The Life and Work of Frank Gehry

Building Art:

建築大師
法蘭克・蓋瑞的

藝術革命與
波瀾人生

我是建築師，那又如何？

Paul Goldberger
保羅・高柏格

蘇楓雅————譯

獻給 蘇珊

理性主義者，頭戴方帽，

思考，於方室中，

注視著地板，

注視著天花板。

他們局限自己

於直角三角形之內。

假如他們嘗試長斜方形、

圓錐形、波線、橢圓形——

如同，舉例來說，半月的橢圓——

理性主義者就戴上寬邊帽了。

——華萊士·史蒂文斯（Wallace Stevens）

〈六大意境〉（Six Significant Landscapes）其六

目次

前言

一九七四年春天，當時我是《紐約時報》的年輕記者，前往華盛頓特區參加美國建築師協會（American Institute of Architects, AIA）年會。我通常不出席學術會議，可是那時剛擔任報社的建築評論工作，資歷尚淺，覺得參與國內最大的建築師集會或許能挖掘到幾個好故事，或者至少有機會認識一些人，同時讓他們認識我。美國建築師協會啟用新的全國總部大樓，想藉機炫耀，年會的大排場不是在酒店宴會廳舉行，改在紐約大街（New York Avenue）的美國建築師協會大樓一樓。我站在聚會最外圍，跟同事艾達‧露薏絲‧賀克斯苔博（Ada Louise Huxtable）交談，與會人群湧至人行道，這時一位和氣的男士認出賀克斯苔博，走過來打招呼，他留著八字鬍，看起來像四十幾歲，而我當時二十幾歲。

這位男士看起來也不不像經常參加學術會議的人，比大多數建築師穿得更輕便；一九七〇年代初的建築師，通常看起來不像保險推銷員，就是像大學教授。眼前這名男士的舉止，散發出安靜、熱切的奕奕神采。他告訴賀克斯苔博，自己是來自洛杉磯的建築師，名叫法蘭克‧蓋瑞。那名字聽起來沒印象，他接著提到我們或許聽過幾年前在布魯明戴爾百貨（Bloomingdale）銷售的某種瓦楞紙家具，那是出自他的設計，我對這件事倒隱約有一點印象，不過顯然還是不知道任何他設計過的建築物。他對我們記者的工作相當好奇，也對評論及各種觀念感興趣。他告訴我們，比起跟同行建築師，自己更常跟洛杉磯當

地的藝術家交流。他似乎沒有認識很多聚會中的人，很快就讓人發現他是個局外人。然而，他不是一般的局外人，否則根本不會出現在那裡。他是個想要進入圈內的異數，但隨著時間流逝，我發現到，他要依自己的方式變成局內人。

賀克斯苔博提早離席返回飯店，留下法蘭克與我繼續談話。那一晚的聚會，開啟一段跨越逾四十年的對話，而本書就是其中一項成果。蓋瑞邀請我在造訪洛杉磯時進一步敘談，我的拜訪確實開始變得頻繁；比起大多數紐約人，我更加察覺到那城市就像建築和都市主義的實驗室，需要嚴肅以待。然而當時我沒有意識到，法蘭克·蓋瑞在當地的發展中會成為多麼重要的核心。不過，我自己倒是樂意飛去看看蓋瑞的一些作品。一九七六年，我在《紐約時報雜誌》撰寫〈考究的草作〉（Studied Slapdash）一文，評論蓋瑞為畫家朗恩·戴維斯（Ron Davis）設計的馬里布（Malibu）宅邸，結果竟成為第一次將蓋瑞的建築作品發表於全國性大眾出版媒體的報導。於是我在蓋瑞職場生涯非常早期的階段，就開始紀錄他的作品，而當時我自己的職涯甚至尚未萌芽。

數十年來，隨著我更透徹地了解和欣賞蓋瑞的作品，且隨著作品的規模和複雜度漸增，我更頻繁地於我的三大專業圈，以記者和評論家身分，在《紐約時報》、《紐約客》、《浮華世界》雜誌（Vanity Fair）報導他的作品。蓋瑞和我數次討論，讓我為他的作品專論撰寫文章，卻沒有任何案子實現，當科諾夫出版社（Alfred A. Knopf）向我提議撰寫蓋瑞的完整版傳記，我問他是否願意協力完成這項出版企劃，取代過去討論的專題著作，那時蓋瑞已是舉世最聞名的建築師了。我告訴蓋瑞，如果他同意合作，必須讓我參考所有存檔資料，談論他的個人生活和職場經歷的坎坷路，以及開心的、勝利的時刻；最重要的是，同意放棄對文字內容要求修編的權力。蓋瑞寬容地答應所有條件，本書就是我們合力的成果。

1 超級月亮之夜

二〇一一年三月十九日晚上，曼哈頓下城全新的公寓大廈內，紐約市地產開發商布魯斯·瑞特納（Bruce Ratner）在尚未完工的七十二樓頂層豪宅，舉辦了一場慶賀新開發案隆重揭幕的派對，這場盛會的貴賓名單非比尋常。出席者有歌手暨社會運動者波諾（Bono），以及幾位藝術家，包括超寫實主義畫家查克·克洛斯（Chuck Close）和普普藝術大師克萊斯·歐登柏格（Claes Oldenburg）。蒞臨現場的還有演員班·加薩拉（Ben Gazzara）和甘蒂絲·柏根（Candice Bergen）；畫商拉里·高古軒（Larry Gagosian）；長年擔任布魯克林音樂學院（Brooklyn Academy of Music）院長的哈維·李區斯坦（Harvey Lichtenstein）；以及著名新聞人莫里·塞佛（Morley Safer）、湯姆·布洛考（Tom Brokaw）和卡爾·伯恩斯坦（Carl Bernstein）等。這些人和其他名人都不是為了預覽這棟鋼覆面建築物而來，儘管當時這裡確實是城裡最高的住宅大廈，對公寓樣貌的臆測也是城裡人們掛在嘴邊的話題。大多數賓客也不是瑞特納的朋友。這些名人雅士及其他約三百名較不那麼有名的人，是另一位男士的朋友和熟人；那名白髮男士個頭小、略顯粗壯結實，戴著眼鏡，穿著黑色T恤搭配黑色西裝外套，多數時候佇立在豪宅北側的玻璃窗前，映入眼簾的是曼哈頓天際線和布魯克林大橋橋塔的璀璨景致。他是這棟建築物的設計者，據理而論，亦是世界上最負盛名的建築師。

兩週半前，法蘭克・蓋瑞剛滿八十二歲，瑞特納決定用一場慶祝蓋瑞生日的派對，來為大廈的竣工劃上完美句點。同時，這也藉機鼓勵所有人忘掉二十一個月前瑞特納於另一建案突然開除蓋瑞的舉動，該案的規模比曼哈頓公寓大廈更大：設計「大西洋院」（Atlantic Yards）的總體規劃和建築物，瑞特納的森林城瑞特納公司（Forest City Ratner）負責的這件巨型地產開發案，預定於布魯克林市中心的鐵道場上興建，總計十七棟建築物，包括為遷移至布魯克林的紐澤西籃網隊建造的新球場。蓋瑞已經完成一份體育館的設計，以及幾棟摩天大樓的構想，還有整體計畫，他的參與使大西洋院的氛圍更像鄭重的計畫，而非一般大型商業地產興建案。可是，蓋瑞的設計企劃為開發案贏得初步核准後，瑞特納用另一家建築事務所取代蓋瑞，並且指示改建較簡單的建築物，想必造價也比蓋瑞所設計的來得便宜。這個決定讓蓋瑞震驚又憤怒，甚至必須因此辭退家鄉洛杉磯的事務所負責大西洋院的多位建築師。蓋瑞的挫折感因這件事而更加嚴重，只能私底下表達不滿，因為手上還負責瑞特納的曼哈頓下城公寓大廈案，也不可能跟瑞特納公開爭吵。強忍怒火是蓋瑞處理不如意的習慣。他不喜歡衝突，友善隨和的態度通常能讓他找到辦法，而不是扮演喜怒無常的藝術家角色。

沉默的回應對瑞特納再恰當不過，因為他可不想被外界記得是解雇蓋瑞的開發商。他比較喜歡人人知道，提供機會讓蓋瑞在紐約打造出最高公寓大廈的，正是他這位開發商。把蓋瑞從大西洋院除名後，瑞特納竭盡所能用不同方式將自己的名字跟蓋瑞連結。他同意行銷顧問的建議，將曼哈頓下城全新的大廈命名為「紐約蓋瑞大廈」（New York by Gehry），讓法蘭克・蓋瑞與雲杉街（Spruce Street）八號的一切並列當作賣點；蓋瑞的聲譽名聞遐邇，他的名字足以代表景觀、高貴櫥櫃、新奇廚房、大窗或甚至是房地產的終極指標──絕佳地點。在此之前，紐約未曾擁有蓋瑞操刀的公寓大廈；就此而言，以前任何

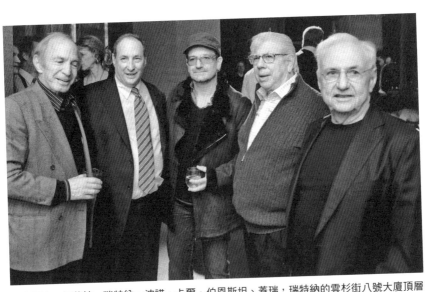

由左至右：加薩拉、瑞特納、波諾、卡爾‧伯恩斯坦、蓋瑞，瑞特納的雲杉街八號大廈頂層豪華公寓。

地方也從未有蓋瑞設計的摩天大樓。蓋瑞以設計博物館、音樂廳、住宅、學院建築和小規模商業大樓而聞名，設於洛杉磯的事務所雖大，卻不是大量生產辦公大廈的那種地方；舉辦生日派對當時，事務所大約雇用一百五十名員工。他的事務所比較像是藝術家規模龐大的工作室，以創辦人富創造性的想像力為中心的工坊，迎向紐約雲杉街八號大廈啟用前的年月裡，這位創辦人設計了上個世代最受稱道的兩座建築：一九九七年開幕的畢爾包古根漢美術館（Guggenheim Museum, Bilbao），以及二〇〇三年竣工的洛杉磯華特迪士尼音樂廳（Walt Disney Concert Hall）。二〇一〇年，《浮華世界》雜誌邀請九十位世界頂尖建築師和評論家進行票選，各自列出一九八〇年以來最重要的五大建築物，畢爾包美術館獲得壓倒性勝利，得票數是世界上任何地方其他任何建築物的三倍。「由此似乎可以公平地總結，」《浮華世界》宣稱：「八十一歲、出生於加拿大的蓋瑞，是我們這個時代最重要的建築師。」[1]

蓋瑞為畢爾包所構思的非凡形式，以鈦金屬大面積包覆的渦旋、弧形結構，讓建築師菲力普·強生（Philip Johnson）在該美術館完工前幾個月的參訪中，有感而發地讚揚它是「我們這個時代最偉大的建築物」。它證明了蓋瑞能夠構想出前所未有的形式：在其豐富和複雜中蘊含著歡愉、堅韌和歪斜不規則。唯一能形容這座美術館的就是「現代」兩字，但絕不是你父親所熟悉的現代主義。多數人以輪廓分明的玻璃盒子來辨明現代建築，但畢爾包的奇特形式絲毫不具相似之處。

因為蓋瑞喜歡用紙製作模型，偶爾會把紙張揉皺成團，產生的不規則形狀就拿來當作思索他想建造的建築的起點，因此許多人以為蓋瑞的設計是不經心且隨機的。五十年前，人們對於抽象表現主義畫家弗朗茨·克萊恩（Franz Kline）和波洛克（Jackson Pollock）的畫作也有同樣的誤解。蓋瑞建築物的生成，不會比波洛克的滴畫更意外，充其量只能說兩者擁有一種類似的奇異、新穎、深刻，以及活力充沛的美。

事實上，你可以把蓋瑞的建築物當作一種「行動建築」（action architecture）的表現，衍生自藝評家哈洛德·羅森堡（Harold Rosenberg）將克萊恩、波洛克和威廉·德庫寧（Willem de Kooning）形容為「行動派畫家」（action painters）*的著名描述；儘管蓋瑞完成的建築物經常讓人感覺動態十足，卻誕生自與行動派畫家截然不同的過程，羅森堡所謂的「行動派畫家」，意在形容畫家與畫布本身的竭力交鋒。建築並非繪畫，不僅是因為建築需要符合實用且日日常世俗的機能，還要能夠激發感覺和情緒。打造建築是全然不同的過程：每個細節都必須事前詳述，而不是心血來潮的衝動產物，需要與工程師協力合作，確保設計可施作及結構安全。

打造建築的過程中，創意想像力不可或缺，卻不足以一手撐天，因為想像的必須能實踐才算數。†

一九五〇年代，傑出的抽象表現派畫家的畫作，強烈且深刻地重塑了現代畫風，但現代建築儘管在一九二〇年代就開啟了此議題，此時卻仍處於廣泛探索的階段。建於鱈魚角（Cape Cod）瓦片小屋旁的一九五〇年代玻璃鋼骨住宅，看起來或許很先進，但屋主若有幸在屋內掛上如德庫寧的畫作，那麼新住宅的再創造程度就不及畫作那麼激進創新。要建造一棟建築物所面臨的挑戰，意味著建築構想很難像藝術創作一樣快速獲致成果⋯畫家在畫布上揮灑銳氣十足的一筆是一回事，建築師要把巨大、流動、不規則且幾何化的複合式空間變成現實完全是另一回事。工程師英勇地跟上腳步，但即使是令人印象極為深刻的建築物，例如或許是同時代結構工程所能創造的最進步範例、完工於一九六二年的沙利南（Eero Saarinen）作品紐約甘迺迪機場ＴＷＡ航廈，在前一年代的畫家的創作旁也近乎平凡無奇。偶爾，超現實主義建築師弗里德里克・基斯勒（Frederick Kiesler）之流發想出甚至更加大膽的形式，但基本上無法建造。

藝術情感濃厚、深受藝術影響的蓋瑞，是最早領悟到數位科技可以成為讓建築師有效趕上藝術家的工具的人之一。雖然他自己不喜歡用電腦，但對身為科技創新者及獨特形式的創造者引以為傲，他看到數位科技的可能性可以超越建築事務所最常見的應用方式，也就是更有效率地製作建築圖。數位科技也

*一九五二年，羅森堡在一篇題為〈美國行動派畫家〉（The American Action Painters）的文章中首次使用這個詞，他在文中寫道：「畫作作為一項行動，與該藝術家的生平不可分割。」

†在此，我並非刻意忽略那些無法建造卻無疑影響深遠的建築設計的豐富歷史。從十八世紀初的艾蒂安—路易・布雷（Étienne-Louis Boullée）和克勞德・尼古拉・勒杜（Claude Nicolas Ledoux），到二十世紀初的安東尼奧・聖埃里亞（Antonio Sant'Elia），乃至我們這個時代的萊伯斯・伍茲（Lebbeus Woods），至關重要的建築觀念在紙上和透過建構的作品，持續發展和傳播。但正規的建築史主要是紀錄建成的建物的歷史，而非僅是想像的建物。

能讓過去無法建造的格外複雜形狀，在工程和施工上變得可行。他意識到，頭腦所能想到的幾乎任何形式，電腦都能夠計算並具體化。數位科技讓建築想像更自由。

蓋瑞和同事開始用原本為航太產業開發的尖端數位軟體工作，將它調整成建築業適用的模式。那套軟體成為讓畢爾包古根漢美術館之類的建案得以實現不可或缺的要素，可以說是蓋瑞的想像力與創造實際建築物之間的鏈結。畢爾包古根漢不是數位革命造就的第一座建築物，但它是振奮大眾的第一個成果，也是第一個清楚展現電腦革新建築並創造不同類型建築物的力量有多大的範例——數十年前，沙利南運用最原始的工具所急切追求的，正是這種建築物。

畢爾包古根漢是許多年來第一座衝擊流行文化、徹頭徹尾嶄新的建築。蓋瑞打造的強而有力造形，似乎虜獲了所有人的想像力，不只限於建築界；這座美術館是現代少數建築物之一，讓建築評論家和史學家讚揚為饒富意義又具重要性的新作，同時獲得大眾的認同，一般大眾的建築品味往往停留在古典的法院和喬治亞式紅磚樓房，向來鄙視任何被視為前衛的事物。畢爾包的超旺人氣，標記了在任何領域都很少見的發展，好比美國現代派小說大衛・福斯特・華萊士（David Foster Wallace）的小說比約翰・葛里遜（John Grisham）的驚悚小說更暢銷，或是極簡主義音樂大師菲利普・葛拉斯（Philip Glass）在排行榜上勝過女神卡卡。不過，古根漢所引發的現象似乎正是如此，許多一般跟現代建築沒什麼關聯的人都前往畢爾包，並愛上他們所見的景象。自一九五九年萊特（Frank Lloyd Wright）的紐約第五大道古根漢美術館螺旋狀結構以來，這或許是首次有一棟建築物既為最尖端之作，又成為讓大眾著迷、甚至興奮的話題。

當然，紐約不需要借助萊特的古根漢美術館來讓自己名揚四海。反觀畢爾包，西班牙北部巴斯克自

治區的古老工業城，則是另一回事。蓋瑞的古根漢的磁性吸引力，喚起全世界認識畢爾包，使那裡成為超熱門的觀光景點。這座美術館吸引的人潮，遠遠超過經常到遙遠美術館朝聖的藝術和建築行家。源源不絕的訪客為城市注入的新活力，大到人們開始談論標奇立異的建築物具有「畢爾包效應」，這個日漸形成的簡化用語用來形容單一建築計畫案具有使一個地方脫胎換骨的力量。

蓋瑞多年來在建築圈一直享有盛名，但一九九七年畢爾包古根漢開幕後，他開始急速攀升至名人寶座，成為繼萊特之後最知名的美國建築師。儘管活躍的年代相距四十年，兩人都為同一機構設計出開創性、廣受歡迎的美術館，難免有人把兩位法蘭克拿來相互比較。然而事實上，萊特與蓋瑞的共通點除了名字、對建築的熱情投入，以及發想出有別於過去的新穎設計的天賦異稟，兩人內在的性格一如他們設計的建築物，幾乎沒有任何相似之處。萊特某種程度是獨裁者，政治立場保守，而且自戀；他無力承認過錯，並製造出以自我為中心的小團體，有著如異教崇拜般的虔誠。萊特的態度似乎是，假如你不喜歡他的建築，原因一定是你不懂得欣賞偉大的創作。

蓋瑞較傾向自我懷疑。他渴望關愛和接納，希望自己的建築討人喜歡，有時似乎會把對作品的認同與對他個人的認同這兩件事近乎視為一體看待。「對法蘭克來說，在他內心深處，感覺被需要及被愛是非常重要的，意思就是透過認同他的建築，」蓋瑞的老友芭比絲・湯普森（Babs Thompson）說。如果你不欣賞他的作品，「那麼你就是不了解他，不接受他。」2

縱然蓋瑞一輩子都處在焦慮不安中，他的舉止仍顯得輕鬆、低調又和善，鋼鐵般的決心遠不如萊特明顯，往往藏在隨和外表背後，他的老友畫家彼得・亞歷山大（Peter Alexander）把這種「羞怯」的氣

質稱為「他溫和謙虛的作風」。[3]萊特不曾被誤以為是謙遜的，蓋瑞則往往相反。

蓋瑞本名法蘭克‧高柏格（Frank Goldberg），是猶太人，萊特則有純正的威爾斯血統，若用出身背景來解釋，很容易理解兩人感受力的差異。蓋瑞在多倫多和安大略省的採礦小鎮蒂明斯（Timmins）長大，幼年多數時候都意識到反猶的氛圍。在他心裡，自己是個局外人，還是經濟窘迫的一個。萊特在十九世紀後期成長於威斯康辛州麥迪遜及鄉間綠泉鎮（Spring Green），生活在母親家族傳承下來的土地，儘管不是含著金湯匙出生，一種特權優越感如影隨形。萊特是一個緊密團結的大氏族的一分子，其座右銘為「真理抵禦全世界」；蓋瑞無疑會認為這句話狂妄自負，而且完全沒有反諷意味。萊特深信土地以及其象徵的所有意義，在綠泉鎮的家產上建造了他遠近馳名的房子「塔里耶森」（Taliesin）。蓋瑞從小生活在小公寓和城市住宅，雖然他跟萊特一樣，會因為設計自己的住宅而鞏固日漸響亮的建築師名聲，但他的房子與祖傳莊園大相逕庭，他做的是改建加州聖塔莫尼卡市郊街角的一棟普通房子。

然而，蓋瑞與萊特的確有其他相似之處。兩人的父親都是不切實際的人，職場慘遭失敗，從來沒有能力成為家人的經濟支柱，或者同理而論，當家人的情感依靠。此外，兩位建築師各有堅強的母親，提供他們父親所欠缺的重心，並引導他們認識藝術、音樂和文學。萊特十八歲時父母離異，從此生命中不再有威廉‧萊特（William Wright）；蓋瑞的生命中總有父親的存在，直到一九六二年父親以六十一歲之齡離世。艾文‧高柏格（Irving Goldberg）是他兒子傷心和挫折的源頭，蓋瑞奮力掙扎，盼望找到引以為傲的理由來敬佩父親，往往徒然無功。艾文擁有一點設計技巧，喜歡用木頭製作一些小東西，一度因櫥窗展示設計得獎，但是每次生意投資幾乎都失敗，生命最後十年，衰壞的健康狀況迫使他成了病

人。那些年對高柏格老先生來說是一段沮喪加劇的日子，他感覺自己的一生錯過一連串大好機會；他可能是難相處又喜怒無常的人，與兒子的關係伴隨著格外的苦悶。艾文天生習慣把自己的苦楚宣洩到最親近的人身上；不管他的境遇變得多糟，仍毅然堅守自由主義的政治信念。艾文相信，總有人處在更嚴峻的困局，也一直認為那些人應該得到幫助。他最後遺留給兒子的，並非製造或設計領域的事物，而是對於包容、社會正義和悲憫弱者的強烈信念。

矛盾的是，艾文逐漸惡化的健康反而為兒子帶來另一份絕佳的禮物。一九四七年，一場心臟病發過後，醫生宣告艾文可能無法再捱過另一個多倫多的冬天，於是他帶一家人重新定居洛杉磯，逃離加拿大寒冷的氣候，並帶著十八歲的兒子來到這個注定度過一生的城市；洛杉磯將永遠以一名建築師來看待蓋瑞，就像與倫敦聯想在一起的克里斯多佛・雷恩（Christopher Wren），或紐約的史丹佛・懷特（Stanford White），而洛杉磯也會是塑造蓋瑞的前途最有力的地方。蓋瑞的許多本能似乎比較像藝術家而不是建築師，早期他跟洛杉磯的藝術家相處比跟同行建築師更自在。城裡的藝術圈臥虎藏龍，共同選擇在藝術世界的震央紐約以外的地方進行創作，他們的態度剛好與蓋瑞自視為局外人的直覺吻合。跟藝術家在一起的蓋瑞成了雙重的局外人，像他們一樣在紐約之外，卻又不是真正的藝術家。

蓋瑞不喜歡稱自己是藝術家或雕塑家，他告訴採訪者，部分的原因是「有一些藝術家覺得，為廁所的建築家冠上『藝術』一詞是對他們的一種冒犯」。[4] 在一次早期的訪問中，被問及是否認為自己是個藝術家時，蓋瑞斬釘截鐵地回應「不，我是建築師」，這幾個字幾乎成為持誦的箴言。但毋庸置疑，而在畢爾包的美術館開幕後，他的名字幾乎與建築比大多數建築師更投入創造極富表現力的建築物，蓋瑞即創造表現形式的概念劃上等號。撇開貼標籤不談，認識蓋瑞最久的老朋友之一、洛杉磯藝術家湯

尼‧伯蘭特（Tony Berlant）坦言，「你可以說法蘭克是在洛杉磯嶄露頭角的最具影響力的藝術家，沒第二句話。我認為他就是如此。」另一位洛杉磯雕塑家比利‧阿爾本斯頓（Billy Al Bengston）的評價甚至更高：「我想法蘭克是當代世界最頂尖的藝術家。」[5]

好評如潮的畢爾包若帶來任何挑戰，那就是如何避免成為僅僅是個「品牌」，蓋瑞的確是個名牌，繼續以建築師身分向前跨進；對蓋瑞而言，這不只意味著繼續設計建築，而是要做得跟以往一樣有新意，甚至抗拒許多可把他的知名建築物轉成慣用手法，繼而到處複製的機會。「成功比失敗更難應付得多，」蓋瑞曾說。[6] 那是他的肺腑之言。蓋瑞不想重複自己的創作，但觀察者一看到畢爾包之後誕生的建築物，同樣擁有奔放弧形形式的金屬、玻璃或石材，就認為無論它們的外觀多麼令人驚豔，都不過是複製前作的模式，這種反應令他洩氣。以蓋瑞的觀點來看，那些建築物完全不是那麼回事；人們認為後畢爾包作品不過是古根漢美術館原創設計的延續，其實他們並不明白蓋瑞真正完成的是創造一種整體而言新的建築語言，在每一棟新建築物中，以略微不同的方式運用該語言來進行某些表達。

建築師和評論家傾向於贊同這個富共鳴的觀點，關於蓋瑞的報導，一般比同世代其他建築師來得好。不過，名氣當然也帶來另一面，蓋瑞的聲譽幾乎可確保那不恰當卻尖刻的稱號「明星建築師」與他的名字如影隨形。這個詞油腔滑調地合併兩個意思：名氣的短暫燦爛與對設計的熱切追求，難怪讓蓋瑞厭惡。他可能是大眾心目中典型的明星建築師，但對他來說，那個詞徹底曲解他的作品，隱喻他的建築無非就是吸睛、華而不實的造形。儘管蓋瑞公開聲稱自己對這個稱號不快，卻不討厭名氣本身，而他有一些行為似乎是計畫好要提高自己的名聲，而不是極力貶低。他允許電視節目《辛普森家庭》編寫一集

諷他的內容；接受 Tiffany & Co. 的邀請，為店面及型錄設計珠寶和其他物品；還以最喜愛的運動冰上曲棍球為靈感，設計伏特加酒瓶、手錶和家具。（從加拿大的童年到邁入七十，他都有打冰上曲棍球。）居住洛杉磯六十載後，蓋瑞認識的娛樂圈人脈比一般建築師更廣，他讓導演好友薛尼‧波拉克（Sydney Pollack）和一名攝影師跟拍數月，製作向他致敬的紀錄片，波拉克將影片命名為《速寫法蘭克‧蓋瑞》（Sketches of Frank Gehry）。

蓋瑞或許是典型的明星建築師，卻熟練地不去表現明星那一面的舉止。二○一四年，蓋瑞的第一個倫敦建案揭幕之際，英國《建築師雜誌》（Architects' Journal）安排一場攝影訪談，那件作品位於巴特西發電廠（Battersea Power Station），屬住商複合建築群，採訪者問蓋瑞為什麼過去不曾在倫敦設計任何作品。蓋瑞的回答一如往常，顯得滿不在乎又謙卑；他說，沒人問過我。他的回應似乎讓採訪者失望，對方看來是希望蓋瑞藉機咆哮一番，批評大型建築物要在倫敦取得核准程序艱難，有損他尊貴的建築師地位。相反地，蓋瑞的回應比較像是在說，即使是小案子，只是一直等待有人打電話詢問而已。他說，那裡可沒有行銷部門在為他宣傳。在影片中，他看上去慈祥甚於雄心壯志，彷彿他是一間小工作室的苦當家，而不是鼎鼎大名的建築師，領導著世界知名的事務所。

這是蓋瑞式的經典演出：反明星化的建築師，再次暗示蓋瑞的性格多麼像是一半萊特與一半伍迪‧艾倫的組合。事實上，一方面他會經常抱怨工作不夠多，一方面又在接受英國雜誌訪問的時期，忙著許多不同規模的計畫案；每每發現客戶的案子不夠刺激，或者感覺客戶對他的建築不夠投入，就會予以回絕，不想再談。他對自己的靈活性相當自豪，可是只願意展現給對的客戶，那些事前清楚表示喜歡他的作品，渴望擁有一件法蘭克‧蓋瑞的人。如果你想要美國建築師理查‧麥爾（Richard Meier）風格的白

色時髦華廈，或是諾曼・佛斯特（Norman Foster）風格的玻璃高層建築，抑或美國新古典建築師羅伯特・史特恩（Robert Stern）打造的傳統大樓，找蓋瑞都是毫無意義的。蓋瑞指望業主會自己選擇，但他總是無法百分之百確定，他知道對方能夠自在與他相處，願意放手讓他探索的客戶，才能讓他舒坦地進行工作。

生涯早期，蓋瑞的客戶通常跟他本人一樣奇特：許多來自洛杉磯和紐約的藝術圈，那些人幾乎都喜歡挑戰建築的可能極限。蓋瑞早期的建築物都是為預算有限的人設計，幾無例外，大家都知道他喜歡用便宜的日常材料，例如未加工上漆的合板、圍籬鋼絲網和鋁浪板，那些應用變成蓋瑞在建築師養成時期的商標。當時他有幾位商業客戶，大多是小企業，只有一家例外，就是勞斯公司（Rouse Company），他為這家購物商場開發商設計過總部大樓和其他幾座構造物，包括他唯一的購物中心作品「聖塔莫尼卡廣場商城」（Santa Monica Place）。但到了一九八〇年，蓋瑞與勞斯和平結束合作關係，並不是因為蓋瑞無法打造勞斯想要的那種更傳統的設計，而是他們逐漸明白，蓋瑞優先發展的項目在別處。「法蘭克，你人生中其實有不一樣的使命，何必浪費時間和精力跟商業開發商爭鬥？」造訪過蓋瑞為自己和家人剛完成的聖塔莫尼卡住宅後，勞斯執行長麥特・迪維托（Matt DeVito）對蓋瑞說：「為什麼你不就做自己擅長的事呢？」[7]

蓋瑞這麼做了。蓋瑞「擅長」的是創造既可激發思考又能帶來愉悅的建築，使建築物奇異得足以讓一些人誤以為是藝術品，讓其他人覺得只是單純的怪誕。蓋瑞的聖塔莫尼卡自宅是荷蘭殖民風格的老屋，他用合板和金屬浪板組成的梯形將建物加以圍繞，結果引起一些鄰居不快，以侮辱恬靜的郊區街坊為由要求拆除。最後，隨著蓋瑞的名聲越來越響，他會開始受邀設計美術館、音樂廳、圖書館、學院大

樓，還有少數財力雄厚又富冒險精神的客戶委託設計自宅，例如彼得・路易斯（Peter Lewis），在保險業賺了數十億美元，花了六年、超過六百萬美元費用，請蓋瑞為價值八千兩百萬美元的豪宅設計多種版本，終究選擇放棄。

成功不僅帶來更多預算，也如預期使用更加闊氣的材料：合板讓位給新寵兒鈦金屬。蓋瑞本身的感性從未真正改變，至少他望如此，而他總是帶著驕傲又焦慮的複雜情緒來看手上的大型建案。從他把合板和圍籬鋼絲網轉變成那種有深度的建築而聞名以來，對於聲勢的轉變，他不曾完全去掉不自在的感覺。到了一九八○年代中葉，他主要是設計量身訂做的建築，為非常富裕的客戶打造非常昂貴的建築物。「我是個空想的社會改良家，內心崇尚自由主義的猶太人，我很難想像我為有錢人設計房子是在解決任何問題，」一九九五年，蓋瑞告訴《紐約時報》。[8]

但他不希望人們僅僅因為極富表現力的建築物而記得他，如畢爾包古根漢和華特迪士尼音樂廳，儘管他很清楚那兩件作品可能被視為他登峰造極的成就。有人抱怨蓋瑞不建平價住宅，這點令他生氣，部分原因是他不曾失去年少的信念，相信建築在某方面可以為改善社會貢獻力量。沒有建築師可以在無客戶委託的情況下建造任何東西，縱使是法蘭克・蓋瑞也不行，蓋瑞主要透過為小型建案奉獻他的服務，來表現他所稱的「空想的社會改良家」的本能，例如為了紀念老友美琪・凱瑟克（Maggie Keswick）而設計的蘇格蘭鄧迪市（Dundee）和香港兩地的癌症中心，以及後來為友人巴倫波因（Daniel Barenboim）設計的柏林小型音樂廳，講究程度像在處理五十層的建築物般仔細。他設立一個組織來支援加州公立學校學生的藝術教育，支薪給負責人，還在自己的事務所安排辦公位子。此外，他越來越投入支持科學研究，起初透過他的心理醫師友人米爾頓・魏斯樂（Milton Wexler），魏斯樂的家人因亨丁頓舞蹈

症（Huntington's Disease）所苦，創立基金會資助基因病的研究，後來由蓋瑞和妻子菠塔（Berra）接手，成為他們自己的理想。二〇〇七年，蓋瑞的長女萊思麗（Leslie）因子宮癌去世後，他對醫學研究投注更多熱忱。

然而，無論如何全心全意投入慈善活動，那終究不是建築。蓋瑞內心某一部分，懷念那些帶著他的事業起步，重原味、低預算的建案，並且繼續尋找更經濟的方式興造他喜愛的那種富表現性的建築物，讓資源有限的人或機構也能擁有。他漸漸期望數位科技會成為關鍵。他已經證實科技能夠創造非凡、獨一無二的建築物，有著非凡、獨一無二的造形，就像畢爾包和華特迪士尼音樂廳。蓋瑞慢慢感悟到，科技應該也有利於設計傳統建築物，使之更加迷人。如果曾經必須用手繪製的新奇形式現在可以借助軟體來製作，那麼以往商業地產開發商所不能及的那種獨特訂製的建築物，就能以更經濟的方式達成。蓋瑞越來越熱中於證明，電腦不僅能夠快速又低廉地複製，也能協助創造與眾不同的設計。現在，電腦軟體讓蓋瑞得以實踐以前合板和圍籬鋼絲網使他能夠做到的：用一般的預算，打造出不一般的建築。

蓋瑞開始跟貝瑞·迪勒（Barry Diller）這樣的客戶合作，迪勒是娛樂業和網際網路大亨，攜手地產開發商馬歇爾·羅斯（Marshall Rose）及亞當·弗拉托（Adam Flatto），計畫在曼哈頓切爾西區（Chelsea）為他的IAC公司興建新的總部大樓。迪勒一開始提防著蓋瑞，深怕他既任性又收費昂貴，太難控制他的設計天賦或預算。蓋瑞設法說服迪勒理解，他可以合乎情理，用合理的成本營造新建築物，最後迪勒同意讓他試試看。這項專案並不容易，首先，在紐約建造大樓畢竟是出了名的又難又貴，對任何建築師來說，那座城市都是試圖證明自己能遵守拮据預算的怪地方，尤其對象是來自洛杉磯、當初以自己喜歡暱稱的「小氣建築」奠定聲望的建築師。但二〇〇六年，蓋瑞終於設法完成那件作品，一棟十層

樓高的白色玻璃高層建築，扭轉的形式有如縱帆船的鼓帆般，造價相較接近較傳統的構造物。這結果是莫大的安慰，因為蓋瑞花了好多年想在紐約推出作品，卻經歷反覆的嘗試與失敗，包括建設畢爾包古根漢的巨大古根漢基金會總監湯瑪斯・克倫思（Thomas Krens），一度希望在曼哈頓下城的濱水區建造一座全新的巨大古根漢美術館，二○○一年九一一事件發生後，因無法取得資金和規劃許可而作罷。

迪勒的建案啟動前，蓋瑞在另一項商業活動中見過瑞特納，那是二○○○年紐約時報公司新總部大樓的設計競圖，結果蓋瑞也是無功而返。當時瑞特納的開發公司擔任紐約時報公司的合夥人，蓋瑞受邀提交設計方案，差一點就成就了他人生中的第一棟摩天大樓。瑞特納喜歡蓋瑞為了紐約時報大廈，與評選委員會見面時的表現。「他走進來說：『我是法蘭克・蓋瑞，我喜歡設計建築物。嗯，我之前沒有蓋過高樓大廈，但我認為自己辦得到。』」瑞特納回想當時蓋瑞的話。「他非常謙虛，穿著沒有特別講究，也沒有帶模型來。他主要在表達：『我是建築師，會做的很多。』」[9]

蓋瑞找來老朋友大衛・柴爾茲（David Childs）搭檔，柴爾茲是大型企業SOM建築設計事務所（Skidmore, Owings & Merrill）的合夥人之一，藉以屏除委員會對蓋瑞建造摩天大樓經驗不足的擔憂。

然而，負責評選建築師的委員會公布結果前，蓋瑞卻決定自己不適合這個計畫案，選擇退出。儘管他獲勝的呼聲最高，面對商業大樓訴求的警戒心卻擊敗他，最後把委託獎金留給他的對手之一、義大利建築師倫佐・皮亞諾（Renzo Piano）。這不是蓋瑞第一次出於擔心自己不會滿意整件事，而中途放棄潛在利益豐厚的委託案。事實上，這是他專業生涯中反覆上演的行為模式。身為年輕建築師的他，曾對業界導師所提供的機會不屑一顧，拒絕巴黎分公司的管理職位。後來，他又放棄一間專為行銷他的設計而成立的家具公司，該公司原本打算以家具設計師的舞臺，為他提供名利豐收的未來。

瑞特納很驚訝，因為不習慣被建築師拒絕。通常如果你是地產開發商，情況是反過來的。不過，出下的堅定抱負都令瑞特納相當激賞，就某方面來說，這混合的特質與瑞特納自己的本性頗為相似。兩人身克里夫蘭猶太地產大家族的瑞特納，馬上就覺得蓋瑞很投緣；蓋瑞低調隨和的舉止，以及隱藏在那底發展出輕鬆、可以互開玩笑的友好關係，而瑞特納對於蓋瑞的退出，失望多於憤怒。瑞特納重視維持兩人的交情，下定決心再尋找另一個機會與蓋瑞合作。不久，瑞特納詢問蓋瑞是否願意主導一件龐大的規劃案，為長島鐵路（Long Island Rail Road）的舊鐵道調車場進行重劃，取名大西洋院；此外，還有設計瑞特納預計在曼哈頓下城建造的公寓大廈。大西洋院一案是層出不窮的一長串故事，雙方最終不歡而散*，公寓大廈案的結果截然不同。最初的預想純粹是新造另一個大型構造物，打造市內最高公寓大廈的想法根本尚未湧現。此案隨著時間逐漸演變，耗費好幾年與數次的設計循環，部分原因是蓋瑞認為較寬矮的建物比例看起來缺少吸引力。

就像IAC總部大樓，蓋瑞不得不克服資金的挑戰，使客戶能以合算的成本執行營造，但是視覺上也必須引人注目，好讓他願意掛上自己的名字。這棟大廈務必能讓人一眼識出是出自法蘭克・蓋瑞之手，內部供應的公寓單位在工程上必須簡單明瞭又足以吸引租客，那些人找公寓時也許沒有把著名建築排在優先考慮的條件中。總之，大廈必須是法蘭克・蓋瑞，又不能**太法蘭克・蓋瑞**。

蓋瑞設計了一棟細長的高層建築，外層覆蓋著不鏽鋼面板，共一萬零五百片，如同IAC大樓的玻璃片，幾乎每一面都是獨有的形狀。建築物的北、東、西三面旋渦狀波浪起伏，如數百英尺高的布褶。皺褶在立面上組合形成更大的圖樣，俯衝動態和曲線連綿好幾層樓，但建築物內部相當傳統，以便簡化施工並確保空間形電腦程式再次立下功勞，讓形狀各異的面板的製造成本，與慣用的不鏽鋼立面相當。

狀不致過度奇怪。這棟高層建築共有九百個出租單位，包括三間頂層豪華公寓。

瑞特納決定用慶生派對作為大廈的啟用儀式時，頂層豪華公寓尚未完工。某方面來說，這讓舉辦派

對變得相對容易——頂樓是高空中寬敞開放的 loft 閣樓，感覺就像曼哈頓下城粗獷的工業空間，也是近

來舉辦產品發表會、時裝發表會和其他活動的流行地點。不過，瑞特納可不想要派租來現代派家具，有一

動，客人只是短暫露個臉打招呼。為了讓那個地方更有魅力，他交代辦公室安排來現代派家具，有一

些是蓋瑞自己的設計，還有一些是柯比意和密斯‧凡德羅（Mies van der Rohe）的經典作品。知名家具

散落在一萬平方英尺大的室內，密斯‧凡德羅優雅的巴塞隆納皮椅背靠著裸磚粗牆，形成不和諧的畫

面。酒席承辦人彼得‧卡拉漢（Peter Callahan）設置數個酒吧和雞尾酒桌，再以鮮花裝飾四處。此外，

瑞特納還安排運來一架鋼琴，或許是多此一舉，因為不消多時，房間裡就擠滿貴賓，根本聽不到請來的

鋼琴手彈奏的雞尾酒音樂。

頂層豪華公寓有特別挑高的天花板，巨大的落地玻璃窗意味著室外壯觀的景色正與滿室的尊貴賓客

爭相競逐人們的關注；更何況二○一一年三月十九日這一晚，恰逢罕見的天文現象：近十年來最大的滿

月。那晚碰巧出現天文學家稱為「地球月亮太陽運行之近地點的朔望」，即俗稱的「超級月亮」，當滿

月出現在近地點，會使月圓看起來比平常大上百分之十四，亮度增加百分之三十。這是一九九三年以來

的第一個超級月亮，下一個還要等上好幾年。當晚的夜空完美無瑕，表示每個人都能看見巨大的望月高

掛於布魯克林大橋之上。

*見第十六章，關於大西洋院更完整的討論。

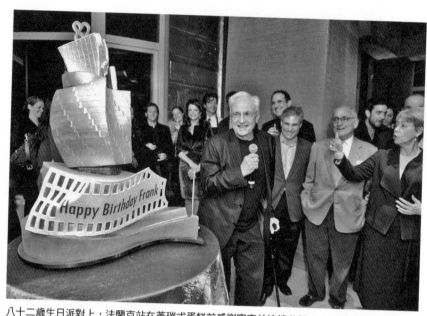

八十二歲生日派對上，法蘭克站在蓋瑞式蛋糕前感謝賓客並追憶父親。右側是建築師史特恩。

瑞特納一直對這場派對焦慮不安，但是他把這奇特的滿月當作好預兆。賓客都有機會享受一點餐酒和窗外美景後，瑞特納把大家召集到大廈北側，背景是市中心的天際線，那是蓋瑞最喜歡的風景，接著他站在碩大的蛋糕前面舉杯敬酒，眼前是仿蓋瑞建築拼貼而成的蛋糕。

「我人生當中的福氣之一，就是能夠認識許多傑出人士，」瑞特納說道：「就交友所帶來的喜悅而言，法蘭克可能是最了不起的一位。他是少數腳踏實地的建築師，一個光明磊落的人。還有，他是個天才。我崇拜法蘭克·蓋瑞。生日快樂，法蘭克。」[10]

在場貴賓都給予熱烈掌聲，然後蓋瑞接過麥克風。他對瑞特納致謝，有禮地避開大西洋院的話題，但不免提醒大家，現在他們腳下的建築物多次經歷反覆的設計修改，案子一度在二〇〇八年經濟低迷時期幾乎被徹底削減，差一點變成他極力回避的那種粗矮建築物。他讚揚瑞特納無視

於經濟的不穩定，持續進行這棟高層建築案，接著他轉入另一個話題。

「站在這裡，很難不想起他。我真的希望他可以在這裡，看到我在他成長的城市完成了什麼樣的建築。我父親不曾看過我的作品，他一直以為我只會做白日夢。我想，他應該會以我為榮。我多麼希望他能看見這棟建築物。我會當作他已經看過這棟大廈，然後覺得我終於有所成就。」[11]

「這裡離我父親出生的地方不遠，」蓋瑞指向曼哈頓中城說道：「我真的希望……」他的聲音開始變得斷斷續續，然後接下去說：

2 加拿大

一九二九年二月二十八日，法蘭克‧蓋瑞出生於多倫多綜合醫院，本名法蘭克‧歐文‧高柏格（Frank Owen Goldberg）。高柏格一家跟許多第一、第二代加拿大和美國猶太移民家庭一樣，認為生存本身就是一種勝利。蓋瑞的母親莎蒂‧黛瑪‧卡普蘭斯基（Sadie Thelma Caplanski）二十四歲生下他，黛瑪出生於波蘭羅茲市（Lodz），八歲時，父母山繆（Samuel）和莉亞（Leah）為了逃離東歐獵獵的反猶太主義，舉家來到多倫多。山繆原本在羅茲很成功，經營運煤生意，由於雇員偷竊的事件不斷，警察又拒絕阻止，最後不得不放棄事業，帶著家人前往荷蘭，再輾轉搭船到加拿大，來到北美後把姓氏縮改成卡普蘭（Caplan）。在多倫多安頓下來後，他設法開了一間五金行。

法蘭克出生那年，父親艾文二十八歲。雖然艾文小時候從未被迫逃離家鄉，但是大約在黛瑪離開波蘭時那麼大的年紀，他受到的創傷可能更大。艾文出生於一九〇〇年的耶誕節，父母是紐約市地獄廚房區（Hell's Kitchen，正式行政區名為柯林頓〔Clinton〕）的移民，他是家裡九個孩子之一。他的父親法蘭克‧高柏格曾是裁縫師，在艾文九歲時過世，留下家人貧困窮苦；艾文沿用父親的名字為兒子命名。

艾文小學四年級就離開學校，此後幾年大多住在街頭，頗似紐約版狄更斯筆下的童年。他用勉強糊口的方式扶養母親和兄弟姐妹，到雜貨店、慶典，以及其他任何地方工作，只要有人願意付一個小孩幾分

錢，做幾小時勞工。艾文勤勞、好奇、卻又固執、焦躁不安，他的兒子將承襲所有這些特質，並且隨著時間過去，把特質轉化成更正向的助益，勝過艾文自己能辦到的。艾文的職業一個換過一個，花了大半輩子尋找可能帶來一些滿足與金錢回報的工作，可惜滿足感和金錢都躲開他。在不同時期，他擺過蔬果攤、開設經營角子老虎機的生意、當卡車司機、作拳擊手、設計和製造家具，還在酒類商店工作。

艾文不安定的個性，將他從紐約帶往克里夫蘭，在那裡當了水果攤販。最後，他搬到多倫多，理由至今模糊未明。他的兒子猜測，很可能是角子老虎機的有益銷售通路所促成的決定。年輕艾文定居的多倫多，至少從表面看來，與混雜的紐約判若雲泥；移民人口奠定紐約大部分的基調，多倫多則充滿古典和英倫主義。一九三〇年代的多倫多，要到幾十年後，才會出現標記性的文化和民族多樣化，屆時才讓都市計畫學者珍・雅各（Jane Jacobs）看見當初吸引她前往紐約的許多富有活力的特質。二次大戰之前幾年，多倫多計算人口的變動，大多以公民實踐新教教派的範圍來決定：一九三〇年代早期，城市裡有百分之三十一點五英國國教派，另外百分之二十一的人口加入加拿大聯合教會，還有百分之十五點三是長老教會。[1]一九三三年，海明威為《星週報》（Star Weekly）工作時寫過一篇文章，抱怨他從巴黎搬到「教會之城多倫多」，其中「百分之八十五的居民會在星期日前往新教教堂做禮拜。官方統計數字顯示」。[2]

一九二〇、三〇年代，多倫多普遍不歡迎出身大英帝國以外的任何人。舉個例子，一九二三年加拿大公然禁止中國的移民。[3]可是，比蒙特婁更乏味卻更傲慢的多倫多，有自己特有的狹隘。一九三四年多倫多設市百年之際，人口大約六十萬，暗示那裡沒有能力或毫無意願落實世界大同主義，呈現出來的反而是英國後備軍與美國中西部地方主義相混合的氣息。

猶太人是第一個成功侵入這教養一般的英倫文化堡壘的民族。艾文在紐約出生的隔年，多倫多的猶太人口達三千一百人；到了一九三一年，法蘭克出生後不久，猶太人社群成長至四萬六千人，大約是總人口數的百分之七，足以讓猶太人成為城市裡最大的民族團體。4 雖說多倫多不太歡迎猶太移民，無論看起來多麼勉強，還是接受猶太社群經久固定存在的想法。

不過，逐漸增加的猶太人口，有時只會讓占多數的新教徒更加蔑視猶太人，雖然談不上懷疑。一九二○年，市議員曾思忖立法，全面禁止英文以外的廣告招牌，明顯是針對開始出現在猶太商店的意緒標誌所採取的管制。5（這件事預示數十代後多倫多在雙語標誌上會面臨的苦惱，屆時魁北克日漸壯大的分離主義運動將導致全國通過法律規定以法英雙語來設立標誌。）一九三○年代多倫多的文化與政治氣氛，也凸顯出對共產主義威脅的諸多焦慮，而美國往往把共產主義與反猶太主義混為一談，加上許多猶太人參與工會運動，尤其是成衣商，更助長這股躁動不安。生活在古板多倫多的猶太人，鮮少有人抱持右派政治立場，這個現象在許多加拿大人眼中，只是再度強調猶太民族是外來者而已。艾文本人就能證明這一點：他的政治立場偏左派，與附庸風雅恰恰相反。要說有什麼不同，就是他有一種電影裡硬漢的架式，內心推崇自由主義。

猶太社群的核心位於城市中央，在皇后街（Queen Street）以北、大學道（University Avenue）以東的地區。山繆雜亂的五金行就在皇后西街三六六號，而他和莉亞購置的家是街角一棟門面窄的兩層樓磚造房屋，地址是比華利街（Beverley Street）十五號。肯辛頓市場（Kensington Market）有太多貨棚和攤位販賣魚、肉、農產品，以及宗教類書籍和手工藝品，這裡實際上是猶太區的市鎮廣場；6 附近幾條街上，還有許多小猶太會堂、商店、熟食店和社區中心。這個鄰里密布著小型至中型的房屋，大部分是磚

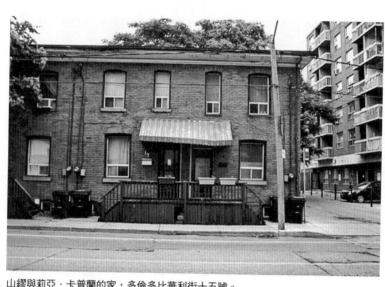

山繆與莉亞·卡普蘭的家，多倫多比華利街十五號。

房，有一些獨門獨戶，有一些是連棟式。這裡沒有高樓，要搭一小段路面電車或走很遠，到更遠的市中心商業區才看得到；不過這裡有很多工廠散布街坊各處。這個混合住宅與工業用途的區域不算是貧民窟，卻也不會跟多倫多更時尚的地段混淆，說不定反而讓猶太人覺得更容易定居。自行車製造商加拿大自行車與摩托車公司（Canada Cycle and Motor Co.）最後會轉型成曲棍球球具公司CCM，其工廠曾設在卡普蘭五金行原址的後方，離皇后西街三六六號一小段路的同一條街上，山繆經常與工廠員工友善往來。

就像一九二〇年代許多少數民族街區一樣，猶太區感覺上既與城市其他部分相連，又分隔遙遠。街道上的磚造房屋多有前陽臺，看起來跟多倫多其他街區沒兩樣，而從猶太區東邊的一些街區遠眺可以看到市中心，或許甚至能瞥見加拿大皇家銀行的石灰岩高樓，那裡是現代多倫多天際線的起點。不過，縱使建築和街道路牌跟多倫多其他地區相仿，擠滿人行道的居民可不像他們居住的房子，能夠輕易與城市另一邊的居民互換。

在多倫多的法蘭克

卡普蘭夫婦是猶太社群的可靠成員。山繆是達士街（D'Arcy Street）一個鄰里小猶太會堂的主席，外祖父會派他在星期六幫忙開店，好讓自己能謹守安息日。山繆似乎可以接受他的外孫慢慢安息日，只要他自己不冒犯就行了。山繆堅持把法蘭克當作「非猶太異教徒」（shabbas goy），這個詞傳統上用來形容非猶太人，那些人專門受雇於安息日執行猶太人不被允許做的工作；這件事激怒莉亞。「但外祖母還是默許了，他們能怎麼辦呢？」法蘭克仍記得，因為家裡需要五金行的收入。[7] 而且法蘭克顯然很喜歡待在店裡，讓自己沉浸在擺滿架子和櫃子的大量雜物裡。

山繆一個人看店的時候，莉亞會為他煮飯，一天送兩餐。[8] 不過，莉亞的才能不限於烹飪。她是街坊的療癒師，為來到她廚房餐桌前的鄰居調製藥草療法，或者為更嚴重的病人出診。許多年後，她的外孫將會記得，外祖母帶著他前往生病的鄰居家裡，祖孫兩人坐在燭光中，彷如守夜，接著莉亞會用羽毛筆在病患手臂上寫下意第緒祝禱文。[9]

以中上階層的標準來看，卡普蘭夫婦在比華利街上的房子屬於粗陋卻非次等的公寓，相較於許多後來抵達多倫多的新移民，家庭生活是舒適的；；後期移民跟美國各城市的同胞一樣，全塞進了擁擠的貧民窟裡。卡普蘭家的客廳面對街道，後面是飯廳，最後面則是與房子同寬的大廚房。

卡普蘭的外孫記得屋裡房間很昏暗，擺設著笨重的木頭家具、蕾絲花邊裝飾小桌巾，還有實心黃銅燭臺，窗戶以厚厚的窗簾遮著，記憶中像是繡帷。[10]電話放在飯廳立在通往酒窖門邊的小檯子上，莉亞在酒窖自製紅酒。廚房裡有一個老式鑄鐵爐灶和一張桌子。整個家瀰漫著東歐氛圍，假如對山繆和莉亞那一代人來說，這是猶太移民相當典型的居家環境，那麼在他們幾個外孫心中，那個家看起來神祕又充滿異國風情。

卡普蘭夫婦有兩個孩子：卡爾曼（Kalman）把自己的名字英化為凱利（Kelly），以及黛瑪。黛瑪在才智和社會方面都懷有抱負，當父母親不允許她完成高中學業時，她感到挫折失意，更不用說想實現她的願望，上大學讀法學院了。卡普蘭夫婦認為，教育是給男人的。不過，他們允許黛瑪上音樂課，而她終生喜愛音樂、藝術和戲劇，日後她又會將這些興趣傳承給兩個孩子。（此外，多年後，當黛瑪把兩個孩子扶養長大，她也會獨力繼續完成高中及大學學業，甚至有辦法讀一些成人法律課程。）黛瑪早先對缺少教育機會的失望，肯定因父母的決定而雪上加霜；事實上，她的父母鼓勵哥哥凱利就讀法學院，儘管他可能對法律不感興趣，甚至取得學位後也不曾執業。黛瑪被交代在父親的五金行工作，直到找到可以結婚的男人。

黛瑪曾與某位男士短暫交往，令她失望的是，那段感情沒有迎來婚姻；男方覺得自己沒有能力養活黛瑪，後來搬離多倫多。之後，黛瑪遇見艾文。艾文滿懷抱負、心腸好，也許不是黛瑪理想中斯文的求婚者，但他為她著迷。多年後，他們的女兒朵琳（Doreen）回憶說：「他瘋狂地愛著她，簡直瘋得要命。」[11]黛瑪是否對她兒子形容為「外粗內秀」的這個男人有同等的激情不得而知，但她最後答應嫁給艾文。[12]一九二六年十月三十一日萬聖節，兩人完婚。

高柏格夫婦搬進拉斯歐姆路（Rusholme Road）一棟雙戶住宅的二樓小公寓，在卡普蘭家以西約兩英里的地方。兒子出生時，他們遵照猶太人的傳統，以辭世親戚的名字為小孩命名，於是選用艾文父親的名字：法蘭克。他們兒子的希伯來名字是以法蓮（Ephraim），可能是山繆和莉亞選的。從來沒有特別喜歡高柏格這個姓氏的黛瑪，為兒子取了一個別名「歐文」，設想將來或許有一天，當法蘭克選擇放棄高柏格改姓，能當作有用的姓氏。[13] 卡普蘭夫婦最後會有四個孫子：凱利有兩個女兒——茱蒂（Judy）和雪莉（Shirley）；而在法蘭克出生後八年，黛瑪生下他的妹妹朵琳。法蘭克是山繆和莉亞唯一的男孫，備受外祖父母疼愛。

　　對於外祖父母的寵愛，法蘭克予以回報。法蘭克個性害羞卻好奇心十足，雖然有時在其他孩子身邊會感覺尷尬，但他也可以是倔強與堅定的﹔他的左膝蓋下方有一顆前凸的腫瘤，這個天生的缺陷使他顯得忸怩，一定要說要穿著長褲才自在。他的姑姑蘿西（Rosie）嫁到好人家，比其他高柏格家的親人更富有，她一度說服艾文和黛瑪，讓她帶五歲的法蘭克去看外科醫生切除腫瘤。法蘭克一想到治療時可能全身麻醉，就選擇在手術還來不及進行前跳下手術臺，他的有錢姑姑和父母親都無法再勸誘他接受治療。之後，腫瘤會一輩子留在法蘭克的腿上。縱使結果會帶來極大的潛在好處，他仍固執地拒絕向劣勢低頭，惟恐失去掌控權，這將是他一生不斷重複的抉擇模式。

　　沒有人像法蘭克的外祖父母那樣讓他感覺到世界充滿無限可能。他記得，到外祖父母家探訪，就像是到了「安全的避風港」[14]，可以避開結婚多年變得「不耐煩」的父母親。比華利街上外祖父母的房子，離他家只有十五分鐘腳踏車車程，而法蘭克很多時候都待在那裡。他還記得，有時若是過夜，就睡

在山繆和莉亞的中間，兩張合併單人床的縫隙上。[15] 早在外祖父託他負責星期六開店之前，他就很喜歡待在五金行裡；對小男孩來說，那是堆滿螺絲釘、螺栓、鐵鎚、釘子及每一種居家小工具的仙境，在法蘭克心裡，所有東西都承載著可能性。五金行裡堆積的商品，複雜卻亂中有序，讓他覺得好玩又神祕。店裡總是可以發現新鮮事，而法蘭克對那裡的記憶清晰如昨，五金行不僅是容納各種有趣物品的地方，本身也是完整的物體，一個錯綜複雜又引人好奇的拼貼。以後，他會幫忙外祖父修理時鐘和烤麵包機，切削螺紋管和切割玻璃。[16]

然而，法蘭克最珍貴的記憶是在廚房地板上跟外祖母嬉戲的時光。法蘭克學會走路後，馬上經常陪著外祖母從比華利街走過五條街，到約翰街的木材行買粗麻布袋裝的廢木塊。回到家，莉亞會打開一個布袋，把形狀不一的木塊倒在廚房地板上。一如五金行架子上的螺帽和螺栓帶給法蘭克想像力的刺激，這些零碎的小木塊變成他幻想的原料。莉亞會跟著法蘭克坐在地板上，兩人一起建造假想的建築物、橋梁，甚至是整座城市。

「有些圓形的看起來像橋梁和高速公路，那是在高速公路出現以前，」法蘭克多年後回憶。「而我很愛那種東西。她會把我當成像大人，跟我一塊兒玩。」[17] 法蘭克表示，開始思考成為建築師的可能時，他會聯想到在外祖母家的地板上用奇形怪狀的木塊搭建東西，「那是我這輩子玩過最有趣的事。我意識到那是允許玩耍的證照。」[18] 莉亞不只是給法蘭克碎木塊而已。她烘焙哈拉猶太白麵包時，會拿一些麵團給法蘭克玩，他則把手中的東西變成類似原始培樂多黏土（Play-Doh）的玩意兒。

相較於玩木塊，莉亞的影響力在生活領域顯然比較小，卻最能看出莉亞跟外孫的關係。如同許多舊鄰里的猶太婦女，莉亞會製作魚丸，一道水煮攪碎魚肉做成的傳統料理，每週五晚上安息日晚餐的菜餚

之一。她會在星期四去肯辛頓市場買一條活鯉魚，用裝滿水的袋子提回家，然後放進注了水的浴缸，直到準備好殺魚。法蘭克常常陪著外祖母到市場買魚，一回家就盯著在浴缸裡游來游去的鯉魚，整個人看得入迷。「我以前常走進去看鯉魚。我花很多時間觀察那條鯉魚。到了星期五，那條鯉魚就會消失，然後出現魚丸。有好長一段時間，我都沒有把兩件事聯想在一起，」法蘭克多年後回憶。[19]

鯉魚的強烈印象留在法蘭克腦海，深切得令他在成年後仍經常談起，甚至毫不掩飾地指出，魚造形在他的創作中扮演舉足輕重的角色，緣由即在於此。蓋瑞著名的魚燈和魚型雕塑，更不用說某些建築上的魚狀曲線，全都歸功於童年觀看外祖母的鯉魚的經驗，而這位目睹鯉魚景象的建築師推波助瀾，使這個由來達傳說的程度；多年後，法蘭克承認那是一種「假裝反智主義」的說辭。[20]*

外祖父山繆用不同的方式協助法蘭克成長，就是激發他強烈的好奇心。暖和的傍晚時分，山繆會跟外孫坐在比華利街十五號的前門廊上——他稱那裡是自己的「夏季度假村」[21]——然後告訴外孫「關於問題的重要性。為什麼早上太陽會升起？為什麼樹葉在冬天會變色？為什麼天空是藍的？每件事都是為什麼、為什麼，我想那養成我好奇的習慣，讓我獲益良多」，法蘭克回憶。[22]

法蘭克記得他們也會一起討論《塔木德》，深入「『為什麼這樣』、『為什麼那樣』的古老辯論中」。[23]這個經驗讓他對猶太教留下良好的印象，認為那是不斷追根究底的宗教，態度上似乎把問題看得至少跟答案一樣重要。日後，法蘭克會說這是「身為猶太人最重要的優點之一……一種反覆循環的過

*事實上，蓋瑞喜歡魚的形式背後有幾個因素，包括魚的曲線形狀、鱗狀表面，以及魚是自然界最古老的生物之一，蓋瑞想要利用這項事實，以帶點幽默的方式回應後現代主義對歷史形式的借用。見第十一章。

若說外祖父母在法蘭克的童年時代扮演格外重要的角色，那麼他的父母親也不曾缺席。黛瑪深感自己過去接觸文化薰陶的機會不足，迫切想讓兒子牢記文化的重要，在法蘭克八歲的小小年紀，就帶他去聽古典音樂會，並經常帶他到布洛街（Bloor Street）的多倫多美術館，離比華利街十五號僅隔幾個街區。第一次走進美術館時，法蘭克看見一幅「有山丘、藍天和大海」的水彩風景畫，掛在美術館的中庭「沃克庭」（Walker Court）[25]，他多年後會記得，那是他第一次因畫作而感到振奮，並感受到藝術的潛能不只是提供一瞬的美，也讓他在自己的軌道上佇足。那是一次轉化的體驗，他記得當時一直想知道藝術家如何創造出深刻觸動他的畫作。*

法蘭克與父親的關係反而更像插曲。艾文辛苦經營生意，出租和維修角子老虎機、彈珠檯和投幣式自動點唱機，但收入極不穩定，就像他的情緒一樣。事情順利的時候，他溫暖大方；不順的時候，往往

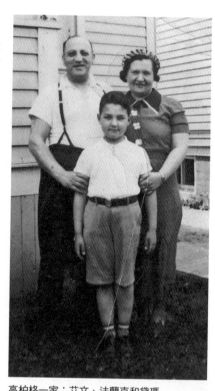

高柏格一家：艾文、法蘭克和黛瑪

程，直到你停下來說『明白了』。我愛那個過程。我那時候常喜歡跟他一起討論。我跟著外祖父學習《塔木德》。外祖母非常虔誠，外祖父則是為了探討那些疑問——《塔木德》的第一個詞就是『為什麼』。整本都是關於疑問。我當時愛死了。我不知道為什麼喜歡。整個人對《塔木德》就是無比好奇」。[24]

會對兒子爆發怒氣。艾文為法蘭克刻過木頭玩具，也喜歡跟兒子一起畫畫、做手工品。他的女兒回想起

父親，說他「喜歡玩東西。他愛塑膠、他愛紙糊手工藝，還喜歡木頭。他只是覺得材料很有趣」。這[26]

一點在法蘭克身上顯然也可發現。

艾文的某項生意投資——細節已不可考——曾使高柏格一家在法蘭克一歲多時的幾個月，一度離開

多倫多搬到布魯克林的Ｊ大街。無論那生意是什麼，終究好景不常，不久，他們又搬回多倫多。法蘭克

四歲時，家裡境況好轉，有能力足以在登打士西街（Dundas Street West）一三六四號租一棟兩層樓磚

房，離拉斯歐姆路的公寓不遠。一九三七年，黛瑪生下法蘭克的妹妹朵琳，而艾文的生意興旺，讓他們

籌齊頭期款現金，直接買下那棟房子。法蘭克記得那數目是六千美元。「我不知道他哪來的錢，」他

說。[27]

儘管登打士西街是主要幹道，有路面電車路線從多倫多市中心駛往西邊，高柏格一家定居這裡的時

候，這個區域仍相當安靜且多為住宅。隨著時間更迭，整條街會完全變成商店街，街坊鄰里則從舒適的

中下階層住宅區，變成新移民連結市中心的駐紮據點；到了二〇一一年，一三六四號的房子變成多倫多

越南協會（Toronto Vietnamese Association）的總部，與店面式福音教會、運動酒吧和葡萄牙旅行社比鄰

*他記得那幅風景畫是約翰·馬林（John Marin）的作品，但幾乎可以確定那是另一位藝術家的畫作。二〇〇四年，多倫多美術館——後來成為安大略美術館（Art Gallery of Ontario）——聘請蓋瑞設計擴建設施，館藏中沒有馬林的作品。根據美術館的歷史紀錄，一九三七年左右的特展中展出過幾位歐洲和加拿大藝術家的水彩畫，儘管當年黛瑪和法蘭克參觀的美術館仍鮮明地留在法蘭克的記憶裡，但其中並沒有馬林的蹤跡。

而居。

高柏格一家住在這裡時，房子有寬敞開放的前門廊，磚造柱子面向登打士西街立著，後來圍起牆面，以增加商店的使用空間。房屋前面有個小空地，足以讓黛瑪照護一個小小的仙人掌花園，屋後還有個小院子和車庫，屋內則是比外祖父母家更大、更開闊的居家環境。一樓有客廳，設有面街的花窗玻璃凸窗，還有花窗玻璃門隔開客廳與飯廳，越過大廚房位於屋子後方的是一間封閉式日光室。廚房備有新式爐子，因為艾文特別不喜歡岳父母家古老的火爐。根據朵琳的描述，艾文認為山繆不想購買新爐子，根深蒂固的原因來自於岳父母家古老的火爐可為食物增添「使他懷念故國」的風味，儘管他粗魯，有時卻格外替人著想。

的辛苦。[28] 艾文對這件事的強烈反應，再次讓人記起，買下房子後，高柏格一家人沒有機會在登打士西街長住。同年稍晚，艾文獲得在獨占的區域經銷角子老虎機的機會，看來是使收入更加穩定的大好良機。問題是那個區域在蒂明斯，多倫多以北四百二十八英里外的採礦小鎮，周圍森林密布。登打士西街一三六四號的房子得出租，八歲的法蘭克也必須轉出那個離家四條街遠，從幼稚園就開始就讀的亞歷山大繆爾小學（Alexander Muir Elementary School）。法蘭克、新生妹妹朵琳、黛瑪和艾文突然搬到跟多倫多非常不同的地方生活，遠離外祖父母和猶太社區，遠離多倫多美術館、梅西劇院（Massey Hall）的演奏會，也遠離了肯辛頓市場和浴缸裡的鯉魚。蒂明斯鎮大概有三十戶猶太家庭，在三萬人口的小鎮明顯是少數民族，當地多為芬蘭、波蘭或法裔加拿大人的後代。

一些經濟寬裕的猶太家庭擁有木材生意和造紙廠，與採礦業共同構成蒂明斯當地的經濟基礎；還有一些則是商店老闆。沒有其他人在做「博奕事業」，法蘭克多年後如此形容父親的工作。[29] 一開始，儘

管黛瑪很快就加入猶太婦女組織「哈達莎」（Hadassah）的蒂明斯分會（最後當上主席），艾文的工作性質起初造成當地的猶太社群很猶豫是否接納高柏格一家，更別提他們的家境頗為普通。黛瑪的投入與艾文的親切，漸漸使鄰居開始接受他們，可是法蘭克記得他們家在猶太社群裡的位置一開始是「不穩定的」，事態不樂觀，一家人搬到寒冷的偏僻小鎮，離熟悉的親友幾百英里遠，還得要承受新生兒所帶來的壓力。

蒂明斯小猶太會堂唱詩班領唱者的女兒安娜·甘芭（Anna Gangbar）是法蘭克的朋友楚娣·林德（Tootie Linder）的妹妹，她說：「在蒂明斯的成長過程並不容易。那裡非常、非常寒冷刺骨。冬天很長，積雪溶化之前都沒法出門。」儘管氣候不佳，甘芭說：「住在那裡滿好的，鎮上的人不多。那是一個居住的好地方。很多猶太人都很富裕，但是法蘭克的父親不是專業人士，他很努力賺錢養家。我敢肯定，待在蒂明斯對他來說是很艱難的。」[30]

高柏格一家住進白樺街（Birch Street）八號一棟木隔板平房，屋內有兩間小臥室，一間給法蘭克和朵琳共用。地下室充當艾文的倉庫和修理廠，裡頭塞滿角子老虎機和彈珠檯，以及維護機器正常運轉的工具。這裡比多倫多登打士西街的房子還小，可是在蒂明斯鎮，高柏格負擔得起多一點的奢侈雇用波蘭女僕，讓黛瑪可以跟哈達莎分會的猶太婦女參加活動。

法蘭克記憶中的蒂明斯，主要教會他兩件事：曲棍球——後來變成終生愛好，以及反猶太主義——在多倫多不曾意識到的歧視。在多倫多，猶太人要不住滿整個社區，像他外祖父母家附近的情況，不然就是融入那座大城市，變成人口逐漸成長的多元民族之一。然而在蒂明斯，猶太人很明顯不可能占多數。更何況那裡似乎是個種族關係緊張的小鎮，任何人的猶太特徵都難以遁形；那種小鎮就是每個人都

知道誰是芬蘭人、法裔加拿大人，誰又是波蘭人、猶太人。而且宗教不是唯一導致情況緊繃的原因：儘管法裔加拿大人和波蘭人大多是天主教徒，雙方仍相互憎恨。

法蘭克是白樺街學校唯一的猶太小孩，他在那裡經歷最早的反猶太差別待遇。「大部分是波蘭人，而波蘭家庭都在礦區工作，」他回憶道。[31] 法蘭克十歲時，遭到一些波蘭小孩霸凌，尾隨他回家，「把我打了一頓。後來我鼓足勇氣還手，把他們揍扁，」他回憶道。「喊著說要替耶穌報仇。我記得問了我母親，為什麼他們以為我殺了耶穌。」他回家，出手攻擊他，「我記得有一回，一個波蘭男生從學校追著我，說要替耶穌報仇，」他說道。他記得有一回，一個波蘭男生從學校追著他回家，「把他們揍扁。」

白樺街學校有一個曲棍球溜冰場，這裡為法蘭克提供早期接觸冰上曲棍球最重要的啟蒙，他一直到成人後仍繼續打球，一輩子熱愛這項運動。法蘭克記得，溜冰場是與另一所法裔加拿大天主教教區學校共用的設施，那所學校的學生跟他一樣，都不怎麼喜歡波蘭的惡童。「他們看到我被打，所以就跟我結伙成幫，」他回憶說：「那就是為什麼我很喜歡法裔加拿大人。」[32]

高柏格一家多次趁學校放假返回多倫多，通常是搭火車。「我很喜歡搭火車，因為那時我們會在晚上離開蒂明斯，然後早上抵達，多倫多的聯合車站看起來光彩奪目，」法蘭克回憶道。[33] 令他興奮的不只是聯合車站本身，那棟雄偉的布雜藝術（Beaux-Arts）建築物有科林斯柱柱廊及宏麗的中央大廳，晨曦也提醒他，自己和家人至少有幾天可以逃離蒂明斯的種種嚴酷。

山繆和莉亞從未造訪蒂明斯，倒是用另一種方式善用火車的優勢。每個星期四，莉亞會打包一箱包裹，裡面裝了猶太湯圓雞湯、魚丸，以及其他星期五晚上安息日晚餐的傳統食物，拿到聯合車站，送上北行開往蒂明斯的火車。隔天星期五早上，黛瑪會在蒂明斯的車站迎接那班火車，將晚餐提回白樺街。

法蘭克在蒂明斯逐漸成長為青少年，他與父親的關係向來少不了緊張，現在又多了一種青春期常見

於親子間的低氣壓。艾文對法蘭克開始增加的體重特別煩惱，時常說他變胖，有時看起來幾乎是以欺負自己的兒子為樂。法蘭克記得十一歲那年，有一回他跟父親兩人一起清洗家裡的車子，艾文突然把水管轉向，使他淋成落湯雞。

但也是在蒂明斯的那些年，讓法蘭克對艾文留下最珍愛的童年回憶。艾文在一九四〇年開車帶法蘭克去芝加哥，在那裡跟米爾斯創新公司（Mills Novelty）開會，該公司位於富勒頓大街（Fullerton Avenue），專門供應他在加拿大經銷的機器。艾文這一次沒有跟過去一樣，因為工作心煩意亂，也沒有洩氣或焦慮。「父親開車載著我去芝加哥，從蒂明斯一路往下經過溫莎、底特律、安娜堡、蓋瑞市（Gary）、印第安那，然後到芝加哥，」蓋瑞回憶。「因為我們沒有錢，所以投宿YMCA，房間裡只有帆布折疊床。我記得我們在高架鐵道下的熟食店吃午餐。那是我過去跟父親不曾有過的情感交流。我永遠記得——他一反常態，完全沒有對我發脾氣。我幾乎可以畫出當時我們經過的芝加哥地區。」[34] 七十多年後，法蘭克仍記得那趟旅行的點點滴滴，包括在安娜堡稍作停留，觀看一場棒球隊的特別表演賽。芝加哥之行的快樂時光，日後不復見。

那些年，法蘭克嘗試在蒂明斯鎮上賣報紙，由此可看出他與父親較典型的互動。他會到鎮上的主要街道第三大道上的《蒂明斯日報》（Timmins Daily Press）辦公室，用一份報紙三分錢的價格買五份報紙，接著沿著回家的路叫賣「《蒂明斯日報》！《蒂明斯日報》！」，通常可以賣掉三、四份。他沒有全部賣完過，而且回到家後，艾文往往會看著剩下的報紙對他說，連四、五歲的朵琳肯定都能輕鬆賣光。為了證明自己所言不假，艾文會接著抱起朵琳、拿起剩下的報紙，走到附近設有他經手的角子老虎機和點唱機的酒吧。「他會帶著這個拿著《蒂明斯日報》的小女娃走進去，讓她賣掉報紙，」法蘭克憶起。[35]

那簡直稱不上公平的比賽，鮮少有人不想逗可愛的小女娃開心，可是艾文利用這件事來合理化自己對兒子的頻繁侮辱罵，叫他「笨蛋」、「做白日夢」。[36] 在艾文眼裡，法蘭克的頑固只是進一步證明，他沒有生活在世界上的實際能力；其實艾文也有同樣的固執性格，似乎引以為傲。艾文經常表現得像十足確信法蘭克永遠不會有所作為。

不難察覺，艾文其實是把對自己的焦慮投射到法蘭克身上，三十五歲的艾文不可能沒有某種程度的擔心，煩惱自己是否擁有足夠的實力讓生意成功，甚至是否能夠在世界上闖出一番成就。同樣地，黛瑪也以自己的方式，把她自己和所有的失望投射到法蘭克身上，差別只是造成的影響比較有益。黛瑪認為自己比現實的地位更出色，為自己有尊嚴的舉止自豪，而且「把她文雅的英文底子拿來說嘴，也許是玩笑話，但她總是這麼說」，法蘭克記得。[37] 黛瑪確實會跟倫敦的表親通信，而且會「在腦子裡想像他們是某種冠冕堂皇的人或什麼的」，法蘭克說道。對朵琳而言，人們總是猜測「高柏格家是瘋子，〔黛瑪的娘家〕卡普蘭家族則是明智的人。好像我母親出身地主鄉紳，可是我們不幸與一些爛人變成親戚，所以盡量避得越遠越好」。[38]

黛瑪的看法無論多麼不切實際，終究能促使她鼓勵法蘭克精進自我。她深信教育的力量，盡可能經常帶法蘭克參觀美術館或文化活動。當然，蒂明斯能提供的機會很有限，但在多倫多時，黛瑪和法蘭克不僅會去她娘家附近的多倫多美術館，還會去參觀布洛街上的皇家安大略博物館（Royal Ontario Museum），法蘭克記得在那裡看到木乃伊；另外還去了梅西劇院，引導法蘭克聆聽交響樂團演奏。[39] 黛瑪曾經希望法蘭克學鋼琴，但家裡的經濟不許可。他用聽力學會彈奏幾首曲子，但從未正式上過鋼琴課。

「一想到我沒有學會彈奏任何樂器，總讓我有被騙的感覺，」他回憶道：「我一直很想拉大提琴。大提

琴深深吸引著我。而我也愛鋼琴。」[40]

黛瑪為法蘭克設定的文化志向，在一九四一年從一個料想不到的地方得到特別的鼓舞；當時他十二歲，正開始為成人禮做準備。他繼續不定期跟艾文一起畫畫，一度完成一幅猶太復國主義創始人西奧多・赫茨爾（Theodor Herzl）的肖像，參加在蒂明斯小猶太會堂舉辦的美術展，被評選為最佳展出作品。更棒的是，教堂唱詩班的領唱者，同時也是教導法蘭克成人禮學習的導師，看過畫作後高度讚賞。領唱者告訴黛瑪，法蘭克掌有「金脈在手」。[41]

一九四二年初，法蘭克將過十三歲生日之際，高柏格全家搬離蒂明斯，一切就跟五年前落腳於此一樣突然。新的法規限制角子老虎機的設置，陡然導致艾文的生意無法再生存下去，何況在蒂明斯沒有其他方法維持家計。他們一家回到多倫多，及時趕上法蘭克原本預定在蒂明斯進行的成人禮，地點是他外祖父服務的猶太會堂「生命之樹」（Etz Chaim），一小群會眾利用達士街上改建的房子舉行禮拜，法蘭克會在那裡接受更完整的紀念儀式。高柏格自家的房子仍出租，因此法蘭克和朵琳被送到外祖父母家，一起住在比華利街；法蘭克沒有返回之前的學校復學，而是轉到附近的奧格登小學（Ogden Elementary School）。當時，黛瑪的哥哥凱利及他的家人也住在比華利街的房子，屋子沒有多餘房間容納艾文和黛瑪，他們只好到其他地方投宿。

隨著法蘭克一天天迎向成人禮，他對猶太教的熱忱跟著提高，再次住在外祖父母的屋簷下，更是進一步起了鼓舞作用。他搬回多倫多後，最要好的朋友是名叫索利・波特尼克（Solly Botnick）的男孩，來自非常虔誠的家庭。索利和法蘭克形容彼此是「超級猶太人」。[42]時光荏苒，法蘭克坦承：「索利和

我都是宗教和猶太教的瘋狂分子。我們想盡辦法證明有神的存在。」[43]

法蘭克對猶太教的痴迷，在成人禮過後戛然而止。按照傳統，他在典禮上誦讀《妥拉》的訓誨文。典禮結束後，街角的社區活動中心會舉辦歡迎會，法蘭克預定在現場發表簡短演說，而在離開猶太會堂途中，他遇見會眾裡的兩位老先生。法蘭克因為他們來觀禮而覺得激動，嘗試跟他們討論剛才誦讀的《妥拉》經文的意義。不料他們卻不理會他，讓他覺得那兩人只是來享用免費餐點；按照習俗，舉行成人禮的家庭必須為會眾提供食物和飲料。法蘭克看待猶太教的嚴肅態度，在那一瞬間，似乎再也站不住腳。某方面來說，那恰好與天啟相反。他覺得過去所有努力都失去意義，他還記得那天結束後回到家，對著某個人說，也許是他的外祖父，現在他明白「根本沒有神的存在。這一切都是胡說八道」。[44]

他不記得自己得到什麼回應，如果有的話。然而，因為一場與兩名陌生人的失敗對話，導致他從虔誠的猶太教徒轉為無神論者，這突如其來的改變實在很難解釋清楚。他很可能和大多數青少年一樣一直有他跟波特尼克的友誼，他特別喜歡的外祖父母重新出現在日常生活當中，這些因素都助長法蘭克心中對猶太教的興趣。等成人禮結束，法蘭克或許感受到，他對接受信條教義的義務隨之結束。猶太教對提問的重視，若沒有更甚於教條的信受，起碼是一樣重要，一想到法蘭克與外祖父的對話範圍向來圍繞著這個觀念發展，就會發現他似乎不只是在排斥猶太教的傳統，同時也在拋棄問題原本就值得發問的根本前提。

法蘭克結束成人禮並突然從「有神轉無神」後不久，高柏格家的租客搬了出去，一家人再次搬回登打士西街一三六四號。他們住在蒂明斯的五年裡，街坊鄰里沒有多大改變，房子的一邊仍是一片空地，

另一邊有一棟類似的磚房，現在住著一個牙醫和他的家人。高柏格一家認識許多鄰居，事實上，有一些卡普蘭的表親就住在幾條街外，住家周圍環境看起來夠安全、親切，使黛瑪能放心讓小女孩朵琳自己過街到高柏格設有賒帳的猶太雜貨店幫家裡買食物，或者走過幾戶人家到糖果店去買糖果。

斯頓大街（Gladstone Avenue）上的吉百利／尼爾森宅區，但幾條街外就有更多可以體驗的事物。格萊緊鄰登打士西街一三六四號的街區，都在附近；法蘭

青少年時期的法蘭克

巧克力工廠（Cadbury/Neilson），還有德芙靈公園賽馬場（Dufferin Park Racetrack）

克記得巧克力工廠是「大型的工業建築，設有現代主義風格的窗戶」[45]，那是他早期特地思考現代建築的一次觀察，或說是他留意每日周遭環境當中的註記。多年後，賽馬場將會改建為廉價購物中心，進駐的商店包括沃爾瑪和玩具反斗城；但高柏格家定居在這裡時，那裡可是熱鬧的賽馬場，法蘭克常常停下來看那些馬匹和馴馬師。當他開始就讀布洛街上有著裝飾藝術磚格造建築物的布洛高等院校（Bloor Collegiate），每天通學路上都會看到德芙靈賽馬場。再穿過馬路就是德芙靈樹叢公園（Dufferin Grove Park），那裡是法蘭克和朵琳及朋友們溜冰的地方。從登打士西街一三六四號往外拓展開來的多倫多，是一個都市型的鄰里，規模大多跟郊區相同，與城市的便利設施只隔著一小段路面電車車程。

隨著法蘭克升上高中，他開始傾向結交一群不同的朋友，很少是猶太人。許多年後，他只記得當時

唯一熟識的猶太朋友是叫馬文‧豪瑟（Marvin Hauser）的男孩，他們的友誼是建立在爵士樂同好的基礎上，有別於他與波特尼克的友情。[46] 一九四二年秋天，他在布洛高等院校認識羅斯‧宏斯伯格（Ross Honsberger），第一次結交到他能稱為志趣相投的朋友。宏斯伯格日後成了傑出的數學家，直到年逾八十，都與法蘭克維繫著密切的友好關係；當時他跟法蘭克一樣，都是熱情與懷疑論者的綜合體。宏斯伯格個性開朗健談，對於廣泛的科學和文化議題充滿好奇，而且就像轉變後的法蘭克，不相信宗教。更重要的是，他會彈鋼琴。

「他就像是我；他質問所有事情。跟我一樣，認為沒有東西是神聖的。我們一起研讀聖經，然後發現有一百三十八處不一致的矛盾點，」法蘭克回憶道。[47] 往後兩人還會合寫論文，標題為「無神論與有神論」，希望藉此為神的不存在提供無懈可擊的辯證。剛認識不久，他們一度協力挖洞，根據法蘭克的說法，那是因為宏斯伯格「想要更靠近地球的核心」。[48] 此外，他們著手發明一部永動機，設計並嘗試架構用數個滾輪頂著兩片木板的裝置。比法蘭克小八歲的朵琳，童年記憶中有一段法蘭克與宏斯伯格爭論的景象，她記得那是為了另一個他們著迷的理論性概念，兩人爭辯了好幾個小時：一隻蒼蠅是否能停下一列火車。[49] 宏斯伯格對古典音樂的愛好，以及熟練彈奏鋼琴的能力，更強化黛瑪開始灌輸給兒子的對學院派嚴肅音樂的興趣。六十多年後，法蘭克仍會回想起宏斯伯格的才華而肅然起敬：「他以前常談蕭邦，也學會彈奏《即興幻想曲》，非常了不起。」[50]

那些年，為法蘭克帶來知識刺激的不只是宏斯伯格。幾十年後，他仍然記得幾位布洛高等院校的老師，談起他們如何引導和介紹對他一輩子意義深遠的主題。物理老師喬‧諾波（Joe Noble）有個「大大的鼻子，面色紅潤，臉上掛著大微笑……非常高大健壯的愛爾蘭人」，喜歡宏斯伯格和法蘭克，鼓勵他

們的發明靈感和無神論論文，雖然他曾警告說後者不會為他們贏得同學的愛戴。[51]法蘭克在英文文學課愛上莎士比亞、英國桂冠詩人丁尼生，以及小說家康拉德；在歷史課喜歡上歷史；在五金行沉醉於用木頭製造東西。

然而，在布洛高等院校的一切並非總是順遂。法蘭克不善於寫作，儘管他喜歡上課的題材和老師，文學課的成績卻很差。他怕羞，在班級討論中吞吞吐吐、不敢表達，加上寫作能力不足，使老師認為他不過是個平庸的學生。父母親在開放參觀日來學校時，他更是覺得彆扭不安。艾文總是為自己缺乏正規教育而顯得不自在，往往不知道要對法蘭克的老師們說什麼，結果都以造成法蘭克困窘的發言收場。無論黛瑪能說什麼或做什麼，都阻止不了法蘭克「想鑽到桌子底下」。[52]他記得，艾文見到英文老師時，特別令他尷尬，害怕艾文的粗裡粗氣讓他欽佩的博學多聞老師比之前更看不起自己。

高中時代的前兩年，法蘭克社交生活的一部分，包括在YMCA定期參加跳舞活動，他在那裡莫名地再次感受到自己是烙了印的猶太人。「我去那裡，即使我有她們知道的污點，是個猶太人，那些女生還是會跟我跳舞，」法蘭克回憶說：「我的姓氏是高柏格。我的背景複雜。我同時站在兩隊人馬當中──跟異教徒和猶太人往來。」[53]他也會跟宏斯伯格玩手球和桌球，還有跟另一群朋友一起活動，那群人的共通點似乎是同樣來自勞動階級與中產階級家庭，想要避開富裕家庭的學生所形成的小圈圈。他們組織了名為「Delta Psi Delta」（ΔΨΔ）的兄弟會，但是兄弟會連結的強度不足以長期維持法蘭克的興趣，然後他開始漸漸疏離，另尋更多智力的激發。那時，宏斯伯格開始花很多時間跟一位同班同學在一起，最後他會跟對方結婚；法蘭克太靦腆，對積極的約會毫無把握。

法蘭克反而退向閱讀與科學，使自己變得更安逸於獨處。他逐漸了解到，自己追求的不只是夥伴，

而是啟發。他發現週五晚間多倫多大學舉行一系列演講，開始利用那些時間，獨自坐在畢業典禮堂（Convocation Hall）的樓廳，聽講者談論各種主題，如電子學、交通運輸，以及電磁推進（electromagnetic propulsion）技術的未來。他若不在畢業典禮堂，就是在圖書館閱讀《大眾科學》雜誌（Popular Science）和《大眾機械》雜誌（Popular Mechanics）。他仍繼續與宏斯伯格來往，但很快就把課堂外剩下的自由時間，轉為某種自學的科學課程。

一九四六年十一月一個星期五晚上，法蘭克走進畢業典禮堂聽了一場芬蘭客座講師的演講，他之前沒有聽過演講者的名字：阿爾瓦‧阿爾托（Alvar Aalto），來自赫爾辛基的建築師。一頭白髮的阿爾托，操著濃重的口音，介紹幻燈片上自己近期的作品，如芬蘭的帕伊米奧療養院（Paimio Sanatorium），以及他正在美國著手進行的建案麻省理工學生宿舍貝克大樓（Baker House）。他也在臺上放了一張自己設計的合板彎曲成型椅子，並展示椅子的強韌度。

法蘭克聽得出神。他覺得阿爾托魅力非凡，也喜愛那些展示的建築圖像，心情興奮地看著彎曲合板做成的椅子，全部超越他過去所見的一切。即使在阿爾托離開多倫多很久以後，那場演講依然迴盪在法蘭克腦海。法蘭克心中被激起的興趣，強烈得足以驅使他走進布洛高等院校的圖書館，在就業指導的書架上查看就讀建築系的相關資料記載著什麼。他找到一本書，概要說明多倫多大學建築學系，然而學習的課程卻與阿爾托幻燈片中美麗奇特的現代建築毫不相似。「那是一些石砌小屋的設計，很像來自英國鄉村。完全無法吸引我。所以我就把書放回去，」法蘭克回憶道。[54] 那時他肯定認為，法蘭克與建築的緣分結束了。

過了很久，法蘭克才去思考，自己對阿爾托的直覺偏好，是否跟蒂明斯的生活經驗有關。「蒂明斯

位置非常北邊，那裡的美關乎木頭、白雪、茂密樹林，與芬蘭有著美感上的連接點，」他說道：「芬蘭人美感獨到，自成一家，而蒂明斯擁有的正是原始木頭、叢叢杉樹，我愛上所有那些特色。」

但他很快就把那場演講拋在腦後。即使多年後，當他開始就讀建築課程，並且深深被阿爾托的作品吸引，都未能馬上想起自己在天真熱血的十七歲聽過阿爾托本人的現場演說。直到再次看見阿爾托的椅子，才喚醒他的昔日記憶，記起多倫多的某個晚上，他第一次見到同一張椅子展示在講臺上，由建築師本人介紹著，而那一晚是他第一次認識建築的鄭重介紹。[55]

法蘭克青少年時期持續懷抱好奇心，不過不清楚自己這一生想做什麼。他喜歡畫畫，也喜歡手工製作；對飛行著迷，受飛機深深吸引。他喜歡化學，雖說曾經僥倖逃過嚴重傷害；十五歲那年，他嘗試混合氧氣和氫氣以製造水，卻在臥室引發爆炸，導致玻璃碎片割傷了背。卡普蘭家族裡有位年紀較長的表兄亞瑟‧羅森柏格（Arthur Rosenberg），法蘭克很喜歡這位化學工程師親戚，有他當成學習的榜樣；有一段短暫時間，法蘭克也想過要當化學工程師。布洛高等院校的職業指導日當天，他報名化學工程，見到通用汽車公司油漆實驗室的代表，那人受邀來學校說明他的工作領域。法蘭克態度客氣有禮，但明顯感覺無趣，因為那天結束時，來訪的化學工程師對他說：「法蘭克，這不適合你。我看到你眼神呆滯。你會找到自己的位置，但不是在這一行。」[56]

相較於就業選擇，還有更緊急的挑戰等著法蘭克面對。艾文離開蒂明斯後，不曾再成功地重新經營他的事業，經濟上十分吃緊，於是高柏格一家將生活空間合併轉移到一樓，二樓的臥室租出去。搬回多倫多不久，艾文開始經營名為「皇冠商品」（Crown Product）的小型家具公司，透過百貨公司專門銷售

立式菸灰缸，另外也做木製餐桌轉盤。公司有一陣子營運得不算太壞，但是到了一九四五年就陷入困境。艾文的健康狀況衰退，那一年醫生診斷出他患有糖尿病；他還發現，自己視為朋友的商店領班，竟然連續偷走商品，私底下自行販售私吞利潤。緊接著加拿大政府對香菸設備課徵一種新的貨物稅，包括菸灰缸，結果造成零售價格高得乏人問津。艾文試著重新把菸灰缸當作糖果盆來行銷，但是人們對於立式糖果盆的需求不大。一九四六年，整個生意垮掉。

法蘭克記得，當時艾文的精神狀態「逐漸崩潰」。[57] 艾文從來無法適應權威，大半輩子獨自工作，做過的事沒有一件大獲成功，最近一次想闖出一番事業的努力到頭來也以失敗告終。他的挫敗感不斷累積，與法蘭克的關係隨之嚴重惡化。他重複老話，譴責法蘭克是不切實際的夢者，次數越來越頻繁，甚至不止一次暴力相向。妹妹朵琳記得有天晚上，法蘭克半夜醒來，在黑暗中絆倒自己，還不小心打碎某樣東西。她說，艾文「把他打了個半死」。[58] 艾文對朵琳比較溫柔，她記得父親反覆無常的行為，但看到大多是沖著法蘭克出氣。「我跟父親的關係，如果不是我忽視一切，就是把一切變成了幻想。因為我是小女孩，他認為我很可愛，」朵琳說。[59]

兩個孩子仍然一心向著他們的父親。他們看到他的慷慨，而且總是有些事情能印證這一點，如朵琳日後所言，「藏在這一切瘋狂底下的其實是一個好人」。[60] 艾文會把貧窮的熟人帶回家吃晚餐，自己的生意順利時，他會幫助其他生活有困難的親人，他跟黛瑪一樣，要求孩子們要公平對待每一個人。無論艾文與黛瑪的性格和世界觀多麼迥異，他們都不是勢利的人，也不會對那些擁有更多財富的人公然表示怨恨不滿。

朵琳在更久以後提起，她認為艾文當時可能罹患躁鬱症。[61] 他「無法控制自己」，法蘭克說道。

「不過，在我跟他的衝突之間存有某種因素，使我一直愛著我的父親，所以我沒有失去愛。從來沒有。

而且不知何故，我就是曉得那些爆發的脾氣跟我沒有關係。他很憤怒，覺得被重重困住了。」[62]

一九四六年底，艾文的問題，以及法蘭克與他的關係，達到衝突的極點；當時法蘭克十七歲，艾文因某件事而變得特別苛責，他兒子卻認為那是不重要的小事，「他在生意上遇到挫折，有一次對我一串謾罵後，我打了他。生平第一次，我動手打了他，」法蘭克說道。[63]法蘭克被自己的衝動嚇著，跑出住家的前門，躲到附近一棟建築物後面，認定艾文會追上來試圖抓住他。艾文沒有出現。「什麼都沒有。安靜無聲。所以我漫步走回家，從窗戶望進去，然後看到他躺在地板上。」艾文與兒子發生口角後，心臟病發作不支倒地。法蘭克無比震驚，覺得全是自己的錯，事後有很長一段時間，心裡背負著

「沉重的包袱」，認為是自己造成父親心臟病發。[64]

艾文倒下的時候，黛瑪正在家裡，當法蘭克返回屋內，她已經呼叫救護車，並照護倒在地上的丈夫。艾文被送往醫院，後來恢復正常，但是他的健康狀況很明顯非常虛弱；糖尿病加上脆弱的心臟，再加上生意慘垮。「那年我父親才四十七歲，卻已經走不下去，整個人精疲力竭，意志消沉，」多年後，法蘭克告訴作家芭芭拉・艾森伯格（Barbara Isenberg）。[65]*儘管如此，艾文不想讓黛瑪出去工作，他認為妻子應該不需要外出工作，這是自尊心的問題。不過，他允許黛瑪處理皇冠商品剩下的事務，安排拍賣拋售。[66]

醫生宣布艾文無法再撐過下一個多倫多的寒冬，唯一的希望是搬到氣候更良好的地方居住。艾文的

哥哥哈利（Harry）以前住在底特律，不久前剛與妻兒搬到洛杉磯，那裡還有高柏格家其他親戚。艾文決定加州將會是他、黛瑪、法蘭克和朵琳重新展開新生活的地方。偶爾，哈利仍會因為工作需要返回底特律，一九四七年三月，艾文在那裡與他哥哥碰面，然後一起開車前往洛杉磯。艾文沿途寄了明信片給家人，同一時間，黛瑪和法蘭克忙於打包登打士西街一三六四號的家當準備出售，為艾文的生意善後。

黛瑪和朵琳留在多倫多，直到艾文通知已抵達洛杉磯，並且為一家人找到公寓。他還為自己覓得工作，在洋基歌麥根沙士公司（Yankee Doodle Root Beer Company）當送貨卡車司機。到了五月，黛瑪和朵琳抵達洛杉磯，留下法蘭克在多倫多跟外祖父母一起住，好讓他完成布洛克高等院校的學年度。六月，學校一結束，法蘭克就回到每次從蒂明斯返抵家鄉的地方——聯合車站，搭上開往洛杉磯的火車。十二年前坐在廚房地板陪他堆疊想像城市的外祖母莉亞，看著法蘭克踏離比華利街十五號的腳步，佇立在前門廊揮手道別。從此，他再也沒有見過外祖母。

3 燦陽下的新生活

法蘭克在洛杉磯下了火車，走進總站，這裡的火車站與多倫多的同名，其他部分卻完全不一樣。在多倫多，他穿過立著石灰岩古典圓柱、威風凜凜的柱廊。當他抵達另一個聯合車站，卻發現自己置身新穎奇特的空間，圓拱門、豪華水晶吊燈，還有溫暖的色調，來自西班牙宣教式建築的奇幻，或城市想要給你的印象；磅礴。兩個聯合車站都是所在城市的玄關，能夠立刻告訴你那座城市的特徵，

洛杉磯顯然希望訪客認為，他們來到一個不受歷史包袱妨礙的地方，歐洲建築在此可以激發愉悅感，而不是義務。四天的火車旅途，讓法蘭克從東跨到西、從北到南、從加拿大到美國，不過這趟旅行也載著他從寒冷到溫暖、從舊到新、從黑暗到明亮。那天是六月的一個早晨，半個世紀後，他依然記得走出聯合車站踏進加州陽光的那股感受。「豔陽燦爛又暖和。光線比我以前所熟悉的更加耀眼。明亮、燦然、光絢，就像剛從電影院走出來的感受。」他已去過堪薩斯市，而這裡是奧茲國。

來自多倫多的十八歲青年，也許會覺得一九四七年的洛杉磯是奇異的，但就某些方面來看，這裡比許多其他氣候溫暖的美國城市更傳統。這裡不是邁阿密或聖地牙哥之類的舒適安逸地帶，對訪客最大的吸引力只是逃離寒冷的天氣。二次大戰那幾年，促使洛杉磯站上美國經濟的核心，成為全國的工業主力。美國其他州郡的人之所以認識洛杉磯，可能主要是因為好萊塢和聖費爾南多谷（San Fernando Val-

ley）的電影製片廠，但不管娛樂產業對於文化的影響力有多大，只是巨大且非常不同的經濟冰山的一角而已。洛杉磯或許看起來不像底特律，卻同樣圍繞著製造業而建設。電影明星不是典型的洛杉磯居民，飛機組裝生產線上的機器操作員才是。

洛杉磯的核心經濟是國防承包案。宜人的氣候、南邊聖佩卓（San Pedro）的大港灣，更不用提位處環太平洋政經地帶，各項條件使洛杉磯成了美國許多航空工業的基地，主要有洛克希德（Lockheed）、道格拉斯（Douglas）、諾斯洛普（Northrop）、北美（North American）、維嘉（Vega）、伏爾提（Vultee）等飛機公司。聯邦政府於大戰期間投入大筆資金：一九四二年至一九四五年間，當地新建四百七十九座國防工廠，另有百餘家擴建。[2] 受任監督撥用政府款項為私人承包商營造設施的聯邦機構「國防工廠公司」（The Defense Plant Corporation），大戰時期於洛杉磯投入逾四億五千萬美元新造建物或擴大工業設施，這筆金額相當於今日的六十億美元。戰前，一九三八年當地的就業人口是一萬五千九百三十人；到了一九四一年，由於海外製造訂單的帶動，成長至十二萬人。幾年後，在戰事的高峰，雇用人口繼續增加至二十二萬八千人以上。[3] 戰前幾乎無關緊要的造船業，後來成為地方上第二大的經濟動力。二次大戰以前，當地的船廠已有二十年不曾建造任何大型船隻；一九四一年底，加州造船公司（California Shipbuilding Corporation），簡稱「加船」（Calship），變成全國生產力最強的造船廠，單是一九四二年，就為國防部提供一百二十一艘船隻。加船共雇用五萬五千名勞工，同一區域其餘所有造船廠另雇用了三萬五千名。[4]

洛杉磯多年來一直是領先全國的製造中心之一，法蘭克和家人移居洛杉磯之前，整座城市於大戰期間所產生的爆炸式工業發展，站上紮實經濟基礎的頂端。繼紐約之後，洛杉磯成為美國第二大成衣製造

重鎮，也是煉油、煉鋼和食品加工的集中地。雖然東岸的人多半認為舊金山是加州的首要城市，可是一九二〇年，洛杉磯的人口早已超越北邊那個歷史悠久的鄰居。廣闊又便宜的土地和大型海港為往來亞洲與拉丁美洲的貨運所提供的便利性，使洛杉磯成為製造業和倉儲的理想地點，總部位於東岸的工業公司，例如美國無線電公司（RCA）、輪胎製造商泛世通（Firestone）和伯利恆鋼鐵公司（Bethlehem Steel），多年來也把西岸的業務基地設在這裡。[5]戰後，隨著民航機產業起飛，加上其他戰時建設改為和平時期新用途的生產工廠，蜂擁至洛杉磯的人潮和商業趨勢持續不減。政府將洛杉磯的決策，進一步強化洛杉磯與發展中航空業的連結；蘭德公司（Rand Corporation）的營運點設在洛杉磯成立的「智庫」，負責研究戰後時期的科技和軍事策略。[6]由此昭示一個觀念：洛杉磯代表著未來。

舊金山仍然是西岸的銀行金融中心，但似乎逐漸象徵家族基業和老派作風。越來越明顯的是，洛杉磯才是加州經濟活力的焦點：新事物出現、打造新財富、甚至創造新類型的場所。舊金山雖然擁有引人入勝的美景，卻是一座老城市，人口密集居住在市中心核心的周圍。舊金山外觀上或許有異於東岸城市，可是追究起來，市中心辦公大樓與維多利亞式公寓所界定的環境，其實不如舊金山本身所想的，與紐約、波士頓或費城有多大差異。舊金山是十九世紀的城市，洛杉磯則屬於二十世紀，由此劃分出兩者的天差地別。

當然，多倫多與舊金山的共同點比較多。即使安大略湖的湖濱線不如舊金山灣壯麗，相當平坦的城市地形也比加州更容易令人聯想到美國中西部城市，但多倫多擁有相對緊密的都市肌理，那是早在高柏格或卡普蘭家族定居在那裡的多年以前，就已成形的大部分面貌。洛杉磯卻是不同類型的都市。它位處乾燥的盆地，東北兩邊環繞著山脈，西南兩邊面向海洋，早期不過是個藏於廣闊田野的小城市，彷彿是

農業發達的州省上孤單的首府。耗費數十年，逐漸組合完成的複雜給給水系統，將山脈和山谷的水源導向東邊，促使這座城市在二十世紀的發展變得可能；火車和卡車的交通運輸促使城市的成長提升，繼而成為大型的製造產業中心。不過，沒有什麼比另一項二十世紀的交通工具更能定義洛杉磯：汽車。

汽車會影響每個城市，而它塑造洛杉磯的完善程度，是世界上任何其他主要城市都無法企及的。雖然二十世紀的前幾十年，洛杉磯擁有大量效率佳的路面電車系統，卻同時擁有理想的條件，能以汽車為核心來營造自己的特性：在各地城市開始去中心化的時代，汽車跟著快速散布，穿越各種地形；至少就理論而言，洛杉磯具備迷人的天然環境，足以讓駕車兜風看起來魅力無窮；最重要的是，這座城市正進步飛快，本質上似乎象徵著一種新生活風格。

縱使城市的經濟力正向上攀升，一九四七年法蘭克和家人初來乍到時所見的洛杉磯，根本沒有任何未來將拓展四方的跡象。洛杉磯最大的特徵元素高速公路，當時尚未存在，老舊的路面電車線占據著主要幹道，以相對狹小擁擠的市中心為運輸中樞，像極了較古舊的城市，完全沒有洛杉磯即將變成廣闊都市聚集地的樣子。從市中心延伸出去的路面電車線，距離長得不可思議，從四面八方連結眾多社區，包括電車系統主要經營者亨利・漢廷頓（Henry Huntington）所建設的許多支線，而這擴張的範圍預測了未來的高速公路將進一步確實開設的廣布網絡。一九四七年，高柏格一家四口從多倫多移居洛杉磯，那時的城市還沒有幸運草狀的交流道和購物商場，但這個地區已超越傳統的都市模樣。

洛杉磯許多居民來自美國中西部，儘管他們的政治思想通常相當保守，仍有很多人至少是因為想要享受個人自由而選擇在南加州落地生根。這個隨意蔓延式的城市設計反而適合他們，對這群人來說，效率最好的交通系統遠遠不及私人房車來得有吸引力。到了一九四〇年代晚期，所有主要的林蔭大道都逐

漸頻繁出現交通阻塞的情形，不過由於早期建設的高速公路廣受居民愛用，例如阿羅約塞科高速公路（Arroyo Seco）連結洛杉磯市中心與帕薩迪納（Pasadena），以及連結好萊塢與聖費爾南多谷的克溫加山口高速公路（Cahuenga Pass），使得高速公路系統極具吸引力。一九四七年法蘭克抵達時，洛杉磯地區恰好正在完成第一個全方位的高速公路建設規劃，這項建設斬釘截鐵地表述這座城市的信念：解決塞車問題的辦法是建設更多公路，而不是加強在市區內移動的交通手段。高速公路系統的主幹，將花費接下來二十年的時間鋪造，卻永遠處於不完整的狀態。不過，早在一九四七年，就已經能明顯看出洛杉磯的發展不會像大多數美國城市一樣傾向「市中心聚焦」模式，而是轉向各地形拓展，上山、橫跨平原，打造人口密度如郊區般的都會環境。*

那就是法蘭克在一九四〇年代末所看到的洛杉磯：一座以驚人能量向外不斷建設的城市，在一塊又一塊連接著的土地上，填滿小房子和低層商用樓宇，彷若一座不受歷史重擔支配的城市。一切發生得很快速，講求永久性沒有多大意義。這裡不是建造法院和雄偉博物館的所在。洛杉磯沒有一邊頂著歷史壓力一邊進行開發，或許甚至更重要的一點是，它的建設不需要顧慮到嚴峻氣候引起的種種需求。這裡畢竟是號稱休閒之都的城市。

*由於「全國城市幹線」（National City Lines）買下路面電車系統，助推洛杉磯從路面電車走向高速公路的交通革命；全國城市幹線背後有通用汽車、泛世通輪胎和加州標準石油（Standard Oil of California）的支持，在眾多城市收購輕軌國城市幹線背後有通用汽車、泛世通輪胎和加州標準石油（Standard Oil of California）的支持，在眾多城市收購輕軌電車系統，加速巴士的置換，甚至用上述支持者所期望的私家汽車來取代。這項舉動最後演變成眾所皆知的「通用汽車電車陰謀」，造成數十個遭收購的城市的有軌電車慘遭縮減，然而這個事件對洛杉磯帶來的影響最為徹底，當地居民以無人能比的狂熱和歡喜，大量改用汽車。

艾文來到洛杉磯後，找到一間附有家具的一房小公寓，地址是西九街一七二二號，位於伯靈頓大街（Burlington Avenue）轉角處，在麥克阿瑟公園以南、市中心以西各離幾條街的地方。這間小公寓完全不像多倫多登打士西街一三六四號的住家。朵琳記得小公寓有「兩個隔間。一個是爸爸和媽媽的臥室，公寓唯一的衣櫥就在裡面。他們臥室裡有一張活動折疊床……〔另一個〕折疊床〔在客廳〕，還有一套沙發，法蘭克跟我常常爭著誰睡沙發、誰睡床。公寓裡有臭蟲和蝨子……〔和〕可怕的絨布沙發，以及讓人看了生畏的東西，還有蟑螂」。[7]

新生活的境況大不如前，卻沒有因此擊垮黛瑪的志氣，她竭盡所能地讓邊邊的環境看來體面且有尊嚴。廚房裡有一張迷你桌子，幾乎坐不下一家人，遑論那些受到艾文和黛瑪照顧的客人，黛瑪每天晚上都會擺設正式的餐桌用餐。「她彷彿是在那個地方為皇家掌廚一樣。我們雖然很貧窮，卻擁有王族般的享受，」朵琳回憶道。[8]

法蘭克記得，當時公寓的慘狀令他有點驚愕，像是從多倫多「跌入谷底」。[9] 每一樣東西都很破舊。公寓裡有「破爛的地毯」，室內裝飾也是破爛的。「真的有點糟得過分。我感到失望，〔但是〕很高興可以跟他們在一起」。

艾文不佳的健康狀況，使他沒辦法繼續當卡車司機運送麥根沙士。他沒有強壯的體魄可以整天裝卸一箱箱汽水。法蘭克幫了一點忙，但還是無法彌補艾文虛弱的體力。艾文試圖尋找其他工作，有一陣子他負責租賃爆米花機和自動點唱機給酒吧，不過終究沒有比在加拿大經營的類似生意更成功，全都成了泡影。[10] 他最後在酒類專賣店找到一份工作，地點離小公寓僅隔幾條街，經常值大夜班到凌晨一、兩

點。這依舊不是一段容易的日子。「一切都在走下坡，」法蘭克憶起。「他開始喝酒。他開始一個人坐著，日復一日。他以前從來不會那樣。他會喝酒，然後變得暴烈，〔而且〕會打我母親。他不是故意的，因為他很愛她。」

艾文在邦尼布雷酒商（Bonnie Brae Liquor）的工作，最後跟其他工作一樣，不久就走到了終點，原因不是出於他的怒氣，而是因為他的和藹可親。他喜歡跟小區裡的警察閒聊，他們通常會在深夜光顧，而他的兒子認為艾文偶爾會請警察喝酒。當地的法律規定，凌晨一點過後不得販售酒類商品；某晚，一位巡邏警員在關店後跟艾文繼續閒談，想要買點酒。艾文沒有警覺到那是陷阱，就在凌晨一點零五分把一瓶酒賣給那位警察，結果當場遭到逮捕送入監獄。店家的酒牌被吊銷了兩星期，艾文則被開除。法蘭克覺得那場陷害艾文的設計，動機是出自反猶心態，而警方拒絕讓他代表父親出庭作證。[11]

孤單又沒有親人在身邊的黛瑪，盡心盡力維持家中下滑的經濟。她找到一份工作，在好萊塢大道上的百老匯百貨公司擔任糖果區銷售員，做起來倒是得心應手。她的舉止溫暖端莊，適合更有抱負的職位，很快就被分派到布料部門，在那裡一直工作到退休。

儘管黛瑪在百貨公司是業績好的銷售員，仍然不夠填補艾文闖下的禍，家計依舊吃緊。原名哈特利·默文·高柏格（Hartley Mervin Goldberg）的法蘭克堂兄哈特利·蓋洛德（Hartley Gaylord），還記得去探訪西九街小公寓的情形，「如果硬要說，應該不會超過七百平方英尺大。那裡很小。他們很窮。」[12] 高柏格一家難得有錢去看電影，而法蘭克記得曾經到日落大道看電影明星踏出轎車走入高級餐廳的情景。「我父親讓人很有好感，他會給停車場管理員幾塊錢小費，好讓我們能站在最前排，」法蘭克記得。[13] 有一晚，他看到珍妮佛·瓊斯（Jennifer Jones）步下加長型豪華禮車，「我當時覺得她高雅無

比」。許多年後，法蘭克因緣際會認識瓊斯，告訴她這段小故事。

艾文有許多親戚定居洛杉磯，比起黛瑪的家族，他們比較像是更多樣化的一群人。艾文的弟弟比爾・高帝（Bill Goldie），法蘭克叫他威利叔叔（Uncle Willie），為黑幫老大米奇・柯亨（Mickey Cohen）工作，在西大街一家叫「Black Lite」的酒館當酒保。（艾文的妹妹蘿西沒有搬到加州，在底特律販賣黑市尼龍布料，朵琳認為蘿西後來嫁的男人也是個流氓。）哈利叔叔，也就是哈特利的父親，曾開車載著艾文跨越國界來到加州，為了做生意經常往返底特律與洛杉磯兩地。[14]哈利的妻子比拉（Beulah）強烈希望提升家庭的社會地位，選擇把姓氏改為蓋洛德；法蘭克記得，比拉曾經過威爾夏大道（Wilshire Boulevard）的「蓋洛德飯店」後選了這個名字。比拉很早以前就換掉自己的名字米妮（Minnie），現在賜給兒子很長的姓名：哈特利・默文・高登・蓋洛德三世（Hartley Mervin Gordon Gaylord III）。哈特利沒有令人失望，活出了新名字所代表的形象：駕駛黑色的普利茅斯敞篷車，加入南加大的猶太兄弟會，舉手投足就像一個溫和、有自信的花花公子。哈特利比法蘭克年長四歲，讀的是視光學，加入南加大的榜樣。對哈特利來說，他樂於將法蘭克納入自己的羽翼底下，暱稱法蘭克是「小孩堂弟」，帶著他一起參加兄弟會的派對。[15]後來，法蘭克因為跟著哈特利花很多時間在南大校園活動，決定開始在進修推廣部就讀夜間和週末課程。

法蘭克還有一位堂兄叫法蘭基・比佛（Frankie Beaver），他是艾文的哥哥海米・比佛（Hymie Beaver），原名海曼・高柏格（Hyman Goldberg）的兒子；法蘭基在聖費爾南多谷經營一家小公司「文蘭」（Vineland Company），專門為郊區的房子製造和安裝早餐凹角餐座。法蘭克抵達加州幾星期後，法蘭

基就雇用這位小小年紀的堂弟，為文蘭公司送貨和裝置家具。當時法蘭克的時薪是七十五美分。

法蘭克安裝技巧嫻熟，他認為那全是在布洛高等院校上過木工課的功勞；不僅如此，他對尺寸測量一絲不苟。[16] 有時他會返回顧客家裡，修正堂兄之前測量錯誤的安裝工程，其中一戶人家是影星羅伊‧羅傑斯（Roy Rogers）和演員暨歌手黛兒‧伊紋絲（Dale Evans）夫婦。法蘭克記得，「我真的很拚命地趕工，讓他們耶誕節可以用。」[17] 他想，那位知名牛仔男星和妻子兩人應該覺得自己「體貼又可愛」[18]。

以至於為了表示感謝，還邀請他共進耶誕晚餐，這件事讓艾文和黛瑪驚喜不已。[19] 不久後的某天晚上，高柏格一家人按照慣例前往日落大道看明星，碰巧看見羅傑斯和伊紋絲開車到餐廳，他們見到了法蘭克就招手喚他過去，介紹他認識車內同行的鮑勃‧霍伯（Bob Hope）。法蘭克記得，艾文和黛瑪看到他們的兒子跟鮑勃‧霍伯聊天，簡直嚇得說不出話來。[20] 他自己也感覺到有一點尷尬。他知道自己既不是名人，也不是跟明星社交往來的人。不過，與羅傑斯、伊紋絲及鮑勃‧霍伯巧遇，已足以使他對前往日落大道「探星」，不再感到自由自在；那晚以後，法蘭克再也沒有陪同父母出去「遊覽」了。

法蘭克的堂姐夫亞瑟‧約爾（Arthur Joel）娶了堂兄法蘭基的妹妹雪莉‧比佛（Shirley Beaver），並在洛杉磯市中心的第三大街開了一家珠寶店，法蘭克也曾為他工作，兼職幫忙亞瑟「清潔珠寶」，以及修理手錶和電風扇，那些跟我外祖父一起做過的事」，法蘭克說道。[21]「我很在行，他們知道我會修理東西。」[22] 他通常會開著家裡車齡十年的福特汽車到市中心，有時中途送艾文到邦尼布雷酒商，接著把車子停在市中心邊緣的邦克丘（Bunker Hill），再搭沿著邦克丘爬升的古老纜車線「天使航班」（Angel's Flight），載著他下坡到山丘底下的亞瑟店舖「歐陸珠寶」（Continental Jewelers）。法蘭克記得留意過那時仍然散布邦克丘的維多利亞式老房子，那裡屬於尚未被商業化市中心吸納的住宅區。「有一點十九

世紀城市生活的風貌，我們當初應該保留下來的，」他說：「我很喜歡那種維多利亞式的老房子，但當時還沒有學習建築，根本什麼都還不知道。」[23]

法蘭克在珠寶店工作沒有支領薪水，代之以工時換取飛行課程。自從在加拿大參加過短期航空青年團，法蘭克就對飛行產生興趣，有可以教導他的親戚令人興奮至極。[24]亞瑟二次大戰時曾擔任飛行員培訓師，擁有一架WACO雙翼飛機，經常在週末載著法蘭克到處飛翔，甚至帶著他一起嘗試特技動作。亞瑟的飛機停放在聖費爾南多谷的凡奈斯機場（Van Nuys Airport），法蘭克一有額外的空間，就會開車到機場觀看飛機起飛和降落。後來，這樣的舉動為法蘭克帶來第三份工作，就是清洗飛機。他記得有一次清洗演員迪克・鮑威爾（Dick Powell）的飛機。[25]

定居洛杉磯的前幾年，飛行或許是法蘭克最熱愛的事，但他從來不曾考慮把飛行當作職業。「我不知道長大後想做什麼。我其實想過要當電臺廣播員，想了大概兩星期。我對藝術總是有濃厚的興趣。因為母親的關係，我也一直很喜歡音樂，」法蘭克說道。[26]他思考過化學工程，也想過畫畫和製圖，但是在十八歲那個年紀，持續推動他前進的，對每件事物的好奇，幾乎勝過對任何事的篤定。

來到洛杉磯不久，法蘭克就開始在洛杉磯城市學院（LA City College）夜間部上課。課程是免費的，一來讓他有機會填補之前所受教育的不足，例如在多倫多沒有學習過的美國歷史；二來是測試自己對潛在職業的取向。在那裡，他第一次進修了藝術和建築的課程。他的製圖課成績很好，教授誇獎他有資質。接下來，法蘭克選修了繪畫和透視圖課，表現不及格。被當掉的痛苦促使他重修，第二次他拿了A。[27]優秀的成績令他鼓起勇氣，選了一門日後他形容是當地建築事務所安排的「新手專業訓練課」，他在課堂上學會非常基本的技巧，例如廚房櫥櫃的繪圖。那項課程的老師「說服我去讀建築」，他回憶

道：「可是當時我仍然半信半疑。」[28]

　　法蘭克因為常與堂兄哈特利往來，結果或多或少引領他踏進南加大，繼而受到實質的影響。一開始他選的課程是通識學科：第一學期，他選了英語學入門課程及「人類與文明」，兩科都拿了C。在接下來的英語寫作課程，他拿了D；其他類似「人類行為的問題」等課程，成績也都停留在C。一九四八年秋天，他選修了一門稱為「藝術鑑賞」的課程，獲得B，那是他第一次在南加大拿到比C更高的成績。

　　法蘭克回想起來，純藝術的課程「是入學條件最低的」[29]；到了一九四九年夏天，他的好成績，加上相對輕鬆的入學門檻，無疑成了一大鼓勵，促使他決定專注於藝術方面的學習。他選擇從陶藝、徒手畫和稱為「一般設計」課等三門課程，向前跨出第一步。那個學期的表現遠比過去優異，最低的成績是B，而且他還拿了兩個A。

　　一九四八年，一名四十多歲、風姿綽約的婦人貝拉・史奈德（Bella Snyder）走進文蘭公司的展示場參觀早餐凹角餐座，當場決定訂購一組。法蘭基為了測量尺寸，開車前往三英里外的好萊塢北區、倫普街（Lemp Street）六六二三號的史奈德家。史奈德太太介紹法蘭基認識她十五歲的女兒安妮塔（Anita）。被兩個女人打動的法蘭基，決定扮演月老，提起正在為他工作的堂弟現在十九歲，等餐座製作完成，就會派堂弟送貨過來。法蘭基告訴史奈德太太，那位堂弟的年齡「剛好適合」她女兒，也許安妮塔可能看上眼。[30]在法蘭克人生的那個階段，他還不曾有過認真交往的女朋友，甚至在他送完貨、見過安妮塔，覺得她頗有吸引力之後，仍猶豫是否要打電話邀她出來約會。「他們一直催促說：『你要不要打電話給她？』」法蘭克記得。「最後我打電話過去，然後帶她去看電影。她喜歡我。」[31]

一九三三年八月二十三日，安妮塔・瑞伊・史奈德（Anita Rae Snyder）出生於費城，母親貝拉是老師，父親路易（Louis）是藥劑師。那時他們漸漸厭倦東岸的冬天，滿心希望洛杉磯有更多賺錢的機會，因此路易和貝拉在一九四一年定居洛杉磯，安妮塔與兩個弟弟馬克（Mark Snyder）和理查（Richard Snyder）都在這裡長大，而史奈德夫婦的兩個期待，結果都令人滿意。路易過去在費城的雷氏連鎖藥局（Rexall）工作，後來在洛杉磯買了一間藥局，並在市內的房地產做些小投資；儘管史奈德一家沒有變成大富翁，卻享有穩定的中產階級生活。他們的家族背景是猶太人，但比高柏格家更不願意強調自己的民族根源。以他們如此「道地」的姓氏，任誰都會以為，史奈德只是住在郊區的典型中產階級家庭，這一點使他們在法蘭克眼中看來有一點奇特。

安妮塔是家中長女，與手足年齡差距頗大，比馬克長九歲，比理查大十一歲；她很出色卻倔強，這一點常常造成青春期的她與父母的衝突。許多年後，法蘭克不免懷疑，貝拉當初會支持這段感情，起碼有部分原因是與女兒的較勁，另一部分是安妮塔搬出去後，留下兩個可愛的小男孩陪伴她所帶來的滿足感。法蘭克說：「她母親一直推動整件事，像瘋了一樣。所以，我想自己是被牽著鼻子走的⋯⋯我喜歡她母親。」[32] 路易跟法蘭克的外祖父一樣，認為女人不需要接受高等教育，於是「送她去當打字員」。

法蘭克提到，安妮塔因為父親拒絕支持她的求學志向而發怒，就像當年黛瑪因為山繆不准她上大學而產生的反彈；此外，安妮塔因為母親選擇跟父親站在同一邊，滋生更深的怨恨。[33] 另一方面，法蘭克「看到了她美好的一面，（否則）理查記得，安妮塔跟父親的關係非常惡劣。他不會和她做朋友和交往。他真的不喜歡在一段關係裡擔任主導的角色」。法蘭克覺得，當時安妮塔「閃耀動人」[34]，兩人牽手成對，至少有著一部分共通點，就是他們都認同安妮塔受到父母親不公平的

對待。

但若法蘭克為安妮塔提供了避難所，藉此逃離家或至少她認定的父親對她身為女人所採取的壓制，那麼安妮塔同樣給予法蘭克一個逃脫自己家人的寬容出口。史奈德家擁有的舒適生活水準，是高柏格家可望而不可及的；不管史奈德家關係多麼緊張，對法蘭克而言，怎麼看都是比他自己的家更寬裕富足的世界。他沒有多少錢可以用來約會，所以大部分時間在安妮塔家裡見面，多年後法蘭克憶起，「他們有電視機、游泳池，也有各種新奇的點心、食物和玩意兒。而且他們有一臺洗衣乾衣機，所以我們可以帶自己的衣物過去。只要時間允許，我們就跳進游泳池游泳，一起看電視，那就是我們週末的活動。」[35]跟許多年輕情侶一樣，法蘭克與安妮塔的情感連結，一部分是出於這段關係能為彼此提供一個逃離父母的世界。

法蘭克與安妮塔開始交往的前幾年，在他們經常利用史奈德家約會那段期間，他認識了同一條街上的鄰居，也是理查最要好的朋友，一個獨具音樂天賦的男孩。那男孩名叫麥可‧提爾森‧湯瑪斯（Michael Tilson Thomas），他的父母親偶爾外出時，法蘭克和安妮塔會幫忙看顧他。理查喜歡湯瑪斯一家人，認為他們比他自己的家庭更有文化修養，而總是比自己的丈夫更嚮往藝術世界的貝拉，也喜歡跟這個鄰居相處。湯瑪斯記憶中的史奈德家是分裂的家庭：貝拉、理查和安妮塔自成一國，喜歡跟湯瑪斯家的知性氛圍；另一國則是路易和長子馬克，愛好運動的馬克，青少年時對弟弟感興趣的文化毫不關心，與湯瑪斯一家也少有互動。[36]法蘭克顯然與安妮塔、貝拉及理查是同道中人。他發現看顧理查和麥可是一種激勵，多過麻煩。理查記得曾在一旁看著法蘭克和小麥可坐在一起彈琴，法蘭克憑聽覺記憶彈奏，麥可可看著琴譜彈。[37]*

決定專注學習大學稱為「純藝術」的領域後，法蘭克在南加大選讀的第一個課程是陶藝。他的教授名叫格倫・盧肯斯（Glen Lukens），本身是知名陶藝家、珠寶製作者和玻璃匠。以結合亮彩與生陶面聞名的盧肯斯，立刻喜歡上法蘭克這個學生，邀他來協助測試可以在海地使用的新釉料，盧肯斯當時在海地協助發展當地的陶藝產業。法蘭克喜歡盧肯斯對社會議題的關注、他的品味，以及尋找新方法實驗古老工藝的熱情。但是，法蘭克記得，自己最喜歡盧肯斯的一點是他對個人創意展現的重視。

「我記得有一次，出窯的陶壺成果好到令我不禁對格倫說：『天啊，真是太美了。燒窯與釉料產生的變化真是奇妙極了。』」法蘭克回憶道：「格倫卻說：『停。從現在起，當很棒的作品出現時，你要當作是自己的功勞，因為是你做的啊。你親手捏的陶、上的釉、放進窯裡的位置。可允許你自己居功，我希望你有這樣的態度。』他試著讓我感知到，我是創作的一部分。那是一堂非常重要的課，即使時至今日，那些話仍在我心裡迴盪著。」[38]

盧肯斯那時剛在洛杉磯西亞當斯區（West Adams）蓋了一棟房子，合作的建築師是二次大戰後活躍於洛杉磯的著名現代主義建築師拉斐爾・索利安諾（Raphael Soriano）。出生於希臘的索利安諾，以利用鋁和預製鋼設計住宅而聞名。盧肯斯帶法蘭克去參觀他的房子，順便看看索利安諾正在施

法蘭克早期致力於陶藝，反而引領他走向建築。

工的新住宅，法蘭克在那裡見到傳聞中的建築師。†「索利安諾戴著黑色貝雷帽，身穿黑色襯衫和黑色夾克，」法蘭克回憶。39「他有點像是舞臺上的首席女伶，談論著他的建築，〔盧肯斯〕注意到我的眼睛散發出前所未有的光芒。」然後他說：『我認為你應該試試學習建築。』有點像在關照我。」40法蘭克認為，盧肯斯看得出來他不會成為卓越的陶藝家，但擁有優異的創意潛能，可以導向另一條不同的出路。‡

法蘭克記憶中的索利安諾也是正面的印象，他見到索利安諾親自「推著鋼鐵」和「指導大家」。41

法蘭克選修盧肯斯的陶藝課期間，認識來自蒙特婁的年輕建築師阿諾・施雷爾（Arnold Schrier），後者為建築大師萊特在洛杉磯執業的兒子洛伊・萊特（Lloyd Wright）工作，並在南加大就讀研究所。就像過去法蘭克輕易愛上哈特利領頭的派對活動，他跟施雷爾很快變成建築遊覽二人組。他們走訪洛杉磯各地，看遍萊特、魯道夫・辛德勒（Rudolph Schindler）、索利安諾、理查・紐察（Richard Neutra）及其他建築師所設計的住宅。那時候，法蘭克已經熟悉洛杉磯大街小巷，知道許多最有趣的現代住宅建築座落何處。他清楚，除了探索洛杉磯、欣賞最新的建築物之外，鮮少有事情令他如此樂在其

* 湯瑪斯日後將成為揚名國際的指揮家。二○○三年，他委託法蘭克在邁阿密為他創立的「新世界交響樂團」（New World Symphony）設計音樂廳，二○一一年峻工。理查・史奈德也會一直是湯瑪斯一輩子的好友。見第十九章。

† 法蘭克記得跟著盧肯斯一塊兒參觀那時正在施工的盧肯斯宅，不過大概把參觀的時間點跟另一棟索利安諾設計的房子搞混。索利安諾操刀的另一件作品，極可能是為建築攝影師朱利斯・舒爾曼（Julius Shulman）設計的宅邸，因為該建案的施工期是一九四九年至一九五○年間。盧肯斯宅則是一九四○年完工。既然法蘭克肯定參觀過這兩棟房子，他可能在腦子裡把兩段記憶合併，然後誤記成自己見到施工中的盧肯斯宅。

‡ 法蘭克的陶藝作品多彩繽紛且卡通化，若是他的前小舅子理查・史奈德的一件收藏可視為他的典型之作的話。

中。「我了解每一棟建築物、每一條街、每一位客戶。我們常常因為看得太多、太仔細而被趕走，」法蘭克憶起。[42]

施雷爾為了表示感謝，介紹法蘭克認識他的朋友——建築攝影師朱利斯·舒爾曼（Julius Shulman）。舒爾曼是洛杉磯建築界的核心人物，或至少是當地現代主義建築師圈子裡的要角⋯他紀錄過每一位建築師的作品，住在好萊塢山丘上由索利安諾設計的宅邸，經常舉辦聚會款待建築圈好友。施雷爾帶法蘭克出席在舒爾曼家舉辦的晚宴，在那裡認識許多人，包括克雷格·艾伍德（Craig Ellwood）和洛伊·萊特。不久，法蘭克與舒爾曼成為朋友，而法蘭克和安妮塔開始一起到舒爾曼家參加聚餐。舒爾曼的一句話，幾乎可以開啟任何一扇門，通往每一棟南加州的現代主義住宅，他安排讓法蘭克和施雷爾參觀萊特和洛伊·萊特的所有作品，還有全新的住宅「案例研究」（Case Study）。「案例研究」是一批平價現代住宅，由《建築與藝術》雜誌（Arts & Architecture）委託和投資，邀請的建築師包括查爾斯和蕾·伊姆斯（Charles and Ray Eames）、艾伍德、索利安諾、紐察、威廉·渥斯特（William Wurster）和皮耶·柯尼希（Pierre Koenig）等人。*

舒爾曼也介紹法蘭克進一步認識洛杉磯現代主義建築兩大巨匠：辛德勒和紐察。法蘭克對兩人的反應顯著不同。「辛德勒很有趣，而且平易近人，」法蘭克記得。[43]「我曾在工地遇見他。他帶著波希米亞風格，穿粗麻布襯衫和涼鞋，蓄著鬍子和八字髯，留著一頭長髮，是個很有女人緣的男子⋯⋯我喜歡他在工地的木板上畫出細節，說明給工人看。那種臨場感深深吸引我，而我覺得那些建築物極富新鮮感，是人們能力可及的。對我這種沒有大筆財富的人來說，完全可以理解和認同。那些房子並不珍貴或過度雕琢，純粹實事求是，那是一種至今仍教我心動的感覺。」法蘭克對辛德勒的看法是，「我想人們

對他的評價，就像後來對我的評價一樣。」[44]†

另一方面，紐察「非常自我中心。內在有個巨大的自我，而且是洛杉磯建築圈的主勢力。當時他經營一間大型事務所，約有三、四十名員工」。[45] 法蘭克記得看到紐察頻頻命令舒爾曼，並要求親自為每張照片布置場景，通常這是攝影師的特權。[46]

那時，受到盧肯斯鼓勵的法蘭克開始唸建築課程，並在一九四九年秋天正式成為藝術課程學士班的全職學生，他認為盧肯斯可能從中幫忙繳了一些學費。‡他會進入南加大就讀，幾乎純屬意外。一開始，由於他跟堂兄哈特利在校園的相處，使得夜間部的課程看來有意思且方便學習，一邊繼續為文蘭家具工作、一邊歷經好幾段過程後，才終於成為正常註冊的大學生。一九四九至一九五〇學年度，他的第一個正規修課內容，選修的是建築設計、建築史、製圖等基本科目。所有成績都是Ｂ，手繪圖課拿了

*「案例研究」計畫始於一九四五年，用以展現新科技和材料的可能性。這項計畫延長執行至一九六六年，儘管大多數重要的「案例研究」住宅設計已在一九五〇年代中葉完成。整個委託案共計三十六棟住宅，最後實現了其中二十四項建案，大多在洛杉磯市內和附近。

†法蘭克與辛德勒的共同點，可能不僅止於他自己認定的個性相近而已。三十多歲的法蘭克留了八字鬍後，外表變得很像辛德勒，從辛德勒職涯中期的照片或許可以找到佐證。

‡法蘭克和朵琳都無法確定，高柏格是如何籌足法蘭克在南加大的學費。他在洛杉磯城市學院選讀的課程是免費的，但南加大每一門學科都要花費幾百美元，對能勉強度日的家庭來說可是巨款。想必法蘭克有能力用工作賺來的薪水支付學費，因為沒有紀錄證明南加大曾發給他獎學金，雖然不無可能。法蘭克在《Frank Gehry 談藝術設計 × 建築人生》一書中告訴艾森伯格，他懷疑盧肯斯可能偷偷幫他繳交了第一學期建築課程的學費。

C。他又繼續選修陶藝課一學期，然後在第二學期開始接受盧肯斯的教導。陶藝課是他唯一在歷年成績上被標註「停修」的科目。到了一九五〇年初，法蘭克下定決心。他沒有理由繼續學習陶藝，因為他要當建築師了。

4 成為建築師

一九五〇年春天，法蘭克的外祖母莉亞被發現倒在多倫多比華利街家裡的地板上，身旁是放電話的檯子；莉亞昏倒的原因是中風，幾天後不治。法蘭克悲痛欲絕。他不僅把莉亞當作有智慧的長輩，而且認為外祖母是家裡最了解他的人，能夠進入他那不安且尚未成形的心智。「我很敬仰那位女士。她曾經是我生命的全部。她總是懂得我。現在回想起來，唯有她會說：『你心裡有事吧。』」[1]法蘭克覺得，莉亞比他自己的母親，更清楚他富有創造才華的那一面。

雖然法蘭克與外祖母感情深厚，他卻沒有返回加拿大參加葬禮。那時候，艾文的行為越來越反常；朵琳的回憶裡，還留有父親對她越來越生氣，往她身上砸收音機的影像，也記得那幾年母親慣用的制止方式通常是：「艾文，住手！」[2]艾文的狀況顯然根本不適合遠行。而黛瑪當然別無選擇，勢必要回加拿大一趟。因此責任就落在法蘭克肩上，他得留在家裡，看住他父親。黛瑪向朵琳的學校請假，帶著十二歲的女兒回多倫多參加莉亞的葬禮。

兩人的奔喪之行所花費的時間，比預期更長，比猶太人傳統的七日「服喪期」或哀悼期更久。有好幾個星期，黛瑪因為沒有美國護照，被困在加拿大，無法再入境美國。她的證件顯示出生地為波蘭，致使美國邊界的海關官員刻意處處刁難。法蘭克和艾文擔心黛瑪可能從此無法返家，決定聯繫當地的女眾

議員海倫・嘉哈根・道格拉斯（Helen Gahagan Douglas）尋求協助。「我們天真地打電話給她，尋求幫忙，」法蘭克回憶道：「我們什麼人脈都沒有，而且我記得造訪她的辦公室時，看見她是非常美麗的女人……她非常真誠，〔說〕她會幫助我們，然後真的說到做到。她把我的母親送回來了。」[3]*一九五〇年六月二十日，莉亞過世後約六星期，艾文收到移民暨歸化局的信函，通知黛瑪重返美國的簽證已經批准。

黛瑪和朵琳返家後，高柏格家的情況開始好轉。黛瑪在百老匯百貨布料部門的銷售員工作很順利，最後升職當上部門主管。她受到顧客和同事喜愛，大家稱她為「高」，或比較正式的「高太太」。日後，黛瑪還會繼續升遷，轉往設計部門，負責百貨公司室內設計的服務項目。法蘭克記得有一回，母親特別興奮開心，因為接到的指派工作是負責歌手小山米戴維斯（Sammy Davis Jr.）住家的室內裝潢。[4]黛瑪不是勢利的人，但做人做事總是禮數周到，甚至高尚，相信人要衣裝。哈特利記得黛瑪曾帶他到比佛利山，參加友人家裡舉辦的音樂晚會。「我們到那裡，隨意入座，現場大約有二十五至三十位客人，有人會上臺彈琴唱歌……極為優雅。黛瑪總是希望我們能一起去，而我們真的沒缺席。她是個很美妙的人。她很棒。」[5]

一九五〇年稍晚，黛瑪在百老匯百貨的升官發財，使高柏格一家人得以搬出伯靈頓大街與西九街交叉口的小公寓，象徵著艱苦挑戰更甚於未來美景的地方。跟大多數經濟情況改善的洛杉磯居民一樣，他們全家搬往西邊的社區。新家在奇蹟里橙街（Orange Street, Miracle Mile）六三三三½號，一棟有四個公寓單位的建築物，位於費爾法克斯大街（Fairfax Avenue）「農夫市場」南邊。得走樓梯的二樓公寓並非比佛利山豪宅，卻比西九街的小公寓好得多，周遭環境和空間都大有改善。新的

公寓有兩間臥室、個別的飯廳，以及一個後陽臺。搬家到橙街，馬上能享受到的好處就屬朵琳最少……身為家中最小的孩子，她繼續睡在客廳沙發上。一間臥室給黛瑪和艾文，第二間完全給法蘭克使用，那時他需要小工作室般的空間來堆放建築課程的學習內容。大量的製圖和手繪草稿，讓黛瑪很難維持他臥室的整潔。「我母親過去常說，他是在後面的房間裡鏟煤，因為他用了很多鉛筆，而她很討厭整理那裡，因為每樣東西〔都沾滿了〕筆芯、鉛筆屑，弄得到處都是。」6

然而，艾文每況愈下的健康和極端的情緒波動，時常提醒著高柏格一家人，即使搬到新家後，情況也只改善一丁點而已。艾文會做些零星的工作，擔任標準咖啡公司（Standard Coffee Company）挨戶訪問的銷售員，一九五二年共賺了兩千零三十六點八美元。7 跟黛瑪一樣，艾文盡力注重外表的體面，可是逐漸變得有困難。他在朋友和最親的親戚面前，會表現出快活親切的樣子；哈特利記得艾文經常拜訪他的家人，語氣熱情溫暖，從不洩漏自己有嚴重的疾病。8 但是到了橙街的公寓，他幾乎無力爬上樓梯回家，那時即使是兼職工作，對他而言也是日漸沉重的挑戰。朵琳記得有些日子，會看見父親百般艱難地拖著身體走上樓梯，然後在公寓裡坐上好幾個小時，幾乎什麼都不做。對艾文的小女兒來說，「那真

*法蘭克和艾文如何聯繫上道格拉斯，詳情不明，不過可以確定的是，一九五○年的百姓選民要見到自己的議員代表，顯然比今日來得容易。而且法蘭克和艾文的政治立場讓他們轉向自由派的道格拉斯，期望獲得協助，不教人意外。道格拉斯嫁給演員茂文‧道格拉斯（Melvyn Douglas），後來在選舉中敗給尼克森，在那場無人不曉的選戰中，尼克森誣告道格拉斯過度偏頗共產主義而勝出。敗選後，她被許多自由主義者推崇為英雄，地位猶如烈士。

的令人沮喪。我討厭回家」。9

艾文的心臟變得虛弱不堪，五年前診斷出的糖尿病因為疏於照護而進一步拖垮身體，造成反覆無常的情緒頻繁出現。朵琳記得她的父親，「一天注射三次胰島素，卻又會喝掉一打可樂。而且我還記得，法蘭克跟我兩個人一直求他，哭著求他不要再喝了。他就是戒不掉。」10艾文的精神狀態令法蘭克感到挫敗，迫使他領著父親去看心理醫師，但在第一次診療結束後，那醫師竟告訴法蘭克，艾文的病無藥可救。「他那麼說是昧於良心的，但我那時一無所知，」法蘭克回憶道。11

艾文的兩個孩子有幾次必須帶著他到洛杉磯郡立醫院就診，那裡無法為他們的父親提供最好的醫療照護，卻是洛杉磯城裡貧困人家可以就診的地方，這點認知即使他們更加憂心忡忡，因為家裡負擔不起私人醫院的費用。「郡立醫院給他照顧。很像一種社會福利，」朵琳說。12她記得有一次，自己陪著心臟病發作的父親在走廊上等待，因為沒有多餘的病床可以用。黛西轉而求助艾文的妹妹、住在東岸的蘿西姑姑，詢問她是否可以幫忙支付艾文的醫藥費。蘿西拒絕。高柏格一家無處可求救，艾文的醫藥費沒了著落，當下一次病情發作，一而再再而三發生時，艾文都只能返回郡立醫院，在許多貧窮的病患間等待就醫。

一九四九至一九五〇學年度，法蘭克正式在南加大註冊，唸藝術課程學士文憑，不過大部分課程包含與建築相關的科目。一九五〇年春天，因盧肯斯再次鼓勵，法蘭克正式進入建築學院。然而，那可不是例行的入院程序。他跟另外三名南加大學生都選修足夠的相關基礎科目，而且成績夠優秀，建築學院才准許他們跳過一年級的課，以二年級建築系學生的身分開始就讀。對於被推薦進入建築系二年級就

讀，法蘭克有感而發地說，那是「第一次有人給予我正面的肯定」。[13] 這四名轉系生會加入另外十一名學生，成為十五人的二年級班，並且在接下來五年的課程裡一起學習，以取得建築學士學位。

當時南加州大學是洛杉磯唯一一所可提供師資充裕、頒授學士學位建築課程的主要大學。十四年後，自視為南加大在地頭號競爭對手的加州大學洛杉磯分校，才會成立自己的建築設計學院；而二十三年後，獨立學校南加州建築學院（SCI-Arc）才會正式立校招生。一九五○年，南加大是城裡唯一的建築「競技場」，許多當地最重要的建築師都在那裡授課。而沒有教課的建築師，偶爾會不定期出現在校園裡，畢竟那裡是戰後洛杉磯存有的有限建築學術文化的核心。系上活躍的專業人士，使該學院變成重視現代主義建築的地方：南加大不是教導學生如何建造漂亮英式小木屋的學校，與幾年前法蘭克在布洛索利安諾嚴謹的現代構造物，他本人是一九三四年南加大建築系的畢業生；或者是像威廉・佩雷拉（William Pereira）恣意張揚的現代樣式，其事務所是戰後洛杉磯建築業界的主力；又或者像約翰・勞特納（John Lautner）的作品，其驚人、未來感十足的住宅設計，使他在年輕建築師心目中成為特別具影響力的人物。日後被稱為「世紀中現代主義」（midcentury modern）的設計風格〔譯注：二十世紀中期的一九三三年至一九六五年，在美國發展的現代主義設計風格，涵蓋建築設計、室內設計、產品設計和平面設計等領域〕，不僅與洛杉磯息息相關，在南加大更占有某種精神堡壘的地位，該校的建築系教師群中有不少建築師正積極設計住宅、商用建築物和機構建築物，形塑著戰後洛杉磯的市容。

法蘭克透過施雷爾和舒爾曼的引薦，慢慢認識許多世紀中現代主義風格的建築師，之前透過這兩位朋友幫忙所建立的專業人際網絡也擴大並包括洛杉磯其他現代主義建築師，例如在南加大教書的哈威

爾‧漢米爾頓‧哈里斯（Harwell Hamilton Harris）和卡文‧史特勞布（Calvin Straub）。他喜歡並欽佩其中多位人士，可是仍然覺得自己像個局外人。依性情來看，法蘭克並非那種渴望加入團體的人，洛杉磯許多現代主義建築師的作品令他興奮，向他們取經讓他變得更加積極向上，但他為自己期許的未來，可不僅是獲准成為圈內人那麼簡單。他渴求受人歡迎，也渴求受人崇敬，但是還沒想清楚要根據什麼來實現。他仍在學習的路上，做好準備、知道自己想要創造哪一種建築之前，還有好多課程在前面等著他。但他已開始察覺到，那個必須是他獨有的，一種不會跟新認識的良師們在創作上重疊的形式。

建築學院第一年並非諸事順心如意。法蘭克在第二學期選了一門設計習作課程，指導老師是比爾‧舍恩菲德（Bill Schoenfeld），舍恩菲德剛從南加大畢業，日後會到佩雷拉的事務所工作，最後主導洛杉磯國際機場多項規劃和設計工作。然而，一九五一年春天，舍恩菲德是教建築新生的年輕教師，他不滿意法蘭克的作業。「他們很少讓我們設計建築物，只做一些基本的，不是很複雜的，」法蘭克記得。[14]但是舍恩菲德把法蘭克找去，告訴他說他認為法蘭克不適合當建築師。法蘭克說，舍恩菲德叫他「離開建築系」。這整件事背後可能藏有私人因素：以舍恩菲德後來進入的職場來判斷，企業化似乎是他的偏好，而法蘭克那時或許已經表現出對企業式營建做法不甚苟同。當時法蘭克敬佩的建築師，如辛德勒和索利安諾，無論在個人風格或作品本質上，都少有商業氣息。

法蘭克後來曾經猜想，舍恩菲德奇怪的建言或許完全出自其他原因。「可能是反猶心態，因為我曾經遭遇過。那個意識的確再次抬頭。」[15]洛杉磯或許是向創新看齊的城市，但建築業界整體而言，仍舊是以白人盎格魯—撒克遜新教徒（WASP）為主的紳士職業，與美國其他城市的情況相去不遠。洛杉磯建築業界猶太人相對很少，幾乎沒有女性，而這一行表現突出的男士大多是政治和社會的保守派，更

加善於發展建築的商業面多過藝術面。甚至有一些現代主義建築師，似乎把關心的進步範圍局限於美學的細節。他們總能輕易想像出光滑玻璃盒子般的房子，住在裡面的女人仍然做所有烹飪和打掃工作，男人掌控所有決定。實際上，法蘭克在南加大求學那個時代，那是許多建築師認定的理想畫面。他們不打算改變世界的運作方式，只想美化外觀而已。

法蘭克的看法有些不同。他的成長過程中，身邊總圍繞著堅強的女性，他的外祖母可算是第一位，而自從他們全家移居洛杉磯後，他看到母親提供家人大部分所需的支持。從安妮塔身上，他又發現另一個懷有崇高志向的堅強女性；他認同安妮塔的觀點，覺得她父親應該更支持安妮塔在學業方面的目標，他們熬過的苦這個堅信顯然是穩固兩人感情關係的因素。艾文和黛瑪則一直抱持自由主義的政治立場，他們所經歷的挫折沒有削難似乎只會使這種態度更加堅定不搖。夫婦倆認為，每個人都值得獲得機會，他們所經歷的挫折沒有削弱這個信念，或者把這個信念傳承給孩子們的決心。

不管法蘭克與舍恩菲德有什麼問題，法蘭克在那門課拿了B，比前一個學期同一課程的成績C好，那時的指導老師不像舍恩菲德，不曾懷疑他適不適合讀建築系。就個人角度來看，法蘭克與舍恩菲德的互動總是充滿困擾，可是這似乎毫不影響他長期對建築的感受，或對他自己的看法。值得一提的是，法蘭克主要把那次經歷記成一件由反猶心態所引起的偶發事件，並不是真心懷疑他的潛力的開端。

南加大建築學院對現代主義的偏頗取向，導致對建築史教學興趣缺缺，尤其是歐洲建築史課，內容相當乏善可陳又狹隘，法蘭克記得那次只有「糟糕的投影片，秀出沙特爾大教堂及其他大教堂那種東西」[16]，有時老師會期待學生可以畫出來，但幾乎從未進行分析與討論。要等到好多年後，法蘭克才會開始接觸過去幾個世紀的歐洲建築，或者就這方面而言，他所生活的二十世紀的作品，

並且認知到其重要性。歐洲現代主義者的影響，正是洛杉磯現代主義建築發展的重心……辛德勒和紐察兩人畢竟是出身歐洲的建築師，儘管與萊特有些淵源，他們的作品卻深受包浩斯影響，尤其是紐察。不過，南加大鮮少強調與歐洲的連結……人們比較熱中於把洛杉磯的現代主義視為是自己形成的趨勢，從美國西岸的開放風氣中衍然而生。即使是密斯‧凡德羅在美國的作品，比方說伊利諾州普蘭諾鎮（Plano）的「法恩沃斯宅」（Farnsworth House），看起來也像來自跟南加大完全不同的世界……法恩沃斯宅竣工時，法蘭克正就讀建築學院。「我當時很討厭法恩沃斯宅，」法蘭克回想道：「我不討厭密斯‧凡德羅，只是很難想像生活在那棟房子裡。看起來幾乎是軍國主義的產物，讓你不能隨手把衣服丟在椅子上。」[17]

南加大總不大情願去正視其他時空所展現的建築的重要性，唯有對日本建築除外……自萊特之後，許多美國現代建築師對於那簡單的線條、空間的純潔度、溫暖與留白的高雅融合，都給予高度讚賞。「那時唯一具有人文色彩的，就是日本的影響，」法蘭克說[18]，並且推理其發展的緣由，至少一部分是因為許多建築師參與二次大戰時有機會接觸日本。此外，加州對太平洋的另一邊，而不是大西洋另一邊的文化影響，抱持更加開放的態度，也是符合邏輯的結果。傾向日本建築的風氣，對法蘭克影響非常大，他將原因歸咎於自己無法與孟德爾松（Erich Mendelsohn）的作品產生連結，儘管他以悠遠的方式欣賞著孟德爾松的設計＊；孟德爾松跟密斯‧凡德羅一樣，是移居美國的知名德國現代主義建築師。孟德爾松到南加大演講時，法蘭克回憶說：「我無法產生共鳴，因為我仍然處在崇拜日本的階段。那段時期對於日本的感受是非常強烈的。至今仍然存在。我想，那就像是你甩不掉的DNA。歐洲建築師〔如孟德爾松〕，我知道他很重要，但我不是要朝同一個方向走。葛羅培（Walter Gropius）、布魯爾（Mar-

cel Breuer）、柯比意，全都不是我要走的路。」[19]

話雖如此，法蘭克能毫不費力地對洛杉磯幾乎所有新起的現代建築，保持一定的熱忱和興趣，不管其起源和影響來自何方。他仍然喜歡在城市裡穿梭，觀看各式各樣的事物，可能是跟舒爾曼、施雷爾或建築學院的新同學結伴同行。最常與他出遊的夥伴是一位瘦高、略帶靦腆的同學，他在附近的帕薩迪納長大，原先就讀帕薩迪納城市學院（Pasadena City College），後來才轉入南加大。與法蘭克類似，葛雷格里·沃許（Gregory Walsh）也算某種圈外人。他也是出身小康家庭，雖然沃許家是保守派天主教徒，而不是自由主義的猶太教徒。法蘭克記得曾經察覺到，沃許的父母因為兒子跟猶太人做朋友而不悅；沃許有一次還說不必在乎他父母親的反猶態度，因為他們決定把法蘭克當作「好的人之一」[20]，但那次發言差點斷了這份友誼。

沃許跟法蘭克一樣喜愛音樂、藝術、文學，並且自認為比同年齡的人心思縝密。此外，跟法蘭克一樣，他對建築的興趣啟蒙自藝術，而不是工程、構造或房地產。他在很早的時候就放棄當藝術家的念頭，根據他的記憶，原因大半是他父親不認為他可以靠藝術創作維生。沃許老先生也不認為建築有什麼賺錢的機會，所以沃許一開始嘗試的是建築工程學。但一個學期後，沃許領悟到自己不是當工程師的料，不再假裝自己想要從事其他職業，接受內心想當建築設計師的志向。他在帕薩迪納城市學院就讀兩年後，才覺得有足夠的把握轉學到南加大建築學院，但是校方拒絕承認他之前所修的課程學分，將他安

＊多年後，法蘭克到德國波斯坦參觀孟德爾松於一九二九年設計的「愛因斯坦天文臺」（Einstein Tower），將該建築視為他最欣賞的建築物之一。

排在二年級班，而不是三年級。這樣的挫敗讓沃許因禍得福，格外幸運地碰上另一位有著類似不尋常背景的同學法蘭克‧高柏格。

沃許和法蘭克在南加大課程開始時就認識，卻到了一九五一年秋，才真正成為經常往來的好朋友。

沃許記得，法蘭克「似乎是唯一一位我有興趣交談的人⋯⋯其他大多數人對學習內容根本不知所以然」。法蘭克不一樣，「總是很聰明⋯⋯他有辦法理解，明白所有東西。」[21]

「葛雷格里跟我立刻成了朋友。就像羅斯，我們的關係變得非常密切，」法蘭克回憶道：「葛雷格里是古典音樂家⋯⋯他是日本方面的專家，所以後來我開始閱讀日本文學，開始欣賞所有跟萊特的收藏品有關的作品，並且記住每一間廟寺。我可以把它們畫出來。」[22]沃許會帶著法蘭克，有時是法蘭克和安妮塔，一起去聽古典音樂會。法蘭克記得曾經跟沃許去聽猶太裔美籍鋼琴家羅莎琳‧杜蕾克（Rosalyn Tureck）演奏巴哈的《郭德堡變奏曲》。[23]

若說法蘭克和沃許都有遠遠超越建築領域的文化熱忱，那麼兩人也共有一項決心，要在南加大的教室及工作室之外，接受他們的建築教育。就像法蘭克，沃許也喜歡到處觀賞建築物，因此兩人經常出遊。「我那時總會去看紐察、萊特、辛德勒設計的住宅。班上除了葛雷格里，沒有其他人會這麼做，」法蘭克說道：「所以每週日或其他日子，我們會出門探索一番。施雷爾跟我好像也曾帶著安妮塔一起逛。到處總有東西可以觀賞。」[24]法蘭克表示，那時他們會毫不猶豫地走到感興趣的房子前門，然後詢問主人是否可入內參觀。*

「葛雷格里黏著我，類似那樣，」法蘭克回憶說：「他很會彈鋼琴，也熟悉令我讚嘆的古典樂。他學問很好。我班上的同學很少有人像那樣。可以說沒有人。安妮塔也非常有學問，所以形成一種很容易

相處的社交方式。」[25]法蘭克、安妮塔、沃許三人組的友好關係，遠遠超過南加大的活動範圍，沃許在許多方面變成法蘭克家人的助手，重要的程度讓朵琳記得，「葛雷格里就像我的另一個哥哥」。這一點從兩人執行作業的方式再次得到驗證；當時三年級的課程有一項重要作業，要求學生分析自己敬仰的建築師所設計的一棟當代住宅。「法蘭克選擇了辛德勒，」百分之百的標新立異者，研究位於影視城（Studio City）的『卡利斯宅』（Kallis House）。我選的是勞特納，同樣是非墨守成規者，針對一棟六邊形屋頂，僅以三根柱子支撐的房子進行觀察，」沃許回憶道。[27]就許多面向來看，兩人的選擇都很引人注目。辛德勒和勞特納兩位建築師都是在萊特的事務所起步，繼而開展個人職涯，最後兩人都脫離萊特，朝著個人原創度極高的設計前進。辛德勒於一八八七年出生在維也納，一九五三年辭世，法蘭克在他職涯接近尾聲時認識他，但他一直是法蘭克創意的泉源；為了南加大的作業，法蘭克當時研究的卡利斯宅屋齡僅三年，而且似乎預示法蘭克日後將會自行發展得更完整的許多建築發想。卡利斯宅是一個爆炸開來的盒子，斜牆、斜角屋頂、梯形窗，其原始、未完成的質感，加上尖銳彎角，幾乎可說是法蘭克為三十年後修建的聖塔莫尼卡自宅所預示的原生版本。[†]

*　法蘭克在與作者的訪談中說明並總結道：「我會做現在我討厭別人這麼做的事──敲我家的門。」

†　法蘭克另一件重要建築作品──一九六八年完工的「丹齊格工作室」（Danziger Studio），雖然本人說是展現出路康（Louis Kahn）所帶來的影響，卻意外地與辛德勒另一件作品相似──洛杉磯南部鮮為人知的伯利恆浸信會教堂（Bethlehem Baptist Church），至少就奇異的量體而言是相似的。見第七章。

勞特納與辛德勒相去不遠，對大多數現代主義建築最新的筆直、簡單盒狀樣式沒有太多興趣；儘管原創力強，他的作品明顯保留更多萊特式風格，其一是對基本幾何形狀的依賴，如圓形和六邊形，其二是在晚期對飛撲形態、弧形、未來感形狀的投入，而且往往比萊特晚年偏好的更加誇大。勞特納比辛德勒晚一個世代，作品的外觀比前輩辛德勒的更加圓滑，經常追求某種程度的驚人效果，在高傲的辛德勒眼中被蔑視為作戲，甚至是廉價的賣弄。沃許選擇進行研究時，勞特納正處於生涯中期，往後他會在一九七○年代繼續創作出重要的作品，執業時期也會與法蘭克交疊。姑且不論兩人在風格與個性上的差異，勞特納與辛德勒都是破除成規舊俗的建築師，主要以設計私人住宅著稱；由於他們都無法自在地跟大型企業客戶或房地產開發商合作，結果導致兩人都無法拓展出大型或多元的建築業務。但一九五一年，兩人正好是法蘭克和沃許想要尋獲啟發的那種模範。

話說回來，法蘭克和沃許並非總得到南加大校園外，才能發現激勵他們的建築師。兩人一致認同史特勞布是了不起的教師，以沃許的話來形容就是「影響深遠的」[28]，主要理由是史特勞布教導他們以街區、城市的全盤視野去思考，而不只是在乎單一建物。「史特勞布是我三年級的教授，從一開始他就喜歡我……是第一個接納我的老師，因為你要記得，我剛修完的那門課的傢伙〔比爾‧舍恩菲德〕，才說過這個職業創你不適合你，」法蘭克回憶道：「所以當我升上三年級，我的心意已決，我不會放棄，也不會在意那個王八蛋說的話，那時候我已經有一點自信心。而史特勞布當時在談論鄰里。」[29]法蘭克記得，我們為那種城市製作示意圖，非常理想化，而我的政治立場是左派，所以剛好有點投我所好。整個課程好極了。所以他喜歡我，第一學期給了我高分」。沃許記得史特勞布的課講的是「一種理想國，類似『田園城市』理論（Garden City）的都市計畫」[30]，用鉅細靡遺的

準則來圖解一座城市。史特勞布對於都市設計講求精確公式的做法，原本預期可能會使法蘭克厭惡，可是他反而接受這個機會，設計出能容納許多社會住宅的社區，藉此減少史特勞布偏好城市布局示意圖可能帶來的任何摩擦。跟所有學生一樣，法蘭克在喜歡自己的導師面前，拿出良好的表現。「有一天他喚我過去，然後說我超前每個人許多。才剛有人「舍恩菲德」說我該離開呢！」法蘭克回憶說。[31]

「我想所有同學，在開始的第一學期都讓史特勞布給困惑住了。」沃許在回憶錄中描述與法蘭克的求學程度。他口中的『好生活』，是企圖建造一個理想卻可達成的五千人鄰里單位，以短距、行走的鄰近程度，配置住家、學校、商店，以及工作場所；汽車與行人安全地區隔開來。大部分的內容源自「田園城市」運動主將　埃比尼澤・霍華德（Ebenezer Howard）、克拉倫斯・史坦恩（Clarence Stein）留給後世的智慧結晶，以及『綠帶』（Greenbelt）新鎮的概念，全是陌生的議題。分析這些往往相互衝突的條件，大多需要製作示意圖解，而班上許多同學抱怨這不是『真正的建築』。法蘭克和我例外，為了試著明白課堂的學習內容，我們變成好朋友。」[32]

儘管法蘭克和沃許感激史特勞布透過教學敲醒他們的腦袋，學會將這套方法應用在單一建築，以及街區和城市計畫。史特勞布喜歡用單一模式建造房屋，以柱梁結構、平屋頂為主，再以一致的幾何模塊人卻不是特別認同史特勞布偏好把設計簡化成公式的作為；史特勞布將用更寬廣、都市論的面向思考，兩為基礎，規劃空間配置和立面。「我記得我們兩人曾談到一個可能的負面結果，那就是變得對模組化的規劃策略過度依賴，繼而取代視覺的評估能力，」沃許寫道：「這個對話成了我們日後對設計抱持的態度中一項很重要的元素。」[33] 法蘭克和沃許跨出史特勞布的課堂後，會趨向基於建築的外觀及用途、而不是符合多少公式條件來給予評價；這是一堂關鍵的學習，諷刺的是，由他們最喜歡的老師用負面教材

來教會他們。

法蘭克和沃許也從另一位導師身上獲益匪淺，哈利‧博吉（Harry Burge）雖然沒有史特勞布的社會理想主義，卻擁有務實的敏銳度，事後證明，務實對他們的美學衝動來說是關鍵的對比存在。沃許記得博吉總是穿著黃褐色工作服，教導專業實務課程，要求每位學生要選一棟他已經為實務課程設計好的房子，然後「重新改造成『可』建的規劃，用準確按比例呈現、由學生繪製的施工圖。將個人的某件建築創作轉換成實體，令人痛苦難忘……當中的實務性消除了我們完好的概念」，沃許寫道：「後來法蘭克告訴我，博吉的課程教他學會單刀直入地解決問題，這個技巧給予他的助力，勝過培訓課程中任何其他單方面的學習，確立他想要實踐建築的方式。」[34]

法蘭克記憶中的博吉是一位導師，「不談詩，不談藝術。他是標準的『實用先生』……曾對我說，他認為我有前途，還說：『我要你牢記一件事。無論你做什麼，或大或小，都必須是你在那個時間點從未做過的最佳創作。好好記著，因為你將會因此受到評價。』」[35]

對法蘭克影響最顯著的南加大老師是加州景觀建築師葛瑞特‧艾克伯（Garrett Eckbo），他曾就讀哈佛設計研究所，與丹‧凱利（Dan Kiley）共同定義美國當代景觀設計。不過在態度上，艾克伯比凱利更加重視社會議題；為了美感效果而採用的極簡派植物布置，無法引起他的興趣，他比較在意的是景觀與較大的都市規劃議題的關聯。艾克伯於一九五〇年出版的著作《生活地景》（Landscape for Living）中，有力地論究現代建築與景觀設計之間的緊密關聯，並且大半輩子致力於支持和論證景觀設計作為帶動社會改變的媒介的種種可能性，如此的獻身精神尤其感動了法蘭克，以至於他在日後南加大的求學過程中，進一步成為艾克伯的教學助理。

法蘭克憶起，艾克伯「變成我最親的朋友與家人。政治立場上，我們的看法完全一致……他也是左派」[36]。

艾克伯的左派政治態度強烈得足以誘發法蘭克記憶中的眾議院非美活動調查委員會「騷擾」事件[37]……

艾克伯在某堂課上討論他對羅森堡夫婦案（Ethel and Julius Rosenberg case）的憤慨，遭到該委員會調查。法蘭克記得那堂課上，艾克伯為了回應某位學生的發問，花了大半上課時間講解他自認為可能是惡意陷害羅森堡夫婦的不公正。*事後發現，那名發問的學生原來是聯邦調查局派來調查南加大左派分子活動的誘餌，設下激將法刻意引誘艾克伯發表政治觀點。

這個事件使艾克伯在法蘭克心目中更像英雄，進而促使法蘭克加入其他傾向自由主義的同學，成立非正式社團「建築小組」（Architecture Panel），專注於提升建築與社會責任之間的連結。「建築小組」與偏社會主義思想的組織「國家藝術科學專業委員會」（National Council of Arts, Sciences and Professions）有一些關係，就算沒有這層關係，小組本身的存在也夠讓建築學院院長亞瑟·加里昂（Arthur Galleon）倍感困擾。他把法蘭克及同樣是小組成員的沃許喚進辦公室，然後說：「法蘭克，你要知道，道路上有一個頂峰。如果你站在頂峰上，就可以看見兩邊。所以不要掉到任何一邊。」[38]

法蘭克沒有理會院長那個提醒。他仍是「建築小組」最活躍的成員之一，幫助籌辦星期五晚上的演講，討論關於建築的社會責任等主題，鼓勵小組對公眾議題採取積極立場。「建築小組」逐漸格外牽扯進一

*羅森堡夫婦被指控竊取並販賣美國原子彈情報給蘇聯，最後在一九五三年遭定罪，處以死刑。該案後來變成美國左派的轟動訟案，支持者相信對羅森堡夫婦的指控不公。

件公共住宅案的沉痛爭議；鄰近洛杉磯市中心的查維茲溪谷（Chavez Ravine）正規劃興建公共住宅，那裡主要是低收入的墨西哥家庭居住的街區。洛杉磯市行使國家徵用權收購土地，企圖在原址實踐巨大的公共住宅計畫，名為「樂土公園高地」（Elysian Park Heights），由紐察和羅伯特·亞歷山大（Robert E. Alexander）負責設計。那原本預期會是洛杉磯最大的公共住宅興建計畫，預計含括二十四棟十三層高的公寓大樓、一百六十三個連棟住宅單位，以及提供近三千六百戶全新低價公寓。那正是法蘭克理想中認同的那種計畫，相信它能夠展現出建築師解決社會問題的能力。可是，並非每個人都同意他的看法。大多數市民未熱切支持這項計畫，在一九五〇年代初南加州的政治風氣下，對樂土公園高地的反抗，大部分不是來自那些試圖保護那個街區貧窮住戶免於流離失所的人——那種情況可能一個世代後才會發生，而是來自部分由《洛杉磯時報》鼓吹的觀點：政府主導如此龐大規模的住宅建案，實是一種社會主義行為，無法在洛杉磯立足。由此再次提醒人們，儘管高速公路和市郊社區的拓展，隱約描繪出洛杉磯正在形成的新世界，但底子裡仍是保守的城市，許多居民從美國中西部和南部遷居此地，追尋的是更好的工作機會和氣候環境，而不是更加進步的社會。藉由爭辯這項計畫代表社會主義的侵略，實是一種社會主義行地的批判者設法延緩且最後推翻這項計畫。不管社會主義的論點多麼難以置信，政府當局仍嚴肅以待，樂土公園高以致洛杉磯住房管理局副局長法蘭克·威肯森（Frank Wilkinson）被眾議院非美活動調查委員會傳審。*在公共住宅興建案遭取消前，大多數原本的居民已經遷移，而兩百五十四英畝預定地最後賣給洛杉磯道奇，成了道奇球場的建地。

法蘭克的政治觀感遠遠超過對受害者的同情。他視自己為局外人，可能永遠不會被組織接納，沒有收到南加大建築兄弟會的入會邀請後，這個自我觀點變得更加堅定。他一點都不像堂兄哈特利，是那種

熱中於加入兄弟會的人，儘管他一度參加過哈特利的猶太兄弟會，可是背後理由大抵是因為他喜歡有哈特利作伴，順勢跟著堂兄的腳步走，而非積極想找一個歸屬的團體。最後，全猶太兄弟會要求法蘭克退出，因為他試著帶一位黑人同學進行入會宣誓。不理睬原先歡迎他的猶太兄弟會是一回事，被建築兄弟會ＡＰＸ（Alpha Rho Chi）冷落完全是另一回事。法蘭克就像美國喜劇演員格魯喬·馬克思（Groucho Marx）一樣，未特別看重成為希望他加入的社團的一員。他樂意拋棄已經加入的兄弟會，透過介於惡作劇與社會抗議行動之間的手段來達成。可是，如果他不是拒絕的那方，就會非常不高興。他怨恨被建築兄弟會排除在外，而沃許和其他幾位朋友都已經是會員，他自然再次認為，癥結可能是反猶太主義。「我知道他們在搞什麼，」法蘭克說道。他記得那次經歷只是使他的政治立場更加根深蒂固而已。「那件事延續自由主義的火，使我的想法更熱切。」[40]

與此同時，法蘭克與安妮塔的感情日漸穩定。兩個人都是第一次擁有如此親密的感情關係，某種程度來說，一切是他們想要逃離父母家的欲望使然。不過，他們給予彼此的，遠遠不只是一個逃出口。兩人認為彼此擁有共同的世界觀，以及一致的政治態度。安妮塔相信法蘭克的努力，而法蘭克相信安妮塔想達成自己的事業的決心。他們喜歡有彼此陪伴，更無須懷疑兩人感受到的肉體吸引力。

高柏格與史奈德兩家人變得友好，據雙方家長的推測是，只要時機成熟，他們的孩子就會結婚。理

查・史奈德記得艾文和黛瑪會到北好萊塢的家中來做客，史奈德夫婦也會到橙街的小公寓拜訪。「黛瑪快活且精神奕奕，很有主見。艾文病得很嚴重，但總是會穿上西裝。」[41]由此可見，艾文和黛瑪相當認真看待他們與史奈德家的關係。這不是一般的熟識關係，因為他們兩家就要變成一家親了。

一九五二年冬天，不可避免又或者說在當時似乎是遲早的事成真了。二月二日，法蘭克迎娶安妮塔，婚禮在谷地猶太社區中心（Valley Jewish Community Center）舉行，時間是法蘭克二十三歲生日前三週半。黛瑪和艾文省吃儉用，為法蘭克買了一套全新西裝。史奈德太太為安妮塔製作一套禮服。典禮規模非常小，大多數賓客是法蘭克這邊的高柏格親戚。已經跟安妮塔成為好友，可能是當時法蘭克最親近友人的沃許，沒有出席。婚禮的尾聲，法蘭克依照猶太傳統踩碎紅酒杯，接著所有人移動到下一個會場，參加史奈德夫婦規劃在「運動員小屋」（Sportsman's Lodge）舉行的婚宴，那是萬特樂大道（Ventura Boulevard）上一間老舊古怪的好萊塢旅館，以仿鄉村式室內裝潢和鱒魚池廣為人知。

婚禮前，法蘭克和安妮塔在南加大校園附近的克倫肖大道（Crenshaw Boulevard）租了一間公寓。他們花了一些時間，用紙檯燈、懶骨頭椅子、藝術家朋友的畫作布置新的小窩。理查記得在那裡看到一個日式魚型紙燈——「他一直很喜歡魚」[42]——公寓散發年輕、隨性節約的氣息，讓人感覺室內的擺設元素是即興創作的。歡樂且不拘小節的氛圍，與法蘭克成長過程中住過的公寓和房屋相去甚遠。一開始，法蘭克和安妮塔似乎把公寓當作設計專案，而不是住的地方，因為他們結婚前不曾在那裡留宿。法蘭克和安妮塔離開「運動員小屋」，第一次一起回家時，他非常緊張。他的堂兄哈特利在婚宴上往他的口袋塞了一些保險套，但是這個禮物沒有緩和他的情緒，雖然跟安妮塔結婚很開心，他卻不完全了解跟安妮塔睡在一塊兒會是怎樣的情況。對他和他的新娘來說都是初體驗。

他們入住公寓的第一晚，其實是前往沙漠溫泉鎮（Desert Hot Springs）度蜜月的中途停靠站。他們投宿的地方，是勞特納設計的沙漠溫泉汽車旅館，法蘭克挑選這個目的地最起碼的理由之一，在於旅館的建築血統。*蜜月旅程簡單，而且離洛杉磯不遠。法蘭克沒有多餘的金錢或時間安排更多活動，很快跟安妮塔回到克倫肖大道的家。法蘭克返回校園，安妮塔則開始第一份工作，這是她從事的多份工作之一，好資助法蘭克拿到學位。現在法蘭克和安妮塔共組自己的家庭，必須有人賺錢養家。

法蘭克在南加大會遇到其他幾位具影響力的導師，包括另一位偏左派的教師成員、建築師葛雷格里·艾恩（Gregory Ain）。艾恩和法蘭克認識的其他幾位建築師一樣，近來受到反共情操引起的調查波及；根據沃許的說法，艾恩因為種種經歷的關係，「憤世嫉俗、幻想破滅」[44]，沃許覺得他難相處。相反地，法蘭克對於艾恩的教導感到興奮，儘管艾恩態度冷淡，法蘭克卻喜歡上艾恩的課，因為他是所有建築系教授當中知識最淵博的，法蘭克說：「我從來沒有辦法猜想他到底不喜歡我或我的作業。」[45]

「他會談論《大教堂謀殺案》（Murder in the Cathedral）和艾略特，還會讀詩，以一種不同的方式談建築，」法蘭克回想道。法蘭克發現，把建築當作文化的一部分來講解的概念相當扣人心弦，覺得艾恩讓他開啟新的思維方式。通常沃許至少會跟法蘭克一樣，偏好建築智識、非技術方面的學習，但這一次因為艾恩的態度而覺得興味索然。法蘭克和沃許後來失望地發現，艾恩開放的思想，似乎不等於包容各種建築設計的執行手段。「他嚴謹、重邏輯的設計手法似乎過於狹隘，」沃許形容道。[46]

─────────

*幾年後，那間旅館公開讓售，法蘭克曾大致考慮購買。最後買下的新主人，熱切地想要利用世紀中現代主義建築的風格作為賣點，將物業重新命名為「勞特納旅館」。

法蘭克也曾隨埃加多‧康堤尼（Edgardo Contini）學習，後者為葛魯恩聯合事務所（Gruen Associates）的合夥人，這家總部設於洛杉磯的大型建築規劃公司以早期購物商場的設計者著稱。一九五二年，建築學院院長加里昂為法蘭克安排在葛魯恩事務所的暑期工作以早期購物商場的設計者著稱。一九五二裡打工。這個緣分配合有幾分不尋常，因為法蘭克認為自己主要的興趣是公共住宅，葛魯恩事務所的著名設計卻不是這一類。儘管如此，事務所在都市規劃方面相當活躍，奧地利出身的創立合夥人維克多‧葛魯恩（Victor Gruen）是卓越的思想家，關注戰後時期都市形式演進的正題，因此葛魯恩事務所並非完全與社會議題脫節。無論如何，法蘭克喜歡這份工作，在事務所感到舒適自在。一九五三年夏天法蘭克協助製作的模型，日後將成為葛魯恩事務所最著名的建案之一「南谷購物中心」（Southdale），那是美國首座大型室內購物中心，一九五六年在明尼亞波利斯市外落成。（身為新進的暑期工讀生，法蘭克沒有參與實際的設計。）等到法蘭克在南加大成為康堤尼的學生，他已經對自己的老師相當熟悉。在康堤尼教授的工作室課程中，法蘭克設計了一棟用混凝土板建造的房子，他自己覺得外觀上跟辛德勒近期的住宅作品有些相似。康堤尼覺得那個設計很吸引人，給法蘭克的工作室成績打了A，力勸他考慮長期在葛魯恩事務所工作。

法蘭克對公共住宅的興趣，受到墨西哥同學雷內‧佩斯卡拉（Rene Pesqueira）認同，進一步詢問他是否願意協力進行北下加州（Baja California）的都市規劃案；佩斯卡拉的家人認識當地省長布羅里歐‧馬多納多‧桑德茲（Braulio Maldonado Sández），所以獲得負責設計總體規劃的機會，藉以刺激在地的發展。對甚至尚未從建築學校畢業的學生來說，那是非常特別的機會，法蘭克很快就答應。他與佩斯卡拉受邀到北下加州進行現場勘查，並收到足夠的資金在洛杉磯拉布雷亞大街（La Brea Avenue）租一間小

辦公室，再聘用一些南加大的同學，設立「協力專業規劃事務所」（Collaborative Professional Planning Group）。

法蘭克和佩斯卡拉提出的規劃方案，主要的特點是一座跨越加州灣、連結北下加州與墨西哥本地的大橋，兩人希望藉由地理的連結帶動經濟發展。「我記得我們當時都很興奮。我們順利說服北下代表〔省長桑德茲〕，據理力爭。我們當時只是毛頭小子，所以什麼都很天馬行空，」法蘭克回憶道。[47] 在加大灣上架一座橋，最窄的部分達三十英里寬，結構上可行也可能不行，但總之造價方面顯然野心過大。無論是跨灣大橋或規劃中的任何設計，到頭來都沒有實現，而整個案子與「協力專業規劃事務所」因而不了了之。

然而，這個經驗給了法蘭克撰寫畢業論文的點子。他選了一個原本在北下加州規劃案裡的地點，與佩斯卡拉一起設計公共住宅複合建築。當時，北下加州的總體規劃案仍處於有效狀態，因此這個公共住宅複合建築看起來其實也有可能建成。法蘭克自忖了一番，沒想到自己竟達成一件不可能的任務：找到架構論文的方向，藉此反映出他對力行社會責任的建築的熱衷，甚至有辦法靠這個構想賺取收入。他記得教導五年級工作室課程的佩雷拉，特別讚賞他和佩斯卡拉的企業家本能。[48]

沃許和法蘭克如往常一樣保持親近，儘管法蘭克選擇佩斯卡拉作為搭檔，完成他的論文。沃許選了較傳統的論文題目，為靠近聖伯納迪諾（San Bernardino）的芳坦納市（Fontana）設計市政中心，可是他最後變成跟法蘭克、佩斯卡拉一起在法蘭克和安妮塔的公寓做作業，三人把公寓當作繪圖室，因為南加大的空間太擠，容不下他們所需繪製的圖稿和模型。他們在客廳中央，把美森耐門板平放在鋸木架上充當繪圖桌，花整整一個月時間，用百利金黑墨水畫完兩篇論文主題所有的建築圖。

安妮塔喜歡沃許這個人，跟法蘭克一樣，幾乎把他當作是家人。法蘭克和沃許將克倫肖大道的公寓布置成日式房屋，換上榻榻米、紙牆，以及較矮的天花板，為法蘭克的妹妹朵琳準備十六歲生日驚喜派對。「他跟葛雷格里肯定花了好多個晚上、好幾個星期做準備，」朵琳憶起[49]，雖然她也記得當時費爾法克斯高中的朋友都覺得，在裝置成仿日式房屋的公寓辦十六歲生日派對確實很奇怪。

等到公寓再次換裝成為臨時的建築工作室時，安妮塔已經懷有身孕，使得法蘭克的同學帶來的負擔，以及無法使用客廳的不便，變得比原有的壓力更令人心煩。不過，生孩子的期望將另一個更大的擔憂帶到安妮塔面前，那就是她不喜歡被稱為安妮塔·高柏格。她也不是全然欣喜接受嫁給名叫法蘭克·高柏格的建築師。最重要的是，她不想用那個姓氏歡迎孩子來到這個世界。在成長過程中，安妮塔用慣了大致上沒有種族色彩的姓氏史奈德，如今要使用一個能明顯辨別猶太背景的姓氏，著實令她心神不安。一九五〇年代初的政治風氣容易助長反猶情結，而誰能預想得到未來有多少潛在客戶會流失，就只因為他們不想聘用姓高柏格的建築師呢？出於本能，法蘭克不想隱藏他的身世，若有任何人因為他的姓氏聽起來像猶太人，而拒絕聘請他當建築師，那麼他也不認為自己會想服務那種客戶。然而，從過去的親身經驗來看，他敏銳地警覺到，輕易被認出是猶太人，對生活許多方面都會帶來更多阻礙，而他在南加大的求學經驗，使他高度意識到洛杉磯無所不在的反猶偏見。壓垮安妮塔的最後一根稻草是電臺與電視節目《金色年代》（The Goldbergs，又名《高柏格一家》），葛楚·伯格（Gertrude Berg）飾演刻板印象的猶太母親。安妮塔不喜歡背負姓氏帶來的負面壓力，而且那還與大眾所認知的醜化人物相同，於是她下定決心不要把這個姓氏傳給下一代。

黛瑪與安妮塔同聲相應。黛瑪沒有小姑和大伯厚著臉皮晉升上流社會的衝勁，把高柏格改成蓋洛

德，把自己的兒子取名為哈特利‧默文‧蓋洛德三世（哈特利‧默文‧蓋洛德一世或二世都不存在的事實，從不曾困擾蓋洛德夫婦）；儘管如此，黛瑪一直以來總認為，高柏格這個姓氏有損她個人在社會上的抱負。過去她忍受利用機會除掉它。艾文並不贊同，他表示，高柏格這個姓氏沒有錯，宣告自己想要把它刻在墓碑上。[50]*縱使法蘭克有過切身之痛，在建築學院榮譽學會及其他地方因為身為猶太人而遭歧視，但他認為改姓是一種逃避，反而是對反猶太壓迫的投降。「我不想那麼做。你要了解，我是極端的左派分子，投入關注自由社會的議題，」他說道。[51]艾克伯告訴法蘭克這麼做沒有意義，更何況艾文反對，以至於法蘭克真的難以接受這個提議。他反覆嘗試說服安妮塔放棄這個念頭。

安妮塔不放棄。「她很堅決，」法蘭克說道。[52]而且她希望孩子出生前可以辦完改姓手續。安妮塔那時的工作是擔任律師菲利普‧施坦（Philip Stein）的助理，施坦願意免費為他的員工辦理相關法律程序，減少法蘭克可能提出的另一個反對理由，也就是費用。到了最後，法蘭克選擇屈服，願意與他的妻子保持和平關係。「假如你認識安妮塔，你就會明白我必須那麼做。我別無選擇。我被逼到牆角，」法蘭克說道，形容安妮塔是「一個頑強又精明的人」。[53]在另一個時間點，他認為更改姓氏的安排部分可歸因於行為習慣，他「不斷地安撫她。我的立場是嘗試讓她過得快樂，所以我勉為其難去做了，然後恨

*儘管如此，他的願望沒有實現。一九六二年六月二十三日，艾文過世，葬在伊甸墓園（Eden Memorial Park），墓碑上的題字是艾文‧蓋瑞。不過，朵琳的看法是，如果艾文夠長壽，看到法蘭克的成功，或許他能夠和平接受，欣然冠上這個姓氏。

死了。我讓她得逞。我覺得很難堪」。[54]*那也許是日後許多衝突的前兆，法蘭克感覺到安妮塔越來越難討好。「彷彿有一個無法滿足的問題存在，一直在那裡。假如我拿薪水回家，就是金額太少。假如我帶朋友回來，就是不對。」但法蘭克堅定要好好經營這段婚姻，而更改姓氏並不是太高的代價。

原則上，一旦決定放棄高柏格這個姓氏，剩下的問題就是要用什麼取代。法蘭克表明自己不想改變名字的縮寫，打贏這場戰爭的安妮塔不在乎這種小爭小鬥，於是新的姓氏也會以G開頭。安妮塔和她的母親提議「Geary」，或其他類似的姓，接著法蘭克想出一個主意，拼寫成G—E—H—R—Y。他發明的這個拼寫英文字，背後的原理只有建築師或平面設計師才能構思出來。他想要新的姓氏的英文字母跟Goldberg 有近似的輪廓，中間的位置擺放高起的字母，若以小寫拼寫出來，開頭與結尾兩端用的都是會延伸至標準線下的字母。Gehry 當中的 h 替代 l、d、b，使姓氏中間的形體往上拉高，最後的字母 y 則在尾端把形體往下降低，就跟 Goldberg 最後一個字母 g 一樣。法蘭克把改姓當作設計作業來進行，最起碼讓這件事變得比較愉快一些。

法蘭克的草稿，顯示「Goldberg」與「Gehry」的輪廓。

新姓氏的設計，並沒有讓法蘭克感覺好一點。一九五四年五月六日，姓氏更改正式登記完成，接下來幾年法蘭克介紹自己是「法蘭克・蓋瑞」時，往往緊接著脫口而出補上一句「可是以前是高柏格」，彷彿想削減更改姓氏生效後持續令他侷促不安的感覺。[55]他跟沃許談話時，曾開玩笑地說巴哈的音樂叫「蓋瑞變奏曲」，而沃許

特別喜愛《郭德堡變奏曲》，但諷刺的幽默絲毫無法抵消他對改姓一事的不適應。艾文尤其覺得氣惱，法蘭克記得他「對我很生氣」56，艾文因為病得太重而無計可施，只能不情願地接受正式改姓的事實。結果，艾文也隨著法蘭克、安妮塔、黛瑪和朵琳，在法律上一起換上蓋瑞的姓氏，雖然他在剩下的日子裡都認為自己仍是艾文・高柏格。

就在法蘭克即將從南加大畢業前，他正式更改姓氏，名叫法蘭克・高柏格的學生，大致上已經從課程註冊名單中消失，這對向來知道他是法蘭克・高柏格的許多同學來說，實在令人困惑。多年後，法蘭克才意識到，有一些失去聯繫的南加大同窗當初可能沒有聽到他更換姓氏的消息，繼而無從得知他後來的情況。「所以有一整群人從我的生活中消失，而我甚至沒有察覺到，」他描述道。57 法蘭克明白從改姓那一刻起，他就會永遠變成法蘭克・蓋瑞，所以他讓學位證書印上新的姓名。然而，在一九五四年六月南加大畢業典禮上，司儀唱名畢業生依序上臺，輪到他領取建築學士證書時，他對過去做出最後的道別：要求以「法蘭克・高柏格」宣布他的名字。

一九五四年剩下的幾個月裡，「協力專業規劃事務所」繼續進行北下加州的規劃案，儘管實現這個計畫的可能性日漸變小。在春天的某個時間，艾爾・伯克（Al Boeke）鼓勵法蘭克申請紐察事務所的工作，伯克是法蘭克透過建築小組結識的年輕建築師，曾在理查紐察建築事務所參與樂土公園高地一案。法蘭克欣賞紐察對公共住宅的投入，多過後者簡陋、國際樣式的美學觀；話雖如此，他仍然帶著墨西哥

＊在波拉克製作的二〇〇六年紀錄片《速寫法蘭克・蓋瑞》中，法蘭克用更加強烈的言詞，形容自己對安妮塔堅決更改姓氏投降的窘境。「那時我怕老婆，」他在片中說道。見第十七章。

公共住宅的相關繪圖，到銀湖（Silver Lake）的辦公室，跟著名建築師紐察接受面試。紐察大力激賞，表示願意提供職位，下週一就可以開始。而我問道：『嗯，我該跟誰討論薪水的問題呢？』」法蘭克回憶道：「他回答說：『噢，不是這樣。你下週一來，見到某某某，他會告訴你要付多少錢來這裡工作。』」[58]法蘭克從來沒想過，像紐察這般傑出且具有社會責任的建築師，竟然會把自己的事務所當作學徒院校，叫年輕建築師付錢，好換取在大師身邊工作的特權。法蘭克明白自己沒有能力付錢給紐察，就算能力可及，也不願意答應那樣的條件。職位安排的提議使法蘭克感覺受辱，以至於他與紐察結束談話後，馬上離開那間事務所，從此不曾再回去。他甚至沒有打電話告知對方，自己已經沒有興趣到那裡工作。

反之，法蘭克回到葛魯恩事務所，一個在過去兩個暑假都讓他開心工作的地方。不過，就職時間不長，原因跟葛魯恩事務所或建築都沒有關係。法蘭克開始工作幾個月後，被徵召入伍，讓他既驚訝又不高興。

在南加大，法蘭克是空軍預備軍官訓練團（Air Force Reserve Officer Training Corps）的一員，一九五〇年滿二十一歲成為美國公民後就加入了。（因為艾文是美國公民，所以法蘭克有權利選擇成為美國或加拿大公民。黛瑪同樣選擇成為美國公民，一九五二年一月順利通過公民課程後完成宣誓。）法蘭克覺得，堂兄亞瑟的飛行課程激發他對飛行的愛好，加入空軍將會是延續這個興趣的好辦法，他若在畢業後獲准加入空軍飛行訓練團，那將是比徵兵更令人雀躍的兵役選項。一九五〇年代初期，加入軍隊是普遍的選擇，當時所有體能合格的男性都強制服兵役。沃許加入海軍預備軍官訓練團（Naval ROTC），取得南加大學位後不久，即被派往日本。

法蘭克沒有那麼幸運。雖然過去四年，他研修空軍預備軍官訓練團全部的課程及訓練演習，畢業前卻突遭除役，原因是南加大的司令發現他左膝蓋的不便，會造成他無法通過飛行訓練的體檢。「『我們犯了一個嚴重的錯誤，』法蘭克記得司令說：『因為你的膝蓋，你無法畢業。』然後我說：『嗯，我從一開始加入就有膝蓋問題，而你早就知道了。』他說：『是我們不對。沒注意到這個問題，我很抱歉。』所以一切都白費了。我也許可以告他們。」[59]事後，法蘭克想過，遭到空軍預備軍官訓練團草率除名或許是反猶太主義所致，那個他早在南加大以外的地方就體會過的歧視。[60]

法蘭克心想，唯一值得安慰的，就是即使沒有延期畢業，他也會安然跳過兵役，既然他不方便的膝蓋嚴重得排除了加入飛行學校的可能，那麼肯定也會使他喪失服士兵役的資格。但是，他的壞運氣繼續蔓延。一確認符合徵兵條件，法蘭克就被傳喚接受體檢，由一名瘸腳的軍醫檢查。「他看了看我的腿，說：『老兄，這跟我的腿比起來，根本不算什麼。他們既然能找到事情讓我做，就一定不會讓你閒著。』」[61]那名軍醫拒絕把法蘭克列為體能不及格的4-F級別。因此，法蘭克的建築前途，幾乎還沒開始就突然被暫停。他不是要去設計任何建築物，至少那時時機尚未成熟。一九五五年一月，取得建築學位六個月後，他正式受召入伍。

5　與威權共處

對法蘭克來說，那可能是離家最壞的時機，那時被他留在家鄉的不只是安妮塔一人而已。法蘭克和安妮塔的大女兒萊思麗出生剛滿三個月，法蘭克就奉命前往北加州奧德堡（Fort Ord）進行基礎軍訓。法蘭克和十月萊思麗出生後，安妮塔不再工作，她一想到要獨自與嬰兒生活，就覺得不高興。過去她放棄讀書、選擇工作，一路支持法蘭克完成建築學院課程，後來為了生育而放棄工作時，她期待至少可以開始享受身為年輕新秀建築師的妻子該有的好處，同時感受到她與法蘭克是共同扶養萊思麗的。偏偏她變成軍隊大兵的妻子，法蘭克家千里遠。法蘭克休假返家時，安妮塔沒有隱藏自己的惱怒。法蘭克認為，安妮塔覺得服兵役是故意「害她的事」[1]，剝奪她原本預期那時該享有的生活。「那段時期，安妮塔總是對我百般刁難，」法蘭克說道[2]，他覺得有時安妮塔的行為好像是在說，她認為自己承擔的部分比法蘭克經歷的基礎軍訓來得更加艱苦。

安妮塔決定搬回北好萊塢的娘家與父母同住，退租她跟法蘭克在克倫肖大道的公寓。這看起來像是合理的決定，安妮塔需要幫手照顧萊思麗，而且拿法蘭克的軍餉精打細算，只為了租一個安妮塔感到受困和寂寞的地方，似乎毫無意義。但對安妮塔來說，娘家不是能避開家庭壓力做喘息的住處，一九五五年路易的健康出現問題，擺明了不滿意女兒回家的決定。「我母親試著讓所有事情盡可能輕鬆，我父親

則試著讓整件事盡可能辛苦，」當時十一歲的安妮塔弟弟理查回憶。[3]

法蘭克通常可以拿到週末的休假，他會跟幾位同樣來自洛杉磯的袍澤分擔駕駛六個小時的車程南下返家，然後星期天晚上趕在午夜宵禁之前，再開車六個小時返回奧德堡。每個週末假期都很難熬，長途奔波回到艾迪森街（Addison Street）一二三三六號史奈德家，沒有讓法蘭克感受到任何綠洲般的平靜，長途家裡緊張的氣氛一觸即發，法蘭克還記得當時自己察覺到，岳母完全把安妮塔的沮喪與憤怒看在眼裡。[4]他深感同情，卻無計可施。再明顯不過的是，不管理由多麼合情合理，搬出他們共組的第一個家的決定，離開氣氛活潑、簡單宜人的公寓，彷彿也中止法蘭克和安妮塔婚姻裡一段天真輕鬆的時光，婚姻生活的甜蜜期，遠比兩人預期的更快走到終點。

無論安妮塔怎麼想，法蘭克在奧德堡的軍訓可一點都不輕鬆。基礎訓練對體力是一大考驗，雖然法蘭克有強壯的體魄，也喜歡運動，他的腿傷卻經常引發疼痛，尤其新兵常規操練的長途行軍時更加嚴重。他同時發現，把高柏格改成蓋瑞，並沒有阻止人們把他當作發洩情緒的箭靶。法蘭克帶點悲傷地回憶道：「我呢，因為一條瘸腿被刷下空軍名單，在魔鬼二級軍士長面前做伏地挺身和仰臥起坐，就像你在電影裡看到的那樣。我會跟同排的步兵在寒冷的濃霧清晨行軍，左腿疼得讓我開始有一點蹣跚。這時，會有一個像尼安德塔人的高大傢伙，頂著中士的三條槓和權威，對著我咆哮：『猶太鬼子，對齊腳步！』操兵的時候，他也那樣叫我，而我感覺自己像落入監牢，跟一群不把我當人看的白痴關在一起。」[5]

法蘭克向指揮官投訴，對方告訴他那位名叫拉巴查第（Rabachati）的中士說話沒有惡意，叫他別那

麼嚴肅。把這段小插曲當作雞毛蒜皮的事激怒法蘭克，他認為，針對他個人的冒犯事小，污蔑基本公道事大，軍隊不應該是容許歧視的地方，絕對不行。他在軍中認識其他幾名新兵，大家同樣是專業人士，因為上大學的關係延緩兵役。他們比其他年輕新兵年長好幾歲，也比較懂得社會的人情世故。最重要的是，法蘭克認識不久的兩個人恰巧在軍隊擔任律師職，受命負責監督和審核奧德堡的派兵令。「別擔心，給我他的名字，」其中一人對法蘭克說。[6]法蘭克記得，接下來就聽到「他們在審核每個人的派兵令，剛剛處理完拉巴查第中士的。有一天我走進去，他已經不在那裡了」。[7]拉巴查第被調往阿拉斯加。「當他告訴我要去阿拉斯加時，我說：『真是糟糕啊。』噢，我還補了一句：『相信那裡會有很多猶太鬼子等著你。』」[8]

少了拉巴查第中士，不代表法蘭克從此輕鬆地通過剩下的基礎訓練。他的腿繼續造成困擾，長途行軍後往往變得腫大，受到長靴筒緣擠壓。最後他被送到軍醫室看骨科醫生，醫生診斷他的腿傷為先天性缺陷，下達指示免除他穿標準長靴的義務，以減少殘疾的腿承受更多壓力。醫生下令法蘭克替換上一般正常的鞋子。穿長靴是行軍、炊事班和哨兵的規矩，軍醫的指令讓指揮官不知如何是好。法蘭克既不能跟分隊一起行軍，也不能擔任哨兵或負責廚房的工作，那麼該如何安置他呢？「好吧，那你還會幹啥？」[9]法蘭克的連長問他，而他相信連長應該也是反猶太主義者。「於是我回答：『嗯，我是建築師。』他說：『那麼，重新設計我們的娛樂室。』所以我就照辦了。」可是，軍中的建築師不能只做一件小小的設計工作，因此法蘭克還是逃不掉剩下的基礎訓練。接下來，他被送到文書打字員學校，接受辦公員培訓，之後收到繼奧德堡後的第一個派令。任命的位置是喬治亞州班寧堡（Fort Benning）的軍事工程師連隊。

法蘭克的記憶中，該連隊被分派的工作是「出外測量橋梁和道路，一般得在軍隊通行前完成，屬於非常危險的任務。同一時間，第三步兵師正準備在路易斯安納州的沼澤地進行演習。該次演習稱為『山艾樹行動』（Operation Sagebrush），步兵師正在為他們預想中的戰事，研究一種新的攻擊陣仗。我的職務是上尉的文記祕書，但是我做得不是很稱職」。10 上尉似乎也同意法蘭克對於文書工作的自我評鑑，那份職務沒有持續太久就結束了。上尉詢問法蘭克還會做哪些事情，他再次回答自己是建築師。「如果你想蓋東西，我會興奮地全心投入。上尉詢問法蘭克自己的長官。「可惜那不是他想要的。『你會製作指示牌嗎？』他問我：『會設計標語嗎？』我回答我會。」結果，法蘭克就變成那個連隊的指示牌製作員，第一個任務是用印刷體書寫一組指示牌，標明：『勿將衛生紙丟進小便池』。長官給他兩星期完成，時間比他所需的多出許多，於是他開始用精巧的字體美化指示牌。上尉很滿意他呈現的成果。「我做出最漂亮的平面設計。我做得很開心。我知道那很蠢，〔可是〕他喜歡它們，」法蘭克回憶道。11

法蘭克在平面設計上顯而易見的成功，不僅受到上尉稱讚，也讓擔任部隊暨「山艾樹行動」總指揮的上將印象深刻。上將指示法蘭克為「山艾樹行動」製作圖表和手繪字，並且告知那項演習仍屬最

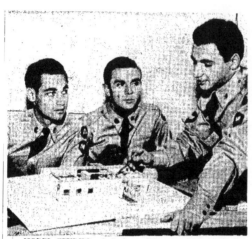

MODEL STUDIED—A Scale model of one of the new day-rooms to be built all over Third Army is studied by the three enlisted men, all designers and decorators in civilian life, who designed the models. Left to right are Sp3 Dominick Loscalzo, Pfc. Orman Kimbrough, and Sp3 Frank Gehry.

《陸軍時報》（Army Times）上法蘭克（右）與軍中設計同袍的照片

高機密。上將問法蘭克是否有安全許可。他回答沒有。法蘭克記得當時上將繼續問道：「嗯，你是個愛國青年，對不對？」[12]「所有自由派組織的名字閃過腦海。」法蘭克回憶說。[13]「然後我回答：『我對國家完全忠誠。我的意思是，沒有什麼能讓我〔跟左派組織〕有瓜葛。我只是個大孩子。』」[14]法蘭克的工作場所是一間無窗密室，他在那裡製作戰場演習需要的指示牌和圖表。

接著，上將詢問法蘭克是否可以設計一些野地家具，包括戰場上用的茅房。他設計了一間雙座茅房，兩名士兵隔著一塊帆布，背對背蹲廁。「我那時很迷萊特，」法蘭克說道[15]，影射萊特知名的沙漠前哨基地「西塔里耶森」（Taliesin West），其設計融合木頭與帆布兩大元素。離「山艾樹行動」的演習活動大概剩下六星期，流言傳遍軍營。所有士兵，包括法蘭克，都戰戰兢兢。法蘭克的腿繼續引發抽痛和關節炎，導致他經常出入醫務室，他在那裡認識一名年輕軍醫，對方希望退伍後能回到阿拉巴馬州開設自己的診所，請法蘭克幫忙設計。法蘭克喜歡這位軍醫，每次到醫務室就會畫出一些構想。「巧的是，上將也會到醫務室接受治療，那名醫生告訴他：『為您工作的那名大兵，腿傷非常嚴重，實在不適合帶他一起進行軍事演習。』」法蘭克回想道：「那不是我勉強對方，或甚至要求他做的，可是他竟然幫了我。」[16]讓上將讚賞的一點是，法蘭克沒有為自己的身體病況抱屈而要求免除參加演習，上將告訴他，亞特蘭大麥克弗森堡（Fort McPherson）第三軍團總部需要一名室內設計師從事某項規劃，決定推薦他過去。法蘭克到了亞特蘭大，得知軍營司令湯瑪斯・希基中將（Lieutenant General Thomas F. Hickey）希望在他的管轄權內，重新裝修娛樂室、休閒室、軍官俱樂部。那是預算三百萬美元的大工程，包括打造一個設計原型，可彈性轉換成放置兩百件不同軍事設備的空間，可是中將堅持自己需要的是室內設計

法蘭克設計的軍營休閒室，顯示出他對萊特風格的愛好。

師而非建築師。法蘭克表明自己辦得到，要求有機會證明他的實力。「我回去，每晚工作到凌晨三、四點，設計出全面的規劃，」他回憶道：「我還製作了一個附家具的模型。」[17]

中將喜歡法蘭克提出的設計和模型，法蘭克擔任軍隊建築師的工作就此展開。他被指派與另外兩名新兵一起工作：普瑞特藝術學院（Pratt Institute）畢業、曾在紐約做自由工業設計師的多明尼克・洛斯卡佐（Dominick Loscalzo），以及芝加哥藝術學院畢業、有百貨公司專櫃設計經驗的歐曼・金布羅（Orman Kimbrough）。第一階段需要裝修的四間娛樂室（軍中稱「日間康樂室」），預定在北卡羅萊納州布拉格堡（Fort Bragg）實行，每一位設計師都需要準備自己的設計提案。軍官會選出他們最喜歡的設計，當作標準原型。「我的構想看起來與萊特的非常相似，設計元素過多，所以沒有被選上，」法蘭克回憶說：「跟所有剛起步的建築師一樣，我把整個設計塞得滿滿的，太過繁瑣。」[18]不過，到後來他們決定分工合

作，將三個設計提案的優點融合為一，變成法蘭克口中的「滿意合作成果」。法蘭克處理大型的建築結構決策，將三個設計提案的優點融合為一，變成法蘭克口中的「滿意合作成果」。法蘭克處理大型的建築結構決策，包括空間劃分和採光；洛斯卡佐負責家具，金布羅則包辦裝飾織物和配色。

這項計畫的範圍很廣，深度卻有限。上級只允許法蘭克對設有日間康樂室的建物做建築上的小改變──雖然能開設新的入口和室內隔間，但不能改變原本長方形的整體構造。事實上，日間康樂室相當普通，推測原因是軍方望使用這個空間的士兵感覺親切輕鬆，不傾向採用新穎的設計。因此，法蘭克不強求做任何奇異或創新的規劃。「法蘭克或許對長方形空間抱有更多想法，但我猜想他清楚，那已經是我們能做的極限，」洛斯卡佐說：「總之，他做得很好。我記得，那呈現出將軍想要的氣氛。就像你家裡的客廳。」[19]

當時正值美國家具設計的創新興盛期，充分利用新科技創造出新類型的家具，雖然法蘭克和洛斯卡佐兩人都知道這個趨勢，卻選擇避而不用。「喬治‧尼爾森（George Nelson）的椅子，伊姆斯的曲木椅和塑膠椅，〔可是〕我們完全沒有考慮那種東西。我不知道為什麼，也許當時不想嚇到任何人吧，」洛斯卡佐說道。[20]那是最後幾次，法蘭克願意做出類似別人已經看過的設計。不過，他也理解現實面，明白挑戰軍隊的設計美感沒有多少好處。畢竟，軍中長官比一般客戶握有更多左右他命運的威權。

不過，上將指派的任務讓法蘭克、安妮塔和萊思麗，可以重新像尋常家庭一樣生活。法蘭克被調派到麥克弗森堡時，安妮塔和萊思麗搬到喬治亞州，三人住進軍營外的房子。週末，法蘭克兼差跟當地建築師一起工作，賺取一些額外的收入。即使個性觀脈，但他天生擅長建立良好的工作關係，樂於結識亞特蘭大幾位建築師。其中一份兼職工作的雇主是約翰‧波特曼（John Portman），他比法蘭克長五歲，剛成立自己的建築事務所，法蘭克為波特曼早期的建案「亞特蘭大商業中心」（Atlanta Merchandise

Marr）繪製渲染效果圖。[21]

一九五六年，安妮塔生下第二個女兒，史奈德夫婦為她取名為布麗娜（Brina）。理查記得，當時他姐姐似乎仍生活在壓力很大的環境下。理查和哥哥馬克，還有母親，曾到亞特蘭大探望法蘭克和安妮塔；貝拉安排的長距離火車旅程別具意義，她相信這種旅行模式不會延續到下個世代，因此希望兩個兒子能好好體驗一次橫跨美洲的鐵道之旅。在理查的記憶中，安妮塔見到家人縱然很開心，卻沒有感覺特別舒心，而拜訪期間亞特蘭大格外悶熱的天氣令他驚訝，「難得有冷氣可用」。[22]

法蘭克與他最喜歡的兩位南加大教授艾克伯和賽門・艾思納（Simon Eisner）繼續保持聯絡，三人有共同的政治價值觀。「他們也都明白，我沒有興趣為富人蓋豪宅，情感上我比較傾向低成本的住宅與規劃，」法蘭克回憶說。[23] 兩位教授鼓勵法蘭克返回校園，進修都市規劃高階學位。哈佛畢業的艾克伯建議法蘭克申請哈佛設計學院並報名城市規劃課程，以便有機會學習實現大規模建案的相關技能。憑藉艾克伯和艾思納的推薦函，法蘭克順利在一九五六年秋天正式獲哈佛錄取並註冊。另一方面，軍方發予提前退伍令，讓他可以在學期開始時就到劍橋安頓就緒。[24] 士兵福利法案支付了大部分學雜費，進入哈佛進修彷彿是一個全新的開始——法蘭克確實覺得，自己終於迎來了兩年前殷殷期盼、令人雀躍的職涯起步。

安妮塔不覺得搬到麻州是令人興奮的消息，喬治亞州的生活結束後，她已經準備好回到洛杉磯的家當個建築師的太太——一個比在劍橋市當研究生的太太更燦爛的未來。不過，顯然法蘭克不打算這麼快回鄉，重返入伍前兩人開始經營的家庭生活。至少短期來說，還有一個誘因能把安妮塔留在東岸。過去

幾年來，安妮塔與一個名叫妮可（Nicole）的法國女士，一直維持著書信往來的友誼關係，當時妮可正計畫造訪美國。妮可預定在九月搭乘郵輪「瑪麗皇后號」（Queen Mary）抵達紐約，大致是法蘭克和安妮塔前往麻州的時期。於是，他們急忙安排行程跟妮可會面，一起到紐約觀光。

法蘭克開著白色福斯汽車，載著安妮塔和兩個女兒從亞特蘭大前往紐約，那時是一九五六年，九十五號州際公路開通前一年，這趟車程相當費力辛苦。除了嬰兒時期在布魯克林待過的那段日子，法蘭克可說是第一次造訪紐約。當他們在碼頭與安妮塔的筆友見面，對方隨即介紹在郵輪上認識的朋友馬克·比亞斯（Mark Biass），一位取得傅爾布萊特獎學金（Fulbright scholarship），正準備前往哈佛就讀的建築師。

好一場機緣巧合。比亞斯與法蘭克年齡相仿，不過法蘭克從軍那段時間，比亞斯已經展開建築師的工作，閱歷較豐富。他曾是南法一間事務所的成員，贏得一場重要競圖比賽、建案卻遭延緩後，他決定到美國攻讀研究所學位。年初，他在歐洲一場現代建築師研討會上遇見加泰隆尼亞建築師何塞普·路易·瑟特（Josep Lluís Sert），後者是哈佛建築系系主任，於是決定到哈佛就讀。

「我當時跟一群法國學生搭乘瑪麗皇后號，準備到哈佛讀書，而我在船上認識一個女孩子，她是安妮塔的筆友，」比亞斯在多年後談起。「那女孩告訴我：『我有一個朋友嫁給建築師，他會來停靠的碼頭接我。我記得他好像也要去哈佛。』」[25] 瑪麗皇后號靠岸時，法蘭克和安妮塔正站在碼頭等待。比亞斯記憶中的法蘭克，「仍穿著制服。他開著一輛福斯汽車，帶著兩個女娃兒和妻子。」法蘭克提議探索紐約的建築。「我們造訪了一般常見的景點…洛克斐勒中心、聯合國總部大樓、利華大廈（Lever House），以及施工中的西格拉姆大廈（Seagram Building），」比亞斯回想道。兩位建築師還得趕往劍

橋，只好走馬看花，而且車子擠不下妮可，因此法蘭克跟他的新朋友就在建築物間趕場；值得寬慰的是，一九五六年的紐約，能讓年輕現代建築師認為值得觀賞的只有少數幾件構造物。他們既沒有時間也不偏好欣賞最新的現代地標以外的建物，在法蘭克來得及看看紐約中央車站、賓州車站、帝國大廈、克萊斯勒大廈或布魯克林大橋之前，白色的福斯已快速再上路。

法蘭克和安妮塔抵達劍橋後，他們也許會納悶何必趕路呢。哈佛之行遲早會證明是值得跋山涉水的一段經歷，可是一開始落腳時有點像走入夢魘。對法蘭克和家人來說，安頓的過程異常困難。起先，他們唯一能找到的住處是離劍橋有一段距離的汽車旅館。法蘭克在校園附近尋找負擔得起租金的公寓，幾天後，他陷入絕望。「那不是容易的事；我們能負擔的非常有限，」他記得。「開課前的週日晚上，又寒冷又下著雨。我女兒布麗娜還在襁褓中，女兒萊思麗也只有幾歲大。我心急如焚。我走進一家藥局，打了電話給〔主持哈佛大學城市計畫課程的建築師暨規劃師〕雷金納德・艾薩克（Reginald Isaacs）。我開口說：『艾薩克教授，我是法蘭克・蓋瑞。』他回應：『噢，你好，歡迎你來這裡。』我接著說：『是這樣的，我遇到一點困難。我沒有足夠的錢繼續投宿汽車旅館，求助無門。』那時我的父母生活貧苦，我不能再向他們伸手求助。安妮塔的父母也許會慷慨解囊，但我是『頂天立地的大丈夫』，實在開不了口。於是我問他說校方是否有辦法提供任何幫助，因為假如我不盡快找到安身之處，就必須全盤放棄。」[26]

艾薩克回覆法蘭克，學校無力幫助解決租房困境，而且連一聲鼓勵的話都沒說，直接告訴法蘭克不應該擔憂──可以暫時取消註冊，歡迎他明年重新申請進修課程。「我極度震驚，」法蘭克記得。「我掛上電話，不知道該怎麼告訴安妮塔。那時藥局裡剛好有個人聽見我講的話，就說：『我知道這條街上

擁有相同世界觀的建築師。但他沒有準備好接受的事實是，他完全弄錯哈佛城市規劃課程的本質。他決得自己是個局外人；某種程度而言，他甚至預期自己不管走到哪裡，都會落入同樣的境地，而他清楚該如何招架這一切。尤其是跟艾克伯及其他定居洛杉磯的哈佛校友深談後，他從未期待會在劍橋到處碰到

雖然法蘭克與同學互動的許多過程中，往往顯得害羞又謙虛，但是在洛杉磯大部分的時間，他都覺來源，但這個概念在哈佛是不存在的。

差異，南加大和法蘭克本身深受日本傳統建築影響，渴望應用這層認知，作為二十世紀現代主義的靈感的新英格蘭傳統，共創出一所與南加大的氛圍迥異的學院。兩所學院不僅反映出東西岸在感性上的根本葛羅培的日耳曼民族作風，更甭提他對親自協助定義的歐洲現代主義的嚴重偏愛，與哈佛一絲不苟

《Space, Time and Architecture》的基礎，意義深遠程度堪比葛羅培帶來的影響。時間、建築》（*Space, Time and Architecture*）的基礎，意義深遠程度堪比葛羅培帶來的影響。八年在哈佛諾頓講座（Charles Eliot Norton Lectures）的演講，成為他現代主義建築史經典著作《空間、年移居美國，負責主持哈佛的建築課程。瑞士建築史家希格弗萊德‧基提恩（Sigfried Giedion）一九三〇年代哈佛的建築哲學極大部分由葛羅培形塑而成，這位建築師暨德國包浩斯的共同創立者在一九三七義格格不入。哈佛設計學院比南加大建築學院更像現代主義與大眾主義的大本營，教條式的態度更加強烈。一九五性——受到洛杉磯隨意擴展可能性的影響，形塑成現代主義與大眾主義的混合——與哈佛嚴謹的形式主哈佛遇到的麻煩還沒結束。事實恰好相反，他的苦難才正要上演。一開始，法蘭克察覺到自己的調那間公寓位於附近的萊辛頓（Lexington），在一棟雙戶住宅的二樓，環境相當合適，可是法蘭克在

我們找到了。」[27]

有間房子的公寓。我認識那些人，我來打電話給他們，你現在馬上可以過去。』我照做，結果那個晚上

定進修城市規劃學位的原因，是以為這條路跟他左派的政治觀點相輔相成；記得艾克伯對他說過「你可沒興趣為富人蓋豪宅吧」，於是城市規劃似乎成了一個合理的地方，讓他探究更具社會責任的建築。

可是，哈佛的課程主要關注城市的政治、經濟、社會學議題，建築設計的事項扮演相當少的角色。一直以來，關於如何更緊密連結設計學院的建築系與城市規劃系，總是不斷傳出沸沸揚揚的討論，但至少到那時為止只孕育出一個結果：一九五六年春天舉辦過一場研討會，探討都市設計的新興領域；當時法蘭克正在從軍。另一場研討會預計在一九五七年舉辦，每日排定的學術課程卻仍大相逕庭。

沒多久，法蘭克就發現自己註冊了錯的學系。城市規劃師查爾斯·艾略特（Charles Eliot）負責監督整個城市規劃課程，他的祖父曾是十九世紀末備受崇敬的哈佛大學校長，艾略特與法蘭克意氣不相投，不認為建築設計應該在城市規劃中擔綱重任。法蘭克過去在洛杉磯葛魯恩建築事務所參與幾項志向遠大的建案，企圖重塑都市與近郊地區的面貌，雖然他不認為好的設計可以取代正確的公共政策，卻很確信建築師和城市規劃師的責任，是創造出與進步的政策相契合的實體存在。艾略特比較在乎的是實際的建造，而非考慮街區的社會生態及人口特徵或城市治理的問題，他認為那些全是與實際設計的現實面脫鈎的抽象概念。

第一學期規劃工作室課程的期末專題作業是，法蘭克必須為劍橋以西的麻州伍斯特市（Worcester）設計總體規劃圖。如同大多數設計和建築學校，哈佛的學生必須在由教師和系外嘉賓組成的評審面前，口頭發表期末專題作業。與艾略特職位同等的瑟特是哈佛設計學院建築系系主任，在城市規劃系學生上臺報告期末作業當天為出席嘉賓，這件事讓法蘭克很高興，因為他欽佩瑟特，後者長期以來為哈佛大學嘗試發展都市設計學科獻身出力。法蘭克以為可以指望瑟特，對他的伍斯特計畫報告給予贊同的評價，

使他得以抗衡與艾略特的懸殊理念。當時法蘭克仍然無法自在地上臺演說，開始報告時顯得特別緊張。

「我把它當成一件都市設計案來處理，構思環城道路、停車空間和造設一個都會中心，就像在葛魯恩事務所學到的一樣，」法蘭克回想。「那非常理想化，重新以行人為優先，復甦逐漸失去活力的都市核心。我能預見那就是未來的走向。」法蘭克回想。

「我把它當成一件都市設計案來處理，構思環城道路、停車空間和造設一個都會中心，就像在葛魯恩事務所學到的一樣，」法蘭克回想。

將行人生活重新放回老城市的中心位置，的確是未來會發展的趨勢，法蘭克在一九五六年已經預測到，並於哈佛的課堂上提出建議。可惜，那不是艾略特教授想看到的成果。事實上，法蘭克的構想與艾略特的預期差了十萬八千里，以至於發表才剛開始幾分鐘，就被艾略特教授打斷。「蓋瑞先生，你完全忽視我提出的問題，」法蘭克記得當時艾略特說：「這不是建築課程，而是城市規劃課程。」接著艾略特針對他的報告所做的回應，等同於將他從課程中除名，這點激怒了他。下一位學生上臺發表，想必那位同學全然理解自己要完成的是分析伍斯特市的治理和鄰里結構，而不是重新設計都市環境。

法蘭克震驚不已。艾略特針對他的報告所做的回應，等同於將他從課程中除名，這點激怒了他。下課後，法蘭克馬上直奔艾略特的辦公室，那間辦公室在類似船用梯子的窄小樓梯頂端。身材魁梧的艾略特開門往外探，在法蘭克眼中，他就像是《叛艦喋血記》（Mutiny on the Bounty）中飾演壞人船長的查理斯・勞頓（Charles Laughton）。法蘭克無法控制自己。「我看著他說：『你永遠不該像剛才那樣對我，我不會容忍你那可憎又無益的舉動。去你個大頭鬼。』」接著法蘭克轉身，用力甩上辦公室的門。

然後，法蘭克走到瑟特的辦公室，原本預期建築系系主任見到建築被專橫地丟到一旁後，會同情他的怒火。「瑟特教授，您看見剛才發生的事了吧，」法蘭克記得向瑟特解釋道：「您一定要知道，我跟課堂上其他同學一樣用功認真。我的觀點不一樣，我相信您一定看得出來，並認知到我根本是坐錯位

子。我想轉唸都市設計。」[32] 起碼就這個事件來說，瑟特對哈佛官僚作風的忠誠度，遠比伸手救援一個

報錯課程的學生意願更大。情況就像法蘭克向艾薩克求助解決住處難題一樣，瑟特表示無能為力，法蘭

克只能選擇回家，從頭遞件申請。「他說：『沒有別的辦法了，你不能隨便轉系。』」他的態度非常強

硬，而我永遠不能原諒他。我不能拿回我的學費，也不能轉到想讀的課程，」法蘭克說。[33]

哈佛能做的讓步是准許法蘭克擁有特殊學生的身分，在剩下的學年中旁聽其他課程。他不會因此得

到學位，但可以參加任何他想聽的課。為了養家，法蘭克想盡辦法找到為景觀建築師佐佐木英夫工作的

機會，當他被解雇後——儘管永遠不知道原因——轉到當地的PSHD建築事務所（Perry, Shaw, Hep-

burn & Dean）繼續工作。[34] 不過，最後遠比他的工作更重要的是，他開始對哈佛的學習鑽研得更深，勝

過第一學期的城市規劃課程；他去聽的演講和旁聽的科目都超過建築學習的範疇，安妮塔經常陪伴同

行。在那個時間點，法蘭克在哈佛災難似的厄運有了三百六十度的轉變。他從來無法適應硬派作風的機

構，而一九五○年代的哈佛是當中數一數二的代表。可是，對知識的好奇與追求，帶領著他穿越各學科

的分界線，隨著時間過去，他的學習欲望似乎只是變得越來越強烈。一旦他獲准自由使用哈佛的學習資

源，又不需要達成課業要求後，他驚訝地發現，自己竟開始體驗以往在校園不曾有過的快樂時光。

「瑪格麗特·米德（Margaret Mead）在人類學系授課，露絲·潘乃德（Ruth Benedict）也是。歐本

海默（J. Robert Oppenheimer）來辦了六場演講，我一場也沒錯過。我還看過諾曼·湯馬斯（Norman

Thomas，社會主義領導人）與霍華德·法斯特（Howard Fast，小說家）在臺上辯論，」法蘭克說：「安

妮塔對那很感興趣，我也非常有興趣。那時我就像走進糖果屋的孩子。」[35]

法蘭克旁聽了多位名師的講課，包括哈佛設計學院首任院長約瑟夫·赫南（Joseph Hudnut）、德裔

經濟學家奧托・艾克斯坦（Otto Eckstein）、哈佛法律系教授查爾斯・哈爾（Charles Haar）和政府學教授約翰・高斯（John Gaus）。此外，儘管不是正式註冊的學生，他還是設法找時間在建築學系四處瀏覽。他與建築史家基提恩建立非常要好的友誼，也與即將前往耶魯大學主持建築系的保羅・魯道夫（Paul Rudolph）相當熟稔。他繼續維持與法國朋友比亞斯的友情，同年比亞斯與未婚妻賈琪（Jacqui）在劍橋結婚時，他還擔任伴郎。比亞斯深深體恤法蘭克的懊惱──不能以學生身分活躍於建築系，他藉機提議兩人攜手參加一項建築競圖；該案是為義裔美籍物理學家費米（Enrico Fermi）設計紀念館。「一項在嚴峻地建條件下的艱巨建案，非常嚴格、死板，」比亞斯記得。「我們策劃出一項提案，最後沒有獲勝，但開始合作交換意見。」比亞斯還記得，那次的比亞斯─蓋瑞設計包括一個用鋼索懸吊的屋頂，試圖以此象徵原子的粒子。36

此後，法蘭克與比亞斯再也沒有在專業領域中合作；雖然幾年後比亞斯簡嘗試說服法蘭克合作某件法國計畫案，最終枉然。儘管如此，他們在接下來六十年仍保持好友的關係。兩人的友誼建立在熱愛建築與尊重彼此的基礎上，絲毫不受任何競爭意味所約束──思考較有規則且精準的比亞斯，欣賞法蘭克活力十足、時而混亂有創意的頭腦；法蘭克則佩服比亞斯清晰的思維，以及卓越的技術性才能。法蘭克記得，比亞斯可以完美地仿柯比意或瑟特的風格，畫出恣意抒情的屋頂線條。法蘭克表示，「瑟特特別喜歡他，所以他可是建築系的佼佼者。」37

影響瑟特至深的是柯比意的作品，後者的精神在哈佛設計學院現代主義者的頭上盤旋，足以媲美葛羅培*，或者更甚。「柯比意的存在感在那個文化中無處不在，」法蘭克記得。「柯比意是〔比亞斯的〕英雄，所有話題都離不開柯比意。」38當時，柯比意的廊香教堂（Chapel of Notre Dame du Haut at

Ronchamp）剛落成，令人驚豔的表現主義形式讓它成為世上最廣受討論的建築之一，可說是四十多年後席捲全球的西班牙畢爾包古根漢美術館的一九五〇年代版。「進哈佛前，我極度以日本和亞洲為中心，因為那就是南加大所強調的，」法蘭克日後表示，「進入哈佛後，我置身另一個世界，這使歐洲之旅變成勢在必行。」[39] 柯比意也是個畫家，那時設計學院所在地羅賓森樓（Robinson Hall）剛好舉辦他的畫展，一如以往所看過的藝術展覽，柯比意畫展令法蘭克雀躍激動。法蘭克不認識其他同類型的建築師：「既會畫畫，還會把繪畫視為建築創作必要的一部分。「我知道這些不是會在紐約畫廊售出的畫作，」他說：「但深深吸引我的是，從畫的脈絡可以看得出來，他正在用二維方式研究一種形式語言。我早就曉得可從繪畫當中汲取學習，然後我見識到它的實際應用。它可以親身實踐。這個人正這麼做。那沒有激起我畫畫的欲望，因為那時我已對繪畫心生敬畏，也清楚自己不打算成為畫家。不過，看到柯比意在畫中、在他的建築物中一再出現的這些形狀，我察覺到他正在發展自己本身的語言。我意會到，他所畫的正是他所思，而那就是他藉以完成的方式。我從未忘記這點。最後，我進一步轉化這層領悟，以我的畫作來達到同樣的目的。」[40]

哈佛的第二次都市設計研討會排定在一九五七年四月舉行，正好接近法蘭克沉浸在非正式、廣泛學習環境中的截止日期。他明白自己勢必要返回洛杉磯，安妮塔斬釘截鐵地表態，無論她聽過的那些講座多麼具啟發性，她已經受夠了跟隨法蘭克四處搬遷、任性冒險，比方說到哈佛求學，更何況法蘭克需要找一份工作穩定下來。法蘭克第一個想到的是回葛魯恩事務所，被徵召入伍前，他很滿意那裡的工作。不過，幾次與葛魯恩事務所企劃部門總負責人貝達‧茲維克（Beda Zwicker）談話後，使他不確定走回頭路是否真的是好主意。茲維克告訴法蘭克，事務所現在可能不適合他；法蘭克起初對這個意見信以為

真，但後來發覺，那其實是出自茲維克本身的不安全感。競爭意識很高的茲維克，可能害怕法蘭克的回歸會使他的表現黯然失色。

都市設計研討會意外地為法蘭克帶來在洛杉磯的另一個選擇。佩雷拉是法蘭克在南加大的論文指導[41]老師，還稱讚過他的作業，佩雷拉本人雖然沒有出席研討會，但派了資深同事傑克‧貝瓦許（Jack Bev-ash）參加。貝瓦許來到哈佛，部分理由是代表他服務的公司「佩雷拉與盧克曼建築事務所」（Pereira & Luckman），不過佩雷拉還給了他另一項任務：招聘法蘭克‧蓋瑞。煩惱自己可能不會受到前雇主葛魯恩事務所熱烈歡迎的法蘭克，因此答應貝瓦許的邀請。法蘭克一直很喜歡佩雷拉的為人，當初佩雷拉在論文方面給予他的協助，也給了他在設計才華方面剛萌芽的自信心。此外，佩雷拉與盧克曼建築事務所在洛杉磯建築界逐漸占有強大地位，在興建現代建築方面，幾乎比任何其他事務所更成功，從小規模的私人住宅到預算龐大的市政和企業建案都成績斐然。最近還獲得委託，在城市的西邊設計新的洛杉磯國際機場，前景看來無可限量。對法蘭克來說，這似乎是個簡單不過的抉擇。都市設計研討會結束後，法蘭克沒有考試、沒有期末報告要寫，也沒有設計作業要發表，立即帶著安妮塔、萊思麗和布麗娜坐上福斯汽車，往西返回洛杉磯。安妮塔那時懷有七個月身孕。

　　＊法蘭克結束哈佛的進修後不久，校方聘請柯比意操刀設計他在北美唯一的作品「卡本特視覺藝術中心」（Carpenter Center for Visual Arts），一九六二年竣工。協助自己的精神導師獲得這件委託案的瑟特，積極參與整個建案，半世紀後這座藝術中心仍是哈佛最具代表性的現代構造物。

6

探索歐洲

返回西岸的旅程遙遠，但平順無事。法蘭克一家人沒有多餘時間繞路，唯一試圖完成的重要建築朝聖是西塔里耶森，也就是萊特在亞利桑那州斯科茨代爾（Scottsdale）坐擁的建築群。法蘭克記得他們抵達時，一支旗幟正在目的地的上空飄揚，代表著那年春天剛過九十大壽、飛揚跋扈的萊特正坐鎮在此。

不過，訪客仍可進入參觀，只需按常規辦理：萊特的企業收取每人一美元的入場費，允許訪客參觀萊特的工作室與宅邸複合式建築。法蘭克發現西塔里耶森的售票員不僅要求他為自己和安妮塔買票，還要為兩個小孩購買全票，立刻當場拒絕，轉身離開。「我覺得那唐突無禮，」他說：「我帶著兩個年幼的女兒，他們要求付四美元。我說：『去你的。』然後就離開了。反正我從來不喜歡萊特的政治態度。」[1]*

返回洛杉磯後，法蘭克、安妮塔，以及兩個女兒，搬進好萊塢山丘（Hollywood Hills）一間租來的

*萊特並不特別投入政治活動，但是他身為建築師的獨特，更不用提他強烈的個人色彩，往往會掩蓋他的政治立場。不過，他支持過「美國優先」運動（America First）運動，反對國家參與二次大戰，其運動本身不僅與孤立主義有關聯，也涉及其他保守勢力，包括令法蘭克極度敏感的反猶太主義。萊特的政治觀點，導致他與評論家劉易士・孟福（Lewis Mumford）深刻的友誼出現長達十二年的冷戰，孟福寫道：「萊特身上『美國優先』的傾向，如一條粗暴、黑暗的血脈，劃過他那精緻大理石般的心智。」

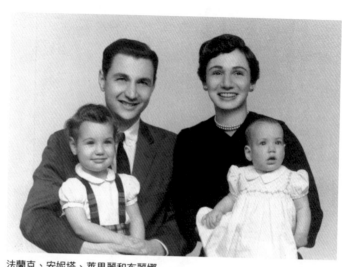

法蘭克、安妮塔、萊思麗和布麗娜

小公寓，地點就在好萊塢露天劇場（Hollywood Bowl）的後方，而法蘭克開始在佩雷拉與盧克曼建築事務所工作。

雖然尋找住處不像在劍橋那麼困難，一家人回到洛杉磯的這一步，卻帶來不同的創傷，甚至到最後是更加痛苦的結果。法蘭克和安妮塔返回加州後，安妮塔很快進入預產期，兩人前往醫院準備迎接他們的第三個孩子。嬰兒一出生就夭折，醫生告訴法蘭克，原因是嬰兒的腎臟出了問題。他們為孩子取名叫小夏（Summer），然後帶著肝腸寸斷的悲傷，回到萊思麗和布麗娜的身邊。法蘭克一如既往，逃進了工作，以遠離哀痛。而跟兩個小孩在家的安妮塔，沒有類似的出口；她別無選擇，只能一邊照顧萊思麗和布麗娜，一邊在心中悼念失去的孩子。

法蘭克很快發現，他對佩雷拉的欣賞，認為佩雷拉是創造富想像力、張揚現代建築物的建築師，不代表他能開心地為佩雷拉工作。問題不是佩雷拉對待法蘭克的方式不如事先所預期，而是佩雷拉所領導的事務所，與他的個性及設計天分給人的印象截然不同：更加企業化、更少想像

空間。主要原因是佩雷拉的合夥人查爾斯・盧克曼（Charles Luckman）是出身商人的建築師。盧克曼曾是利華兄弟公司（Lever Brothers）的年輕總裁，一度委託ＳＯＭ建築設計事務所設計紐約著名的利華大廈。不久，他回到原本所學的本業。然而，盧克曼既沒有佩雷拉的創新想像力，也沒有包容奇特創作的大肚量；若說他是興建利華大廈的大膽客戶，那麼反過來說，他就是毫不掩飾小心規矩作風的建築師，少有出色作品出自他手。＊

佩雷拉也許擔心自己需要像盧克曼這樣的合夥人，才能爭取到大型委託案，於是允許他奠定事務所的經營基調。雖然佩雷拉的姓氏排在公司字號的最前面，但是盧克曼制訂的經營方針，局限內部建築師的創意範圍。法蘭克記得，事務所會在布幕前安排客戶的座位，讓他們倍感尊榮，然後拉開布幕揭示和發表建築策劃。不過，一件案子不單只有一項策劃提案，事務所的做法是，讓內部不同的小組為大型建案各提出一項設計規劃，接著依序在客戶面前說明。「他們誇大整個過程，當成一場秀。客戶進來之後，」展示給他看提案一、提案二等等，然後問『你喜歡哪一個？』。那令我徹底反感。我根本無法接受，」法蘭克說。2 他覺得自己好像不是在解決客戶的難題，而是在參加某種「烘焙建築」比賽，況且佩雷拉和盧克曼根本不在乎篩選的結果如何。

「我不喜歡那樣。有一天，我跟魯迪・包菲德（Rudi Baumfeld）〔任職於葛魯恩事務所〕共進午

＊盧克曼最廣為人知或說最惡名遠播的作品，是一九六八年完工的紐約「麥迪遜廣場花園體育館」（Madison Square Garden arena），矗立於最初由麥金、米德與懷特建築事務所（McKim, Mead & White）設計的賓州車站建址；波士頓的「保誠大廈」（Prudential Tower）則於一九六三年完工。這兩棟建築物皆是他與佩雷拉拆夥後的設計作品。

餐，」法蘭克記得。「然後他問我：『法蘭克，為什麼你不在我們那裡？』我回答：『嗯，貝達告訴我最好別回去。』而他看著我說：『別鬧了，你馬上回來。你是我們大家庭的一分子。』那時我才知道是〔貝達〕故意把我擋在外面的。」[3]

在佩雷拉與盧克曼建築事務所，法蘭克參與洛杉磯國際機場「主題館」（Theme Building）的設計，擔任極小的協助角色，可是這個過程讓他樂在其中。該事務所的詹姆士‧朗根海姆（James Langen-heim）設計這個構造物的整體概念，建物外觀看似一個飛盤降落在巨大的弧形支腳上。不過，法蘭克清楚在某種意義上，這棟「主題館」是賜給事務所的安慰獎，因為原本的國際機場規劃是打造一個巨大的玻璃圓頂，連接所有衛星導航的飛機門，不幸因為偏好較傳統的設計而作罷。在民眾眼中，「主題館」不過是一場建築諷刺，一個現代主義的異想天開，試圖使人聯想到永遠不能實現的玻璃巨蛋。

法蘭克在佩雷拉與盧克曼建築事務所待了幾個月後，決定返回葛魯恩事務所，後者儘管同樣是大規模且具企業本色，但仍保有一絲他所重視的理想主義氣息。跟佩雷拉與盧克曼建築事務所不同的是，葛魯恩事務所會設計一些住宅，並且積極爭取社區規劃、購物中心、市中心更新計畫等案子。相較之下，葛魯恩事務所給法蘭克的感覺是耳目一新的，佩雷拉與盧克曼建築事務所宣稱在服務上把客戶的需求擺第一，就法蘭克看來是較偽善、更不用說幾乎是見利忘義的行為。法蘭克認為，他們利用花俏的簡報提出不同選項，實際用意是不願承擔做任何設計的後盾。

離開佩雷拉對法蘭克而言是關鍵轉折的決定，最主要是因為他依舊很喜歡這位以前的導師，只是覺得佩雷拉做了令人無法接受的妥協，讓凡事以生意面為中心的合夥人忽視設計面。到了最後，佩雷拉本人也會有相同的感受，導致一九五〇年建立的佩雷拉與盧克曼合夥關係，十年後就宣布告終。一九六〇

年代，佩雷拉重新在委託案上表現原本就較為絢麗的設計天賦，如舊金山泛美公司（Transamerica Cor-

poration）金字塔型的總部高層建築，以及加州大學聖地牙哥分校的圖書館，以混凝土和玻璃雕琢、輪

廓似鑽石的雄偉大樓。相反地，少了佩雷拉的盧克曼，建築表現越顯平庸。

不過，促使法蘭克短短幾個月就辭去佩雷拉與盧克曼建築事務所的苦惱，不在於設計風格的問題，

而是攸關建築事務所應該如何運作，還有法蘭克或任何建築師該如何應用專業技能，為客戶和整體社會

提供好處的基本概念。法蘭克一開始就明白，他不想跟隨盧克曼對客戶負責的行事模式：讓業主從創意

大雜燴當中挑選、抉擇，事務所卻不需要表明自己真正信服的定案。另一方面，雖然在佩雷拉與盧克曼

建築事務所工作的時間短暫，法蘭克逐漸發現佩雷拉不是理想的模範，理由不光是因為他在合夥人強勢

的商業聖壇前犧牲性固有的設計想像力。法蘭克意識到，在沒有任何干擾的情形下，佩雷拉的動力大多來

自創造青史留名的形體的欲望，更甚於對客戶需求的清楚理解。假如在法蘭克的眼中，盧克曼是傾向聽

從客戶命令的商人，那麼脫離盧克曼控制的佩雷拉，就是主要透過想像來發明形式，然後試圖說服客戶

接受的建築師。

法蘭克很快理解到，問題不僅是佩雷拉與盧克曼是建築界的奇怪組合，彼此沒有足夠的共通點維繫

有意義的合作，更大的問題是，對法蘭克而言，沒有一方的世界觀具有完整的說服力。法蘭克同意盧克

曼的看法，建築至少有一部分的確是服務客戶至上；他也覺得佩雷拉沒有錯，創造形式對建築師而言是

重要的。為什麼這兩項條件必須是互相衝突的呢？法蘭克思索，也許在佩雷拉與盧克曼所代表的兩個極

端之間，存在兩者共生共榮的中庸之道。建築師難道不能傾聽客戶的需求，然後以創新、富想像力的形

體來回應並提供滿足，同時又帶來愉悅與驚喜？換句話說，有創意的形式，與其被當作是從建築師的腦

袋生成出來，為何不能從客戶的對話當中誕生？

法蘭克在佩雷拉與盧克曼建築事務所的時間儘管來去匆匆，事後卻證明對他的個人發展極為重要。在那幾個月裡，他比以往更能把建築執業的想法，轉換成更清晰的聚焦。開始正式在佩雷拉與盧克曼建築事務所工作以前，他已經知道自己不想成為盧克曼，逐漸明白佩雷拉也不是理想的榜樣後，開始拓展自己的理念，定位自己在專業上的態度。他逐漸明白，自己未來的執業，將與前述兩人所代表的模式完全不同。

就某方面來說，佩雷拉的影響在往後幾年仍會持續籠罩著法蘭克，因為法蘭克的獨立意志以及對發明創新形式的強烈愛好，在許多方面都與佩雷拉的才能非常相似，甚至經常被人誤以為他是年輕版的佩雷拉；而隨著年月過去，法蘭克的這兩項特質將越發成熟精湛。法蘭克不想成為下一個佩雷拉──人們記憶中偶爾有大膽設計造形，並設法說服客戶答應建造的建築師。他想要做的是更高難度的事業，既有盧克曼服務導向的水準，也有佩雷拉形式導向的美感。法蘭克想要一舉消除盧克曼與佩雷拉象徵的衝突。就像試圖撫平離婚父母之間決裂縫隙的孩子，法蘭克希望找到一種在實踐建築的路上，能夠圓滿這兩人所代表的二分法的方式。

目前，他最容易就近取得的解決辦法，就是回到葛魯恩事務所服務。葛魯恩不是理想的幸福之地，這一點並不教人驚訝，法蘭克早就知道辦公室內自有它的政治，不過他喜歡事務所承接的許多建案的本質，他告訴自己：參與市中心的規劃將是有益社會的一種貢獻，比盧克曼的奴役式企業或佩雷拉獨斷的形塑更有意義。法蘭克喜歡葛魯恩事務所的同事們，他們大多熱烈歡迎他歸隊。此外，他尊敬葛魯恩，葛魯恩是猶太人，出生於維也納，本名維克多・大衛・格倫鮑姆（Viktor David Grünbaum），葛魯恩認

同法蘭克所抱持的許多社會責任信念，且日趨成為都市更新的國際權威。葛魯恩的展望是期待自己早期建設的購物商場，如密西根的「南國購物中心」（Southland Center），能夠成為新市中心的焦點，並且帶動更高的市郊人口密度，緩止市郊化的拓延。葛魯恩也是支持友善步行環境的熱忱信奉者，對他而言，新購物商場的設計中值得一提的優點是，動線規劃有如傳統村莊的街道般，鼓勵客人漫步遊走。

日後，葛魯恩會選擇拋棄創造步行環境的觀點，領悟到人們在室內商場的行走活動，比起巨型購物商場對景觀造成的破壞根本無足輕重，商場不僅造成國內各地城鎮的主要街道沒落，進一步用來取代的市郊浮濫擴張亦趨惡化。葛魯恩設計南國購物中心的本意，是在乾淨、恆溫控制的環境中，複製傳統市街的漫步體驗，沒想到這個初衷遭到購物商場開發商濫用，把商場當作龐大的消費主義機器。*

但在一九五〇年代，這層領悟根本沒機會浮現葛魯恩心頭，當時似乎有千百個理由讓他堅信自己的發想——室內購物商場能為整體景觀帶來正面的影響。法蘭克對未來的想像，不比葛魯恩來得多，料想不到購物商場竟會成為都市衰落的同義詞；不可置否，一九五七年當他回到事務所為葛魯恩工作時，他感受到肩上的工作量與重塑戰後美國各大城市，有著直接的關聯。事實上，法蘭克覺得十分榮幸能夠被指派替葛魯恩視為最重要的建案效力：紐約州羅徹斯特市的「中城購物廣場」（Midtown Plaza），占地七英畝，集繁華商店、辦公室、飯店為一體的複合式建築，旨在復甦羅徹斯特市逐漸凋零的市中心。一九六二年落成的中城購物廣場，將室內購物的概念植入都市的核心，而高樓層建築物則是商場設計的關

鍵部分。葛魯恩擁有完整的自主權，將室內設計成覆上屋頂的市鎮廣場，實踐他理想中市郊購物商場該有的模樣，在裡面布置休息椅座區、裝飾噴水池、走道咖啡館，以及藝術品。葛魯恩事務所的年輕設計師吉兒・卡瓦娜（Gere Kavanagh）受委託製作一座巨型落地式大鐘，名為「國際大鐘」（Clock of the Nations），中央的鐘樓四周環以十二根圓柱，柱子內放置來自不同國家的活潑木偶。中城購物廣場有兩家百貨公司、五十家零售商店，以及六間餐廳，就紐約北部地區的中型城市來說，怎麼看都稱得上是精緻周密的現代設計。在那個利用聯邦預算剷平整個街區，以解決城衰問題的年代，市中心私資的商辦複合建築構想，對於逐漸冷清的市中心購物區，似乎是很有希望的解決辦法⋯⋯鮮奇、新穎、乾淨，又有足夠的地下停車場。任何城市都應該別無所求了吧？中城購物廣場的開幕引起舉國關注，《時代》雜誌和ＮＢＣ晚間新聞節目《亨特利—布林克利報導》（The Huntley-Brinkley Report）皆做了報導。*

法蘭克逐漸在葛魯恩事務所掌有更多權力，得以負責其他購物中心某些區塊的設計、洛杉磯西區某公寓大廈的室內規劃，以及幾項聯邦政府補助的住宅建設的建築元素；他最喜歡的是政府住宅，即使唯一的理由是這些工作讓他感覺到，自己是在為某種社會利益付出。法蘭克相信，自己把現代建築應用在公共住宅上是促進社會公益的事，這也是十年前洛杉磯樂土公園高地建案中斷時，紐察和羅伯特・亞歷山大遇阻而無法實現的理想。

在葛魯恩大展身手的另一件委託案波士頓「查爾斯河公園」（Charles River Park）中，法蘭克擔綱主要的管理角色，控管住宅大廈和購物商場複合建築的興建。法蘭克沒有親身參與設計，但監督了大部分施工工程。查爾斯河公園和中城購物廣場同樣於一九六二年竣工，衍生自同一個理念：假如雜亂失序的舊都市街區，能夠以乾淨、井然有序、新興的建設取代，再把汽車隔在安全距離之外，就能大幅提升

都市的生活品質。查爾斯河公園建址位於波士頓歷史最悠久的多元民族街區西區（West End），計畫以一組畫立於開放空間的現代建物盒子，取代西區多樣性及高密度的都市結構。這項構想的啟發，來自一九二〇年代柯比意對巴黎所懷抱的夢想計畫，他曾想像把城市擁擠的舊區淘汰，興建一模一樣的十字型大樓，平均排列在寬敞的林蔭大道旁，構築起全新的區域。《波士頓環球報》（Boston Globe）建築評論家羅伯特・坎貝爾（Robert Campbell）後來將葛魯恩套用柯比意構思的結果，評價為「一場傳奇等級的都市規劃大災難」。[4] 坎貝爾表示，葛魯恩選擇用「一座代表〔城市〕本身、管理與淨化完善的博物館」，來取代真正的城市。

法蘭克當時覺得查爾斯河公園的龐大規模令人難受，日後他形容該建築群為「我討厭的大怪獸」。[5] 不過，他喜歡責任所帶來的樂趣，讓他得以協助管理這項開發案初期的施工事項。他明白內在的自我並不是管理者，但發現自己有能力為重大的都市規劃案協調複雜的作業程序以營造設計的實體，而他在葛魯恩的上級似乎對這一點頗為激賞。事務所指派法蘭克負責建案的預算，同時他逐漸成為辦公室眾所皆知的主要住宅專家。法蘭克記得，「我喜歡做住宅的案子。我做得非常出色，如果他們有急件要處理，

*中城購物廣場終究與其他購物商場無異，都不是真正的都會設施，儘管中心內商店的繁盛維持許多年，卻沒有為羅徹斯特市中心增加更多活力。葛魯恩的市郊購物商場最後淪為負面教材，同樣地，受到激發的無數類似建案，也對環境造成有害的影響；中城購物廣場是都市開發的誤導範例，徹底向內、自給自足的設計上與市街切割開來。中城購物廣場漠視原本存在的都市肌理，程度嚴重到甚至根除阻擋到龐大建地的市中心街道。但中城購物廣場也可說曾經是綜合功能都市重劃方面，許多大規模興建案的參考藍本，包括波特曼在底特律設計的建築群「文藝復興中心」（Renaissance Center）。中城購物廣場最終無法敵過它企圖模仿的市郊商店中心，於二〇〇八年關閉，二〇一〇年拆毀。

我的生產動作比任何人還要快。」[6]後來，他在葛魯恩負責主導一個小組，底下有二十名員工向他呈報。在不斷縮減的時間排程內，為一個接一個的建案生產各種繪圖使他倍感壓力。然而，他只是偶爾對這種緊迫感到沮喪，更多時候工作令他振奮。他與許多同事相處愉快，沃許也來了，還有佛雷德·雅瑟（Fred Usher）、馬里安·山普拉（Marion Sampler）、卡瓦娜、基普·史都華（Kip Stewart）、約翰·吉奎斯特（John Gilchrest），全部是法蘭克認識且尊敬的建築師和設計師。有些人是為伊姆斯夫婦工作後才轉職到葛魯恩，事務所也洋溢著類似的清新活力氣息。法蘭克在葛魯恩工作的前幾個月，他發現那裡是適合藝術、建築、設計愛好者的工作環境，自在得如魚得水，同時相信自己的所作所為是具有社會貢獻的。

他記得，當時夜以繼日，連許多週末都在工作。安妮塔感激法蘭克能賺取穩定的薪水養家，但是對他為了加重的職責而犧牲家庭生活逐漸心煩。法蘭克少有時間與萊思麗和布麗娜相處，也沒有時間陪安妮塔。法蘭克在葛魯恩事務所工作時，安妮塔過的生活與他從軍那段日子並無二致，而安妮塔以為安定的生活會帶來改變。法蘭克明顯決定把專注力放在職場上，當然不是不知道可能造成的後果，而安妮塔以為安定說：「我清楚那正在毀掉我的婚姻，因為安妮塔整天氣沖沖，儘管她一直希望有安穩的經濟保障。」他回憶[7]

貝拉看到自己的女兒多麼不快樂，同意安妮塔的想法，認為一切問題的根源來自法蘭克在婚姻中的責任。貝拉建議法蘭克去看心理治療師，甚至親自找了詹姆斯·維斯浩斯醫生主持的治療小組。那是法蘭克生平第一次參加團體治療，法蘭克同意並參加維斯浩斯醫生主持的治療小組。那是法蘭克生平第一次參加團體治療，結果對他的婚姻困境沒有任何幫助。事實上，是低估問題的嚴重性。法蘭克不久就與小組的另一名成員——一位律師的太太——建立起友好關係，兩人互訴對婚姻幻滅的苦楚，一開始透過團體治療的療程，後來演變成療

程後的酒敘。他們私底下的會面，迅速發展成更親密的關係，兩人都認為有義務向其他組員表明，可是坦承以後，該小組卻表示兩人私通的行為發展成違反團體治療的原則，要求他們退出。[8]

另一方面，法蘭克感覺到自己在葛魯恩工作的蜜月期正在消失。他越來越難適應大型事務所的辦公室文化，事務所也因基調漸漸發展成企業化，失去原本吸引法蘭克的魅力。法蘭克回想當時，「商業導向的情況越來越明顯，像我這種重視設計的人所做的事則遭到冷落。我想對他們來說，我也變得更加叛逆，或者說有一點難以預測。」[9]

儘管工作認真盡責，法蘭克卻沒有像許多同期的同事一樣，得到升遷協同建築師的職位。他推測，那是因為他不能自在地為客戶提供簡報的緣故，事務所期望每位協同建築師和合夥人都具備這項能力。法蘭克個性害羞，缺乏企業建築師該有的圓滑，自知容易使他人生氣或困擾。「我有自己的想法。我總是想要突破，但他們不一樣。也許是我不成熟，」他說。[10]多年後，當他對記者約翰・帕斯提（John Pastier）談到在葛魯恩工作的時期，提出另一項說法來解釋為何當時未能在事務所繼續升職。他們不知道該如何應付。他們希望我能夠快樂，但我就是辦不到。我有一段時期老是板著臉生氣，而他們不知道該如何應付。「我事後想想，他們或許認為我在生氣。我有一段時期老是板著臉生氣，但我就是顯得格格不入。即使我常常有機會跟維克多〔葛魯恩〕密切合作，並且與我欣賞且尊敬的人共事，例如包菲德和康堤尼，還是無法全然自在。」[11]

法蘭克在職場上唯一的明燈，就是與南加大的老友暨葛魯恩事務所同事沃許許合夥，初次嘗試一些獨立的建築委託案。許多剛踏入私人執業這灘混水的建築師，大多一邊設計小案子，如房屋或公寓，一邊在大型建築事務所保有一職一薪，直到承接足夠的案件，能以自己的專業收費過生活。大公司對於這種「兼差」抱持不同的接受度，多數會禁止。（著名的例子是，一八九三年，路易士・沙利文〔Louis Sul-

liyan）的事務所開除了萊特，因為沙利文發現他私下接受客戶委託設計住宅。那次經驗促使萊特開設自己的事務所，不再受雇於任何人。）

葛魯恩對這件事顯然抱以更開明的態度。法蘭克和沃許的第一個機會是為安妮塔家的鄰居梅文・大衛（Melvin David）工作，在加州棕櫚泉西邊的愛德懷鎮（Idyllwild）設計一棟山間小木屋。那是低預算的簡單建物，由木構架、混凝土塊和紅木護牆板搭建而成。在建築上，那不是值得注意的案子，卻是法蘭克與父親的膠著關係中感傷的章節。那是艾文唯一見過的法蘭克設計的房子，根據法蘭克的記憶，當時艾文並不覺得讚賞。

緊接著是規模較大的機會：預算六萬美元的布蘭伍區（Brentwood）私人住宅，雖然不是闊氣的金額，在一九五八年已足夠興建物質條件優渥的大房子。業主是會計師艾德加・史蒂夫斯（Edgar Steeves）和妻子瑪麗・盧（Mary Lou），他們的女兒芭芭拉正在跟迪克・馬汀（Dick Martin）交往，後者剛好是法蘭克和沃許的南加大同學。對於有助於許多建築師起步的裙帶關係，馬汀似乎漠不關心，他只是覺得替可能是未來岳父母的人設計房子有失妥當，於是向他們推薦法蘭克和沃許。法蘭克的靦腆與偏率直的個性，可能是控制得當，或者毫不困擾史蒂夫斯夫婦，因為第一次面試後，他們就決定聘用兩人。法蘭克構思設計的主軸概念，沃許協助分析相關問題和製作大部分施工圖。

最後的成果是一棟有三間臥室的平房，以木構架和粉飾灰泥建成，讓人容易聯想到萊特的作品，也稍類似紐察的風格，還流露出許多來自日本建築的影響。平面圖呈十字形，一些區塊的屋頂超過立牆繼續向外延伸，形成倒影池的邊框，同時利用更寬闊的橫向擴張，在視覺上創造出比實際更大的建築物景象。「史蒂夫斯宅」（Steeves house）具有綿延、流暢的空間感，以及密實、規矩的優雅──常見於一

「史蒂夫斯宅」，法蘭克和沃許設計，顯示萊特對他早期作品的持續影響。

九五〇年代洛杉磯許多現代住宅的特色，由哈里斯和索利安諾等建築師設計，他們都是早期影響法蘭克甚深的前輩。平面圖上的直線和精準度，顯示出法蘭克尚未超越早期啟蒙他的那些建築師，就許多方面來說，那些想法正是他個人缺乏的。儘管如此，住宅表現出來的特定精神，確實屬於前所未見，那肯定是來自法蘭克獨有的內涵。懸挑屋頂的橫向延伸線條，一直是萊特的建築特色；在此，法蘭克執行得更誇大，把某一端的屋頂向外拉長、超過構造物量體的幅員，變成一件雕塑品般的試作。

不過，凸顯法蘭克存在感的最重要標記，也是其他所有作品中演變成對他意義最深遠的象徵，或許是構造的某種粗糙質感，彷彿建築師和承包商都不想費力把每個細節做到盡善盡美，而這一點往往是典型現代住宅追求的目標。史蒂夫斯宅初步的營建投標，價格超過預算，為求順利完工又無須大幅修改原設計，兩人雇用後來沃許形容的「牛仔承包商」──一種小型營造商，沒有經驗豐富的大型營造商所具備的巧

工。12「當然有一些錯誤，可是你知道，我們守住底線，讓那棟房子看起來不錯，」沃許憶起。

法蘭克開始花時間與洛杉磯的藝術家往來，接下來十年，藝術圈的朋友對他而言會變得越來越重要，他看到隨著抽象表現主義讓位給後起的美學運動，藝術家如何將興趣轉向拾得物（found object）的利用，並且跳脫學術所講究的精準與極致。法蘭克的觀察也跨出洛杉磯，他注意到羅伯特·羅森伯格（Robert Rauschenberg）的「融合」（combines）是以部分繪畫、部分雕塑組成的拼貼創作，元素經常包括撿拾的垃圾；還有新達達主義藝術家賈斯培·瓊斯（Jasper Johns），拿日常物創作的意興。13 法蘭克對日常萬物逐漸滋生的好奇，不僅止於藝術。當他開車在洛杉磯和橘郡漫遊，看到模板化排屋住宅的新開發案在該區擴展，他意識到房屋在初步施工階段，僅是用二英寸乘四英寸木材搭成的空腹框式構架時，其實看起來相當迷人。那構架勾勒出完工後的形貌，顯然只是半成品，卻遠比完成後的房屋外觀更加風采動人。法蘭克喜愛木構造的歧義性，既是堅固的住宅輪廓，又是純粹的虛空。他一邊繼續執行史蒂夫斯宅一案，一邊開始思考自己對未完成住宅的感覺，那或許不僅是一種有趣、古怪的觀察，對他的工作可能也具有某些意義。

「用巧飾華麗的木工覆蓋〔房屋〕之前，有一種美，」法蘭克日後表示，「而且與施工技巧沒有關係。我記得反覆思索藝術家說過的話，那種完美不一定是看待事物的正確方式。那是一種做作、非自然。所以毫不隱藏一切的整個概念，就變成我處理如何打造建築物的另一種方法，因為我不是要達到完美。無力勝之則從之，然後看看你能發揮到什麼境界。這個概念至今仍滲透到我的創作當中。」14

法蘭克描述，那種粗糙「就技藝、就自生的美感而言，對我來說饒富趣味。它有人性、平易近人、溫暖、親切。這些大多是密斯·凡德羅不能理解的。而我猜想自己之所以喜歡萊特的草原式住宅，原因

就在於這個共通點──它們非過度講究」。[15]設計與建造史蒂夫斯宅的經歷，幫助法蘭克了解到自己並不想創造絕對精緻的建物，對「吹毛求疵的完美」也不感興趣，他所追求的美感，連當時的自己都難以定義、毫無認知。*法蘭克後來表示，這也許跟他的左派政治觀有關。「我喜歡便宜材料切合實際的性質，沒有過度的設計感。完全符合我的政治觀點。」[16]

法蘭克從史蒂夫斯宅建案分得的建築師費用是一千五百美元，這筆收入不會用來償還債款或買房子、開設儲蓄帳戶，他別有盤算。他在哈佛認識的朋友比亞斯，畢業後的前兩年旅居洛杉磯，現在已經返回巴黎，因為幾年前他在競圖比賽中所設計的醫院，如今很可能開始破土興建。法蘭克與比亞斯經常保持聯繫，他記得這位友人「苦苦哀求我去巴黎」，儘管比亞斯本人記得的完全是另一回事。[17]「法蘭克寫信給我，[信上說]我有點厭倦這裡的生活。我想到法國看看，幫我找個住的地方和找份工作。」[18]

不管真正的緣由為何，前往巴黎成了定局。其實安妮塔也是理由之一，長久以來她一直有個巴黎筆友，常常談起住在那裡的想望，可是她從來沒認真期望過會心想事成。法蘭克決定運用他的收入為全家人購買船票，搭乘荷美郵輪（Holland America Line）從紐約出發到法國的勒阿弗爾（Le Havre）。「那似乎是對她的補償，報答她讓我做我想做的事，」他說：「現在該輪到她了……而且馬克〔比亞斯〕說

*二十多年後，一九八一年，接手的屋主請法蘭克為房子設計增建的部分。他的構想與原本的住宅截然不同，一系列分離的元素以對角線交會，刻意打破一九五九年宅邸原型中較規矩的軸線。這是法蘭克第一次在建案設計上，嘗試用分開的構造物呈現一連串的房間，組織成象徵性的建築村落；這個設計手法會變成他日後重複回歸的概念。雖然新屋主史密斯夫婦滿意增建的設計，當地的設計審查委員卻不以為然。「他們說那看起來根本不像一棟房子，」沃許回憶道，因此增建計畫永遠沒有實現。

他覺得可以幫我找到工作。」[19]

利用史蒂夫斯宅獲得的收入帶著一家人去法國的決定，無論看起來多麼衝動，法蘭克也沒打算馬上啟程，他買的是近一年後的越洋船票。他覺得自己需要給葛魯恩事務所為期較長的離職通知，畢竟他那時手上負責的幾宗大建案都不是可以輕易轉交其他同事接手的，而且他希望安妮塔有很多時間為搬家做準備。法蘭克回想起當時面對葛魯恩事務所的情形，「我走進魯迪〔包菲德〕的辦公室，把船票拿給他看，然後我說：『看，我剛買了這些，日期是一年後。所以，我要離開了。但好消息是，我提早一年通知你，所以你不會指派更多東西給我，也不會計畫我一直待在這裡。我將會離職，我需要離開，你知道我必須走出去，這是我想結束的方式。我想用不傷害任何人的方式劃下句點。』」[20]

包菲德開始把更多吸引人的委託案分派給法蘭克，很可能是為了試圖改變他的想法。法蘭克記得：「出發前三個月，他們派給我最搶手的案子，我走進他的辦公室說：『聽著，我下定決心用那見鬼的船票。等我從彩虹夢想的彼端回來，我們可以談談這裡是否有我的未來，但是坦白說，我認為沒有。』接著一年的期限到來，我離開了，他們不可置信地看著我。」[21]

包菲德做出極可能是最後一搏的決定，告訴法蘭克說事務所有意升他為協同建築師。「嗯，你從來沒說過，而現在已經太遲，」法蘭克記得這樣告訴他：「我不想當協同建築師了。」[22]法蘭克轉身離開，帶著一家人再次橫跨到東岸、輾轉抵達歐洲，無論是個人或夫妻方面，他和安妮塔都希望在新的國度展開全新的開始。

比亞斯和妻子賈琪住在巴黎西南邊近郊的默頓（Meudon），那裡離凡爾賽宮不遠，在一片皇家森林和城堡莊園的環繞中發展起來。凡爾賽宮在普法戰爭中部分被摧毀，殘留的空間改建成法國主要的天

文觀測臺，當初由十七世紀偉大庭園景觀建築師安德烈‧勒諾特（André le Nôtre）設計的大部分景色和森林都完好保留下來，使默頓成為貴族遺跡與中產階級小鎮的奇妙綜合體。地方上仍有舊日輝煌殘存的痕跡，如橘園及山丘上可遠眺巴黎瑰麗風景的整齊露臺，還有法國隨處可見的小房子和公寓建築。

比亞斯夫婦住在保衛路（Route des Gardes）六十號的公寓，周圍是新月形的大花園，位置在路面斜陡的下坡處。這棟公寓還有另一個比地形更不尋常的特徵：此地占有一部分「名媛麗莊」（Hameau des Mesdames）原址的土地，那是一七七九年所建供易十五的女兒娛樂的夢幻村莊，唯一遺留下來的建築是一座石砌小教堂，可說是藏在保衛路旁的古時荒唐事。這裡雖然不是安妮塔夢想中的巴黎小閣樓和林蔭大道，但已經夠相似了，而身旁有好友相伴，表示法蘭克外出工作時她不會孤單。姑且不論好壞，五層樓高的弧形大樓，在建築上至少小有看頭；雖然不是城市規劃師奧斯曼男爵（Baron Haussmann）所規劃的巴黎林蔭大道，這棟公寓半圓形體的優雅，立面紅磚混凝土相間的橫條，卻呈現出比巴黎外圍區域大量人口居住的粗糙混凝土高樓更雅緻的現代派情調。這座建築的設計充分利用斜坡的優勢，數個入口都是跨越地形落差深溝的行人路橋。設置於後方的停車場位於構造物地下室，擴及山丘邊際處。最棒的是，大樓彎圓的背面圍起一處宜人的公園和兒童遊戲區，正好適合法蘭克的兩個女兒。比亞斯夫婦甚至用廢棄的家具裝點新租的公寓，讓法蘭克、安妮塔和兩個小孩抵達時，馬上在新環境中感受到家的溫暖。

從公寓步行五分鐘就是默頓美景火車站（Meudon Bellevue），搭乘二十分鐘火車，就能到達蒙帕納斯站（Gare Montparnasse）。比亞斯嘗試預先幫法蘭克安排好工作，但是求職的運氣不如找住宿來得好，等到安頓好家人，法蘭克就開始用他高中程度的粗淺法文在巴黎努力找工作。他的第一個選擇是為

「康迪利斯—約希奇—伍茲事務所」（Candilis-Josic-Woods）工作，該事務所總部位於巴黎，以先進、極度理論化的現代主義都市規劃聞名國際。創辦人喬治・康迪利斯（George Candilis）和艾力克斯・約希奇（Alexis Josic）答應見法蘭克，願意提供他一份工作。可是，法蘭克記得時薪僅兩法郎。「我有兩個孩子，不能靠那樣的薪水生活，」他說。[23]*法蘭克婉拒那個工作機會，就像許多年前，他拒絕無薪為紐察工作一樣。

儘管有時薪兩法郎的工作，但當機會全盤落空變成現實，法蘭克轉向洛杉磯的葛魯恩事務所尋求協助，聯繫財務長海倫・蜜凱莉絲（Helen Michaelis）。蜜凱莉絲是歐洲人，跟法蘭克事時總是處得很好。她願意幫助安排法蘭克與安德烈・勒蒙德（André Remondet）聯絡，後者是法國建築師，一九三〇年代曾在紐約為華萊士・哈里森（Wallace K. Harrison）工作，二次大戰時是美軍第五步兵師的法國聯絡官。在法蘭克的記憶中，勒蒙德「傾心於美國」[24]，在巴黎聘用了幾位美國建築師。比亞斯也曾建議法蘭克洽詢勒蒙迪，但是蜜凱莉絲的推薦顯然成效更好；自取得聯繫後，勒蒙迪馬上安排時間面試法蘭克，接著提出時薪四法郎的工作機會。「時薪四法郎勉強可以讓我搞定，」法蘭克說。時薪的多寡尤其重要，因為法蘭克只想每星期工作四天，以便利用時間在開車可達的範圍盡量探索顯要的建築物。他清楚自己初次造訪歐洲，需要惡補許多建築歷史的知識。

勒蒙迪的事務所在香榭麗舍大道，從默頓出發的火車抵達終點站蒙帕納斯車站後，還要搭乘一段長距離地鐵才能到達。雖然辦公室的地點富麗迷人——一九六一年甘迺迪總統造訪巴黎，受到熱烈歡迎，當時法蘭克就從事務所的陽臺觀看甘迺迪與戴高樂兩位總統的車隊駛過香榭麗舍大道——默頓到事務所的單程通勤時間卻得花上大約一小時。另外，公共運輸並不適合法蘭克預計與比亞斯一起進行的建築朝

聖。於是蓋瑞夫婦向安妮塔的父母借了一些錢，買一輛白色福斯金龜車，跟當初法蘭克離開哈佛開車返回洛杉磯的車款一模一樣。不久，法蘭克改為開車上班，將車子停在辦公室附近優雅的福煦大街（Avenue Foch）。多年後，他對巴黎通勤深刻最印象的就是，一大早停好車從車內走出來時，竟然發現自己與住在那條街上的名演員金・凱利（Gene Kelly）面對面不期而遇。「你好，先生！」法蘭克記得凱利問候道。一時不知所措的法蘭克只能回答：「你好。」[25]

勒蒙迪的事務所完成過幾棟辦公大樓，他本身的頭銜是市府與國家皇宮的首席建築師，而且碰巧的是，他曾負責默頓天文臺的整修案，那裡離蓋瑞家的公寓不遠。一直到一九七五年，勒蒙迪才贏得畢生最重要的委託案——華盛頓特區的法國領事館；一九六一年時，法蘭克不覺得勒蒙迪手上大多數建案有什麼特殊魅力。[26]法蘭克在勒蒙迪事務所的職位，比在葛魯恩時更低階，他做的工作遠比不上從零開始設計一項建案所帶來的刺激，一如他設計過的史蒂夫斯宅。對他來說，為勒蒙迪工作就只是工作，純粹是為了養家糊口而已。他真正的目標是待在巴黎，嘗試教育自己那些在學校沒有機會接觸的事物：歐洲建築。

* 一九六一年，兩法郎比五十美分還少。雖然在一九六〇年代早期，還是可能在巴黎過著節儉的生活，但是那麼微薄的收入實在難以維持一個家庭的所需。美國旅遊作家亞瑟・佛朗莫（Arthur Frommer）於一九五七年出版著名旅遊導覽書《一天五美元遊歐洲》（Europe on Five Dollars a Day），康迪利斯事務所那份薪水算起來甚至比書中所提的最低額度還要少。

比亞斯擔起責任，充當法蘭克的家教老師。蓋瑞全家一抵達巴黎，他就開始扮演這個角色。他在聖拉扎爾火車站（Gare Saint-Lazare）迎接蓋瑞一家人，接著帶他們去聖母院，法蘭克記得走進葛利果聖歌的聲浪裡，縈繞心頭的音色在哥德式拱頂內迴盪，一種音樂與建築的組合，他所感受到的這兩種元素完全是新鮮的。他整個人深受震撼。隔週，他們前往沙特爾大教堂，隨著他們奔馳過高速公路向小鎮靠近，大教堂壯觀的景象從博斯平原（Beauce）升起，猶如一座法國哥德式的海市蜃樓漂浮在大地之上。比亞斯也計畫了一些行程，欣賞巴黎市內的現代建築，還有法國各地的仿羅馬式教堂、南法的羅馬遺跡，並造訪瑞士和德國。27 「我們試著造訪巴黎以及周圍地區，」比亞斯回憶道：「我們開著一輛 Deux Chevaux〔小型的雪鐵龍2CV〕，他開著他的福斯跟在我後面。」安妮塔和兩個小女孩幾乎都會一起出遊，比亞斯的妻子和家人也不例外。28

這些旅行讓法蘭克大開眼界。「我所接受的是西岸的美學，關於日本、亞洲、版畫、木構寺廟，」法蘭克說：「突然間，我接觸到南加大的建築史老師不曾告訴我的事物，比方說宏偉的大教堂。他只秀了黑白照片說『這是沙特爾、這是波昂大教堂』，可是那些照片無法傳達其力量。我走進沙特爾大教堂時，非常生氣。我說：『為什麼？為什麼他們不告訴我們？』」29

法蘭克對仿羅馬式大教堂堅固厚實的形式，尤其興趣盎然。勃艮第的歐坦大教堂（Autun Cathedral）帶給他無關宗教、屬於建築領域的神啟，引領他第一次體會到，建築裝飾不一定像他以前所認為的是一種過分講究的飾物，也可以是融入建築壯大實體的一部分。建築、繪畫和雕塑能夠整合成單一、巨大的建造物。對法蘭克而言，那次的觀察是一個領悟。「我是十足的現代主義者，以致對裝飾的主張〔無法接受〕，一直到我走進歐坦大教堂，」法蘭克說：「那時我第一次明白，裝飾如何能成為建築物

的一部分，表現出堅韌，而不是可愛、微不足道的。」30 他們參觀柯比意在巴黎的早期作品，包括洛許

法蘭克和比亞斯的建築朝聖也包括現代主義建築物。

宅（Maison La Roche）、尚涅特宅（Maison Jeanneret）、瑞士學生會館（Pavillon Suisse），以及位於郊

區普瓦西鎮（Poissy）的薩伏瓦別墅（Villa Savoye），藉此更深入了解這位法蘭克在哈佛求學時期才開始

認識的建築大師。法蘭克第一次造訪薩伏瓦別墅時，建築物的歷史尚未超過三十年，但他發現柯比意的

新近作品更讓人著迷，比如巴黎市外納伊鎮（Neuilly）以混凝土和磚打造的質感厚重的喬烏宅（Maisons

Jaoul）。不過，法蘭克遇見柯比意建築的最高潮不是在巴黎，而是在里昂附近的鄉村山谷。參觀勃艮第

圖爾尼（Tournus）的早期仿羅馬式教堂後，法蘭克和比亞斯帶著妻小，開車前往柯比意的新作之地：

道明會的拉圖雷特修道院（La Tourette）。修道院巨大的混凝土構造物座落在山丘上，粗糙的優雅與全

然的安詳並存，對法蘭克來說直如天啟：「我變得更以歐洲為中心，所以日本就拜拜了。」31 比亞斯記

得那時他的妻子賈琪與安妮塔都不准越過小教堂，也就是唯一開放給所有訪客參觀的空間；而他和法蘭

克因為是男性，所以獲准穿過迴廊遊走，與修道士寒暄。讓兩位妻子等待，自行探索修道院各個角落的

機會，讓他們心滿意足。32

法蘭克在另一次建築朝聖之旅中又參觀了一件柯比意的近作，位於東法、形態更趨表現主義風格的

廊香教堂，這件作品轉移了他的觀點，程度至少與拉圖雷特修道院強烈的雕塑形式所帶來的激盪一樣深

刻，並且更直接影響他的創作。而仿羅馬式教堂未經雕琢、圓拱的形式，可能比法蘭克在法國參觀過的

其他任何建築物，更強烈地牽動著他的心思。看過那些仿羅馬式教堂和柯比意的近期作品後，他發現精

雕細琢不再那麼具吸引力；縱使大相逕庭，前述兩者都能促使他領悟到，建築物既可堅實，又能擁有奇

特、變動不定的形狀，而最優秀的創作能夠同時展現這兩項特質。多年前他所受到的主要影響，包括辛德勒、紐察，以及參與洛杉磯「案例研究住宅」的那群建築師，如今隨著日本建築轉移到思維的邊緣。法蘭克甚至感受到，假如史蒂夫斯宅委託案不是出現在一九五八年而是一九六一年，那麼他一定拿出截然不同的設計。

法蘭克還進行了其他建築之旅，包括到西班牙看高第在巴塞隆納的作品，高第也會成為另一個對法蘭克極其重要的影響，由此再次強化他內在逐漸形成的新理念——直線並不如南加大教導他相信的那麼不可或缺。他也造訪了荷蘭和義大利。法蘭克辭職幾個月後，隨後跟著離開葛魯恩事務所的沃許也加入某些參觀行程。沃許同樣決定花一些時間周遊列國，在日本居住的經驗帶給他深刻的影響，但他對歐洲一無所知。如同過去在洛杉磯的日子，沃許盡量跟法蘭克和安妮塔在一起，把握時間參觀歷史悠久與新興的建築作品，熱忱程度與法蘭克不相上下。如果說沃許加入旅行途中有任何緊張氣氛，那就是沃許和他的旅伴、設計師瑪格麗特‧努德森（Margaret Knudsen）與蓋瑞一家的旅費預算天差地遠。那時還是單身的沃許與法蘭克不同，有一些存款。他和瑪格麗特駕駛租來的敞篷跑車，法蘭克、安妮塔和兩個女兒則擠在迷你福斯汽車裡。法蘭克記得，「我們會在路上跟他們會合，他們想去豪華餐廳，我們負擔不起。所以他們去豪華餐廳享受，而我們去破餐廳。跟他們旅行真的很滑稽。我們就這麼一路結伴到羅馬。」[33]

蓋瑞一家人在巴黎住了大半年，安妮塔開始抱怨，就像她幾年前做過的那樣，埋怨自己為了支持法蘭克而放棄學業，之後又是全職照顧孩子，她希望可以過不同的生活。「於是法蘭克告訴我：『我們得回美國了。』」比亞斯說。[34]那時，比亞斯剛開始著手準備諾

曼地一個新城鎮的設計競圖，他跟法蘭克討論過要一起參賽。「但他告訴我：『不，我不能參加，我必須回去。』」比亞斯說：「所以我們在法國的合作就那麼結束了。」

法蘭克和安妮塔決定在法國待到一九六一年夏天。法蘭克對於回美國並不覺得高興，他用新的決定安慰自己：一回到洛杉磯，就開設自己的事務所。建築師的職涯發展通常很緩慢，很多人過了中年才開始贏得重大委託案，不過耐心等待或成為老闆的下屬從來不是法蘭克的長處。無論如何，他知道如果自己想在四十多歲的年紀爭取到重要的工作機會，那麼他必須盡早奠定獨立建築師的個人形象。那年二月，他剛滿三十二歲，迫不及待想走出自己的路。

接著，就在蓋瑞一家人預定離開法國前一個月，法蘭克收到令人意外的信息：維克多・葛魯恩人在巴黎，下榻麗思飯店（Ritz Hotel），想跟他見一面。法蘭克到飯店去見他的前任雇主，以為他們會坐下來餐敘。結果沒有，法蘭克記得，「他說：『帶我看看巴黎。』所以我說：『沒問題，你有多少時間？』他說三小時。我說：『好，我帶你參觀我最喜歡的地方。』我們先到商店買一些做三明治的東西，就我、他和他的太太黎絲特（Leesette）。」法蘭克帶葛魯恩夫婦到市外一處鮮為人知的地方，那裡一度是「馬利機械」（Machine de Marly）的所在地，馬利機械是法國歷史上的工程奇蹟，原本造有十四架直徑三十八英尺的水車，以及逾兩百個幫浦。很久以前，水車就被較新的系統取代，但一九六二年時原址仍留有某個老舊抽水建物的一些遺跡，鄰近的水岸邊則變成公園，六八四年，專為凡爾賽宮的噴泉供應用水，其消耗量幾乎是巴黎整座城市的用水量。馬利機械是凡爾賽附近的巨大抽水站，建於一

那是在工業遺跡周圍創造綠景的早期雛形。知道這裡的訪客相當少，它成了法蘭克最愛的野餐地點。³⁵

法蘭克和葛魯恩夫婦坐在毯子上享用中午的野餐，他記得葛魯恩事後表示非常開心能夠發現他從未

見過的巴黎的一面。接著在開車返回飯店路上，葛魯恩解釋為何想見法蘭克。

「他說：『我將在歐洲開設一間事務所，把洛杉磯的事務所交給其他合夥人。』」法蘭克回想道：

「『我會回來巴黎，在這裡設一間小事務所，想讓你來經營。』現實是，那時我真的一貧如洗，他願意付我十倍的薪水，還能住在那裡，簡直是求之不得的選擇，因為我愛那裡的一切。我踏出車子，轉身對他說：『維克多，這是我至今聽過最慷慨、最棒的工作機會了，可惜我無法接受，因為我已經決定回去開創自己的事業，基本上不會再改變心意。我知道那會很辛苦，但我不得不去做。』他立刻變得怒氣沖天，用力甩上車門，開車離去。」[36]

這不會是法蘭克最後一次放棄類似的大好機會，一個可以在專業與經濟上帶來好處的絕佳前途，可是他拒絕之後仍會不安。他告訴自己，他是為了安妮塔而婉拒葛魯恩的聘雇，為了安妮塔來到巴黎，自然會為了讓她與他們的婚姻更快樂而再次回到洛杉磯。不過，還有另一個原因讓他對葛魯恩說不──他不想再為其他人工作。如果他想在下半輩子當一名建築師，他希望至少能掌控自己所做的事。他早就認知到，自己不會總是享有挑揀案子的奢侈，只接最有意義的委託。但是，假如他需要接案子才能付房租，創業至少讓他可以全權作主。他已經厭倦被其他人左右自己的命運。

7 在洛杉磯重新出發

法蘭克與安妮塔及兩個女兒，開著從法國海運回來的福斯汽車橫跨美國，沿途經過多倫多後重返洛杉磯生活，回到加州定居。法蘭克和安妮塔從此都不會再離開洛杉磯，到其他城市居住。法蘭克展開建築師的個人執業，對於眼前的無限可能充滿興奮，在勒蒙迪事務所長期擔任繪圖員之後，自信滿滿地期待重回設計崗位。在不熟悉的人面前，他仍然顯得靦腆又笨拙，無法自在宣傳自己以爭取工作。縱使如此，葛魯恩事務所的經驗還是支撐著法蘭克，「那給我信心踏出去自己闖蕩。」[1]

他也覺得自己比巴黎行之前，準備得更完整。如果說南加大的加州現代主義建築課程刺激他的建築本能開始成長，在哈佛開始思索歐洲現代建築拓展他的視野，那麼旅居法國直接體驗歷史悠久的偉大建築物，則加速提升他對建築的知識與體認。旅途中最大的收穫，就是先後與比亞斯、沃許一起參觀歐洲建築的時光，大部分的親身見聞都給予他正向的力量。他等不及要開始構想，讓他的新知有機會在好幾個月的醞釀後展露風采。他心裡明白，直到真正下筆設計之前，他不會發現仿羅馬式教堂、二十世紀柯比意和高第的作品所帶來的激動，會如何影響他的建築創作。

然而，感覺自己準備好可以獨力設計，跟實際操作完全不一樣。建築師需要有客戶，而客戶不會輕易出現，尤其當你是在海外住了十五個月的年輕建築師。法蘭克需要收入，為了避免受雇於其他事務

所，他開始自由接案，主要替葛魯恩事務所的前同事卡洛斯・迪尼茲（Carlos Diniz）服務，迪尼茲曾是負責建築渲染效果圖的畫家。電腦製圖時代以前，手繪渲染效果圖是一項關鍵技術，是模型以外唯一能夠向客戶展示建築師的想像的工具。法蘭克的妹妹朵琳記得，迪尼茲是個才華洋溢的人，「他甚至可以把一棟蹩腳的建物順利賣出去」[2]，他離開葛魯恩之後成立自己的公司，專門為其他建築師製作渲染圖和設計報告，聘請法蘭克幫忙。在法蘭克的記憶裡，「我可以畫樹木和建築物，但不會畫人。」在效果圖的繪畫方面，這一點並非不利的條件。

即使有了工作，經濟狀況仍不樂觀，法蘭克和安妮塔租了一間房子，地點是北好萊塢倫普街六六二三號，那裡曾是史奈德家，如今安妮塔的父親路易是屋主。「我想我父親保留了所有他曾經擁有的東西，他有很多房地產，」法蘭克的小舅子理查說。[3] 貝拉認為丈夫應該把那棟房子送給蓋瑞一家人。但是「他不是那種人，」理查說道，還記得「父母親有些不和」，因為路易拒絕把房子當成禮物，決定向自己的女兒和女婿收取房租。法蘭克和安妮塔最後用一萬四千美元買下房子，大概是足以平復路易失去租金收入的金額。[4]

法蘭克記得，自從他與沃許共同創立建築事務所後，「持續穩定地接到案子」[5]；沃許似乎注定扮演桑丘的角色，隨侍在唐吉訶德法蘭克身旁。不管創業萌芽期有多少工作——沒有完整紀錄可考，沒有一件是規模龐大或收費昂貴的案子。然而，比經濟壓力更教人煩惱的是，過去在葛魯恩事務所的任務，儘管足以支撐法蘭克的信心，獨立執業時很少有機會應用到任何當時練就的純熟技巧。他記得那時候的自己，「可以負責多層建築物的設計。我不怕，因為已經有經驗。對我來說，那不是一團謎。我對設計購物中心瞭若指掌，知道百貨公司的人的想法，也清楚那些營造過程。我會擬訂合約和書寫商業信件，

也懂得控制預算。」[6]他唯一缺的，就是需要這些技能的客戶。

雖然法蘭克記得那個時期「我們勉強湊合著過日子」[7]，但顯然有足夠的收入進帳，允許他在聖塔莫尼卡第五街和百老匯的轉角一棟小房子當辦公室。法蘭克記得那個房子非常窄小，僅僅比車庫大一些，位置就在聖塔莫尼卡公車站的對街。部分空間分租給卡瓦娜，她是法蘭克的朋友，也是葛魯恩事務所的前同事，儘管卡瓦娜從來不是實際的設計合夥人，但共用辦公室長達好幾年，除了第五街的小房子，後來也在更大的辦公室待過。小房子裡有個房間，可以充當私人辦公室，法蘭克選擇留作己用，不過在他的記憶裡，自己其實很少使用，反而花大部分時間在放置沃許和卡瓦娜辦公桌的主室工作。

法蘭克擅自占用單獨的私人辦公室，意味著他很清楚事務所的分階：他才是主持人，不是沃許。事實上，他與沃許的關係相當複雜。法蘭克當時對本身設計師的創意才華剛開始萌生一點信心，即使在從軍、葛魯恩事務所、哈佛、巴黎等經歷之後，他的自我感受依然是源自更多的不安全感，而不是自我肯定。沃許安靜的舉止，立即彰顯出法蘭克是兩人當中較強勢的個體，儘管如此，法蘭克需要沃許的程度，若無過之，起碼可及沃許需要他的程度。與法蘭克不同的是，沃許的畫風更加優雅，更有耐心處理細節，他高大、談吐文雅，比法蘭克更能從與客戶應對進退，也有較深厚的文化修養。他去過日本，不僅熟悉日本建築，也了解那裡的藝術和音樂。沃許是有天賦的鋼琴家，法蘭克雖然熱愛音樂，卻不諳琴技，毫無音樂天分。法蘭克具備熱忱，在那個年代卻稱不上有魅力；沃許既有魅力又有熱忱，散發出練達儒雅、有自信的白人菁英新教徒的氣質，讓受焦慮所苦、自知個性有稜有角的法蘭克相當羨慕。

（沃許不是新教徒而是天主教徒的事實並不重要。）

法蘭克重視沃許，視對方為摯友和工作上的鑑賞者；從南加大求學的日子開始，他向來信任沃許的

眼光，並且從來不曾感受到其他同學經常流露出的競爭動機。「我很害羞，對學問沒有把握，無法跟客戶溝通，」法蘭克說道：「葛雷格里能站在前線。他能說該說的話、做口頭簡報，我負責坐鎮在後。」[8]

他們不僅共同擁有創造建築的熱情，也一起體驗，從中學習和討論建築如何與文化的其他面向連結。由於兩人過於習慣激勵彼此的熱忱，以至於法蘭克回想起那時沒有意識到許多發展的重要設計點子都是來自沃許。「我不記得我們的分工是什麼，」法蘭克日後說道。

法蘭克和沃許社會交換意見、評論彼此的繪圖，次數頻繁得彷彿他們代表著一致的設計感性。

朵琳覺得她的哥哥自學生時代起，就缺乏對自己天賦的察覺。「我不認為法蘭克明白自己多麼有才華。他總是覺得別人比他更厲害。他有自卑感，」她說：「然後有了葛雷格里加入。他看起來沒有任何退縮內疚，所以肯定是具有感染力的關係。而且他那時很貼心，現在也還是很體貼。他欣賞法蘭克。他就像一位兄長，有點像羅斯·宏斯伯格，建築世界裡的羅斯·宏斯伯格。」[9]

法蘭克雖然在某些方面是意志堅強的獨行俠，其他方面卻很需要支持。他長久以來總是依賴親近的朋友來分享他的熱忱，並達成個性上的平衡。若要舉出宏斯伯格、比亞斯、沃許的共通點，那就是每個人都更加精通法蘭克想要進一步了解的知識領域。某種程度上，這幾位朋友也更加條理分明、觀察細微，似乎都跟他一樣，決定用同等強烈的熱度燃燒生命，只不過那些朋友看起來比較容易保持平穩。更重要的是，三人很少或幾乎不曾顯現出法蘭克常有的憂慮，他們的鎮定穩健彷彿渾然天成，毫不影響他們去熱愛自己感興趣的事物。吸引法蘭克的朋友，似乎都跟他一樣。

跟許多建築師一樣，法蘭克大多依賴親戚朋友的介紹來獲得工作，或者甚至自己創造工作機會，好

讓事務所的經營正式起飛。朵琳慫恿正在交往的男友的父母聘用法蘭克，為他們在好萊塢展望街（Prospect Street）設計一棟小住宅，後來果然成交。*更顯著的是，至少就獲得的工作量而言，安妮塔那邊的人脈效果更大。衛斯理・比爾森（Wesley Bilson）的哥哥與安妮塔高中最要好的朋友結了婚，他自己則是娶了一件法蘭克可以聲稱從無到有的作品。*更顯著的是，至少就獲得的工作量而言，安妮塔那邊的人脈效果更大。

「凱氏珠寶」（Kay Jewelers）老闆的女兒，因此有投資的本錢。比爾森想要開始從事房地產開發的生意，在蓋瑞一家人去巴黎之前，就跟法蘭克討論過合作的機會。法蘭克返回洛杉磯後，雙方更加認真看待這個可能性。比爾森在聖塔莫尼卡海蘭大街（Highland Avenue）有一塊地產，適合興造一棟有六個單位的小公寓樓。那個區域是老舊街區，離海邊不遠，位置在聖塔莫尼卡較繁榮的北邊與南邊較破舊的威尼斯區之間。

比爾森與法蘭克成立開發公司，聘用另一位建築師費瑞敦・加法里（Fereydoon Ghaffari），他是法蘭克的南加大同學，曾在葛魯恩事務所工作；另外還雇用兩名工程師：莫瑟・魯本斯坦（Moshe Rubenstein）和約瑟夫・庫瑞利（Joseph Kurily）。法蘭克和沃許兩人負責提供設計圖，以獲取建案所有權的分股。比爾森是主投資人，但安妮塔的父親同意投入一些資金，還有黛瑪把多年來在百老匯百貨公司工作積攢的儲蓄拿來投資這件公寓開發案。

海蘭大街名為「丘峰公寓」（Hillcrest Apartment）的建物，是那時法蘭克手上最大且最足以展示的委託案。外觀第一眼看起來像尋常的木造灰泥建築，內有六套公寓單位，設計近似傳統的加州涼臺殖民

<hr>

*根據朵琳的說法，原屋主在那裡住了一輩子。許多年後，法蘭克與菠塔的兒子山姆碰巧在對街買了一棟房子。

「丘峰公寓」，聖塔莫尼卡海蘭大街。

地式平房，這種樣式一度廣布聖塔莫尼卡那一區，如今開始消失；此外，丘峰公寓也與街區較新的風土建築形式相似，後者是兩、三層樓高的小型公寓建物，實際上就是放置在開放式停車位上方的灰泥盒子。法蘭克喜歡那個街區平凡、毫不造作的氛圍，希望自己設計的公寓能夠自然地融入環境背景；這樣的想法在一九六二年顯得與眾不同、甚至教人吃驚，因為當時建築師設計的現代建築物，大部分的構想都傾向抽象物體，直接在建地置入純粹的形狀，毫不關心周遭情境。當建築師在成熟型街區設計新建物，有責任讓設計物與周圍環境連結，或者至少將四周的環境條件納入設計考量，這是長年來在建築史上的老生常談，今日已是普遍被接受的概念。但是在一九六〇年代，多數人忽視這項概念，毀掉重建似乎往往是改善舊街區最好的方法，至少對建築師而言如此。

法蘭克希望自己的作品看起來像是原本聖塔莫

尼卡老街區的一部分，這種追求在當時幾乎可說是激進的理念。話雖如此，無論當時或日後，法蘭克都沒有興趣如實模仿過去的建築物。結果丘峰公寓最值得注意的地方，不在於建物本身與一般的建築物多麼相似，反而在於那些差異處。這棟小公寓充滿許多法蘭克獨特的設計要素，顯示出他本能想要突破的渴望，設計出有別的、有強烈個人色彩的細節，彷彿無法停止內在的創造力泉湧而上。即使他整體設計的本意是使作品融入當地，直覺卻引領他凸顯自己，並用新奇的手法來執行。

從街上看來，丘峰公寓相當普通：白色灰泥的兩層樓構造物，覆蓋木瓦片的山形屋頂，圍著木欄杆的突出陽臺，以及設在地面層的停車空間。然而，立面的布局顯現出更加複雜的設計。每一層樓都有三道拉門通往木造陽臺，左側的兩道門與立面處在同一平面，兩層樓右側的門則向後凹進，形成虛空，藉以平衡最右邊的煙囱量體。結果產生實與虛微妙的非對稱配置。

六個公寓單位共用的入口面向右側，同樣是實與虛的平衡鋪陳，突出的陽臺如漂浮的白色灰泥量體，對映著木製樓梯和欄杆。入口處幾乎感覺像個迷你廣場，可從路口走進，或者利用停車場的半層樓梯走上去，藉此為住戶和訪客提供相同的入門體驗。也許最值得注意的是，蓋瑞利用木材建構細節元素的用心，比如說欄杆、樓梯，以及排列在入口處左右兩側的長板凳，明顯是為那棟建築物添加文雅氣質的嘗試。欄杆的設計採垂直木條，與其立在陽臺地面上，反而往前又往下超出一些距離，製造出直線的強烈視覺意象。樓梯的下側面由寬敞的橫向空間構成，引向一個用金屬圓柱支撐的架空樓梯轉角平臺。

這些都是次要的細節，卻是法蘭克發展創作天分的過程中主要的初期特徵。面臨預算吃緊，以及設計獨特作品的渴望，法蘭克想到一個用低成本或零成本的方式巧變元素，為建築物帶來一些區別特色。

從側面看這棟建築物，也顯現出屋頂斜陡的山形牆不僅是用以裝飾正面。從街上看來，屋頂似乎覆

蓋整個構造物，實則不然，斜屋頂一直攀升到剛超出立面的某個置高點，然後往下傾斜，因此從側面看，屋頂就像一個陡斜、空心的三角形，猶如一張摺過的紙放置在樓宇頂端。山形牆的正面能為頂樓的陽臺提供遮陽功能，可是從其他方面來看，第一印象似乎是肆意的設計，與建築物其他部分格格不入的虛假表象，或許甚至是針對建築的趣味範疇，也就是後來廣為人知的後現代主義，所進行的最早開創性嘗試。

丘峰公寓落成同一年，范裘利（Robert Venturi）在賓州栗樹山鎮（Chestnut Hill）完成為母親建造的房子，一棟後現代主義的代表作，包含許多重新詮釋的傳統建築元素，以諷刺的意圖進行應用，使外觀更加纖細且明顯地更生動如畫。法蘭克當時並不是後現代主義者，永遠不會是，但他同樣有范裘利在一九六〇年代初期對現代建築所抱持的懷疑態度，對范裘利日後稱作「醜陋而平庸」的建築產生莫大興趣。法蘭克設計完成丘峰公寓後四年，范裘利出版影響深遠的巨作《建築中的複雜與矛盾》（Complexity and Contradiction in Architecture），書中寫道：「我喜歡元素的混合而非『純粹』，折中而非『清晰』，扭曲變形而非『直截了當』……我偏好混亂中的活力，而非顯見的同一……重視意義的豐富度而非意義的清晰度」，字字描述出法蘭克與他自己的設計動機。[10] 法蘭克和范裘利一樣，逐漸對現代建築所遵循的陳腐老套、企業化方向感到不合意，開始努力找出方法，創造更充實的建築體驗。法蘭克的創作將會遵循一條與范裘利非常不同的軌跡，不過跟范裘利一樣，他也覺得乏味的現代建築盒子是條死路，他既不喜歡淘汰平庸建築物和街區的擅自行為，也不贊成素模是通往愉悅建築體驗的道路。

法蘭克心裡清楚，丘峰公寓不過是一個粗糙、怪異的開始，而他不知道這個開始會領向何處。事後他覺得，將建築物融入原本老街區的環境裡也許是他過度執著的欲望，尤其是當時住在附近、書寫加州

建築最著名的作家埃絲特・麥考伊（Esther McCoy）曾對此公開表示不予置評。「她認為那是衍生作品，帶著歷史色調，〔而〕她是現代主義者，」法蘭克說。[11]回顧丘峰公寓，法蘭克形容當時自己想嘗試做的是，「不以模仿鄰里的方式讓自己融入鄰里」。他後來理解到，問題是「我試著與鄰里對話，手上卻沒有字彙可以達成什麼效果」。

後來，法蘭克與比爾森合夥的開發公司又在聖塔莫尼卡購入另外兩塊地皮，法蘭克開始著手設計公寓，預期將會是丘峰公寓的續作。至少就渲染效果圖而言，兩項設計看起來都不如丘峰公寓來得果斷或有想像力：其中一張渲染圖可看出是取自萊特及草原學派的衍生創作，另一張則類似典型現代主義的多單位公寓建築。不過話說回來，丘峰公寓給人的第一眼印象相當普通；令人無從得知的是，法蘭克後來如何用自己的風格完成這兩項建案，因為兩者頂多只是粗略、未經精煉的設計概念。

反倒是開發公司的合作半途終止，理由未明。法蘭克感覺到，在建築與共同經營者兩個角色之間轉換，造成逐漸擴大的衝突。其他投資人想要拿回資金，法蘭克卻想留住資本，以打造更好的建築物。法蘭克與比爾森的關係，當時也可能處於緊張狀態，因為他輪流用「專橫」和「不錯的傢伙」來形容比爾森。[12]但法蘭克漸漸得出結論，儘管可能有潛在的經濟收益，他也無法悠然地兼顧房地產開發商與建築師兩個工作。以前，只要是對專業發展毫無益處的局面，他都願意撒手離去，而當他認定這個合作關係落入同樣的情境時，顯然變成導致開發公司很快結束的原因之一。*

儘管如此，比爾森仍是工作來源的重要媒介，至少間接來說如此，因為法蘭克的下一個委託案就是為凱氏珠寶打造洛杉磯新的總店和倉庫，還有在雷東多海灘（Redondo Beach）和普安那公園（Buena Park）的兩間分店。但費爾法克斯大街上的辦公樓和丘峰公寓一樣，都不像幾年後法蘭克會設計的建築

物，乍看比實際的樣貌更加通俗。然而，如同丘峰公寓，只要看得越仔細就覺得越不普通，不難發現一九六〇年代初期的法蘭克，正努力找出方法讓建築物感覺新穎、造價成本低，並且具有古老建築表情豐富、甚至情感深刻的特質。他為凱氏珠寶構思的兩層樓構造物，應用混凝土、木材、玻璃和紅瓦屋頂作為主結構，流露出淡淡的日本氣息。凱氏珠寶的老闆告訴法蘭克說他很欣賞日本建築，而法蘭克樂意滿足這項要求，在不使用任何實質的日本元素下，設法表現出日本廟宇具有的井然有序、靜謐的莊重和豐富的質感。辦公樓立面的主要特徵為整齊的柱廊，輕輕點出日本廟宇往往隱藏卻屬關鍵結構的柱子，法蘭克在此改用頂著方形柱頭的混凝土圓柱重現。彷彿是法蘭克拆下日本廟宇最具特色的寶塔屋頂，然後根據西方的經典建築加以重塑，最後完成的立面是日本與希臘神廟的抽象綜合體。寬敞的木框窗戶退到廊柱之後，似乎在強調廟宇般的氛圍。另一方面，樓宇的側牆向前突伸、形成懸空的平面，從正面看來就像是圍住立面的巨型框框，在洛杉磯市內造就出散發宏偉氣質的店面。凱氏珠寶總部辦公樓的前面原本有一座日式小庭院，是法蘭克妥協原創構想後的版本，原設計是以高牆圍出一方庭院，中間闢出一道籐架涼廊作為入口。今非昔比，這棟建物完成當時，看來至少更具日本色彩，而為街景帶來的溫暖莊重氣息，至今依舊存在。

凱氏珠寶的總部在一九六三年竣工，另外兩間分店於隔年完工，此後工作腳步逐漸加快。法蘭克早期的客戶史蒂夫斯家族委託他在聖塔莫尼卡設計一棟五層樓的辦公大樓，預計以玻璃和混凝土搭建結構，呈現兩種不同的質地。後來因成本過高遭到取消，對方還以放棄建案為由提出訴訟，要求退還一萬五千美元建築師費，法蘭克因此必須聘請律師打官司。結果他保留了那筆委託費，不過那次慘痛的經驗進一步提醒他一名建築師的生活必須面對的經濟不穩定。法蘭克的下一個委託案是來自好萊塢的金屬電

鍍企業「信用電鍍公司」（Faith Plating Company），這一回很幸運沒有成本問題，儘管需要建造的是比之前史蒂夫斯辦公大樓還要小的工業廠房，分量卻足以作為展現新方向的亮點，拋開丘峰公寓和凱氏珠寶所反映的歷史建築參考。

法蘭克對洛杉磯本地的商用建築產生興趣已有一段時間，他跟幾乎所有的人一樣，把那些普遍常見的建築物稱為「啞盒子」，而且花很多閒暇時間拍攝城市附近的倉庫、鐵架塔和工廠。[†] 法蘭克不是唯一被城市常見的工業建物激發好奇心的人，十年後英國建築史評論家雷納・班漢（Reyner Banham）寫了一本關於洛杉磯的重要著作，把一棟棟簡單的盒子視為整座城市奠定身分的基本組件。[‡] 然而，法蘭克的興趣側重實用甚於學術。他好奇是否有個方法能善加利用這個既存的環境元素——一個使「啞盒子」說話的辦法？在信用電鍍辦公大樓的設計上，法蘭克將樸素的灰泥粉飾盒子放在磚造底部上，僅用

* 儘管法蘭克擔心無法同時承擔開發商與建築師的責任，但他的人生中有幾個時間點重複這樣的行為模式，一邊投資房地產開發，一邊期待可以擔任開發案的建築師。只有少數幾件真正能實現，不過日後他與合夥人賴瑞・菲爾德（Larry Field）將在房地產投資上大獲成功。見第十七章。

† 蓋瑞拍攝的洛杉磯工業景象，後來在菲德列克・米蓋胡（Frédéric Migayrou）策劃的二〇一四年巴黎龐畢度中心蓋瑞建築生涯回顧展中展出。見第二十一章。

‡ 班漢的著作《洛杉磯：四種生態的建築》（Los Angeles: The Architecture of Four Ecologies）出版於一九七一年，是早期由著名建築史家描寫洛杉磯的書籍之一。隔年，范裘利、丹妮絲・史考特・布朗（Denise Scott Brown）、史蒂芬・伊哲諾（Steven Izenour）合著的《向拉斯維加斯學習》（Learning from Las Vegas）出版，同樣呼籲針對所謂高速公路時代的現代主義風格進行認真的探究。

兩個位於高樓層、類似長方形大窗的開口，以及用又寬又深、類似邊框的灰泥所圍封的正門，打破實心堅硬的立面。呈現出來的結果與傳統的建築物相似，幾乎太過平常，以至於比小孩的塗鴉更簡單無華。不過，這件作品同樣藏有法蘭克探索形式概念的企圖心——實與虛、內縮與外突的平面、沉重與輕盈、開放與圍封，其設計脈絡不僅是形式主義的嘗試，也是試圖針對大多數人蔑視的、老套平庸的商用建築，提出法蘭克個人的看法及觀察到的潛力。

一九六四年完成的信用電鍍大樓，結果變成同年稍晚另一建案的試驗之作，那就是同樣位於好萊塢的「丹齊格工作室暨住宅」（Danziger Studio and Residence）。業主是洛杉磯著名平面設計師路·丹齊格（Lou Danziger），他也是信用電鍍董事會成員，很可能曾經利用本身的影響力，幫助法蘭克爭取到信用電鍍大樓的建案。丹齊格透過好友雅瑟認識法蘭克，而雅瑟曾經是查爾斯·伊姆斯早期的合作者。

法蘭克相信，丹齊格起初是希望由雅瑟來擔任設計師，可是雅瑟婉拒，轉而推薦他。*

無論實際的促成緣由為何，丹齊格宅絕對是重大的轉捩點。整體設計由數個盒狀結構組成，以一般專用於高速公路地下通道和隧道的灰泥「隧道混料」加以粉飾，比信用電鍍公司的外觀更加粗糙、赤

* 事情發生的先後順序不完全清楚，而且很難確定法蘭克如何接到這兩項建案。法蘭克確信是雅瑟幫助他得到丹齊格的委託案，因此很可能雅瑟在信用電鍍公司建案之前，已向丹齊格提過法蘭克的名字，身為信用電鍍董事會一員的丹齊格很可能就機建議公司聘用法蘭克。日後當雅瑟婉拒丹齊格宅的委託案時，他順理成章地請法蘭克設計工作室與住宅。另一個可能是，法蘭克與信用電鍍公司透過其他管道搭起合作關係，而雅瑟只是單獨推薦法蘭克設計丹齊格宅而已。

「丹齊格宅」，洛杉磯梅爾羅斯大街。

裸，但相當程度上也更加有規模、錯綜而強勢。法蘭克堅決尋找一種材料，製造出類似他在柯比意廊香教堂外觀看到的粗糙質地，為此特地租用特殊機器在威尼斯區某片車庫牆上測試，進而向營造商證明可以在一般構架建築物施工。這是法蘭克堅持己見的早期例子。[13]

法蘭克決定將工業材料應用在住家規模的建物上，只是他試圖提升「啞盒子」品格的徵象，目的是讓人們不再誤以為這是平庸的房子。縱使丹齊格宅在街上不特別突出，卻毫無疑問背後有建築師的巧手操控。兩個高大的長方形盒子立在平行卻非並列的位置上，如極簡主義的雕塑品般小心定位；面對梅爾羅斯大街（Melrose Avenue）的前端，匹配的庭院立牆以第三個盒子的角色佇立，在布局上賦予更多深度以及一個橫向元素。幾個小盒子從屋頂向外推，此處升高的天窗帶入自然採光；另一方面，在離路面約一英尺高的建物底部，法蘭克

不用灰泥粉飾，由此形成的特大號框邊，使整個量體彷彿浮在地面之上。

丹齊格宅是平衡量體與平面的一場試驗，三維的現代主義布局。面對繁忙商店街的既存背景環境，住宅轉而向內懷擁極具南加州風的庭院元素，而建築物的塊狀量體似乎也勾勒出美國西南部的風情，同時讓人聯想到絕非創造西南風建築的建築師路康（Louis Kahn），他試圖透過嚴肅、沉思、堅實的建築，尋找一種現代主義雄偉不朽的新表情，而且當時正開始吸引廣大的注目。法蘭克可能也曾在洛杉磯南部看過辛德勒於一九四四年設計的浸信會教堂，畢竟丹齊格宅與那一連串沒有窗戶、橫線條凸顯的灰泥量體，正有些許相似之處。*

班漢以讚賞的筆調，形容法蘭克在設計中展現的「機敏的權威」，同時看到其他的影響：他察覺到丹齊格宅很像「二〇年代歐洲的工作室住宅設計」，並向荷蘭現代主義者特奧・凡・杜斯伯格（Theo van Doesburg）提起兩者的差異。班漢寫道：「別具意義且引人注目的是，這個簡單高雅的外殼（envelope），不僅再次肯定灰泥盒子是洛杉磯建築中持續有效的存在，其執行方式還經得起國際間的品頭論足。以辛德勒為首的創作循環，再次以機敏的權威表現回歸。」[14]

班漢以辛德勒當比喻的說法，強調丹齊格宅近乎是洛杉磯的產物，屬於時髦的梅爾羅斯大街，而不是阿姆斯特丹或聖塔非。總之，丹齊格宅不是啟動法蘭克職涯的火花，但卻成了打開他個人建築師知名度的強棒出擊。此外，他顯然不屬於任何既存的創作類別。能夠和諧地融合分歧的影響力，如加州現代主義、路康、西南部印第安的村鎮建築，甚至是一九二〇年代的歐洲現代主義，顯示出法蘭克身為設計師的成熟度正快速演進：極少有建築師能夠混合現代主義的輕巧與堅實宏偉的重量感，而不使兩者產生對立與矛盾。法蘭克開始展現自我，他不只是有能力創造三維布局的才子，也是具備不凡技能的建築

師，能夠統合相反的兩極，融合不同的影響，彷彿最終的目標是超越衝突，並透過自己的建築創作，將不同的力量協調一致。

隨著法蘭克的事務所開始成長，一家人的經濟若談不上小康，起碼也變得比較不令人焦慮，此時安妮塔決定返回校園，完成她年輕時渴望得到的教育機會。那時兩個女兒已經上學，萊思麗十歲、布麗娜八歲，安妮塔沒有理由整天待在家。蓋瑞舉家搬到安妮塔在西木區肯納大街（Kennard Avenue, West-wood）找到的新房子，就在靠近加州大學洛杉磯分校的地方。安妮塔一開始進入大專就讀，接著轉學到加州大學洛杉磯分校學習俄國文學。她喜歡高等教育提供的學習，拿到學士文憑後，繼續升學取得社工碩士學位，那是她決定要走的職業方向。

法蘭克對於安妮塔重拾書本的生活心情複雜。他知道那是安妮塔的渴望，何況自己也不想跟一個志向僅止於家庭主婦的女人共度一生。假如安妮塔的決定對他來說是個問題，那麼癥結不在於對高等教育和事業心的追求，他一直以來都是贊成的。難題在於他察覺到，安妮塔的學業會把她拉入自己的世界，繼而離他的天地更遙遠。他懷念過去那段日子，當時他可以感受到自己的建築職涯是兩人共享的。剛起

＊伯利恆浸信會教堂是辛德勒作品中唯一的教堂，曾經多年棄用，甚至幾乎作廢，二○一四年終於重見天日並獲得完整修復。那原本是為了非裔美國人會眾所興建的教堂，中途卻與原定的非裔美籍建築師詹姆斯・賈洛特（James Garrott）分道揚鑣。聖地牙哥建築師史蒂夫・沃列特（Steve Wallett）曾查考這座教堂的歷史，提出艾恩是洛杉磯現代主義圈子的一員，當時認識賈洛特和辛德勒，趁機把辛德勒介紹給會眾認識；艾恩所屬的就是法蘭克在南加大認識的洛杉磯現代主義圈子。

步時，事務所似乎象徵著兩人共有的未來，如今物換星移。現在安妮塔覺得跟法蘭克的事業有關聯的一點，似乎主要來自她過去為此犧牲而累積的怨恨。法蘭克曾經希望有個方式，能以更正面的角度，使安妮塔感受到自己是他事業有成的一部分，可惜安妮塔沒有表示任何意願讓這個希望成真。儘管如此，如果安妮塔能夠感覺自己的生命更充實，也許就會減少埋怨，而家庭生活至少更加安寧。法蘭克從不過問安妮塔的決定，儘管在理查眼中看來，事實並非黑白分明：法蘭克支持安妮塔的學業，是因為他覺得別無選擇，必須補償和報答安妮塔的犧牲？「這是補償還是慷慨？」安妮塔的弟弟問道，心裡卻篤定知道兩者皆是。[15]

安妮塔終於有機會做她想做的事，但不盡然能轉化成婚姻裡的快樂成分。法蘭克繼續把大部分的家事和教養責任交給安妮塔，而且隨著事務所日漸茁壯，他覺得花更長時間在辦公室是有理的。他剛剛得到一位重要的新客戶「勞斯公司」，一家正在馬里蘭州興造新城鎮哥倫比亞的開發商，而他在其中得到幾棟建築物的設計委託案；現在法蘭克大部分的工作甚至不在加州，需要經常到國內各地出差。*對安妮塔來說，現實未如她預期的有任何改變，跟十二年前她到律師事務所當助理供法蘭克就讀建築學院時並無兩樣。她的生活仍然繞著法蘭克的一切轉動。

無論旅居巴黎一年的生活曾帶來什麼甜蜜，如今消失無蹤，隨著法蘭克越來越投入工作，他們的婚姻關係似乎只能變得更緊張疏遠。日子一天天過去，他們的世界幾乎切割成兩半，法蘭克晚上和週末不在家的時間變得更多。他愛兩個女兒，也喜歡陪她們玩耍，卻難設法挪出大量時間陪伴家人，以至於身為父親的喜悅，有時反倒是抽象概念而非現實──至少對安妮塔、萊思麗、布麗娜而言的確如此。

工作不是法蘭克經常不在家的唯一理由。他沒有捲入重大的羅曼史，起碼尚未發生，但他發現另一項類似的誘人活動。一九六〇年代中葉，隨著事務所日漸茁壯，他開始花時間造訪威尼斯區、海洋公園和其他藝術家傾向居住和創作的洛杉磯地區。自從初到南加大求學開始，藝術就深深吸引著法蘭克，那時他摸索著要成為陶藝家，但隨著他漸漸習慣創造自己的設計和經營個人事務所，他發現自己對許多藝術家面對的議題越來越感興趣：探索態度、形狀、顏色、材料、光線和尋找新的方式表達自己的所見所聞。法蘭克不是想放棄建築，而是想要應用建築去實踐他看到藝術家正在做的許多事情。他覺得洛杉磯的藝術家，例如阿爾本斯頓、艾迪‧摩斯（Ed Moses）、艾德‧拉斯查（Ed Ruscha）、肯‧普萊斯（Ken Price）、羅伯特‧歐文（Robert Irwin）、朗恩‧戴維斯、伯蘭特、賴瑞‧貝爾（Larry Bell）、彼得‧亞歷山大和約翰‧阿爾頓（John Altoon）等人的作品，遠比同一時代大多數建築師的建築物更令人讚嘆。

法蘭克體會到，藝術家把詮釋世界當作自己的任務，而不是片面接受世界所呈現的樣子。知道自己的建築作品同樣引起某些藝術家的好奇，這一點令法蘭克非常滿足。他記得在梅爾羅斯大街的丹齊格宅前，第一次遇見前來觀看的艾迪‧摩斯。法蘭克說：「有一天我到建案工地，艾迪‧摩斯正站在那裡。他自我介紹時，我馬上就認出他是誰了，而他的興致令我激動不已。他大為稱讚，還帶他的藝術家朋友來看，像是普萊斯和阿爾本斯頓。施工期間，他們會到建地來走走看看。」[16]

摩斯對於他們相識的經過，卻有不同的記憶。他認識丹齊格已有一段時間，他記得因為某位朋友推薦法蘭克也許能幫助他設計新畫室，所以兩人才見了面，事後法蘭克邀請他一同前往參觀施工中的丹齊

＊法蘭克與勞斯公司詳細的合作，見第八章。

格宅。「法蘭克第一次到比佛利幽谷（Beverly Glen）的畫室來見我時，穿了藍色西裝和馬革皮鞋，」摩斯說。當時正值法蘭克職涯的萌芽初期，因此他的穿著跟在葛魯恩事務所工作時一樣。不管是什麼機緣讓摩斯看到丹齊格宅，總之他是喜歡的，「我愛那個地方，外牆上的粗棕灰泥實在是了不起的設計……比較像一種西南部的構造物」。而且，他也喜歡負責設計的建築師本人。摩斯與丹齊格宅的相遇，開啟一段法蘭克往來最密切的友誼之一，同時促使摩斯建議他的一些藝術家朋友前來參觀法蘭克的作品，此後法蘭克開始花更多時間，與摩斯及其他藝術家相處。「我說：『這是法蘭克‧蓋瑞──他是我的朋友，一位非常喜愛繪畫的建築師。』」摩斯說：「那是非常特別的情況──因為大多數建築師從來不會走出自己的領域。」不久，或多或少在默認的情形下，法蘭克變成他們藝術圈的一員。[17]

至少就象徵性而言，這個藝術圈由弗魯斯畫廊（Ferus Gallery）定義和組織，一九五七年由才華洋溢又充滿熱情、或許還帶點古怪的二十四歲華特‧霍普斯（Walter Hopps），以及利用拾得物作畫以表達社會批判的三十歲藝術家愛德華‧金霍茲（Ed Kienholz）共同成立。霍普斯和金霍茲的理想是把弗魯斯畫廊當作在地年輕藝術家展示作品的地方，如果夠幸運，甚至可以賣出一、兩件。金霍茲就像法蘭克會慢慢熟識的其他藝術家，如艾迪‧摩斯、羅伯特‧歐文、拉斯查‧詹姆斯‧特瑞爾（James Turrell）等人，刻意選擇洛杉磯作為發展基地，而不是藝術與貿易的搖籃紐約，絕大部分因素是他們不想要有那裡的壓力。一九五〇年代，洛杉磯是「反紐約」的城市，沒有什麼「藝術場面」值得一談。市內沒有大型美術館，自然沒有現代畫廊。當時洛杉磯有許多認真的收藏家，牆上卻多半掛著紐約買回來的畫作，跟洛杉磯當地藝術家少有交流互動。假如對某些藝術家來說，遠離藝術世界的中心，感覺像是職涯的自殺行為，那麼距離正是那些偏好洛杉磯的創作者想要的。藝術家發現自己獲得解放，可以做自己喜歡的創

作，遠離紐約的批評眼光和爭鬥的藝術交易。

這群藝術家需要一個聚會和出售畫作的地方，並且希望這個環境與紐約畫廊保守的分區不一樣。他們確實成功創造出差異性：開幕秀特別展示藝術家華萊士・伯曼（Wallace Berman）的裝配藝術，因內容過於猥藝而遭洛杉磯警察搜捕。荷特・卓荷瓊絲卡—菲莉普（Hunter Drohojowska-Philp）在《天堂的叛逆者：洛杉磯藝壇與一九六〇年代》（Rebels in Paradise: The Los Angeles Art Scene and the 1960s）一書中寫道：「金霍茲和霍普斯沒有設定限制條件，篩選弗魯斯畫廊的藝術家，唯一的評選標準是態度。由朋友推薦朋友。伯曼建議展出艾迪・摩斯。」一年後，金霍茲決定自己比較適合當藝術家而不是畫廊經營者，將他的股份賣回給霍普斯，緊接著霍普斯又轉手將弗魯斯賣出，新主人是剛搬到洛杉磯的瀟灑紐約客歐文・布盧姆（Irving Blum）。*布盧姆繼續把弗魯斯畫廊的重點，擺在洛杉磯藝術圈的新起之星身上，但擴大了畫廊在拉辛尼加大道（La Cienega Boulevard）的幾個據點，並在畫廊的策展排程中列入幾名紐約前衛藝術家的展覽，包括安迪・沃荷。布盧姆由此很有技巧地提升畫廊的形象，同時保有清楚的特性。[18]

一九六〇年代中葉，法蘭克開始與弗魯斯畫廊的藝術家朋友往來時，精力充沛、滿懷抱負的畫商布盧姆，已經從霍普斯手中接管畫廊全面的經營權。畫廊仍舊是藝術家同好的會所，只是變得更像一家畫廊，失去一些會所的氣氛。此外，弗魯斯不再是獨一無二的存在：少數幾家畫廊迅速竄起，銷售洛杉磯藝術家的作品，包括朵琳在一九六六年下嫁的丈夫洛夫・尼爾森（Rolf Nelson）所經營的畫廊。不過，

* 布盧姆可能直接從金霍茲手中購得他所持有的股份，《天堂的叛逆者》一書中描述的雙方說辭截然不同。

姻親關係仍不足以將法蘭克拉離弗魯斯畫廊地心引力般的吸力，談到能見度與日俱增的洛杉磯藝術圈，弗魯斯畫廊仍是人們眼中首選的指標。

洛杉磯的藝術家社群彼此往來異常密切。「我想，我們沒有紐約藝術家那樣的壓力，我們是自由的靈魂，不斷地實驗。什麼東西都會傳著分享——毒品、女人、創意，」圈內的年輕成員查克‧阿諾蒂（Chuck Arnoldi）說道，他後來也變成法蘭克的好朋友。「這裡的藝術圈非常小，每個人彼此認識……法蘭克因為偶爾會買一些藝術作品而有一點名聲，他因此成為藝術家眼中的一塊磁鐵，因為沒有人賣得掉任何作品。但那不是大家喜歡法蘭克的原因。我想，法蘭克感覺起來就像圈內的自己人一樣。你知道的，我們就自然地吃喝、談天廝混。而且他對我們的創作方式很感興趣。任何人對你做的事情感到好奇，你曉得，馬上會被帶進來，因為觀眾人數本來就不多。」[19]

法蘭克在藝術家群體中扮演獨特的角色。他雖然很快成為伯蘭特口中「兄弟幫」的一分子，卻總是有一點不同，不只因為他是建築師、其他人是藝術家的關係。你在法蘭克身上察覺不出一絲厭倦。假如有任何特質可以區分他與這群藝術家，那就是他孜孜不倦的學習態度。法蘭克的出現，打從一開始，就足以讓圈內公認的領導者阿爾本斯頓向摩斯探聽：「你一直帶來聚會的那個小傻瓜是誰啊？」[20]拉斯查清楚知道自己在做什麼。他形容「我感覺處在一個以藝術為中心的地方，不管我是否有管道與之相連」，重點是他能夠與這群藝術家自在相處，卻與大多數建築師處不來。「我從這個場所得到很強大的

術家眼中，法蘭克似乎總是會在一旁豎起耳朵仔細聽著、看著其他人在做的每件事，從中吸取他可以學習的。「法蘭克有個永遠不能滿足的學習欲望——我從來沒有看過像那樣的建築師，」摩斯說。法蘭克說：「阿爾本斯頓的反應總是『哇～』。」拉斯查形容法蘭克是「我見過最不會誇大的人」。[21]在這群藝

能量，是建築世界無法提供的。他們吸引我的一點是，他們完全憑直覺創作，去做想做的事，並且承擔

後果。」——就法蘭克的經驗來看，多數建築師已經越來越不願意承擔。[22]

法蘭克感受到，對藝術家而言，工藝與藝術是一體的。「這不是兩種切分的行為，這個觀點引發我

的興趣。我希望建築師能跟著效仿。」[23]

「他們的創作更直接，與我所做的簡直天差地別，建築業非常死板。你必須處理各種安全問題——

防火、灑水器、樓梯扶手等等。你接受訓練，老師教導你要謹慎行事，遵照法規和預算。可是那些限制

並非美學的佐證。我跟這群人變得熟稔後，會到他們的畫室去走動，旁觀他們創作、觀察他們如何處理

事情，整個情況是迥然不同的。那直率坦白，那攀登聖母峰般的毅力，對抗白色畫布，令我嚮往神迷。

比起建築過程，那作畫過程彷彿更可能催生美麗動人的作品。我很清楚必須處理實際問題，我辦得到，

但是這對我來說並不足夠。」

大多數藝術家把自己的畫室設在聖塔莫尼卡南邊酷炫的威尼斯區，城市的那一角落摻合著浮誇，以

及對法蘭克別具吸引力的世俗：那時的威尼斯區破舊多過平樸，與他身為建築師所接受的教導，要追求

無瑕完美，恰恰相反。有幾位藝術家傾向每隔一段時間就重新設計畫室，這個舉動特別吸引法蘭克，他

們往往會讓畫室的某些部分維持赤裸或未完成的狀態。阿爾本斯頓會釘製自己的家具、搭建隔間，一有

新點子就把原先的全部打掉重來。讚賞未完成品和改變的觀點，與法蘭克所熟悉的大異其趣：建築學院

的教育及葛魯恩事務所的工作，教他追求完美、乾淨、永遠的事物。賴瑞・貝爾在畫室牆壁的一個區塊

上鑿了個洞，裸露出內部的立柱，再鑲上玻璃展示。法蘭克形容，「所以你看著立柱，就像它們是一幅

畫，我非常喜歡。」[24]

法蘭克樂意為圈內許多藝術家執行一些小的設計案，大多出自友情贊助，不過那也是對這群朋友的一個小提醒，表明他自己同樣是創意工作者，而不是跟屁蟲。雖然阿爾本斯頓會給法蘭克苦頭吃——批評他是「改名混蛋」，之後又叫他「史上最精明的賊」，責怪他擅自把藝術家的創意併入自己的建築設計中——他卻是深深欣賞法蘭克的人，以至於堅持邀法蘭克為他一九六八年的回顧展操刀設計布置，該展覽在洛杉磯郡立美術館舉行，那棟建築屬於一系列稍顯無趣、受古典主義啟發的展覽館，設計人正是法蘭克的前任導師佩雷拉。*

這不是法蘭克第一次承接洛杉磯郡立美術館的案子。三年前，拜熟悉日本文化的沃許所賜，讓法蘭克和他有機會受邀負責設計名為「日本藝術寶藏」（Art Treasures of Japan）的展覽。那次的展場設計利用木材，並從天花板垂吊彩色布料，營造出靜謐、美觀的秩序。但這不盡然表示法蘭克再次接受委託，為美術館豪華的空間設計展場時，會採用相同的手法。

阿爾本斯頓經常與自己的摩托車合影，作品常常利用類似客製汽車面漆所使用的噴漆，而且是第一位在該美術館舉行個展的洛杉磯藝術家。他希望展覽能捕捉一些洛杉磯藝術圈的精神，對法蘭克明確指示，他要的設計不只是告訴策展人要在哪裡架起牆面而已。阿爾本斯頓將展場的視覺呈現留給法蘭克決定，把這個委託案變得更像是一項合作，並請拉斯查幫忙製作展覽目錄，給予同樣自由的發揮空間。

法蘭克記得美術館的策展人對於他的參與感到幾分緊張，雖然他們或許一開始就覺得阿爾本斯頓的展覽構想令人擔憂。他們提醒法蘭克，館方的裝置預算極少，希望依照一般標準來做就好，這個提醒造成反效果。「我請他們帶我去看儲藏室，那裡有成堆沾了油漆的合板，」法蘭克說：「我問他們合板是做什麼用的，他們不知道，所以我就拿來做〔那項〕展覽。費用便宜得讓他們不能拒絕。」一塊塊合

板，有的沒有上漆、有的漆了各種顏色，法蘭克堅持不進一步油漆就直接拿來裝置。「我猜我可能跟他們說過會上漆，但放上去後看起來很棒，我們就原封不動，」他說道。[25]

藝術家把自己的工作室視為完成中的建築作品，這種態度激發法蘭克許多想法，他決定展場的某些空間應該像阿爾本斯頓的工作室及住所，作品彷彿掛在客廳的牆上，彩色的合板或金屬浪板任意鋪滿其他牆面。此外，還有一尊阿爾本斯頓騎著摩托車的蠟像。一開始，阿爾本斯頓搶先抵達現場，勃然大怒。「他開始對我吼叫，亂七八糟地大罵一頓。簡直嚇死我了，因為你要知道，我真的很欣賞比利，希望能為他做出最好的東西。如果失敗，他們再也不會把我當自己人。對我來說，這是很大的賭注，」法蘭克說道。[26]最後，阿爾本斯頓搬來他比較喜歡的家具，抹平了不和，展覽大獲成功。這個結果提升法蘭克的形象，然而對他來說最重要的是，這次展覽鞏固他本身與藝術家社群的關係。

利，因為他以為阿爾本斯頓會送來自己的家具。事情沒有按照牌理出牌時，法蘭克打電話給家具租賃公司，請對方送四套客廳家具到展場。當他看到送達的家具，發現那根本與自己的構想及阿爾本斯頓的美學觀差了十萬八千里，試著在展出者看到之前趕緊送回去。不巧，阿爾本斯頓

*佩雷拉得到這件委託案是鷸蚌相爭的結果──美術館的理事會有一派希望聘請密斯·凡德羅，另一派則堅持要用愛德華·達雷爾·斯通（Edward Durell Stone）。在洛杉磯郡立美術館的設計中，佩雷拉限制自己不用偏愛的奇特形狀，改將美術館切割成數個分離的構造物，如此平庸的設計，沒有展現出最初佩雷拉吸引法蘭克的特質。不過，這棟不常獲得讚賞的建築物啟發拉斯查完成畢生最著名的畫作《火焚的洛杉磯郡立美術館》（The Los Angeles County Museum on Fire），典藏於華盛頓特區的赫胥宏美術館（Hirshhorn Museum）。

假如法蘭克開始把藝術家朋友當作家人的替身，那是合情合理的。他與家人的關係逐漸疏遠。阿爾本斯頓熱鬧展覽的前兩年，法蘭克和安妮塔日益惡化的婚姻已達危機點。在家的時候，他覺得痛苦，沒有常常陪伴家人的罪惡感啃食著他。工作與藝術家朋友的聚會，只是用來分散注意力，他自知這樣的情況不能再繼續下去。

摩斯建議法蘭克向他的心理師魏斯樂尋求諮商，魏斯樂是受過專業法律和心理學訓練的分析師，治療過許多藝術家、演員和其他創意工作者，通常不收取費用。魏斯樂的病患包括阿爾頓，他是弗魯斯同好當中獨具個人魅力且受人愛戴的藝術家，曾因精神疾病住院。魏斯樂的治療採非正統方式。他容易捲入許多患者的生活當中，有時甚至一起參與社交活動。日後，他會與其中一名患者布萊克·愛德華（Blake Edwards）建立起專業上的往來關係，共同撰寫《男生愛女人》（The Man Who Loved Women）及《生之樂章》（That's Life）的劇本。魏斯樂認識阿爾頓時，後者正在附近的卡馬里奧（Camarillo）住院，他的另一位患者蘿拉·史特恩（Laura Sterns）剛好是畫家，也是阿爾頓的朋友，告訴他說阿爾頓是天才藝術家，只要有恰當的治療，一定能走出自己的成功之道，催促他協助讓阿爾頓出院。兩人前往卡馬里奧，安排手續將阿爾頓帶回洛杉磯，此後阿爾頓就成了魏斯樂的患者。[27]

魏斯樂喜歡以小組的方式進行療程，而阿爾頓參與的小組大多由藝術家組成。更奇特的是，魏斯樂是免費為這群藝術家提供治療。阿爾頓建議摩斯加入這個小組，後來魏斯樂與摩斯見面，答應挪出一個位置。不過，摩斯反過來鼓勵名叫唐娜·歐尼爾（Donna O'Neill）的女性參加，然後建議法蘭克跟魏斯樂見面，看看是否覺得自在，能夠成為治療小組的一員。

法蘭克起初很不情願，日後他描述摩斯必須「催促」他接受治療，「因為就像許多依靠創意工作的

人，我有一種藝術家的神祕氣質。你認知到，才華的泉源就是自我的身分認同，因此不會想要傷害你自己。」法蘭克安靜坐著傾聽每個人說話，自己幾乎不開口，藉此表達對療程的矛盾心態。他說自己感到害羞，而其他人輕易侃侃而談的模樣令他膽怯。他從來不是能言善道的人，更不用說談論療程中經常觸及的私人問題。「有一晚，小組所有人把矛頭轉向我，」法蘭克寫道：「他們攻擊我，說我自以為是，坐在一旁批評他們，不肯吐露。」魏斯樂事後表示成員們的看法是對的，在他看來，法蘭克的沉默傳達出傲慢，而不是謙虛。「混蛋，難道你明白他們在講什麼嗎？」魏斯樂對法蘭克說。[28]

在法蘭克的回憶裡，那次對話是個頓悟。「從此以後，世界變得不一樣了，」他寫道：「並不是因為我的話變多，儘管那是事實。那是更深層的改變。我能夠拆下自己築在身邊的高牆，開始傾聽。我想我從來沒有真正傾聽過。但是我重新聽見人們說的話，聽得清清楚楚。聽得越多，我就變得越關注他們。」[29]

法蘭克記得，療程的進行沒有立竿見影的轉變，可是魏斯樂無疑將成為他生命中最重要的人之一。法蘭克開始參加治療時，魏斯樂形容：「他的信心極度不足。他經常談及陷入破產的窘境，指的不只是金錢上的破產，還有人際關係上的，以及說動客戶接受他所做的那種能力的破產。他那時用了各種主觀技巧，嘗試誘導他們接受他的特殊觀點，但非常不安，因為似乎沒有一個是成功的。」魏斯樂相信，法蘭克學會在客戶面前該有什麼表現，因為他需要把自己的作品解釋給魏斯樂聽，而後者坦承自己完全不懂建築。「我想這幫助他擔任起人際關係中大人的角色，」魏斯樂告訴演波拉克。「此外，與其試著慫恿客戶，我想在與客戶應對時，他擔當起大人的責任。他開始教導他們，就像他嘗試教我去認識一

樣，告訴他們該觀察什麼、需要怎麼欣賞。我想就這個角度看來，我的無知大概以某種奇怪的方式，成了療程中非常重要的資產。」30

法蘭克不僅會成為魏斯樂長年來最忠實、堅持不懈的病患，也會逐漸與魏斯樂的家庭密切往來，尤其是魏斯樂的女兒南茜（Nancy），日後還會深入參與魏斯樂成立的醫學研究基金會——防治亨丁頓舞蹈症的「遺傳疾病基金會」（Hereditary Disease Foundation）＊。最重要的是，魏斯樂會成為法蘭克的良師益友、諮詢師和顧問，一位判斷能力值得他信任的長者，且成為他遇到困難的第一個時間點可以求助並帶領他走出困境的人。其實不難發現，法蘭克把魏斯樂當作是艾文從來無法擔當的父親角色：一個他尊敬、苦苦尋找的理想父親，而不是他用愛、憤怒、沮喪等混亂心情去包容的父親。

法蘭克寫下第一次參加魏斯樂的治療小組的經驗，內容主要描述療程對他的職業帶來什麼影響，並且學習到：假如他能設法站在客戶的角度看見他們優先考量的重點，而不單是用自己的眼光去判斷，就能贏得更多客戶，達到更高的客戶滿意度。某種意義上，他有了更清楚的認知：自己儘管認同藝術家對於團結和共同目標的理念，但身為建築師的責任畢竟不同。他是貨真價實的創作者，也是必須聽從客戶的創作者。

情況不如常人所想像的：法蘭克在接受療程前是個不聽客戶要求的人，然後魏斯樂以諮商的方式，在某次成功的契機中，將他轉變成充滿關懷、反應靈敏的傾聽者。但隨著時間過去，法蘭克逐漸相信，缺少投入、贊同的客戶，他不可能完成建案，客戶建議的更改也可以讓規劃更加完善。他不介意為了客戶的意見進行反覆的設計循環，相信好的反饋能夠提升成果的品質。事實上，隨著他的職涯不斷前進，令人最困擾的批評，從來不是客戶抱怨設計有多麼驚人或甚至醜陋，而是抗議他武斷、缺少彈性。當人

們把法蘭克看成只會特立獨行的藝術家，而不是能夠回應客戶需求的建築師，他會感覺到自己不僅受到批評，還大錯特錯地被誤解。如果人們不喜歡法蘭克的建築會令他失望，那麼指責他用獨裁的頭腦跳過與客戶的討論來塑造建築物，會令他深深受傷、甚至氣憤。再也沒有比責怪他不懂得傾聽，更教他惱怒的事了。

魏斯樂花許多年時間，協助法蘭克仔細理解自己的創意過程，可是魏斯樂更快轉向其他較私人的人生問題，提供解決辦法。如同任何治療師會做的，魏斯樂首先挖掘出病人的過去，讓法蘭克談論他的外祖父母、父母親，尤其是他與父親之間不曾和解的問題。透過菲力普・強生認識法蘭克的畫家暨建築師南・佩雷茲（Nan Peletz）表示，「米爾頓〔魏斯樂〕給了法蘭克第二個童年，重新教養了他。」[31]

魏斯樂還引領法蘭克解決他最緊急的個人難題，也就是如何處理婚姻。法蘭克對自己的不快樂掙扎太多年，以至於躊躇不定的狀態早已成為自我認定的一部分，而他自己清楚很難對婚姻放手。魏斯樂的協助讓法蘭克更難下決定，因為他透過諮商了解到，自己也是造成婚姻觸礁的原因之一，不僅是他常常缺席，即使大部分在家裡的時間，他的情感也是退縮、飄遠的。「我與她保持距離，因為她把我推開，我讓自己被推遠，因為情況令人難受，」法蘭克說。[32]

一九六六年八月，法蘭克和安妮塔針對他們的婚姻，有一次特別沉重的對話，過程中安妮塔不僅再

*　魏斯樂的妻子患有亨丁頓舞蹈症，雖然兩人離了婚，但他一生大部分時間都用來支持遺傳性疾病研究，讓其他家族成員免於受苦。

次斥責法蘭克花太少心思在她和女兒身上，還進一步坦承自己有了外遇。事實上，法蘭克生氣卻又鬆了一口氣。安妮塔的不忠至少讓他的決定變得比較容易，也減輕他的風流所帶來的罪惡感。他沒有向安妮塔坦白自己跟唐娜的出軌，他透過魏斯樂認識唐娜，對方還成了事務所的客戶。假如用道德高標準來批評安妮塔，可能會比較簡單，但是法蘭克很清楚自己根本沒有資格那麼做。他知道離開這段婚姻，代表走出女兒們的生活，也與自己的核心家庭斷去關係。隔天，法蘭克去見魏斯樂，對方告訴他已經沒有時間：他必須做個決定。法蘭克記得，「米爾頓說：『聽著，我不能永遠治療你，那太不明確了。現在規則是這樣：如果你想好好走下去，就回家打包，搬出去自己住；要不然就是再堅持三個月，留在那裡努力救回來。』我看著他說：『我選前面那個。』然後就搬出去了。」33

法蘭克回到家，告訴安妮塔他要搬出去的決定。然後他直奔演員加薩拉和女星簡妮絲·魯爾（Janice Rule）夫婦的家，他經常跟阿爾頓夫婦參加在那裡舉行的週日午後派對。他信任加薩拉夫婦，告訴他們自己要離婚的決定。34在法蘭克的回憶中，加薩拉夫婦建議他待在舒適的地方，所有居家必需品都已經打點好，那麼他的心情會比較輕鬆，不要「待在某個悲哀的單身公寓」。35他們打電話到比佛利威爾希爾飯店（Beverly Wilshire Hotel）訂了一個房間，讓法蘭克當晚入住。

安妮塔和兩個女兒繼續住在西木區的房子。法蘭克做出決定後，事情沒有變得更輕鬆，離婚過程不友善。安妮塔仍然氣憤，想盡辦法限制法蘭克見兩個孩子，並轉告弟弟理查，希望他跟法蘭克切斷聯絡。36法蘭克的母親和妹妹一直很疼愛萊思麗和布麗娜，安妮塔卻對兩人表示不歡迎她們，還說應該不要再把兩個孩子當作她們生活的一部分。假如黛瑪或朵琳試著跟兩個孩子通電話，安妮塔會立刻掛上電話，黛瑪登門拜訪時，安妮塔直接對著兩個小孩的奶奶甩上家門。37

這段婚姻維持了十四年，安妮塔顯然有自己的結論：假如一切都結束了，那麼她希望盡可能把關於法蘭克的一切，統統從生活中抹去。唯一的例外是肯納大街的住家，安妮塔會繼續在那裡度過下半輩子，包括下一段與喬治·布雷納（George Brenner）的婚姻生活；而讓法蘭克憂傷的是，萊思麗後來決定跟隨繼父的姓氏，改名為萊思麗·布雷納。這是一個無以比擬的強烈印記，宣告他與安妮塔共組的家庭已經蕩然無存。

8

自立門戶

法蘭克抵達比佛利威爾希爾飯店，沒有預期自己會在那裡待多久，或者之後要往哪裡去。支付每晚六十美元的住宿費並不容易，不過他明白加薩拉夫婦說得對：他需要一個比住在沉悶、空蕩蕩的單身公寓更好的選擇，否則內在的寂寞將會潰堤氾濫。位在比佛利山市中心的豪華飯店，別的不說，本身就是一個能讓人轉移注意力的歡樂地。洛杉磯一位更出名的單身貴族、知名演員華倫・比提（Warren Beatty）也住在威爾希爾飯店，法蘭克偶爾會看到他進出。

「他需要一個地方舔舐傷口，所以去了他能找到最奢華的地方，」法蘭克的妹妹朵琳說道：「他窮得要命。那真是不得不的決定。」朵琳認為，法蘭克試著刻意切斷過去，選擇比佛利的威爾希爾飯店，某種程度是嘗試換上新身分的辦法。「他變成花花公子。那是我的感覺。不過那並非他的本性。我的意思是，他假裝自己是花花公子，因為他天生不是那種男人，」朵琳說。[1]

不管住在豪華大飯店的花花公子身分是否適合法蘭克，他其實負擔不起，三個月後就退了房。葛魯恩事務所的前同事告訴他，好萊塢西區邊界的多希尼道（Doheny Drive）有棟高樓的單房公寓正在出租，儘管沒有空房能讓探訪的孩子過夜，而且那裡散發出法蘭克一直希望避免的離婚男子公寓的莫名氣息，他還是搬了進去。就現況而言，這間公寓暫時夠用。

魏斯樂創辦治療團體的主要理由不是協助他的病人彼此交朋友，對法蘭克來說情況卻大致如此。法蘭克在演藝圈的人脈，大多發展自他起初在魏斯樂的諮商小組所認識的人：布萊克‧愛德華‧卡蘿‧柏奈特（Carol Burnett）、珍妮佛‧瓊斯、杜德利‧摩爾（Dudley Moore）等人全都變成朋友，有些還成了業主。此外，他結識了唐娜‧歐尼爾，也就是摩斯催促法蘭克接受魏斯樂的諮商之前，先行帶入諮商小組的那位朋友。唐娜的先生理查‧歐尼爾（Richard O'Neill）繼承洛杉磯南部聖璜卡匹斯川諾（San Juan Capistrano）的一大片牧場，大部分時間住在洛杉磯的歐尼爾夫婦，打算在牧場上興蓋一批構造物，最後再建造新居。理查希望以低廉的預算建造這些建築物，於是找法蘭克幫忙。

最後，歐尼爾夫婦只蓋了一個簡單的乾草棚，法蘭克記得成本是兩千五百美元。不過，這個乾草棚將成為法蘭克早期創作中最重要的構造物之一，也是第一座藉由形式清楚展現出他與藝術家朋友交流所受到的影響的建築物。如同丹齊格宅，歐尼爾的乾草棚就像一件極簡主義雕塑品，只不過這一次簡單的盒型被梯形取代，而丹齊格宅堅實的寂靜與沉思氛圍，也換成了活潑動感的形體，且具張力。這項設計的建築特色勝於乾草棚的功能性不言而喻，出發點不單以保護乾草和牧場器械免於氣候損壞為訴求，覺得一位他覺得能理解自己、贊同實驗精神的客戶實屬難得，法蘭克當然不會錯過這樣的機會。

儘管如此，這個構造物不至於讓人感覺太誇張。一組柱子（實際上是電線桿）經排列後，形成一個大型四邊形，頂著傾斜的梯形屋頂，其一角的最低點與另一角的最高點拉成對角線，創造出強烈的透視錯覺；從某個角度看，乾草棚彷彿要飛走似的，而從另一個角度看，又顯得比實體更大。沒有觸及地面的牆壁由金屬浪板做成。在委託案的簡單訴求下，若說這個形狀是自負的奇想，構造物整體卻仍傳達出

歐尼爾乾草棚，原本預計為歐尼爾牧場上一批構造物的第一棟。

簡樸而非過剩的質感。法蘭克應用和排列簡單、基本的材料，創造出的建物力道超乎意料，更不用說美感了。從平凡的材料當中提煉出驚豔與美麗，將成為法蘭克日後絕大部分創作的目標，歐尼爾乾草棚儘管是小案子，卻是決意展開這項追尋的一個重要起步。

法蘭克想要為唐娜做一件特別的設計。他認識歐尼爾夫婦有一段時日了，獲得委託後不久，在他與安妮塔的婚姻關係結束之前，他與唐娜成了情人。他回憶道，他「那時為愛痴狂」。[2] 法蘭克形容唐娜非常豔麗，具有藝術氣質，完全是「一個自由的靈魂——隨心所欲」。很難想像有一個女人，至少就表面上看來，可以與安妮塔如此不同。他們的關係始自一個雞尾酒派對的夜晚，那一次法蘭克與多位藝術家朋友在歐尼爾的好萊塢公寓齊聚一堂，安妮塔沒有同行。派對上沒有食物，只有酒，一群人在接近尾聲時全醉得一塌糊塗，但仍決定到

附近的餐廳續會。唐娜「一身黑裝，彷彿走出歌劇的卡門」，她不跟丈夫共乘，改詢問法蘭克是否可以載她一程，他當時有點困惑，為了維持禮貌不得不答應。一行人抵達餐廳後不久，唐娜就表示自己身體不適，請法蘭克代勞送她回家。「我很天真。我看看四周的人，心想她的先生應該載她回去，」法蘭克說道：「她說不要，希望我送她。於是我開車送她回家。到了之後，她又說：『我覺得不舒服，最好你扶我進去。』我照做了，她把我拉進臥室，跌落到床上，勾住我的脖子往下拉近。你要怎麼辦？他三十分鐘內就會回到家，而我卻在跟他太太打滾。那是改變人生的一次經驗。他還沒回來，我就離開了。」

隔天早上，法蘭克已經預定要跟歐尼爾夫婦在牧場見面，討論委託建案的細節。他做的第一件事就是打電話給摩斯，害怕理查會發現前一晚的事，指示他太太取消約定。摩斯大笑並告訴法蘭克，他不是唐娜第一個誘惑的男人，理查早就知道他太太的種種外遇。法蘭克依約開車前往聖璜卡匹斯川諾，「我到牧場跟他們見面，可想而知我看到她和他時，感覺多麼詭異，試圖弄清楚他們想要委託我做的工作，」他說：「最後，理查離去，她再次投懷送抱。我們變成非常親密的朋友。在我迫切需要陪伴的時候，她走進我的生活。我們交往了大概六個月吧。」[3]

那段關係並非總是無風無雨。有一天，唐娜約法蘭克在比佛利山飯店（Beverly Hills Hotel）喝酒，他預期兩人會共度良宵。豈料，唐娜約在那裡碰面的理由是，她打算跟投宿該飯店的一位外地朋友敘舊，準備前往那位男士的客房。法蘭克因此深受打擊：那是結束一段感情很殘酷的方式。過了幾個星期，唐娜打電話給法蘭克，表示仍想繼續跟他交往，邀他到聖璜卡匹斯川諾的牧場見面。那時仍痴迷唐娜的法蘭克答應了。兩個人斷斷續續交往，不過關係逐漸發展成溫馨的友誼，一直維持到幾年後唐娜因癌症去世為止。一九七三年，兩人的羅曼史結束許久之後，唐娜在牧場為魏斯樂的防治亨丁頓舞蹈症基

金會主辦了一場氣派的義賣活動。該次活動證實了因魏斯樂而持續往來密切的好萊塢朋友圈：加薩拉、吉娜・羅蘭（Gena Rowlands）、彼得・福克（Peter Falk）、伊蓮・梅（Elaine May）、華特・馬殊（Walter Matthau），以及約翰・卡薩維蒂（John Cassavetes）全都在場，席間還有法蘭克、艾迪・摩斯、阿爾本斯頓、伯蘭特等人。[4]

乾草棚，法蘭克稱其為「愛的勞動」，最後變成他在歐尼爾牧場上唯一興建的作品，他另外還設計了一棟主屋，但終究未能實現。理查・歐尼爾或許不如摩斯所想像的那麼寬宏大量，可以包容妻子的婚外情。理查從來沒有支付法蘭克那筆乾草棚的費用，他可能假設法蘭克與唐娜的友誼，已足以當作報酬。[5]

一九六七年，大約在歐尼爾牧場乾草棚施工期間，另外兩位女士也走進法蘭克的生命。一位是美麗羞怯但有自信的巴拿馬人菠塔・阿奎萊拉（Berra Aguilera），另一位是抽象表現主義畫家約翰・阿爾頓的妻子、活潑外向的芭比絲・阿爾頓（Babs Altoon）。那時，法蘭克已經把辦公室搬遷到聖塔莫尼卡東邊布蘭伍區聖文森大道（San Vicente Boulevard）的一棟大樓，事務所的規模大得需要一名總務經理。菠塔剛從巴拿馬到洛杉磯，跟一位表姐同住，在保險公司上班，當時正想找一份更有趣的工作。經過一串迂迴的連結，菠塔聽說法蘭克的辦公室剛好有個職缺：法蘭克和幾位藝術家朋友經常光顧的酒吧「雛菊」（Daisy）有一位酒保，他太太剛好跟菠塔的表姐在同一家髮廊工作，菠塔間接得知徵人啟事，前去應徵面試。法蘭克馬上對菠塔產生好感，並且說明工作最重要的職責是接電話，保護他在設計時不受外界打擾。

菠塔

菠塔並不精通英語，可是懂的程度足以讓她意識到，自己承擔大量使用電話的工作會有困難。她非常失望，因為比起保險公司，法蘭克事務所的一切都顯得格外有趣。但她很確定自己不可能勝任，以為法蘭克跟她一樣清楚問題出在哪裡。然而，法蘭克其實認為自己已經表明要聘請菠塔，覺得兩星期後她就會回來開始上班。菠塔沒有如期出現後，法蘭克打了電話過去，邀請她共進晚餐。菠塔答應赴約，心想這是法蘭克為了進一步說服她到事務所工作而做的安排。晚餐地點在西木區法蘭克的舊家附近，聖塔莫尼卡大道上非正式的義大利餐廳「金屋」（Casa d'Oro），菠塔起初沒有意識到那個邀約將是她與自己最後選擇結婚的對象第一次約會的地方。不久，在威尼斯區阿爾本斯頓的工作室屋頂有一場烤肉餐會，法蘭克藉機介紹菠塔與好朋友們認識，從此他們就成了同進同出的一對。

菠塔後來沒有當事務所的總務經理，法蘭克把這個工作機會轉給那時正在找工作、曾經夢想當個建築師的芭比絲。芭比絲接下工作，待了兩年，芭比絲和約翰原本就是法蘭克的好朋友，在那段時間三人的關係變得更加熟稔。與沃許工作這麼多年後，法蘭克對於聘用朋友毫無猶豫，他喜歡自己有能力伸出援手。

朋友之間是互相幫忙的：一九六九年約翰驟逝前，法蘭克每個星期四晚上都會在阿爾頓家吃晚餐。他認為約翰是自己所認識的藝術家當中最有天賦的一位，而且跟藝術圈其他人一樣，他覺得阿爾頓有一種獨特的磁場。阿爾本斯頓形容道：「我們都竭力想拼湊出他所體現的那種風格與優雅。他完全是個傑出的巨匠，也是直覺敏銳的觀察者，遠遠勝過我們當中任何一人。你可以帶他去一個人人當你是最

要好的朋友沒有的地方，五分鐘後沒有人會跟你說話。他們全都圍在他身邊。他天生是塊磁鐵。一天，我繞到他的畫室看看，〔社會諷刺作家〕藍尼・布魯斯（Lenny Bruce）正在裡面做筆記。〔阿爾頓〕非常幽默、和諧，自成風格，舉止優雅。」[6]

阿爾頓也有非常嚴重的躁鬱症，需要大量服藥。一九六九年某天晚上，阿爾頓夫婦與阿本斯頓一起參加派對，接著阿爾頓說自己不舒服。阿本斯頓於是提議送他回家，或者必要時送他去醫院，三人坐上車子後不久，阿爾本斯頓意識到他們就在藝術收藏家倫納德・阿謝爾醫生（Dr. Leonard Asher）的住家附近，圈子裡的人都認識阿謝爾醫生。他們改道開往阿謝爾醫生家，在那裡阿謝爾讓阿爾頓服用了一些藥物。不料阿爾頓開始痙攣，幾分鐘後就去世了，推測起來是心臟病發作。

對藝術圈來說，阿爾頓的逝世是一大損失，不只是因為阿爾頓前途無量的藝術家星路在四十三歲那年夭折，也因為他舉足輕重、慷慨的人品，向來是藝術圈的活力源頭。「我想，是約翰・阿爾頓維繫了那個圈子。他就像圈內的教皇，我們全都崇敬他，」法蘭克說道：「他比任何人都多了那麼一點瘋狂，每個人對此無不心生敬畏。他去世後，那種連結跟著斷裂。從此一切都不一樣了。」[7]*

芭比絲悲痛欲絕，受驚過度而無法繼續工作。後來，她跟著艾德・揚斯（Ed Janss）及他的妻兒到

*阿爾頓的名氣並沒有在他辭世後一飛沖天，雖然有時藝術家的際遇確實如此，他也不曾像拉斯查、阿爾本斯頓、普萊斯、賴瑞・貝爾或其他洛杉磯藝術家那樣負有盛名。可能是病情使然，阿爾頓生前毀去許多作品，但無濟於事，因為遺留下來的藝術品寥寥無幾。不過，他的畫作和草圖，無論抽象或具象，都是一九五〇、一九六〇年代洛杉磯誕生的藝術品中數一數二的傑作。二〇一四年，洛杉磯郡立美術館推出盛大的阿爾頓回顧展，由策展人卡蘿・艾勒（Carol Eiler）主導，另有兩本介紹阿爾頓創作的書籍同時出版。他辭世四十五年後，一場阿爾頓復興可說已然展開。

夏威夷短暫度假散心，揚斯是知名收藏家，與許多藝術家關係友好，包括法蘭克。＊芭比絲返家後，法蘭克認為她需要遠離洛杉磯更長一段時間。當時他在馬里蘭哥倫比亞有任務要辦，加上正在那裡為勞斯公司負責幾件建案，建議芭比絲同行。她還可以順道看看她擔任總務經理時接觸到的一些委託案。馬里蘭的行程結束後，法蘭克告訴芭比絲，他們可以再去紐約走走。

後來，他們走得比計畫更遠。在紐約，他們參加普普藝術家伊・李奇登斯坦（Roy Lichtenstein）與妻子桃樂絲（Dorothy）舉辦的晚餐派對，見到其他朋友，大多來自藝術圈。在李奇登斯坦的派對上，法蘭克看出芭比絲仍陷於悲傷。「我說：『芭比絲，妳需要離開。何不去倫敦看看？』她說：『你想去嗎？』我說：『我可以帶妳去。』於是我們就去了。那個年代，你只要買張機票就行了。幾個小時內，我們就飛往倫敦。我們不知道要去什麼地方，或者要住在哪裡，」法蘭克說。[8]

在倫敦，法蘭克和芭比絲找到一家旅館，訂了相鄰的兩間客房。他與芭比絲能夠輕鬆地互相傾吐心事，在兩人都沒有浪漫期待的情況下，使這段關係相處起來更容易。他們甚至有個開玩笑的約定，兩人到了六十五歲就結婚，而芭塔覺得這個想法很滑稽。（芭比絲記得，「六十五歲到了又過了，我們說：『延到七十五歲吧。』然後七十五歲到了又過了，我們就再也沒提起。」）[9] 芭比絲幾乎變成法蘭克的第二個妹妹。他覺得有責任保護芭比絲，就像他把少數幾位非血親關係的朋友當作家人看待一般。法蘭克記得，在倫敦旅行的時候，他曾隔著牆聽見芭比絲在房間裡哭泣的聲音，他嘗試帶芭比絲去卡納比街（Carnaby Street）逛街買衣服，讓她心情愉快。一開始是為了芭比絲逛街買東西，然後法蘭克詢問她的意見，選購了幾樣能帶回去送給菠塔的禮物。

造訪倫敦期間，法蘭克和芭比絲還跟幾位朋友碰了面，有些人誤以為他們是一對情人，甚至不相信法蘭克的異議。一晚，法蘭克帶著芭比絲與建築史家班漢共進晚餐，那時班漢正返回倫敦，撰寫有關洛杉磯的著作。但是，芭比絲的心情絲毫沒有因倫敦之行而變得開朗，於是法蘭克決定試著帶她經過英法海底隧道到巴黎。他帶芭比絲到香榭麗舍大道，參觀以前工作的勒蒙迪建築事務所，接著再到他與安妮塔住在巴黎時所造訪過的其他地方。芭比絲領悟到，那是法蘭克的「回憶之旅」[10]，不過她並不特別介意，她很開心能夠參觀一些對法蘭克的生命來說極為重要的地點。稍候在巴黎行途中，他們吸了一些隨身帶來的大麻，心情變得異常興奮，接著兩人去艾菲爾鐵塔，搭了電梯直上頂端，然後一路踩著樓梯狂奔而下。那一刻，芭比絲終於整個人放開來。「我們大聲尖叫吶喊，簡直樂瘋了。我們到達後，一路瘋狂叫喊衝到一樓，」法蘭克回憶道。[11]

日後，芭比絲將會離開洛杉磯返回紐約，跟當地的藝術家賈斯培·瓊斯尤其往來密切，她多年前見過瓊斯，當時他正在洛杉磯創作一系列早期的版畫。阿爾頓跟瓊斯處不來，可是芭比絲喜歡他，兩人的友情在阿爾頓去世後有了進一步的發展。阿爾頓還在世時，芭比絲曾介紹法蘭克認識瓊斯，時間一久，法蘭克與瓊斯也變成好朋友。這是一段相當可貴的友誼，因為當時法蘭克逐漸有興趣認識紐約的藝術家，猶如他對洛杉磯藝術圈的好奇。他與洛杉磯藝術圈的緊密連結永遠不會消失，不過他對瓊斯、李奇登斯坦及其他藝術家感興趣的跡象，不單純出自於對其藝術創作的熱衷。那顯然是一種讓法蘭克跨出洛

*幾年後，法蘭克會在洛杉磯為揚斯設計房屋，但後者擅自更動法蘭克的規劃，自行建造，使該建案不幸成為早期大打折扣的蓋瑞住宅設計。

杉磯，把觸角伸得更遠的方法。艾迪・摩斯和阿爾本斯頓或許是廣為人知的洛杉磯藝術家，但法蘭克・蓋瑞將不會永遠只是人們眼中的洛杉磯建築師。

法蘭克因為幫忙瓊斯重新裝修曼哈頓下城休士頓街（Houston Street）的畫室，很快與藝術圈的普普藝術家詹姆斯・羅森奎斯特（James Rosenquist）、歐登柏格、羅森伯格等人成為朋友。已是法蘭克最重要的藝術影響之一的羅森伯格，未來將變成他的至交。羅森伯格的「融合」——混合繪畫與雕塑，整合拾得物，融入彩繪的畫布上——屬於戰後「高級藝術」（high art）中第一波將平凡、日常、便宜的物品放進藝術創作的實驗，法蘭克為此感到振奮，更不用說有一種解放的快感。法蘭克認為，假如像羅森伯格這種真正的藝術家都能利用拾得物，那麼由此可證明，依照他自己的直覺，把日常、便宜的材料應用在真正的建築上也是有理的。若沒有羅森伯格，法蘭克覺得自己也許不會有勇氣，把圍籬鋼絲網或未完成的合板，放在設計的建築物裡。

此外，瓊斯搭起一個更加重要的人脈，介紹法蘭克認識他在紐約最要好的朋友之一、名叫大衛・惠特尼（David Whitney）的自由策展人。惠特尼熟識大多數紐約藝術家，尤其是安迪・沃荷，日後他也會成為法蘭克的好友。惠特尼是著名建築大師菲力普・強生的伴侶，當時強生的作品表現出針對古典主義所進行的強烈個人改寫，以及對裝飾的偏重，與法蘭克的理念相去甚遠。事實上，強生的作品正是法蘭克覺得毫無生氣的那種建築。然而，強生也是建築史家，同時是紐約現代藝術博物館（MoMA）建築與設計部門首任負責人，無論他自己的建築創作如何，他都是建築界知識領域裡不可取代的存在。到了一九六〇年代末，強生已經設想好餘生要扮演的角色：建築世界裡的院長、贊助者、幕後功臣，以及斯文加利（Svengali，用難以抗拒的力量主宰他人之人）。法蘭克渴望有機會與強生見面，他以為只要認識

但並非如此。「現在還太早，」瓊斯告訴法蘭克：「你還沒有準備好。」[12]

瓊斯和惠特尼，很快就會收到與大師見面的邀請。

法蘭克與勞斯公司的合作關係，幾乎是以意外作為開場。大衛‧歐麥利（David O'Malley）是法蘭克在洛杉磯葛魯恩建築事務所的前同事，專門負責大型購物中心開發商勞斯公司的業務，歐麥利剛搬到勞斯公司總部所在的馬里蘭州，以利於跟客戶就近聯繫。勞斯公司自認為是美國國內比較有見識的購物商場建商之一，創辦人詹姆斯‧勞斯（James Rouse）就各方面而言都稱得上是奇特的地產開發商人：儘管他以建設近郊購物商場致富，卻真心關注都市規劃、平價住宅、平等機會，並且深切關心城市的未來。最後，他會以建「節慶市集」（festival marketplace）聞名，這是他親自發明的大型都市零售複合商場，例如波士頓的「費紐爾廳」（Fanueil Hall）、巴爾的摩的「內港」（Inner Harbor）。不過，一九六〇年代中葉，他把重心放在巴爾的摩市外一件建造新鎮的案子上，藉此實現理想社區的遠見，並把該城鎮取名為「哥倫比亞」。

歐麥利渴望在「哥倫比亞」一案擔綱重任，視此為離開葛魯恩獨立開創事業的契機。可是，他不認為自己能一手包辦，想到法蘭克會是理想的夥伴。他說服法蘭克到東岸出差時，順道出席他在馬里蘭家中舉辦的派對，然後向法蘭克介紹在場的莫特‧霍布菲德（Mort Hoppenfeld），後者是加入勞斯工作團隊的建築師，負責監督新城鎮的規劃與設計。「我不知道自己是在接受面試，可是我確實是被面試了，」法蘭克說：「他說希望我回去並跟詹姆斯‧勞斯見個面。」[13]法蘭克向霍布菲德解釋自己對單獨出差旅行感到疲憊，也不想這麼快再次離開妻兒飛到東岸，於是霍布菲德邀請他下回帶著安妮塔和兩個

女兒同行。隔週，蓋瑞一家四口回到馬里蘭州，法蘭克與勞斯順利會面，一見如故。雖然勞斯的審美觀比法蘭克的更加傳統——實情是近乎保守——可是法蘭克覺得勞斯的其他方面都頗有意思。法蘭克形容，身為開發商的勞斯是「就像我一樣的社會改良夢想家……他擁護自由主義，關心的許多事物跟我很相近——人和人本精神」。[14] 勞斯顯然同樣在第一時間就認同法蘭克。那個週日，蓋瑞一家離開之前，霍布菲德打了電話給法蘭克，邀他擔任「哥倫比亞」開發案的總建築師。

法蘭克婉拒了。「我說：『老實說，我才剛花了許多時間跨出第一步，準備好開始執業。辦公室在聖塔莫尼卡，接的案子不多，但我獨立自主，我不想再走回頭路。非常感謝你。我很想跟你工作，但是謝謝你。』安妮塔和我上了飛機。」[15] 法蘭克似乎再次放棄能讓經濟穩定的機會，他深怕那樣的工作犧牲掉自主權。這樣的抉擇逐漸變成他生命中的常態。

不過，蓋瑞一家人在那個週日晚上回到洛杉磯時，法蘭克又接到一通電話。「那是霍布菲德，（他說）『嗯，好吧。我們知道你不會來我們這裡工作，但我們希望你設計第一棟建築物，所以明天請回到這邊來。』」法蘭克記得霍布菲德告訴他：「於是星期一，我坐上飛機，照他的話過去。」[16] 接下來十一年的合作關係就此展開，最後帶給法蘭克十件不同的委託案，包括他首批大型建築物、第一座音樂表演會場，以及第一次真正實現辦公大樓設計的機會。這一回法蘭克堅持掌握自己的自主權並沒有讓他失去工作機會，看起來似乎能同時左擁自由、右抱大宗委託案。

法蘭克不想搬到東岸，所以與歐麥利合夥是合理的判斷，一如歐麥利所期望的。歐麥利辭去葛魯恩事務所的工作，跟著沃許一起成為法蘭克絕大部分建案的協力團隊。三人成立一間新的事務所：「蓋瑞、沃許與歐麥利事務所」（Gehry, Walsh & O'Malley），在加州和馬里蘭各有辦公室。新的事業在法

律上與原本加州的事務所是劃分開來的，可是三人都享有兩間事務所的部分持有權。

哥倫比亞的新事業體所接的第一筆生意是為「哥倫比亞」開發案興建一個小型展覽館，讓開發商展示新城鎮的整體規劃。接著是消防站，然後是法蘭克第一個吸引廣大民眾注目的建築物「馬里威瑟戶外場館」於（Merriweather Post Pavilion），一座由勞斯出資、可容納三千名觀眾的戶外演奏場館，為華盛頓愛樂的夏季演奏會提供合適的演出場地。此案的進度排程和預算都格外吃緊，蓋瑞、沃許與歐麥利事務所只有七十個工作天或說約三個月時間，以及不到五十萬美元的預算可以利用。更大的限制是，法蘭克必須使用勞斯公司已經訂購的鋼托梁屋頂系統。實際上，勞斯和工程師團隊早已動手設計，之所以請法蘭克加入，是為了讓他在不超出界定範圍的前提下，添加建築特質的共鳴度。

法蘭克用自己的方式完成任務，證實他有能力在嚴格的限制下，應用簡單、粗獷的材料，構思出奇特、搶眼的建築。馬里威瑟戶外場館是歐尼爾乾草棚的放大版，設計的主特徵是一個梯形的巨大屋頂，以傾斜角度建置，由六根柱子支撐。屋頂呈扇形，面積隨著離舞臺的距離越遠而變得越寬廣，鋼托梁全部裸露可見，四周用原色黃杉木板圍起。

一九六七年一個難忘的夜晚，馬里威瑟戶外場館落成啟用。當晚的演奏會剛開始，就下起了猛烈的暴風雨，因為趕不及完成場館周圍的走道，散場的觀眾不得不淋著滂沱大雨走過泥地，到了停車場卻發現他們的汽車陷在更深的泥沼裡。勞斯公司預先準備的落成慶祝典禮，隨著大雨沖刷而去。儘管天候不佳，演奏會卻進行得相當順利，法蘭克的設計和聲學家克里斯多福・賈菲（Christopher Jaffe）的音響裝置皆獲得好評，主要是因為糟糕的天氣對場內音質的傳送影響極微，凸顯出硬體設備的優良。這場演出得到《紐約時報》樂評家荀伯格（Harold Schonberg）的正面評價，形容它「一場建築與聲學的大成功

……可能是美國音質最棒的戶外場館。或許難以置信，但馬里威瑟戶外場館比大多數標準音樂廳更加優

越……沒有人需要辛苦努力才能擁有聽覺享受。場館很大，但它有小得多的圍封空間那種親密感。[17]

荀伯格的評論報導刊登在週日版《紐約時報》時，法蘭克已經返回洛杉磯，一如往常在加薩拉夫婦

家度過週日午後。他記得，「〔米高梅電影明星〕埃絲特·威廉斯（Esther Williams）和〔導演〕佛南

多·拉瑪斯（Fernando Lamas）在場，還有其他大銀幕上的顯要人物。班〔加薩拉〕把那篇評論保存起

來，因為他為我驕傲，當眾大聲朗讀。等他讀完，我跳進游泳池，與埃絲特和佛南多游泳。我終於出人

頭地了。」[18]

勞斯公司和蓋瑞、沃許與歐麥利事務所合作愉快，可是完成幾件計畫案後，法蘭克對於這樣的合夥

關係有了不同的想法。事實證明，身為合夥人的歐麥利，態度近乎過度積極。他堅決把公司經營成有規

模的事務所，在東岸承接的委託案遠遠超出法蘭克可以追上的程度，包括許多與勞斯公司無關的建案。

歐麥利樂意自己親自設計較小的案子，不讓法蘭克受干擾，可是就法蘭克看來，這種做法只會令情況更

加惡化。讓歐麥利當合夥人來執行法蘭克設計的建築物是一回事，歐麥利擔當設計然後貼上法蘭克的名

字又是另一回事。法蘭克當然希望事務所生意昌隆，但並非忙碌到生產出假手於人或他不喜歡的設計。

他向歐麥利表明解除合夥關係的想法，願意把手上持有這家合夥公司的股份交給歐麥利，條件是歐麥利

放棄洛杉磯事務所的經營所有權。

歷史重演，法蘭克決定離開可以大賺一筆的環境，因為他覺得本身的自主權受到威脅，只不過這一

回是他的名聲成了箭靶。他以為拆夥的結果，代表與勞斯公司的合作結束，而他的前合夥人將以建築師

的身分繼續經營下去。合夥關係終止後，法蘭克去見了霍布菲德，後者一直是他在勞斯公司最初的靠

山，說明他的決定。「感謝老天爺，」法蘭克記得霍布菲德聽完拆夥的事情後說：「我想請你來設計

我們的新總部，我們不想有他參與。」[19]

法蘭克已經準備好撤離——實際上他確實撤離了——然而這一次，老天給他機會以自我的處世方式

站回主導位置。詹姆斯·勞斯同意霍布菲德的提議，讓法蘭克操刀設計公司的新總部大樓，建地在哥倫

比亞郊區，由少了歐麥利的「蓋瑞與沃許事務所」承接委託。就許多方面來看，這件計畫案都與馬里威

瑟戶外場館相反：更長的興建期程，更大方的預算。法蘭克在一九六九年接受委託，那棟建築物到了一

九七四年才竣工啟用。*

勞斯總部大樓是長型的白色灰泥建築物，樓高三層，牆面上的橫向窗戶鑲著暗色玻璃，某些區塊的

量體向內縮，藉以提供開放式陽臺。從遠處眺望，看起來比實際上更像普通的郊區辦公樓。木製棚架環

繞建築物基部，為一些陽臺提供遮蔭，木板較柔和的不同紋理，材質溫暖，尺度親切，與白色灰泥及玻

璃的俐落形式形成有趣的對比。在室內，法蘭克發揮更多創新巧思。這棟建築物是開放式辦公空間設計

的早期實驗，也是最早嘗試升高地板、底下鋪置電線的實例之一，藉此提供辦公區及隔牆方面完整的應

* 勞斯公司使用這棟總部大樓長達四十年。二〇〇四年，勞斯公司將大樓出售給「GGP不動產投資信託」（General Growth Properties），後者繼續以此作為區辦公室。二〇一四年，接管GGP不動產投資信託的開發商霍華休斯公司（Howard Hughes Corporation），將大樓改裝成全食超市（Whole Foods）。休斯相當尊重該大樓的建築血統。郡長在新聞稿中大力讚賞該大樓的轉用，「保存和凸顯法蘭克·蓋瑞的原創」。日後，休斯會與法蘭克的事務所建立起更實質的關係，聘用蓋瑞建築事務所（Gehry Partners）操刀設計檀香山的公寓大廈。

用彈性。間接照明由法蘭克設計的裝置向上照射，再從不受導管阻礙、平滑的天花板反射下來，因為所有暖氣和空調系統的排氣孔都藏在柱子裡。室內以一條中央「大街」作為主要位置，這是利用天窗照亮的中庭，些微隱射出購物商場用的設計。

勞斯總部大樓的照明創新，有些是來自法蘭克為另一位商業客戶所構思的設計：加州的瑪格寧百貨（Joseph Magnin）。葛魯恩建築事務所的包菲德和康堤尼向瑪格寧百貨建議，法蘭克會是室內設計的好人選，有能力負責分別位於科斯塔梅薩（Costa Mesa）和聖荷西艾曼登區（Almaden）的兩個新據點。比起歐尼爾，瑪格寧百貨是比較像勞斯公司的客戶，不過法蘭克從來不認為自己站在商業建築之上，樂意接下委託。百貨公司是一道迷人的難題──一個銷售用的機構──眼前的挑戰令法蘭克興致高昂，他得思考如何善用自己的建築直覺力，打造出一家全新的百貨公司，比起人們熟悉的舊形態，機能更卓越、美感魅力更加倍。

法蘭克為自己找了兩名合作者：多年好友暨辦公室夥伴卡瓦娜，以及辦公室新夥伴黛博拉·蘇斯曼（Deborah Sussman）。蘇斯曼是洛杉磯的平面設計師，曾為伊姆斯夫婦工作，後來獨立開業，起初在蓋瑞與沃許事務所位於聖文森大道的辦公室，以一張空辦公桌作為執業基地。事後證明，卡瓦娜和蘇斯曼的貢獻實在不可或缺：兩位女士各負責一間瑪格寧百貨分店，為室內設計帶來至關緊要的色彩和活力元素，將整個團隊自法蘭克反常的樸素當中拯救出來。*

法蘭克的切入點是，百貨公司已經變得一團混亂，不良的設計使商品失色，他的概念是簡化整體的外觀，希望架上的商品得到更多注目。此外，他認為時裝的快速變換，應該促使百貨公司內部比過往更具彈性。「商店通常是一種固定靜態的東西。但時尚不是靜止的，它多變且變幻無常，」法蘭克告訴

《傢飾日報》（*Furnishings Daily*），該報以「迎新……Now」為標題，在下方貼了法蘭克完成的第一家瑪格寧百貨的照片發行報導。[20]

那件設計若談不上極簡，也可說相當簡潔……在科斯塔梅薩，法蘭克設計一種隱藏式照明系統，能改變賣場的照明色彩；在艾曼登的分店，他設計他稱為「樹」的高立陳列組件，獨立的四方柱體每一面都可擺設商品，上方設有大看板面向四方，可依需要替換並展示各種平面視覺設計或標語。高大的「樹」是標示牌也是架子，在賣場中能輕易看見，還能簡單地增減組裝。這個陳列設計能讓專櫃經理「實驗、改變和精緻化展示系統、各部門商品的關係及布置」，法蘭克告訴《商店雜誌》（*Stores*）。「沒有彈性的環境，不允許人改變心意，現在他不必在釘死的環境裡自求多福了。」[21]

法蘭克最令人驚豔的，或者至少是最純粹的建築創新，則是擺放在科斯塔梅薩店立面前的數個展示用玻璃箱，與傳統百貨公司的櫥窗一樣高，而且起碼一樣大。他用這個動作讓櫥窗改觀，將一個二維元素轉變成三維，超越一般郊區百貨公司又平又空的立面。

法蘭克並不滿意他離開比佛利威爾希爾酒店後在多希尼道租賃的小公寓。那裡的空間太小，不足以讓他招待自己的兩個女兒，而且從好萊塢西區到聖塔莫尼卡和布蘭伍區的車程很遠，更重要的是他的辦

<hr>

* 蘇斯曼經常與長年伴侶保羅・普瑞薩（Paul Prejza）攜手，日後將成為洛杉磯最著名的平面設計師之一。蘇斯曼與普瑞薩公司（Sussman & Prejza）主導一九八四年洛杉磯奧運的平面標誌設計，顯赫的客戶名單還包括承攬華特迪士尼公司的許多設計案。蘇斯曼於二〇一四年逝世。

公室、大多數的朋友，以及日常活動範圍都在公寓的另一頭。此外，多希尼道離海邊很遠，尤其是瑪麗安德爾灣（Marina del Rey），法蘭克在灣港停了一艘小船，空閒時喜歡出海航行。多年前，南加大一些朋友帶他認識帆船運動，雖然當時他沒有時間也沒有金錢能夠熱情投入，隨著歲月過去，揚帆變成不只是一項休閒活動。曾經有很長一段時間，法蘭克與勞斯公司的經理山姆·羅斯（Sam Rose）一起租用帆船，對方也是喜歡駕船航海的人，最後兩人還合購一艘小帆船。[22] 飄盪在海上令法蘭克放鬆。出海，可以逃離那些「似乎永遠圍繞在他身邊的壓力，而且帆船的純粹當中有一點特別令他喜歡。日後他會描述：

「那些帆，創造出一個建築天地。」[23]

洛杉磯的西邊有另一個更方便的住屋選擇，能夠完美滿足法蘭克的需求，那是他在聖塔莫尼卡的丘峰公寓仍擁有的一個單位。但不久前他已經把公寓讓給朵琳和她的先生洛夫·尼爾森居住。魏斯樂鼓勵法蘭克向朵琳坦誠表達自己的歉意，說明需要取回那間公寓，她和洛夫得搬出去。法蘭克不贊同這個做法，那樣的舉動對他妹妹是殘酷的。不過，他思考得越多，越覺得唯有秉持烈士受苦的精神，才能讓他獨自繼續住在擁擠又不方便的多希尼道，而朵琳也可以繼續住在他所持有的房產丘峰公寓。

魏斯樂不是鼓勵病人背負犧牲烈士精神的那種人，據法蘭克的說法，這位心理治療師「繼續慈惠，直到我能搬進自己的公寓，獲致更多自我尊重」。[24]「於是我把朵琳趕了出去。基本上我說：『我有非常緊急的需要，你們兩個應該自己想其他辦法。』」朵琳搬了出去，別無選擇，氣急敗壞。接下來好幾個月，她都不曾跟法蘭克說話，兩人的手足關係總是交纏著深切關愛與兄妹競爭，那次事件之後，兩人經歷很長一段親情冷淡的時期。

擁有更體面的住所，對法蘭克和菠塔逐日加深的感情也是有益的。雖然還沒有談及婚姻，可是兩人

相處的時間越來越多，法蘭克越來越欣賞和感激菠塔的絕頂聰明、溫暖的心性，以及對他的忠貞不渝。菠塔看起來沉穩內斂，對自我本質欣然接納，跟法蘭克的前妻立刻形成明顯的對比，安妮塔總是充滿不安全感。菠塔美麗動人，輕聲細語，溫和有禮。最重要的是，她對法蘭克的創作深深著迷，但對逐漸引來的聲譽和名人效應不感興趣。法蘭克對於跟名人和有權人士交朋友的誘惑難以免疫，多年來他的藝術家朋友總會取笑他攀附名人的舉止，他明白認識因為創意才華而欣賞他的人有多難得，而且菠塔除了給予精神支持，還能讓他保持腳踏實地。依阿爾本斯頓的說法，菠塔的強項是她可以同時是法蘭克的「支持機制〔及〕麻煩探測器」[25]，不僅可以保護法蘭克不受日常壓力的影響，還能避免他因自我抱負的高風險而受傷。

朗恩‧戴維斯是後期才加入洛杉磯藝術圈的抽象畫家。他在洛杉磯出生，成長和求學都在懷俄明州，一直到一九六〇年代中葉開始以畫家身分奠定藝術家生涯後才回到家鄉。那是弗魯斯畫廊跨過早期發展階段之後很久，不過戴維斯因為年齡與弗魯斯的許多藝術家相仿，很快就跟許多人打成一片，自然也跟法蘭克變成朋友。

戴維斯將會變成法蘭克職涯早期在住宅設計方面最重要的客戶。許多方面來說，這是自然形成的盟友關係：戴維斯大型、色彩濃烈的抽象畫，是針對幾何圖形和透視錯覺所進行的探索，這些碰巧是占據法蘭克心思的眾多議題中的兩項。戴維斯也有興趣深入了解，他嘗試在二維空間實驗的元素會如何在三維空間裡展現。他想要有一位建築師能理解和回應他的創作，並且欣然接受與他的協力合作。身為畫家所獲得的成功，大得足以給他一筆資金，建造一棟獨門獨戶的宅邸，當作住家和畫室。

戴維斯在馬里布山丘區買了一座三點二五英畝的牧馬農場，一九六九年請法蘭克共同合作設計一棟建物，其空間可供創作大幅繪畫、存放作品，並提供彈性的生活空間，這些需求都可以輕易被量化。另一方面，戴維斯希望房子本身在某種向度能與他的藝術理念連結，不難理解這一點的難度更高。在埃絲特‧麥考伊於《進步建築》雜誌（Progressive Architecture）所寫的報導中，當時法蘭克設計的第一步，是讓戴維斯在現場拉開繩子，定出消失點的位置。三年間，戴維斯與法蘭克花了大半時間推敲設計，每週固定見面一次，除非法蘭克因工作排程出城去了。[26] 戴維斯事後道出，那是「他的愛的付出，他肯定沒有從案子中賺到一毛錢。我給了他兩幅畫，而他給我無限的時間和無限的智慧」。戴維斯形容那個建案是他的「幻想」，又描述法蘭克是「一位非凡的建築師，有能力解讀一個藝術家天馬行空的想像」。[27]

法蘭克的設計，或者說法蘭克與戴維斯的共創結果，是用金屬浪板圍起的一個巨型盒子，梯形的平面圖，以傾斜的屋頂反映出山丘的斜坡。整個結構最低的角落是九英尺高，最高點上升至二十九英尺。把傾斜的屋頂放置在非直角的牆上，表示四面牆的高度在任一點都不相同。牆面上開鑿了大型景窗，一些是長方形、一些是梯形，前門則是一個巨大的正方玻璃鑲嵌在旋轉構架裡。此外，裁切掉屋頂一些區塊，以打造二十英尺長的隙縫當作天窗。

這棟房子的完成，必須特別感謝之前的歐尼爾乾草棚一案，只是這次法蘭克可以把那時因乾草棚而開始探索的構想，擴大至功能齊全的建築物應有的規模和繁複。就某方面而言，這棟住宅與前述的乾草棚一樣平凡無奇。每平方英尺的成本是十六美元，即使在當時也是非常小的金額。以最簡單的字面解釋來看，這個設計只不過是各種直線的搭配，構成四面牆壁和一個屋頂而已。然而，最後產出的結果，絕對不只是一個盒子那麼簡單。多變化的角度拉展出生動的透視觀感，不尋常的窗戶和天窗形狀，將抽象

的影子線條投射在白色牆面和木地板上，整體編織出一種華麗感，在粗糙、工業質感的形色及材料中顯得特別耀眼。

五千八百平方英尺的室內是開放式寬敞空間，鄉村版的藝術家 loft 閣樓。戴維斯特別強調彈性機能的重要，法蘭克因此一度考慮把所有隔間板裝上輪子，甚至設計移動式樓梯，方便戴維斯隨意使用樓中樓空間。客戶和建築師兩人後來發覺到，隔間板和樓梯裝上輪子的概念，不過是自以為是的空想，巧思勝過實用，於是法蘭克把室內切割如下：一個主要居家空間，約十七英尺高；一個書齋辦公間在陽臺的上方；挑高的飯廳；一個廚房和一個主臥室，再加上戴維斯創作用的畫室。正中央有一道長型的空心隔牆，裡面安置兩間衛浴室和顏料儲藏間。

法蘭克著手設計「朗恩‧戴維斯宅」，一九七〇年。

戴維斯在一九七二年搬進新宅，幾年後他跟法蘭克在室內置入額外的樓廳及隔間，擴大居家空間，讓區塊配置劃分得更加清楚，但不至於流於世俗。「他決定想要有多個隔間，」法蘭克在一九七七年告訴《紐約時報》：「現在變得完全不一樣了。但我認為無傷大雅。」28 這是法蘭克拒絕當個設計獨裁者的早期例子。較早之前，他曾經把這棟住宅比喻成「一個我們可以玩耍的巨大乾草棚」，而他沒有食言。29 假如戴維斯想要

一切能調動自如，法蘭克不會反對，縱使那意味著住宅原本的設計概念必須讓步。

不過，有一種解讀是，「戴維斯宅」從來不如外表看來那麼非比尋常。設計的當時，正值現代主義理想中一絲不苟的玻璃、金屬、木材、混凝土盒子走下坡之際，直接抨擊紐察、辛德勒、索利安諾、巴夫與漢斯曼建築事務所（Buff & Hensman）和許多法蘭克的其他導師所創造的加州風住宅；現代主義者過去將傳統、棚狀房屋樣式棄如敝屣，轉向偏好屋頂平坦的盒子，現在卻引起許多建築師頻頻回顧，好奇難道真的沒有可學之處。范裘利在費城市外的栗樹山鎮為母親建造的房子＊，可能是喚醒該住宅傳統印象最講究的嘗試，可是在加州，MLTW建築事務所的查爾斯‧摩爾（Charles Moore）、唐林‧林登（Donlyn Lyndon）、威廉‧藤布爾（William Turnbull）、理查‧懷塔克（Richard Whitaker）打造出更受歡迎而非更學術性的新建築作品，在舊金山北岸的度假住宅區「海岸農莊」（Sea Ranch）的設計上隱射了舊形式。一九六五年完工的海岸農莊是一批頂著斜屋頂的木造小屋，精巧排列成雕塑般的布局，雄踞起地盡立在太平洋海岸邊。海岸農莊看起來不像傳統的房屋，但也不像現代的盒子，其溫和、可親的特質廣受喜愛。

脫離現代主義盒子形式的建築師成了「棚屋生產者」，難道戴維斯宅是法蘭克為了與之劃清界線，加入個人色彩的創作嗎？還是另一種更超前的現代主義表達方式，利用便宜的工業材料，創造出堅韌而非鬆散的客體，同時使加州上一代的現代主義者起碼只是看起來過分溫雅，而談不上作風膽小？

戴維斯宅依然是法蘭克有力且重要的作品，最大的理由是他有能耐同時兼顧上述兩種精神。這棟住宅強調他與建築界的後現代主義運動，其細微卻重要的關聯，在他努力建立自我風格的同時，該運動正

逐漸成形：許多同樣困擾著後現代主義者的議題成了他的動力，尤其是他們認為現代主義建築是禁慾的苦行者，情感範疇上受到限制。而他跟後現代主義者一樣，能夠自在觀摩過去的建築，然後再從中學習長處。

對法蘭克來說，過去的建築僅止於概念上的啟發，必然不是提供寬鬆複製的客體。他追求創新，渴望探索抽象形式的各個面向，開墾過去的世代挖掘得不夠深刻的領域。到了最後，他無法滿足於設計簡單的現代盒子，並不是因為那些房子無法讓人回想起傳統的建築元素，如范裘利、摩爾，以及其他現代主義建築師嘗試在作品中落實的，而是因為這麼做無法將形式的創造往前推得更遠。世紀中現代主義加州住宅，在法蘭克看來是循規蹈矩的。假如設計戴維斯宅時，他身為建築師的風格尚未完全定義，那麼可以肯定的是，他的風格顯然不會被稱為是「循規蹈矩」。†

在法蘭克職涯的那個階段，戴維斯宅為他帶來最廣泛的注目。不僅有埃絲特·麥考伊在《進步建築》雜誌撰文報導，連當時發表當代住宅建築的知名管道《紐約時報雜誌》，也有一篇以〈考究的草

* 關於范裘利的詳細描述，見第七章。

† 戴維斯與妻子在這棟房子居住多年，其間經過幾次內部調整，而且往往找蓋瑞一起合作。最後他們將房屋出售，搬到新墨西哥州陶斯（Taos）。後繼的屋主包括演員派屈克·丹普西（Patrick Dempsey），他保存構造的整體性，但在室外增添精雕的景觀，並把室內變得更符合一般居家功能配置。二〇一四年，《建築文摘》（Architectural Digest）刊登一篇關於戴維斯宅的報導，形容那是丹普西與家人所居住的「溫暖、裝飾富藝術品味的家」。然而，丹普西的藝術收藏品包括美國裝置藝術家羅伯特·歐文的一件輕型雕塑品，以及拉斯查的幾件創作，因此怎麼說都跟房子的原設計有著悠遠的淵源。二〇一五年，戴維斯宅以一千五百萬美元高價售出。

作〉為題的主題報導。《紐約時報雜誌》的報導，是第一個將法蘭克的建築作品呈現在美國大眾出版媒體上的長篇報導，內文描述「蓋瑞雖然設計了一個提供極度自由的空間⋯⋯同時他微妙地維持整體的掌控。這個奇特的空間無一處存有中立：它迫使人們思考空間的本質、牆壁的本質、圍封空間的本質。如是表達，帶出真正的建築的主要使命，手法儘管草率隨性，卻確立了真正的建築的存在」[30]*。

*我本人是該篇報導的作者，那是我第一次撰寫關於蓋瑞的文章。

9 磨平稜角

法蘭克絕不膽怯，可是他形於外的舉止有時會表現出一定程度的猶豫，甚至保留，他經常站在聚光燈外，既不寫日記，也很少寫信給別人。但是他表達看法時不溫順也不會沒把握。他用獨有的方式來表達自己，說話依舊溫和可親，個性上，至少表面上看來，幾乎沒有一點能與他在建築創作上逐漸強烈、甚至恣意張揚的特徵產生共鳴。魏斯樂幫助法蘭克明瞭，工作才是他該把混亂情緒及創意能量投入的地方，而他的建築始終是最能滿足釋放焦慮的出口。身為建築師和思想家提升他的自信，卻沒有造就自我意識過剩的藝術家體質，儘管他的自我意識增強了，態度依然隨和低調。他二、三十歲時那個滿懷好奇、熱忱、渴望且有點不安的自我，並沒有隨著身上披了一層強列與成就的光圈而消失。法蘭克比以往更加堅持要走自己的路，至少他擁有與任何建築或藝術同儕一樣成功的企圖心，可是他沒有為了達成想望而重新塑造自己。他反而透過魏斯樂的協助，了解如何善加利用與生俱來的個性。他沒有試圖用傲慢掩蓋自己的不安全感；反之，他懂得如何有技巧地讓自己在人前看來比實際上更加輕鬆和低調。

法蘭克滿四十歲不久，《西岸設計師》雜誌（*Designers West*）用了一整頁的篇幅刊登他撰寫的評論，綜合他對於建築、創意、建築業的未來所抱持的看法。那是一篇精采的文章，部分原因是儘管法蘭克總

是能輕鬆面對媒體發言或接受採訪——假裝不關心，事實上非常關注媒體給他的評價——但他極少自己撰寫文章，因此就一名常對自己的作品暢所欲言卻幾乎不從事書寫的建築師來說，這著實是一篇罕見的主張性論文。

該篇文章以短文的文體呈現，用一個強烈、近乎顛覆的宣言作為開場。「大多數執業建築師都畏懼客戶，因此損及服務的品質，」法蘭克說。[1] 他接著敘述：

我們的建築語彙優於我們的客戶的：我們的視覺領悟力演化程度更高；我們是專家，這就是聘用我們的理由。我希望盡一切可能提供最高水準的服務，為達到這個目的，我必須處理真正的問題，最能清楚點出問題的方式，就是整理成「以前的做法為何」或「提供他們想要的」兩類難題。我得審視客戶需要解決的困難的每個面向，最後為我提出的解決方案承擔責任。

對別人來說，這或許可以解釋為何建築師經常被批評為妄自尊大、不關心客戶。不過法蘭克沒有陷入小說《源泉》（The Fountainhead）的誘惑，也不想將自己重塑成艾茵·蘭德（Ayn Rand）筆下自鳴得意的主人公建築師霍華德·洛克（Howard Roark）。法蘭克不否認建築既是一種服務至上的商業，也是創意的追求。畢竟他曾兩次提及服務客戶的概念，把服務說成是他專業上的目標，而不是障礙。

這個概念如何符合法蘭克想要聽到客戶希望的東西，以及他總是為了回應客戶意見而不斷修改設計予以協助的做法？他從來不希望自己的客戶完全處於被動，只是為了他的幻想買單。那些把設計當成單純聽從客戶指令行為的消極建築師更令他挫折。他認為，建築師必須為建案提供一些客戶想像不到的內

容。如果建築師不能激發客戶去接受新穎的想法，這一切有什麼意義？如同幾年前他短暫為佩雷拉與盧克曼建築事務所工作時所發現的，自己既不希望像佩雷拉，發明過度奢靡且往往與機能無關的形式，也不希望像盧克曼，幾乎不曾呈現原創的設計點子。

法蘭克在為《西岸設計師》所寫的文章中，接著描述他對未來運輸和住宅的思考，以及他眼中認為建築業應該保持的固有價值。他對幾項事物有卓越的先見之明，包括科技的用處，了解改變的步調正飛快加速中。「建築物少有恆常性，地價和快速變化的需求促使規則改變，」他寫道：「我們需要一個能因應真正現實變遷的系統。」[2]

關於運輸的看法，他不認同地鐵和單軌電車等傳統公共交通系統會與美國人偏愛汽車相矛盾的概念。那麼，該如何改善運輸，又不會違反他一直深信不疑的進步性政治議題呢？他的構想是尋找一個新的方式，讓汽車變得更實用：

我們用簡化的解決方案，反覆研究一個我們甚至無法定義的複雜問題。單軌電車、地下鐵及完善的路面系統，即使能夠在充足的資金、合理的時間下建設，也無法提供私家汽車帶來的彈性、選擇的自由和威望。我們沉迷在自己的價值體系之中。單軌電車或許能夠乘載居民離開貧民區去工作，可是他會用第一份薪水買車。如果有一份分析報告，列出擁有一輛汽車得負擔的所有費用，包括浪費在路上的時間、在家裡和任何地方的停車、保險、維修等等，或許我們會發現，利用每人每年所需的同樣花費，可以在需要的時候租用汽車，以及享受計程車的便利。停車的數量會減少。這個假設過於單純，卻不失為一個辦法。[3]

實際上，法蘭克在一九六九年所預想的，將會是四十年後出現的商業模式：汽車共享（Zipcar）。刊登於《西岸設計師》的這篇文章還提出，當時正值顛峰的太空計畫科技——正好在美國太空人首次登上月球前夕出現——可以為住宅建物提供助力。「假設我們把一個住宅單位分成兩部分：（一）機械、電氣、廢棄物處理系統，稱此為動力裝置；（二）遮蔽物，」法蘭克寫道，接著描述：「或許有可能把第一部分作為是科學家和工程師要解決的問題……我能想像解決辦法包括利用印刷電路、固態電子封裝、電晶體、一種微管廢棄物回收系統等等，再加上西爾斯（Sears）或 White Front 折扣連鎖店販售的許多精良產品，就像其他用具。」[4] 法蘭克的想法是，科技功能可像「插件式」系統般，適用於任何一種房屋。「遮蔽物部分成為待解決的難題，必須符合各種品味水準和預算額度，但那個動力裝置可用於多戶遮蔽物，以及單戶遮蔽物，從高樓到帳篷，」法蘭克寫道。

最具啟迪作用的，是法蘭克對建築執業的整體觀察，他用名為「論目標」的章節來表述：

我們所承繼的價值體系，以及自己口中所相信的與面臨考驗時實際相信的混合價值觀，是模塑我們的環境的力量。若把這股力量想像成沿軌道疾馳的火車，那麼我們可能被拖著前進，也可能是緊緊攀附著，或者被推著。在軌道的某處，有一個可以把火車轉向的開關，就像某處肯定有一個點，能修改我們的價值體系。我一直試著在工作中找到那個點。我必須在哪裡引發改變？何處才是實在的作用點？……

要重新設計環境，我們真的必須重組我們整個價值體系——懷疑那不容批評質疑的——然後問問自

己什麼才是我們真正的想望、優先考量的事物。

在我的事務所，每一件案子都會定義出目標，排列出緩急輕重，隨著我們跟客戶共事，並開始承受妥協帶來的壓力，我們手上有條準繩能測量我們變動的軌跡。如此一來，就可能富智慧地以我們的目標指向來評估壓力，並判斷是否可以接受那況改變；若不可以，既然完全釐清了壓力，我們至少能夠嘗試勸說。

在實踐當中，我們發現這個系統促使建築師與客戶更加投入，共同面對制訂計畫和整個設計流程，最後引領雙方解決比一般做法可能顧及的專案更多面向的問題。[5]

法蘭克期望自己成為建築專業領域一股革新的力量，他的特性就是對於自己的企圖和確切的執行方式相當獨斷。他誇張卻真摯地提問，創造一種罕見而非激進的前景的最有效方法是什麼。此外，他說自己的事務所嘗試以上述價值體系來經營，目的在於針對大部分人們幾乎肯定會視為不尋常、甚至不理智的目標，進行理性的分析。

到了一九六九年春天，法蘭克明顯開始視自己為創造奇特形式的建築師，這樣的形式並非天馬行空的幻想，而是以理性為根基的實作。無論外形多麼與眾不同，如此極富想像力的形式實質上是對人的需要、客戶特定的計畫，所提供的理性回應；換句話說，不是建築師主觀隨性的創作。這個概念將構成法蘭克接下來職涯的基礎。

法蘭克發表於《西岸設計師》的文章的結語，乍看似乎與他秉信理性思考相抵觸：「我建議，我們認真投入幻想，也許能夠發展出建築的幻想園地。一個滿足大眾各種品味水準的系統，但品味容易改

變，也就成為提升品味水準的寶貴工具，引領認識全新的視覺語彙：輕鬆一撥，就能轉換空間。」[6]

但再一次，法蘭克的文字並非如看起來那麼淺顯，事實上提供相當多關於他內在渴望的洞察。對法蘭克而言，幻想不是溫柔假裝的事物，就像迪士尼樂園。他心裡想的，是抽象概念帶來的更加考究、奧妙的愉悅感。對法蘭克來說，讓人產生幻想的建築是具有高度美感抱負的建築，也是能夠激起超脫感的建築。不過，與此同時，法蘭克渴求自己的作品廣受歡迎，深深覺得建築必須令人舒適而非不安。到頭來，這才是對他最重要的事：充滿抱負，甚至於激進，同時擁有高人氣。他提及的「大眾品味」，強調大眾的接受度對他有多麼重要。儘管如此，他堅持不迎合一般人的品味水準。對法蘭克而言，「幻想」並不是虛偽，而是代表激發最高美學意圖的詞彙。

法蘭克無疑是誠摯的。他希望打造出來的建築前衛又大眾化，主張現代主義的同時，又能被大眾接受。這個想法或許天真，但肯定不是憤世嫉俗。他的態度獨樹一格，與他所熟悉的一九五〇、六〇年代文化少有共通性，那時他正邁入建築師的成熟階段，而現代主義往往力圖與主流文化區隔，進而定位自己。的確，二十世紀現代主義的歷史大抵如此，縱使偶爾會渴求大眾的接受，卻極少達到任何效果。而對每個想要贏得大眾愛戴的運動來說，如包浩斯，現代主義的血統當中，仍有其他對現代主義的首要目標，並且常常不認為對藝術的熱望和大眾接受度有太多關係。他們對成功滿懷憧憬，同時質疑太多的大眾認同可能意味的後果。對許多藝術家和建築師而言，不論意圖和宗旨，標新立異的憑證和名聲互不相容。

這是含蓄的菁英主義觀點。法蘭克想要走相反的路，至少就他自己的工作立場來說如此。他希望自

己的作品無論多麼特殊，都能讓人感到舒服，並且可容納各式各樣的事物。「我設計住宅時，從來不會像密斯‧凡德羅或萊特那樣，讓我自己的家具和設計品霸占室內空間，」法蘭克曾告訴艾森伯格：「我的做法剛好相反。我想要人們把自己的東西放進去，去主導，成為空間的主人，與我設計的作品產生良好互動。」[7]法蘭克坦承，雜亂使他覺得舒適。

他的感性由自己和家庭的自由主義政治立場，以及個人的美學品味所塑造而成，試圖綜合前衛的創意活動與大眾趣味的對立，就像他過去嘗試消除佩雷富創造力的形體與盧克曼遷就客戶之間的衝突。但對他來說同樣無比重要的，還有被視為可以解決身邊衝突立場的建築師，以及獲得所有人歡迎。

想必這足以解釋他為何在一九六八年跟妹妹朵琳展開一項特別的計畫，到洛杉磯的公立小學教導五年級學生關於建造城市的經過。在美國國家藝術基金會（National Endowment for the Arts）「駐校藝術家計畫」（Artists-in-Schools）的支持下，法蘭克和朵琳以威尼斯區西敏林道小學（Westminster Avenue School）為執行試驗計畫的基地，藉此重整課堂的架構，以一座想像城市為主軸，引導學生進行設計和建造。這是法蘭克的發想，他認為數學、歷史、科學及公民課程，都能透過城市規劃的實作作業來教導。他和朵琳共同編製一個情境：在偏遠的土地上，發現了一種可以讓垃圾進行生物分解的新元素，名為「漂磷」（Purium），接下來會有很多工人來這裡開採並把「漂磷」運送到全世界，因此需要快速建造一座城市供工人和他們的家人居住。法蘭克和朵琳帶領著五年級學生一起設計，再用積木搭建整座城市，把必須解決的難題呈現在他們眼前，例如做決定砍除樹木以便建設公路和房屋。此外，指派學生分別扮演政治人物、營造商、抗議公民，藉此演示建造城市的真實面。

法蘭克和朵琳協力進行一項教導小學生城市規劃的計畫，一九七一年。

法蘭克和朵琳幾乎把這項作業當作興劇場的演練。班級導師事前雖然同意與他們協力，卻無法接受實際情況，到頭來命令他們離開教室，因為兩人的教學方式對老師來說太過於自由。這項計畫從樂觀的開始到失望的結束，都由導演強‧布爾斯汀（Jon Boorstin）拍攝紀錄成短片《兒童城市》（Kid City），主要圍繞著三位大人之間逐步擴大的緊張：頂著蓬鬆頭髮和留著八字鬍的法蘭克、一頭長直髮且舉止像民歌手瓊拜雅（Joan Baez）的朵琳，以及正經八百的小學老師。[8] 在法蘭克看來，問題的癥結在於，那位老師不想讓她的學生接觸到現實生活的混亂。「我們討論的全是關乎去嘗試和冒險，」法蘭克面對鏡頭說，而他將會在一生中不斷重複這句話。法蘭克說明，那位老師「拿掉作業當中所有的衝突點，因為實在太棘手了。〔可是〕那衝突是城市規劃過程中真實牽連的事務，正是我們想要探究的。製造出一個美麗的物體，根本不是我們試圖要達成的」。*

從很早以前開始，法蘭克就不只與洛杉磯藝術家密切往來，他已擴展並含括許多更著名的紐約藝術家，如賈斯培‧

瓊斯、羅森奎斯特，更進一步透過瓊斯而與策展人惠特尼成為朋友。法蘭克特別期待有機會與惠特尼的伴侶、建築大師菲力普·強生見上一面，仍舊未能如願。強生享有的盛名較少來自他的建築作品，而是他為自己在建築界所立定的特殊角色。職涯之初，他擔任紐約現代藝術博物館建築與設計部門首任策展人，接著實際轉型成為整個建築界的策展人，從他欣賞的作品中挑選出年輕的建築師，認識他們並藉由轉介新工作機會，協助對方的職涯向前推進。他的贊助起碼是由等量的個人興趣與慷慨所驅動，他渴求得到新一代建築師帶來的新鮮刺激，而且清楚他提供的協助將在日後以對方的忠誠獲得回報。像法蘭克一樣，強生深信建築師涵蓋了藝術創作及解決機能問題，他自己的建築作品充其量可說是優劣不均，但是一個敏銳的心智，抒發某種意識形態的存在感的意圖，始終教人難以忽視。

戴維斯宅的報導刊出時，法蘭克已經四十五歲，正臨近享譽全國的時刻。他逐漸轉變成強生樂於認識的那種開路先鋒型的建築師，再加上本身是惠特尼和瓊斯的朋友，法蘭克猜想會見大師本人的時機即將成熟。後來終於透過提姆·佛里蘭（Tim Vreeland）傳來邀請，佛里蘭是在加州大學洛杉磯分校授課的本地建築師，與強生的建築圈子熟識。強生請佛里蘭安排導覽，帶他參觀洛杉磯重要的新作，並要求把戴維斯宅列入名單。

法蘭克記得，「戴維斯以為菲力普是來看他的畫作，因為他很難想像他要來看我的作品。但我知道

* 法蘭克和朵琳事後都沒有放棄對藝術教育的關心，或者利用造鎮主題當作教育工具。朵琳將心力投注於發展她稱為「設計導向學習」（Design Based Learning）的課程，法蘭克則在多年後啟動一項大型慈善事業，把藝術教育帶進加州的學校，聘請朋友瑪莉莎·薛佛（Malissa Shriver）負責管理，她是聖塔莫尼卡前市議員巴比·薛佛（Bobby Shriver）的妻子。

他是來看那棟建築物的。」9法蘭克在強生預定抵達前幾個小時就到了馬里布，然後他跟戴維斯抽了

一些大麻。當佛里蘭陪同強生到場時，他們倆已經有一點頭暈。強生每次參觀新建築，都會很有個性

地惜字如金；他迅速環繞房子一圈，馬上察覺到房屋的形式有一部分是透視圖幻象的操弄。「看起來好

像有消失點，可是在哪裡呢？」強生對法蘭克說道：「你怎麼辦到的？」強生走遍那棟住宅內部，但對

戴維羅的畫作無動於衷。最起碼，法蘭克的建築所展現的粗獷，不是強生打造建築的方式：自密斯·

凡德羅的建築中汲取養分，整個人生都愛好高貴建築的強生，不是馬上就能適應法蘭克粗糙、「小氣」

的建築。那些時日，強生花更多時間在思考如何為電梯轎廂鋪上大理石。

不過，對於創新和重要的作品，強生的嗅覺幾乎勝過業界其他任何參與者，而他大概在戴維斯宅發

現某種魅力，因而開始進行模仿，儘管他不像有時對他所欣賞的作品一樣受到感動。無論強生是因為看

到法蘭克和戴維斯飄飄然的狀況，還是趕著去下一個行程，他離開時幾乎沒對法蘭克說任何話，但極力

要求他到紐約時跟他聯絡。

法蘭克無須更進一步暗示，很快就與強生建立頻繁的聯繫。他經常到強生位於公園大道（Park Ave-

nue）西格拉姆大廈的辦公室，秀出自己的新作並分享建築圈的八卦消息。偶爾，法蘭克會成為強生在

四季餐廳（Four Seasons Restaurant）牆角桌的客人，那裡是強生於一九五八年設計的空間，數十年來以

那裡作為建築沙龍，每天與建築師、學者、記者、評論家午餐，因彼此的對話而振奮鼓舞。

法蘭克·蓋瑞與菲力普·強生看起來像是奇異的組合：優雅、自封為「王之首席建築師」的強生，

對比讚美混亂、未完成、低廉、原始的蓋瑞。不過，同樣重視智識性談話的兩人，在彼此身上找到相同

頻率。而強生的認可讓法蘭克在東岸建築師圈子獲得一定程度的信譽，更不用說露臉的機會，那些人把

強生當成是建築界中意圖嚴肅的仲裁者。法蘭克雖然不想放棄洛杉磯局外人的身分，卻明白自己需要與紐約建立關係，才能真正名聲遠播全國。受到強生所主導的建築圈的歡迎，表示法蘭克已經不再只是加州的建築師。起碼就象徵意義來看，他已出人頭地了。

《西岸設計師》刊登的那篇文章，從未直接針對建築與藝術的議題進行討論，法蘭克選擇在文中關注的一些題材，至少含蓄地強調他認為自己是建築師而非藝術家的範圍到何種程度。無論他對形式有多麼著迷，無論類似歐尼爾乾草棚及戴維斯宅的建案看起來多麼像是純粹以美學為動力，法蘭克不認為形式本身就是終極點；形式總是與人的活動、功能用途及地點相互關聯。他想要挑戰建築形式的極限，藉此讓物體含納更多對藝術的關心，但不等同於捨棄建築求藝術。只有少數幾件事，比人們把他看成是藝術家而非建築師，更讓他煩惱；然而他認為自己所追求的，不過是在真實的世界裡為實際的用途打造實實在在的建築物，如此而已。

法蘭克擔心別人可能不會認同他的主業是建築師，這個憂慮將嚴重牽扯到早期雄心勃勃的一項商業投資，那衍生自他對簡單、日常工業材料感興趣的副產品：硬紙板家具設計。他執行瑪格寧百貨的案子時，曾實驗各種工具製作機動型的展示，從此一直思考硬紙板的應用，之後他繼續在辦公室試驗硬紙板，儘管主要是用來製作建築模型。然而，他相信一定有其他可能性等待發現。

一九六九年，瑪格寧百貨完工後，法蘭克受聘改造藝術家羅伯特‧歐文的工作室，作為特別座談會的會場，那是一場由藝術家與NASA科學家針對藝術與科技所進行的專題討論。改造的工期只有一天，預算如往常一樣吃緊，法蘭克利用堆疊的硬紙板製作一些簡單的座椅，看起來似乎是變換空間的好

方法，便宜得符合預算規定又不落俗套。同時整個設計若說不上有一點髦，至少依稀帶著未來感。成果令他驚喜雀躍，使他繼續把玩和實驗硬紙板。長久以來，他一直利用易於曲折的瓦楞紙板，來製作事務所的場址模型中代表地勢高低的部分；在某個時刻，他想起坐在辦公桌前，看著瓦楞紙暴露在外、起皺成脊的那一端。「我心想，那真漂亮，」法蘭克回憶。「我何不來利用看看？所以我開始用它做出各種形狀，毛茸茸，有著不錯的質地。我愛這種材質，因為很像燈芯絨。這是優美的質地，而且我可以製作一張比較不那麼笨重的桌面，整件事看來很有希望。」[10] 法蘭克還有一項關鍵性發現：單一的瓦楞紙以波紋方向交錯的方式一層層堆疊黏合後，材料本身會變得格外紮實，形成跟木頭一樣強韌的材料，而且彈性更佳。

不久，在歐文的協助下，法蘭克利用瓦楞紙製造出辦公桌和文件櫃。桌子變成事務所接待處的櫃檯，成為直接向訪客傳遞公司形象的象徵，讓來者馬上認出這裡不是那種尋常可見、搭配諾爾（Knoll）和赫曼米勒（Herman Miller）光滑亮麗辦公家具的建築事務所。瓦楞紙桌子比普通現代家具更柔和，如果說帶一點新潮，那麼也有一種溫暖和驚奇，這是法蘭克喜愛的效果組合。這張接待處的桌子只是一個起點。利用瓦楞紙製造新物品的挑戰，讓好幾位藝術家著迷，除了歐文之外，包括賴瑞・貝爾，以及沃許和法蘭克事務所內的其他同事。更多種類的家具很快隨之而生：隔板、架子、椅子、茶几。法蘭克做出一張圓形茶几，瓦楞紙桌面經過大量磨光，透著近似上漆般的光澤，而且強固得可以讓人站上去。他在日後把這張圓桌送給友人唐娜・歐尼爾。[11] 歐文協力設計的一張扶手椅，後來激發法蘭克構思出未來最著名的作品之一：由窄長的瓦楞紙厚板製成的一張直背椅，挺直的上半部作為椅背，接著彎曲以構成椅座，然後椅座下方來回彎折成 S 形，替代椅腳作為支撐。這張椅子稱為「波紋椅」（Wiggle Chair），

命名自物體彎彎曲曲的形狀，其視覺特色也應用在其他同系列家具上，其他作品還有搖椅、躺椅、桌子和餐椅。

似乎無可避免地，這個新的家具創意將在某個時間點發揚光大，不再只是法蘭克事務所內古怪的實驗。經常造訪法蘭克事務所的歐文，表現得尤其熱衷，他告訴法蘭克，他認為這個創意應該會有商機。

法蘭克對製造和銷售瓦楞紙家具事務半信半疑，縱使歐文不斷旁敲側擊，他還是抵抗為此開一門生意的想法，直到他的朋友、名服裝設計師魯迪・吉恩萊希（Rudi Gernreich）捎來邀請，希望在預定於貝爾艾爾飯店（Hotel Bel-Air）舉行的時尚設計活動中與他共享展演平臺。法蘭克在臺上談論他利用瓦楞紙進行的家具試作，席間剛好有一位來自紐約的商人，名叫理查・薩洛蒙（Richard Salomon）。薩洛蒙掌管麗思的浪凡—查爾斯（Lanvin-Charles of the Ritz），自豪於身為創意奇才的生意夥伴，並用他們的名字成功建立大品牌。他曾說服時尚設計大師聖羅蘭（Yves Saint Laurent）成為合夥人，擴大時裝生產線，從高級時裝轉為成衣，設立「左岸」系列（Rive Gauche）；也曾帶領「沙宣」（Vidal Sassoon）變成高級時髦的髮廊連鎖品牌。瓦楞紙家具的創意令薩洛蒙雀躍不已，他認為這是潛在機會，將會在居家家具的市場掀起革命，就像他以前改革精品時尚和美髮一樣。他個人則欣賞法蘭克的魅力。薩洛蒙認為眼前這位來自洛杉磯、聰明又輕聲細語的年輕建築師，可以成為第三位巨星，加入他正在建立的大品牌設計師的理想圖。他參與投資和主導經營之前，消費者不認識YSL或沙宣，因此法蘭克・蓋瑞這個名字並非家喻戶曉，對他來說根本不重要。事實上，他反而喜歡這樣的開始⋯他可以從零指導整個過程，把法蘭克轉型成知名設計師。

他們同意「舒邊」（Easy Edges）是簡單易記的品牌名稱，接著在一九七二年五月十五日，法蘭克

申請並獲得美國專利第四〇六七六一五號，成為以下製作程序的發明者⋯⋯「家具或其他類似的載重構造物，〔凡〕含有扁平瓦楞紙的層壓材料的物品，大致與發明物有相同的剖面形狀⋯⋯〔其中〕各單一紙片由黏合劑固定成一體」。然後法蘭克與歐文、傑克・布羅根（Jack Brogan）共同創立公司，布羅根負責製作，他曾協助完成許多歐文的藝術作品，歐文帶他加入是想藉重他的才華來製造瓦楞紙家具。[12] 布羅根協助改進原始設計，並且想起曾經找出使物體更輕的方法，這會大幅提升銷售。他在威尼斯區組織一間工廠，該地區的工業場地仍然便宜，有利於製造生產。

薩洛蒙投入初期的資金，好讓生意邁出第一步，同時取得百分之四十的公司股份。他與布魯明戴爾百貨的老闆馬文・特勞伯（Marvin Traub）熟識，後者對法蘭克的創新嘗試同樣興致勃勃。自一九五〇年代的丹麥摩登趨勢後，現代家具一直沒什麼看頭，至少從負擔得起的創意與吸引大眾市場這兩個角度來看如此，而薩洛蒙和特勞伯認為「舒邊」極有潛力，為居家家具市場帶來巨大的影響。特勞伯將布魯明戴爾百貨定位為流行趨勢的塑造者，比競爭對手更具年輕氣息，他指派專司設計布魯明戴爾百貨著名展示空間的芭芭拉・達西（Barbara D'Arcy）為「舒邊」家具系列布置陳列室；那個家具系列的推出，受到的待遇有如畫展開幕一般隆重。特勞伯將百貨公司的行銷資源放在「舒邊」上，以支持整個新事業，法蘭克則接受眾多報章雜誌訪問。三件「舒邊」家具支撐起一輛福斯金龜車的照片被放置在廣告裡，藉此宣示製造材料的強韌堅固。「舒邊」看起來即將成為室內設計最熱門的話題和商品。

事實的確如此，但僅曇花一現。《家居與庭園》雜誌（House & Garden）刊登一篇跨頁報導，以多張照片秀出芭芭拉・達西設計的布魯明戴爾百貨陳列室[13]；《洛杉磯時報》以〈為什麼之前沒人想到這點?〉（Why Didn't Somebody Think of This Before?）為題，稱「舒邊」是「這個時代最令人驚豔的家

具。經濟實惠的八十美元雪橇椅，出奇牢靠。只要正常使用，不會有任何問題。而且它確實完完全全與眾不同」。[14]《紐約時報雜誌》以一篇標題為〈給吝嗇鬼的紙家具〉（Paper Furniture for Penny Pinchers）的文章提出看法，描述「舒邊」系列是「顯眼的圖形形狀，具備的強度與堅固可媲美塑膠和金屬製成的現代設計商品」。[15]《時代》雜誌還觀察到瓦楞紙家具具有吸音功效，提及此類家具可減少百分之五十的噪音，「肯定是家庭餐桌組的一大優勢」。該篇報導對「舒邊」的實惠定價讚譽有加，暗指這個系列將成為布魯明戴爾百貨趕時髦的消費者和年輕人購買家具的首選，該篇報導的作者緊接著出於好奇地預期，它會「走進低收入戶的住家」。

「舒邊」家具的要價無論是多少，現實狀況很快浮現，所需的資金遠比薩洛蒙或法蘭克事前預估的更多，才能讓事業體成長至足夠的規模，服務在大量媒體加持後湧進的訂單。薩洛蒙同意再度投入一筆大額資金，而這份額外的投資削弱法蘭克的持有股份，使薩洛蒙轉而對日後形成的大企業擁有更多實際的掌控權。受聘為法蘭克處理「舒邊」事宜的律師亞瑟・阿洛夫（Arthur Aloff），不認為接受薩洛蒙的二次投資會為法蘭克帶來更多利益，因此不鼓勵法蘭克同意，部分原因是阿洛夫覺得初期的權利金條件太低。

但法蘭克還有另一個難題：「舒邊」獲得的喝采嚇到了他。除了建築工作之外，他展開瓦楞紙產品的副業，開始擔心「舒邊」太成功將占用他大量時間，讓他難以繼續設計建築物。更令人擔憂的是，如果人們視他為家具設計師而非建築師，該怎麼辦？他變得憂慮，害怕自己變成另一名幫大型企業工作的設計師，無論他賺多少錢、名字隨著商品傳播得多遠，他都不能再獨立自主。「舒邊」的成功也許能提供法蘭克收入，資助他在建築方面的發展，繼而可能支持而不是削弱他身為建築師的事業，不過這樣的

想法沒有出現在他的腦子裡。他害怕失去對自己的工作的掌控權，這個恐懼讓他無法看得更遠。

法蘭克問維達‧沙宣（Vidal Sassoon）是否可以見個面，兩人相約在比佛利山飯店。沙宣在薩洛蒙的贊助下，獲得財富與名氣，而法蘭克明白自己也正準備依循同樣的道路。「跟我談談這些人，」法蘭克對沙宣說。「你想變成這樣嗎？」沙宣反問，指的是沙宣自己變成名人的事實。「你會變成家具界的YSL。他們會為你大力行銷。你會出現在每本書、每本雜誌裡。」[16]「你的人生將不會是你自己的。」

那正是法蘭克害怕發生的事。即使他的律師能夠迫使薩洛蒙行動，協商得到更高的權利金條件，法蘭克恐怕仍然會變成像沙宣一樣：一個品牌，不是一名創意人。法蘭克想，假如連名人髮型設計師都承認這樣的商業模式有其代價，那麼對建築師來說，投身於這樣的交易有何意義呢？他回到紐約，預約了與薩洛蒙的會面，地點在第五大道七三〇號的辦公室。法蘭克喜歡薩洛蒙這個人，一位長十七歲的慈祥長輩，以有能力栽培年輕才子而自豪。薩洛蒙有三個兒子，就很多方面來說，他開始視法蘭克如同自己的第四個兒子。站在法蘭克的立場，薩洛蒙看起來就像和藹的父輩。薩洛蒙這位老人家想要支持他、投資他的未來的熱忱，無疑與他和親生父親艾文不安的關係，成了明顯的對比。

法蘭克一走進薩洛蒙的辦公室，立即要了一杯酒穩定自己的情緒。薩洛蒙遞給他一杯，法蘭克宣洩自己的心情。那是一次痛苦的對話。法蘭克告訴薩洛蒙，他已經決定拒絕他們商業合作的結構重整，不止如此，還要抽離「舒邊」系列。而且他不想要放棄權利，讓薩洛蒙或其他任何人繼續自行經營公司；說到底，那是他的原創設計，以及他的專利。他得出結論：自己不想繼續發展「舒邊」，也不想別人經營下去。結果除了關閉原本振奮人心、前途看好的合作公司，別無選擇。與絕大部分關門的新生意不同的是，「舒邊」停止營業不是因為世界對這款產品沒有足夠的興趣，反倒可能是因為世界對它過度感興

趣，至少對法蘭克而言如此。

薩洛蒙錯愕惱怒，大失所望。薩洛蒙覺得法蘭克不只讓致富的機會溜走，也漠視他以為兩人共有的溫馨且意味深長的關係。他把法蘭克的決定看成是將他的支持拒絕於千里之外。不過，相較於特勞伯因法蘭克的決定而引爆的狂怒，薩洛蒙的反應根本是小巫見大巫；特勞伯憤怒地打電話給他。法蘭克記得，「他打電話給我，開始對我咆哮。他說：『你這臭兔崽子，你不能大力行銷，然後（就撒手走人）』。我手上有價值十五萬美元的訂單。』」接著他說：『你無論如何都要做完那些鬼訂貨，不然我會送你上法庭。』所以我必須完成那些訂單。」[17] 可是事情沒有那麼簡單，因為一直負責製造「舒邊」的布羅根，一聽到法蘭克決定關掉公司，氣得拒絕製造任何產品。布羅根為製造「舒邊」的產品，貸款購買設備，現在不僅用不上，還沒有收入可以償還成本。[18] 歐文的反應也一樣，對法蘭克震怒，過了好幾年，歐文和布羅根才願意再跟法蘭克說話。*法蘭克在橘郡找了一間小工廠，製造家具並履行他對布魯明戴爾百貨的義務。在他的記憶中，為了製造最後那批貨，他損失了十萬美元。

當年法蘭克對葛魯恩的工作邀約說不，婉拒經營葛魯恩的巴黎事務所一職，那時的衝動第六感又出現。法蘭克畏懼會犧牲掉身為設計師的獨立性，再次背離一個相當有希望帶來經濟穩定的機會。長久以

*根據布羅根的說法，他被迫賣掉工作室，才能償還當初為「舒邊」建造製造設施所借貸的債款。他想過控告法蘭克，因為他相信那個生意主要是為每個參與者帶來很大的獲利，包括他自己，但是法蘭克只因為想要擁有完整的經營掌控而決定結束作業，拒絕讓他得到應得的收入。布羅根表示，他沒有堅持訴訟，因為他跟法蘭克都屬於洛杉磯「藝術圈」的一分子，他可不想被扯入一場可能發展成公眾論戰的混亂。法蘭克承認布羅根金錢上的損失，可是記得曾以部分償還的方式提供一些資金。今日，布羅根仍然有一些原版的「舒邊」家具，存放在儲藏室裡。

來引領他對企業體保持懷疑態度的政治本能，沒有為這次事件帶來任何幫助，事實上薩洛蒙就像之前的葛魯恩一樣，即使是年長的良師益友也無濟於事。法蘭克對兩位前輩的情誼是真摯的，可是他內在的某些因素，促使他排斥讓自己被納入他們之中任何人的羽翼下，並且造成他把兩人的支持解讀成一種試圖控制他的方式。似乎唯有魏斯樂這位與法蘭克的工作沒有直接關聯的治療師，才能引導他而不遭到拒絕的傷害。

當法蘭克在巴黎拒絕葛魯恩的工作邀約，除了法蘭克之外，唯一受到影響的人就是葛魯恩本人，他必須面對自己的失落，然後另尋候選人。然而「舒邊」的創業完全是另一回事，那不只是一個想法而已，那是已經啟動的商業活動，許多人投入大量的時間和金錢，如薩洛蒙和布羅根。當然，還有布魯明戴爾百貨和其他零售供應商。不止如此，廣告發了，報導文章也寫了，甚至訂單都收到了。用法蘭克的話來說，當他「拔掉插頭」，拋棄的是所有加入他、支持他的設計發想的每個人和每間公司。對法蘭克來說，從「舒邊」計畫退出、專注於建築執業，感覺或許像是勇敢的抉擇，同時也是自私、甚至自戀的選擇。在保護自我藝術完整性的信念下，他背棄朋友和信任他的一群人。與他婉拒葛魯恩的情況不同，他捨棄「舒邊」的決定，留下許多後遺症。

不過，家具不是法蘭克應用瓦楞紙的唯一類別。一九七〇年，在他開始實驗瓦楞紙家具的同一時期，他做了一項更大膽的嘗試，將材料應用於好萊塢露天劇場。這座原本於一九二二年啟用的天然圓形劇場，當時被稱為「雛菊谷」（Daisy Dell），這個戶外演奏場所近來變成洛杉磯愛樂的夏季演出場地。好萊塢露天劇場的混凝土殼體自一九二九年開始使用，有一排排同心的拱門，不像無線電城音樂廳（Radio City Music Hall）是鏡框式舞臺。*露天劇場的音響效果總是問題百出，附近的一〇一高速公路

讓問題變得更加嚴重，這是早期劇場不需要應付的環境條件。座位的擴充改變原本天然圓形劇場的形狀，進一步拖垮音質，交響樂團的演出者都抱怨聽不見獨奏者或彼此的聲音。好萊塢露天劇場若要變得堪用，方便愛樂演出，必須做些修改，而且速度要快。恩斯特‧弗萊施曼（Ernest Fleischmann）剛就任洛杉磯愛樂執行總監，帶著樂團到好萊塢露天劇場進行夏季演出，他致電法蘭克，因為哥倫比亞區的馬里威瑟戶外場館是過去十年來最成功的戶外演奏會場。

這又是另一個條件緊縮的建案，卻也是另一個進入音樂領域的機會，而這是法蘭克第一次與弗萊施曼在專業上合作；傑出、高標準、神經質的音樂總監弗萊施曼，最後將在更加重大的工作上扮演關鍵角色，那項工作對法蘭克的職涯和對洛杉磯文化生活都至關重要。一九七〇年，問題比較緩和。一九七〇年及一九七一年夏季音樂季期間，法蘭克與聲學家賈菲協力，打造實際上可稱為「臺中臺」的設計，利用六十根瓦楞紙擴音管組成的結構，每根直徑三英尺，有些像古典圓柱直立，其他像圓柱形橫梁橫放在上方。這是法蘭克喜歡戲稱為「小氣建築」的另一個例子：將使用普通、便宜的材料所執行的簡單解決方案，應用在新的情境中，就會被視為與眾不同。好萊塢露天劇場的設計，將瓦楞紙提升至超越家具的規模，成為重要建築的一部分，雖然用一排排沒有柱頭的仿圓柱管子包圍整個舞

* 啟用的前幾年，會場的混凝土殼體經過多次形體上的重生，包括一九二七年由萊特的建築師兒子洛伊‧萊特於音樂季設計的版本。該版本的形狀是金字塔型，據說音響效果良好，可是音樂會許多常客發現洛伊‧萊特的美感跟他父親的一樣不和諧，於是音樂季結束後就遭拆毀。隔年，洛伊‧萊特獲得鹹魚翻身的機會，要求他同意以拱形建造殼體，他同意且辦到了，可是卻因風暴天氣而損壞。名為「聯合建築師」（Allied Architects）的事務所搭建後來蓋瑞負責在一九七〇年至一九七一年間整修的永久殼體，延續洛伊‧萊特第二次的設計。

臺，營造出的肯定是普普藝術的趣味性，而非古典主義的嚴肅。無論如何，劇場的外觀引人注目，而且機能滿分。*

法蘭克邀蘇斯曼加入好萊塢露天劇場案的執行團隊，平面設計師蘇斯曼曾經與他合作瑪格寧百貨分店建案，這一回蘇斯曼構思出鮮豔的圖像，符合法蘭克隨意的建築。硬紙管最後因為便宜，還能夠在一九七〇年代其餘時間裡每年進行替換，直到有足夠的資金建造比較永久性的解決方案。當弗萊施曼決定不再繼續使用硬紙管的時機來臨，法蘭克想到新的巧計，含有各種大小的玻璃纖維球體，自原本舊有的拱形殼體屋頂懸掛而下，其弧形線條再次得以完整呈現在觀眾面前。†

法蘭克在好萊塢露天劇場獲得成功後，緊接著與賈菲又進行另一件合作案「康科德表演劇場」（Concord Pavilion），案址在北加州空曠的鄉村地區，約柏克萊以東三十英里。同為戶外音樂會場地的康科德表演劇場既是法蘭克早期最大膽的建築設計之一，也最容易讓人誤以為是很簡單的構思。在半圓形的劇場上方，法蘭克放置一個正方形屋頂，邊長兩百英尺，可以遮掩觀眾席和舞臺等處。舞臺後方有一面混凝土牆，上面是巨大的鋼桁架，與前方的兩根巨型混凝土圓柱一起支撐屋頂。漆上黑色的桁架有十二英尺深，距離主要的設計元素較遠，隔著一段距離看起來像在飄動著：一個巨大、黑暗、神祕、飄動的機器。

康科德表演劇場比法蘭克其他作品更顯質樸，規模更大。話雖如此，這座建築不只是呈現出一種原型：高科技，表現出優美而有力的機械裝置。它在整體上的確透露出一些那樣的氛圍，但更具體的說明是，桁架的兩邊逐漸變細成薄薄的邊緣，使得巨大、厚重的金屬結構看起來出奇輕盈，而且就大體輪廓來看，康科德表演劇場與更早之前的建案形成「遠親關係」，類似梯形、規模較小的歐尼爾乾草棚和戴

維斯宅。

此外，它借鏡馬里蘭州的馬里威瑟戶外場館，其木材結構同樣以類似的方式，懸在觀眾席的上空。

傳統戶外表演場地如好萊塢露天劇場，整個建築受限於籠罩舞臺的外殼體，而在馬里威瑟和康科德兩座劇場，法蘭克把建築體向外延伸，為觀眾提供遮蔽物。這個手法不僅是為了保護觀眾不受雨淋，也隱約傳達他的建築屬於每一個人，不限於臺上的表演者：這項建築特色並非你聆聽音樂時可以看到的元素，而是身為觀眾可以完整體驗的感受。構造物與寬闊的屋頂也具備組構周圍環境風景的用意，與景觀建築師彼得・沃克（Peter Walker）共同協力完成。若說馬里威瑟戶外場館是戶外音樂表演場地的「小氣版」，那麼康科德表演劇場就是前者較豪華、完成度更高的「兄弟」，其工程、景觀設計跟建築本身一樣透露出雄心壯志。

環繞康科德表演劇場四周的人工餞道，是受到藝術家羅伯特・史密森（Robert Smithson）的大地藝術創作影響的產物。法蘭克邀請史密森考慮跟他合作康科德的建案，兩人計畫好會面的安排，可惜史密森在會面日期前日墜機去世，於是法蘭克決定發想他自創的「史密森式設計」，與沃克協力合作，向史密森致敬。餞道的內圍是綠草皮，用途為觀眾溢位區；外圍則是長長的弧狀鋼絲網圍牆，區隔出場地的邊界範圍。當你走近康科德表演劇場，映入眼簾的只有人工餞道和圍牆。從遠處眺望，那被比作金屬項鍊

＊ 法蘭克應用瓦楞紙管作為建築元素的巧思，比坂茂的作品早了一個世代。這位日本建築師於二〇一四年贏得普立茲克獎，得獎部分原因是他對於硬紙板的不凡應用，比如紐西蘭基督城的臨時教堂就是二〇一三年利用硬紙管建構而成。

† 日後，法蘭克還為好萊塢露天劇場執行其他修改和增建，包括一九八二年落成的露天用餐亭。

的圍牆，有一種荒涼、生硬的清晰，與其說那是文化設施，不如說更像是工業現場的圍封空間。這個靈感並非偶然：法蘭克對鋼絲網圍牆的熱衷與日俱增，如同他對夾板和二英寸乘四英寸的施工間柱感興趣一樣，這些建材因其他同行建築師覺得平淡、乏味或醜陋，被不公平棄用。在法蘭克眼中並非如此，他開始思索交錯的圍籬鋼絲網，比起圈出一塊地，是否還有其他可能的應用。[19]

沃克鼓舞了他的想法。法蘭克的大女兒萊思麗當時正在瓦倫西亞區的加州藝術學院（California In-stitute of the Arts）就讀，碰巧沃克的孩子也是該校的學生。兩位設計師都注意到，通往瓦倫西亞區的高速公路上會經過一座圍著巨大圍籬鋼絲網的大型發電廠。「我一直注意、一直思考。我還滿喜歡的，」法蘭克表示，「之前我想過拿圍籬鋼絲網來做不同實驗，因為我做的每一棟建築物都會圍上圍籬鋼絲網，比如說康科德表演劇場，因此我似乎應該用某種方法來處理這個點子才是。」[20]

沃克的公司「佐佐木與沃克聯合事務所」（Sasaki, Walker & Associates）那時正負責加州長灘的一座海濱公園，法蘭克得到的任務是在公園內設計一座展亭和一間溫室。某次沃克造訪過瓦倫西亞區後，來到法蘭克的辦公室討論公園建案，然後問法蘭克是否想過將鋼絲網應用在其他方面，而不僅止於圍牆。

「你問得真巧啊，」法蘭克當時回答。[21]他一直在思索同樣的問題，最後規劃了一座梯形展亭，牆壁和屋頂都用鋼絲網做成，置於鋼骨構架上。結構的平面圖呈 L 形，屋頂陡峭地傾斜著，因此從某個角度看，是一個奇特的抽象形狀。圍牆內是滿布樹木的景觀，從遠處看起來幾乎像是鋼絲網後的重重疊影。構造物的外觀會隨著太陽的轉動產生戲劇性變化，但任憑日月輪替，姿態總是輕盈，視覺重量極微，近乎一種空靈的存在感。

溫室的部分永遠沒有實現，儘管如此，仍成為法蘭克奠基未來的建案之一。完成溫室的設計後不

久，他再次受聘回到康科德表演劇場，增建一個與劇場觀眾席隔開的獨立售票處，構思另一個傾斜屋頂的設計，完全利用鋼絲網搭建，他稱此為「影子結構」，順利施工完成。在遠處看，幾乎像是半透明版的戴維斯宅，單獨座落在風景裡面。幾年內，法蘭克會在許許多多計畫案中巧用鋼絲網，跨足自宅和商業建物，以至於至少有一陣子，鋼絲網變成等同於他的招牌材料。*

在「舒邊」掀起的動亂之間，起碼法蘭克的私生活逐漸走向平穩。他和菠塔的感情持續加溫，在開始試作「舒邊」的一九七二年，他帶著菠塔前往芬蘭旅行。「舒邊」系列推出前，法蘭克想造訪阿爾托的工作室，他曾於一九四六年在多倫多聽過這位芬蘭建築大師的演講，當時他從沒聽過阿爾托或任何其他建築師的大名。隨著歲月流轉，法蘭克對阿爾托的崇敬越來越深，其作品不僅具有現代感，還以溫暖的人文氣息與形式上的想像力為特色，與包浩斯剛硬的現代主義清楚區隔開來。此外，阿爾托是頗負盛名的家具設計師，出自他之手的許多淺色木材椅子、凳子和桌子，漸漸成為現代設計的主要製品。就算阿爾托的家具不如「舒邊」便宜，仍是生自類似的遠見和渴望：製造簡單、純粹、負擔得起的現代設計家具。法蘭克一心想把某些「舒邊」的設計構思展示給大師看，致電阿爾托的工作室。

*菲力普·強生以吸收和改作許多他欣賞的建築師的作品聞名，他在一九八四年於康乃狄克州新迦南（New Canaan）的私人土地上建了一個以圍籬鋼絲網圍起的小型建物，取名為「蓋瑞魂屋」（Gehry Ghost House）。那只是對法蘭克的部分致意，那時強生已經對法蘭克相當熟悉：該建物屬對稱的設計，正中央是中開的山形牆，不像是法蘭克會設計的那種形狀，反而讓人比較容易聯想起建於一九六二年的范裘利自宅，其立面有聞名的中開山形牆。某種程度上，「蓋瑞魂屋」是強生巧妙合成法蘭克與范裘利的結果，對許多新概念持開放態度，生成截然不同的作品。

當時七十四歲的阿爾托不巧正外出，但歡迎法蘭克和菠塔拜訪他的工作室。法蘭克滿懷敬畏前往。

阿爾托的職員「意識到我對他完全瘋狂地著迷」，法蘭克回想。「他們帶我們到他的辦公室，然後說：『你們請隨意，想待多久都可以。他今天不會回來，只是請別碰任何東西。』所以我坐上他的椅子，跟菠塔在他的辦公桌前待了兩個小時，我們就是自己東看看西看看，把一切盡收眼底。」[22]法蘭克離開前見到阿爾托的妻子伊莉莎（Elissa），給她看了一些「舒邊」家具的圖片。她反應冷淡，讓法蘭克很失望。他原本希望對方可以看出他與阿爾托的家具設計之間微妙的關聯。*假如說伊莉莎・阿爾托無法察覺到她的丈夫與法蘭克・蓋瑞的某種關聯，那麼法蘭克本身也疏忽另一點：阿爾托身為設計現代家具的建築師，不但獲得高度迴響，且絲毫無損於他身為建築師的聲譽，可說是個典範。阿爾托一開始最主要就是以建築設計聞名，接著他的凳子、桌子、椅子進一步支持他的建築之路。阿爾托的職涯證明了，法蘭克的恐懼不是必然的結果，家具設計的成功不一定會危及他的建築事業。儘管拜訪阿爾托的工作室是在「舒邊」推出之前幾個月，照理說應該記憶猶新，可惜法蘭克從未想過，阿爾托成功融合建築與家具設計的作為，可以成為他自己事業上的參考模範。

菠塔是芬蘭之旅的良伴，那是她與法蘭克第一次遠行。同樣地，她在洛杉磯也是貼心的伴侶：她喜歡法蘭克大多數的朋友，那些人似乎也喜歡她。她曾學習文化人類學，手不釋卷。菠塔是他自離婚以來，相處最愉快的女伴。對兩人來說，結婚極有可能。菠塔對法蘭克的要求比安妮塔更少，面對她溫暖安靜的舉止，法蘭克只會想要為她付出更多。沒有壓力的時候，法蘭克往往更加慷慨大方；一旦感覺被逼入困境，他會朝反方向逃跑。

比法蘭克年輕十四歲的菠塔熱切期盼有孩子，因為離婚以及與萊思麗和布麗娜緊張的親子關係而受

苦的法蘭克，不希望再當父親。那時，他四十多歲，事業正開始起飛。即使育兒的責任會因為有菠塔在

而比較輕鬆，法蘭克也不想因此重活一遍那個他在許多方面都覺得幸好已經度過的人生階段。

菠塔是天主教徒和巴拿馬人的身分，比較不成問題，至少法蘭克如此認為。法蘭克不是奉行習俗的

猶太人，他認為自己世俗且國際化，對於家人擁抱不同文化與背景感到自在。黛瑪一開始有點不確定菠

塔的背景，但很快就發覺菠塔讓她的兒子變得快樂，開始成為菠塔的朋友。反觀菠塔的家人，對法蘭

克抱有更多不確定。他不但不是天主教徒，還離過婚，菠塔要跟年長十四歲、有兩個女兒的離婚男子結

婚，這件事讓家人不悅。

法蘭克與菠塔曾多次分手又復合，主要癥結都在於要不要有孩子。菠塔安靜、隨和的個性背後隱藏

著堅強的意志，這不是她準備讓步的議題。她愛法蘭克，可是如果法蘭克不讓她有當母親的機會，她就

會放棄這段感情。假如法蘭克同意有孩子，那麼她也準備好與他站在同一邊，說服她的家人自己的未來

與他的同在，不管家人的想法如何。

菠塔的願望成真，她懷孕了，而法蘭克領悟到自己想跟她過一輩子的渴望，勝過擁有更多孩子的不

情願。一九七五年九月十一日，兩人在菠塔表姐的家中結婚，那是遠比法蘭克的第一段婚姻更簡單的儀

式，但帶來更快樂、長久的結局。

結婚後不久，法蘭克和菠塔計畫了一趟旅行，先到巴拿馬探望她的家人，再轉往祕魯參觀馬丘比丘

*多年後，成了寡婦的伊莉莎——阿爾托於一九七六年辭世——會造訪法蘭克的洛杉磯事務所，然後聽見法蘭克告訴她：

「他是我的英雄。」

的印加遺跡。不過，法蘭克最喜怒無常的客戶、企業家諾頓・西蒙（Norron Simon）卻讓這個旅行計畫延後。當時法蘭克正在馬里布為西蒙設計一間小型的畫廊和迎賓館，西蒙聽到法蘭克預定離開洛杉磯周遊國外一段時間，變得極為憤怒。西蒙告訴法蘭克，假如他不能出席定期的會議和執行工地視察，就是違反合約規定。法蘭克透過西蒙的太太、女星珍妮佛・瓊斯，認識西蒙，珍妮佛剛巧也是魏斯樂治療小組的一員，因此他認為自己除了同意將旅行順延之外別無選擇，儘管這個延期是「因諾頓而起的無禮言行」。[24]該建案已經讓法蘭克覺得格外嚴重挫敗，部分原因是西蒙喜歡在施工時提出修改。有一回，他決定用自己找到的新屋瓦代替法蘭克原本指定的，堅決要求法蘭克將新屋瓦的不同尺寸和重量納入考量，在不修改屋頂工程的情況下鋪上去，那個決定可是會帶來傷腦筋的後果。

法蘭克告訴菠塔，他們的旅行計畫──實際上是度蜜月──必須為了達成西蒙的要求而順延。交換條件是他們會改在耶誕假期去旅行，讓菠塔能夠在巴拿馬跟家人共度耶誕節，那會是法蘭克第一次拜見菠塔的父親。

拜訪菠塔的家人和馬丘比丘的觀光似乎很順利，或者說至少法蘭克不記得有任何麻煩，大到足以掩蓋西蒙一直製造的難題，而後者的心情也沒有因為旅行的延期而得到安撫。西蒙利用連結至祕魯庫斯科（Cuzco）的三條電話線之一，追蹤到身處靠近馬丘比丘古老印加首都的法蘭克，透過電話告知要開除他的建築師。法蘭克事後提起，「在我稱為蜜月的旅行中途，那是個災難。」[25]使情況更糟的是，庫斯科的海拔標高一萬一千英尺，他和菠塔當時正因高山症飽受折磨。法蘭克認為西蒙的舉動，是「虐待狂」的行為。

法蘭克和菠塔在一月分返回洛杉磯時，西蒙又打了電話過來，這次是說那個請來收尾的建築師難以

理解到底該怎麼進行。「你最好給我滾過來把它做完，」法蘭克記得西蒙說。[26]出於責任感而非對西蒙的忠誠，他回到現場，監督至房子工程結束。這個建案以溫暖的情誼開始，全是因為珍妮佛．瓊斯與魏斯樂的人脈關係，也因為西蒙本身是著名的藝術收藏家，很親切地讓法蘭克欣賞他的收藏品，與他談論分享。然而，相較於與西蒙討論收藏品，與他共事的經驗截然不同。房子完成後，西蒙還抱怨屋內漏水的事情，法蘭克解釋那是因為西蒙替換屋瓦的緣故，屋頂結構的設計原本就是為了符合法蘭克所選擇的屋瓦尺寸，現在的新屋瓦無法精密鋪滿。法蘭克記得曾經接到西蒙的助理打來的電話，告訴他：「西蒙先生想要你知道，現在他坐在辦公桌前，水正不停流下來。外面在下雨，雨水從屋頂淋到他的辦公桌。他不想要你過來，只是要告訴你現在的狀況。」

「然後我說：『我想引用一句〔法蘭克．洛伊〕萊特面對同樣情況，接到類似的電話時所說過的話。』」法蘭克描述：「他說：『女士，挪動您的椅子。』接著我掛斷電話。」

法蘭克與菠塔結婚所感受到的喜悅，並沒有改變他的所有習慣，工作時間仍然很長。「我對工作非常認真，清醒的每個小時都用在上面，」幾年後法蘭克在訪問中告訴彼得．阿內爾（Peter Arnell），當時阿內爾正在為法蘭克的作品準備專刊。「我愛我的孩子、我的妻子，可是我熱切投入工作，以至於忘記生日、紀念日等等，我從來記不得任何私人的特別日子。」[27]

比心不在焉為更大的麻煩是，法蘭克答應跟藝術家老友艾迪．摩斯到以色列、希臘和埃及旅遊。這些國家可說是西方文化的源頭，造訪那裡的念頭是從法蘭克與摩斯跟他們的雕塑家朋友普萊斯一起抽大麻時興起的。「假如你想了解得更透徹，就得去那裡。如果你想找到涅槃〔就身為藝術家而言〕，那就是你必須做的事，」法蘭克記得普萊斯說。[28]不過，普萊斯本人卻沒有參加這個旅行。剛與妻子分居的摩

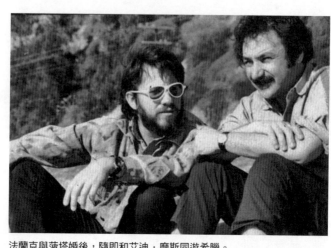

法蘭克與菠塔婚後，隨即和艾迪·摩斯同遊希臘。

斯，積極地想去探訪，但不想獨自成行。法蘭克自願陪同。他以為菠塔會比安妮塔更能理解這樣的計畫，而且他喜歡跟朋友旅行，走遍各個對兩人都別具意義的地方。法蘭克告訴自己，未來可能不會再有機會與哥兒們周遊列國，因為他很快就要再次迎接小孩的出生。為了旅行，把懷孕的妻子留在家鄉的這件事實，他便宜行事地選擇暫時拋在腦後。

旅行順利從以色列展開，法蘭克有機會在那裡與任期甚長的耶路撒冷市長泰迪·寇勒（Teddy Kollek）見面，對方極有興趣探討城市的實體發展，五年前設立國際委員會提出相關建議。有機會與關心建築的知名市長分享觀點，令法蘭克開心得無以言喻。同樣地，摩斯也有機會在旅途中獲得一些專業方面的益處。透過佩斯畫廊（Pace Gallery）的引薦，他認識以色列博物館的館長。兩個大男人「到處喝酒用餐」，摩斯回想道。

「我還說：『法蘭克，看到這整個局勢和其中的華麗風采，現在你以身為猶太人為榮嗎？』」[29] 法蘭克和摩斯也花了些時間拜訪小提琴家伊薩克·帕爾曼（Itzhak Perlman），那時帕爾曼正在以色列巡迴演出，兩人去聽演奏會。之後，兩人到馬撒大（Masada）看近臨死海的古老堡壘遺跡。

他們接著前往希臘，這一段路程較不順利。*問題不在於他們前來觀賞的建築或史前古器物，而是法蘭克對摩斯的觀感，後者是新的「恢單男」，在希臘對搭訕女人的興趣，與觀看歷史古蹟一樣熱衷。法蘭克對其他女人沒興趣，新婚後獨留菠塔一人在家的罪惡感不時使他痛苦。他明白自己占了便宜，因為菠塔沒有像安妮塔一樣，為這樣的旅行計畫暴怒抓狂。法蘭克和摩斯沿途的旅費極為有限，到了希臘，兩人開始為錢爭執。兩個人共用一間房，可是摩斯的戀情插曲使情況變得複雜。一週半後，兩人決定分道揚鑣，摩斯一個人繼續前往埃及，法蘭克打道回洛杉磯，重拾新婚生活。此外，法蘭克發現，無論菠塔外表多麼鎮定，內心對於他的缺席仍舊不快，未來幾年都會繼續提醒法蘭克這一點。

隨著菠塔的孕期進展，與老朋友摩斯或像西蒙這樣的客戶的問題，對法蘭克來說似乎不那麼重要。預產期是一九七六年四月，菠塔想要自然生產。朵琳自願擔任她的生產教練，陪同她參加拉梅茲課程，法蘭克基於清楚自己的強弱點，推辭這樣的角色。朵琳總是能夠與她哥哥生命中的女人相處順利，法蘭克與菠塔的婚姻，緩和了一些她與法蘭克之間的緊張，儘管她對於當時他決定收回丘峰公寓的房子極度不悅。

那間公寓後來變成法蘭克與菠塔婚後居住的第一個家，也是在那裡，法蘭克於四月十三日凌晨，慌張地打了電話給朵琳，通知她說菠塔似乎即將臨盆。朵琳記得當時菠塔的母親從巴拿馬來，正在準備早

*一九七五年時，無法直接從以色列前往埃及，以地理位置來說比較容易理解。

餐，法蘭克則在一旁「歇斯底里，超乎他自己能掌控的極端激動」。[30]

「她沒事吧？她沒事吧？」法蘭克不斷重複問朵琳，菠塔的母親則手握念珠祈禱。在場最冷靜的兩人，似乎就是朵琳和菠塔本人。不過，法蘭克還是把她們送到醫院，絕大部分時間在等候室等待，過度惴惴不安而無法跟妻子一起待在分娩室。

幾個小時後，在朵琳的幫助下，菠塔順利產下第一個孩子，也是法蘭克的第一個兒子，取名為阿利安卓（Alejandro），簡稱阿利卓（Alejo）。法蘭克的第二個家庭於焉誕生。

10

聖塔莫尼卡的房子

法蘭克與勞斯公司的關係，某種程度來說是特殊的，原因不只是他與總部在馬里蘭州的客戶，距離橫跨整片大陸。勞斯公司是商業地產開發商，創辦人詹姆斯‧勞斯儘管因建設郊區的購物商場而致富，仍熱切關注城鎮、經濟機會、平價住宅等議題，而且比大部分市場競爭者更加了解市政與公共空間的概念。他拉攏自家公司與法蘭克的合作關係，主要是基於共同的社會理想，而不是建築上的興趣相投。雖然法蘭克設計過勞斯總部大樓，以及在馬里蘭州新城鎮哥倫比亞的其他建物，卻從來沒有受邀設計勞斯公司的購物商場，這件事其實不足以教人訝異。

聖塔莫尼卡廣場商城帶來新契機，那是勞斯公司在法蘭克的家鄉所進行的計畫案，他問勞斯說他是否可以負責設計。有何不可？那塊建地就在他住家的幾條街外而已。這件計畫案之所以出現，是因為聖塔莫尼卡長久以來未能順利復甦日漸衰頹的市中心商店區，與許多老舊市鎮的核心命運一樣，輸給新穎的大型郊區購物商場。一九六○年，市政府委任法蘭克的前老闆葛魯恩來研究這個問題，而葛魯恩建議將主要的商店街第三大街重劃成行人天堂，並興建大型停車場，藉此試圖吸引主流的百貨公司進駐。十二年後，前兩項建議已經落實且效果不差，可是市鎮想要吸引百貨公司進駐市中心的希望仍然落空，因此策劃者決定在一九七二年提高賭注，在市中心空出三個街區作為大型多用途的零售商複合建築群。法

蘭克意識到，該建址足夠允許公寓、飯店、辦公室的開發，可說是中城購物廣場的擴大版，也就是法蘭克多年前在紐約州羅徹斯特執行過的葛魯恩建案。他仍舊相信這種都市更新規劃案有極大的潛力能挽回陷入困境的市中心，說服勞斯讓他構思設計方案，再由勞斯公司向市政府進行簡報，與其他開發商的提案競爭。

結果，從來沒有在加州執行過任何建案的勞斯公司，成為進入最終審查的兩家開發商之一。另一位競爭者是恩斯特‧漢恩（Ernest Hahn），他的公司是加州最大的商場開發商，進行的案子在當時只能用「傳統最佳典型」來形容。一九七四年五月，漢恩與勞斯按照安排，需向聖塔莫尼卡的市政委員會進行提案簡報。漢恩的簡報比起設計面含有更詳盡的成本預算，並且呈遞百貨公司及飯店經營者的承諾書面信。勞斯前往加州之前，剛結束歐洲的出差行程，疲憊不堪，結果提案開始前就累垮了。提案的簡報預定隔週舉行，勞斯因醫師的建議，不得不決定取消聖塔莫尼卡之行，改為要求法蘭克親自進行簡報。

事後證明那是明智的策略。雖然勞斯無法用數字贏過漢恩，簡言之，勞斯公司目前準備的計畫案不允許給予相同的承諾條件，可是勞斯明白有了法蘭克的設計，他能呈現出比漢恩那索然無味的混凝土盒子更令人興奮的成果，決定冒一次險，賭上法蘭克有能力用設計——看似社交活動活躍、熱鬧的都市空間——打動市政廳。市政委員會一致投票通過，同意授權給勞斯開發用地。

法蘭克的基本設計概念，是嘗試把計畫案與周遭的城市建築連結，在用地的邊緣搭建低樓層建物，藉此在比例上融入鄰近街道既有的建築。從這個角度來看，這項規劃與都市或郊區絕大部分的購物商場恰好相反，那些商場往往只會往內關注自己，忽視周圍的街道，或者就郊區商場的情況而言，忽視停車場的需要。法蘭克計畫將較高的飯店和商務大樓，擺放在建地的內圍。

在地居民的反對，使建案的施工期延後數年。反對的理由主要是：對市政府徵用土地並提供私人開發商財務上的獎勵不滿；另外，不管是誰買的單，質疑政府在氣候良好的南加州，與太平洋相隔兩條街的地方，建設大型室內購物商場是否為明智之舉。公民團體對市政府提出控告，在初審法庭敗下的聖塔莫尼卡市政府向來以自由之都著稱，領導官員不希望牽扯到長期的法庭訴訟，最後以同意讓步數項修改作為和解，換取聖塔莫尼卡廣場商城繼續建設的許可。市政府同意利用該建案預期帶來的部分稅收，重建低收入戶的住宅環境，以及興設市內小型公園，勞斯公司也同意撥款給地方基金，關懷托兒所及受虐婦女。

因延期和協議所造成的意外後果，就是建案本身的規模縮小了，最終落成的建設比較接近標準型購物商城，而不是原本法蘭克或勞斯所預期的理想。商城內有兩家百貨公司進駐，其一為百老匯百貨的分店，也就是黛瑪服務多年的單位；另設有兩個停車場，以及一個聚集小店的拱廊商店街。可用來建設縮小版聖塔莫尼卡廣場商城的地皮，大約呈正方形，於是法蘭克把兩間百貨公司放在斜對角的兩端，然後把停車場設在剩餘的兩個角落。實際的「購物商城」，也就是對角的拱廊街道，以些微的斜度切過整塊地。兩家百貨公司獲准設計自己的建築物，唯一留給法蘭克設計的一組外在元素，就是停車設施的外圍，以及中央拱廊購物街道面街的立面區街。他設法在商城正門口的設計上帶入某種變動的能量，大致看起來像勞斯公司總部大樓平滑的白色灰泥立面被切成許多塊，然後再加以混合及拼湊，形成參差不齊、不對稱的布局。某種程度上，這個設計隱射法蘭克在往後的許多建案中持續深究的某個主題，而那些建築物給人的第一印象，也與聖塔莫尼卡廣場商城類似，隨性又沒有規則，事實上卻經過精心且準確的規劃。

聖塔莫尼卡廣場商城的建築最引人注目的面貌，就是建址南端的混凝土停車場外圍。法蘭克利用藍色圍籬鋼絲網，將停車場一整邊的牆面完整覆蓋，足足四層樓高，前面再用白色鋼絲網製作碩大的標示，拼寫出兩層樓高的「SANTA MONICA PLACE」。他不可能沒有注意到，刻意用圍籬鋼絲網營造出字體的朦朧觀感，會使人聯想到法蘭克最喜歡的洛杉磯藝術家拉斯查的創作，只不過比例更巨大而已。

書寫標語對法蘭克而言是一項罕見的嘗試，他一般鄙棄在建築物上使用任何大型字體，偏好用他的建築作為建案本身的代表標誌。但是在聖塔莫尼卡廣場商城，可供他創造高辨識度建築的機會不如預期，這一點令他沮喪，他也清楚自己必須想辦法，讓這個建案從鄰近的州際十號高速公路，就能輕易被辨識出來。他的朋友羅伯特‧歐文那時正在應用棉織布創作藝術品，於是他發覺自己可以把圍籬鋼絲網當作龐大的棉織布，如一件半透明的金屬紗簾，遮蔽整片停車場的外圍。這片由鋼絲網豎立而成的巨牆，以及聖塔莫尼卡廣場商城的英文標誌，可說是法蘭克在鋼絲網的實踐中最鋪張花俏的創作，但就某些方面來說，也是冒險精神最少的一次。它的外觀不過是一片巨大、二維的牆幕，而法蘭克已經開始構思更加奇特的用法。假如鋼絲網製成的標誌不是你會在任何其他購物商場看到的景象，那麼比起法蘭克正在執行的其他工作，這個標誌實屬平淡。他的友人建築師克雷格‧霍奇茲（Craig Hodgetts）提起這面鋼絲網標誌時表示，「你沒有藉此成就任何東西」，法蘭克沒有反駁。

儘管如此，法蘭克仍把圍籬鋼絲網的運用視為良性、甚至真摯的嘗試，以擺脫一般人對這種材料的聯想，改用建材本身的客觀條件來欣賞。鋼絲網也許只是一種圍牆材料的發明，法蘭克卻相信其功能比禁止入內更多，不需要一直背著負面的意涵，二十年前布景設計師奧利佛‧史密斯（Oliver Smith）利用這點，在百老匯音樂劇《西城故事》的舞臺上，用鋼絲網來象徵危險地帶。法蘭克已經在康科德表演劇

場的售票亭證實鋼絲網可以創造出「影子建築」，一種看來同時是實體又虛空的構造，不久他又將這個

創意擴大，應用於洛杉磯南部聖佩德羅的卡布里奧水族館（Cabrillo Marine Museum in San Pedro），打

造出整個系列的鋼絲網矩形構造物，實際製造出迷你天際線。該水族館座落於洛杉磯港口附近，其工業

建地不像想像中那樣跟康科德表演劇場的環境一樣偏僻。法蘭克用真摯又諷刺的評語形容水族館的地

點：「那建地是一座停車場……它有鋼絲網、工業風格建築物和巨型水箱。前面有很多大型船隻。就在

乎環境背景來說，我是相當守舊的建築師。」[1]

雖說法蘭克計較環境的背景因素，但在圍籬鋼絲網的運用方面，在在顯示出他逆向操作的才華過

人。日後他表示，他早已明瞭，「每個人都很討厭它。所以我才會開始〔拿它〕來做某種東西」。[2]他

的目標不是激起厭惡感，而是帶動人們認同鋼絲網是無所不在的材料，但大部分的人想都不想或甚至視

而不見，直到鋼絲網慣常出現的背景環境改變。法蘭克記得曾經造訪米齊（Mickey Rudin）的住

家，魯汀是法蘭克透過魏斯樂認識的律師，當時他留意到網球場四周的圍籬鋼絲網，從客廳、飯廳、廚

房和魯汀的臥室看過去，是多麼突出的風景。法蘭克對魯汀說：「我想我把你變成鋼絲網迷了。」魯汀

回答：「不，那只是我的網球場。」法蘭克說：「我說：『賓果，你在否認。』」[3]那個材料明明到處

都是，為何要假裝它不存在呢？與其否認普遍的存在，何不嘗試更有創意的利用？

法蘭克在洛杉磯市中心找到一家製造圍籬鋼絲網的工廠，前往拜訪。他曾想過，製造各種顏色的鋼

絲網應該輕而易舉，果然發現技術面並不困難，但工廠的經營者對於把鋼絲網變成客製化材料興趣缺

缺。我們不需要這麼麻煩，法蘭克記得製造廠商跟他這麼說。他們製造無漆的鋼絲網快速又容易，而且

銷售量這麼大，根本不值得花更多工夫和費用，去製造不同顏色、訂單又少的產品。除了未上漆的銀色

鋼絲網，他們唯一願意生產的顏色是深綠色，因為這是網球場廣為使用的顏色。

如同康科德表演劇場和卡布里奧水族館等建案所呈現的，法蘭克很快應用鋼絲網的設計可能性。對他來說，這個材料好比棉布、紗布、透明網，幾乎可以組合成任何一種形狀。他的幻想是，鋼絲網能生產出一種「即時」建築。「你可以叫鋼絲網的工人來，告訴他們座標，就能搭起一個結構，」法蘭克說道。[4] 不過，凌駕於他能創造的樣式之上的，是鋼絲網本身材料的平凡，其樸實與不做作，才是深得他心的特質。「我喜歡它看起來的樣子，」他說：「它富含人性，它有一種可親性，並不稀有珍貴。它讓人們可以輕鬆做自己。所以它與每個細節都要求完美的法恩沃斯宅是極端的對比。你去到那裡，離開時若沒有把床整理好，就是破壞了全世界。」[5]

圍籬鋼絲網在當時是屬於「反密斯‧凡德羅」的材料，呈現出隨性、古怪、含糊的觀感，以及未完成的外形，全是法蘭克感興趣且設法想要自己的建築物富有的特質。但魏斯樂倒不是站在同樣的角度來看鋼絲網的應用。法蘭克的心理醫師認為，鋼絲網圍住的不是網球場而是監獄，法蘭克對這個材料的偏好令他頭痛。「他認為我是透過鋼絲網在宣洩憤怒，而且需要用這類金屬浪板等建材，來表現自己的怒氣，激起人們厭惡，得到注意，」法蘭克說道：「他對我這方面的做法批評得很嚴厲。他說這是在浪費時間。」[6]

法蘭克通常會接受魏斯樂的建議，很少質疑。但這一次不同：魏斯樂不是教他怎麼經營一段人際關係，而是如何創造建築物，法蘭克決定跟他爭執到底。「我當面反抗他。我說：『你怎麼敢這樣對我說。你沒資格這麼做。』」法蘭克說：「『建築是直覺性的，它是一場魔術。我不知道那從何而來。不要再說了。』」[7]

那是一次重要的對話，部分因為那是法蘭克反抗他的心理醫師少見的幾次事件之一。一般來說，他不會跟魏斯樂的說法爭執。比方說，魏斯樂問他是否意識到，他身邊的許多人，包括魏斯樂本人，都不喜歡雪茄，覺得抽菸是一種骯髒、自私、討人厭的行為，他馬上就戒掉長年抽雪茄的習慣。然而，一旦談到建築，法蘭克領會到，無論他認為魏斯樂的洞察力有多強、甚至多麼卓越，魏斯樂看待建築的角度都與他不同，前者的眼光更加傳統。長久以來，法蘭克深深依賴眼前這位長者，引導他用新的觀點去看待一切，但事實上這個人無法用任何新的觀點來看待法蘭克所關切的事業。在法蘭克眼中，圍籬鋼絲網可以是純粹、幾何的形式，一種大型的金屬網狀物，可是他發覺魏斯樂難以超越普遍對圍籬鋼絲網的聯想，也就是對應到約束、圍封、權勢等等議題而已。法蘭克通常與大多數患者一樣，需要他的心理醫師幫助他看到自己無法察覺的行為模式，這一次他反而是那個能看透表象的人，魏斯樂卻無法感知到。

魏斯樂有擇善固執的傾向。當然，法蘭克也是如此，不過他極少在他的心理醫師面前表現出這一面；魏斯樂往往看見他被猶豫不決套牢，或者像他決定戒菸時，願意很快答應魏斯樂的建議。兩人從不曾因這樣的問題爭執——一個偏建築而非法蘭克心理狀態的議題——當圍籬鋼絲網的問題出現時，法蘭克既沒有表現出矛盾情緒，也沒有意願接受魏斯樂所說的表象判斷。他對魏斯樂的說法惱火到甚至考慮放棄療程。

法蘭克沒有否認自己是會生氣的，到頭來他逐漸明白魏斯樂的動機，那是一股想要挖出他憤怒根源的初衷，而不是企圖告訴他該怎麼創造建築。不過，法蘭克對圍籬鋼絲網的感覺，如同許多他做的設計抉擇，全是憑直覺而行。他對魏斯樂解釋過，卻沒有能力用更具說服力的方式說明，為此感到洩氣。至少在當時，他無法充分解釋為何自己如此篤定，他對圍籬鋼絲網的偏愛並非受到傳統觀點驅使，而是來

自恰好相反的新意。一切都是因為他跟其他人的看法不同，他可以想像圍籬鋼絲網具有成為其他可能性的潛力。他認為重點是想像力——假如魏斯樂在精神相關方面有豐富的想像力，那麼法蘭克相信，魏斯樂在實體形式方面的想像力是相對更弱的。

擁有一棟新房子的話題，適度冒出了頭。一九七七年，阿利卓逐漸踏入學步的階段，法蘭克和菠塔開始覺得丘峰公寓的小單位很擁擠。他想過為自己和家人從零開始設計一個家，這幾乎是每一位建築師都有過的念頭，可是他覺得這件事不緊急。他簡直覺得根本沒有搬家的急迫性，因為任何一棟新房子，即使是已經存在的，如果不談他的設計才能，也會變成是他對建築品味和評鑑的世界宣言，而他不確定自己是否想要在這時扛下這個挑戰。這不是法蘭克第一次這麼反應。菠塔記得法蘭克的母親黛瑪曾告訴她：「妳知道，**當那個人**——這是她對安妮塔的稱呼——**當那個人**想要一棟新房子時，我告訴她得自己去找。」[8] 後來安妮塔找到西木區肯納大街的房子，法蘭克當時老實搬了過去。

朵琳說道：「而我母親是對的。她懂得她的孩子。他做不到，你明白嗎？我想她很清楚，假如是他自己主動去買房子，那麼他必須更動一些什麼，如果是他太太選的房子，他就可以說：『這是我太太選的房子。』」然後開始作戰，跟房子進行建築作戰，我想那就是後來發生的事。」[9]

菠塔當時剛開始在蓋瑞事務所擔任簿計員。法蘭克請她到辦公室幫忙，因為他發現原本的簿計員沒有花心思平衡辦公室的收支。菠塔對於解開混亂的高效率，似乎加深他們的分工關係，使法蘭克進一步覺得，菠塔是理解他如何工作與思考的，這讓設計一個家的想法看來更愜意。不過，無論是心理上或經濟上，法蘭克仍然覺得自己尚未準備好，可以為家人從無到有設計一個家，因此購買一棟現成的房子再

翻新，就成了合理的選擇，至少是一個開始。菠塔開始在聖塔莫尼卡看房子，因為她和法蘭克都想繼續住在這一區。令菠塔最感興趣的，是一棟漆上暗橙紅色、略顯破舊的荷蘭殖民式住宅，位置在二十二街與華盛頓大道的轉角處。「我走進去的第一瞬間就想到：『法蘭克可以為這棟房子做些改變。』」菠塔回想道。[10]

菠塔選的房子座落於安靜宜人的街區，雖非聖塔莫尼卡最豪華的地帶，也非冷門區域。街道上有整齊茂密的樹木，周圍鄰居大多是一、兩層樓門獨院的單戶人家。房子有個後院讓阿利卓玩耍，離法蘭克的辦公室也很便利，那時事務所已經搬遷到科洛弗大道（Cloverfield Boulevard）一棟工業建築。也許最大的優點是，房子本身不是洛杉磯滿街都是的西班牙式住宅，否則會讓法蘭克覺得自己住在「陳腔濫調」裡。硬要說有什麼區別的話，就是比較容易被誤以為是東岸常見的郊區住宅。不過，實際上沒有強烈的建築存在感可言，這也是法蘭克感覺慶幸的好處。

蓋瑞一家用十六萬美元買下這棟房子，法蘭克向腓特烈克・魏斯曼（Frederick Weisman）借來四萬美元支付頭期款；魏斯曼是洛杉磯的藝術收藏家和商人，法蘭克曾幫魏斯曼在馬里蘭州哥倫比亞完成一棟辦公大樓，還有一些在洛杉磯本地的小型設計案。剩下的部分，法蘭克向銀行貸款。隨著他開始思考如何跟這棟房子「作戰」，他列出自認為這個住宅具有的正面特質。他喜歡後院巨大的大戟屬仙人掌，北側地界線上一排高大的雪松，轉角的地理位置，以及兩層樓高的空間條件。他也把「粉紅石綿瓦片、白色雨淋板、綠色瀝青瓦屋頂、嵌有大小玻璃的原有窗戶」[11]列為喜歡的結構元素，還有室內長窄的橡木地板和飾面木門。

屋齡看來五、六十年，儘管就荷蘭殖民式住宅來說屬於普通，這種房子在洛杉磯卻足以稱得上不一

般，其綠色複折式屋頂的輪廓相當突出。更重要的是，這棟房子讓法蘭克在建築上感到挫敗。他不確定想對這棟房子做什麼改變，但可以確定的是，他不想用自己的建築主觀埋沒了它。他知道，把老房子改建到面目全非輕而易舉，或者從四方向外擴建，使原本的構造物消失在蓋瑞設計的全新立面背後。難度比較高的是，思考如何將老房子置入某種形式的建築對話當中——將法蘭克的獨特建築織入其間、四周，使對話流暢、呼應。某種程度上，這必須是單純攸關形式的論述，一場關於形狀、實與虛、透明與不透明的遊戲，卻必須同時是舊與新、平凡與非凡的對話。

「我不是試圖在建築方面提出一個重大或珍貴的主張，或者打算完成一件稀世珍品。我只是嘗試實際建構出許多點子，」法蘭克在房子整修完成後不久表示。[12]當他一方面試圖以最先進的形式、利用房子實驗各種發想的同時，也必須滿足家人生活上的需要。對於法蘭克的工作，菠塔儼然已經成為安靜、毅然、堅定的擁護者，實際上也是他的客戶，從菠塔的觀點來看，整修及擴建後的住家必須有一個大廚房。「法蘭克跟我的共通點是，在我們的祖母家，每個人大部分的時間都相聚在廚房裡，」菠塔說。[13]而且內外都要有寬敞的遊戲空間，以及安全的樓梯給阿利卓使用。

在法蘭克思考不同構想的時候，這棟房子經過數個月醞釀期。最後設計的生成，要感謝幾件當時他正著手負責的委託案，包括「雙子座藝術工坊」（Gemini G.E.L.）的整修和擴建，那是他的友人伊莉絲與史丹利．格林斯坦（Elyse and Stanley Grinstein）以及席德．菲爾森（Sid Felsen）主持的平板印刷工作室。起先他添加全新的灰泥立面，包圍既存建物的前方，之後增建新的側廳，樓梯斜穿過構造的骨架，置於傾斜、木框外顯的天窗底下。雙子座藝術工坊的業主自認為他們是提供空間讓藝術家自由探索新想法的人，因此樂於讓法蘭克擁有同樣的自由實驗這件委託案：幾樣常見於法蘭克作品中的細部設計，都

可回溯到這件工坊整修案。不過，這不是唯一與法蘭克的住家有關聯的委託案，另外還有一件小型裝修案。那是好萊塢西區的「聖艾夫斯宅」（St. Ives house），一棟需要整修的一九五〇年代郊區住宅，法蘭克用擴建的廚房、樓梯和入口，整合成一組增建物，包圍老房子的三面，其設計可以說是他自宅第一個設計方案的藍圖，一個詳細且較謹慎的樣版，他在自宅原本房子的一樓，用新的房間圍繞。

他向聖塔莫尼卡市政府申請建照時，在計畫書中用上這個簡單的版本，但是他從不覺得那就是定案。一九七八年，法蘭克為自己的家進行設計的同時，也正在著手設計其他三棟住宅案，後來雖然全部沒有建成，卻給他機會去實驗日後會影響他設計自宅的一些構想；反之，實驗過程反饋到其他三棟房子上。三個建案，包括岡瑟宅（Gunther house）、韋格納宅（Wagner house）、法米利亞宅（Familian house），都運用圍籬鋼絲網當作建築元素，而且都比戴維斯宅的結構更複雜，並減少純幾何形式的布局。此外，三棟住宅的設計都有著表現出施工未完待續的意味。

法米利亞宅的預定建地同樣在聖塔莫尼卡，是最大最具企圖心的案子，以四十英尺乘四十英尺的立方體為基礎，用白色灰泥覆蓋框組式木構造搭建而成，內部有主要的生活空間，另有一個一百英尺的長方構造物，規劃容納數間臥室，亦計畫用相同方式建造。這個案子為往後法蘭克將探索得更深入的主題立下重要的起點，其主題的概念是把一件計畫案切分成數個更小的構造物，繼而整合成一個形似村落的樣貌。不過，法米利亞宅最令人眼睛一亮的特徵，其實並非分離的區塊，而是兩個部分看起來像經歷一場爆炸，有許多突出的空間、架橋、樓梯井在眼前交錯，大多數構件經過刻意設計，以營造法蘭克非常喜歡的景色──在裸空結構被覆蓋之前，僅僅頂著木構架、未完成的排屋。你會因為感受到不規則的線條，以及朝四面八方流動的能量而深受感動。

法蘭克日後形容這些房子是「木條素描」[14]，並且表示，「我猜自己感興趣的是那未完成的部分，或者比如你會在波洛克、德庫寧、塞尚的畫作中看到的特質，好像那些油彩才剛放上去而已。而施工完整、磨光、精雕細琢的那種建築，在我看來沒有那樣的特質。我想要用自己的建築來試做看看。」

假如說那三棟房子的客戶最後都無法見到設計成真，那麼對法蘭克自己的住家來說，這顯然不是問題。真正出現的阻礙比較像是法蘭克因為其他工作而分心，還有他不情願拿定最後主意，決定如何修改房子。他在許多委託案中都常有繼續設計、再設計的傾向，其動力並非來自完美主義——許多建築師背後隱藏的特質，迷戀於一再琢磨他們的設計——而是來自他個人獨特、渾然天成的本性：焦慮與源源不絕的好奇心。法蘭克持續速寫的習慣，通常會因客戶的排程進度而緩和、沉澱。不過這一次沒有外力推著他前進，除了他自己所認知到的現實：無論菠塔表現出來的耐心比大多數客戶多出多少，他也沒打算讓她永遠等待。他跟菠塔一樣感受到，隨著阿利卓一天天長大，丘峰公寓的小空間越來越擁擠。

一開始，法蘭克親手進行大部分整修工作，遲疑是否該把同事調離付費的客戶，專注在一個甚至連他自己都尚未完全搞清楚的建案上。然後，設計過程的初步階段，他發現一位意外的助手，名叫保羅・魯博維奇（Paul Lubowicki）的年輕建築師。幾個月前，法蘭克剛在紐約柯柏聯盟學院（Cooper Union）見過魯博維奇，當時長年擔任建築學院院長的約翰・海杜克（John Hejduk）很欣賞戴維斯宅，邀請他前往學校談論他的作品。當天法蘭克花了一些時間，在建築學院的工作室跟學生們相處，當中他特別喜歡就讀最後一年課程的魯博維奇正在做的作業，提起叫魯博維奇打電話給他。當魯博維奇捎來聯繫的時候，法蘭克提議他到西岸待六個月，讓他們倆有機會看看蓋瑞事務所的工作是否合適。（法蘭克有幾次對學生提出這樣的提議，雖然他們的作業令他印象深刻，卻還不到給對方一份固定工作的程度。）魯博

維奇抵達事務所開始工作時，法蘭克帶他四處看看，而他注意到蓋瑞自宅的初步手稿，在那個階段，整個設計版本看起來就像是把戴維斯宅放在荷蘭殖民式老屋的前方。

「我說：『我很喜歡那個，』」魯博維奇說道：「我理解他的房子……幾天後，他說：『我想要你來負責這棟房子。』」15 魯博維奇正是法蘭克需要的人才：年輕、熱情洋溢，沒有任何預設那棟房子應該怎麼蓋的成見。魯博維奇按照法蘭克初步的草圖製作一個模型，完成的時候，法蘭克開始把玩那個模型，魯博維奇就站在一旁觀看。「讓我們把它切一切，」法蘭克說。他決心讓這棟房子超越戴維斯宅，接著他拿起一把刀子，從中間切開前面的區塊，將新的立面切成兩半，使中間的開口變成入口通道。

那個切的動作，不僅是模型製作的技巧，某種程度而言，也是法蘭克設計概念的隱喻——由切面、斜線、衝突共同組成的布局，形式與質感的交錯，實與虛的碰撞，全部看似隨性，實際上如密斯式的細節般經過精心考量。如果說法蘭克的自宅設計具有一些行動派繪畫的特質，那就是房子看起來像克萊恩利用撕下的電話簿紙張所做的草圖創作，壓過老舊印刷紙較文雅、有秩序的背景，呈現新穎、大膽的線條力道。在這裡，法蘭克的建築代表著克萊恩的筆觸，而背後的老房子則代表電話簿的印刷紙。

魯博維奇認為，設計那棟房子其實也是「法蘭克逃脫一切的方式。那時他正著手進行聖塔莫尼卡廣場商城的購物中心案，但不是真的樂在其中」。16 魯博維奇轉而變成法蘭克的助手、徵詢意見的對象、房子總管，以及接二連三手繪稿的收件者。「每一天他會畫出五張草圖，可是我什麼都不清楚。我從來沒有設計過建築物，」魯博維奇說。不過，魯博維奇似乎剛好能適應法蘭克即席創作的工作模式，再加上沃許的協助，沃許總是待在法蘭克的桌邊釐清問題，或者負責解釋法蘭克希望的東西，最後終於完成設計。透過一些藝術家朋友引介，法蘭克找到年輕承包者約翰‧費南德茲（John Fernandez）接下修建

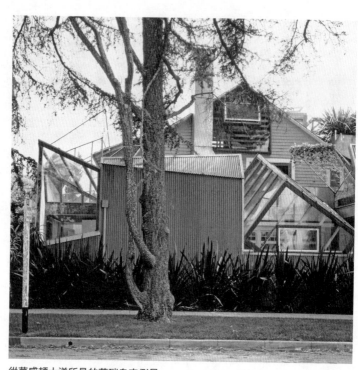

從華盛頓大道所見的蓋瑞自宅側景

房子的任務。施工及時完成，讓蓋瑞一家人能在一九七八年九月搬進去，法蘭克租了一輛托運卡車，把全部家當從舊公寓搬到新屋。他還記得一路讓阿利卓坐在他腿上，一邊開往二十二街，儘管他知道這樣並不安全。

如期誕生的住宅，恰好總結了法蘭克截至該階段所做的作品，並藉此向前推進。兩層樓的老房子，四周以金屬浪板搭起的新結構圍繞，角度尖銳但僅一層樓高，以至於從任何角度都能看見老房子自新起的構造中伸出。金屬浪板的立面，角落和側邊皆出現一個缺口，再插入一大片裸木框鑲玻璃的元素。在房子的正面，擴建部分的新屋頂變成露臺，用大面積的圍籬鋼絲網圍起，有一塊看起來就像飛翔的楔片砍過半空。在側面，有個區塊是由裸木框鑲玻璃搭成的立方體，貌似從金屬

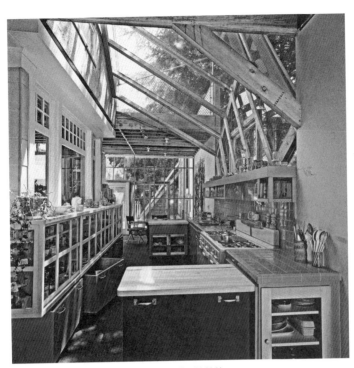

聖塔莫尼卡蓋瑞自宅廚房，左側為老房子的外牆。

浪板牆中迸裂出來。傾斜的線條、突出的角落，以及歪歪扭扭的窗戶，這棟住宅「善用粗糙工業材料的原始語彙……排列組構成向一方傾斜的立方體、立柱裸露的牆面，以及其他不受拘束的形狀」，建築評論家赫伯特‧穆象（Herbert Muschamp）寫道。[17]

如果說法蘭克看來用了格格不入的形式和材料，來包圍處理那棟老房子，那麼他對原有的內部構造也沒有多少同情。許多牆壁和天花板遭拆除，或剝去表面、露出架構，本來在一樓的窄小房間被打通，營造出更大、動線更流暢的居家空間，一面是白色實心牆、一面是未上漆的合板牆，另一面則看得見裸露在外的立柱。天花板上的木頭托梁清楚可見，有些部分被拆除，用來打造開放式樓座，以取代原本的屋頂閣樓。

房子側面添加一間新廚房和飯廳，位置就在裸木框鑲玻璃的區塊底下，由此帶進自然採光，為整個空間創造形狀與影子的遊戲趣味。廚房是柏油地面，像道路一樣，直接澆灌在地上。老房子的外牆隔開廚房與客廳，形成一種曖昧氛圍，感覺像懸在室內與室外兩種空間感之中。

廚房的亮點是菠塔尋得購入的二手大型羅珀爐具（Roper），安穩定位在柏油地上，看起來像一輛巨大的老帕卡德（Packard）準備轆轆駛過廚房走道。那爐子是一件拾得物，有一點古怪，但因為被移進一個新的情景中而變得生動；當然，你也可以說整棟荷蘭式殖民住宅都被賦予這樣的氣質。爐子悠閒、顯而易見的趣味性，有助於讓法蘭克對房子的加工變得柔和。看第一眼，會覺得老房子隨性、輕鬆且寬容，而法蘭克增建的部分則銳利、有個性又帶著視覺衝突。爐子是最明顯的指標，象徵整個情形其實更複雜一點。爐子悠閒自在的姿態，使房子變得明亮輕鬆，暗指法蘭克的設計本意，實際上比外觀呈現的更溫和。

法蘭克的建築語境發展得快速，不管多麼的形式看起來多麼令人吃驚，甚至異乎尋常，都不是自大或洋洋得意的表現。法蘭克不是教條主義者，他的建築不是某個理論自視清高的表達，而是針對形式更直覺、有方法的探索。他的建築語言若有任何象徵意義，那就是他相信，建築不能濃縮成極簡主義當中簡略、單純的幾何形體。「在這個世界上，你不能把東西做得乾淨、簡單又不受外界影響……建築不可能單獨淨化那混亂，我在那種假裝要解決雜亂的建築上看到的是詭計。我認為那是辦不到的，你不可能那麼簡單就清理掉一切，把所有的紊亂要掃到地毯下面，或許是盡管看起來並非天然，至少能讓建築不尋常法蘭克的建築最出色的，也是逐漸開始明朗的一點，我認為建築應該要因應那混亂。」[18]

的形狀不會顯得裝腔作勢。蓋瑞自宅的裡裡外外，充滿著奇怪又異樣的特質，一旦你適應初次相見的震

驚，就會覺得親切、甚至溫和。如果說這棟房子對法蘭克其他工作有任何隱含的意義，那就是建築本身

非比尋常的特質，離奇地帶來歡愉而非惡兆。

建築師查爾斯‧摩爾本身也是具有真知灼見的評論家，他以理解的眼光寫道：「在我看來，這棟房子具有特別濃烈的欣喜感，在與周遭環境產生驚人的差異之下，為快活宜人的街區增添愜意愉悅的氣息。鄰居們並非如此確定，可是它同樣有種明顯的率直純真——『看似天真，你卻明白實則不然』，就像用玻璃罐或破盤子或其他不尋常的材料建造出來的房屋變成紀念館，吸引人們飛行半個地球爭相觀看。」[19]

摩爾觀察準確，法蘭克和菠塔的許多新鄰居確實有不同的想法。房子完工前，有位男士告訴魯博維奇：「這好像蒂華納（Tijuana）香腸工廠。」[20]《洛杉磯時報》評論家約翰‧德雷福斯（John Dreyfuss）撰寫了一篇題為〈蓋瑞藝術自宅冒犯、困擾、激怒街坊鄰居〉（Gehry's Artful House Offends, Baffles, Angers His Neighbors）的報導，嘗試對蓋瑞的房子表示同情，描述法蘭克是國內備受尊敬的建築師，「為理想投入他的金錢與才華」，在結構上反映出許多他極為奇特又頗具爭議的設計理論」。[21] 但該文明顯指出，德雷福斯對蓋瑞自宅給予好評的觀點，未獲法蘭克大多數鄰居認同，文中寫道有些人稱那棟房子為「監獄」。同一條街上的某位婦女曾嘗試採取法律途徑阻止施工，她寫信給《洛杉磯時報》宣稱蓋瑞一家搬進去後，因短期度假放任房子不管，弦外之音就是市政府那次應該把握時機，趁虛而入拆毀它。

即使蓋瑞自宅是比較沒有敵意的鄰居，也認為房屋尚未施工完畢，看起來的確有點像施工現場。對許多鄰居來說，蓋瑞自宅是直接攻擊他們的品味、價值觀、判斷力的存在。「許多中產階級街區表現出來的自鳴得意，讓我很反感，」他表示，「每個人都把露營車停在大門口。許多活動會用到五金器具、舊貨、汽車和船。鄰居卻跑來告訴

我：『我不喜歡你的房子。』然後我說：『那你放在前院的船怎麼說？你的露營車呢？這是一樣的美感。』他們說：『噢，不，那是正常的。』」[22]

這種情形跟法蘭克針對圍籬鋼絲網，向魯汀提出的論點大同小異。法蘭克表示，你有這些物質圍繞在身邊，何不老實承認呢？法蘭克認為，他的鄰居都藏在一層教養的面紗後面，比起現實生活，那層帷幕更逼真地存在於他們的想像中。紊亂的工業器具圍繞在他們的生活周遭，嘗試用那些東西創造，有什麼好糟糕的呢？

「我的態度是，不管其他種種，我對那種街區就是充滿好奇，」法蘭克說道：「一生當中，不論好壞，我的生活總是跟中產階級有關聯。那就是我。我猜自己是有一點像變色龍。可以適應街區，融入大環境。我喜歡那樣，有點半隱半現地安居在裡面。」[23]

對鄰居來說，法蘭克可不是「安居」在街坊中，假如是真的，他用的也是比較顛覆的方式，明顯不是來參與他們所了解與信任的世界，而是來搞破壞的建築師。這些鄰居可不想讓外人來點明，自己感到舒適的住家及喜歡的街區是個幻影，而法蘭克提出的設計代表的是一種真實。聖塔莫尼卡的鄰居對法蘭克的感覺，或許跟麻州伊普斯威治（Ipswich）的居民過去看待作家厄普代克（John Updike）一樣，當時厄普代克參與當地的郊區文化，在小說中拆解成意味深長的辛辣諷刺。不同的是，伊普斯威治的居民可以不讀厄普代克的小說，但是每一個經過聖塔莫尼卡二十二街或華盛頓大道的人，都不得不看法蘭克·蓋瑞的家。

菠塔再一次證實她是天賜的幸運物。她喜愛這個新家，樂於說出來分享，而她沉著、臨危不亂的個性，為鄰居們帶來鎮靜的力量。如果說房屋本身看來挑釁意味強烈，那麼菠塔給人完全相反的印象。她

會私底下向法蘭克直接表達憤怒鄰居帶來的挫折感，在眾人面前卻坦率又理所當然地表示，這棟房子令

她自豪，並解釋為什麼她認為這裡是養育孩子的理想舒適環境。

鄰居安靜了下來，可是過不了多久，他們又必須應付另一個困擾所有人，也令法蘭克和菠塔頭痛的

問題：住家前的車水馬龍。蓋瑞自宅一開始只是街坊上人人好奇的地點，德雷福斯的文章讓它紅遍洛杉

磯大街小巷，到了一九七九年中，《紐約時報》稱讚它為「建築巨作──也許是南加州多年來最具意義

的新住宅」[24]，此後立刻變成吸引建築師、學生、世界各地建築迷的磁鐵。有些人只是開車經過，一邊

放慢速度一邊欣賞；有些人停下車子，四處走走看看，少數幾位勇敢的人士走到門口按門鈴。這樣的關

注讓法蘭克有點高興，可是他不想放棄自己和家人的隱私，把房子變成熱門觀光景點，而面對公眾的注

意，菠塔比他更沒耐心。蓋瑞很快在前面加設一道小閘門。

法蘭克的兩個兒子──小兒子山繆‧蓋瑞（Samuel Gehry）在一九七九年出生，父母叫他山姆──

在成長過程中，覺得住在一棟人人都想窺看的房子裡，是相當自然的事。「我在那個房子裡，從來沒有

一天玩得不開心，」阿利卓回想道：「那是玩捉迷藏的好地方，可以到處跑，玩得盡興。」[25]

「我記得去朋友家，好奇為什麼他們的牆是直的、窗戶是方的，」山姆說道：「朋友家裡的沙發是

配對整齊的。我們甚至沒有沙發。」[26]然而，法蘭克的兒子對欲望並沒有免疫，如同在大多數孩子身上

常見的，他們也想住在一般普通的房子，擁有朋友所擁有的。山姆記得，隨著他長大，「我覺得住在施

工完整的房子裡也不錯。」他記得用羨慕的眼光看著附近一棟尋常的灰泥房屋，前門廊上放著吊椅。

「我想住在那裡。」

法蘭克樂於帶朋友和同事參觀自己的家，他不期待每個人都會喜歡。他希望建築師們至少能夠理解他嘗試做的事，但他對亞瑟·崔斯勒（Arthur Drexler）感到失望，崔斯勒是紐約現代藝術博物館深具影響力的建築策展人，他看過房子返回紐約後，開始提出抨擊，繼而傳到法蘭克耳中。「他不喜歡它，也不喜歡我的作品。他覺得那是個大笑話，」法蘭克告訴艾森伯格。[27]

諷刺的評語在建築界不脛而走——極可能是由菲力普·強生傳出，他跟崔斯勒和法蘭克都很親近，而且喜歡搬弄是非——於是讓法蘭克知道崔斯勒對房子的感想；作家莉蓮·海爾曼（Lillian Hellman）用不同的方式表達她的意見。法蘭克在魏斯樂遺傳疾病基金會的慈善晚會上認識海爾曼，當海爾曼邀他考慮接下在鱈魚角的案子*，兩人馬上一拍即合。他邀請海爾曼出席他和菠塔在家裡舉辦的大型晚餐派對，海爾曼抵達後問化妝室在哪裡，接著消失在現場，直到晚餐上桌才又出現在餐桌前的座位。可是不到五分鐘，她又站起來，聲稱自己不舒服，然後就離開了。

不久，法蘭克與海爾曼在另一場派對碰面。法蘭克記得，海爾曼傾身對他說：「你在生我的氣，你都沒有打電話給我。」[28]

「不是這樣，」法蘭克說：「上次我見到妳的時候，那晚妳不舒服，就離開我家了。」

海爾曼告訴他，那一晚她其實人很好。「我覺得討厭啊，」她表明。「那就是我離開的理由——因為我討厭你的房子。」

儘管如此，法蘭克的住家只是他累積國內名氣的其中一件事而已。他在藝術圈的人脈開始在東岸開花結果，克莉絲多芙·德梅尼爾（Christophe de Menil）的家族在德州以贊助通常較年輕的重要藝術家和建築師聞名，她請法蘭克將曼哈頓上東區（Upper East Side）一個馬車車庫改建成連棟別墅。克莉絲

多芙在休士頓一棟菲力普・強生早期設計的住宅中長大，那是她的雙親朵蜜克和約翰・德梅尼爾（Dominique and John de Menil）委託的建築，家中環繞在她身邊的是數不盡的二十世紀藝術收藏品。†

她的弟弟弗朗索瓦（François）不久將委託建築師查爾斯・格瓦斯梅（Charles Gwathmey）在東漢普頓（East Hampton）建造濱海別墅，而曼哈頓的房子將是克莉絲多芙表現自己的機會，證明她有能力延續家族傳統，成為建築先鋒的贊助者。‡

對法蘭克來說，這也是高風險的機會。對於扮演「建築造王者」一角樂在其中的菲力普・強生，與德梅尼爾家族熟識，相對地，紐約藝術界對德梅尼爾家族幾乎也無人不知無人不曉。假設照字面解釋，這個建案比較隱形，因為較低的樓層完全藏在原本建築立面的背後，那麼就象徵性而言，它是紐約最顯眼的建築之一，因為受到許多人密切關注，而那群觀察者會逐漸變成對法蘭克極為重要的人物。

法蘭克提議挖空馬車車庫整個內部。他想請藝術家高登・瑪塔―克拉克（Gordon Matta-Clark）合

＊法蘭克曾前往麻州拜訪海爾曼，但該案永遠沒有實現。他記得第一次見面時，海爾曼說自己在麻省理工讀過建築，事後發現，那是另一個人人都知道海爾曼習慣潤飾過去的說辭。

†德梅尼爾夫婦邀請時裝設計師查爾斯・詹姆斯（Charles James）負責室內設計，結果展現出豔麗豐富的色彩，以至於強生覺得與他在建築上表現的密斯式收斂風格抵觸。因此，強生從來不允許該建築物列入他的作品名單。

‡德梅尼爾夫婦也曾委託菲力普・強生打造休士頓的聖湯瑪士大學（University of St. Thomas），並在該市與建羅斯科教堂（Rothko Chapel）和拜占庭佛里斯科教堂（Byzantine Frescoes Chapel）。朵蜜妮克委託路康為她的藝術收藏品設計永久的家，但路康在一九七四年去世前尚未著手設計：一九八一年，她聘請皮亞諾操刀設計「梅尼爾收藏藝術館」（Menil Collection），順利於一九八七年落成。

作，瑪塔—克拉克以「建築剪貼」（building cuts）聞名，雕塑作品的素材皆裁切自廢棄建築物的部分區塊，然後用精湛手藝把拆毀的東西創作成場域特定的藝術作品。法蘭克在低樓層規劃游泳池、廚房、多個娛樂空間及賓客專用區，以此作為基礎，然後提議再搭建兩棟形似塔樓的結構，在內部為克莉絲多芙提供私人的客廳、臥室、浴室，另一棟空間規劃相同的塔樓供她的女兒使用。就某方面來說，整個計畫剛好與他正在著手設計的自宅相反：與其用新建的結構包圍舊的立面，他把新的元素放置其中。由一座空橋相連的兩棟塔樓，猶如矗立的雕塑品，再次標記法蘭克不斷嘗試的另一跨步：他希望把建築規劃所含的構件，一一拆解成個別的部分，把住宅隱喻為一個村落。

然而，這個建案的時機尚未成熟。經過數次的調整和精進，克莉絲多芙最後決定提案過於昂貴、複雜、耗時，要求法蘭克將一切簡化，回歸比較制式的翻新。法蘭克只好不情願地答應。克莉絲多芙從頭到尾都是很難討好的客戶，經常提出要求、不時改變心意，還要求他付出不成比例的寶貴時間，假如經歷這些麻煩不是為了獲得重大的設計案，又何必呢？可是，過去他陷入困境、感覺自己沒有足夠掌控權時，經常帶領他走出泥沼的直覺，這次竟然毫無動靜。他轉而開始監督馬車車庫簡單的翻修工程。破土開工後，克莉絲多芙竟然宣布再也不需要他的專業服務，由此結束當天的會議。他離開克莉絲多芙家，搭上一輛黃色計程車，接著感覺到自己開始流淚。他曾經幻想為克莉絲多芙設計更富理想性的建築，但他不能確定現在的感受到底是因為失去機會才導致的遲來反應，還是因為他再也不用應付克莉絲多芙的欲望，鬆了一口氣後的情緒發洩。*

法蘭克進軍紐約建築界的光榮進場就這麼化為泡影。他日後仍會在當地從事其他專案，包括他本人

參與投資的一項物業：在小義大利區北邊邊界的拉法葉街（Lafayette Street），預定將兩棟工業建物改建成集聚藝術家工作倉庫的小村落。可惜的是，那件投資案也無果而終。紐約是個棘手難擒的城市，要經過好多年，法蘭克才能夠在那裡完成作品。

另一方面，法蘭克完成自宅後那段時期，在家鄉的作品很多產。他陸續在洛杉磯完成幾件重要的宅邸建案，彌補之前未建成的法米利亞宅、韋格納宅、岡瑟宅，然後繼續向前。最重大的委託案來自珍‧史匹勒（Jane Spiller），她是曾為查爾斯‧伊姆斯工作的設計師，後來轉為就讀電影學校，因為一關於洛杉磯藝術家的影片案，使她有機會認識法蘭克。她記得曾經拜訪法蘭克的事務所，看到戴維斯宅平面圖，以及法蘭克對正在規劃的金屬浪板外觀表現出的興致勃勃。幾年後，史匹勒在威尼斯區買下一塊窄小的地皮，她打電話給法蘭克，詢問可否向他諮詢如何在那塊地上蓋房子，她想親自設計以節省費用。法蘭克回覆沒有辦法那樣工作，可是他渴望在威尼斯區設計建築，那個區域紊亂無序的環境很吸引人。在能夠自由運用他自己的設計理念的條件下，法蘭克承諾為史匹勒設計施工成本最低的房子，收取中等價位設計費。史匹勒同意了，緊接著是四年的設計程序，就像所有法蘭克最好的作品，那是建築師與客戶不斷交換意見的歷程。「我會提出想法，法蘭克也有構想，然後他畫出草圖，」史匹勒說道：「我常常覺得法蘭克像一位指揮家或作曲家，事情還牽涉到其他許多人，可是沒有法蘭克，你無法完成整首

＊馬車車庫後來被藝術品經銷商高古軒購得，他似乎發展出一項特長，專門接管德梅尼爾家的宅邸，因為他也購入弗朗索瓦‧德梅尼爾請格瓦梅設計的東漢普頓濱海別墅。而機緣似乎把人際圈拉得更緊，高古軒後來變成法蘭克的經銷商，專門銷售他從一九八〇年代中葉開始製作的魚燈。

交響曲。」29

史匹勒想在那塊地上建一棟獨門獨戶的房子自用，另外加上一個小的出租單位。法蘭克剛好能利用他之前為自宅及德梅尼爾宅發展的構想，創造出一棟直立loft閣樓風格的房子，室內寬敞的空間與狹窄的室外環境形成驚喜的對比。「史匹勒宅」以波狀電鍍鋼片包覆，有數個木製突起物，某些部分在玻璃後顯露殼體結構。史匹勒的生活區塊收進三層樓、五十英尺高的塔樓：表面上是為了能欣賞到幾條街外的海景，實際上是重複法蘭克想為紐約德梅尼爾宅做的規劃。出租單位就建在房子的前面，臨近街道，與塔樓隔著一個花園庭院。

幾條街外，在威尼斯區橡木鎮（Oakwood）的印第安那大街（Indiana Avenue），法蘭克再次嘗試當個兼職的地產開發商。他跟藝術家朋友阿諾蒂合作，在威尼斯區買下一件物業，阿諾蒂確信房地產市價會上漲，藝術家會被迫離開這個區域，因此想在威尼斯區縉紳化、變得高不可攀之前有一番作為；一九七〇年代，入夜後走進威尼斯區，可說是過於危險的舉動。阿諾蒂於是想到一個計畫，購買土地來建造藝術家的loft閣樓創作空間。法蘭克的藝術家朋友拉蒂・迪爾（Laddie Dill）加入阿諾蒂的行列，合資購買一塊窄長的地皮，面積足以容納三個單位，法蘭克同意貢獻建築師的專業服務，以換取三分之一的合夥股份。

阿諾蒂和迪爾願意讓法蘭克自由發揮──「法蘭克是建築師，我們就交給他全權處理，」阿諾蒂說30──最後法蘭克構思的概念是，在建址上把三棟獨立的構造物排成一列，一棟緊鄰街道、一棟在後方、另一棟在中間。他把三棟建物想像成盒子，每個盒子各切去不同的部分，以變化出不同形狀，再用不同的材料包覆個別的盒子：一棟覆以綠色石綿屋瓦，一棟用合板，另一棟用淡藍色灰泥。每一棟房子都有

一項誇大的建築元素：第一棟是樓梯，第二棟是凸窗，第三棟是煙囪。三個結構的一樓都規劃適中的生活空間，樓上則有挑高、開敞的工作室空間。

這些建物有一段特別的小故事。施工過程相當隨性，以至於到了建案快完工前，才有人發現承包商不知怎的顛倒平面圖、反轉建物的方位，造成法蘭克原本計畫放在最接近道路的工作室，被調到建地最後方。更糟糕的是，倒轉的結果表示房子面對錯的方向，本來應該有自然採光穿入窗戶的那頭，築起了一面實心牆。

法蘭克同意在反面開鑿新的窗戶以解決這個問題，把更多自然光線引入工作室，實際改善空間。不過，這些房子沒有很快銷售一空。威尼斯區離阿諾蒂想像中的縉紳化「波心」還很遠，加上經濟低迷和擔憂居家安全兩項因素，意味著三個合夥人持有印第安那大街房產的時間，比當初預期的更久。幾個月後，售出一個單位；之後，演員丹尼斯‧霍伯（Dennis Hopper）購買另一單位。

到最後，霍伯又買下第二棟、第三棟，接著逐漸把這組房屋轉換成私人的複合式住宅，與阿諾蒂、迪爾、法蘭克當初預想的情況完全不同。霍伯擴建整個地方，聘請另一位建築師在隔壁新增一座建物，打算跟法蘭克原本設計的一組三個小建築物協調合一。假如連霍伯這樣的名人，遠近馳名的演員、導演、攝影師、藝術家，都想要住在印第安那大街，別的不說，光這一點就足以顯示出幾年內，這個街區的縉紳化程度會遠遠超過阿諾蒂所想像的，而法蘭克這件作品也開始聚集足夠的知名度，引來其他建築師相繼模仿。然而，無論印第安那大街的這件建案對法蘭克的名聲帶來何種影響，他都不曾因此賺到任何利益。[31]

聖塔莫尼卡廣場商城竣工後不久，法蘭克和菠塔招待勞斯公司執行長迪維托到家裡共進晚餐，那時房子還相當新。迪維托不是百分之百確定自己的感想，但是有一點毋庸置疑：法蘭克為自己所做的設計與為勞斯公司執行的案子截然不同，他可以感覺到法蘭克的心擺在這個家，以及類似的工作上，而不是為大型開發商設計商業建築物。

「法蘭克，你不喜歡聖塔莫尼卡廣場商城，對吧？」迪維托問他。[32]

法蘭克不想冒犯迪維托，因為他真心喜歡這個人，可是他也不想對迪維托說謊。他回答：「沒錯。」

「你的人生其實有不同的使命，為什麼不專做你最拿手的設計呢？」

法蘭克一聽，馬上明白迪維托說得對。他不想只是為了付房租而設計建築，何況他設立事務所的目的本來就不是為了繞著那樣的工作轉。雖然勞斯不是一般的開發商，設計聖塔莫尼卡廣場商城的經驗卻讓他明白，勞斯公司畢竟對強烈的設計新試驗沒多大興趣。法蘭克也許跟詹姆斯・勞斯一樣，對重塑都市中心有很大的熱忱，可是那完全不能代表勞斯與他的同事，跟法蘭克一樣渴望改變建築的世界。

即使在迪維托與法蘭克談話之前，事態也逐漸變得明確，勞斯公司的目標與法蘭克的早已出現分歧。勞斯公司啟動開發它所謂的「節慶市集」，一種設於市中心的複合零售空間，計畫提供一種都會公共活動場域，首先實現的是法尼爾廳（Faneuil Hall），一九七六年在波士頓開幕。法尼爾廳的設計者是班傑明・湯普森（Benjamin Thompson），他的心思比一般設計購物中心的建築師更縝密，卻沒有任何類似法蘭克欲求突破建築疆界的渴望。湯普森對詹姆斯・勞斯和迪維托而言是更加自然的組合，他們從

法尼爾廳一案開始建立密切的合作關係，之後又一起在費城、巴爾的摩、紐約完成幾件類似的開發案。

無法掌握的是，法蘭克縱使想繼續為勞斯公司服務，也不確定是否有空位讓他工作。後續沒有更多企業總部或夏季音樂表演場地等待建設，而且可以確定的是，法蘭克不會接下勞斯公司主要的謀生工具，也就是一般標準的郊區購物商場的設計案。

法蘭克忘不了他與迪維托的對話內容。通常只要有具潛在利益的生意要求他做無法接受的妥協，他會是第一個主動選擇離開的人；這一次，反倒是迪維托提出關鍵問題——為什麼他還沒離開勞斯公司？迪維托可能只是試著慫恿法蘭克站到一旁，省掉告知他後續再也沒有工作的麻煩，但是就算法蘭克看出這個用意，也了解湯普森已經接手變成勞斯公司所青睞的外部建築師，那個對話頂多只會加深法蘭克的領悟，了解是時候結束與勞斯公司的合作關係。

法蘭克一旦做了決定，他的典型做法是，轉而更大膽、更徹底地執行它。他決定不僅讓出勞斯公司要走的路，也停止找尋其他商業型案子，比如為勞斯公司做過的那類設計。他決心把專注力完全放在他所關心的建築類型，同時接受這個決意會帶來的後果。

無法避免的首要後果是：事務所過去主要因為有來自勞斯公司的穩定收入，規模成長到數十名員工，現在必須縮減。迪維托受邀出席法蘭克家的晚餐是週五晚上，接下來整個週末法蘭克都在思考該怎麼做決定。星期一早上，他與迪維托談過後，遣散三十多位員工。他想要一家小型的建築事務所，承擔較少的日常開銷，好讓他可以投入真正關切的工作。沃許繼續待下來，當然還有菠塔，法蘭克逐漸依賴她的建議及簿計本領。他準備好捲土重來。

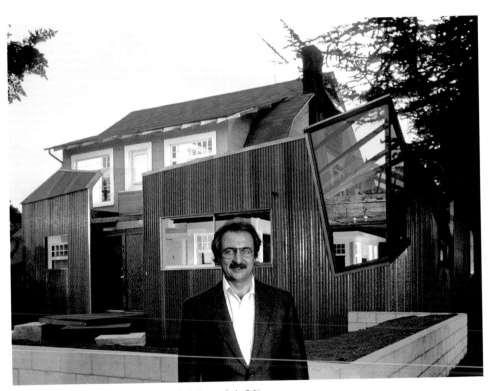

法蘭克・蓋瑞站在剛落成的聖塔莫尼卡自宅前，一九七八年。

蓋瑞魚燈的早期作品之一，以「彩虹心」
美耐板製成，一九八三年起。

蓋瑞「舒邊」家具精選，與後期「橫杆阻截」
作品及其他曲木椅一起陳列。

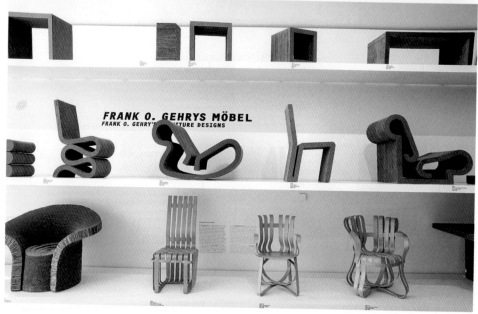

FRANK O. GEHRYS MÖBEL
FRANK O. GEHRY'S FURNITURE DESIGNS

「朗恩‧戴維斯宅」，馬里布，一九七二年。

羅耀拉法學院校園，蓋瑞隱射古典立面的設計面向中央廣場，一九七九年至一九九四年興建。

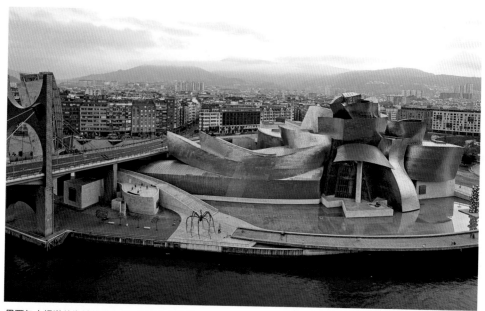

畢爾包古根漢美術館後側立面，面向內維翁河，一九九七年。

畢爾包古根漢美術館主立面，城市中較古老的建築物形成圍框，前景是傑夫·昆斯的雕塑品《小狗》。

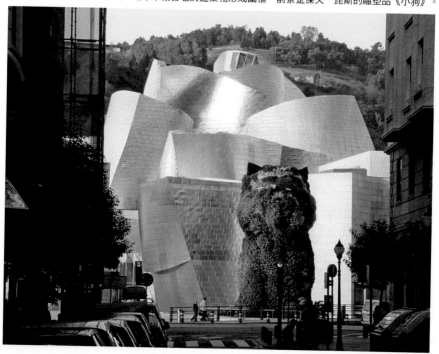

巴拿馬「生物多樣性博物館」，二〇一四年。

洛杉磯市中心格蘭大街上的華特迪士尼音樂廳，二〇〇三年。

華特迪士尼音樂廳內部。

（上）巴黎布洛涅森林「馴化園」中的路易威登基金會美術館，二〇一四年。

（左）環繞路易威登基金會美術館的玻璃帆細部。

（下）從窄端看，路易威登基金會美術館形似一艘向前航過反光池面的船。

蓋瑞設計洛杉磯郡立美術館的展場，精心考量友人肯・普萊斯的雕塑品的尺度和色彩，二〇一二年。

搭乘帆船「霧」號，二〇一五年一月。

11 魚和其他造形

顯而易見，法蘭克決定縮小事務所規模，只把執業專注在讓他有機會表達自己的建築上，是他忠於自我而行的特有傾向。現在，他不再是等別人提供特定機會，自己又感覺不對頭後，才做出回絕；他是在事前就排開那種機會，表明如果有人想聘請他又不讓他做有趣的嘗試，就不用費力敲他的門。

這看起來像是傲慢的經商方式，從某些角度來看確實不假，但就法蘭克的立場來說，一切並非傲氣或過度自信使然。更多的動力是來自他的自知之明，他若花一輩子設計購物中心和辦公園區，整個人應該會陷入愁雲慘霧吧。他沒有把握可以讓現在規模較小的事務所，一步步變得跟之前較大的事務所一樣成功。不過，他認為需要重新調整自己的事務所，或說是取得新的平衡，以免將其變成那種他在執業初期待過的大型建築事務所，他從來沒有想像過其中任何一間可以當作他的經營典範。他對世俗成功的恐懼，勝過害怕藝術方面的失敗。他視自己的決定為單純的重新整理人事物，以便更淋漓盡致地發揮自認的長處，即透過某種藝術美感表現去解決建築難題，同時毫不削損實用機能。

他的重新調整讓他與一群在地建築師走得更近，這些建築師都比他年輕且志同道合，相信建築含有藝術成分，決心使建築發展出新的表現形式。法蘭克的成就和年資讓他順理成章成為這群人的實際領導者，包括一起執業創立模弗西斯建築事務所（Morphosis）的湯姆・梅恩（Thom Mayne）和麥可・羅通

蒂（Michael Rotondi）；成立沃克思工作室（Studio Works）的霍奇茲和羅伯‧曼格里恩（Robert Mangurian）；還有羅蘭‧寇特（Roland Coate）、尤金‧庫帕（Eugene Kupper）、佛瑞德瑞克‧費雪（Frederick Fisher）、彼得‧德布萊特維爾（Peter de Bretteville）、寇伊‧霍華德（Coy Howard）、法蘭克‧迪斯特（Frank Dimster）、艾瑞克‧歐文‧摩斯（Eric Owen Moss）。有些人曾在某個時期為法蘭克工作，有幾人則與南加州建築學院有關聯，該學院是聖塔莫尼卡的新型建築學校，創辦於一九七二年。

一九七〇年代末，這圈子大略組成一種「洛杉磯學派」，除了對形式和理論基本的講究之外，最大的特徵可能是排斥裝紳士的派頭。儘管他們的作風非常不同，所有洛杉磯學派的建築師都積極創造出具有剛勁、時而帶著原始強度的建築，也就是一般在東岸不受歡迎的美感。

單就這個角度來看，這群年輕建築師與法蘭克有很多共通點，而他顯然是圈子裡的核心人物。梅恩憶起，取得哈佛建築碩士學位後返回洛杉磯時，「馬上因察覺到建築界正有某些事發生而震驚……氣氛顯著不同，比我就讀哈佛時在劍橋或紐約見識到的更樂觀、更開放、更富創意。」[1] 梅恩還記得當時他的合夥人羅通蒂到洛杉磯國際機場接機，熱情地想要帶他去看法蘭克那時正在施工的新房子。羅通蒂堅持他們馬上前往聖塔莫尼卡，甚至梅恩回家放下行李的時間都沒有。「那是某種當代的、新奇的事物的大爆發，某種除了洛杉磯永遠不可能在其他任何地方完成的東西，」梅恩後來寫下他第一次參觀蓋瑞自宅的感想。

與此同時，紐約的建築才子法蘭克‧以瑟列（Frank Israel）剛好接受加州大學洛杉磯分校聘請，決定搬到洛杉磯，而他熟識菲力普‧強生和史特恩兩人。強生介紹兩位法蘭克認識，他們很快熟稔起來。蓋瑞從以瑟列身上發現同好的特質，能輕鬆談論庫佛市（Culver City）和羅馬，對洛杉磯八爪狀的發展

及莊嚴的仿羅馬式大教堂同樣著迷，也跟他一樣想要創造一種建築，外觀與過去不同，卻同樣具有深植的人文感性。「法蘭克跟我有很多共同點，也跟他一樣想要創造一種建築，外觀與過去不同，卻檢視那些現實如何影響人類的精神層面，」蓋瑞在以瑟列作品專題論文的引言中寫道：「他的作品有一種人本特質，唯有深刻理解、熱切關心周圍的人，才可能有如此的動力。當其他人憑空抓取抽象概念，合理化他們的設計，法蘭克把作品紮根於人類需要與渴望的現實之中。」這可能是蓋瑞寫給年輕建築師的話當中，表達得最慷慨的尊敬。比起任何為他工作過的年輕建築師，蓋瑞在以瑟列身上看到更多自己的影子，還有自己的感性。*

以瑟列從未被視為洛杉磯學派的一分子，原因可能是他是新到的移居者。任教於南加州建築學院的梅恩，一九七九年著手安排一場展覽和系列演講，進一步激發眾人對洛杉磯學派的注意。那次展覽有一點臨時，梅恩在威尼斯區租了一間寬敞的loft工作室倉庫，併連一個空蕩蕩的畫廊空間，接著自己攬下責任，編制一系列非正式、附有演講的週展。每一位建築師都有一週的時間，可以展示他（那些建築師都是男士）的作品並演說。德雷福斯當時是《洛杉磯時報》的建築評論家，他表達對這個隨性的活動歷史性的敬重，決定為每位建築師的展覽各撰寫一篇評文。《洛杉磯時報》決定以完整的系列報導關注那場活動，相當於確立洛杉磯學派的存在，並且點明參與的年輕建築師所進行的有意義且富創意的嘗試，是東岸的建築圈永遠無法想像的。「其中許多人建造的作品不多，」德雷福斯寫道：「至少一部分是因

*該作品專題論文發表於一九九二年。以瑟列在洛杉磯及其他地方設計了幾棟著名的房屋，成為繼蓋瑞的世代之後最受尊崇的人才之一。一九九六年，他的事業因愛滋病而終止，享年五十。

一九七八年，菲力普‧強生獲頒美國建築師協會金獎，與他稱為「赤子」的建築師們齊聚留影。由左至右：蓋瑞、葛瑞夫、查爾斯‧摩爾、西薩‧佩里（César Pelli）、強生、格瓦斯梅、泰格曼、艾森曼、史特恩。

為他們不願意妥協自己的美感原則。」[3]

法蘭克是那群人當中最受矚目的建築師，不僅完成好幾棟建築物，名聲也開始遍及全國。那時，沒有其他人的名字越過洛杉磯傳到外地，法蘭克卻已經可以跟菲力普‧強生，以及強生稱為「赤子」（the kids）的建築圈開懷對酌；「赤子」之名帶有刻意的諷刺，那個圈子裡的人包括史特恩、格瓦斯梅、麥可‧葛瑞夫（Michael Graves）、麥爾、范裘利、史丹利‧泰格曼（Stanley Tigerman），以及彼得‧艾森曼（Peter Eisenman）。梅恩在洛杉磯安排展覽與系列演講的一年前，法蘭克加入強生的「赤子」建築圈的會員資格得到確認，強生邀請他到達拉斯參加設計論壇，以紀念強生獲頒美國建築師協會最高金獎榮譽。「赤子」全體會員前往達拉斯，齊心支持執業理念⋯美學至少跟水電工程一樣重要。梅恩舉辦系列演講隔年，菲力普‧強生來到洛杉磯，出席「水晶大教堂」（Crystal Cathedral）揭幕典禮，這座橘郡的奢華玻璃教堂是強生為電視福音牧師羅伯特‧舒樂（Robert Schuller）所設計的。在那個溫暖的週日上午，法蘭克和菈塔前往園林市（Garden Grove），與強生及惠特尼參加開幕儀式。而後，一行人返回聖塔莫尼卡，由蓋瑞夫婦在麥可餐廳（Michael's）擺設

慶祝晚宴，款待強生、惠特尼和其他與會賓客，那間餐廳當時是全城最新、最時尚的用餐場所。

在那個當下，法蘭克似乎試圖把自己跟菲力普·強生這樣活躍於國內建築圈的知名前輩連結，同時想在家鄉洛杉磯扮演類似的前輩角色。他渴望受到那些他漸漸當作同行夥伴的外地建築師認同，也想獲得洛杉磯本地受他影響的年輕建築師認可。他想跟強生一樣，既能是長輩級的領袖，又是肆無忌憚的想在家鄉洛杉磯扮演類似的前輩角色。他渴望受到那些他漸漸當作同行夥伴的外地建築師認同，也想獲

人，一股卓越且新穎的創作力量。

儘管法蘭克的建築與強生裝飾性的後現代主義大相逕庭，他的作為遠比他所意識到的更像強生，因為他跟強生都歡迎來自身邊年輕建築師帶來的刺激。他不曾孤立工作過：從沃許、到藝術家、到辦公室裡的年輕建築師如魯博維奇，他總是透過自己渴望的意見交流，修改調整部分創作。現在五十歲的他，會去仔細觀察三十世代的年輕建築師，比如艾瑞克·歐文·摩斯和梅恩的作品。他設計出即使不算是全國也是整個洛杉磯最廣受討論的住宅，透過默認而非刻意，成為建築界的核心人物，被一群成長中的洛杉磯頂尖建築師圍繞。不過，他要如何繼續保持創新，並走在下個世代的前面呢？

那是驅使他改變事務所營運的部分理由，實際上整間辦公室很快就順勢搬離聖塔莫尼卡科洛弗大道一處用了十年的工業空間。阿諾蒂在威尼斯區布魯克斯大街（Brooks Avenue）的一棟建築物內租用一間畫室，地點靠近海灘，現在的威尼斯區已經變成更加有模有樣的創意中心；一九六〇年代，法蘭克剛加入藝術圈，那時藝術家恰好紛紛搬到該區。一九八〇年代早期，紳紳化才剛開始滲入威尼斯區，結果幾乎趕走所有藝術家，只留下最成功的。霍奇茲把法蘭克重新落腳於威尼斯區的舉動視為一種重視，提醒他必須重新與有創意的年輕人建立友好關係，並再次確認洛杉磯學派舉足輕重的存在。

法蘭克加入年輕建築同行，卻略保持一段距離，攝於加州威尼斯區海灘，一九八〇年。由左至右：費雪、曼格里恩、艾瑞克‧歐文‧摩斯、霍華德、霍奇茲、梅恩、蓋瑞。

「那時在寬敞的工業 loft 倉庫，執業管理大量商業建案的法蘭克‧蓋瑞，毅然決定加入行列，搬遷到離海灘幾碼遠的擁擠、雜亂臨街房子，顯見起初一種凝聚不相稱者的發展，正從陰影中浮現，」霍奇茲日後寫道。4*

一張攝於一九八〇年威尼斯區海灘的著名照片，捕捉洛杉磯學派幾位成員的身影，同時清楚可見法蘭克熟練地活躍於領導者與跟隨者兩種角色之間。法蘭克離相機最近，卻望向別處站得稍遠，多數建築師則隨性地圍成半圓，直視相機。法蘭克的影像隱約顯得比其他人大，但不完全跟他們同在。†

拍攝那張照片前不久，法蘭克造訪另一個威尼斯，參加兩年一度的國際建築展覽威尼斯雙年展，那往往是當時人們關注的焦點。一九八〇年的主題是「過去的存在」（The Presence of the Past），保羅‧波多蓋希（Paolo Portoghesi）領軍的數名策展人邀請幾位建築師，包括漢斯‧霍萊因（Hans Hollein）、

葛瑞夫、范裘利、丹妮絲・史考特・布朗（Denise Scott Brown）、史特恩、里卡多・波菲（Ricardo Bo-fill）、摩爾，分別設計原物尺寸的立面，再經過緊連的排列，形成虛假樓面構成的街道，名為「新街」。「新街」與軍械庫牆壁之間是每位建築師的小型個展，可從建築師設計的立面進入參觀。該屆雙年展的目標在於探討後現代主義，以及歷史在創造新建築方面可以或應該擔綱的角色。

法蘭克受邀參展，他一如往常構思出一個方案，既破壞又勝過規定的主題。他設計的「立面」是開放式、以二英寸乘四英寸木板搭起的構架，不僅能一眼看穿他的個展，也能從「新街」直接看到軍械庫的牆壁。他利用從「新街」望向窗口的目光，來布局整個構架，以斜對角的木條暗喻透視圖的幻象。法蘭克藉由與軍械庫歷史建築的視覺連結，作為設計基石，他認為自己比其他建築師更緊密連結雙年展真正的歷史背景，而其他所有立面則是獨立、隨處可放的建築物件。這個立面也具有影射他的作品的功能——與其他參展者的共通點——同時也是一個提醒，暗示歷史的不朽可以透過各種方式喚起，超越許多後現代主義者偏好更直接應用歷史元素的做法。之後將頻繁報導法蘭克作品的評論家傑曼諾・切蘭特

———

＊霍奇茲與前合夥人曼格里恩合寫的評論文章發表於《異教者聯盟》（A Confederacy of Heretics），該書由南加州建築學院與蓋蒂中心（Getty Center）共同出版，屬於二〇一三年南加州建築學院舉辦的論壇活動一部分，目的是在梅恩舉辦系列演講與展覽三十四年後，回顧洛杉磯學派並評量其影響力。法蘭克是唯一沒有為該書貢獻現時陳述的元老級建築師，論壇上有大量關於他的討論，但他本人沒有出席。摘自目錄的空白頁註記……「因缺少細節記憶，無法提供實質意見。」

†這張照片是為了《室內》雜誌（Interior）拍攝的，搭配約瑟夫・喬凡尼尼（Joseph Giovannini）撰寫的報導〈加州設計：新西城故事〉（California Design: New West Side Story）。

（Germano Celant），寫下雙年展主題活動的評語：「說到底，最激進的介入無疑當屬法蘭克·蓋瑞之作，這位加州建築師提出一種木構架骨架，以駁斥立碑紀念與模仿作為，藉『透視法』呈現十六世紀軍械庫的建築，因而將這場後現代主義的重生，轉化成或可稱之為『文藝復興的復興』。」[5]

法蘭克渴望「回應」後現代主義，展示自己能用某些方法認可歷史的影響，又不需挪用其建築形式。早在威尼斯雙年展之前，這個念頭就已經醞釀很長一段時間。後現代主義建築「是裝飾性、柔和且迎合的，還有所有我不關心的事物，而我不知道該如何應對」，法蘭克向艾森伯格回溯道：「世界上其他人似乎都為此興奮，我卻被留在後頭。火車隨著新的領導者駛離車站，而我不知道該如何搭上那班車。」[6]

長久以來，對於現代建築自行發展至一個死胡同，法蘭克深感同情。他明白，至少就知識層面而言，用新的同情觀點去看前一個世代棄之為不相干的歷史建築，它的迫切性何在。話雖如此，他對現代主義的極限再清楚不過，而回顧過去來不是他的本性，更遑論想像自己去模仿過去的建築形式。

對後現代主義運動宗旨的同情，以及對其落實方法的鄙視，兩者的結合推動了法蘭克最著名的形狀之一，也就是魚造形，他在一系列燈具和雕塑品中使用完整的魚的形式，同時以魚作為他的許多建築物複雜曲線的靈感來源。應用魚造形讓他獲得很大的樂趣，因為對他來說，就像在嘲笑那種抄襲過去形式的概念。法蘭克解釋說，你想要歷史嗎？那我就給你歷史。在加州大學洛杉磯分校的一場演講中，他直指問題核心，表示自己已無法理解為何建築師只回溯到古希臘文明，實際上他們可以追溯到幾百萬年前的史前時代，找到最原始的形式之一：魚。[7]

當法蘭克說明魚代表後現代主義者提倡的「重返歷史」，他很可能是在說笑，可是整體而言，他是

認真地把魚當作建築的靈感，激盪出比落入俗套的現代派盒子更能觸動感官、更具豐富幾何意象的創作。魚造形的雙曲線令他著迷，還有細緻的骨骼，本身輕盈又優雅，而整個形態彰顯出動態的模樣。甚至魚鱗都吸引著他，隱喻著魚不是像表面所見那麼單純的物體，更提醒他，如此美感十足的形狀是由許多微小的部分組織而成，與他所做的建築頗為類似。他形容，魚型提供「一個我可以汲取的完整語彙」。[8]法蘭克這位平時回避傳統形式的建築師，從魚身上找到機會，既可以應用一種世上最熟悉的形狀，又能將它內化成自己的風格。如果魚造形使他可以對歷史主義噓之以鼻，那麼也允許他同樣以此對待評論家，後者覺得他的作品過於抽象、太標新立異或與他們所認知的形式相差太遠。然而，沒有人會認不出魚。

法蘭克第一次將魚造形應用在建築形式上的試驗，是「史密斯宅」（Smith residence）入口柱廊的設計，那是他一九八一年為史蒂夫斯宅擴建案所做的提議，當中「跳躍的魚」為一整排的立柱帶出韻律。如同他在威尼斯雙年展所表現的，認同傳統建築形式，同時又顛覆前者。同年，他設計密西根州卡拉馬祖市（Kalamazoo）的旅館時，嘗試把魚造形放大成一整棟大樓的規模。那間旅館屬於更大的市中心更新計畫的一部分，可惜最後由另一位建築師接手設計。其實卡拉馬祖的旅館只不過是半條魚而已：法蘭克去掉魚頭，讓剩下的魚身垂直而立，至少從遠處看去，會讓觀看的人認為是彎曲狀的高層建築。之後還有一回，他正著手進行一件曼哈頓下城的 loft 工作室複合式建築案，提議把一整條立在魚尾上的魚雕塑當作中庭的主裝飾，但該案再次落得胎死腹中。

大約同一時期，法蘭克受邀參加紐約建築聯盟（Architectural League of New York）策劃的一個項目，將建築師與當代藝術家搭配成組，請他們創造出無法獨力完成的作品。法蘭克的搭檔是雕塑家理查‧塞

拉（Richard Serra），他與塞拉的關係起先相當親近，到頭來卻轉為彼此折磨。法蘭克與塞拉規劃一座巨大的橋梁，連結克萊斯勒大廈與世貿中心，兩者皆可從曼哈頓市中心塞拉的閣樓畫室窗戶看見。塞拉負責設計克萊斯勒大廈那端的支承塔門，那個巨大的傾斜塔門將立於東河（East River）上。法蘭克負責設計在彼端的塔門，他想像一條摩天大樓般的巨魚升出哈德遜河，用牙齒銜住橋梁的吊纜。在此，魚的造形顯現出卡拉馬祖的構想中所沒有的主題意象。猛魚躍出水面，咬住吊纜，一個跟平常釣竿與魚的關係相反的風趣意境。（看到這個結果，很難不聯想到法蘭克受到友人歐登柏格及古珍．凡．布魯根〔Coosje van Bruggen〕的影響頗深，他們的風格與塞拉有天壤之別。就像歐登柏格和布魯根的創作，這座魚塔門是將熟悉的物體放大至超巨大的尺寸，產生某種既滑稽又令人不安的感覺。）

法蘭克繼續尋找各種方法，將魚造形當作設計元素來應用，而不只是建築抱負的隱喻。一九八三年，他構思出玻璃魚提案，這回橫向擺放，作為裝飾建築展覽的臨時展場建築，該活動由收藏家芭芭拉．賈可布森（Barbara Jakobson）策劃，於里昂卡斯得里藝廊（Leo Castelli Gallery）舉行，那是法蘭克第一次在提案中創造尺寸如同小樓宇般的魚，內部隱藏著單一的空間。卡斯得里的魚另有一條盤繞的蛇相伴，法蘭克想像那是一間私人牢房，囚犯將受到臨時展場建築裡的住客監視，這是法蘭克為委託案編造假象故事的罕見例子，替代建築形式直接為自己表述的手法。

法蘭克偶爾會操作其他生物意象。一九八○年，他構思在一座高樓大廈頂端放置抽象的老鷹，以此為提案參加模擬建築競賽。那項競賽旨在於當代向一九二○年代為芝加哥論壇報大廈（Tribune Tower）選拔設計而舉辦的競圖比賽致敬，那是史上最著名的建築大賽之一。在他為建築史家查爾斯．詹克斯

（Charles Jencks）繪製的設計圖中也出現過一隻老鷹，就停在門廊的山形牆之上，不過詹克斯沒有將設計圖付諸實現。

然而，法蘭克想把生物形態置入建築的嘗試並非全部落空。他為距威尼斯區布魯克斯大街的新辦公室不遠的餐廳「瑞貝卡」（Rebecca's）所做的設計，一九八五年完工，這間餐廳最令人驚訝的特色就是懸掛在天花板上的一對蓋瑞大鱷魚。此外，有一盞發光章魚造形的水晶燈和兩座構造上僅留魚身、少了魚頭的大型立燈，就像卡拉馬祖案的構想一樣。瑞貝卡餐廳後來變成一個機會，讓法蘭克可以委託幾位藝術家朋友創造餐廳的其他元素。艾迪・摩斯創作了一扇有著狼蛛圖像的窗，彼得・亞歷山大在黑色絨布上創作壁畫，伯蘭特設計前門。*

一九八三年，法蘭克花了兩年時間隨意實驗魚造形後，富美家（Formica Corporation）找上門來。該企業近期剛推出一種新的塑膠美耐板「彩虹心」（ColorCore）†。為了讓人們注意到新產品的設計潛力，富美家委託幾位名設計師，包括法蘭克，利用「彩虹心」創造新的物品。他答應了，主要是被半透明的材料吸引，至少淺色系如此，另外就是色澤的穩定性。法蘭克起初不覺得這件設計案與他對魚造形的興趣有任何關聯，因此開始著手以「彩虹心」的半透明特質為基礎，打造與魚毫無關係的輝光燈。法蘭克一開始的燈飾設計基本上是個盒子，令他感到沮喪，覺得那不過是野口勇（Isamu Noguchi）著名的

＊瑞貝卡餐廳短暫風光過一段時間，成為威尼斯區藝術家、建築師及他們的跟隨者的時尚聚會場所，一九八八年結束營業，建築物拆毀。

†有異於傳統的塑膠美耐板，顏色僅存於表面，彩虹心的特徵是讓顏色擴及整塊材料，邊緣和表層都有同樣的色調。

紙燈借用富美家美耐板板再潤飾的版本而已。一直到某個燈飾原型意外破裂，他才注意到砸成碎片的美耐板粗糙的邊緣讓他想起魚的鱗片。他突然體認到，他的「彩虹心」設計案可以是一盞魚型的燈。

一九八三年，第一組魚燈在幾乎可說是意外的情況下誕生，而且不太像是為了幫企業宣傳新物料所刻意做的設計企劃。法蘭克對魚燈的潛在商機沒有太多期待。他手繪一系列不同的魚燈，再請多年來協助他完成許多企劃的藝術家暨工匠托馬斯・歐辛斯基（Tomas Osinski），利用富美家「彩虹心」製作出各式各樣的燈，凸顯材料本身半透明質感的重點。法蘭克把第一件成品留給自己和菠塔，第二件送給富美家，而後一位藝品商也看到一件，提出以一百美元價格購買。魚燈的傳聞開始在藝術圈散布開來，收藏家艾格妮絲・岡德（Agnes Gund）請法蘭克創作一盞燈，作為她的著名建築師弟弟葛拉罕・岡德（Graham Gund）的訂婚禮物，最後法蘭克以一千美元把作品賣給岡德。緊接著，菲力普・強生、賈斯培・瓊斯和學者維多利亞・紐豪斯（Victoria Newhouse）的訂單隨之而來。一九八四年，高古軒迅速察覺到，蓋瑞的魚燈變成值得收藏的時尚逸品，在比佛利山的藝廊展示二十件作品。一個全新的蓋瑞藝界商品儼然誕生。*

遲早會有人想來邀請法蘭克設計真正以魚造形展現的建築，只是時間問題而已。一九八六年，一家想爭取日本神戶某塊臨海建地的開發商，請他在那片地皮上打造一間大型餐廳，於是帶他到神戶。與開發商及他的同事共進晚餐時，他們問他要不要在餐巾紙上畫一下草圖。「於是每個人都得在餐巾紙上畫個草圖，」法蘭克說道：「我畫的其中一幅是一條漂浮在大海上的魚。他們說：『蓋瑞桑，拜託，魚。』所以我就照辦了。」[9]法蘭克接著把那些塗鴉拋在腦後，飛回洛杉磯。他為那家餐廳重新發想設計，然後寄給他的客戶看，對方驚慌地打電話來。魚在哪裡？他們期待看到一座看起來像條魚的建築。

「他們說不喜歡那個設計。他們想要一條魚，跟那幅畫上的一樣，」法蘭克說道：「然後我說：『我可以重新為你設計，可是需要兩、三個星期。』他們回答：『不，不，你必須在星期一早上完成。』那是一項競圖比賽，可是他們沒有告訴我。我說：『不行，我沒辦法及時做完，真的很抱歉。』接著我掛上電話。那時是洛杉磯晚上十點。到了半夜，他們又打電話來說：『蓋瑞桑，沒關係，我們會用你的畫去蓋，你不用做任何事情。』」

日本開發商試圖拿餐巾紙塗鴉去施工，這個可怕的想法足以催促法蘭克在星期六早上直奔辦公室。他請會說日文的沃許幫忙，兩人混合一些早期作品的元素，組合出類似拼貼畫的設計：一個用白色金屬覆蓋的傾斜構造物，狀似戴維斯宅的一片切面；一座銅面建築代表盤踞的蛇的抽象再現；以及一個向上躍起的七十英尺高魚型雕塑，衍生自一件魚燈。整條魚將覆蓋在圍籬鋼絲網之下，不但是雄偉的雕塑品，也是餐廳的形象標誌。「我們為那三件作品製作了一幅靜物畫，然後讓葛雷格里搭機去日本，」法蘭克說：「他在那裡待了一個月，然後他們去蓋。」10 該建案花了十個月竣工，命名為「魚躍餐廳」（Fishdance Restaurant），很快成為神戶的地標。

法蘭克對魚形狀的情感依附，以及從大型雕塑到桌燈都要用它當作創作靈感的決心，幾乎沒有針對後現代主義發表嚴肅論述的用意，更不必說那是一種把自己與後現代主義建築師綁在一起的手段，後者縱情於借用傳統建築形式。法蘭克喜歡菲力普・強生這個人，也對強生的知識洞察懷有極深的敬意，不

*這是高古軒最長銷的藝術品之一，劃下一個起點，因為法蘭克在往後好幾年仍繼續創作魚燈。二〇一三年和二〇一四年，高古軒仍在行銷這些逸品，在他於世界各地經營的藝廊策劃一系列展覽，展示最新樣品。

「魚躍餐廳」，日本神戶。

過他對強生個人的感覺，從來不曾引領他對強生的作品產生任何同感。強生借用的歷史元素越來越多裝飾，而且往往過於簡化，或者考慮不去介意，新建築應該模仿古法這個概念，總是激起他內心強烈的不自在。＊對貌似抄襲的任何事物的厭惡感，一直是他展望未來的根本。

然而，法蘭克對新建築的觀點，仍抱持深度的懷疑：無論外觀變化如何，新建築都可以獨自從設計者的心思中成熟、催生，不需要跟過去有任何關聯。他會毫不勉強地承認，過去偉大的建築確實影響他至深，他只是不明白為什麼需要以模仿的方式來表達對歷史建築的欣賞。法蘭克認為，還有更真誠的方式來表達敬意。他也了解後現代主義的另一個潛在假定，亦即特定種類的建築形式可激發一定程度的聯想。問題還是沒變，他可以接受上述題論，卻不會任它牽著鼻子，跟隨大部分後現代主義建築師所走的方向。他認為那些建築師認可了正相反的兩種錯誤觀點：現代主義者想要設計的，是與

過去幾乎沒有相似處的新事物；而後現代主義者追求的，是設計與古老建築有過多雷同的新建築。

法蘭克與建築界後現代主義運動的糾纏關係，已經明顯存在多年，特別是出現在早期的作品中，比如聖塔莫尼卡的丘峰公寓。但整體而言，他感覺與後現代主義所見略同的，主要是顯現在他認同後現代主義者對一絲不苟、制式的現代建築的不悅，而不是在於他設計的各種形式，想變成整體現代主義的替代選擇。在內心深處，他確實是個懷有後現代主義情懷的感性現代主義派，而直覺引領著他慢慢步向另一種不屬於這兩派的建築，事實看來的確完全無法符合任何標籤。

一九七八年，他開始著手進行一件計畫案，一面代表他最貼近後現代主義的嘗試，另一面則證實他與該文藝運動的關係多麼薄弱：羅耀拉法學院（Loyola Law School），附屬於羅耀拉瑪麗蒙特大學（Loyola Marymount University），在洛杉磯市中心以西的西湖區（Westlake）占有自己獨立的小校園。那是都市邊緣區域的尷尬地點，與西洛杉磯的羅耀拉大學主校園隔了幾英里，離市中心的距離遠到無法獲取洛杉磯古老精髓可提供的能量，又近到無法建立自己特有的街區定位。法蘭克對城市的那個區域再熟悉不過：父親艾文在西九街與伯靈頓大街轉角租下的淒涼小公寓，當時高柏格一家初來乍到所住的第一個家，就在往西四個街區外的地方。

羅耀拉法學院的地點或許低調、平凡，可是學校的作風看來更貼近法蘭克雄心壯志的本性，更不用

<hr />

＊站在強生的角度，不太可能期待法蘭克參與他那後現代主義的態度，或者甚至希望如此。強生可能愛冷嘲熱諷、一味追求名利的人，但他聰明地選擇與一圈子智力相當的人而不是盲目的追隨者共處。他的內心肯定清楚，法蘭克對他的尊敬大多基於博學的表現，而非建築創作。

提他的政治立場。這是一所耶穌會機構，長久以來一直鼓勵學生參與公共利益法，而且是洛杉磯第一所規定學生奉獻時間做慈善，得到認證的法律學校。學校行政當局認知到校內沉悶的商業建築物更適合辦公而非作為學校之用，這裡無法提供學生聚會社交的場所，增進與學校的情感連結。羅耀拉法學院邀請當地幾位著名建築師，商議提升校園環境的可能做法，使學校定位更明確。

法蘭克一開始並未領先。他記得當時校方比較偏向查爾斯‧摩爾，其隨性、活潑、多彩的後現代作品看起來就像萬全的途徑，直達引人動心的校地。摩爾卸下耶魯大學建築學院院長之職後，幾年前在洛杉磯成立個人事務所，名字比較響亮。法蘭克的作品從任何角度看都比較新潮，而羅耀拉的行政當局已經示意，不想讓校園的社會責任傳統與建築創新劃上等號。

不過，法蘭克有兩點優勢。法蘭克可以用令人信服的話，針對街區辨識度的問題發表意見，不僅因為他曾在幾個街區遠的地方生活幾年，還有他對於眼前羅耀拉小校園的現況毫不留情的批評，這個校園在一九六三年由洛杉磯的大型商業建築事務所設計完成。而且，也許更重要的是，校方進行建築師面談時，參加評選過程的教職員之一是名叫鮑伯‧班森（Bob Benson）的教授，他是蓋瑞的熱心忠實擁護者，日後還曾委託法蘭克在附近的卡拉巴薩斯（Calabasas）為他和家人設計房屋。多年後，法蘭克記得，當時班森「勇敢無畏，他說服了他們」。[11]

「班森宅」，一座低成本、兩個小盒子的趣味布局，由二樓的空橋互連，會成為法蘭克早期探索創作概念的許多實驗之一：將計畫案切分，打造幾個較小的獨立單位，羅耀拉校園將可見這個概念的完整發揮。拿下委託案不久，法蘭克為了尋找既能拉近學生與教師日常的互動距離，又有助於提升學校辨識度的設計，啟程前往羅馬。他在古羅馬市場（Roman Forum）四處觀看，聯想到可能有類似的方法來規

劃羅耀拉，將不同的物體集聚並創造出公民認同——事實上，就是一個小型建築物的群村。

古典建築與法律之間的種種關聯非常顯而易見，幾乎太過明顯，因為校方給法蘭克的挑戰是喚起古羅馬市場的意象，但勿以過分的字面意義切入，沉溺於他向來不自在的模仿歷史建築樣式。他決心嘗試想個辦法，影射古典建築，但避免直接的模仿。「我決定可以避開後現代主義，使用那些象徵性的圓柱，」他說。[12]

他確實做到了。法蘭克為羅耀拉設計的總體規劃陸續經過幾個階段，一九九四年竣工，可謂他對後現代主義的挑戰最中肯的回答。這也是他對都市規劃最先進的嘗試，而且就很多方面來說，是他完成過最詼諧的案子。設計核心是三個小建築一組：教室大樓、可當作模擬法庭的演講廳、小教堂，座落在長型四層樓高，容納學生中心、集會室、講座室和辦公室的建築物之前。兩者隔著的空間，像義大利城鎮的廣場更甚於大學常見的方庭。後方長型的大建築物有黃色灰泥立面，以誇大的尺寸增強視覺演出，作為三棟小建築物的背幕。*法蘭克把不起眼的傳統窗戶鑿入立面，然後在左右兩側添加輕快的室外鐵梯，打破大樓的長盒子外形，又從中間劈開立面，裂出一個縫口安插巨大、斜角的中央樓梯，通往山形屋頂的玻璃屋。整體布局設法同時展現沉穩、整齊的立面，以及內部緊張、雜亂的活動，彷彿法蘭克一

*那並非法蘭克唯一一次盡情應用後現代主義誇張的立面特性。他在北好萊塢為世界儲蓄貸款協會（World Savings and Loan Association）設計的分行大樓，完成於一九八○年，在停車場和入門口處，將一面三層樓高的灰泥牆放在一層樓高的構造上方：一個「虛假立面」的設計，藉以強調雄偉的印象，並為汽車導向的銀行大樓添增都會風情。其細節簡樸精幹，否則幾乎會被誤以為是出自范裘利之手。法蘭克設計的聖塔莫尼卡廣場商城店面「布巴珠寶」（Bubar's Jewelers），同樣於一九八○年完工，也是對後現代主義誇大的都市生活提出的類似試驗。

項更典型的活潑設計，突然撞進義大利建築師阿道·羅西（Aldo Rossi）設計的立面。建築師亨利·柯伯（Henry N. Cobb）從早期就開始欣賞法蘭克的作品，儘管他身為貝聿銘合夥人的個人創作非常不同，他認為那些樓梯「以如此無可遏制之勢放縱地曲折、彎轉，彷彿從任何經濟、工程或機能的束縛中徹底且至福地解放出來」。關於樓梯的部分，柯伯寫道：「與牆上精確井然的開口，即它們出現的開端共賞，提供一種富表現力的隱喻的思辨，推敲著人類社會中存在於行為自由與法律規範之間，複雜且始終未決的關係。」[13]

法蘭克為羅耀拉提出的計畫，採納後現代主義的概念，相信公共建築應該具有正規、尊嚴的意象，並藉由一分為二的切割推翻前述概念，製造出視覺上比普通立面更迷人、更具啟發的物象。他在小型演講廳大樓上把接受與顛覆的遊戲操作得更加昭彰，磚砌立面前綴以四根獨立的混凝土大圓柱。圓柱個別豎立，既沒有柱座也沒有柱冠，最頂端少了中楣或三角楣飾；一個古典立面歸結至精髓，並轉換成極簡主義的雕塑。

這是不同凡響的小建築物，透過抽象的處理，比大多數實際仿造傳統的建築，更能強烈激發人們對一般古典政府機關的概念。而小教堂也具有同樣的效果，木構架的建物以玻璃和芬蘭合板*當作屏蔽，正面有個山形玻璃牆，後方是近似教堂半圓形的後殿，緊鄰著一座以木骨架築高、玻璃包圍的鐘樓。法蘭克把這座小教堂形容成「加了半圓形後殿的大富翁房子」[14]，搭配鐘樓觀賞，會讓人想起一連串參照物，如多樣的義大利大教堂、貴格會禮拜堂，以及新英格蘭穀倉，共同交織成新穎、整體一氣呵成的建築形式。在木構架上的玻璃立面，進一步使建築更為深刻，將現代與透明的感覺融入建築形式中，而人們通常把古老和不透明與建築形式聯想在一起。

小教堂幾乎差一點無法建成。羅耀拉行政當局的一些成員，希望看到更能直接展現學校與天主教的淵源，法蘭克猶記當時受到指控，被批評他有趣卻明顯無關宗教的設計是褻瀆神明的行為。他記得向校方解釋，他的妻子是天主教徒，而且如果需要，他願意另行設計一個分開的天主教小教堂，但是他所構思的這座建築，是為了符合法學院的精神及在校各色各樣的學生。那棟小教堂最後依照法蘭克的設計搭建，可能因為有班森的介入才得以完成。†

一組三個小建築物的最後一棟是小型的教室硬體設施，繼續延伸把古典元素抽象化的主題概念，這回灰色灰泥盒子前矗立著獨立的圓柱廊，另一排較小的柱廊在二樓，挺立於閣式採光天窗前，形成一種屋頂符號，高喊著古典主義思想。幾年前，法蘭克的洛杉磯藝術家朋友伯蘭特創作過一系列拼貼作品《紐約與雅典之結合》（ _The Marriage of New York and Athens_ ），這棟建築物與前者有著驚人的相似處，而法蘭克毫不掩飾對那些建築雕塑品的欣賞。‡伯蘭特該系列作品中有一件形似古典聖廟，側面牆上有尖銳的鋸齒狀劃痕，古典秩序與現代主義干涉並列，讓人聯想到法蘭克在羅耀拉操刀設計、令柯伯讚嘆的背景建築物。

羅耀拉的所有建築物，特別是演講廳／法庭及小教堂，都明確提示了法蘭克的創作方向。這裡沒有

＊合板後來以更耐用的建材銅片取代。

†法蘭克沒有成功說服羅耀拉進行設計的另一面向，那就是由拉斯查為演講廳／模擬法庭大樓中內部三片空白牆面繪畫。拉斯查提議繪製題字「何謂法律？」（WHAT IS THE LAW?）的壁畫。校長認為不夠嚴肅而否決提案。幾年後，羅耀拉改變主意，拉斯查卻拒絕執行。

‡多年後，法蘭克會在工作室前的入口拱廊展示伯蘭特的幾件雕塑。

一個盒子是不明確的，值得拿法蘭克的小教堂，與密斯·凡德羅設計的芝加哥伊利諾理工學院小教堂來比較，後者是由磚、鋼、玻璃構成的素樸盒子，用意在向該學院展現密斯的建築語言。法蘭克對通用的現代派或後現代派建築語言都沒興趣，但同樣喜歡借鑑符號和歷久不衰的關聯性。不同於密斯，法蘭克不介意像是鐘塔與教堂及祈禱的概念之間，或者希臘神廟與正義的觀念之間的歷史連結。他會跟後現代主義者玩一樣的遊戲，可是用自己的方法來進行，並在過程中設法超越所有爭論，再依自己的條件重新定義它。

隨著法蘭克的名聲持續提升，事務所開始再度擴大。若要說有任何負面影響，就是長久以來使他苦惱的日常行政作業，變得更難避免。即使有菠塔協助處理大部分的財務行政，規模成長使得作業更繁重，讓法蘭克思考是否該找一位生意夥伴，讓他可以花更多時間設計、更少時間管理。「我總是想找個救星，找個人來承擔經營的部分，因為我想要做設計，」他說。[15]

法蘭克的朋友、景觀建築師沃克推薦了一位名叫保羅·克魯格（Paul Kruger）的建築師，對方剛離開波士頓的事務所，正在找新工作。法蘭克與克魯格見了面。儘管克魯格不願搬到洛杉磯，法蘭克還是同意設立第二間公司「蓋瑞與克魯格」（Gehry & Kruger），克魯格從東岸負責管理，與威尼斯區的「法蘭克·蓋瑞聯合事務所」（Frank O. Gehry & Associates）串聯協力。

結果沒有比之前的蓋瑞、沃許與歐麥利事務所更成功。法蘭克發現很難與克魯格的職員相處，很快就後悔讓克魯格從波士頓營運附屬公司，而不是同樣以洛杉磯為基地跟在他身邊工作。他判定這樣的安排是增加行政災難，而不是減輕負擔，過了不到一年，就決斷絕這個合作，基本上是付錢給克魯格以

解除關係。

一九八〇年代初，法蘭克在美國全國及世界各地的名聲似乎比洛杉磯本地擴散得更快速。被視為國際知名建築師小圈子裡的洛杉磯磯成員，未必可以解釋成在家鄉的工作跟著突飛猛進。儘管如此，在洛杉磯的聲望縱然比外地來得緩慢，仍持續高升，事務所不停響起的詢問電話。其中幾位客戶比他平時習慣服務的更尊貴。一九八一年，他完成影城某辦公大樓的設計，那是開發商基斯·甘酒迪（Keith Kennedy）與美國演員工會（Screen Actors Guild）的合作計畫案，儘管不曾實現，卻是後現代主義的主題變化上最富創新精神的作品之一…十四萬平方英尺的構造，立面的平面玻璃窗部分與凹陷含高柱的部分相間交錯，看起來像義大利山丘小鎮上聚集一般小建築的景色；占地較大的是辦公區塊，配景似的小建築群則是零售商店區。情形彷若法蘭克取用了一些他實踐在羅耀拉的構想，以圖像區位的方式，置入一個更大的現代派架構裡，再次把傳統建築物放入全然不同的背景環境中，藉此榮耀與推翻其特徵，而就自身的表達而言，這個背景環境稱得上是奇異又引人入勝的建築布局。

不過，法蘭克在洛杉磯的一些大型建案開始成真。一九八二年，製作人山繆·高德溫（Samuel Goldwyn）邀他將比佛利山邊區一棟平庸的中世紀辦公樓改建成公司總部，該委託案提供的設計機會很少，卻使法蘭克獲選為好萊塢區圖書館分館的建築師。新的圖書館將以高德溫的母親法蘭西絲·霍華德·高德溫（Frances Howard Goldwyn）為名。圖書館興建案受到極大關注，預算高達三百萬美元。法蘭克催生一組三件玻璃組合灰泥的盒子，呈現出大方、甚至宏偉的比例，在閱讀主張之上賦予一種現代主義的不朽性質。若要說建案有任何重大缺點，就是三個盒狀小塔樓散發出法蘭克作品不常見的超然，外加市政府對圍牆的規定，以及為了安全所築起的灰泥高牆，讓整體環境帶有軍事設施甚於社區圖書館

的氛圍。因此，可能無須訝異為何該圖書館儘管廣受居民愛用，卻沒有得到熱烈回響。圖書館落成幾年後，文化評論家麥克‧戴維斯（Mike Davis）在其著作《石英之城》（City of Quartz）中批評它「不可否認是史上最嚇人的圖書館，停駛的無畏戰艦與《古廟戰笳聲》堡壘怪誕的混合體〔外觀〕」。[16]〔譯注：電影《古廟戰笳聲》（Gunga Din）戰爭場景取自加州，影射建築狀似疊亂的巨石景象〕說法顯然誇張，但不失為提醒——法蘭克認為是對抽象形式的純真探索，對他人而言卻可能代表非常不同的意義。麥克‧戴維斯尖銳的評論還批評了羅耀拉法學院，認為法蘭克不該把焦點向內，專注於義大利廣場設計，暗指法蘭克允許利用美學合理化像堡壘多過像公共場所的規劃，更多的動力來源是想要滿足掌權的客戶，而非他宣稱自己信奉的左派政治立場。

法蘭克狂熱的野心，在受人喜愛的渴望面前永遠占下風，麥克‧戴維斯的攻擊，撇開其他不談，不只令他動搖，也算是提醒：無論他如何繼續把自己看成圈外人，在洛杉磯與世界的建築角力體制中，對大多數人而言，他越來越像是圈內人。法蘭克著手進行高德溫圖書館的同時，還有另外兩件計畫案讓法蘭克明白，他在洛杉磯的地位持續懸而未決。

首先是加州州政府資助的委託案加州航太博物館（California Aerospace Museum），預計在一九八四年洛杉磯奧運開幕前完成。對法蘭克而言，這是令人興奮的工作，不僅因為規模和能見度都大於高德溫圖書館，而且有著他長年來對飛行的熱愛。為舊飛機設計新的博物館，某方面來說，簡直是一件夢想的工作。

政府提供博覽會公園（Exposition Park）一棟老舊軍械庫讓館方運用，地點就在南加大校區旁邊，原先的期待是改造該建物。法蘭克主張，五百萬美元的預算不足以翻新像軍械庫那麼大的空間，他可以

的想法。

利用建築來定位一個機構的身分和高度，是法蘭克在職場上經常使用的論點，而這一次明顯到的成效。政府的建築辦公室同意，讓法蘭克在舊軍械庫的前方，興建一棟全新的建築物，以替代原本改建用一樣的成本創造一座較小較簡單的新建築，給予新生的博物館獨特的身分，那是在老舊軍械庫難以達

法蘭克規劃的建築物以金屬板、灰泥、鋼骨、混凝土打造，外觀上可看到兩個大量體，一個傾斜、一個較正方，中間隔著一個觀景塔。結構內部比較像連綿貫串的展覽廳，高八十英尺，在開放的空間標以坡道、路橋、樓梯和天窗，另有飛機、衛星、宇宙探測器懸於空中。

曾在法蘭克的事務所參與這項計畫的建築師約翰‧克拉格特（John Clagett），記得法蘭克在設計過程起步時，將博物館的規劃放入一個簡單、盒狀的大型建築物內。然後，克拉格特說：「他會開始減去盒子的一些部分，選擇性地切掉小片，往往直接用 X-Acto 美工刀刻鑿實心保麗龍模型。經過多次變動後，就會出現一個三維圖。一個實心和虛空的組成物，取代原本的超大盒子。推理的過程將給予那些切片合理的解釋，作為裝有玻璃窗的開口部、入口處。從原本的盒子切下的部分，有時會快速回到模型中，有時為縮小的比例，有時在不同的位置，例如作為天窗盒子等等。他設計加州航太博物館的手法，是一種奇特的混合；它不時像文藝復興的雕塑家，雕切那塊體，直到形式浮現。但嚴格來說，浮現的形式並非預先想過的，而是交纏了意外與偶發情況。」[17]

克拉格特所描述的法蘭克設計加州航太博物館的程序，當然也可用來說明其他許多案子，這個過程強調法蘭克在純粹靈感導向的雕塑創作與建築計畫的實踐之間，試圖取得平衡的努力程度。他永遠不會為了雕塑而對雕塑產生興趣，但總是嘗試為一個建築難題找到雕塑形式的解決方案。換句話說，他的目

標一直都是實現建築計畫，而非創造雕塑品。然而，雕塑的技巧是關鍵步驟，影響他選擇如何解決一道又一道建築難題。

然而，加州航太博物館最聞名的不是法蘭克所賦予的樣貌，而是決定放在建築物外的一架實體飛機，沒有任何更直白的符號可說明博物館的類型。他最初的想法是在外面擺放一架德式梅塞施密特Bf109戰鬥機（Messerschmitt Bf109），機頭朝下對準建築物。「這是我猶太人的負罪感，他們應該要警覺這可能重演，那是我的意圖，」他說。[18]

博物館委員會不肯接受展示一架德國戰鬥機的構想，這一點合情合理，尤其還是以向建築物俯衝之姿出現。不僅如此，他們也不喜歡法蘭克想把升降梯井道設計得像導彈發射井的點子。但另一個立面有四十英尺高機庫門的構想留用，不過理由可能不如法蘭克所推想的，也就是用來呼應飛機機庫的工業建築體，而是比較傾向實用理由，可以方便搬移展示飛機進出建築物。

委員會一旦解決了梅塞施密特Bf109戰鬥機的問題，轉而決定採用法蘭克的構想，將一架飛機擺放在建築物的前方，條件是必須挑選德式戰鬥機以外的飛機，而且方位看起來像從建築物上起飛，而不是瞄準博物館俯衝。一架一九五〇年代的洛克希德F-104星式戰機雀屏中選，理由之一是向一九二六年在好萊塢發跡的洛克希德致敬。

飛機從立面向上起飛的姿態，使得建築物本身和其建築師變成洛杉磯廣受討論的話題。那是截至當時，法蘭克在洛杉磯完成的規模最大的公家建案，受到在地多位評論家好評。里昂‧懷特森（Leon Whiteson）在《洛杉磯先鋒觀察家報》（Los Angeles Herald-Examiner）的報導中，稱加州航太博物館是「碎裂形狀強而有力的重組，以一個凝聚又輕快的雕塑呈現，捕捉太空旅行的動能」。[19]*

加州航太博物館一案根本尚未啟動，法蘭克就有了痛苦的醒悟：不管他在洛杉磯外的呼聲多高，他離市內最受喜愛的建築之子寶座，仍有一大段路要走。一群知名收藏家和藝術家，因洛杉磯郡立美術館對在地當代藝術蓬勃發展的後知後覺，紛紛感到挫折和沮喪，頻頻談論興建以當代藝術為主的新美術館已有一段時日。發起小組的核心人物是魏斯曼夫婦，知名收藏家暨法蘭克的好友魏斯曼資助法蘭克蓋自己的家，委託他設計魏斯曼在東岸持有的豐田汽車經銷商辦公大樓，並且不時找他商議其他計畫案。洛杉磯市內沒有其他建築師比得上法蘭克與在地藝術家的交情，或者就這點看來，有能力與紐約重要的藝術家、收藏家及藝廊經營者往來更加密切，那些人對這件興建案的支持，儘管可能不是必需，但肯定會有助益。隨著興建案的進展，魏斯曼夫人瑪西婭（Marcia）請法蘭克研究是否適合將美術館設在古舊的泛太平洋禮堂（Pan-Pacific Auditorium），這座比佛利西大道（West Beverly Boulevard）的地標性現代藝術博覽會（Art Moderne）建築物，過去十年一直處於空置狀態。法蘭克前往禮堂勘查，免費手繪一些草圖，提出翻修改建成美術館的可能辦法。隨著計畫的事態變得更加嚴肅認真，市政府提出將美術館址設在市中心一棟即將落成、名為「加州廣場」（California Plaza）的複合式摩天大樓。市長湯姆·布

* 航太博物館後來併入加州科學中心（California Science Center），改名為該中心的「航空航天館」（Air and Space Gallery），或許是為了避免與首府沙加緬度的加州航太博物館混淆。二〇一二年，科學中心為了容納太空梭「奮進號」（Endeavour）的固定展覽空間，必須進行重建工程，航空航天館因此關閉，未來安排一直不確定。二〇一二年，航空航天館建物被列入富歷史意義的建築物官方名單「加州建築登記簿」（California Register）。

萊德利（Tom Bradley）與熱愛藝術的議員喬爾・瓦希（Joel Wachs）最後調解一項協議，明令開發商撥出百分之一點五的計畫預算，把美術館建在格蘭大街（Grand Avenue）。法蘭克受邀到瑪西婭的比佛利山住家參加另一場討論新建址的會議，他不認為自己當時做了特別大膽的假設，以為不管美術館最終建址落在何處，他都不會只是這項設計工作的領跑者──委託一事終究從指縫中溜走。假如他不是因為公正性該得到這份委託，那麼，也該因為他在市內藝術圈的地位而掙得。

結果，美術館的創立者有不同想法。在魏斯曼家的會議結束後，法蘭克聽說藝術家打算再聚會一次，繼續討論興建案，而他預期會接到邀請。然後他得知，第二次會議竟在他缺席的情況下舉行過了，他被告知部分原因是藝術家決定──當中一些人還是法蘭克的老朋友──他們想要自己掌控計畫案，並且臆斷任何建築師，甚至包括法蘭克，優先考慮的事項都會與他們對立。那些藝術家忽略了，支付美術館大部分成本的開發商、希望利用這件新美術館案進一步鞭策都心更新的市政機關，以及未來會捐贈畫作和額外資金給美術館的收藏家，這些人都有跟藝術家背道而馳的優先考量；自相矛盾的是，相較於其他任何建築師，法蘭克可能才是更有力的辯護者，能把藝術家的利益維持在規劃案的最前列。有些藝術家固然認為，法蘭克仍然是那個繞著他們藝術圈打轉，熱切想與他們為伍的年輕建築師，但對那些人來說，很難想像一位與他們的關係勝過奉承的人，可能會有充分的高度來設計重要的美術館。

無論如何，不管是法蘭克被視為對藝術家不夠尊重，或者因為他們感到困惑，終究累積成拒絕，他都因此深受傷害。山姆・法蘭西斯（Sam Francis）從來不是法蘭克特別熟悉的藝術家朋友，他參與這件美術館案的藝術家委員會，還成為日本建築師磯崎新的朋友，希望由磯崎來負責設計美術館；另外，那時正在設計加州廣場兩大華廈的加拿大建築師亞瑟・艾瑞克森（Arthur Erickson），也希望得到美術館

的委託，這些事情不但沒有幫助，還讓程序更加麻煩。最後的決定是面談六位建築師。收藏家麥克斯·帕勒夫斯基（Max Palevsky）是美術館創立者之一暨建築師遴選委員會主席，他致電法蘭克，通知他因為政治理由必須把一位在地建築師列入評選名單，帕勒夫斯基的口氣直率更甚於圓滑，請他同意接受面談，儘管他不會得到這份工作。

因代表洛杉磯建築師而受邀，卻只構成一種侮辱的感覺。但法蘭克依舊同意與委員會見面，他的直覺總是引領他表現得隨和，直到看見情勢徹底沒有希望為止。他早知道委員會傾向選擇磯崎，判斷如帕勒夫斯基對待自己那般對他們直言不諱，不會帶給他任何損失。法蘭克告訴評選委員，跟住在半個地球外說不同語言的建築師合作會很辛苦。法蘭克接著又說，他認為對磯崎而言，情況更加困難重重，因為美術館的興建必須與另一件重要的商業地產開發案協調配合，而該開發商對美術館興致缺缺，何況沒有跟磯崎這樣的人合作的經驗。[20]

法蘭克沒有獲得新美術館的委託案，也沒有因為自己的直率而被粗魯對待。設計作業一旦展開，問題浮現：新的當代藝術館比原先發起小組所預想的花費更長時間和更多經費，既然無法如原本的希望，趕在一九八四年奧運之際落成，館方必須另謀他法，以對外展現自己仍在營運中。彭杜·于登（Pontus Hulten）曾是巴黎龐畢度中心當代藝術館創始總監，被挖角到洛杉磯成為新美術館的第一任館長。他協同副館長理查·科夏列克（Richard Koshalek），邀請法蘭克在聖塔莫尼卡住家附近的日本餐廳共進晚餐。他們告訴法蘭克，市政府願意在市中心的小東京區提供兩間舊倉庫充當臨時藝術館，好趕在奧運會時開幕。他們將這個臨時館稱為「當代藝術臨時展場」（Temporary Contemporary），想請法蘭克負責設計。

「我看著他們，然後說：『這是打算提供安慰獎嗎？你們大可不必這麼做。』」法蘭克說：「可是他們表示真的希望我能設計。他們說那會是歷史性的——他們最後確實說對了——而我是唯一能辦到的人。」[21]法蘭克喜歡這個說法，不過一想到遴選委員會的對待讓他傷痕累累，他就不想當場讓于登和科夏列克太快滿足，獲得他的首肯。「不要再折磨我了，」法蘭克記得告訴他們：「我已經盡了我的義務。」于登和科夏列克請法蘭克當晚好好思量一番，雙方同意隔天繼續討論。

隔天早上八點，家裡的電話響起時，法蘭克仍不確定自己要怎麼做。電話那頭是寇伊・霍華德，一名與城內許多藝術家熟稔的年輕建築師，出席過多場關於新美術館的會議。霍華德清楚當代藝術臨時展場的一切，詢問法蘭克是否接到這份設計工作的邀請。法蘭克明顯洞悉霍華德的想法，他認為自己應該得到這份工作，正希望法蘭克會回絕。霍華德的來電剛好足以激起法蘭克的勝負心，使他克服自己的不情願，找科夏列克談話，對方告訴他說館方無意把這份工作交給其他任何建築師，而且對方和于登一致強烈認定法蘭克是唯一能勝任的建築師，懂得如何將老舊倉庫改建成機能完善的美術館。

法蘭克總是比較開心當個被追求者，更甚追求者，于登和科夏列克也不需要做太多懇求就能引他入甕。他只是需要足夠的勸說，安撫之前在競爭主館時被拒絕的創傷。一接下委託，法蘭克發現當代藝術臨時展場竟成了他最簡單的設計案，預算僅一百二十萬美元，大部分已經花在耐震補強和機械系統，所以沒有多餘的機會創造建築表現。法蘭克並不介意，因為他對老舊倉庫的原貌頗為欣賞，相信其樸實無華、擴張規模、少了造作的組合，將使整個空間不亞於他處，成為適合展出當代藝術品的好場地。他清潔和噴砂清理鋼桁架及木材托梁，將牆壁漆白，藉由加入斜坡道和樓梯提升空間的水準，以符合建築法規的要求，然後為了創造某種外部呈現，以及賦予美術館「蓋瑞式」的室外門廳，他在入口那端架起由

鋼骨和圍籬鋼絲網鋪蓋而成的罩棚，一路延伸至建築物大門。

當代藝術臨時展場大獲成功，較顯著的原因是法蘭克卓越的直覺，決定該對舊倉庫改變多少、保留多少。他的介入適度但穩當，雖然每一位進入當代藝術臨時展場的訪客都清楚那是一棟工業建築，不是特別建造的美術館，卻沒有人看不出法蘭克已經將其重塑。一九八二年，當代藝術臨時展場案開始啟動之際，將老舊工業空間轉換成當代藝術展示空間，仍是未經大量實驗的概念。後來改建成泰特現代美術館（Tate Modern）的倫敦巴特西發電廠，一九八一年仍然是運行中的發電廠，而將該建物轉型成美術館的概念，還要等上十年才會提出。麻州北亞當斯市（North Adams）幾個工廠建築，日後於一九九年轉變成麻州當代藝術館（Mass MOCA），它們在當代藝術臨時展場落成時還是廢棄荒蕪之地；紐約哈德遜河畔的工廠那時仍在生產紙盒，二〇〇三年才改建成「迪亞比肯藝術中心」（Dia:Beacon）。當代藝術臨時展場於一九八三年啟用時，法蘭克可以感知到自己發明了一種新類型的美術館設計。當代藝術臨時展場是起頭，帶領一個國際浪潮，將工廠、倉庫、工業空間改造成藝術機構，而法蘭克就是站在這股運動前鋒的建築師。更重要的是，他努力使臨時展場比磯崎新的當代藝術館主館早三年落成。假如這一點還不足以幫助他維護自己在洛杉磯藝術圈非凡建築師的地位，那麼沒有任何事可以。

12

躍上世界舞臺

即使在當代藝術臨時展場尚未準備好迎接第一個展覽之前，從于登手中接過當代藝術館總監棒子的科夏列克，便已經迫不及待想炫耀這個空間豐富的潛力。複合媒材的共創活動正在流行，科夏列克邀請法蘭克與舞蹈家暨編舞家露辛達‧卻爾茲（Lucinda Childs）、作曲家約翰‧亞當斯（John Adams）聯手創作舞蹈作品，當作新美術館的首次活動。亞當斯提供一首之前寫的曲子，但是不積極參與這項合作；反之，法蘭克與卻爾茲密切協力塑造表演空間，使卻爾茲的編舞才華以一支舞的形式展現得淋漓盡致，舞名為《可見之光》（Available Light），是特別為該空間編創的舞蹈。這是法蘭克最喜歡的合作模式，每位藝術家並非單獨進行創作，而是嘗試一起創造，過程中彼此影響、激盪。法蘭克重新調整內部的空間規劃，以回應卻爾茲的編舞；同樣地，卻爾茲也會根據他的建築來編排動作。「我們想要創造某種我們無法獨力完成的東西，」法蘭克說：「那就是合作的精髓。當你同意合作，就是答應跟每個人牽手跳下懸崖，希望每個人的聰明才智會確保大家都能順著陸。」[1]

法蘭克喜歡把建築物當作表演場地的想法，他應用交錯樓板的設計，打造一個四十英尺寬的舞臺，後方懸掛著一層層圍籬鋼絲網構成的紗幕。他表示，使用圍籬鋼絲網不只是為了美感的理由：表演過後幾天，當承包商準備好進行安裝，他馬上可以利用這些原本預定的物件，搭建室外棚架的部分。他從天

花板懸吊舞臺照明，用一層層紅色黏膠遮住舞臺後方的採光高窗，希望創造出遠方日出或日落的景色。

卻爾茲的編舞要求舞者從三段個別的樓梯進場和退場，有效將表演場域延展、觸及大部分當代藝術館臨時展出的空間，這一點法蘭克相當贊同。「我對這座建築物的開幕啟用很感興趣，想藉此讓美術館的訪客體會到它有多麼寬敞，」法蘭克說。[2]不久，法蘭克有另一個共同創作的機會，這回的合作對象是他洛杉磯的老朋友、藝術家彼得·亞歷山大，以及一位交情更久遠的朋友、史奈德家的鄰居麥可·提爾森·湯瑪斯，他與安妮塔剛交往的前幾年，一起偶爾看顧少年時期的湯瑪斯。湯瑪斯的音樂天賦在童年時即嶄露頭角，那時法蘭克會照顧他和他的朋友，也就是安妮塔的弟弟理查，如今他的才華大放異采，開展出指揮家的錦繡前程，一九八一年以洛杉磯愛樂首席客席指揮的身分返回洛杉磯。為了慶祝一九八四年洛杉磯奧運開幕，愛樂交響樂團邀請法蘭克與湯瑪斯及雷射影像動畫設計師朗恩·海司（Ron Hays）合作，在好萊塢露天劇場演出阿隆·柯普蘭（Aaron Copland）的「第三號交響曲」，湯瑪斯負責指揮，法蘭克則創造一場特殊的視覺呈現，作為音樂的陪襯。

法蘭克想要重現英國浪漫主義畫家泰納（J. M. W. Turner）畫作中的各種天空景色，想起畫室就在他的建築事務所（威尼斯區）附近的亞歷山大，後者多年來一直在創作一系列以天空為主題的畫。亞歷山大與法蘭克挑選畫作的部分圖像，以巨大的比例投影在好萊塢露天劇場鏡框式舞臺的四周，有效將劇場變成大型的聲光表演場地。「蓋瑞衝進大多數建築師不敢踏入的地盤：進入博物館和劇院之類的地方，創造一般被視為臨時的事物（令大多數建築師厭惡），而且一定得在相當短的時間內，以微薄的預算創造出來，」策展人暨歷史學家蜜德莉·佛里曼（Mildred Friedman）寫道：「然而對蓋瑞來說，那樣的活動具有充實、激發、間或鼓舞的作用。」[3]

當然，一切不是表演。法蘭克繼續打造出許多建築物，雖然他對自己承諾，繼勞斯公司之後只會承接富美學意義的工作，但如果他覺得案子可以提供他真正的設計機會，或者喜歡業主的為人，他還是樂意承接一些商業型委託案。他創造別都會風的小型零售商店建築群「艾奇瑪」（Edgemar），整體規劃設法將一個中庭、一些購物商場、一座小鎮的街景融合於同一處，全部囊括在他自己獨特又輪廓鮮明的建築語言內，包括規劃空間設置「聖塔莫尼卡美術館」（Santa Monica Museum of Art）。在休士頓，法蘭克為家具廠商蘇納豪瑟曼（Sunar-Hauserman）打造展間，然後又接下蘇納豪瑟曼最知名的商場對手之一赫曼米勒委託的大案子，在沙加緬度附近一百五十六英畝的建地上設計一間工廠和一棟辦公大樓。赫曼米勒一案由個別的倉庫、加工廠、裝配廠等建物構成，精準的定位是為了在各建物之間創造出一個斜角的空曠場域，法蘭克在內部築起一個三層樓高的鍍銅藤架。（這件規劃案包含法蘭克的老朋友、芝加哥建築師泰格曼所設計的一間會議室。）

法蘭克在一九八〇年代投入的工作當中，企圖心最大的商業建案是達拉斯特爾圖溪（Turtle Creek）的複合用途開發案，最後未能實現，原本的構想包含一棟辦公大樓、一棟公寓大廈、一間飯店，以及一些連棟別墅。他把辦公大樓想像成一個圓體玻璃構造，底部外觀呈現些許扭曲；共管公寓大廈則有格狀外形，空間頻頻內推，像許多盒子不整齊地堆疊在彼此之上。這是為總部設在達拉斯的開發商文斯・卡羅薩（Vince Carrozza）所設計的規劃，之前法蘭克為同一個業主在奧克拉荷馬策劃過一件較小的委託案，結果同樣不了了之。特爾圖溪一案是個機會，讓法蘭克以自有的主張，去思考關於多樓型都市複合案，他藉此開始發展一些構想，日後會在其他建案上實現，當中有一些幾乎在相隔二

十年後的未來才問世。

著手進行特爾圖溪案時，法蘭克接到另一名開發商的電話，那是將在他生命中扮演更重要角色的人物查‧柯恩（Richard Cohen）。柯恩那時還住在波士頓，對市內紐伯里街（Newbury Street）三六〇號的一棟老舊閣樓建物感興趣，地點在後灣（Back Bay）荒廢的區域。那棟舊樓需要翻新與擴建，於是柯恩詢問主持波士頓當代藝術館的友人大衛‧羅斯（David Ross）是否可以推薦建築師，有能力為這項計畫帶來一些新魅力。羅斯注意到法蘭克那時正逐漸受到全國關注，雖然他完成的作品大多在加州，羅斯還是建議柯恩跟他聯繫。

柯恩比法蘭克小十八歲，兩人很快意氣相投，法蘭克構思了一個設計，不僅修復原建築物，並且極大幅度地改建。他在原本的構造上增建一層第八樓，以突起的撐柱、銅與玻璃造天篷為頂，後方有數個新的立面，皆以鉛鍍銅作為表面。一九八八年竣工時，紐伯里街三六〇號變成令人眼睛一亮、新舊並置，但談不上極為與眾不同：一棟披上二十世紀末外衣的二十世紀初工業建築。柯恩與法蘭克合作過程愉快，滿意最後的成果，也佩服法蘭克有辦法贏得後灣建築委員會（Back Bay Architectural Commission）及波士頓重建局（Boston Redevelopment Authority）的設計批准，只做了一些小部分調整就達到目的。（包括刪除歐柏格與布魯根夫婦的雕塑，一座預定放置在樓頂上的巨型茶包。）柯恩深信，這個案子是一次經濟發展上的成功，「最主要的功臣是建築」[4]，原本默默無名的舊大樓變成一個小地標。紐伯里街三六〇號的案子完成後，柯恩又委託法蘭克在波士頓市中心設計一棟全新十六層樓高的辦公大廈。第二個委託案從未有後續進展，可是結果似乎微不足道，因為柯恩與法蘭克已經建立起一段會持續好幾十年的友情，雖然要相隔二十多年後，他們才會再次攜手完成另一件計畫案。

即使法蘭克把眼光放在大型建案上，仍繼續替那些為他帶來啟發及他認同的客戶設計住宅。成為蓋瑞的客戶的人，一定通過某種自我篩選程序：他極少需要回絕來者，因為到了一九八〇年代初期，他的作品已經有足夠的名聲，大部分找上他的人，都決定好要一棟法蘭克．蓋瑞的住宅。你不會去到威尼斯區布魯克斯大街十一號，要求建一棟在你腦子裡已完整成形的房子。你會踏進門，就是希望法蘭克帶給你驚喜，而且你必須是願意住在驚喜之中的那種人。

一九八〇年代，法蘭克有幾位符合這個條件的客戶，其中至少有三件他與客戶溝通創造出來的住宅作品，成為他的事業重大里程碑：一九八六年完成於加州千橡樹市（Thousand Oaks）的「瑟麥—彼得森宅」（Sirmai-Peterson house）、一九八七年完成於明尼蘇達州威撒塔（Wayzata）的「溫頓客居」（Winton guesthouse）、一九八九年完成於洛杉磯布蘭伍區的「許納貝爾宅」（Schnabel house）。三棟宅邸全是類似的小村落形態，法蘭克利用這些場域繼續玩他的概念，把單一建築物分解成由數個個別構造物組成的建築布局。他喜歡引用強生的評語：最偉大的建築物往往以單一空間組成，把這句話當作激勵，進一步把一件建築作品發想成許多單一空間的雲集。

溫頓客居是第一個施工的案子。從幾個面向來看，它非比尋常：那是法蘭克在加州以外唯一興建的住宅案（他設計過許多外地的住宅，但從來沒有一件完工）；委託案本身沒有特定強制的計畫，不過訴求的綱要是能為業主前來探訪的孫子提供寬敞又有吸引力的住宿空間。此外，建址就在業主原本住宅的隔壁，而主宅的設計師不是別人，正是菲力普．強生，他在一九五二年為明尼亞波利斯藝術中心（Minneapolis Institute of Arts）總監設計了這棟房子。現任主人溫頓夫婦（Mike and Penny Winton）在一九七

「溫頓客居」，明尼蘇達州威撒塔。

〇年代買下這棟房子，一開始他們與強生聯絡，希望他願意擴建原主屋，納入供更多家庭成員住宿的客房空間。但強生始終沒有回音，而溫頓夫婦積極地想找地位相當的建築師，於是開始另尋其他選擇。溫頓夫婦認識馬汀與蜜德莉·佛里曼，當時後者剛開始執行一段漫長的程序，於明尼亞波利斯沃克藝術中心（Walker Center）舉辦法蘭克生平首次的作品回顧展。溫頓夫婦與佛里曼夫婦談過，閱讀關於法蘭克的資料並前往洛杉磯與法蘭克見面後，確定自己找到理想的建築師。

不難理解法蘭克對於菲力普·強生與房子的淵源感到高興，可是他擔心強生是否會覺得他在旁邊創造一個回應強生早期作品的建築物是試圖搶風頭的行為。「我可不想要亂動強生伯伯的寶貝，」法蘭克說道。[5] 他把客居放在樹牆的另一邊，強

調與主屋分離的意圖，*並且把它想像成六種不同形狀的雕塑布局，各用不同材料包覆：鉛鍍銅、石材、上漆金屬、芬蘭合板，以及類似強生使用過的磚，如紙風車般的排列，一個有弧形屋頂，還有一個有高聳的煙囪。與法蘭克其他「建築村落」不同的是，這個客居不是根據溫和的氣候所建，溫頓客居的每個元素都毗鄰，室內空間互通，以抵禦明尼蘇達的寒冬。各種形狀的應用，為建築布局增添一份活力，整體上變得比較不像是由一組小建築物組成的假想小鎮風景，更像一幅靜物畫。法蘭克喜歡拿溫頓客居跟義大利靜物大師莫朗迪（Giorgio Morandi）筆下的瓶罐靜物畫比較，前者布局上的輕描淡寫，事實上與莫朗迪的畫作頗有異曲同工之妙。不過，就比較莫朗迪畫作的合理範圍來看，如此一來強生的主屋地位就縮小，落為靜物畫後面的背景，反而讓法蘭克的作品成了真正的主題。†

<hr />

* 在此案中，法蘭克反常且毫無必要地變得膽小。一九八六年溫頓客居落成時，溫頓夫婦發現，樹牆削弱原本他們希望看到的兩棟房子之間強烈的建築對話，最後為了兩棟建築著想，剷除擋在中間的樹牆。

† 溫頓夫婦是滿意度特別高的客戶。他們繼續在那裡住到二〇〇二年，最後把整個地方賣給地產開發商，後者把地皮切割成三塊。強生的主屋及空地很快售出，蓋瑞奇形怪狀的客居卻令買家遲疑。兩年嘗試出售未果後，開發商將溫頓客居捐贈給聖湯瑪士大學。隨後校方拆解客居，搬移到一百二十英里外校方在奧瓦通納（Owatonna）的會議中心，二〇一一年才重建重現。溫頓客居再也沒有強生的主屋作為建築上的襯托，設置位置也不像在溫頓宅邸內那般細微，但是在聖湯瑪士大學建築史教授維多利亞·楊（Victoria Young）的指導下，溫頓客居獲得很好的維護，成為唯一可以讓民眾參觀的蓋瑞住宅。不幸的是，那次的重生很短暫，二〇一四年校方決定出售會議中心的土地，進而在二〇一五年將溫頓客居放上檯面拍賣，底價為一百萬美元，並且要求得標者將它搬離。

馬克・彼得森（Mark Peterson）與芭芭拉・瑟麥（Barbara Sirmai）夫婦擁有一塊三英畝大的建地，裡面有個俯瞰山溝的小湖泊，法蘭克為他們構思含有許多盒子形式的布局，比較不像莫朗迪的靜物畫，反倒像他早期設計的一些房子帶有更多動態與曲折的版本。他把各個主要生活空間規劃在延伸、十字型構造物內，以金屬和灰色灰泥包覆建築本身，刻意與教堂的十字形狀相呼應；一個高聳的採光塔立在十字交叉處，客廳成了教堂的正廳，壁爐角落彷若半圓室。他在與菠塔到巴拿馬探訪家人的旅途中完成這項設計，他表示，當時身邊有太多天主教徒，使得教堂的正面與正中心一直停留在他的意識裡，並回想起在法國令他興奮不已的仿羅馬式教堂。[6] 所有臥室以多個灰泥混凝土的方形構造物，建於十字建築旁，再根據現場地形的起伏，立於不同高度；一間臥室以步橋連結至主屋，另一間利用隧道通行。在三個主要構造物之間，設有一個中庭。

許納貝爾宅是為職業外交官羅克韋爾・許納貝爾（Rockwell Schnabel）與夫人瑪娜（Marna）所設計的房子，瑪娜是建築師，南加大畢業後短暫為法蘭克工作過一段時間。建案經歷設計階段那幾年，許納貝爾正好擔任出使芬蘭的美國大使，那項委派讓法蘭克有了大好機會與菠塔再次造訪芬蘭，拜訪許納貝爾夫婦並討論設計細節。最後設計出的住宅就算不是最精緻的，也是法蘭克截至當時最雄心萬丈的作品，那些他曾在溫頓客居及瑟麥─彼得森宅發展出來的巧思，在此有了最清晰的展現。

許納貝爾宅是現代別墅，假如占地五千平方英尺的住宅切分成數個較小的構造後，仍稱得上別墅的話。如同瑟麥─彼得森宅所呈現的，法蘭克採用金屬覆面的十字型結構，以高聳的採光樓為中央建築，這一次比較不像教堂，而比較類似雄偉的村公所大廳，被一連串附屬建築物環繞著：開設天窗的許納貝

爾辦公室，上方的圓頂是一顆銅球的形狀；側翼是兩層樓高的灰泥建築，設有廚房、挑高兩層樓的家庭起居室及兩間臥室；灰泥車庫上方有個方盒子，屬於員工公寓，方位偏離車庫的軸心；另一間臥室為個別的構造物，頂部有鋸齒狀採光天窗；方柱環繞的主臥室亭樓，位置比其他建築低一層樓，矗立於淺淺的人工湖之上。建址整體的構想是一座兩層樓、圍牆包覆的庭園。這是當年法蘭克最別出心裁的住宅，從某些方面來看，幾乎涵蓋所有他在一九八〇年代陸續探索的設計創意。許納貝爾宅具有隱射其他建築的多種元素，包括印第安那大街所有的建案、史匹勒宅，以及幾件較近期的住宅案。許納貝爾宅是一處建築活動極為激烈的聚居，看起來卻能顯得寧靜、甚至華麗，同時仍然真實保有法蘭克的建築心境。它既不是安謐靜態的溫頓客居，也不是小村落式的瑟麥──彼得森宅，而是既為由吸睛的個別部分所形成的一個組合，又是氣勢宏偉的整體。

一九八〇年代中葉，法蘭克承接了一件大型住宅委託案，結果不如許納貝爾宅那般理想，後續還對他的生活與職場帶來重大影響。一九八四年，億萬富翁收藏家暨慈善家，也是當代藝術館創始人之一的艾利・布洛德（Eli Broad），委請法蘭克為他和妻子伊迪絲（Edythe）設計布蘭伍區的新宅邸。法蘭克隨即陷入不安：布洛德向來頂著「麻煩客戶」的名聲，而且曾是選擇磯崎新設計當代藝術館的委員。這項委託彷彿又是另一個當代藝術臨時展場那樣的安慰獎，只不過這一次的客戶以干擾出了名，所以法蘭克不想答應。布洛德的堅持與執拗，最後逼得法蘭克投降，他說服布洛德簽下合約，給予所有他需要的設計時間，沒有預算上限。他以為這樣一來就可以避免布洛德插手干涉。

合約起了一定的作用，但無法讓法蘭克抵擋布洛德的急性子。布洛德沒有反對法蘭克的設計，事實上正好相反：他比法蘭克更早準備好接受發想出來的設計。案子邁入第二年時，法蘭克仍在精煉、重整

各項規劃，布洛德不顧一切想要開始施工，不耐程度大得足以在法蘭克堅持設計尚未完成時，迫使他搶走藍圖轉交給蘭登威爾森公司（Langdon Wilson），後者是洛杉磯的大型企業建築事務所，以高效率興建商業計畫案廣為人知。布洛德的房子在蘭登威爾森的建築師蘭迪・傑佛森（Randy Jefferson）的監督下完工。成果或多或少遵照法蘭克的原意，或者起碼是在布洛德磨光耐性、開除他的那個時間點，他所抱持的設計意圖。*法蘭克對布洛德的行為憤怒至極，以至於不承認那是他的作品，†並在雙方協議解除合約時，要求布洛德切勿對外宣稱該建案是蓋瑞住宅。[7] 布洛德夫婦多次邀請法蘭克前去參觀竣工後的宅邸，法蘭克屢次回絕。

建議溫頓夫婦聘請法蘭克的蜜德莉・佛里曼，是第一位認真看待法蘭克作品的美術館策展人。蜜德莉偕同丈夫、長年擔任明尼亞波利斯沃克藝術中心總監的馬汀・佛里曼，企劃了法蘭克建築作品的第一個大型全國展，一九八六年九月於沃克藝術中心開幕，那時法蘭克已經完成溫頓客居和瑟麥—彼得森宅的設計，正著手進行許納貝爾宅和注定倒楣的「布洛德宅」。‡令人驚訝的是，以大型回顧展來認同法蘭克才華的首個單位，竟然是美國中西部的藝術機構，不過佛里曼夫婦經營的沃克藝術中心頗負盛名，除了嶄新超前的藝術展覽，也經常在更大的組織投入關注之前，就用行動支持許多藝術家的創作生涯。蜜德莉把焦點放在法蘭克身上，只是將藝術中心的經營延伸至建築主題，決定策展時，她甚至不認識法蘭克。「我從既有出版品中讀過許多關於他作品的資料，看起來非常有意思，新奇又獨特，」蜜德莉・佛里曼說道：「所以就打了電話過去。我想，那大概是一九八四年，然後向他問聲好。我問他：『你去過沃克藝術中心嗎？』」[8] 法蘭克知道沃克藝術中心，對它的名聲略有所聞，比法蘭克小半歲的蜜德

莉，很快和他聊起兩人共同感興趣的藝術家。通話近尾聲時，兩人變得友好的程度，足以讓法蘭克邀請蜜德莉到洛杉磯，面對面繼續這段會話。當她來到法蘭克在威尼斯區的工作室，蜜德莉說：「感覺好像跟自己的兄長見面一樣。」接下來兩年，她會繼續往返洛杉磯與明尼亞波利斯，收集素材，與法蘭克討論、決議如何呈現回顧展。

《法蘭克・蓋瑞建築展》（The Architecture of Frank Gehry）可說是沃克藝術中心的強棒出擊，特別是因為法蘭克決定全心全意投入展場設計，以及提供所有展品，他依舊憂慮大眾會如何看待他的作品。他發覺出四個房間大小的構造物，像四棟獨立的建築物，放置在藝術中心各展廳內。低調卻活潑的沃克藝術中心，空間構造為現代建築大師愛德華・拉若比・巴恩斯（Edward Larrabee Barnes）於一九七一年的設計之作，是美國最受讚賞的小型美術館建築之一，其相對刻板的現代主義建築不僅為法蘭克的作品提供鋒利的對比，同時扮演溫和的背幕，整體上凸顯出沃克藝術中心的成功。

展廳內每個構造物都能讓訪客入內參觀，尺寸從十英尺至二十英尺長，高度從八英尺至十英尺。不

* 布洛德夫婦請來了室內設計師布置各個空間，結果造成屋內比屋外的觀感更加偏離法蘭克的原創設計。

† 雖然所有關於蓋瑞作品的書籍和出版文件中都沒有「布洛德宅」的資料，這棟住宅卻納入法蘭克事務所內部使用的建案歸檔名單，以「未建」標籤標示。

‡ 在沃克藝術中心展出後，該展前往法蘭克的故鄉多倫多，繼續在港前藝術中心（Harborfront Museum）展出，接著是洛杉磯當代藝術館、亞特蘭大高等藝術館（High Museum）、休士頓當代藝術館，巡迴展的終點站在紐約惠特尼美術館（Whitney Museum）。

令人意外地，其中有魚型構造物，由鉛製的魚鱗固定在木構架上搭製而成；另一個弧形物體以銅金屬覆蓋，某部分升高彷若煙囪；還有一個是塔廟結構，以法蘭克應用在羅耀拉法學院小教堂的材料，也就是紅色系芬蘭合板，加以包覆；最後是沒有天花板、用瓦楞紙板圍起的房間，實際上是法蘭克「舒邊」家具系列的建築即興創作。沒有一件展品是蓋瑞建築實體的縮小模型，法蘭克的才智遠遠勝過那種小動作，但整體一致表達出蓋瑞建築是何種風格。

《法蘭克‧蓋瑞建築展》也有一般常見的豐富圖文資料。四個體驗型構造物的周圍及展廳的牆上，陳列著法蘭克作品的大量繪圖和照片，還有多組模型展示，包括特別可觀的羅耀拉法學院校區，以及法蘭克和菠塔的聖塔莫尼卡住家。展覽品也包括幾件「舒邊」家具，還有盞魚燈懸掛在魚型構造物內，四周環境賦予燈飾一種意想不到的共鳴。這項展覽印製篇幅長如書籍的目錄，載滿各行家的文章：建築史家湯馬斯‧海恩斯（Thomas Hines）、蘿絲瑪麗‧哈格‧布蕾特（Rosemarie Haag Bletter）、約瑟夫‧喬凡尼尼（Joseph Giovannini）、琵拉‧薇拉達絲（Pilar Viladas）、藝術史家暨藝術家布魯根，還有佛里曼本人。事實上，這是法蘭克作品的第二本相關出版物，他的好友阿內爾和其伴侶泰德‧畢克佛（Ted Bickford）曾合著一本分量扎實的專論單行本，由瑞佐里出版社（Rizzoli）在沃克展覽的前一年發行，這兩本出版品所帶來的集體影響，似乎肯定法蘭克自幾年前自宅完成後一路成長的聲譽有多高。海恩斯在偏傳記式的文章裡，描寫法蘭克「經常因為認定的過去『種種失敗』，以及根據他個人坦承的對未來的『偏執』而感到抑鬱；蓋瑞不否認過去十年來，他的產量和明星光芒一直穩定上升⋯⋯蓋瑞的確獲得名氣、臭名及國際聲望，名列這個時代最具煽動力和最有創意的建築師之一」[9]。海恩斯進一步描述法蘭克因獨創的建築，獲得「越來越多欣喜若狂的讚揚」，關於蓋瑞的建築，他說：「以它強而有力、不留

情面、醜美合一的方式，繼續反照出它那個時代的痛苦、憤怒、緊張和矛盾情緒。」

布魯根與藝術家歐登柏格結婚，同時也是歐登柏格的創作夥伴，她撰寫了一篇文章，不僅讚美法蘭

克對藝術家的感同身受和同情，也提到她和歐登柏格多年來與法蘭克合作的各種嘗試。布魯根與歐登柏

格在一九八二年認識法蘭克，當時他們受邀到聖塔莫尼卡拜訪蓋瑞一家人，由六歲的阿利卓和還不到三

歲的山姆帶領參觀房子。「阿利卓向我們保證，踏在圍籬鋼絲網地板上是安全的，山姆則指出他床頭上

掛的是埃斯沃茲・凱利（Ellsworth Kelly）的黑白畫作，」布魯根記得。[10]

布魯根接著引用法蘭克曾告訴她的話，解釋他自己容易受到在世藝術家的影響更甚於已逝者，因為

「他們正在探究跟我一樣的問題」[11]，而且他告訴她：「有三位藝術家我特別欣賞，而且仍繼續關注和

學習，就是塞拉、唐納德・賈德（Donald Judd）和歐登柏格。」這段友誼進展得很快。一年半後，布魯

根與歐登柏格花了兩星期在威尼斯區的蓋瑞事務所，觀看法蘭克手上正在進行的建案，並跟法蘭克和菠

塔乘著停靠在瑪麗安德爾灣的小船出遊，試圖思考他們可能合作的創作項目。為了羅耀拉校園一案，布

魯根與歐登柏格提議放置名為《潑灑油漆的傾倒梯子》（Toppling Ladder with Spilling Paint）的作品，可

是就像他們為波士頓的柯恩宅所提案的巨型茶包，兩件創作都比較像是針對法蘭克的建築所做的回應，

而不是他們三人理想中真正純粹的共創經驗。

一九八四年三月，機會終於降臨。義大利藝評家暨史學家切蘭特曾為阿內爾與畢克佛合著的法蘭克

作品相關書籍寫過一篇文章，這一次他邀請法蘭克、歐登柏格、布魯根共同參加，與他在米蘭工業大學

（Politecnico di Milano）的學生進行為期一週的作業計畫。他們提案在威尼斯增建一個新街區。法蘭克

提議加入盤捲蛇形的消防局，另外還有其他提案；歐登柏格與布魯根提議以三角鋼琴的形式建造辦公大

樓，戲劇圖書館打造成一副直立式巨大雙筒望遠鏡的形式，就像兩座小塔樓。

這項威尼斯計畫從未想過會實現，卻為法蘭克、歐登柏格與布魯根三人在一九八五年威尼斯雙年展的展演作品打下基礎，該作品名為《刀的旅程》（Il Corso del Cortello）。在軍械庫的展場前，以巨大版的瑞士軍刀當作船身及舞臺，三人分別飾演懷有藝術抱負的角色：歐登柏格是賣紀念品的小攤販，一心想成為畫家；布魯根是想要成為作家的旅行社職員；法蘭克扮演的「法蘭奇·多倫多」（Frankie P. Toronto）則是夢想成為建築師的理髮師。安妮塔與法蘭克的女兒布麗娜也在這齣扮裝戲中演出。法蘭克穿戴一套由古典建築碎片組成的戲服進場，在投影出的老舊威尼斯建築物上創造自己的繪畫，一段象徵新藝術取代舊藝術的戲碼，儼然是羅森伯格一九五三年以擦除德庫寧畫作而著稱的創作。不過，羅森伯格是在自己隱密的畫室創作，法蘭克則是參與表演藝術，而那是他生平第一次也是最後一次舞臺演出。

法蘭克扮演「法蘭奇·多倫多」，威尼斯，一九八五年。

法蘭克出發前往義大利之前，接到另一項委託的邀請：「好時光營地」（Camp Good Times），鄰近洛杉磯、位於聖塔莫尼卡山脈，為癌症兒童興建的設施。當法蘭克返回洛杉磯，他告知客戶，假如歐登柏格與布魯根、還有景觀建築師沃克能夠跟他一同合作，就會答應接下這個案子。法蘭克、歐登柏格與布魯根一致強烈認為，他們不想分別負責這個項目的不同部分，希望以團隊的方式來設計計畫案。一

組人花了好幾個月，試圖發想如何創造出不會直接讓人聯想到日常物的建築群，一如歐登柏格與布魯根的雕塑作品具有的特質，可是會偏向四人才能的總和，而非法蘭克個人作品一貫的呈現；簡言之，尋找一個介於法蘭克的建築與藝術家的雕塑品之間的交會點。他們主要使用航海相關圖像，打造出一間用飛揚的帆當作遮棚的醫院，一棟狀似跨越小峽谷的大橋的宿舍，一個寬敞、有著波浪形狀的用餐廳堂，一道入口門廊教人聯想到顛倒的船體及法蘭克早期許多建案中外露的木構造，另外有一間外形為老式牛奶罐的廚房。

然而，這個本來應該真實無比的計畫案，對威尼斯區來說，從來沒有超越紙上想像的進度。與法蘭克及其他組員合作一年多後，根據法蘭克的說法，該營地的籌辦者認定設計提案「太『藝術化』，孩子們真正想要的是更鄉村的空間，一座普通的露營區。〔他們〕拿《頑童歷險記》當作比喻」。[12] 結果他們打從一開始就希望建造的，雖然稱不上是迪士尼樂園般的設計，根本上也就是法蘭克想避免的那種多愁善感、美麗如畫的園地。法蘭克的小組不能或者至少是不願意製造出那種期待，他們最後決定除了放棄委託，別無他法。那是痛苦的損耗。蓋瑞與歐登柏格兩邊的團隊已很熟識，法蘭克、歐登柏格與布魯根為了這個營地計畫案花了很長時間和苦工。他們所設想的，既不是扭捏作態、過於精緻的環境，也毫無施恩的態度；可想而知，他們覺得一個「頑童歷險記」的設計才是擺高姿態的表現。法蘭克認為，「回頭看馬克·吐溫會有某種感傷，那更貼近我的世代，甚於使用這個營地的孩子。」

蓋瑞與歐登柏格的組合會再有一次合作的機會，這回離家較近，在加州威尼斯區的主街（Main Street）。魏斯曼請法蘭克幫忙找一棟工業舊建築，讓他可以改造成藝術收藏品的藏館，結果法蘭克找到一棟之前當地瓦斯公司使用過的建物。魏斯曼喜歡那個地點，方便他的美術館與威尼斯區的藝術環境

相連結。不久前，該建物剛賣給洛杉磯一位名叫賴瑞‧菲爾德（Larry Field）的地產投資商，他專門尋找估價過低的物業投資，法蘭克代表魏斯曼前去見他。

尚未簽收該物業的菲爾德，意識到自己有機會轉手大賺一筆，因此改為提議大家合夥，魏斯曼投入資金，法蘭克則以貢獻建築專業服務的方式換取股權。法蘭克同意，結果開始另一段意想不到的友誼。菲爾德是個直來直往、不說廢話的商人，出身紐約布朗克斯區（Bronx），對美學不感興趣，而且是保守的共和黨支持者。但他喜歡法蘭克毫不造作的舉止，對法蘭克的堅毅不拔和專注力相當佩服。另一方面，法蘭克喜歡菲爾德的直截了當，以及凡事講求公平的態度，跟許多他以前在生意上應對過的人完全不同。兩人都來自外地，卻對融入洛杉磯的大環境變得積極，搬到這座城市背後的家庭因素也相當類似，都是為了幫生病的親人找一處氣候宜人的環境：法蘭克是為了父親，菲爾德是為了妻子。日後，當布魯克斯大街上法蘭克事務所承租的大樓要出售時，他將會向菲爾德諮詢關於購買的建議。後來，法蘭克與阿諾蒂，還有另一位朋友、律師暨收藏家傑克‧奎因（Jack Quinn），合資買下那棟辦公大樓。

在法蘭克替魏斯曼找到的主街理想建址，兩人把舊建築構想成作為更大型開發案的主要位置，可容納零售商、辦公空間和藝術家工作室，還有陳列魏斯曼藝術收藏品的空間，但是那件開發案很快面臨民眾的反對浪潮。魏斯曼對招致而來的延遲感到不耐，對建址失去興趣，向法蘭克提出不尋常的交易：假如法蘭克願意把一些自己的藝術收藏品交給魏斯曼，後者就願意將手中舊建物的股份轉讓給他。魏斯曼拿走的藝術品中有一件是艾迪‧摩斯的畫作，接著法蘭克把該建物的一些股權轉給沃許，結果發現自己和沃許竟變成最大產權擁有者。

對法蘭克忠誠得固執的沃許，其實更嚮往安靜、沉思的生活，那時隨著事務所的規模逐漸擴大，加上法蘭克在世界各地頻繁出差，他整個人開始看起來有一點無所適從。他願意繼續留在法蘭克的陰影底下，但是偶爾會讓法蘭克擔心沃許的幸福。沃許沒有結婚，也沒有伴侶和孩子，而法蘭克希望他能擁有一些資產。

沃許最後握有該計畫案大約三分之一的股權，但魏斯曼離去後，案子少了清楚又利益可圖的企劃。威尼斯區仍然是粗糙、風評不佳的區域，只有微微縉紳化的小火花，有一段時期，法蘭克和沃許把舊建物租賃給藝術家妮基‧桑法勒（Niki de Saint-Phalle），後者把那裡當作工作室，創作巨大的雕塑人像。

最終的解決辦法來自法蘭克的客戶，名叫米麗安‧沃絲克（Miriam Wosk）的藝術家，她曾委託法蘭克在比佛利山小公寓樓的頂樓打造奇特的頂層豪宅。（以小村落的形式呈現，彷彿屋頂上住宅版的羅耀拉校園。）沃絲克與傑伊‧恰特（Jay Chiar）熟識，後者是創立 Chiar/Day 廣告公司的廣告總監，不久因為蘋果電腦的廣告而聲名大噪。沃絲克在某次好萊塢露天劇場的音樂會之前舉辦了一場晚餐會，在現場將恰特介紹給法蘭克認識。這是另一個透過客戶引介，迅速發展成密切友誼的人脈，也是有用的生意關係，這種社交模式逐漸變成法蘭克生命中的常態。許多建築師會設法將朋友變成客戶，但法蘭克似乎特別有本事將客戶變成好朋友，而那些友誼往往持續得比客戶關係更長久。魏斯曼、寇恩，以及洛杉磯愛樂執行總監弗萊施曼，不過是與日俱增的友人名單上幾位頭號人物而已。

恰特不是傳統的思考者，能與法蘭克自在相處，最後還會聘請他為 Chiar/Day 廣告設計洛杉磯、多倫多和紐約的分公司。十年後，他的廣告公司把法蘭克與其他打破常規的創意名人並列，作為蘋果電腦「Think Different」（不同凡想）行銷活動的看板。恰特也會委託法蘭克設計他想建造的房子，一棟在

科羅拉多州特柳賴德鎮（Telluride），另一棟在長島薩佳波那克鎮（Sagaponack）。*

恰特第一次與法蘭克見面時，正在為擴展中的廣告公司尋找新的辦公空間，而他對洛杉磯常見的地點，比如比佛利山或世紀城（Century City）興趣缺缺。他偏好威尼斯區的創意活力，更不用說該區的前衛風氣，於是問法蘭克是否有興趣擔任該計畫的建築師。法蘭克一口答應，可是一開始沒有想到提議選擇他擁有的那個物業作為建案地點，即使是法蘭克，也很難想像把一間知名廣告公司放在如此邊緣的地帶。那是沃絲克事後告訴恰特，法蘭克在威尼斯區掌有一點產業，恰特才要求前去觀看。恰特立刻開價，想以略高於一百萬美元的金額買下那棟舊大樓。「我們從來沒有一百萬美元，所以那是很好的出價，」法蘭克說，他接受了這筆交易。[13]

法蘭克構想低樓層、長型的辦公大樓設計，以取代原有的瓦斯公司舊建築，他設計成一區塊有弧形立面，另一區塊則有許多形似抽象版的樹枝。不過，這個設計當中需要一項元素來把兩個不同的區塊銜接成一體。一天，兩人在法蘭克的辦公室開會，目前為止對設計感到滿意的恰特，對法蘭克不確定該如何貫串整個布局失去耐心。「他說：『加油，蓋瑞，你可以做得比這個更好。』」法蘭克記得。「他說：『你要怎麼處理那個地方？』然後我說：『我不知道。』我們喝了點葡萄酒，他接著說：『你一定有些點子吧。』」[14]

在那個當下，法蘭克腦中真的想不出任何點子。他抬頭一望，看見一個小模型，那是歐登柏格、布魯根和他一起為另一個威尼斯打造的圖書館，一個建築物般大小的雙筒望遠鏡。他伸手把模型抓下來，

*沒有一棟房子建成，否則會是科羅拉多州或漢普頓（Hamptons）唯一的蓋瑞住宅案。

加州威尼斯區主街上的 Chiat/Day 大樓，與歐登柏格的雙筒望遠鏡並列。

咚地一聲放在 Chiat/Day 辦公室模型的前方。「太棒了，」恰特說。然而，法蘭克沒有那麼肯定，他不是真心想提議應該在主街上置入一副雙筒望遠鏡。「克萊斯〔歐登柏格〕永遠不可能讓我們那麼做的，」他說，還提醒恰特，歐登柏格的創作都是場域特定的藝術品，這副雙筒望遠鏡原本的構想是一對塔樓，而且是為了非常不同的威尼斯、非常異樣的區域所設計的。恰特毫不在乎。他堅持要法蘭克致電歐登柏格和布魯根，轉達他想請兩位藝術家再行設計的需求，使雙筒望遠鏡成為他的新辦公大樓的一部分。「所以我打電話給他，我說：『我知道機會不大：你是否能為這個人製作那副雙筒望遠鏡？他想擺在入口處。』」法蘭克回憶道：「我對克萊斯說：『為了讓你完成這副雙筒望遠鏡，你必須成為一位建築師。』」他說：

『這是什麼意思？』我說：『你必須在上面開設窗戶。』」結果歐登柏格很喜歡這個創意，因為這提供他和布魯根長久以來渴求的機會，以實際行動模糊掉雕塑與建築之間的區別。只要那副雙筒望遠鏡能成為辦公大樓運作的一部分，而不只是立在大樓正前方的觀賞藝術品，那麼他們願意重新為 Chiat/Day 廣告創作這件作品。直立的雙筒望遠鏡，高度直達建築物第三層樓的頂端，以黑色打造，夾在一側銅色金屬板建物與另一側米白色灰泥建物之間，形成搶眼的對比。雙筒望遠鏡之間的空間，看起來像主要入口，成了進入該大樓停車場的入口處——這或許是含蓄的手法，承認洛杉磯的行人入口比汽車入口來得次要。雙筒望遠鏡的室內「雙塔樓」規劃為 Chiat/Day 廣告的圖書館和會議空間。

法蘭克、歐登柏格與布魯根會再合作一次，那次服務的客戶迅速在法蘭克的生命中占有一席跟恰特一樣重要的位置：羅夫・費爾包（Rolf Fehlbaum），總部在瑞士巴塞爾近郊的現代家具製造商「威察」（Vitra）的董事長。費爾包自一九七七年開始接手經營威察，公司原本由他的父母創立，當年主要是商店裝潢的製造商。一九五七年開始，威察將業務範圍擴展至家具商品，自赫曼米勒手中獲得歐洲授權，製造伊姆斯夫婦、喬治・尼爾森的家具設計，幾年後才開始委託設計師創造自己品牌的家具。費爾包本身曾是熱愛設計的學生，博士論文的主題是關於法國哲學家暨社會學理論學家聖西門（Saint-Simon），心中曾懷抱的希望是追求透過藝術來提升更富烏托邦色彩的工業環境。一九八一年的一場火災，燒毀威察在瑞士國界附近德國萊茵河畔魏爾（Weil am Rhein）的製造設施，這項災情驅使費爾包著手進行重建計畫，將原址打造成發展現代建築的園地。費爾包把第一件委託案交給英國建築師尼可拉斯・葛林蕭（Nicholas Grimshaw），他設計了一座用預製金屬浪板建造的工廠，可以迅速搭建啟用，讓公司在火災

後得以恢復運作。葛林蕭還為未來的擴建設計整體總規劃，預期費爾包會照辦。然後，他遇見法蘭克·蓋瑞。

自從看到第一件「舒邊」家具後，多年來，費爾包一直跟法蘭克見面。洛杉磯令他著迷，也曾造訪蓋瑞的許多建築作品，到後來，他將會買下並完整收藏伊姆斯夫婦設計的原型家具。費爾包曾寫信給法蘭克，詢問他是否願意考慮為威察設計一些商品，對於重返家具設計有所警惕的法蘭克，始終懶得回應。一九八二年，葛林蕭設計的工廠完工後，費爾包為了向父親的七十大壽致敬，決定委託歐登柏格與布魯根創作一件雕塑品，作為進入威察園區的大門。他為了討論那件委託案，前往紐約造訪歐登柏格夫婦的工作室，根據他的記憶，那天法蘭克剛好在那裡。費爾包馬上邀請他們大家到威察園區走一趟。*

法蘭克在菠塔、阿利卓、山姆的陪同下抵達威察，一到現場，法蘭克就自願貢獻自己的眼力，協助歐登柏格與布魯根為雕塑品定位，那件作品的名稱是《平衡工具》（Balancing Tools），包含家具裝飾業者的三大工具——巨大的鐵鎚、鉗子、螺絲起子，經排列後成為另類形式的凱旋門。費爾包這一回嘗試當面親自勸說，以引發法蘭克的興趣來為威察設計家具。兩個人相處得異常好，「我的背景非常單純。」費爾包說。我們是中規中矩的人。可是我們形成緊密的關係。我有我的不安，法蘭克有他的，」費爾包說。[16]

儘管法蘭克發現費爾包那聰穎與和善兼備的特質討人喜歡，這種人品也是他最欣賞的，而且毫無疑問費爾包喜歡他的作品，但法蘭克仍然對重拾家具設計感到焦慮，繼續堅守立場，表示自己比較有興趣力勸他們到萊茵河畔魏爾去看看擺設雕塑品的預定地點。

*法蘭克的回憶有點不同。他相信先有歐洲之行，費爾包因為知道他熟識歐登柏格夫婦，趁他們一起同遊的大好機會，

設計建築甚於椅子。於是，費爾包決定他要提出一件建築委託案：一間「小庫房」，用來擺放他持續增加的現代設計收藏品，另一方面用來向他母親致敬，如同用歐登柏格的雕塑品向他父親致敬一樣。他正計畫在葛林蕭設計的工廠旁，建設第二間工廠廠房，這間庫房可以放在第二廠房前面。

儘管這將會是他在歐洲的第一項建案，法蘭克卻沒有把握。他向費爾包坦承，這件工作太小，考量到他的收費及需要待在萊茵河畔魏爾、還有往返洛杉磯的時間，實在不值得。法蘭克不想讓他的朋友有負擔，承擔過多建築師費用，以便他有利可得；再者，他不想拿兩人的友誼冒險，為了一件小案子收取標準費用，同時使自己討厭這項委託。「法蘭克並不貪心，可是他總在擔心錢，擔心會有不好的事發生，」費爾包後來說道：「總之，他是一個很棒的人，優秀又性情溫暖。」[17]

接下來，費爾包有了另一個想法。何不讓法蘭克一併設計新的工廠及前面的庫房？如此一來，整個案子就大得足以讓高收費和往返洛杉磯的飛行變得值得。但另一頭的葛林蕭不高興，他預期自己會主導與威察相關的所有擴建計畫，然而費爾包卻開始以新的方式去想像新園區的樣貌：非持續擴充的葛林蕭式綜合建築體系，由不同建築師創造出來的、別具意義的建築群。威察生產不同知名設計師所設計的椅子，為何不能建設不同知名建築師所發想的建築物呢？

法蘭克很快同意接下這件需求擴大的委託案，設計相對簡單的工廠廠房，他認為足以與比鄰的葛林蕭建築形成互補。「對我來說，看到葛林蕭和蓋瑞設計的兩棟構造物並立，是一次決定性的經驗：同樣的空間大小、同樣的成本、同樣的機能。而我發現，兩種不同手法的並存，比兩棟蓋瑞或兩棟葛林蕭，來得更富趣味性，」費爾包說道。[18][*]

費爾包曾說，他認為興建私人博物館是一種「自命不凡」的理想，此時他得承認，與日俱增的設計

收藏品確實需要一個比他口中的庫房規模更大的空間。他鼓勵法蘭克設計極具出眾表情的建築物，可用來舉行各式各樣的藝術和設計展覽。費爾包所賦予的自由，給予法蘭克莫大激勵，繼而將他一直覺得有點勉強的這件委託案，轉換成他的關鍵作品之一「威察設計博物館」（Vitra Design Museum）。一九八九年竣工的威察設計博物館，看似各種形狀撞擊成一堆的組合物：由許多俯衝的曲線和斜角盒子組構而成，當中的各個形體彷彿強烈旋轉著，整體上沒有溫頓客居的寧靜整齊，相較於威察，溫頓客居竟幾乎顯得溫雅。外部均勻的白色石膏，掩飾所蘊藏的碩大能量，這是法蘭克十年前完成自宅以來，沒有再表現過的張力。室內開鑿天窗，地板呈現高低變化，四處散發出流暢、動態十足的空間氛圍。不過，室內仍有充裕的簡潔直立牆面可供吊畫，更重要的是，為了展示費爾包的收藏品，設有平臺和基座來陳列家具和其他物件。對法蘭克而言，威察是證實他的信念的新機會：戲劇化且獨樹一格的建築形式，不需要以犧牲機能作為代價。一案再次見證法蘭克與費爾包的溝通多麼自在，並且顯示出他對於持續設計藝術品展覽場地會多麼得心應手。

長久以來，要界定法蘭克作品的特色，一直不是容易的事，威察設計博物館強而有力、表現主義的

*威察園區最後將會擴建，納入札哈‧哈蒂（Zaha Hadid）完成的第一件建築，以及赫爾佐格與德梅隆（Herzog and de Meuron）、安藤忠雄、阿爾瓦羅‧西薩（Álvaro Siza）、SANAA建築事務所的作品。費爾包將園區的地址命名為：查爾斯伊姆斯街二號（2 Charles-Eames Strasse）。

「威察設計博物館」

形式，沒有讓這件事變得更容易。一九八八年，菲力普・強生那時對後現代主義的歷史爭論和誇耀已經感到厭倦，決定是時候做些改變，不僅是針對他個人的作品，也對時下盛行的風格改觀。強生判定建築的下一個趨勢，是以銳利、斜角外形的形式回歸現代主義，就某些方面來說，其削砍的線條特質與現代主義一樣，反抗著早期現代主義建築師所想像的純粹完美的幾何圖形。有幾位評論家稱這項運動為「解構主義」，暗喻一九二〇、三〇年代蘇聯的構成主義運動；其他人，包括評論家暨建築師亞倫・貝斯基（Aaron Betsky），則說它「破壞完美」。強生曾是現代藝術博物館建築與設計部門首任策展人，此時暫時取回他的老崗位，以便在該館策劃一場展覽，希望藉此確立解構主義建築的躍升，或者至少有見報的機會。強生與共同策展人、當時在普林斯頓大學擔任教授的馬克・維格（Mark Wigley），挑選七組建築師代表維格所謂的「錯位感」，以及「動搖」的建築。

他寫道：「被打亂的是一組根深蒂固的文化假設，那

些「假設構成某種建築觀的基礎，是關於秩序、和諧、穩定和合一的假定。」[19]

法蘭克獲選為七組建築師之一，連同丹尼爾・李伯斯金（Daniel Libeskind）、札哈・哈蒂、雷姆・庫哈斯（Rem Koolhaas）、伯納・楚米（Bernard Tschumi）、艾森曼、維也納建築事務所藍天組（Coop Himmelb(l)au）雀屏中選，法蘭克聖塔莫尼卡自宅的模型和草圖成了特別展品。他不會跟強生爭論或者抱怨他的作品被陳列在現代藝術博物館，因為他知道強生積極希望他參與。儘管如此，他還是覺得那次經驗很困擾。他不確定自己與其他六組建築師實際上有多少共同點，或者他到底是否真的想要跟那些人歸為同類。他頗為欣賞其中幾位建築師，但那不是重點。他不認為自己的作品是在挑戰秩序與和諧等假設，事實上恰如其反。維格對解構主義建築的看法，指的是與法蘭克認為自己所力行的反面；法蘭克在尋找另一種秩序，想從中證明，和諧可以透過古典傳統以外的元素來展現。根據該展覽目錄的文字描述，他為房子添加的奇形怪狀，彷彿代表一種藏於原屋表層之下無意識的、按捺的憤怒，然後爆發成對戰之姿。法蘭克從不覺得自己是在攻擊原本的老房子。對他而言，他加諸在房子上的設計，更像是一層生氣勃勃的歡慶形式，於老房子的表層舞動，穿透其牆面，最後建立一種寬容，成為老房子非正統的共生體。

《解構主義建築》展開幕時，法蘭克自宅完成近十年，而他那近幾年創意靈感所產出的作品，早已今非昔比。即使法蘭克自宅可以稱為解構主義建築，羅耀拉法學院、溫頓客居、威察設計博物館之類建案，在在證明解構主義的標籤多麼不切實際，根本無法形容他自聖塔莫尼卡自宅以來，那些年所做的一切努力。在現代藝術博物館的展覽將法蘭克歸類為解構主義建築師的同時，他正在監督一項截然不同的建案威察設計博物館的完工。而威察才是真正能指出未來幾年法蘭克發展方向的客戶。

一項令人歡喜的榮耀，迎來這個十年的尾聲，證明法蘭克的才華遠遠超越菲力普·強生所認定的流行風格，還有七組實踐建築師之一的位置。這項肯定不是來自博物館，而是來自頒發普立茲克建築獎的評審團。芝加哥普立茲克家族在一九七九年創立這個獎項，一年一度將這項殊榮頒予一名建築師，讚揚其作品「透過建築藝術，對人類與建築環境持續帶來重大貢獻」。普立茲克獎獲獎者可獲得十萬美元獎金，第一個十年的得獎名單包括貝聿銘、菲力普·強生、凱文·羅契（Kevin Roche）、詹姆斯·史特靈（James Stirling）和奧斯卡·尼梅耶（Oscar Niemeyer），這項公認為建築師畢生最高榮譽的獎項表彰建築師走進建築神殿前一步步付出的心血。

接獲消息當天，法蘭克正在阿姆斯特丹，與他的客戶、洛杉磯愛樂執行總監弗萊施曼同行，飯店的電話應聲響起。「法蘭克，你得了普立茲克獎，」為普立茲克家族管理這個獎項的比爾·雷西（Bill Lacy）告訴他。[20]「別傻了，」法蘭克說：「范裘利都還沒得獎呢。」接著他掛斷電話。雷西又打了一次。「他說：『嘿，老兄，這是真的，只是你不能告訴任何人。』」法蘭克回憶道：「所以我打電話給菠塔，然後整個晚上都睡不著。」[21]

每年春天舉行的普立茲克頒獎典禮選在不同的頂尖建築所在地進行，一九八九年的典禮會場定在日本奈良古色古香的佛教寺廟「東大寺」。這個地點讓法蘭克很高興。「因為我早就是個親日派，對那座寺廟瞭若指掌，」他說道。

普立茲克家族寄給法蘭克和菠塔從洛杉磯飛往日本的頭等艙機票，兩人發現自己跟雷西及國家藝廊（National Gallery of Ar）總監暨普立茲克建築獎評審主席卡特·布朗（J. Carter Brown）搭乘同一班飛機。旅程並非萬事如意。法蘭克記得當時在飛機上，雷西和布朗大半時間都在取笑他，挪揄他關於別人

期待他會說的獲獎感言，問他是否已經打好草稿。他們告訴法蘭克，這是他一輩子最重要的演說，事前務必徹底思考清楚。

即席演講是法蘭克的習慣，他不喜歡寫下書面內容，他猜想雷西和布朗清楚他這種個性，只是想找他麻煩。他想自己應該沒問題，只要說幾句親切、隨性的感謝就行了。然後他抵達現場，看了看典禮的排程，才發現自己必須試著講一些有意義的話，而且期待他會說上幾分鐘。頒獎典禮當天，他在清晨五點起床，趁菠塔仍在睡覺時，坐在飯店房間嘗試構思要說些什麼，並且寫下來。

頒獎典禮在上午舉行，傑伊‧普立茲克（Jay Pritzker）致詞歡迎現場來賓，隨後兩年前的得獎人、日本建築師丹下健三受邀上臺致詞。丹下以日文陳述東大寺和普立茲克獎的重要性，然後在法蘭克與普立茲克家族的訝異之中，提到就他所知，法蘭克的建築作品與東大寺偉大的建築傳承，或者單以這點而言，跟普立茲克獎也沒有關係。那是令人驚訝的侮辱，若不談其他，這個評語凸顯出，對專業上占有一席之地的許多建築師來說，法蘭克的作品仍然被視為一種擾亂、甚至是威脅。法蘭克自在的即席演說化解了緊張。他起身，轉向自己的演講稿前看向丹下，然後說：「我了解到自己必須更努力。」[22]

他表達自己的喜悅和感激，接著繼續針對他的價值觀和動力，發表少數內容較長的感言：

我對建築深深著迷。沒錯，我永不停止，試著尋覓身為建築師的自我，以及如何竭盡所能為這個充滿矛盾、差距、不平等、甚至滿是熱情與機會的世界，貢獻一己之力。在這個世界上，我們的價值觀和優先考量不斷受到挑戰。期待有單一標準答案是過分單純之事。建築是影響這個人類平衡狀態

的一小塊，但對實踐這項專業的我們這些人來說，我們相信它有潛力帶來改變，啟發和豐富人類的

體驗，穿越誤解的藩籬，為人生的戲劇性過程提供美麗的情境。

職涯早期，我在一位維也納大師旗下接受訓練，凡事力求完美，但剛開始的幾個案子，我找不到技

巧可臻那種完美。我的藝術家朋友們，例如賈斯培·瓊斯·羅伯特·羅森伯格、愛德華·金霍茲、

克萊斯·歐登柏格，都用非常便宜的材料創作，斷裂的木材和紙張，而他們創造出美感。這些不是

表象的細節修飾，它們是直觀的抒發；這引出什麼是美的問題。我選擇利用可得的技巧，與工匠協

力，將他們的限制轉為優勢。

繪畫有一種我渴望在建築當中找到的直觀性。我探索原始建材的處理過程，試圖賦予形式情感和靈

魂。為了嘗試找到我自身表現手法的核心精神，我幻想自己是藝術家，佇立在白色畫布前，決定第

一個動作該是什麼。我稱它為關鍵時刻。

建築必須解決複雜的難題。我們一定要通曉並應用科技，我們必須建造安全又可擋風遮雨的建築

物，尊重背景環境和鄰里，還要面對所有社會責任的無數議題，甚至取悅客戶。

可是，然後呢？關鍵時刻、元素的布局、形式的選擇、尺寸、材料、顏色，到頭來都是畫家和雕塑

家同樣在面對的問題。建築無疑是一種藝術，而那些力行建築藝術的人，當然是建築師。

隨著時間推移，我們身為建築師所面對的問題日漸複雜。我們面對城市建築物的藝術難題。我們尋

找著藝術家與建築師、建築師與建築師、客戶與建築師協力合作的方式。我們的夢想是，每一塊

磚、每一扇窗、每一面牆、每一條路和每一棵樹，都會由工匠、客戶、建築師和人們，置放在宜人

的位置，創造出美麗的城市。一開始就投入額外的時間與金錢是必要的。這座廟宇，東大寺，象徵

著它那個時代齊心合力的努力，凝聚成千上萬的人民和富才幹之人，創造出不可思議的永恆之美。[23]

接著，法蘭克感謝他的導師們，還有普立茲克家族，最後用和演說開頭同樣的語氣總結。「自從得獎消息公布後，記者多次問我打算怎麼用這筆獎金，」他說：「我已經回答了，我當然想要完成我的房子，拆掉施工圍牆。」

13 華特迪士尼音樂廳：第一樂章

對洛杉磯的一群人來說，法蘭克獲頒普立茲克建築獎的時機，令人欣慰又歡欣鼓舞。洛杉磯音樂中心（Los Angeles Music Center）的五位建築評選委員，剛在幾個月前做了大膽的決定，選定法蘭克來操刀設計該中心增建的新演奏廳。洛杉磯音樂中心為了尋找建築師，進行了國際評選，一九八八年夏天將候選名單縮減至四人：德國的哥特佛萊德·波姆（Gottfried Bohm）、英國的史特靈、維也納的霍萊因，以及蓋瑞。假如說六年前當代藝術館評選設計建築師時，法蘭克只是作為在地建築師的標誌，那麼這一次他可是認真的競爭者。

但進入面試程序後，他仍是機會渺茫的候選人。對洛杉磯音樂中心董事會的一些成員來說，法蘭克依舊是城裡叛逆男孩型的建築師，跟威尼斯區藝術圈子的往來，遠比市中心的權勢和文化殿堂來得密切。在他們眼中，選擇法蘭克並非展現洛杉磯是全球化尖端城市的辦法。他們認為評選委員會選擇在地建築師，而非其他三位都曾獲頒普立茲克獎的國際巨星，這項舉動不夠謹慎，反而可能是風險極高的決定。然而，如果那些聲音沒有因為法蘭克贏得普立茲克獎而徹底沉默，肯定也變小了，對評選委員會來說，法蘭克得獎的消息彷彿是為他們睿智的抉擇送上令人滿意的辯護。這個決定仍可說是大膽，但至少不再被認為狹隘粗野。

這項計畫就是「華特迪士尼音樂廳」，始於一九八七年五月，當時華特・迪士尼的八十七歲遺孀莉蓮・迪士尼（Lillian Disney）捐贈五千萬美元給市政府，為洛杉磯愛樂建設全新的音樂廳。該樂團因音樂中心主廳「桃樂絲錢德勒音樂廳」（Dorothy Chandler Pavilion）不佳的音效和乏味的建築受苦多年，莉蓮・迪士尼認為一座新的演奏廳將會是對她的丈夫很棒的紀念。莉蓮・迪士尼寫道，理想中的演奏廳是「世界頂級」[1]，而且捐贈的款項沒有設限，不過新的演奏廳必須建在桃樂絲錢德勒音樂廳南側緊鄰的空地上，還有必須在五年內開工，以及她有最後裁定由誰擔任建築師的權利。

既然新的演奏廳技術上將隸屬於洛杉磯音樂中心，莉蓮・迪士尼的捐款一經受理，該中心的董事會就掌管整個籌劃案。身為地產開發商暨律師的菲德列克・尼可拉斯（Frederick M. Nicholas）是音樂中心與當代藝術館兩大董事會的活躍成員，曾經監督同一條街不遠處，由磯崎新操刀量身訂做的當代藝術館長達六年的設計和施工過程，因此他看來似乎是主導這項計畫的合理人選。自視為支持偉大建築的尼可拉斯同意接下這個任務前，想得到莉蓮・迪士尼的保證，承諾委託舉足輕重的建築師來設計演奏廳。迪士尼夫人同意了，並告訴尼可拉斯將好的音響效果和一座花園納入整體計畫當中，對她而言也非常重要。[2] 尼可拉斯接下任務，組織一個與他共事的委員會。為了將評選建築師的程序與任何政治壓力切割，尼可拉斯還安排一個附屬委員會，邀來兩位洛杉磯主要建築學院的院長，以及市內三大博物館的館長坐鎮，成為挑選建築師的評選團。儘管莉蓮・迪士尼對評選結果持有否決權，但她表示自己不會這麼做。[3]

尼可拉斯邀請他的朋友、當代藝術館館長科夏列克，來主持這個附屬建築委員會。科夏列克、尼可

拉斯，以及洛杉磯愛樂管理部門和樂團的幾位成員，很快展開一連串行程，參觀世界各地卓越的音樂廳，開始列出可能的建築師名單。他們初步列出八十位，接著候選名單縮減至二十五位，這些人受邀呈遞自己的資格證明參加下一階段的篩選。莉蓮‧迪士尼邀請附屬建築師委員會到她位於荷比山（Holmby Hills）的家中，觀看每一位入選建築師的投影片，然後再次縮小範圍至六位建築師：波姆、史特靈、霍萊因、柯伯、皮亞諾，以及蓋瑞。面試過六位候選建築師後，委員會與附屬建築委員會決定刪去柯伯和皮亞諾，接著在一九八八年三月十七日公布最後進入決選的四位候選者，提供每人七萬五千美元準備初步設計。

法蘭克進入決選名單的消息，幾乎立刻引起反彈。「你不能選法蘭克‧蓋瑞，我們會變成全宇宙的大笑柄，」尼可拉斯記得洛杉磯一位知名人士對他說。[4]「怎麼可能是法蘭克‧蓋瑞，」為迪士尼企業工作的律師朗恩‧哥特（Ron Gother）告訴科夏列克：「迪士尼家族可不能蓋一座布滿合板或圍籬鋼絲網的音樂廳啊。」[5]哥特竟然還打電話給法蘭克，告訴他繼續留在這場建築競圖中沒有任何意義。「華特‧迪士尼不會想要他的大名烙在一座蓋瑞的建築上的，」法蘭克記得哥特說。[6]當時法蘭克已經不再使用大量的合板和圍籬鋼絲網，沃克藝術中心策劃的蓋瑞作品全國巡迴展也證實他繼續攀升的地位，而且說巧不巧正好安排在洛杉磯當代藝術館展出，為此再添一筆諷刺的轉折。但上述情況對洛杉磯陳腐的組織似乎一點都不重要，這一點使科夏列克的委員們明白，任何建築師的接受度都比法蘭克高。科夏列克威脅著宣稱要告訴媒體，城內權勢組織的某些成員試圖干擾原本應該是中立的評選程序，才讓那些批評聲音安靜下來。儘管如此，法蘭克顯然面臨一場艱苦的戰鬥。選出受邀參加競圖的四名建築師後，評選委員私底下進行一次非正式的投票，出席該委員會的加州大學洛杉磯分校建築學院院長理查‧溫斯坦

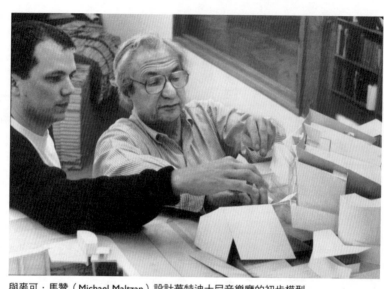

與麥可・馬贊（Michael Maltzan）設計華特迪士尼音樂廳的初步模型

（Richard Weinstein）記得多數委員偏向選擇史特靈。

「他們怕法蘭克怕得要命，」科夏列克描述洛杉磯那些領袖的看法。[8] 有些人甚至不想選擇知名建築師，一位音樂中心的董事會告訴科夏列克，只要更新改善桃樂絲錢德勒音樂廳，然後在隔壁的空地上複製，每個人都可以省事省力，不過法蘭克可能贏得委託案的可能性使董事會嚴重焦慮，以至於科夏列克主持的評選委員會被要求只能給予四位建築師評語，不能以偏好的順序排名，還要同意不得針對審議或異議做出任何公開的評論。

「他們要求，如果我們跟音樂中心董事會的意見相左，得放棄公諸媒體的權利。我們馬上回應對方的律師，我們會公開辭去委員會，」溫斯坦猶記當時。[9] 董事會最後讓步，評選委員會保有權利公開宣布推薦的建築師。假如音樂中心或莉蓮・迪士尼持反對意見，那麼他們將落入尷尬的局面，必須解釋為何他們要駁回自己內部中立的專業評審團的建議。

在這些沸沸揚揚的政治角力發生的同時，進入決選

的四位建築師已經開始著手構思他們的設計，評選委員會邀請他們為初步設計概念發表簡報，聽取評語和建議。這個簡報呈現被視為一個機會，觀察建築師對評語的回應能力。在溫斯坦的記憶中，四位候選者當中只有法蘭克在事後針對中期審查的意見做了大量修改。也只有他，對音樂中心提出的新演奏廳計畫綱要的每個要素給予設計答案，同時也是唯一一個持續提問的人。「每個人所提的方案都受到批評，改變方案的人只有蓋瑞。唯一處理委託說明中所含的每一個問題的人，也是蓋瑞，」溫斯坦說道。[10]

到了十一月，候選者都來到洛杉磯，在音樂廳委員會和附屬建築委員會面前，以他們最終的方案定稿進行簡報。委員會提供每位建築師一間會議室，安置所需的素材並呈現簡報，委員走訪一個個會議室。波姆被安排在第一位，法蘭克記得他走出來時面帶微笑，確信自己的簡報進行得非常順利，幾乎對這份工作十拿九穩。「一起吃午餐，跟我喝杯香檳吧，」波姆告訴法蘭克。[11]法蘭克沒有答應。他被安排在下午做簡報，可不想喝任何東西。更重要的是，他不確定波姆的推想是對的。

事實上，所有三位海外建築師都犯了戰術上和建築上的錯誤。波姆構想出一個幾乎可笑的宏偉規劃，在保羅蓋蒂博物館（J. Paul Getry Museum）館長暨科夏列克委員會成員約翰·沃許（John Walsh）看來，好像是為「不計其數的小人」而建的音樂廳。[12]史特靈的提案在中期審查時就被告知演奏廳包廂似乎視線不良，這一次又帶著毫無改善的規劃回來，委員會覺得這種行事很傲慢；霍萊因則發想出一座六邊形音樂廳的設計，室內布滿對迪士尼卡通人物的直接引用，委員會視這個舉動為故意屈尊俯就。

站在這三位旁邊，法蘭克呈現出理性、甚至謙虛的典型。他盡力區隔自己與被形容是狂野的聲譽，覺得印象深刻又感動。在波姆的提案之後，委員會對他聽取較早之前的批評意見繼而做出修改的程度，而法蘭克低調、「唉唷～真的沒什麼」的舉止，即

而且委員會會對於提出宏偉宣言的建築師擔心有疑慮，

使是對那些一心知道這至少是法蘭克隱藏雄心壯志的部分表面工夫的人來說，都正中委員會下懷。他的設計提出一個由觀眾環繞的舞臺為核心，深受漢斯・夏隆（Hans Scharoun）設計的「柏林愛樂廳」（Berlin Philharmonie）影響。建於一九六三年的柏林愛樂廳當時被視為二十世紀晚期最傑出的演奏廳，也是評選程序初期，委員會參觀的世界各大音樂廳中最受大家喜愛的建築。法蘭克還在廳院裡規劃一個玻璃屋頂的溫室，他稱其為「城市的客廳」[13]，賦予那棟建築物一個公共空間元件，其大眾主義意涵遠比霍萊因的迪士尼人物雕像裝飾更具說服力。此外，法蘭克規劃了一座音樂家的庭院，在評委眼中，這是法蘭克大方回應樂團團員的需求，以及莉蓮・迪士尼對花卉和庭院的喜愛。

法蘭克知道自己的簡報深受附屬建築委員會好評，也確定音樂中心的幾位董事，對於他是否應該得到信任並接手設計洛杉磯最重要的市政建築物，仍抱持高度懷疑。不過，四場簡報結束後，其他建築師很明顯都搞砸了機會，嚴重到法蘭克成了唯一留在場上的候選者。音樂中心演奏廳的委員會在市中心租來的克羅克銀行（Crocker Bank）會議室聚首，準備聽取建築委員會的報告。科夏列克所帶領的委員一針對四件設計提出看法和評語。約翰・沃許的結論是，法蘭克的設計是「唯一我真正想看到為愛樂建造的音樂廳」[14]，主張法蘭克根本不是高風險的選擇，反而是最安全的選擇，原因是委員會感受到他清楚了解洛杉磯這個城市，以及洛杉磯愛樂這個交響樂團，還有他有能力成為「一名可信賴、腳踏實地、高效率、打造功能完善建築物的建造者」。沃許口中的法蘭克，正是他所希望得到的形容，可是經過許多天和更多的會議，音樂中心的領導者才終於同意建築委員會的推薦。

「迪士尼夫人說她希望是法蘭克・蓋瑞，因為他創造了一座美麗的庭園，」科夏列克還記得。[15] 尼可拉斯主導的演奏廳委員會成員或許還有其他反對原因，卻終究找不到反駁她的理由。

完成簡報後，法蘭克必須緊接著飛往瑞士和德國，依照預定排程為威察斯工作。他剛抵達蘇黎世，飯店房間的電話就響了。電話那頭是尼可拉斯，「我需要你星期天下午三點回到這裡，」他說道：「我想你很有可能贏了。」

16 法蘭克趕回洛杉磯，與委員會進行最後一次面談，他們似乎把同樣在場的霍萊因當作候補，以防這場與法蘭克最後的面談與委員會任何疑慮。面談的尾聲，法蘭克只接到通知，隔天早上九點到桃樂絲錢德勒音樂廳「創始者廳」（Founders Room）。他帶著菠塔一同前往，對當天早上的議程不是百分之百確定。他抵達現場後發現，音樂中心的董事會、洛杉磯愛樂，以及附屬建築委員會和媒體齊聚一堂，準備聽到正式的宣布：全新華特迪士尼音樂廳的建築師已經選出，那就是法蘭克·蓋瑞。

在當時，為法蘭克工作的職員不到四十人，儘管他的事務所有所成長，仍然比他結束勞斯公司的業務、決定縮減規模時要小。事務所有幾位特別具才華的年輕設計師為他工作：才氣過人的年輕建築師陳日榮（Edwin Chan），兩年前從哈佛畢業後加入法蘭克的團隊，未來幾十年會在事務所擔綱要角；馬贊，幾年後會獨立執業，贏得華特迪士尼音樂廳競圖提案的關鍵設計師之一；羅伯特·黑爾（Robert Hale），曾在羅耀拉法學院案和當代藝術臨時展場案負責重要任務。

法蘭克事務所其他許多職員和當時甫出校園的畢業生，他們覺得在履歷表上添一筆法蘭克·蓋瑞事務所的短期工作經驗是不錯的主意，通常只待一、兩年。即使是辦公室比較資深的職員，也沒有處理過跟華特迪士尼音樂廳一樣大型又複雜的建案。法蘭克心裡明白，事務所需要改變。競圖用的企劃無論多麼難創造，只不過是初步設計。將藍圖轉成可建、實際的硬體設備，過程會花上好幾年，而且會重塑法蘭克

的執業。為了啟動華特迪士尼音樂廳建設程序，法蘭克聘請兩位建築師在接下來幾年與他緊密合作，扮演賦予事務所獨特性的重要角色：才華洋溢的設計師克雷格・韋伯（Craig Webb），曾為巴頓・麥爾斯（Barron Myers）工作；吉姆・格林夫（Jim Glymph），曾任職於法蘭克之前工作過的格魯恩建築事務所，監督洛杉磯會議中心完工。韋伯對劇場和演奏廳瞭若指掌，格林夫則對管理大型的複雜建案經驗豐富；兩人搭配馬贊，將成為法蘭克的核心團隊。

韋伯和格林夫對於在大型企業化事務所發展都不感興趣，但也懷疑是否可以融入法蘭克的事務所，因為那裡有時看起來更像藝術家的工作室，而非有能力打造大規模多元建築的事務所。在格林夫看來，法蘭克似乎是創造力十足的藝術家，身邊圍繞的許多人都比較傾向於保護他，更甚於提供完成事情的方法。格林夫在與法蘭克初次面試的地點聖塔莫尼卡弗羅明精食店（Fromin's），便坦誠相告。「以現在你的營運方式，我沒辦法跟你一起工作，」格林夫告訴他。[17] 法蘭克似乎認同他們不能成為好的工作夥伴，於是那次面試不合意地結束了。

一星期後，法蘭克致電格林夫。「讓我們再試一次，」他說。[18] 這次他們在中國餐廳「吳夫人」（Madame Wu）碰面，對談四小時。「我知道我必須改變我的經營方式，」法蘭克說。格林夫同意接受約聘。「我立刻懷疑自己究竟攬下了什麼工作，」格林夫說：「前面幾個月，我都花時間在處理法蘭克完成的建築物的漏水問題。沃許試著指導所有年輕孩子，工作量已無法負荷。」格林夫認為，許多年輕人做了美學上的決策，卻沒有真正理解實際面的影響，以為這麼做是在達成法蘭克更宏大的目標。格林夫稱自己是「搞定先生」（Mr. Fixit），一開始擔當的工作內容之一是找出為何沃絲克頂層豪華公寓的許多房間會變溼。他發現防水板，也就是屋頂邊緣的防水金屬片，竟然是以顛倒方式安裝，無視於工程

承包商的反對。負責該案的年輕建築師否決承包商的意見，因為他自認為顛倒的防水板比較能反映出法蘭克想創造的美學。格林夫很快察覺出法蘭克實際的一面，一樣沒有耐心容忍這種理由，格林夫告訴法蘭克那項錯誤是他的責任，他若珍惜與沃絲克的友好關係，就得承擔修理和更換的費用，別無選擇。法蘭克照做了。

格林夫是蓄鬍的健壯男子，看起來有點像科技人，又帶點嬉皮味道，他視自己為法蘭克的創意與注重實效兩種本能之間的溝通橋梁。根據他的描述，他希望法蘭克事實上理解「他的建築物運作機能必須更好，因為它們看起來過於怪誕。如果計畫不相符，他知道建築物無法發揮機能」。[19]

解決沃絲克頂樓豪宅的漏水問題與興建音樂廳是兩碼事。麻煩很快浮出檯面。令人興奮的計畫起步後，法蘭克多次與弗萊施曼前往海外參觀知名音樂廳，其中一次是法蘭克遊覽阿姆斯特丹，雷西打電話通知他榮獲普立茲克建築獎。然而沒多久，法蘭克就發現自己深陷一團糾結：主管音樂廳的洛杉磯音樂中心、身為使用者的洛杉磯愛樂、擁有該土地並同意在音樂廳建設地下停車場的洛杉磯郡政府，以及洛杉磯市政府、迪士尼家族，還有在建案裡擔任各個承包商和顧問。有時很難具體釐清誰才是業主。各方的利益並非總是相同，而法蘭克承擔不起與任何人產生不和的後果。事實上，此案的業主是類似九頭蛇的存在，也是造成華特迪士尼音樂廳耗時十六年才落成的一項原因，這將是法蘭克所經歷最漫長、最艱辛的歷程之一。

此外，法蘭克執行此案的過程中，有另一個甚至更大的障礙。他被告知，他的建築事務所不能獨自設計這座音樂廳。另一間事務所必須加入他的團隊，負責製作施工圖，即實際建造音樂廳所用的繪圖資料。這件事不是有另一間公司減輕一些他的工作量那麼簡單。就像建築師葛瑞格・帕斯夸雷利（Gregg

Pasquarelli）說過的，「建築師不會蓋建築物，我們設定指導說明書給其他人去建造建築物」[20]，就像是在說別人會獲得權利設定法蘭克建築的指導說明書。法蘭克覺得這是羞辱，事實的確如此。雖然較小的事務所負責設計，指派一間更大的事務所（稱為「執行建築師」）製作施工圖，是相當普遍的做法，但法蘭克明白這是讓出極大程度的掌控權，對他來說一直是很痛苦的抉擇。可是他深陷泥沼：他不可能回絕這份委託，因為他已經在大張旗鼓的情況下接受這個案子，如果因此而辭去會顯得小氣。更何況，要能充分掌控這麼複雜的建築設計，也已經是夠大的挑戰。法蘭克的事務所從來沒有製作過像華特迪士尼音樂廳這般極為複雜的建案施工圖，可以理解音樂中心認為他需要執行建築師來協力完成。可是，這樣的安排將會限制法蘭克決定最後音樂廳外觀該看起來的樣子。執行建築師會想方設法，把他的創意發想轉化成建築形式。但是，如果執行建築師覺得有些形式太過奇特，根本不知道該如何建造，到時候又該怎麼辦呢？

那就是法蘭克害怕發生的事。窮途末路之際，法蘭克決定與他認識的建築師丹尼爾·德沃斯基（Daniel Dworsky）主持的事務所合作。德沃斯基比法蘭克長兩歲，曾在密西根大學踢足球，後來才決定到洛杉磯設立自己的公司。德沃斯基是現代主義者，曾為多位影響法蘭克生命的建築前輩工作，例如索利安諾、佩雷拉與盧克曼建築事務所，儘管德沃斯基聯合事務所（Dworsky Associates）廣為人知的運動設施、機場、商業大樓等，與法蘭克設計的建築沒有任何相似處，兩人一直保持友好關係。

這項合作最後以災難收場。洛杉磯音樂中心想要快速進展，要求德沃斯基在法蘭克徹底完成設計前就開始製作施工圖，原本的初步設計經過法蘭克一再重複修改後，變得越來越複雜。法蘭克逐漸對類似他在威察設計博物館一案中所探索的弧形、流動的形式等形狀產生興趣，而由此誕生的華特迪士尼音樂

廳設計，與起初贏得競圖的方案越行越遠。

大家原本就預期設計定稿會改變，所以這不是問題。不過，不同的是，外觀看起來越來越難以施工，而且對在德沃斯基事務所工作的建築師來說，幾乎無法理解。格林夫領悟到，要實現法蘭克腦中所構思的日漸複雜的形狀，唯一的辦法就是利用電腦，快速地把事務所帶到科技的前端。他說服從來沒有用過電腦的法蘭克，允許辦公室使用為法國航太工業所開發用來製造飛機的電腦軟體，名為CATIA（電腦輔助三維互動分析），其曲線的複雜度不亞於法蘭克進行的設計。CATIA也可以運算應力，進一步協助工程師的作業，以經濟實惠的方式創造獨特元件，避免一再使用同樣的元素。

這是一大跨步，因為法蘭克的事務所甚至很少應用一九八○年代開始在建築事務所變得普及的簡單CAD（電腦輔助繪圖）系統。儘管CAD軟體可以加快二維繪圖製作作業的速度，早期的CAD系統無法處理複雜的三維圖形，而CATIA有能力在電腦螢幕上創造相當於模擬的三維建築模型。法蘭克的辦公室第一次應用CATIA，是協助為一座巨大的魚型雕塑製圖，這項一九八九年於巴塞隆納水域進行的委託案，必須趕在一九九二年奧運開幕前完工，若沒有數位科技，絕對趕不上原定的緊湊進程。當大家清楚了解，CATIA使得該次委託案得以遵守預算按時完成時，格林夫說：「那時才引起法蘭克的注意，他之前不想用電腦。」[21]

法蘭克突然變成電腦的信奉者。他仍然沒有興趣親自使用電腦，但察覺到電腦能將他腦子裡的構想，以他不曾思及的高效率方式，轉換成可建的物體。此外，隨著他腦中想像的形式越來越複雜，就需要越多數位科技，不僅可讓建物更有效率完成，也讓它們真的付諸實行。他信任格林夫在電腦上的應用是一種支持而非改變他的建築的辦法。「將電腦引進事務所的基本規則是，不得妨礙法蘭克的設計程

序，」格林夫解釋道：「法蘭克總是用三維的角度思考，而其中一項難題是，二維繪圖使這些非歐幾何的建築物難以建造。」[22]法蘭克也留意到威察設計博物館後實現的兩大建案都不如他原先想像的那麼有氣勢：安納海姆（Anaheim）的迪士尼樂園行政大樓「迪士尼團隊」（Team Disney），以及巴黎的「美國文化中心」（American Center），兩者皆是盒子搭配曲線的組合。隨著他腦中構思的幾何形狀越來越複雜，將想像轉換成可建的構造物，在實質上與經濟上的難度越來越高。有了CATIA軟體，他發現可以用較少的妥協，興建他自己想要達成的建築物。法蘭克領悟到，電腦可能是將他從限制中釋放出來的工具。

華特迪士尼音樂廳正式邁入設計程序的第一年，間歇地推進。「我想我們製作了五十或六十組不同的模型，各有不同的音樂廳構形，」當時擔任這項專案設計師的馬贊說道。[23]然後到了一九九一年，CATIA系統的出現，使建案進度開始加快。最終方案要求呈現一個長方形廳堂，以斜角面對街道，四周環繞著一個較類似雕塑的形式，法蘭克開始視此為一種包覆式，逐漸剝開、顯露內部的音樂廳。隨著法蘭克對CATIA系統更加得心應手，他構想的外形也變得更加流暢，開始越來越像在風中飄揚的巨帆。[24]他希望用石材包覆那些曲面，認為可藉此提升建築物的城市尊嚴，人們再也不用懷疑他依舊如職涯初期大家所熟知的拘泥於廉價建材。至少就理論而言，CATIA系統有能力指示各種裁切工具，以經濟可行的方式，裁出各式各樣複雜形狀的石片，然後拼貼在他預想的巨大弧形結構構架上。

可惜的是，德沃斯基聯合事務所沒有使用CATIA的經驗。當設計變得越加複雜，德沃斯基的團隊似乎越難理解。法蘭克擔心德沃斯基可能不足以正確理解他的設計，繼而難以判斷如何施工，這項擔憂如今正逐漸變成事實。儘管在德沃斯基的辦公室裡安排韋伯的辦公桌以供協調，施工圖的製作仍舊讓

大家挫折，而不是條理分明。承包商因為看不懂施工圖而感到困惑，用高價投標自保，看起來

前案子就會遠遠超出預算。馬贊記得當時事務所內有個統計，預估建案最終的造價，一九九二年估價的

花費是兩億一千萬美元，超出莉蓮·迪士尼捐贈金額的四倍。而這個數字似乎注定只會往上攀升。25

蓋瑞事務所與德沃斯基事務所的關係變得緊張。除了製作施工圖，德沃斯基也負責判定音樂廳是否

符合建築法規的要求，意味著德沃斯基才是這個建案中政府官員一般聯繫往來的窗口，而不是法蘭克。

使壓力更為沉重的是，洛杉磯郡政府必須在地上的建築設計完成前，開始建造音樂廳的地下停車場，以

遵守莉蓮·迪士尼的期限條件：捐款後的五年內開始施工。一九九二年十二月破土儀式進行時，事實上

只有地下停車場開始建設，無關地上的音樂廳。

一九九四年初，音樂廳本身仍然尚未開工。同年一月的洛杉磯北嶺（Northridge）大地震，導致決

定重新設計底層結構，替換成鋼構架，延後期限，也增加更多成本。到了八月，音樂廳委員會宣布該計

畫除了原本的兩億一千萬美元，還需要追加五千萬美元，而募款陷入停滯。一切開始看起來這座音樂廳

很可能永遠不會建成，沒有人想捐錢給注定走向失敗的計畫。郡政府官員尤其變得半信半疑，開始談論

在沒有租用建地的情況下，公告音樂廳，並改建停車場成為獨立的構造物。郡政府的律師理查·沃佩特

（Richard S. Volpert）表示，郡府行政部門準備放棄這個建案，因為實現條件超出洛杉磯的能力所及。

「假如你投入夠多金錢，就能打造原子彈、飛到月球，蓋迪士尼音樂廳了，」沃佩特如此形容。26

到了一九九四年底，委託案顯然停止進展。法蘭克深受打擊。不僅是因為他最重要的建築可能永久

停擺，也因為他被許多洛杉磯人士看成不負責任的設計師，執行著不可建的幻想。這是所能想像最苦澀

的批評，因為他自認為比一般人所認可的更講求實際，期待華特迪士尼音樂廳可以證明他不僅擁有創意

潛力，也有能力有效管理複雜的大型建案。相反地，這個建案卻被視為昂貴的蠢事。根據科夏列克的說法，德沃斯基做出的施工圖，最後演變成「一點用也沒有」。[27] 法蘭克感覺他在洛杉磯的名譽開始瓦解，並不是因為他試圖過度控制，而是他能控制的太少。法蘭克認定，德沃斯基無法做出適當的施工圖，就是拖垮建案的原因。

法蘭克與德沃斯基的友誼因此告終，這只是最低的損失。華特迪士尼音樂廳難解的政治結構、很多不同的公家與私人單位認為自己是主導者，再加上一位不清楚法蘭克設計的建築該如何建造的執行建築師，顯然並非打造即使在最理想條件下都屬高度挑戰的建築作品的正確公式。法蘭克從一開始就認為，聘請外部的執行建築師是個錯誤，可是如果堅持自己正確的代價是看到華特迪士尼音樂廳停滯不前，平反也沒有意義。

法蘭克總是視自己為局外人，儘管只要在他認定的條件下，他可以開心地接受邀請當個局內人。他以為華特迪士尼音樂廳會是他變成洛杉磯建築業界一分子的機會；情況卻非如此，他感受到洛杉磯業界整體同謀想要擊垮他。兩年前，他在洛杉磯各地開心地被視為市內新演奏廳的建築師，可是到了一九九四年，他開始害怕出現在餐廳或晚宴派對，在那裡華特迪士尼音樂廳往往被當成嘲諷的主題，比方說來自沃佩特的，連他不認識的人也會用建案的種種問題來為難他。事務所的年輕建築師覺得，相較於進行華特迪士尼音樂廳一案，法蘭克做其他案子時看起來不像完全投入工作。「比較難讓他對事物感到興奮。有幾年時間，法蘭克變得不一樣，」一直以來擔任華特迪士尼音樂廳團隊領導者的馬贊說。[28]

法蘭克覺得生氣，而他不能如過去習慣的那樣光是逃到工作裡避難，因為這個有史以來他嘗試過最大、最抱負不凡的案子，正是他情緒低落的源頭。於是他離開讓他不舒服的洛杉磯，抓住每個可以到外

地旅行的機會。自一九四七年在聯合車站下火車後，這是他第一次認真考慮到其他城市生活。他考慮把事務所遷到紐約，甚至巴黎；某個時間點，他甚至想過搬到羅德島的新港（Newport），他的建築師老友理查・索爾・沃爾曼（Richard Saul Wurman）幾年前開心定居於此。怪僻的建築師沃爾曼與法蘭克相似，可以算是喜歡談論任何事物的人，他在其創立的知名研討會節目TED中獲得最大的成功。法蘭克曾協同另一位他與沃爾曼的老朋友、建築師莫瑟・薩夫迪（Moshe Safdie），參加過幾次TED早期的研討會。

沃爾曼定居新港一處老豪邸，對於法蘭克可能做出類似決定格外興奮。[29]他提醒喜歡揚帆出遊的法蘭克關於新港的臨海地點的誘人之處，以及那裡多麼便於在東岸南北航行。沃爾曼竟然還跑去參觀一所閒置的舊發電廠，認為那裡或許可以改建成辦公室。不過菠塔完全反對搬到東岸的想法，她認為那裡是遊覽而非居住的地區，還提醒法蘭克，他尚未評估清楚把步上軌道的建築事務所橫跨國土搬遷到另一城市所涉及的令人生畏的挑戰。到頭來，其他城市對他的誘惑都只是幻覺：重點不是那些城市風貌多麼吸引他，而是事實上那些地點距離洛杉磯非常遠。華特迪士尼音樂廳案中止時，他對《洛杉磯時報》表示，自己感覺像是家鄉裡的賤民。以過去他總是從不安局勢出走的紀錄來看，他第一個衝動是離開市內不讓人訝異。[30]

最後解決辦法不是永久搬離，而是花很多時間在飛機上。有一些航程只是為了逃離。一九九四年春天，法蘭克和菠塔偕同他們住在普林斯頓鎮的文藝復興史家朋友厄文及瑪瑞琳・拉芬（Irving and Marilyn Lavin），展開暢遊歐洲的長期開車旅行。就某些方面來說，類似法蘭克與比亞斯夫婦同遊的近代

版。拉芬夫婦與蓋瑞夫婦一起在西班牙和法國各地旅行，欣賞仿羅馬式教堂，厄文‧拉芬記得法蘭克對仿羅馬式建築的濃厚興趣教他驚訝，一行人還在第戎停留，後來第戎變成對法蘭克來說特別有意義的地方。拉芬夫婦帶法蘭克欣賞十四世紀荷蘭雕塑家克勞斯‧斯呂特（Claus Sluter）的作品，這位藝術家以能夠在石材上引發如舞動布料般的效果著稱。斯呂特的創作對法蘭克而言是一種啟發，是他早期的歐洲行以來，接觸古代藝術最震撼的新體驗。拉芬形容斯呂特的雕塑是「巨型且體積龐大的人物，披著巨碩寬大的皺褶布料」[31]，使法蘭克開始思考以堅實形式來再現布料立體剪裁效果的概念。斯呂特的許多人物雕像上垂掛的僧衣頭巾，會直接影響法蘭克發展成建築作品的許多形狀。

儘管華特迪士尼音樂廳問題不斷，法蘭克事務所的業務卻在他鄉繁盛。他或許感覺到蓋瑞這個名字在家鄉已經蘊含失敗之意，而在自己本國以外的地方，他是有著豐功偉業的先知，所以樂意飛到任何有委託案的城市。他在歐洲備受尊崇多年，其聲望在一九九一年受到另一波助力提升；同年，擔任威尼斯雙年展美國參展主導人的菲力普‧強生，決定該次展出應單獨收入法蘭克及強生特別喜歡的另一位建築師艾森曼的作品。「蓋瑞與艾森曼皆無與倫比，」強生寫道。[32]對於法蘭克，他表示，「他的冒險反覆思索著未經試驗的材料及未經試驗的建築可能性，而他的繆思是『藝術』。」（至於艾森曼的繆思，強生說是「哲學」。）蓋瑞和艾森曼代表著強生美學趣向的兩個極端：蓋瑞視建築為來自於經驗，艾森曼則視建築為智性的追求。

德國和瑞士尤其渴望擁有法蘭克的建築。一九九四年，也就是華特迪士尼音樂廳停擺那年，法蘭克受邀在杜塞道夫設計三棟辦公大樓「新海關」（Der Neue Zollhof），而且新的建案一一在德國的柏林、法蘭克福、漢諾威、雷梅（Rehme）、巴特恩豪森（Bad Oeynhausen）、比勒費爾德（Bielefeld）等地啟

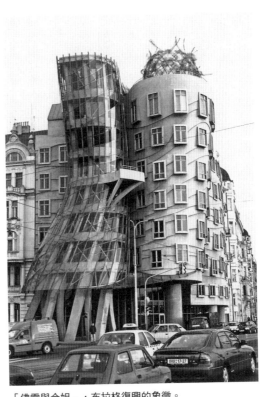

「佛雷與金姐」，布拉格復興的象徵。

緊密地與古老的街景結為一體，並且妥善處理了困難的手法，既能代表布拉格的新自由風氣，又作為提醒之物佇立，提示著法蘭克遠比平時得到的讚揚，更誠摯地關注建築與既存都市背景環境的關聯性。

法蘭克接到的委託還不止如此。巴黎美國文化中心是法蘭克在法國的第一個建案，一九九四年時已接近完工，其弧形石灰石表面提供一道線索，讓人以較小尺寸預覽法蘭克的設計若經落實，華特迪士尼音樂廳會是什麼模樣。三星電子邀請法蘭克在首爾設計一座大型博物館，而在鄰近家鄉的西雅圖，微軟創辦人之一的保羅・艾倫（Paul Allen）請他打造一座紀念歌手吉米・罕醉克斯（Jimi Hendrix）的博物

動。在巴塞爾市外，為威察設計的企業總部大樓已近竣工，早在威察設計博物館完成前，費爾包就聘請他負責操刀。一九九二年，法蘭克接受委託，為布拉格執行一項大型計畫案——外觀帶著俯衝動態的辦公大樓，以「佛雷與金姐」（Fred and Ginge）或「跳舞的房子」（Dancing House）的暱稱廣為人知，將成為布拉格復興的象徵，剛好於華特迪士尼音樂廳停擺的同時進行施工。這棟「跳舞的房子」輕快、流暢的形式，

館。同一時期，法蘭克在明尼亞波利斯為明尼蘇達大學打造以他的老友腓特烈・魏斯曼命名的美術館，還有俄亥俄州托利多（Toledo）的視覺藝術中心，也陸續開幕不久。與此同時，他透過參加世界各地的競圖增加自己的工作量，彷彿覺得自己可以藉由搭乘更多飛機到更多地方，避開「迪士尼後」的憂鬱。

他也有很多員工要養。華特迪士尼音樂廳一案進行時，法蘭克再次擴大事務所的規模。一九九二年，他雇用傑佛森，這位來自蘭登威爾森公司的建築師幾年前完成布洛德宅，布洛德夫婦多次邀請遭拒後，終於停止努力，他推斷如果傑佛森跟格林夫一樣，以身為複雜專案的熟練管理者聞名，可以完成布洛德的住宅建案，那麼他顯然了解事務所的運作，或許可以信賴並減輕法蘭克的管理重擔。法蘭克決定給格林夫和傑佛森事務所百分之二十的股份，把公司名字改成「蓋瑞建築事務所」（Gehry Partners）。*格林夫和傑佛森進一步在另一項共享所有權上與法蘭克建立更深的交情，就是一艘帆船。格林夫和傑佛森兩人都喜歡航海，幾次順利出遊後，法蘭克建議三人合買一艘帆船。法蘭克在多年後回想起，航海最大的樂趣是，能讓他與大量吸食大麻的格林夫，有個悠哉的地方享受飄飄然的感覺。強生的伴侶惠特尼定期提供大麻給法蘭克，他自然而然順手帶到海上分享。[33]

給予格林夫和傑佛森部分事務所的股權，進一步把事務所朝專業化推進，諷刺的是，當時華特迪士尼音樂廳的問題正給了他臭名，稱他為昂貴幻象的製造者。法蘭克沒有提供股份給大家預期他最可能給予的人——沃許。沃許向來對法蘭克忠心耿耿，法蘭克也繼續給予對方自己個人的忠誠，不過沃許逐漸向大型委託案的邊緣靠攏，對於日益倚重的CATIA軟體及其他數位科技感到不自在。到了一九九一年，情況變得顯而易見，他在事務所的資深建築師，比起使用電腦，手繪才讓他覺得舒適。他是老派的建築師，身分不再代表關鍵角色，他在法蘭克身邊參與重要建案的時間越來越少。他的角色演變成在辦公室帶領

年輕建築師的導師，以及傳承事務所回憶的教授，他所記得的事情就算沒有更多，也極可能跟法蘭克一樣多。法蘭克決定是時候讓沃許離開，嘗試給予暗示，希望沃許可以看清，保有他們四十年友誼的最好辦法就是離職。

明白除了法蘭克的身邊就沒有職場生涯的沃許，察覺到隨著事務所的演進，他在裡面沒有要角的位置，不過仍繼續待了好幾個月，明顯不安卻沒有能力做出行動。無法直接開除好朋友的法蘭克，逐漸對沃許的工作變得嚴厲，心想這個舉動可能會迫使沃許因沮喪而離開。這是極端的消極侵略性行為，其殘忍所產生的效果不彰，只讓法蘭克覺得有罪惡感，也加重兩人之間的緊張氣氛。沃許找兩位緊跟在法蘭克身邊工作的資深建築師大衛・丹頓（David Denton）和黑爾商量，然後一九九一年初，他寄給法蘭克一封手寫的信，相當於提出懇求，希望得到更多有意義的工作任務，並提出半工半薪的工作模式。

幾天後，沃許走進法蘭克的辦公室，告訴眼前的朋友，他認為自己在蓋瑞建築事務所的用處已經走同事。

仍然無法跟沃許面對面談論未來的法蘭克，拜託格林夫介入。格林夫帶沃許到科洛弗大道辦公室的室外陽臺，兩人在那裡有一段情緒激動的長時間對話。格林夫告訴沃許，事務所擴大發展後，已經無法提供他有意義的職務，唯一能夠讓他與法蘭克長年友誼續存的方法，就是他只當自己是朋友，而不再是同事。

＊ 事務所長年來都以「法蘭克・蓋瑞聯合事務所」對外營業，儘管法蘭克幾乎不再使用中間名的縮寫。寄給他的信件常常誤寫成「Frank O'Gehry」，一開始讓他覺得很好笑。不過，久而久之，這個錯誤重複多到變成惱人的事，以致他決定去掉簽名的中間名縮寫。

到盡頭。他開始進入新的職場，在洛杉磯南加州建築學院任教，偶爾與一、兩間本地的其他事務所一起執行小建案。他開始花更多時間鑽研音樂，那是另一項早年使他與法蘭克聯繫在一起的興趣。偶爾他會返回蓋瑞的事務所，協助歸檔作業及其他與事務所歷史相關的事情，因為解決難題而鬆了口氣的法蘭克則歡迎他的拜訪。假如格林夫和傑佛森的到來，代表法蘭克的事務所在組織方面的進化，那麼沃許許的離去就是辦公室情感上的象徵，那個辦公室處於小規模、鬥志旺盛、充滿藝術氣息、倨傲不遜時期的最後殘影。

那段時期出現法蘭克生命中另一項變遷。幾年前，當他贏得普立茲克建築獎時，他開玩笑地做出承諾，不過後來沒有用那十萬美元獎金來讓自宅完工，而是完成母親希望擁有自己的家的願望，把獎金花在黛瑪所住的布蘭伍區小洋房。房子有個小後院，法蘭克設計一個格子涼亭和門廊，讓黛瑪可以坐在室外。到了一九九〇年代，黛瑪的記憶開始衰退，一天她告訴法蘭克，是時候安排庭園派對了。

「什麼庭園派對？」法蘭克問道。[34]

「你知道的啊，我們每一年都會辦的，」黛瑪告訴他。

法蘭克跟著演戲，問母親想邀請誰來參加。

「以往的那些人啊，」黛瑪說。

家裡從來沒有辦過任何庭園派對，可是法蘭克看到黛瑪多麼重視這件事，把他的舅舅凱利夫婦送上飛機來到洛杉磯，還邀請了黛瑪在世的表親，再加上他自己和菠塔的幾個朋友，最後請來紐約貝果公司（New York Bagel Company）承辦餐點，法蘭克幾年前曾為這家公司設計店面。

派對規劃出現災難：黛瑪對庭園派對的構想一天比一天變得更隆重，她告訴園丁砍下所有她自己的花園、鄰居的花園、整條街全部花園裡的樹木，以便提供更多空間招待她的客人。當園丁猶豫是否要砍掉不屬於黛瑪的花園的樹木時，她打電話給法蘭克，堅持要求他幫忙解決。他趕到母親家裡，表達自己的歉意，但這個庭園派對必須比她所希望的小一點，他承諾母親派對依然會盛大歡喜。

當天的確如此。正在學習小提琴的山姆，愉快聆聽向她致敬的乾杯和致詞。那天下午，她搖身變成心中一直以來想像的尊貴氣派女主人。那一天的快樂記憶伴著她生活直到去世，派對結束後不久，她在兒子買給她的房子裡安息。事情發生在一九九四年，當時法蘭克正在日本演講。他接到電話，通知他說黛瑪的狀況惡化的消息，他取消所有行程計畫，趕回洛杉磯。然而為時已晚，黛瑪已經永眠。

黛瑪葬在伊甸墓園，不是在艾文旁邊：艾文去世時，家裡沒有能力買下兩個相鄰的葬地，因此與艾文相鄰的空位已經占用了。[35]黛瑪的墓地在比較高的山丘上，法蘭克買下左右兩邊的墓地，他表示，只是想確保她不會覺得被陌生人推擠。黛瑪的棺木入土後，家族成員走下山坡到艾文的墓前。三十二年前艾文去世後，這是法蘭克第一次到這裡，也是他的兒子們的第一次。

那次也是法蘭克四個孩子少有的聚首。十五歲的山姆帶了一個迷你的魚型雕塑，放在祖父的墓碑上，分享這個家族的圖騰，不僅藉此象徵性地將艾文與法蘭克的成功連結，也與他去世後這些年家族的進展連結。[36]這是深刻的舉動，把一直界定自己是高柏格的艾文，完整地變成艾文‧蓋瑞，並且在往生後贈予他在世時從未徹底呈現的家長地位。

法蘭克記得，那個片刻滿溢著家族人的親情，以及他對兒子感性的敬畏。[37]那時，法蘭克的兩個女兒

已經邁入三十歲，阿利卓和山姆都是青少年，四個孩子或多或少都因為缺少法蘭克的關注而痛苦。他愛每一個孩子，可是從不善於盡量撥出時間將自己抽離工作，或者減少與啟發他的作品的藝術家、建築師、朋友的社交聯繫，然後如他認為應該做的那樣陪伴他們。兩個兒子在成長過程中學會認定法蘭克每個週末都在辦公室，而在他們更小的時候，法蘭克會帶著他們，在他工作時讓他們在辦公室到處跑。他們在成長中沒有任何權利意識：山姆記得小時候曾想過，沃許是事務所的老闆，因為他看起來態度比較嚴肅，法蘭克是替他工作的職員。[38]

有時候，假如菠塔很忙碌，法蘭克會在某個星期六把兩個兒子單獨留在家裡。有一次，他正打算出門工作，看到他們坐在電視機前看卡通。「別這樣待一整天。」他告訴他們。[39] 那天下午，兩個孩子在戶外玩耍一陣子後，又回到電視機前。當阿利卓聽見法蘭克的車子停進家裡，馬上跑到外面挖起一把綠草，分了一些給山姆，然後兩個人把草塞進耳朵裡。法蘭克走上樓，發現他們躺在他的床上看電視而暴怒。

「我不是告訴你們了，」他開始說教，然後看到那些綠草，不禁笑得歇斯底里。他除了真心希望能夠與兒子們共度舒服輕鬆的時光，別無所求，這就是為什麼阿利卓

阿利卓、山姆、菠塔和法蘭克

五歲時問他如果沒有八字鬍看起來會是什麼樣子的時候，他馬上走進浴室，剃掉他從一九六〇年代就蓄起的鬍子。[40]（當阿利卓看到父親刮掉鬍子，要求他再把鬍子放回去時，法蘭克就沒有那麼遷就了。此後他再也沒有留八字鬍。）

兩個孩子求學時都沒有特別輕鬆。有閱讀障礙的阿利卓，求學歷程跌跌撞撞，包括唸了五年為學習障礙學生創辦的特殊學校。[41]他擁有特別敏銳的視覺認知力，打從小時候起，就能辨識出掛在法蘭克和菠塔房間裡的幾乎所有藝術家的作品。可是他夢想成為醫生，他記得直到上了生物課，才完全對醫學失去興趣。聖塔莫尼卡高中一位極有天賦的美術老師，鼓勵阿利卓繼續追尋他對藝術的熱衷，最後他成了羅德島設計學院畢業生。

山姆對建築比較感興趣，可是一開始他想成為工業設計師，一九九八年自洛杉磯郡立高中畢業後，進入巴爾的摩的馬里蘭藝術學院（Maryland College of Art）就讀。三年後，在不確定自我與未來想從事的工作的情況下，他決定休學一年。法蘭克鼓勵他回到洛杉磯，在事務所幫忙當時正在進行的家具及其他商品的設計。「他騙了我，」山姆說：「很快我就開始忙建築的事情了。」[42]之後，山姆以事務所某種實習生的身分參與工作，接著在多年舉棋不定是否可以跟隨父親的腳步踏入建築專業領域後，選擇短期為洛杉磯另一位建築師工作，之後又在維也納進修建築一年。他在夏天返家，到法蘭克的辦公室工作，從此沒再離開過。二〇〇六年，他以建築師身分開始自己的職涯後，寄了一封電子郵件給父親。

山姆寫道：「我在你的辦公室做的每一件事，都激勵我盡最大的努力，完成手上的任何工作，謝謝你。謝謝你。你幫助我了解什麼是我想做的事情。愛你的山姆。」法蘭克開心得一直把這封電子郵件的列印本保留在辦公桌上。這不只是彰顯身為家長的驕傲而已。山姆的電子郵件提

法蘭克醉心於曲棍球，將他為諾爾家具設計的曲木合板椅命名為「橫杆阻截」(Cross Check)。

醒法蘭克，不管有時他認為孩子們多麼難搞，他們都可以帶給他比任何其他事情更棒的滿足感。

幾乎是出於意外，法蘭克也帶孩子們認識冰上曲棍球。一次前往太陽谷（Sun Valley）的家庭旅行中，法蘭克希望兒子們可以學會滑雪，而他則好奇自己再穿上溜冰鞋會是什麼感覺，那是自他在加拿大的青少年時期以來就不曾感受過的體驗。阿利卓和山姆上滑雪課的時候，法蘭克租了一雙溜冰鞋，走進溜冰場，立刻摔個四腳朝天。這個結果只是令他想要再次溜冰的欲望變得更熱切，回到洛杉磯後，他開始在聖費爾南多谷的溜冰場上課。他記得成長過程中多麼喜愛冰上曲棍球，帶著兩個兒子到溜冰場，三個人很快就在一起溜冰。兩個兒子積極想參加少年曲棍球隊，為他們的興趣感到開心的法蘭克，承諾波塔說他會負責載孩子往返練習和比賽場地。不出所料的是，法蘭克實現的次數少之又少，因為他正展開繁多的海外行程，在洛杉磯的時間不足以固定當個可信賴的隊員家長。

「因此我認識了從托倫斯（Torrance）到帕諾拉瑪市

（Panorama City）每一座溜冰場，」菠塔說道：「我變成曲棍球媽媽。」[43]

不久，法蘭克與名人往來的才能，開始在曲棍球的領域發威。他遇見在同一座溜冰場學溜冰的好萊塢製作人傑瑞‧布洛克海默（Jerry Bruckheimer）。布洛克海默正在成立好萊塢曲棍球隊，邀請法蘭克加入。穆琳‧查特羅（Maureen Chartraw）是諾爾家具的顧問，法蘭克正在為這間家具公司設計椅子，*她的先生是當時洛杉磯國王隊的職業冰球員瑞克‧查特羅（Rick Chartraw），查特羅夫婦邀請法蘭克和孩子們來觀看國王隊的比賽。法蘭克跟他的兒子一樣是熱情的球迷，至少跟他們一樣為能見到球員而無比興奮。他決定創立一個辦公室球隊，用他的名字縮寫取名為FOG，隊員包括擔任中鋒的法蘭克，山姆和阿利卓也加入，還有馬贊和魯博維奇等人。[44]法蘭克與FOG隊一起打球到年逾七十，持續的背痛使溜冰變得過於困難。

對萊思麗和布麗娜來說，生活中的一切從來不像阿利卓和山姆所經歷的那般容易。儘管有求學上的問題，法蘭克的兩個兒子是由關愛、同居的父母養育長大，這是他的兩個女兒從小就不曾擁有過的體驗。法蘭克在女兒的成長過程中嘗試保持聯絡，可是安妮塔再婚後，探訪的機會變得相對零星，甚至有一段時期，他與兩個女兒幾乎斷了聯繫。等到菠塔變成法蘭克生命中發揮作用的存在，她鼓勵法蘭克投入更多心力，挪出時間與女兒相處，而在兩個女兒都沒有出席的婚禮後，菠塔盡力扮演關心的後母的角色，力勸法蘭克邀請萊思麗和布麗娜參加家庭活動。可是那些年，菠塔因為要照顧兩個小男孩而無暇分

*法蘭克惟恐人們不知道曲棍球在他的生命中或在發想諾爾家具時所扮演的角色，把當時設計的用彎曲楓木板條做成的椅子，取名為「橫杆阻截」和「帽子戲法」（Hat Trick）。

心，特別是萊思麗又總是情緒不穩且孤僻。她和布麗娜在小時候會寫信給法蘭克，告訴父親說她們多麼想見到他。畢業於加州藝術學院的萊思麗是才華洋溢的藝術家，她畫過一系列漫畫，每個畫面呈現一個小孩和一個留著八字鬍的男人的兩張臉，輪流對彼此微笑和皺眉。在最後的畫面裡，那個顯然就是萊思麗本人的小孩人物親著留著八字鬍的男人的臉，也就是她的父親，而男人微笑著。[45]

對阿利卓和山姆來說，菠塔那天生可以平衡溫暖的關愛、堅定、明確的能力，讓整個家維持在一種穩定狀態，那是萊思麗和布麗娜難得體驗的。雖然菠塔在山姆出生之前就已經在法蘭克的辦公室工作，主要負責掌管簿計事務，但她理所當然地認為，自己要做好辦公室和家長兩邊的責任。她養成把工作帶回家的習慣，在兒子們上家教課時工作，或者坐在曲棍球練習場寒冷的露天座位上處理。而且她可以用安妮塔辦不到的方式來應付法蘭克。「我母親掌管整個家，」阿利卓說道：「假如我父親回到家來，心情壞到極點，對某個開發商或某件事生氣，我母親就會說：『法蘭克，記好了，我們不為你工作。我們是你的家人。』」[46]

從威尼斯區海邊的時髦工作室，到聖塔莫尼卡科洛弗大道上凌亂工業建物裡以數位科技驅動的蓋瑞建築事務所的世界，這個轉換過程也可連結到法蘭克與彼得‧路易斯的關係。路易斯是法蘭克最與眾不同、最熱情洋溢的客戶之一，兩人曾共譜長篇建築事蹟。這位進步保險公司（Progressive Insurance Company）的億萬富翁董事長，與法蘭克的交情只能說獨一無二。路易斯在一九八四年認識法蘭克，兩人見面之前不久，他才在公司總部所在地克里夫蘭的郊區買下一大片土地，預計在那裡與建一棟私人住宅。有個朋友告訴路易斯，蓋瑞正在城裡的當代藝術館演講，那時路易斯對他的了解甚少，後來路易斯描述

他是「明日之星」。[47] 路易斯回憶起他對法蘭克的第一印象：「我預期會看到一個魅力四射的人，可是蓋瑞不高、強壯，而且非常專業。他穿了一套不合身的西裝，透過無框眼鏡望著他的聽眾。他謙虛的敘述讓我著迷，他形容客戶們的目標如何演變成他背後螢幕上出現的熱情洋溢、快活的構造物。我體會到蓋瑞既是藝術家，也是建築師。他的洞察力、深奧、想像力都令人折服，但看起來是腳踏實地的人……」

法蘭克的民眾太多，讓路易斯從未有機會上前介紹自己。過了兩年，路易斯才致電在洛杉磯，圍繞我想像自己的熱情和資源，能夠為蓋瑞的超群才氣增添巨大的助力，讓他登峰造極。」演講過後，表達自己曾在克里夫蘭聽過他的演講，問他是否願意在克里夫蘭外圍的鄉村地區一塊十二英畝的土地上設計一棟住宅。

不久，路易斯飛往洛杉磯，與法蘭克相處了一個下午，四處參觀蓋瑞設計的住宅，包括令路易斯振奮的法蘭克自宅。他們很快就意氣相投：如路易斯日後所形容的，兩人都是「離經叛道者、接受精神分析法治療的人、支持政治進步」[48]，看來全極為類似，只有各自的銀行帳戶金額大小除外。路易斯想像自己正給予法蘭克的機會，就跟當初富商愛德格·考夫曼（Edgar Kaufmann）委託萊特設計「落水山莊」（Fallingwater）一樣，他想像自己也會變成那種客戶，有能力打造將在建築史上留名的舉世無雙壯麗住宅，一輩子愉快居住，然後遺留給廣大民眾。

他告訴法蘭克，他手中備有五百萬美元預算來建造夢想中的房子，預付五千美元費用，並承諾不管法蘭克需要多少時間來發想這件案子都會買單。由於法蘭克自宅帶給路易斯耐人尋味的感受，他不禁說出內心的好奇：不知保留建址上原有的房屋，嘗試做類似蓋瑞住宅的那種改建，有沒有意義。九個月後，法蘭克致電路易斯，表示這個好奇令他頻頻受挫，詢問是否介意拆掉老房子？路易斯早就想要拆掉

那棟舊房子，只是沒有料到法蘭克會如此認真看待他想保留老房子的假設性問題。

設計程序重新再來一遍，路易斯問法蘭克是否可以答應六星期後，親自帶著新的設計圖到克里夫蘭給他。法蘭克同意了，如期帶著巨大的模型出現，那是由幾棟小建築物組合而成的院落，以U字型排列，圍繞著一個開放式中庭。一棟用來容納娛樂室的建物，位處中庭的正中央，外觀像一條盤踞的蛇；還有一座魚型的玻璃花園亭閣；其他區塊則覆以不鏽鋼屋頂和黑玻璃地板，全部以各式各樣的幾何形狀組構。大概在這同一時期，法蘭克正著手進行許納貝爾宅和溫頓客居，因此可以明顯看出這項設計與前兩者的關聯。

不過，路易斯宅是三件委託案中最前衛的，路易斯對此高興又激動。他已經準備好邁向下一步，與建他名為「溪木山莊」（Brookwood）的住宅，一旦法蘭克把設計轉化成一組施工文件就可動工，而法蘭克承諾在一九八六年三月遞藍圖。截稿日期到了又過去，可是心情雀躍的路易斯，覺得自己有耐心再多等一些時日，起碼部分原因是法蘭克在世界各地的能見度越來越高，他那時在興建第一件歐洲建案威察設計博物館。他嘗試增加一些優惠條件，請法蘭克在克里夫蘭市中心為進步保險公司設計新的總部大樓，法蘭克起初回絕這項委託，轉交給強生，後者推薦艾森曼。最後路易斯還是繞回到法蘭克，說服他為總部構想設計，法蘭克後來構思了一棟樓高五十四層的大廈，頂端擺放歐登柏格的雕塑品。

一棟頂著歐登柏格雕塑品的蓋瑞摩天大樓，毫無意外地並未在克里夫蘭受到一致的讚賞，最終只能落空收場——進步保險公司董事會從一開始的滿腔熱忱，逐漸因發現自己成為一場建築辯論的暴風眼而轉為不悅，繼而認為法蘭克比較適合當路易斯的私人建築師，更甚於為企業做設計。這件總部大樓的提議讓法蘭克分心，進而延後路易斯宅的進度，一九八八年、一九八九年間只有極小的進展，當時法蘭克

因為華特迪士尼音樂廳競圖、圍繞著普立茲克建築獎而安排的活動，以及對新案子與日俱增的投入，一再造成更多延遲。「我像個熱情的追星族，繼續懇求蓋瑞為溪木山莊努力，」路易斯回想說。當時機到來，正巧碰上ＣＡＴＩＡ系統在事務所內的發展，於是溪木山莊變成讓法蘭克實驗數位科技的實際實驗室，提供一個地方讓他測試這個軟體可以如何協助設計，以及如何處理構想出來的極端形狀的工程細節。路易斯繼續鼓舞法蘭克最勇於冒險的想像，並且決定增設獨立的附屬建築物，作為長大成人的孩子的客居，又進一步刺激法蘭克的規劃，使整座宅邸變得更加繁複。路易斯事業興隆，他持續因這個案子而滿懷期待，「法蘭克一天比一天有名氣，而我也越來越富有」。[50]他顯然很享受那段美好的過程。

法蘭克跟路易斯討論過他長久以來對合作共創的興趣，而路易斯可能基於「派對加一位客人永遠不嫌多」的理論，同意他的提議，認為出身克里夫蘭的菲力普‧強生會願意成為這個建案的一分子，強生最後操刀設計客居構造物。路易斯也委託歐登柏格製作一個高爾夫球袋的紀念雕塑，請塞拉在車道入口處設計汽車大小的隧道，並邀來版畫家法蘭克‧史帖拉（Frank Stella）設計警衛室。

這件設計的排場確實變得越來越浩大，也越來越昂貴。經過三年持續的探討和設計的演變後，路易斯明白這件委託案早就超出他原本五百萬美元的預算，但在不知道到底超出多少金額的情況下，他利用一次晚餐的機會，問法蘭克估計造價已經增加到多少了。

「可能大概五千萬美元，」法蘭克告訴他。[51]

「比爾‧蓋茲的房子造價是多少？」路易斯問。

「我不清楚，可是我看報紙寫的是五千五百萬，」法蘭克回答。

「那麼我們應該沒有問題，」路易斯告訴法蘭克。

但實際情況並不樂觀。路易斯繼續鼓勵法蘭克反覆為案子設計新版本，接著一九九五年春天，他在《紐約時報雜誌》特別版上讀到一篇名為「藝術品住宅」（The House as Art）的報導，內容公開了他的住宅設計，還有西薩・佩里、格瓦斯梅、范裘利等建築師所設計的其他住宅，廣泛討論完成建築訂製作品住宅的造價。很遺憾的是，路易斯的住宅被描寫成富人極度揮霍的奢侈，一種來自客戶端而非建築師端的過分鋪張，這篇報導震撼了路易斯。法蘭克沒有為整件事加分，報導內文引用他說過的話：「我是個空想的社會改良家，內心崇尚自由主義，我很難想像我為有錢人設計房子是在解決任何問題。我說

〔對路易斯〕：『你為何不建一棟只要五百萬美元的房子，把剩下的捐作慈善？』」[52]*

這句話並不坦率，我們最起碼可以這麼說；法蘭克沒有試圖壓制路易斯躍躍欲試的期盼。路易斯日後提起，在他的心裡，他盤算著自己可能會願意拿出四千萬美元支付一切，包括藝術品、建築師費用及其他相關成本。那篇報導刊登後幾星期，路易斯與法蘭克及他的團隊見面，當場把問題丟給格林夫，卻得到尷尬的沉默。「看在老天的份上，告訴我數字是多少，」路易斯當時說。[53] 格林夫接著告訴他，眼前建案的總造價已經攀升到八千兩百五十萬美元左右。

「簡直瘋了，」路易斯說：「我們結束了。」[54] 接著他出發到機場，下定決心從委託案中一走了之。返回克里夫夫蘭的飛機上，他開始懊悔。他已經花了十年時間在這件案子上，支付蓋瑞建築事務所六百萬美元費用，現在要一筆勾銷的想法困擾著他。當飛機抵達後，路易斯致電法蘭克，詢問是否可以把建案調整回四千萬美元的造價。路易斯記得法蘭克一開始拒絕這個要求，表示建案就是眼前的規模，不能妥協。相反地，法蘭克的記憶完全不同，他表示自己告訴路易斯，他相信一個重整、簡化的版本，可

以用兩千四百萬美元建成。55 而這符咒似的重複設計已遭破除，使得住宅再也沒有進展。

儘管如此，路易斯與法蘭克的情誼依舊，或者至少是在兩人幾乎不跟對方說話好幾個月後。法蘭克覺得路易斯一路上驅策著他，宣稱對造價毫不在乎，沒有意識到是路易斯自己，把一棟居家型房屋推向機構建案的範疇。法蘭克認為，由於他的客戶想要的龐大空間和獨特形式，造價昂貴是無可避免的結果，更何況事實上路易斯希望把溪木山莊當作辭世後能繼續經營的機構，整體規劃含有許多博物館的特質。站在路易斯的立場，他覺得自己好像被看作傻子，特別是在《紐約時報雜誌》的報導中。

溪木山莊一案的瓦解，不是普遍常見的兩大自我意識的碰撞，儘管兩人都相當自我，而且都因此深受傷。可是法蘭克和路易斯終究要的是同樣的結果——一件非凡的住宅作品，會引起世界關注的建築，而他們沒有人真正了解要付出的代價不只是金錢上的，還有精神上的。路易斯把那棟住宅當作一種代表理想化版本的自己，希望藉此確立自身為客戶的不凡，他不清楚這樣的房子將會改變他，更勝於代表他。就法蘭克的部分，他忽略了自己應該知道，即使當客戶說沒有限制，並不代表百分之百毫無設限。

*我就是那篇《紐約時報雜誌》報導的作者。報導刊出前好幾個月，我訪問蓋瑞關於路易斯委託案的事，而他正陷入週期性的自我懷疑起伏，質疑他手上許多建案的正確性，不只有這一樁。我好奇地想探究更廣的問題，關於「高藝術」住宅及建築師—客戶關係所扮演的角色，該篇報導指出當客戶給予建築師無限的自由時，接踵而來的可能問題。「喜愛建築的客戶，假如愛得足以讓他的建築師單獨作業，可能並不真正有益於建築的創造；建築的真諦在於，其本質彰顯於將平凡、真實世界的需求轉化成藝術，」我寫道：「幾乎不變的是，一名建築師最棒的作品，是誕生自一場強烈、有時甚至痛苦的，客戶與建築師的對話。一位只說不的客戶，不可能互相砥礪；一位只說好的客戶，也沒有真的比較好。」一直到許多年後，我才意識到路易斯以為那些描述是針對他，那篇報導是他取消住宅委託案的導火線。

縱然如此，存在於兩人之間的是真感情，誰也不想放棄這段友誼。建案取消幾個月後，法蘭克到克里夫蘭拜訪路易斯，告訴他負責這件案子的那些年，對他的意義有多大。法蘭克說，一切就像是獲得麥克阿瑟「天才獎」獎金，一大筆金錢容他發展最新穎的創意，沒有任何牽掛。路易斯溫文地接受這個讚美。「蓋瑞自己學會一種煥然一新建築的複雜工具，躍升為二十一世紀極具影響力的藝術家，」他說：「我付出學費，以他的客戶的身分體驗了那份滿足的心情。」[56]

雖然路易斯從未建成自宅，幾年後卻透過自己的慈善事業完成兩件蓋瑞的建築：凱斯西儲大學魏德海管理學院（Weatherhead School of Management, Case Western Reserve University）的「彼得路易斯大樓」（Peter B. Lewis Building），二〇〇二年竣工，以及路易斯母校普林斯頓大學的「彼得路易斯科學圖書館」（Peter Lewis Science Library），二〇〇八年啟用。兩座建築皆應用法蘭克當初開始在溪木山莊案發展的創意與科技。而路易斯也會因為另一個理由，與法蘭克保持密切聯繫，緣由回溯到一九九三年舉行的一場活動，也就是溪木山莊案結束前兩年，當時法蘭克介紹路易斯認識古根漢基金會總監克倫思。克倫思和路易斯變成朋友，路易斯日後加入古根漢的董事會，最後當上主席。接下來的十年，克倫思、路易斯與法蘭克變成緊密往來的三人行，一起工作、旅行，規劃古根漢的未來，而克倫思將成為法蘭克生命中最至關重要的業主。

14

古根漢與畢爾包

克倫思第一次邀請法蘭克設計博物館時，以不了了之收場。那是一九八七年，擔任麻州西北部威廉斯學院美術館（Williams College Museum of Art）總監的克倫思為所見的懸殊差異感到震撼：他居住的大學城威廉斯鎮瀰漫著上流社會的氣息，東邊老工業城北亞當斯卻盡是粗糙、經濟蕭條的景象。北亞當斯的市中心有一片巨大的複合工廠建築盤踞，過去一度屬於斯普拉格電氣公司（Sprague Electric Corporation）所有，多年前棄置。克倫思心想，為何不能把這些工廠建物改建成展覽當代藝術的場所呢？許多新藝術需要比大多數美術館能提供的更寬闊的展示空間，而且舊物新用也是復甦這座困頓城市的辦法。

克倫思的想法最後落實，成了麻州當代藝術館，一切要歸功於洛杉磯市中心的當代藝術臨時展場，法蘭克於一九八三年改建老舊倉庫所設立的一個展覽空間。因此，克倫思聯絡在洛杉磯的法蘭克，並不教人意外，他邀法蘭克造訪北亞當斯，隨行的還有兩位他也很欣賞的建築師：SOM建築設計事務所的柴爾茲，以及范裘利。他希望柴爾茲為原本的複合工廠建築設計總體規劃，再由法蘭克和范裘利設法協力，將多個工廠空間設計改建成展覽室。克倫思認為，法蘭克不修邊幅、原始的美感，可以與東北部的磚砌老舊工廠搭配合宜，就像洛杉磯老倉庫的再生。此外，他覺得向來以一定程度、隱約顯現的普普藝術感性著稱的范裘利，將會是有趣的合作夥伴。

克倫思是一個高大、精神緊繃的男人，喜歡騎摩托車，偏好用省略、暗藏玄機的字眼說話，早已因為身為思想大膽、勇於冒險的美術館總監而享有盛名，能夠說服三位知名建築師為一宗他沒有資金完成的大型計畫案共同合作，就足以說明他的個性。三位建築師構思了一個設計方案，只是造價果然太過昂貴，無法執行，克倫思只好轉向麻州一家專門整修老舊建築物的公司。雖然法蘭克的設計很快告終，他與克倫思的情誼卻持續發展，就像法蘭克一路走來遇見的許多人，他們探索打造「蓋瑞建築」的想法，往往衍生出一段比委託案更長久的私人情誼。

以克倫思這段關係來說，等待開花結果的時間不長。麻州當代藝術館的長篇故事陸續展開的同時，克倫思正與古根漢美術館商議，考慮接棒下一任的總監；到了一九八八年初，他離開威廉斯鎮，前往紐約定居。克倫思能坐上總監的位置，主要是因為他所懷抱的遠見和理想，他渴望擴大古根漢，使其成為擁有多座國際前哨地點的機構，藉此讓館藏及短期展覽得以在世界各地巡迴展出。他的願景是把古根漢經營成一個國際美術館「品牌」，利用全球對現代美術館的需求漸增之勢乘勝追擊，他很快進入協商，設想在奧地利薩爾茲堡設立古根漢美術館，預定由維也納建築師霍萊因操刀設計。薩爾茲堡美術館尚未有進一步動作——到後來終究一場空——克倫思就在馬德里的一場古根漢館藏展開幕會上，碰到西班牙巴斯克自治區的政府代表前來洽談，對方計畫將一間巨大的老舊紅酒倉庫，改建成畢爾包市內的文化設施。這個建案屬於更大的都市規劃的一部分，目的是提升觀光產業，作為畢爾包工業經濟衰退後促進經濟發展的新策略。

克倫思剛開始對畢爾包滿腹疑慮，偏離既有觀光路線的一座城市是否具備他在找尋的那種潛力。一九九一年四月，他首次造訪畢爾包，被安排會見巴斯克自治區首長，對方清楚表示政府當局準備全額支

付美術館興建費用，也願意支付古根漢酬勞負責建造和營運，這樣的條件使他決定再次考慮。接著克倫思參觀「阿隆迪加」（Alhóndiga，穀物交易所），一個華麗的場鑄混凝土構造物，巴斯克政府想把那個空間改建成美術館。室內低矮的天花板及排列密集的結構立柱，兩者呈現出的限制令克倫思困擾，他懷疑這棟建築物或比鄰的停車庫是否有能力撐起一切。不過，由於薩爾茲堡美術館停擺，克倫思決定值得投入多一點時間探究畢爾包的可能性。五月，他第一次造訪後僅一個月，便詢問法蘭克是否願意一起飛到西班牙，提供意見看看「阿隆迪加」是否是個合適的地點。

從來沒有造訪過畢爾包的法蘭克，讚賞那棟老建築華麗的外表，迫切要求予以保留，可是他同意克倫思的看法，眼前的建築物不如洛杉磯和北亞當斯的那般理想，要改建成完善的美術館並不容易。與巴斯克本地主人共進晚餐時，法蘭克建議政府官員另尋建地，打造全新的建築物。他知道適合的建址在哪裡：探訪這座城市時，他發現一大塊工業空地，就在市中心邊緣的內維翁河（Nervión River）彎曲河道畔，一處用來儲藏老舊汽車的地方。*他喜歡的優點是，可以從城市的許多角落看到那個地方，旁邊有一座主要橋梁，看起來能與畢爾包的工業傳統銜接、貫串。克倫思同意那個河畔地點更優越，甚至告訴巴斯克的代表們，古根漢不會同意成為老舊「阿隆迪加」所建的美術館的合作夥伴。但是，要獲得那塊河畔土地的擁有權，本身即困難重重，因為那裡是多位所有者共有，有一段短暫時期，整個案子似乎奄奄一息，困於法蘭克和克倫思不願使用老舊的「阿隆迪加」建築，以及新建址的擁有權毫無著落之間。

* 法蘭克和克倫思各自認為是自己先想到這個建址的。克倫思晨跑的時候看到這片空地，他相信那是法蘭克去參觀之前發生的事。儘管他們對發現這塊建地的記憶有差異，兩人都同意，他們馬上一致認定那裡就是興建美術館的理想位置。

一切並非毫無希望。巴斯克政府被法蘭克的論點說服，接受河畔沿岸的美術館新址更有利，設法購得那塊土地。接下來，克倫思受命為這座古根漢新館尋找建築師。從此，這項建案以超乎常理的速度進展。克倫思決定舉辦一場簡單的、邀請式的競圖，僅限三位建築師參加，他讓巴斯克政府做出最後的選擇，可是他會親自挑選參與競圖者。克倫思選了一位亞洲建築師磯崎新，一位歐洲建築師、來自維也納藍天組的沃夫・普利克斯（Wolf Prix），以及美國的法蘭克・蓋瑞。此外，他邀來自己的好朋友海因里希・克羅茲（Heinrich Klotz）擔任競圖專業顧問，他是法蘭克福德意志建築博物館（Deutsches Architekturmuseum）前館長。參加的建築師要遵守的條件相當具挑戰性。每個人各有一筆一萬美元的費用，以競圖要付出的心力來說，即使是在一九九一年，也算是極小的金額；至於該使用哪些素材來對評審說明他們的美術館設計概念，主辦單位沒有列任何指定的要求項目。三位建築師受邀在六月底或七月初，前往預定建址參觀，設計方案的遞交日期是七月二十日，預留不到一個月的時間讓他們發展設計概念。

法蘭克和菠塔一直到七月五日才抵達畢爾包，一返回飯店，法蘭克就開始手繪草圖。他的線條畫也許看來跟塗鴉一樣隨性，卻幾乎總能涵蓋建案的精髓理念；他在畢爾包的洛佩茲德哈羅飯店（Hotel Lopez de Haro）拿出文具速寫規劃藍圖，呈現出美術館與相鄰的橋梁，附上旁註描述遠眺該建築及從建築向外觀看的風景，還有兩幅從河的對岸看到的北面立面圖。此外，法蘭克利用畢爾包的地圖，標上搶眼的紅色箭頭，指示出從城市各個觀點望向建址的種種遠景，這些繪圖從一開始就點明，他所想像的美術館不會只是隔離的雕塑物體，而是參與周遭環境的主動式形式。「你如何讓一座大型的單一建築物富人情味？我的做法是試著讓它融入城市。在畢爾包，我把橋梁、河流、道路納入考量，然後試著創造一座尺度適合十九世紀城市的建築，」他說道。[1]

法蘭克幾乎從不會以預先設定的形狀展開設計。他喜歡從「玩」開始——描述如何著手進行設計時，「玩」這個字用得比「工作」一詞還頻繁——他把玩各種大小的木塊，每一塊代表一棟建築物機能規劃的某部分。他接著會堆疊或排列那些木塊，組織成他覺得實用與美感兼具的合宜布局。一方面，這是量體模型；另一方面，是測量一座建築的規劃與預建地所處的區域有多麼契合。唯有這一步驟完成後，他才會開始用更具個人特色的形狀來美化手中的設計。

針對畢爾包一案，法蘭克讓陳日榮擔任他的主設計師，象徵他對陳日榮與日俱增的信賴感，那時陳日榮進入事務所工作快六年了，比其他任何人更善於解讀法蘭克的構想，事務所另一名建築師蜜雪兒‧考夫曼（Michelle Kaufmann）日後提到。「法蘭克只是畫了一張草圖，陳日榮就能確切知道該怎麼做，」她說。[2] 對客戶做簡報時，「陳日榮總是就在法蘭克旁邊，」她回憶說：「這給予法蘭克支持和信心，彷彿是他自己解決了每一個細節。」陳日榮不算是法蘭克的另一個自我，可是法蘭克相信陳日榮的直覺會知道他想要將建案引向哪個方向。他要求陳日榮為畢爾包製作初步的積木模型，那時他人還在西班牙，在預定建地的周圍遊走，思考這塊地與城市的關係。法蘭克因為要前往紐約參加菲力普‧強生八十五歲大壽宴會，接著還要到波士頓參加另一場工作會議，不會直接返回洛杉磯，於是陳日榮帶著模型到紐約會合，以便與法蘭克有一天的時間一起工作。他們向建築師艾森曼借用一處辦公室空間，然後法蘭克開始調整積木模型，利用白紙碎片加入船帆般的形式。

接下來一整個星期，法蘭克返回洛杉磯的工作崗位，美術館開始浮現成形，眾多簡單的厚紙板或木頭模型不斷傾瀉而出。如同大多數建案，法蘭克會使用模型當作設計工具。雖然事務所快速採用CATIA軟體的專門技術，法蘭克卻不會自己去接觸電腦，他把CATIA完全看成執行用而非創作用的工

具。他的進行方式是，跟指派負責某案的建築師團隊一起檢驗一組相關的模型，集中探究並提出幾項微調的建議，接著模型製造間會產出一組更新版的模型，將他所做的修改具體呈現，然後這個設計過程會從頭來過一遍。

這就是法蘭克面對所有委託案應用的主要設計步驟。雖然就畢爾包競圖方案而言，礙於時限壓縮的關係，法蘭克以一連串快速的判斷，檢視和淘汰各種想法，以至於光是一天往往就有數個模型產生。畢爾包發想設計的初期階段，一如以往許許多多的建案，法蘭克只要有片刻空閒，就會在飛機上或飯店房間繼續手繪速寫草稿，畫出的手繪稿看來也許像塗鴉，卻總是針對設計過程中某個新想法進行的探索，對於設計過程，他從不輕易劃下休止符。

他繼續探索的渴求，大多反映出他分秒感受到的不安全感，對每一件尚未確實掌握的工作持續的擔心，以及需要不斷努力的迫切。儘管他喜愛世界的凌亂和矛盾，想藉由自己的建築來讚美這一點，但是說到底，法蘭克本性是充滿動力的完美主義者。何況他喜歡設計過程本身，以及設計仍處於孕育期那種存有無限可能的感覺。任何設計一旦定稿，所有的可能性只會剩下一個，而法蘭克不喜歡放棄一個案子能有多種解決方案，可以走向多元方向的那種感覺。每一座建築理所當然都需要有最終設計才能建成，法蘭克是建築師當中比較特殊的，因為他總是對一項設計程序的結論懷有五味雜陳的心情。對他來說，那一刻不像慶祝理想方案的降臨，反而比較像是期限已到，必須停止追尋更好的做法，不得不放棄其他種種選擇。

針對畢爾包一案，奢侈享受一段漫長時間設計、再設計的想法，從來不曾存在，起碼在競圖階段絕

不可能。法蘭克的交件地點安排在法蘭克福，由克羅茲主持的評審團將在那裡集會，時間是他和菠塔從畢爾包返家後僅僅兩星期。他那注重實效的本能，常常納入他想要反覆思考問題的渴望之下，而這一次將會奏效。

果不其然，法蘭克馬到成功，而且這回未減任何一分美學雄心。法蘭克和陳日榮頂著壓力製作出一項設計，包括一個寬敞的金屬覆面區塊，內部設置一座中庭，以石灰石覆蓋的各種形狀展示廳從中庭向外四射。遞交到法蘭克福的模型，呈現一座包含巨大展覽室的建築物，跨河連往建址的大橋底下延伸如一艘船體，最後越過橋尾不遠處，達到以塔樓形態升起的顛峰。這座建築類似威察設計博物館後法蘭克其他多數作品，有著極端複雜、動態十足的雕塑形式，各種元素朝著料想不到的方向開展，各個曲面看起來幾乎像漂浮在空中。這座建築無法用單一的幾何形狀一言蔽之，儘管在某些人眼中，美術館的主體部分，即圍繞著中庭聚合，以雕塑布局排列的那些巨型金屬曲面，看起來類似朝鮮薊的葉子或一朵花的花瓣。在設計上，這座建築與華特迪士尼音樂廳某些部分有點類同，當時音樂廳仍處於設計階段，跟剛竣工的明尼亞波利斯魏斯曼藝術博物館（Weisman Art Museum）及那時仍處於設計階段的巴黎美國文化中心（後於一九九四年落成）也有相似之處。魏斯曼藝術博物館和美國文化中心將成為CATIA軟體變成事務所的標準作業前，法蘭克最後設計的兩件重要作品，兩者皆以較原始的樣貌展現出許多他往後會利用CATIA發展得更盡善盡美的創意。

法蘭克在畢爾包競圖拿下的勝利，並非預料中的結局。一開始，七張投票當中，他不是獲得最高票的競圖者，其他兩位建築師也不是。十年前磯崎新成為洛杉磯當代藝術館競圖的贏家，讓法蘭克大為懊喪，這次卻創作出相當乏味的單一建築物，很早就遭淘汰。普利克斯的設計截然不同，與法蘭克的頗為

類似，由多個形狀不同的區塊結合而成，攤展在橋梁底下，深受評審團青睞。巴斯克政府也擔心法蘭克會因為華特迪士尼音樂廳而過於忙碌，以至於無法為畢爾包投入足夠的時間，那時音樂廳的案子尚未失足停擺。「我們的挑戰是，在法蘭克能給予的時間內，為這座離了十萬八千里遠的建築，爭取夠多的關注，他在自己的家鄉還要負責那麼大的建案，」巴斯克政府官員胡安・伊納希歐・維塔德（Juan Ignacio Vidarte）表示，他是日後美術館與建案當地政府的總負責人。[3] 儘管如此，巴斯克政府仍堅定追求自己的渴望，想要擁有一座可以成為城市識別符號的建築，如同當年約恩・烏松（Jørn Utzon）設計的雪梨歌劇院，雖然普利克斯或蓋瑞的設計顯然都無法達到那個目的，法蘭克的設計看起來卻最有希望達到標誌性建築的地位。經過兩天的評議，評審團最後決定把古根漢一案交給法蘭克。

接下來，真正的工作當然就開始了。跟華特迪士尼音樂廳一樣，這項設計要經過好幾年才會創作出最終的定稿，而法蘭克會得到他渴望的時間，來玩各種可能性。克倫思毫無意外變成非常投入的客戶。他相信這座美術館可以許多形式誕生，從最豐富到最簡單的建築表現皆有可能，而他明確知道在這條創意連續帶上，他心中理想的畢爾包定位。克倫思在世界各地籌劃的古根漢分館，有幾間只是設於其他建築物內的室內展覽空間，與那些分館差異極大的是，他希望法蘭克手中的建築物可以成為「獨立建築物的理想形態」[4]，一個擁有自己強烈身分的地方，至少是他跟巴斯克政府一樣熱切渴望的極品。

法蘭克獲得委託案後兩星期，克倫思寫了一封長信給法蘭克，略述他與古根漢建築評審委員的想法。他就材料和設計兩方面，誇讚整體規劃與水畔建地的連結，特別提到大型展覽空間的潛力。法蘭克在越過大橋不遠處的建地所規劃的塔樓，則沒有引起評審多大興趣。他們也清楚中庭和展覽室的具體形式，更不用提建築物正門的配置，都還有待進一步處理。克倫思和法蘭克及他的同事們密切配合，從紐

約飛到法蘭克在洛杉磯的事務所，參加每個月的例行會議，隨著法蘭克在陳日榮的協助下，繼續把玩各種形狀的排列組合，克倫思表示，「我跟法蘭克的關係，就跟編輯和作者沒兩樣。」[5]

與巴斯克政府的最終協議一經商權定案，擔任新職位「畢爾包建案聯盟」（Bilbao Project Consortium）這個巴斯克新單位主事者的維塔德，不時造訪洛杉磯，可是打從一開始事實就擺在眼前：克倫思才是實際做事的客戶，而不是巴斯克政府。比方說，克倫思想要在主廳內設置碩大無朋的四百英尺長展覽室，陳列古根漢基金會花了兩千兩百萬美元買下的塞拉三百四十英尺長作品《蛇》《Snake》。[6] 法蘭克原本想把那個展覽室劃分為三個部分，可是這樣一來無法容納和裝置塞拉的大作。*此外，也是克倫思堅持建築物內需規劃六處典型的展覽室[7]，不使用雕塑般的形狀，這個要求最後將幫助法蘭克捍衛自己的設計意圖，對抗外界對建築物本身不足以滿足藝術展覽需求的指控。

使這個案子不尋常的關鍵是，古根漢董事會和巴斯克政府兩方給予克倫思的主導這件計畫的自由與自主權。他說，巴斯克政府「只有一個條件：不可超出預算。這是建築師與客戶雙方的終極夢想：兩人對弈的案子。法蘭克跟我每個月玩一回合，玩了五年」。[8]

一億美元預算不算奢侈，但至少肯定能用，建案不會因為是否能夠籌得足夠資金而搖擺：資金已經入袋，光是這尼音樂廳上空密布的財務烏雲。畢爾包不會因為資金疑慮而受到阻礙，像已經在華特迪士

*法蘭克與塞拉是多年好友，理念相通，相互欣賞彼此的作品。在畢爾包裝置塞拉的大作，一度造成兩人某種程度的緊張關係。之後種種緊張狀態擴張，導致兩人不和。見第十七章。

古根漢美術館的早期草圖，繪於畢爾包洛佩茲德哈羅飯店的信籤上。

一點，就足以讓法蘭克的想像力得以自由飛翔。他和陳日榮花了一九九二年、一九九三年大部分的時間，不斷淬鍊這項設計，然而依法蘭克慣常的態度，他不想把任何一個元素當作最後定案。最後會成為美術館主視覺印象的花朵般雕塑形態，不同階段曾或多或少覆蓋這座構造物，也一度在某個時間點徹底被捨棄，改為選擇一個正方形的中庭，不過法蘭克很快就發現那是錯誤。在後繼的設計版本中，原本的形式回歸，僅圍繞著中庭，其弧形表面隨著伸長的翼部展覽室反覆出現，而該展覽室在設計演化中變得越來越像一艘船。四四方方的區塊，設為與各種曲面的對位，一個區塊覆以石灰石，另一區塊覆以亮藍色。

法蘭克的最終設計，做到影射萊特的紐約古根漢本館圓形建築，同時又將它轉變成與眾不同的創作，一個姿態如此昂揚、翱翔、旋扭，又滿溢著自然光線的空間；相形之下，萊特的空間看起來近乎沉著莊重。萊特的幽靈盤旋在這個建案上，因為法蘭克正為同一機構創造用途類似的建築物，而他心裡明白自己必須向大師致敬，但也必須超越大師。假如萊特在一九五九年所表達的，是建築空間不

畢爾包美術館的形體開始浮現

一定得框限在一個盒子裡，那麼法蘭克在近半個世紀後所展現的，就是建築空間不需要被單一幾何系統所定義，或者就這個議題而言，無須受限於任何一種約定俗成的規範。法蘭克的建築，在視覺感官上比萊特的古根漢更加活力充沛，似乎在嘲諷著混沌……第一眼看起來不只是任意，還有豪放不羈。

事實上，它既非任意也非狂放。法蘭克也許喜歡借助於無序的手法，可是他的實行方式是推向極限，從不是過了頭。歸根究底，他比較有興趣做的是，尋找一種新的秩序，以及應用新手法注入一種舒適感，更甚於創造任何真正混亂的東西。畢爾包這座建築比過去任何作品更能清楚表達他更遠大的目標：相較於引發震撼，他更希望找到新奇、與眾不同的方式來應用建築，藉此營造出滿足、舒適、愉悅等感受，一如許多傳統建築物所提供的。畢爾包各式各樣的形狀是一種視覺刺激，但不是荒謬怪誕；那些形狀甚至可說具有某種自然的味道，而法蘭克的設計，沒有一點是在挑戰人們對空間和比例的本能。它令人激動，卻不致讓人失去方向。作為形形色色藝術的容器來說，這

座建築最後會遠比萊特的古根漢的機能更完善。針對畢爾包內部的展覽室，建築史家維多利亞‧紐豪斯寫道：「為當代藝術提供一個建築背景，相當於幾世紀來許多藝術家所需求的。在這裡，蓋瑞舞動的建築產生流動的形式，宛如電影劇照的呈現，在特定的剎那，捕捉動感，凝固瞬間。」，紐豪斯進一步觀察到，與大多數當代藝術館不同的是，畢爾包古根漢有一系列不同形狀和大小的展覽室，使空間適合各種藝術展品。

將案子控制在預算內的壓力再真實不過，法蘭克必須做出一些妥協。最重大的一項，就是他在越過大橋、建址東邊規劃的塔樓。這一部分從來不是原始設計中最出色的重點，比例上與構造物其他部分相比顯得過大，裡面的展覽室會感覺被孤立。這棟塔樓最後修改成純粹象徵性的高塔，以赤裸的鋼構架影射與當地工業歷史的連脈，覆以石灰石的曲面與美術館的形式相呼應。縱然如此，這座高塔某種程度上仍屬於附帶品，與其餘的部分形成含糊不清的關係，不曾出現在大多數家喻戶曉的畢爾包照片中。它像是一個尾巴，與標誌性的意象毫無關聯。

設計畢爾包古根漢是一回事，實際興建完全是另一回事，就像華特迪士尼音樂廳施工圖的災難所顯示的。法蘭克一旦把建築外部形塑成他喜歡的樣子後，特別擔心在陽光下所呈現出來的模樣；一開始他的構想是讓建築物主要以鉛鍍銅覆面，因為既不會造成刺眼的反射，也不會過於厚實黯淡，反而散發出一種溫暖、變化多樣的光芒。鉛金屬的潛在環境危害，迫使這個構想落空，他必須找到一個新材料，既能製作出他所設計的那種曲線形狀，又能以他想要的那種方式反射光線。

這件事並不容易，不鏽鋼是可能的材料，維塔德記得曾經看到法蘭克坐在椅子上，在空蕩蕩的美術館建址正中央盯著各種磨光的不鏽鋼面板，希望找到一種在畢爾包這個區域特定的陽光條件下，他覺得

看起來美侖美奐的飾面。沒有一種面板讓他滿意，不情願地訂下他認為最沒有工業味道、最不冷冰冰的那一款。之後，他想到起初看來相當古怪的發想：使用另一種更新奇的金屬鈦。鈦具有法蘭克在尋找的那些特質，可是昂貴又鮮少用在建築物上，能夠知道鈦金屬效能的數據非常少，尤其是要把鈦板曲折成法蘭克設計的各種形狀。法蘭克毫不在乎冒險使用新材料，而且每個人都同意鈦看起來效果最佳。「可是我們都認為那是不可能的事，因為我們負擔不起，」維塔德說道。[10]他記得關於鈦金屬的爭論，可說是建案中幾度真正讓關係緊繃的狀況之一，因為法蘭克似乎已經打定主意。

接著，罕見的幸運降臨。承包商正準備競標時，鈦價格下跌，讓原本比鋼更昂貴的金屬變成負擔得起的材料。不過，鈦帶來一連串新的挑戰：鈦的硬度格外的大，只能以三分之一公釐厚度的板進行研磨，遠比鋼板薄，這麼薄的鈦板在風中容易起伏抖動，意味著建築物的表面可能不會時時完全保持平整滑順。若近距離觀察，美術館看來是有紋理的。最後法蘭克得出的結論是，這個情況只會提升外觀的豐富度，鈦板些微的起伏，不應該被視為製作完美平滑表面的失誤，再加上光線柔和反射，鈦將會進一步美化建築物的樣貌。

根據傑佛森的說法，鈦板「就像壁紙」[11]，鋪蓋在弧形的鋼構架上，若沒有格林夫正在事務所發展的CATIA軟體，不可能進行施工，CATIA定出所需的每一塊鋼的形狀、大小、定點，以固定法蘭克想像出來的複雜形狀。畢爾包委託案是第一棟建築物，讓CATIA軟體幾乎在設計與施工過程的每個面向都發揮作用。CATIA不只是促成美感的軟體，更多時候是工程上必要的工具，協助建築師設計構架，計算建築物每一個點的結構應力，並且測定主要用平直的鋼建造曲線形式最經濟的辦法，這些組件彼此以小角度錯開、連結，組合成一條曲線的輪廓，接著再詳列每一塊鋼精確的尺寸。維塔德說

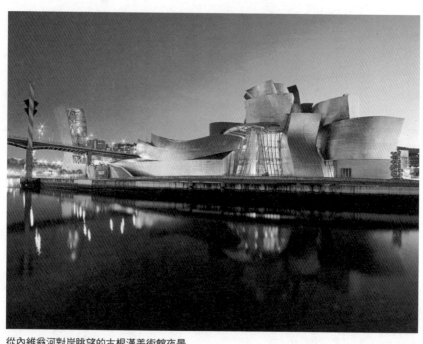

從內維翁河對岸眺望的古根漢美術館夜景

它「幫助承包商了解這些形狀能如何構成」，其精確度「降低可能發生錯誤的機率」。[12] 而且假如法蘭克想要更改形狀或曲線，ＣＡＴＩＡ可以立刻計算出結構上的連動影響，清楚知道那樣的改變是否實際可行。依然選擇不用電腦的法蘭克，很快領悟到少了數位軟體，他的畢爾包設計將永遠無法跨出他的想像，因為根本不可能建成。

一九九三年十月破土施工後，這件案子的好運氣不減。它費時四年，而且一如巴斯克政府要求的在符合預算的情況下竣工。事實上，根據法蘭克的事務所會計部門的計算，造價比預算低了三百萬美元[13]，使最終的總造價為九千七百萬美元。格林夫和傑佛森為事務所帶來的技術與專業管理能力，以及ＣＡＴＩＡ系統的引進，共同協助控管預算。而且這一次不像華特迪士尼音樂廳的案子，自始至終，從未考

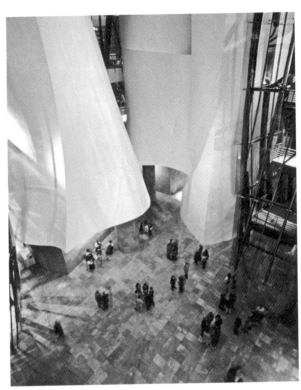

畢爾包古根漢美術館中庭

慮過讓另一位建築師負責製作施工圖。法蘭克需要回應的對象，是克倫思及巴斯克政府，但絕不是另一位建築師。*

　　到了一九九六年中，古根漢完工前一年，日漸明顯的是，一件特別的事情正在畢爾包發生。普立茲克家族每年選擇在世界各地不同的卓越建築地點舉辦頒獎典禮，以奠定普立茲克建築獎的地位，那年決定把法蘭克建築定為一九九七年五月底頒獎典禮的會場。結果到了預定日期，美術館完成度仍未達百分之百，開幕順延到十月，不過這對遠到畢爾包的建築界知名人士來說無傷大雅，他們聽到該年的普立茲克獎得主、挪威的斯維爾‧費恩（Sverre Fehn），在得獎演說中讚美法蘭克超群的能耐，建造了一棟忠實保有原始草圖、

* 一所名為「IDOM」的畢爾包建築事務所擔任建案的在地聯繫窗口及某種協調事務的夥伴，建築物由位處遙遠異鄉的建築師設計時，這種行事安排很普遍。不過，IDOM不像洛杉磯的德沃斯基那樣獲授權可以挑戰法蘭克的威信。

「天才構想」的建築物。[14]「法蘭克‧蓋瑞的這座美術館，表現出自由的瞬間，」費恩說道。

然而，早在幾個月前，一位更加重量級的訪客已經來看過畢爾包，旅經歐洲的菲力普‧強生，特地安排行程到即將完工的現場參觀。法蘭克當時不在，維塔德帶他四處參觀。事後，強生告訴美國脫口秀主持人暨新聞記者查理‧羅斯（Charlie Rose）和波拉克，美術館帶給他的感受排山倒海，佇立在挑空中庭裡感動得落淚。他宣稱畢爾包古根漢是「我們這個時代最偉大的建築」。[15]*

從那個時間點起，問題幾乎變成是：誰可以搶先目睹，並給予最高的讚美。一九九七年夏天，穆象在任何藝術品裝置完成前飛抵畢爾包，不是在《紐約時報》一般建築評論專欄撰寫評語，而是選擇《紐約時報雜誌》，撰寫了一篇以〈當今大師之作〉（A Masterpiece for Now）為題的封面報導。穆象寫道：

「世上仍有奇蹟的消息傳遍大街小巷，而一件巨大的奇蹟正在此發生。法蘭克‧蓋瑞的新作古根漢美術館要到下個月才開幕，但人們已經蜂擁至西班牙畢爾包，見證這座建築的誕生。『你去過畢爾包了嗎？』這個問題在建築圈已經成了問候的口頭禪。你有看到那光線嗎？你看出未來的樣貌嗎？可不可行？好不好玩？」[16]

接著，他以將成為筆下最令人印象深刻的一句話，稱這座美術館是「瑪麗蓮夢露再世」。[17]他繼續寫道：「在我的記憶中，使這位女星與這座建築物極其相似的，是兩者都象徵著美式的自由風氣。風格的、大膽無畏的、光彩奪目的，又如新生兒般脆弱。即使說『不』的聲音四揚，也不能阻止它起舞。它想要占據廣大的空間。而當心血來潮，它喜歡讓裙襬在空中飛揚。」毫不意外地，穆象的文章變成數百篇描述畢爾包的報導中最著名的一篇：那是一篇交錯著才氣過人與自我放縱的文章，相較於新聞報導，它滿足感官、情感豐沛、富於直觀且好於表現。它是易變靈活的、流暢不定的、有形實體的、反覆無常的、

更像是絕技特獻。

穆象單獨把畢爾包古根漢當作是美國文化的前哨站來檢視。「假如你想要深入今日美國藝術的核心，你將會需要一本護照，」他寫道。剩下的就由其他評論家來探索這座建築物的其他面向，多數人跟穆象一樣認為畢爾包絕對不同凡響：理所當然的美術館完善功能，以及與巴斯克文化和政治的緊密連結。這座建築許多值得注意的面向當中，最重要的一點是巴斯克政府的積極意願，透過委託一位與該地區或甚至該國毫無關係的建築師，打造一件前衛的建築作品，來表達他們推動民族主義的決心；這簡直可被視為反常的大事件，好比愛爾蘭共和軍促成雪梨歌劇院的建設一般。民族主義往往是一股受限的力量，在畢爾包卻成了應用文化啟迪國際主義的驅動力。巴斯克政府在告訴全世界，他們想要外界認同巴斯克對最新穎的建築創作所投入的積極支持，無論那個形式為何，亦無論來自何方。

當然，這件事之所以能圓滿，是因為巴斯克政府既不是愛爾蘭共和軍或哈瑪斯，也不是蓋達組織。雖然該區域有激進的分離主義勢力、具備極端暴力行動能力的「艾塔」（ETA，巴斯克祖國與自由黨），巴斯克較深層的政治和文化趨勢卻比較傾向資產階級。就許多方面來說，西班牙北部歷史悠久的工業和銀行業中心畢爾包實屬常見的歐洲省府城市，有著許多廣場、雕像和噴泉。就算善良的巴斯克民族譴責那些以分離主義運動之名所進行的政治屠殺，也毫不抵觸他們背後心向巴斯克的天性，儘管畢爾包的主流社會與艾塔組織差異極巨，兩者因一股強烈的身分認同意識而統一起來：巴斯克

*一九九八年強生和查理‧羅斯回到畢爾包，進行關於該建築物的採訪拍攝，他說：「建築無關乎文字，而是關乎眼淚。我走進沙特爾大教堂時有同樣的感受。」他接著在羅斯的鏡頭前開始再次流下眼淚。

人第一，西班牙人第二。巴斯克民族是狡猾開發者與政治反叛者的古怪混血，而大部分畢爾包的居民都安於採用城市振興主義來表現民族主義的推進。對他們而言，興建一座令全世界目眩神迷的美術館，可以幫助這座城市達成最美好的願望：不僅看得到經濟復甦，也賦予畢爾包及巴斯克自治區能與西班牙區隔的身分。

一九九七年十月，美術館正式揭幕時，象徵西班牙而非巴斯克自治區的國王卡洛斯與王后蘇菲亞出席，給了艾塔組織最後一次嘗試掀起激烈暴力抗議的時機。分離主義組織成員佯裝成一組園丁，在美國藝術家傑夫・昆斯（Jeff Koons）的創作、高四十三英尺的園藝雕塑品《小狗》（Puppy）多處樹叢間暗藏炸藥，這件雕塑品是克倫思裝置在主建築前方試圖當作法蘭克建築溫和對照的安排。分離主義組織的動機不是消滅雕塑品，而是暗殺西班牙國王，結果真的差點引爆。所幸警方及時設法阻止爆炸，但卻免不了與艾塔的槍戰，最後導致一名警員喪生。

昆斯、國王和美術館安然無恙地脫險，揭幕典禮繼續進行。許多藝術家、收藏家、古根漢董事會成員，包括彼得・路易斯，都應邀參加正式的晚宴，出席者還有法蘭克、菠塔、法蘭克的兩個兒子，以及法蘭克的前小舅子理查・史奈德；史奈德雖然與法蘭克和菠塔維持密切聯繫，卻從未見過法蘭克兩個年紀較小的孩子。阿利卓記得，父親在晚宴開始前的某個時刻抓住他，帶他到一位陌生的中年男子面前。「這是理查舅舅，」法蘭克說，介紹他認識安妮塔的弟弟。[18] 史奈德與他的伴侶、設計師保羅・文森・懷斯曼（Paul Vincent Wiseman），一直跟萊思麗和布麗娜很親近，經常在法蘭克與女兒關係緊張時，適時介入維持和平，因此兩人很快將阿利卓和山姆納入他們的羽翼下。史奈德與法蘭克的關係主要是維繫於家庭關係，不過偶爾他也會為法蘭克提供法律和生意上的建議。史奈德特別勸告法蘭克，應該保有他

的建築物圖像的智慧財產權，他才可以從複製的紀念品及其他物品中獲利。史奈德比法蘭克大多數的朋友和家人更早察覺到，蓋瑞「品牌」正在形成，鼓勵法蘭克要充分把握這個機會。

如果說恐怖行動未遂會嚇阻訪客的話，實則沒有任何跡象，因為在私人揭幕典禮過後的隔天早上，群眾開始湧入古根漢美術館，速度比預期快了兩倍以上。原本預測每年會有五十萬人造訪[19]，三年內就有近四百萬名訪客到此一遊，為當地貢獻大約四億五千五百萬美元經濟效益，以及一億一千萬美元在地稅收。額外的稅收遠遠超過巴斯克政府管轄區財務部需要償還整座建築的花費。突然間，畢爾包似乎不再是逐漸沒落的工業城市，也不是因恐懼恐怖分子暴力而受到壓制的地方，反而逆轉成一塊強大的觀光磁鐵。根據《富比士》雜誌的報導，百分之八十二的訪客都是特地為了參觀古根漢美術館而來畢爾包，或者因此延長在當地的旅遊時間。[20]此外，大受喝采的美術館所帶來的眾多好處，不僅限於經濟方面，如維塔德告訴《金融時報》的，古根漢代表著「我們重拾了自尊」。[21]

畢爾包古根漢並非單純是一種時尚──一個迎合潮流、注定很快會褪色的觀光景點。那股吸引力絲毫不減當年。二〇一二年，正式開幕後十五年，畢爾包古根漢每年仍然吸引上百萬名參觀者。[22]無怪乎「畢爾包效應」這個說法會進入日常用語當中，很快用來象徵一件引人入勝的建築作品所扮演的角色，猶如經濟發展的催化劑。若其他城市有類似的努力，也僅有極少數能達到與畢爾包相媲美的成功，其極為特定的建築、政治、管理和經濟因素，全都有助於產生正面結果，而畢爾包古根漢與法蘭克的名字，很快變成近似一般觀念的同義詞：建築可提供一種魔術，一個「連聲叫好」的元素，促成強而有力的文化誘惑。

由此看來，穆象想要把這座建築視為體現獨特美式態度的觀點，似乎有些道理，儘管這樣的剖析忽略巴斯克政府的種種動機。法蘭克的作品代表著情感與才智的平衡展現，生自直觀更甚於理論；如同他所有建築創作，畢爾包是務實與理想具足的融合。如耶魯大學藝術史家文森・史考利（Vincent Scully）所寫的，如果美國建築的歷史主題，總偏向於鬆綁歐洲建築，使事物多一分生動、更具情感引力，而且就像美國抽象表現主義者幾十年前向歐洲國家展現的那種強而有力的能量，在建築界延伸其主張：有一種不同於歐洲、獨一無二的美式天性。同時，這座建築把美式建築帶入二十世紀前衛的範疇。在畢爾包之前，所謂的國際主義前衛建築，若談不上學術，也是偏重更多的理論取向；畢爾包代表一種新典範，一個反映美式脈動的新穎建築。

畢爾包古根漢美術館不僅僅是一九九七年或一九九〇年代最重要的建築，也是強生所預測的，這個時代最偉大的建築。法蘭克為威察設計的第一件歐洲建築作品完成不到十年，他在歐洲設計了另一座建築，這件作品被讚譽為世界上最重要的新建築。現在，任誰都不容懷疑他的地位：不只是一位國際知名人物，無論在何處，法蘭克看起來都越來越像是國際上最重要的建築師。

法蘭克不改本性，他因為畢爾包大受歡迎而感到訝異，並且滿心懷疑。他真的如人們口中說的那麼好嗎？還是這整件事根本是瘋狂的想法，他莫名其妙成功說服全世界相信了？法蘭克從來不覺得，完成的所有建築物都跟他期望的一樣出色，理由不只是因為他總會挑剔那些他認為可以做得更棒的小細節，而是他從來無法擺脫時時閃現的質疑，不相信自己的基本概念是正確的。當時，畢爾包是他創作中野心最大的一件建築，意思是，即使用所有得到的讚美，也不能抹去他的擔憂。

「我第一次看見畢爾包時，」他回憶說：「我說：『天啊，我對這二人做了什麼？』」[23]

焦慮即使然存在，畢爾包古根漢美術館非凡的成功，還是改變了法蘭克的人生。這代表著不尋常的挑戰，因為縱然他懷有遠大的抱負，一直以來成功帶給他的慌張總是甚於失敗。「在畢爾包之前，他總是覺得他是失敗者，被誤解，掙扎求生，」蜜雪兒・考夫曼說道。[24]那是法蘭克感覺可以安然自處的位置。「少了所有那些需要大力推進抵抗的阻力，對他來說反而很艱難，」考夫曼說道。

如果發揮一點想像，不難想見畢爾包所獲得的讚揚，進一步把蓋瑞事務所推離原本類似非正式藝術家工作室的形態。[25]考夫曼記得，在畢爾包之前，法蘭克會在事務所內四處走動，從這張桌子看到下一張桌子，畫一些草圖讓建築師了解他想做的事情。她發現，在畢爾包之後，假如他畫了一張草圖，有時某位助理會悄悄拿走存檔，再遞出一張拷貝作為參考工具。

畢爾包之後，法蘭克成了藝術與建築世界以外的名人，截至當時，那些圈子極少對他投以關注。每個人都想要分一點他的時間，而他陸續收到許多邀請，希望他在其他類型的建物上複製畢爾包。他忽視大部分這樣的請求，或者假如那位客戶身分夠尊貴，他會試著溫文地婉拒。畢爾包的叫好叫座讓他狂喜，可是他不想要自我抄襲，更何況那些想要他設計出類似古根漢的作品才找上門的客戶，也讓他感覺

*這是史考利經常點明的論點，在其著作《美國建築與都市主義》（*American Architecture and Urbanism*）中描述尤為深刻，他將美國布雜藝術與折衷主義建築解讀為比較柔和、視覺上更令人嚮往、寬鬆版的歐洲原型。一般而言，這是史考利的讚賞方式。

不舒服。比較令他開心的想法是，客戶聘請他是因為他們想要得到驚喜。法蘭克重視的是，不把畢爾包的成功轉換成一種執業方程式。

古根漢完工後不久的某一天，拉斯維加斯賭業大亨史提芬‧永利（Steve Wynn）聯絡他，表示有興趣在大西洋城興建蓋瑞設計的賭場。那是一次不尋常的面談：永利用自己的私人飛機載著法蘭克，前往紐澤西勘查預定建地，接著說服他繼續往東飛，陪同尚未去過畢爾包的永利參觀古根漢。他們還邀來菲力普‧強生同行，後者當然樂於把握機會再次參觀古根漢（同時與永利見面，看看自己是否也能從賭業大王本人那裡得到委託案）。

一行人飛越大西洋時，法蘭克記得他與強生一起畫草圖和玩模型，永利則坐在他的個人座艙裡打電話。法蘭克無意間聽到他告訴朋友，有法蘭克‧蓋瑞和菲力普‧強生坐在他的飛機裡，是多麼意想不到的成就啊。當永利走出私人座艙時，對眼前他們正在草繪的實際設計卻沒有多大興趣，這點令法蘭克開始思索：永利對他的興趣，是否由他新起的聲望所驅使，甚於永利想要參與他的作品的渴望。當他們抵達畢爾包，強生對美術館的建築熱衷如常，永利看起來也相當滿意。

「我想我找到我要的建築師了，」永利告訴法蘭克。[26]

法蘭克停頓了一會兒才回應。

「嗯，我不覺得我找到我要的客戶，」他說。儘管永利對畢爾包古根漢說盡好話，法蘭克還是無法消除自己的疑慮。他的直覺再次引領他離開有利可圖的情境，因為他覺得那不夠自在，感覺不到可以擁有一種跟自己喜歡的客戶並肩同行的合作關係，而在職場生涯的這個階段，他逐漸認為自己有權利如此要求。

「我看的角度是，」他事後說：「假如看起來我們不能融洽相處，對每個人都會是辛苦的事。所以最好能免則免。」[27]

克倫思跟所有人一樣清楚，畢爾包的情況是獨特的，可是他對於再嘗試一遍沒有一丁點遲疑。實際上，畢爾包的大成功給了他膽量，正式開幕不到一年後，他就決定是時候在紐約興建新的古根漢美術館，不過用意不在於取代萊特的建築；克倫思深知該建築物是多麼重大的地標，對他服務的機構的形象多麼至關緊要，他的企圖是補強既有的建築物，同時讓紐約居民體驗古根漢如今在世界上所象徵的新建築形象。

這一次克倫思覺得沒有必要舉辦建築競圖，直接找上法蘭克，請他設計一座全新擴建版的古根漢美術館，而且確切知道新館應該座落在何處：曼哈頓下城，可與曼哈頓市中心及布魯克林兩區域蓬勃發展中的文化活動相連結。克倫思已經試過擴充市中心的古根漢一次，那是由磯崎新設計的分館，地點在蘇活區百老匯大道，利用老舊工業建物的一樓空間打造，那次小規模的計畫帶來的影響力非常有限。*克倫思像以往一樣，判斷解決辦法就是加倍投資，用一座比上城古根漢本館或畢爾包新分館更巨大的建築，來取代市中心較小的古根漢。事實上，新的美術館規劃之大，常規的建地根本無法容納。克倫思想

<hr>

* 該館於二〇〇一年閉館，庫哈斯設計的ＰＲＡＤＡ大型精品店取而代之，他是另一位克倫思最欣賞的建築師之一。庫哈斯在拉斯維加斯的威尼斯人酒店設計兩間古根漢分館，二〇〇一年開幕，卻未吸引預期的訪客人潮，一部分在兩年後關閉，另一間於二〇〇八年閉館。

要爭取權力，在市政府掌有的濱水橋墩上營造，首先是在哈德遜河上，之後在發想更完善的版本中又計畫沿著華爾街底的東河興建。如此一來，新的建築物就可順著開放的濱水區域，蔓延跨越相當於七條街的空間。法蘭克回應了克倫思的想望，設計足以讓畢爾包古根漢顯得幾乎拘謹的規劃。《紐約時報》的大衛・登萊普（David Dunlap）日後會將這座新館形容為「鈦雲」[28]，套用在一座具有渦卷金屬形式、高高立於橋墩之上的建築，真是再恰當不過。這座美術館計畫容納的展覽空間，比上城的古根漢本館超出四倍，高達四百英尺或幾乎是四十層樓的高度，盤踞於近六英畝大的空曠空間和花園。

然而，紐約畢竟不是畢爾包，後者讓克倫思享有自由運用政府資金的權利，以及允諾在計畫過程中賦予自主權。克倫思判定，要為這座新建築累積支持的最佳方法，就是委託法蘭克製作一組鋪陳詳細的模型，然後將模型展示在古根漢基金會租用的瓦里克街（Varick Street）老舊辦公樓尋常空間。克倫思邀來媒體記者、收藏家、藝術家、美術館支持者和政治人物觀看這個模型，舉行一場私人的非正式簡報，說明他打算興建巨大古根漢新館的計畫，內心期待可以事前安排足夠的輿論製造者、藝術家、捐款者的陣容支持這項計畫，使施工變成預料中的結局。很可惜，他疏於向羅納德・佩雷爾曼（Ronald Perelman）及多位公家官員解釋他的策略，前者為當時擔任古根漢董事會主席的金融家，身兼他名義上的老闆，而後者的公文批准對啟動整個計畫是絕對必要的。根據《浮華世界》雜誌的報導，在紐約州長喬治・帕塔基（George Pataki）或紐約市長朱利安尼（Rudolph Giuliani）得知之前，古根漢新館的消息已經在媒體走漏，而與兩人熟識的佩雷爾曼因此極為憤怒。[29]他認為這項計畫不過是試探性的，他本人、州長和市長都因為克倫思的手段而措手不及……在董事會做出官方定奪及宣布新館興建計畫之前，克倫思就擅自展示了法蘭克的模型。

結果彼得‧路易斯變成克倫思的救主。逐漸在古根漢董事會成為活躍人物的路易斯，迅速採納克倫思的擴建計畫。到了一九九八年，實際上在任何一方面，克倫思、路易斯與法蘭克都變成密切聯手的三人組：路易斯的資金、克倫思的動力、法蘭克的建築專業交會成有力的組合，三個朋友認為他們可以所向披靡。蓋瑞的紐約古根漢造價估計約九億五千萬美元，路易斯許諾貢獻兩億五千萬，三人找不出理由為何佩雷爾曼或其他任何人應該阻止這件計畫以全速之勢進展。到了一九九九年中，佩雷爾曼決定退出董事會，身為古根漢家族成員的彼得‧勞森—約翰斯頓（Peter Lawson-Johnston）一直以來都擔任董事會主席，現在變成榮譽主席，路易斯繼而接下古根漢董事會主席的位置。

可是，事情發展不如克倫思—路易斯—蓋瑞「三頭馬車」所期望的。首先，雖然以朱利安尼為首的行政單位回心轉意批准美術館新館的計畫案，承諾貢獻市政基金六千七百五十萬美元，卻看不見其他資金流入的跡象。路易斯的貢獻加上市政府的資金，大約籌齊建案三分之一的預算，基金會對於尋找其他三分之二的資金少有進展。事實上，古根漢基金會支付一般營運預算的困難與日俱增，因為克倫思拓展其他分館的嘗試，效益都沒有畢爾包來得好，路易斯及其他董事會成員陸續開出越來越多支票補足虧損。然後二〇〇一年九一一恐怖攻擊事件發生，導致紐約全面陷入慌亂。在九一一後的困頓時期，想要在紐約執行任何建設都困難重重，何況是一座造價昂貴且資金大量不足的新美術館，根本沒有機會在曼哈頓下城向前推進，遑論預定的建地離原本世貿雙塔的位置僅幾條街距離。這項計畫實際上已經終結。

僅存的微弱希望是，新的古根漢或許能在九一一後的重建工程中參與一角，這使原本的計畫不至於被正式放棄。可是到了二〇〇二年底，事態變得明朗，主導曼哈頓下城重建的一組策劃者，顯然不把蓋瑞設計的巨大美術館視為他們邁向復甦的路線圖之一。那個時期古根漢新館的財政問題變得更加嚴重，

雖然克倫思沒有放棄對持續擴建的追求，迅速成為此館最大資金貢獻者的路易斯——最終付出七千七百萬美元——卻開始對他的朋友不再抱有幻想。接下來幾年，他們的友誼陷入惡性循環。路易斯長袖善舞的背後，隱藏著一股專注且冷靜的商人本性，他逐漸針對自認為是克倫思鬆懈的資金管理，以及不計成本擴建的果斷提出異議。二〇〇五年初，法蘭克兩位好友之間的摩擦到達爆點，演變成董事會上的攤牌。路易斯確信是時候讓克倫思走人，邀其他董事支持他的決定，在董事會沒有附議的情況下，路易斯遞出辭呈。

法蘭克試圖在兩位朋友間當個和事佬，一度在挪威旅行時竟邀請克倫思加入他和路易斯，共乘路易斯的帆船暢遊。然而，衝突的傷害過深，沒有和解的餘地。法蘭克尷尬地困在中間，尤其是克倫思把另一件規模更大的委託案交給法蘭克，以取代遭放棄的紐約古根漢擴建案：阿布達比薩迪亞特島（Saadiyat Island）的古根漢美術館，該計畫於路易斯辭離董事會的隔年，在二〇〇六年正式對外宣布。法蘭克構思的設計包含十一個巨大圓錐形構造物，弧形區塊以藍色玻璃精雕細琢，盒狀展覽室區塊以石材覆面，全部圍繞著四層樓高的中庭排列，以玻璃步橋連結互通。這是宏偉尺度的狂妄奇特之作——也許太過宏偉了。

阿布達比計畫案暫時讓克倫思與法蘭克之間的合作維持良好，甚至持續到二〇〇八年克倫思的職位變動之後；路易斯企圖擠掉克倫思事件三年後，古根漢董事會成員改變主意，解除克倫思負責營運常務的重擔。克倫思重新被定位為「國際業務資深顧問」，同時受命監督阿布達比建案的執行，那是當時克倫思多宗擴建版圖中唯一看起來仍繼續進展的計畫。沒多久，阿布達比也墜入未知與延期，二〇一一年工程仍舊沒有啟動，克倫思遭免職。法蘭克繼續留任委託案，等待施工展開，*同時因為古根漢受到種

種指控而苦鬥著：阿拉伯聯合大公國的大型建案，普遍常見對於移民工作者的不公待遇，古根漢遭指控為共謀之一。†許多言論暗指法蘭克違背他自由主義的根本，參與違反人權的建案，他不勝其擾而聘用人權律師史考特・荷頓（Scott Horton）當他的代言人，並確認古根漢一案的確遵守管理工作者福利的國際標準。†歸功於荷頓的幫忙，法蘭克變成有力的公益維護者，提倡改善營造工人的工作條件。他的公眾立場可能也可能不會為工人的待遇帶來重大影響，可是確實讓他免於成為批判首當其衝的對象，這些批評直接針對古根漢以及在阿布達比進行建設的其他機構，包括其他活躍於該地區的建築師。‡

然而，無論阿布達比的情勢如何演變，蓋瑞與克倫思之間的合作關係已然結束。這段合作催生了世

* 阿布達比古根漢一案，實屬薩迪亞特島新文化園區複合美術館建築群的一部分，其他建案的設計師包括讓・努維爾（Jean Nouvel）、佛斯特及札哈・哈蒂。原本阿布達比政府打算一起興建所有博物館，但官方很快承認，縱然有巨額金融資源可隨時取用，也無法解決同時建造四座巨大複合博物館所面臨的各種挑戰，決定依照順序一一執行。二〇一五年初，法蘭克負責的案子尚未動工，儘管政府方面已要求更新設計，為可能的施工準備就緒，因此似乎仍有可能看到這座古根漢成真，假如不能說是百分之百確定的話。

† 二〇一〇年，在荷頓和法蘭克的催促下，古根漢基金會與阿布達比旅遊發展投資公司（Tourism Development and Investment Company），也就是建造所有博物館的機構，發表一項聯合聲明，宣示雙方皆「強烈承諾保障每一位阿布達比古根漢美術館所聘用員工之權利與福利」。

‡ 問題沒有解決，二〇一四年札哈・哈蒂指出勞工條件是政府而不是建築師該考量的事之後，引起更多大眾關注。二〇一四年稍晚，接手克倫思成為總監、身兼法蘭克在阿布達比案新客戶的理查・阿姆斯壯（Richard Armstrong），受情勢所迫，提醒勞工權利的擁護者，古根漢基金會法律上並非負責營造這棟建築物的組織。不過，他同時承認館方不是中立的旁觀者，並且重複聲明古根漢「強烈承諾」公平的勞資做法。

界上最著名的建築，改造觀光業，重新賦予古根漢美術館新的形象，甚至改變建築的角色，使其成為都市發展的一股正向力量。法蘭克與克倫思聯手創造的，可說是二十世紀後期最重要的建築，少了任一人都無法獨力完成。可是，美夢不會重演。畢爾包古根漢注定舉世無雙。

15 華特迪士尼音樂廳：第二樂章

畢爾包古根漢開幕前就幾乎注定會有個大成功的結局，即使一九九七年普立茲克頒獎典禮尚未在那裡舉辦，建築世界早在畢爾包完工前就不停談論法蘭克的新作。但在他的家鄉洛杉磯，很難不把停擺的華特迪士尼音樂廳建案當成一件糗事。連西班牙北邊一個小省轄市都能建造至今設計最新穎的蓋瑞建築，他的家鄉城市洛杉磯，卻沒辦法順利展開一項建案？事實明顯擺在眼前：全世界都把畢爾包古根漢看成是法蘭克最重要的作品，而那個西班牙小城市的地位，已經因為法蘭克的貢獻而不斷攀升。假如畢爾包這座只有洛杉磯十分之一大小的城市都有能力實現，為什麼洛杉磯辦不到？如果洛杉磯在工程尚未啟動之前，就全盤放棄最能展現雄心壯志的文化建築，那麼又要如何自詡為世界級城市呢？

對洛杉磯市長理查・里歐登（Richard Riordan）而言，這些問題不只是為了修辭的反問句。里歐登是商人，一九九三年起擔任市長長達八年，對於他所治理的城市並非世界級文化重地的觀感特別困擾他，而他明白除非打造出華特迪士尼音樂廳，否則這個觀感不會改變。他也意識到，只有一位無官職平民具備必要的慈善影響力、政治人脈和文化資格，能夠協助重新啟動這個休眠中的計畫案，那個人就是企業家布洛德。布洛德曾投入大量的精力和金錢，為洛杉磯營造文化中樞的名聲，而畢爾包正享有的讚譽，對他來說基本上就是洛杉磯恥辱的來源。法蘭克・蓋瑞逐漸被喻為具有國際高度的建築師，布洛德

華特迪士尼音樂廳立面設計定稿速寫

認為，若是洛杉磯否定它最出名的人物所付出的建築成就，可是沒有辦法面對全世界的。布洛德告訴市長，音樂廳的確極其複雜又造價昂貴，而且他當然跟大家一樣，都知道法蘭克多難共事，但是這些都有辦法解決。重點是，無論如何，這件建案勢在必行。

布洛德和里歐登市長有共識，強化洛杉磯市中心是這座城市持續興旺的關鍵，而復興市中心的任務已經夠艱難了，何況還有因為音樂廳計畫中止而產生的困窘。華特迪士尼音樂廳初期的一些規劃，包括在建址上納入一間飯店及其他商業空間，以支持市政府的期望，讓音樂廳與市中心的更新產生直接連結。雖然那些探討最後因為傾向於把整塊地作為音樂廳之用而放棄，仍有另一項替代方案，希望把格蘭大街對面的街區開發成商業空間，和音樂廳串聯成一體。＊布洛德是以郊區統一住宅建商的方式賺到第一筆財富，但他所認定的洛杉磯印象比現實的組織方式更加傳統，他尤其覺得必須築起強而有力的市中心核心，才能被真正看待成世界級城市。一開始他或許是藉著都市的雜亂無序而發跡，但是對高密度城市深信不疑。然而，發展

至一九九六年的洛杉磯，文化和經濟活力都證明相反的情況——洛杉磯得以成為世界頂尖城市，即使許多最突出的都市元素並非簇生在傳統、密度高的中心，而是散布在綠蔭大道和高速公路周圍，它的成功可能是另一種都市形態的表現模式，而布洛德要不是難以領會這個概念，就是選擇視而不見。

不過，無論主要的驅動力是來自相信有力的市中心是造就強大洛杉磯的關鍵，還是渴望克服這座城市由於畢爾包稱冠所面對的窘境，再明顯不過的是，必須採取行動讓華特迪士尼音樂廳再次動起來。布洛德和里歐登發起作戰計畫，使建案復活。他們稱其為「城市之心」（The Heart of the City），主要的作戰概念是，若把音樂廳描述成賦予洛杉磯健全核心的關鍵，而不是單獨為一座重要的建築籌款，那麼他們會更順利籌得款項完成音樂廳。「人們不相信它可以建成；他們都以為那是吸金的黑洞，」布洛德說道。[1] 他和里歐登承諾把資金扣押在專用的施工帳戶，若工程沒有啟動，則退還給捐款人。接著布洛德捐出一千五百萬美元，里歐登以個人名義拿出五百萬美元捐款，然後他們列出洛杉磯幾家大企業的贊助，石油天然氣公司大西洋里奇菲爾德（ARCO）、富國銀行（Wells Fargo）、美國銀行（Bank of America），以及當時身為《洛杉磯時報》母公司的時代鏡報公司（Times Mirror）都資助了七、八位數的金額。這個努力過程也因為業餘冰上曲棍球球手里歐登跟法蘭克輕鬆的關係而更容易推進。里歐登記得，「城市之心」活動啟動後不久，他跟法蘭克都在當地溜冰場參加男子曲棍球聯賽。「隨著我們的曲棍球比賽越來越激烈，我把法蘭克釘向圍板。我們面對面，我不禁對著他吼：『你得蓋迪士尼音樂廳，

*這個方案經過多次設計循環，最後變形為法蘭克設計的兩座塔樓，預定由紐約開發商瑞聯集團（Related Group）營造。到了二〇一五年中，仍不見工程啟動。

不然我會殺了你！』」[2]

自從麥可‧艾斯納（Michael Eisner）十多年前坐上執行長位置後，華特迪士尼公司就與迪士尼家族關係不甚融洽，對於音樂廳的工程也毫無貢獻。但「城市之心」活動展開後，迪士尼反轉作風，捐出兩千五百萬美元。由於法蘭克是艾斯納攬入迪士尼圈子的多位大名鼎鼎的建築師之一，除了迪士尼樂園裡的行政大樓，法蘭克還設計了幾件歐洲迪士尼的委託案，以及安納海姆的一座溜冰場，所以迪士尼公司的改變心意，等同於對法蘭克及迪士尼家族的公開支持。*

重新啟動華特迪士尼音樂廳的活動，不會讓人忽略其本身的建築意義。一九九七年三月四日，伴隨著「城市之心」活動的發動，《洛杉磯時報》刊登全版的廣告，列有來自世界各地多位建築師的署名。這是梅恩的安排，提醒洛杉磯的企業與政治社群，建築界正在觀看洛杉磯發生的事。環繞著法蘭克為音樂廳所構思的最終修訂設計意象，大標題宣言：「建造它，人湧進」。[3]廣告的其餘版面印有五欄小字體，列出兩百多位世界各地的建築師、建築史家和建築評論家的名字。「希望表達他們對法蘭克‧蓋瑞這項富有遠見的設計的支持」。簽署者包括知名建築師菲力普‧強生、庫哈斯、磯崎新、理查‧羅傑斯（Richard Rogers）、史特恩、艾森曼、范裘利、丹妮絲‧史考特‧布朗、安藤忠雄、柯伯‧麥爾，以及多位在地從業者。許多簽署者是建築師，他們的作品與法蘭克的截然不同。但局勢正在扭轉最顯著的跡象，或許是署名者之一是法蘭克的宿敵德沃斯基。

德沃斯基在音樂廳建案裡的角色已經沒戲唱了；畢爾包對華特迪士尼音樂廳的進展影響最重大的部分，也許不是消除對設計的擔憂，而是化解應該如何建造的問題。法蘭克的事務所包辦古根漢一案的每個環節，包括施工圖的製作，結果美術館如期在預算內完成，這一點似乎可證明法蘭克的論點是合理

的。

然而，他尚未脫離險境，還要經過一些時日，才能真正獲得與畢爾包一案類似的位置。參訪過畢爾包並大為讚賞的布洛德，似乎認為這項成就只是證明複雜又奇特的蓋瑞建築可以建成，不代表法蘭克應該主導建程。雖然布洛德沒有接受德沃斯基的辯解，認為施工圖的問題是出於法蘭克的設計其實過於複雜，無法付諸實行——畢爾包證明德沃斯基的指控是空話——卻沒有打消他看到法蘭克如何處理自己的房子後，認為法蘭克難搞又動作慢的觀點，仍舊把法蘭克看成能夠創造富想像力的形狀的藝術家，而不是有能力執行高標要求專案的人。

布洛德確信第一回合的問題癥結在於管理不良，他把大部分責任推到尼可拉斯身上，後者主持音樂廳委員會，代表音樂中心及洛杉磯愛樂兩個董事會監督這件案子。布洛德把尼可拉斯擠出案子，但不是為了空出位置給法蘭克。賦予法蘭克更多掌控音樂廳建案的權力不是解決之道，「因為有前車之鑑」，布洛德告訴《紐約客》藝評家卡文・托姆金斯（Calvin Tomkins）。[4] 布洛德的解決方案是或多或少由自己負責整個計畫，將音樂廳一案轉為由一位承包商控制的「設計—建設」專案，由這位承包商保證以固定價格興建，並選任一位建築師負責監工。

法蘭克怒氣難平，不只是因為他看到過去布洛德的住宅一再以更大且更公開的規模自我複製。法蘭

*　華特・迪士尼的女婿朗恩・米勒（Ron Miller），也就是黛安・迪士尼・米勒（Diane Disney Miller）的丈夫，是艾斯納接任前的迪士尼公司執行長，一九八四年因為迪士尼董事會決定聘請艾斯納而受到忽略。迪士尼公司在艾斯納的領導下所達到的成功，致使他經常被提及是華特・迪士尼傳奇的繼承人，這一點沒有進一步讓他受到迪士尼家族的鍾愛。

克認為，為了完成音樂廳奔波募款，不等於布洛德有權把這個建案當成自宅來處理，他拒絕再次在自己的建案中被邊緣化。一如往常，他面對棘手狀況的反應就是離開。剛開始，當他看見布洛德出現在他的工作室裡。5然後，他決定徹底離開整件委託案，遞出辭呈，說他無法在布洛德所提出的要求下做事，而且他不會把自己的名字加在建築物上，就像他當初結束布洛德宅一樣。6

「有些人說，我的建築物有百分之七十五是聊勝於無，」法蘭克在寫給布洛德的信中說，那封信刊於《洛杉磯時報》。「那就是你對待你的住宅的方式，你也覺得滿意。也許你可以故計重施。我對自己和迪士尼家族的義務，使我不可能同意這樣的處理方式。」7接著他在《紐約時報》上宣洩出他的挫折感。「他們不想聽我的，因為我是創意型的人，」法蘭克說：「他們打發我，因為我是『偉大的天才』，而每一次他們這麼說，我就覺得難堪。我已經天才到死了。」8

最後是迪士尼家族解救整個局面。華特與莉蓮·迪士尼的女兒黛安·迪士尼·米勒（Diane Disney Miller）在酒鄉納帕（Napa）過著極具隱私的生活，與她所成長的洛杉磯壓力重重都市環境天差地別。不過，她接替母親的角色，成為家族內最積極參與建案的成員，莉蓮·迪士尼那時九十多歲，於一九九七年底過世；黛安對法蘭克日漸欣賞，在他身上看到一些她父親所具有的創意本能。她邀請法蘭克和菠塔造訪她在納帕的莊園，向他們坦承音樂廳建案所承受的壓力令她困擾。黛安回想起她的父親曾經告訴她，每次創意人與商業經理人之間有爭執的時候，他幾乎總是會發現，跟創意人站在同一邊會為他帶來長期的最佳利益。9

黛安想效法她的父親。她決定迪士尼家族將會支付所需費用，讓法蘭克的事務所製作施工圖。黛安

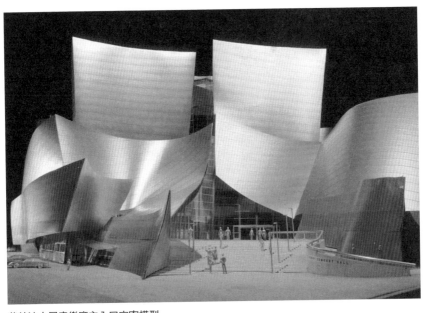

華特迪士尼音樂廳主入口定案模型

向音樂廳委員會表示，在法蘭克給她正面答覆之前，她不會釋出她母親信託的剩餘資金。[10] 黛安宣布，「我們承諾給予洛杉磯一座法蘭克・蓋瑞的建築，那就是我們準備做到的。」[11] 她不想要父親的名字被放在一座法蘭克自己都不想背書的建築上，所以她讓人們知道，假如法蘭克不滿意完成的建築，那麼結果不僅是法蘭克的名字會被移除，她也會拿掉父親的名字。

黛安・迪士尼・米勒打出一張可以贏過布洛德的王牌。監督音樂廳委託案的委員會，至今一直推遲布洛德的提議，無法否決未來會在建築上掛名的家族所提出的期望，特別是這個家族還會提供額外的資金。布洛德最後讓步，這件建案將以蓋瑞建築事務所為唯一的主建築師來執行。一九九九年十一月，距離法蘭克獲選為此案建築師十多年後，工程終於展開，又或者說重新啟動。

音樂廳的設計繼續演進，雖然基本的主幹跟一九九四年停擺時一樣：略為長方形、約有兩千兩百

個座位的大廳，花旗松內裝，傾斜一個角度面街而座，由大型曲面環繞，圍封起廳室、其他公共空間和

支援空間。整體而言，建築本身可說略形似朝鮮薊，正中央擺著一個盒子，或者也可以說像西班牙大帆

船，巨大的帆朝著四方飄揚。

原本音樂廳的外部要以石片覆蓋，持續不減的成本壓力，以及畢爾包鈦金屬外形大受歡迎，促使法

蘭克轉為選擇不鏽鋼。他一度在一九九四年屏棄金屬外部的選項，始終認定石材兼具柔和與溫度的質

感。得知鋼比石灰石的成本便宜一千萬美元時，他勉強讓步，稍微調整弧形帆面的形狀，使其稍微簡單

且強烈，補足金屬在視覺上感覺比石頭輕盈的事實。

結果發現這是明智的選擇，五千一百塊平滑、拉絲加工的不鏽鋼所組合成的帆，賦予這座建築一種

明亮的輝光＊，更不用說假如用石片覆蓋，就無法呈現充滿活力的樣貌及視覺銳利度。雖然將這棟建築

物的先進結構和形狀，與石頭般厚重又傳統的材料結合的蘊意，向來讓法蘭克充滿好奇——對他而言，

石材的堅固與一種動態感之間固有的矛盾，對他在表述這項難題和多義概念的天賦是一種挑戰——但他

很快看出鋼創造更明亮、強烈視覺效果外觀的潛力。從建築和財務兩方面來考量，選擇金屬材料成為正

確的決策。飛揚的鋼波面，短時間內便成了洛杉磯的市標。

揚帆也代表法蘭克較新的想法，那就是超出覆面範圍的覆面材料的延展。換句話說，翻騰起伏的不

鏽鋼的作用，不只是覆蓋底下類似的波浪形狀。法蘭克在許多早期的作品中，例如杜塞道夫複合辦公

設案的塔樓，或者巴黎美國文化中心及明尼亞波利斯的魏斯曼藝術博物館，構思出奇特形狀，並想出如

何建造及包覆的辦法；針對華特迪士尼音樂廳，他開始創造的外層覆蓋物皆超出所需的包覆面積，暗示

著覆蓋物本身存在著自己的樣貌。換言之，有些不鏽鋼帆看似為了外觀效果甚於遮蔽而存在，彷彿這些

曲面是單獨製造，以便讓外在成為精緻且動態靈活的雕塑布局。不鏽鋼帆看起來在飛揚，使得巨大的建築感覺輕盈，而且動態十足。

當然，這件作品展現絕妙建築手法。但更重要的是，就法蘭克對新事物的全然熱情、對完成前所未有事物的決心，以及對最先進科技的投入來看，這個創作再一次顯露出，法蘭克對於掙脫一項現代主義最擁護的做法並創造自己的裝飾形式，所願意努力的程度。雄赳赳的帆是創新的象徵，也是創造裝飾的方法，賦予建築物純粹為了視覺愉悅感而存在的元素。法蘭克有意識地抵抗一直貫穿於現代主義建築如清教徒般的緊張感，那種相信建築必須「忠實」、「純粹」、「理性」的論點──裝飾並非只是自我放縱的虛飾，也不是抄襲歷代作為無用的回歸，而是一種合乎道德的越界、對現代主義規範的反逆。

在華特迪士尼音樂廳一案，法蘭克創作的設計既是徹底的現代、新穎，某種程度上也極端自我，不膽怯地展現豐富度和肌理，明確證實前述論點的謬誤。透過華特迪士尼音樂廳，他比以往更加強烈展露出想要尋找一種方式保存所謂傳統建築價值的渴望，但不是透過應用傳統的建築形式，而是透過呈現各種新形式，來表述建築不僅為了滿足功能需求，也為了創造視覺及情感愉悅而存在。在法蘭克的心中，華特迪士尼音樂廳正是對建築喜悅感的歌頌。

它也是對音樂的歌頌。一九三〇年代母親帶他去聽音樂會以來，古典音樂就在法蘭克的生命中發揮

*住在建地西南方共管公寓大樓的居民發現，音樂廳建築在午後陽光下不是發光而是刺眼，這是因為該處選用磨光鋼板取代拉絲鋼板，以區隔那個面向含有「創始者廳」的區塊，法蘭克想要讓那個區域稍微比其他結構突出。這個問題後來透過把造成反射的不鏽鋼面板磨成與其他表面類似的加工程度，獲得解決。

以一個大型精準模型檢視音樂廳內部木造結構

作用。他與沃許許長年的友誼，加深他與音樂的連結，並持續在生命過程中開枝展葉。到了他開始著手進行華特迪士尼音樂廳時，他儼然已是經驗豐富且知識廣博的聽眾。他不是樂界專業人士，但身為音樂廳的設計者，某方面至少是頗具意義的：一位理想的聽眾。

法蘭克對音樂的喜好，使他成為這座音樂廳的聲學大師，也就是東京永田音響設計（Nagata Acoustics）的豐田泰久（Yasuhisa Toyota）積極的合作夥伴。根據馬贊的描述，法蘭克知道，「無論那建築物多麼壯麗，如果聲響效果不佳，就會被評為失敗品。」[12] 對合作帶來助益的是，豐田泰久和法蘭克一樣欣賞夏隆設計的柏林愛樂音樂廳，還有法蘭克傾向複合型甚於單一的配置形式；不過最重要的是，法蘭克沒有將完工的演奏廳呈現在豐田泰久面

前，然後請他接手搭配良好的聲響設備，而是期待與這位聲學家共同發展演奏廳的形式。

演奏廳最後的樣貌，真實融合兩人的理念。法蘭克一反常態，同意將演奏廳打造成對稱的空間，但所有其他的空間規劃則是百分百「蓋瑞風格」般的錯綜複雜，樂池四周共有十六種不同的座位區，以露臺座席、頂層樓座、中層座席方式排開，而樂池的方位不是正中央、也不是在後方，而是大約在進入室內空間四分之一的位置上。對於容納超過兩千人的音樂廳來說，現場瀰漫著一種奇特的私密感受。室內粉刷的牆面上鑲飾著薄木片，天花板的材質也是木頭，有著像外部不鏽鋼一樣的凸面區塊，弧度起伏的姿態彷如布料更甚於堅實的材料。蓋瑞設計的鮮豔花型圖樣用來鋪飾椅面和地毯，這是法蘭克對莉蓮·迪士尼喜愛花園的致意。（這座音樂廳也包含一個室外花園，法蘭克再利用莉蓮·迪士尼收藏的台夫特陶藝品，在那裡建造了一個噴水池。）

華特迪士尼音樂廳的醞釀期太漫長，以至於滿懷抱負且要求嚴苛的弗萊施曼，也就是帶領洛杉磯愛樂近三十年的總監暨法蘭克作品的忠實擁護者，在一九九八年音樂廳即將重新展開工程之際，以七十五歲高齡退休。弗萊施曼曾與法蘭克緊密合作探討這件建案的每個細節，從演奏廳的座席安排，到後臺的種種空間調節，他的退休對建案、對法蘭克個人來說，可能會是另一個頓挫。

對法蘭克來說，幸運的是，接替弗萊施曼的是紐約愛樂總監黛拉·博姐（Deborah Borda），她活力四射、精力充沛又毅力堅強，讓她決定接下洛杉磯這個職位的最大原因，是她發現新的音樂廳所帶來的願景令人雀躍不已。博姐記得幾年前曾在《紐約時報》看過一張音樂廳的照片。「我覺得那是我所見過最不可思議的東西，而我並不是重視視覺觀感的人，」她說：「要不是為了那座音樂廳，我不會到洛

杉磯。」[13]博姐接下這份工作之前，不僅要求與董事會及音樂總監艾薩—佩卡‧沙隆年（Esa-Pekka Sa-lonen）見面，還想見見法蘭克。「我立刻喜歡上他，」她說：「我感受到一種不同的連結。」[14]法蘭克與博姐成了好朋友，比他與弗萊施曼的友誼更加密切，博姐變成這件建案滿懷激情且理解透徹的代言人。她的熱情是個關鍵，一旦她上任後，就變成實際的主要客戶，雖然較大規模的洛杉磯音樂中心組織仍是法律上的主導人。

博姐與人為善的外表下，藏著不容動搖的意志力，她同意接下洛杉磯的職務前，要求法蘭克做一件事。削減成本的某一階段，樂團行政用的辦公空間被移除的決定，令她相當苦惱。她表示，自己不打算大老遠橫跨整個美國，為她樂團的新家負責工程相關事務，卻得花其他工作天待在租用的辦公室賣命。她告訴法蘭克，她最起碼可以要求，自己跟她的員工能夠在新的建築物工作。「我告訴法蘭克，我接下這份工作之前，需要你承諾設計一個辦公側廳，」她說：「我會負責籌得額外的資金。」他設計了，而博姐說到做到。法蘭克在主體的南側增設一個翼部，以石材覆面的盒狀空間當作行政區域。儘管這個附件增加了一千萬美元成本，卻讓這座建築不僅發揮演出空間的功能，也成為整個洛杉磯愛樂組織真正的家。

音樂廳的最終造價為兩億零七百萬美元，比一九八八年原本的預算超出甚多，與十年後最終設計版本完成、工程重啟時所做的估算相符。＊在未來許多年裡，華特迪士尼音樂廳的造價，對法蘭克和洛杉磯愛樂來說都會是敏感的話題，因為人們總是拿預算更低的第一版設計來做比較，其金額差距被當作證據，說明法蘭克操刀的建築物都免不了超出預算。音樂廳竣工後十多年，法蘭克仍然要面對把音樂廳一案形容為成本氾濫的記者，回應並辯護自己有能力遵守預算行事。

儘管如此，要將一切控制在兩億零七百萬美元的預算內，仍是一件挑戰。到了施工尾聲，減少花費的壓力不斷，法蘭克被要求放棄索取部分的事務費用。法蘭克最後同意建築師費用減去七百萬美元，前提是將這筆錢作為對洛杉磯愛樂的捐助。樂團採納他的要求，法蘭克和菠塔‧蓋瑞的名字就在大廳捐款榮譽牆上，名列為重要捐款人。

二〇〇三年初，華特迪士尼音樂廳大抵完工，博姐希望等到秋天再開幕。她與沙隆年一致認為樂團需要時間，適應在新環境演奏。「假如你一直以來拉奏糟糕的小提琴，然後拿到一把史特拉底瓦里，你需要學習如何演奏它，」博姐說道。[15]十月底，音樂廳以三場演奏會正式揭幕。決定什麼曲目應該首先上場並非易事，法蘭克在對設計的占有慾中加入他對音樂的熱愛，與博姐和沙隆年協力，陸續挑選出該作為音樂廳開幕曲目的作品。三人變成實際上的節目安排委員會，每星期在布蘭伍區的文森堤餐廳（Vincenti）共進晚餐，商量節目表的選項。他們最後為第一晚的特別演奏會選曲，挑選出查理斯‧艾伍士（Charles Ives）的《未回答的問題》（The Unanswered Question）、巴哈無伴奏小提琴前奏曲、莫札特第三十二號交響曲，以及史特拉汶斯基的《春之祭》；樂團的常規音樂季將在隔週展開，演奏單一曲目：馬勒浩大的第二號交響曲《復活》，這可能是最能考驗音樂廳所有聲響配備潛力的樂章。

開幕當晚，以及接下來一整個星期免費提供給學生和其他受邀團體的參觀活動，是洛杉磯市中心整

*兩億零七百萬美元的造價屬於所謂的「硬體成本」，或者說單是實體建設的實際費用。建案的總成本，包括建築師和工程師的專業費用、律師費用、貸款花費和在德沃斯基聯合事務所製作的失敗施工圖上花費的支出，共計兩億七千萬美元。

個世代以來最大的活動。鎂光燈以耀眼的光芒淹沒了法蘭克設計的不鏽鋼帆，現場還有煙火，格蘭大街也封閉交通以設置巨型遮篷，作為演奏會後慶祝晚宴的場地。即使是過去幾年來通常不過以黑色T恤出席活動的法蘭克，當晚都盛裝親臨。

然而，最令人意外的活動不是開幕演奏會，而是幾天前在演奏舞臺上舉辦的晚宴。法蘭克是主辦人，榮譽貴賓是布洛德。菠塔結合敏銳的政治直覺和善意親切，說服法蘭克去理解他與布洛德的不和毫無意義，尤其是法蘭克贏了大多數重要的爭論。菠塔說，音樂廳現在充滿著豐裕的好氣氛，那麼何不以勝者之姿展現寬宏大量，分享一些喜悅給布洛德呢？

一如往常，菠塔的直覺是對的。「你們都聽說艾利跟我爭鋒相向，可是看看我們蓋的東西，」法蘭克在晚宴上說，並對著布洛德敬酒。「成果很美，我們兩人都引以為傲。」布洛德接著起身，舉起酒杯。「我能說什麼呢？」他回應道：「法蘭克說得對，而且這座建築是無價的。」

對於音樂廳的評論回響來得立即，而且幾乎全是正面的。長久以來都是代罪羔羊的法蘭克，現在成了市中心的新英雄。毫無意外對法蘭克表達讚賞的穆象跟面對畢爾包一樣興奮地看待華特迪士尼音樂廳。「迪士尼音樂廳極可能是你所看過最華麗的建築物，」他在《紐約時報》中寫道。[17]穆象說，迪士尼音樂廳帶給他「美感的心醉神迷」，然後繼續說：「一股合而為一的感動之情注入觀眾、音樂、建築，深刻得連時間都靜止了。」

若說其他評論的讚美未攀升至如穆象一般誇張的程度，也相去不遠，只有《紐約時報》樂評家安東尼‧托馬西尼（Anthony Tommasini）提出幾個關於聲響效果吹毛求疵的評語。《紐約客》樂評家艾力克斯‧羅斯（Alex Ross）說，華特迪士尼音樂廳「就聲音豐富度而言，在國際舞臺上能一較高下的對手不

多，而就視覺戲劇效果來說，可能根本找不到任何對手⋯⋯音樂從四面八方包圍著你。牆上畫中幻影碎

去⋯交響樂團占滿所有氣息」。[18]

羅斯注意到，華特迪士尼音樂廳不只是建築奇觀，也是社群新象，它點燃整個城市每個人的興趣，包括那些至今不曾對古典音樂表示任何喜好的民眾。如同穆象，羅斯理解到，法蘭克創造一樣非凡的產物——甚至對他自己亦然。華特迪士尼音樂廳的存在，超越對形式與空間振奮人心的嘗試。這是專為音樂而誕生的建築，在電子音樂複製使傳統音樂看來近乎過時的二十一世紀，更具特別意義。任何人只要買得起 iPod，就能將高音質音樂藏於口袋中，隨時隨地聆聽點播的音樂，在這樣的時代，到現場聆聽古典音樂演奏會的動機是什麼呢？華特迪士尼音樂廳提供的正是那樣的誘因，鼓勵群眾拿下他們的耳機，去買演奏會門票。法蘭克的新作是不凡的空間，建築的情感力道與音樂的情感力道相等，這個空間能夠讓走進美好公共空間的愉悅感，再度與現場演出的興奮感交融結合：一個承諾把音樂體驗帶往新的、狂歡高點的環境。

華特迪士尼音樂廳開幕那一年，法蘭克也慶祝了另一座更小規模表演廳的落成：紐約州北部巴德學院（Bard College）的「理查費雪表演藝術中心」（Richard B. Fisher Center for the Performing Arts）。他接下這個委託案的主要原因，是出自對巴德學院院長里昂・波特斯坦（Leon Botstein）的尊敬，波特斯坦的第二項職業是備受敬重的音樂學者和指揮家。長久以來，波特斯坦一直夢想在巴德學院偏遠的校區建設一座表演藝術專用廳，一九九七年聯絡法蘭克的時候，華特迪士尼音樂廳仍未重新站穩腳步。儘管巴德學院預算少，地點又遠在紐約市北邊九十英里，但能夠設計另一座音樂廳的機會令法蘭克躍躍欲試，

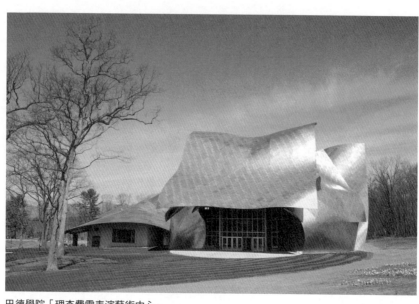

巴德學院「理查費雪表演藝術中心」

尤其客戶是音樂家。

最後誕生的建築物，鑲嵌木板的室內展演廳，加上滿足感官、弧形不鏽鋼面板組成的簡單隨筆草圖。不過，在巴德學院空曠的環境中，不鏽鋼面板反映出天空與樹木，賦予這座建築柔和又瞬息萬變的特性，整體上與華特迪士尼音樂廳的雄偉紀念性極為不同。然而，這座建築最重要的面貌，可能是柔和曲面的不鏽鋼沒有遮蔽建築物盒狀、尋常用途、高度機能性的後方空間，使不鏽鋼實際上成為一種裝飾性立面。如同許多早期作品，法蘭克在此再次顯露出，他個人的建築感性與經典現代修辭所講求的「忠實」、幾何純粹性等等有多麼遙遠。理查費雪表演藝術中心可以被視為具有華麗立面的樸素建築，比起抽象的現代音樂廳，更像是十九世紀的劇場或歌劇院，但多了法蘭克特有的流動形式作為裝飾。

繼畢爾包之後，並非所有法蘭克負責的建案都

如同更加巨大的華特迪士尼音樂廳的簡單隨筆草

如此簡單。一九九五年，西雅圖億萬富翁、微軟創辦人之一的保羅・艾倫找上他，艾倫是西雅圖出身的搖滾吉他手吉米・罕醉克斯的熱情粉絲。艾倫希望建一座博物館向他的音樂英雄致敬，雖然他對博物館的輪廓沒有清楚的想像，但知道自己想要一棟奇特的建築物，某種程度上可以體現罕醉克斯音樂的創作靈魂，他坦承當時自己的建築品味有一些保守。「他的音樂非常原始、迷幻，高低滾湧的聲浪，既細膩又強烈無比，」艾倫說：「我想到了『飛撲』這個詞來形容。我想要有多彩、迷幻藝術的感覺。」[19]

艾倫的妹妹茱蒂（Jody Allen），將會在日後名為「音樂體驗計畫博物館」（Experience Music Project）一案中扮演重要角色。她向哥哥提議，若要打造他心中期望的奇異建築，法蘭克會是合適的建築師。艾倫尚未去過畢爾包，對法蘭克也只是略有耳聞，但看過其他幾位建築師的作品後，判斷他妹妹說得對。假如有人能夠想出如何將罕醉克斯的音樂思想化為建築，那個人鐵定是法蘭克。在法蘭克的堅持下，艾倫安排一次到聖塔莫尼卡的蓋瑞建築事務所拜訪的行程，艾倫害羞的個性眾所皆知，曾表示他偏好用電子郵件來進行溝通，看一些其他作品。當兩人見了面，艾倫一開始很少開口，只是四處觀看，等著法蘭克引他打開話匣子。法蘭克帶他參觀事務所，記得艾倫停下來欣賞一個看起來像馬頭形狀的會議室模型，那是法蘭克為柏林DZ銀行大廳所做的部分設計；艾倫告訴法蘭克，他欣賞那「飛撲」的形式。[20]艾倫記得自己因為華特迪士尼音樂廳的模型興奮不已，當時正值停擺時期。[21]

法蘭克低調的態度會讓某些客戶灰心，對艾倫來說卻恰到好處，後者對靜看模型跟直接當面對談一樣開心。不過，艾倫很快就與法蘭克自在應對，開始談起他對罕醉克斯的音樂的熱愛，以及他理想中的建築。法蘭克從來不是罕醉克斯的熱情粉絲，他說：「我一直是自由主義的左派猶太人，比較喜歡彼

得‧席格（Pete Seeger）和伍迪‧蓋瑟瑞（Woody Guthrie）。」[22]不過他試著透過聽唱片，還有跟兩位都是搖滾吉他手的韋伯及格林夫交談，來進一步了解罕醉克斯。接著他到聖塔莫尼卡一家吉他製造廠，拿了一大堆舊吉他殘骸，思索著是否可以將碎片組合起來，變成某種建築布局。

一開始，那棟建築物在法蘭克眼中看來太圖像化又直白。「那就像吉他弦在空中飛舞，」他回想道：「我需要把那些形式做得更像屋頂。」[23]設計經過多次重複修改，在某個時間點，艾倫因為全神貫注於其他事業，委派大部分建案的協調工作，在這個時間點，法蘭克失去與支持的客戶簡單頻繁交換意見並有賴於此提煉種種構想的機會。最終版的設計是妥協的結果，一系列不同形狀的各色金屬，整體概略地嘗試影射芬達樂器公司（Fender）的 Stratocaster 電吉他。不過這個設計概念的銳利度與大膽性，卻在看起來無定形、流暢更甚於碎裂形狀中消失殆盡。此外，也可看到沒有建成的彼得‧路易斯住宅的影子，令人回憶起法蘭克的「麥克阿瑟獎金」，還在繼續產生效益。

音樂體驗計畫博物館於二〇〇一年開幕，活動氣氛更像是一場搖滾音樂會，而非藝術博物館的落成。格林夫記得他跟幾位事務所同事在開幕典禮前全聚集在法蘭克的飯店套房抽大麻，這場聚會最後夏然而止，因為法蘭克擔心他主辦大麻派對的謠言而將他們趕出去。[24]無論開幕當天眾人的情緒多麼高漲，音樂體驗計畫博物館得到的評價，都不如法蘭克自畢爾包後一般習慣聽到的讚賞。通常可以被賦予冀望，總是滿腔熱忱看待法蘭克任何創作的穆象，描述這座建築看起來像「某種爬出大海的東西，翻過身，然後死了」。[25]不過，博物館與眾不同、近乎流體的形式，無疑讓艾倫龍心大悅，他的看法是既然罕醉克斯的音樂從來不符合每個人的口味，那麼任何精準反映出他的精神的建築，也無可避免會引起爭議。艾倫在日後提起，對他來說最重要的是，法蘭克了解要如何「利用建築捕捉吉米‧罕醉克斯的

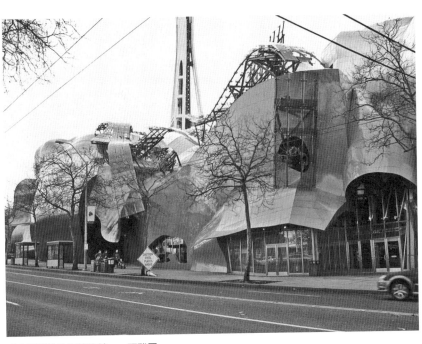

「音樂體驗計畫博物館」，西雅圖。

音樂風采。我不認為其他任何人能圓滿實現，我覺得這是一件大師之作」。[26]

假如音樂體驗計畫博物館不是畢爾包，那麼另一棟建築物麻省理工計算機、資訊與智能服務的史塔特科技中心（Ray and Maria Stata Center），則為法蘭克帶來比挑毛病的評論更嚴重的憂慮。一九九八年，麻省理工聘請法蘭克設計廣大的新計算機與人工智慧中心，地點就在校園歷史最悠久的構造物之一「二十號大樓」的位置，那裡曾是二次大戰開發雷達的地方。二十號大樓極不講究、彷彿兵營的性質，適合在裡面工作的科學家，他們對眼前舊大樓拆除的景象並不開心，這表示打從法蘭克的設計作業一開始，就至少有一些客戶根本反對興建任何東西。「他們天生對建築抱持懷疑，」法蘭克說。[27]更大的問題是，新的建築必須容納七個不同的科系，他們的意見並不總是一

致，校方也不是統一用一種聲調跟建築師溝通。「我有一個七百人的客戶，」法蘭克說：「有大學校長、兩百多名教職員，以及四百位學生。」

為了讓參差不齊、無組織的客戶參與，蓋瑞建築事務所特地為規劃過程架設專案網站，每週更新一次事務所最新的繪圖、構想和資料。麻省理工學生與教職員全受邀張貼批評指教，而在這個過程一開始，法蘭克說：「我收到大量攻擊性信件。」[28] 評語漸漸變得更有建設性，但法蘭克仍因為未來將使用該建築的科學家所提出的矛盾要求而覺得受挫。「他們說想要獨處，也想要能聚在一起，」他回憶說：「所以我們秀給他們看，每個人可以擁有的小工作間，以及如何推開牆面就變成連在一起。他們討厭極了。」法蘭克又展示其他模式及安排整合空間的不同方法，最後選定其中一項，含有綜合的個人與共用空間，環繞著一個寬敞的公共空間，那個空間可當作中庭和行經整棟長型建築物的幹道。法蘭克嘗試讓設計擁有二十號大樓那種隨性的輕鬆氛圍。

就某種程度而言，法蘭克辦到了：成果是一座四處蔓生、高度表現主義的建築，有著彎折、歪斜、扭曲、扭轉和圓滑的大樓，覆以各種顏色和材料，其獨特區塊使外觀看起來幾乎像是一座迷你城市，輕鬆活潑、甚至令人心曠神怡。此外，一個位於中央的公共空間，類似某種室內街道的構想，整體來說是一項成功元素。《波士頓環球報》的評論家坎貝爾形容這座建築「隱喻著將在它內部發生的研究之自由、勇敢和創意」。[29] 然而，創造科學創意的隱喻與滿足創意的需求兩者完全不同，對一些在此工作的科學家來說，法蘭克所理解的隨性，就其特點而言似乎跟密斯．凡德羅一樣刻板。這些人認為是史塔特科技中心不如他們期望的是一處表現彈性的空間，反倒是固執己見的建築師完全沒有彈性的主張。法蘭克和同事們花了好幾個月，與麻省理工的科學家緊密合作，希望發想出足以滿足他們需要的規劃。到頭來

問題是，許多研究人員真正想要的，其實是像二十號大樓一樣中庸的建築——如同一棟遺留下來的建物，毫無建築抱負，也不會嘗試解決他們所需的一座建築。

然而，不是每個人都對史塔特科技中心抱持同樣的想法，還是有很多科學家喜歡，覺得它精神奕奕、充滿活力。法蘭克和菠塔的好友、藝術史家厄文和瑪瑞琳·拉芬，把參觀幾乎所有的蓋瑞建築當成準則，他們記起走過史塔特科技中心時，看到一名學生在主要的公共空間「學生街道」的角落使用電腦。拉芬夫婦問這名學生覺得史塔特科技中心如何、會不會很容易迷路。「她說：『我愛死了，這是我在世界上最喜歡的地方，因為我永遠不知道會遇見什麼。』」厄文·拉芬說道：「她說每次的移動都是不可預料的。這棟建築物為這個孩子帶來用處的方式令我很感動，她可能正在學習成為電腦工程師，要在不可連結的事物間製造連結。」[30] 由此可見，法蘭克的建築實際上既是隱喻，也是啟發。

不管史塔特科技中心的評價多麼混雜，二〇〇四年落成後兩年，在麻省理工想要成為更加善於創造的建築客戶的路上，它看起來無疑是最精采的建築物之一，這項努力還包括史蒂芬·霍爾（Steven Holl）、印度建築師查爾斯·柯里亞（Charles Correa）和羅契設計的新大樓。二〇〇七年，麻省理工行政部門將矛頭轉向法蘭克，聲稱建築中當作室外圓形劇場的區塊造成建築內漏水和結構缺陷等問題，接著控告蓋瑞建築事務所與工程承包商斯堪卡（Skanska）和ＮＥＲ營建管理公司（NER Construction Management）。建築物確實有幾處漏水，法蘭克將問題歸因於最後為了節省經費而做的幾項臨時變動，可是他沒有爭論有一項更動的確源自他的事務所，並承認對此說大部分是麻省理工的命令且非他所願，他有責任。

麻省理工提出的問題得到修正，根據三方的說法，訴訟因而在二〇一〇年「友善地」平息。整個事

件或許已經淡去，畢竟史塔特科技中心稱不上是第一座要處理漏水問題的建築，保險公司支付所有費用，但是約翰·希爾伯（John Silber）發起的遊說才正要上演，希爾伯是查爾斯河對岸波士頓大學的前任校長，他將史塔特科技中心視為他個人認為當代建築所有錯誤的象徵。希爾伯把史塔特科技中心的照片當作封面，放在他名為《荒謬建築：「天才」如何毀掉一項實用藝術》（Architecture of the Absurd: How "Genius" Disfigured a Practical Art）的著作上。希爾伯認定的那位破壞建築的「天才」是誰毫無疑問：法蘭克·蓋瑞，而希爾伯不只是把史塔特科技中心變成站不住腳、非理性建築的代表建築物。他的著作攻擊了幾位建築師，包括李伯斯金和貝聿銘，但把最糟糕的諷刺留給法蘭克，幾乎攻擊了法蘭克至今完成的所有作品，錯誤地控訴不只是史塔特科技中心，包括所有法蘭克的建築都是工程與設計不良，比合理的造價更加昂貴，而且顯然相信那些建築的價值遠不及造價。希爾伯的結論是，法蘭克的建築皆由「除了使所有訪客降伏於建築師巨人般的自我底下，沒有顯而易見的用途」的元素所組構而成，他指涉巴德學院理查費雪表演藝術中心的不鏽鋼屋簷元素寫道。[31]

希爾伯的著作是一場論戰，一派胡言亂語，證實法蘭克的建築是容易抨擊的目標，因為看起來非常恣意且獨斷。希爾伯無法想像蓋瑞建築的那些奇形怪狀是理性規劃程序產生的結果，或者衍生自與某位客戶在某種程度上的協調。除了法蘭克承認並改正的錯誤之外，希爾伯針對史塔特科技中心提出的特定批判都不是正確的。結果查出，問題癥結大部分來自承包商的錯誤，而非蓋瑞建築事務所，最嚴重的一項需要重建室外圓形劇場。追根究底，法蘭克的責任其實相當小。但他是這座建築的設計師，自然成了各方抱怨的箭靶。交錯著希爾伯的論戰、麻省理工校長或其他相關人士更具公眾人物的地位，比承包商、麻省理工校長的上訴和那些難以跟任何非正統建築物相處的麻省理工科學家的困惑，促使史塔特科技中

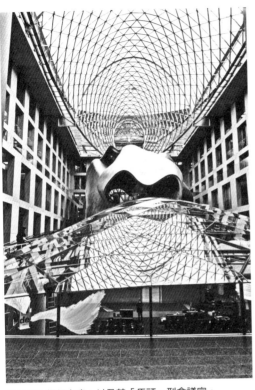

柏林 DZ 銀行中庭，以及其「馬頭」型會議室。

心在許多方面變成法蘭克最引人深思的建築之一，功過褒貶不一。

法蘭克在歐洲的事業發展進行得較順利，為杜塞道夫設計的三棟彎彎曲曲、傾斜的大樓命名為「新海關」，一九九八年竣工；另有為柏林ＤＺ銀行操刀的建案，這是保羅・艾倫在法蘭克的事務所看到模型時被觸動的案子。柏林案與法蘭克過去被要求做的任何事幾乎完全不同。首先，那是銀行的總部大樓，預算充裕。它的位置在巴黎廣場（Pariser Platz）顯赫的地點——布蘭登堡門對面、阿德龍飯店（Hotel Adlon）旁邊，跟艾森曼正在設計的猶太屠殺紀念碑相鄰。以法蘭克的猶太背景而言，他之前在德國的委託案似乎始終未曾激起特別的情緒，在柏林心臟地帶這個充滿激動情緒的地點著手設計建築卻是另一回事。

此案的建址又將另一個挑戰擺在他眼前。在統一後的柏林負責都市規劃的政府官方，一九九○年代皆遵守傳統式的都市主義觀點：建築物不可過高或形狀太過奇異，必須在法律規定的街道界線內，並與鄰近建物對齊。就像許多城市一樣，這樣的法令是可以避免一定類型的設計災難。不過，這種做法也限制了富創意的回

應，這樣的法規無法支持法蘭克的建築手法。

法蘭克的解決方案相當奇特，讓這棟建築物在他的作品中顯得不同凡響。他設計光滑米色石灰石的五樓高立面，材料與周邊的建築物相稱，但他沒有複製其他建築的細部特質，而是改為發想出一個方法，表達他自己的想法時也能遵守官方規劃人員設置的規定。窗戶深深凹入，陽臺欄杆是離地的玻璃板；幾何圖形感覺起來幾乎太過沉重又堅硬，彷彿設計用意是為了保護內部的某樣東西，而這正是這座建築的目的。建築物的主要部分由辦公室組成，那些辦公室圍繞著一個木板鑲嵌的中庭，上方覆蓋玻璃屋頂，中庭的中央是一個不鏽鋼的四層樓高構造物，其彎曲的形式近似抽象的巨大馬頭。一如法蘭克所有不尋常的形狀，這個馬頭需要CATIA系統的數位性能才能完成，更何況銀行方面要求的精緻度比畢爾包和其他建案更高。在柏林，那些不鏽鋼面板完美無縫拼合，因此樣式看來像是以單片金屬製成，像飛機殼體一樣，而不是如交疊的屋頂木瓦。

這個馬頭構造物內有精心規劃的會議中心，它真正的目的是成為牡蠣裡的珍珠、建築強度散發的瞬間，這就是應用厚實保護金屬殼的理由。在柏林，法蘭克將他的建築徹底翻轉，以跨越市府規劃人員擺在他眼前的規範問題。與其將他的建築打造成一座與柏林其他部分相抗衡的雕塑形式建物，他轉而設計可以與自己別苗頭的作品。整體而言，這棟建築物變成一種卡氏網格（Cartesian grid）作為非理性形態的馬頭後方的理性背幕，使馬頭涉入抒情的對位之中。有異於法蘭克其他大部分作品，其情感流露可能與坐在心理分析師的躺椅上一般一覽無遺，在柏林建案中，他將感動藏於慎重的、受約束的室內。這是很久以前他為克莉絲多芙‧德梅尼爾的連棟別墅所做的室內規劃，卻從來沒有實現；時隔幾十年後的現在，他再次實驗將強大建築空間的創造，徹底深藏於傳統立面背後。某方面來說，這是對社會規範與

個人內在愛好的隱喻。然而，在柏林建案中，整齊嚴肅的立面還有另一個含義：含蓄地承認猶太建築師在市中心的顯著地點設計建築物必然產生的複雜情緒，因為在那裡，猶太人曾感受到自己必須將私人的思想囤積在心底。最重要的是，法蘭克在此呈現的，至今不曾在完成作品中明確展現過：他可以同時表現出熱情與尊嚴。

柏林一案所呈現的限制，後來成為法蘭克繼畢爾包後少數大型博物館之一的「費城美術館」的範本，該項委託要求法蘭克重整並擴展展覽室，但不可變動荷瑞斯·川鮑爾（Horace Trumbauer）和朱利安·阿貝勒（Julian Abele）所設計的原始構造的限制，讓法蘭克對這個挑戰興奮不已。他視此為機會，證明他不是單單只對創造奇特的雕塑物體有興趣，當尊重是首要條件時也能順從其他建築師。32德·哈農庫特於二○○八年突然去世延緩了委託案，但持續在蓋婭·哈莉堤（Gail Harriy）和提摩西·拉布（Timothy Rub）的指導下進行，前者曾是克倫思在畢爾包建案的助理官員，後來成為費城美術館營運長，後者是接任德·哈農庫特職位的新館長。他們與法蘭克發想出位於「洛基之梯」底下的全新展覽空間，幾乎重新安排美術館所有室內配置和陳列空間。法蘭克認為，費城美術館是「非畢爾包」的，是對古根漢自然的補足，它的獨特建築不形於外，而是將所有驚喜藏於內。

知名「洛基之梯」（Rocky steps）的標誌性立面。長年擔任費城美術館館長的安妮·德·哈農庫特（Anne d'Harnoncourt）對畢爾包讚譽有加，二○○二年詢問法蘭克是否可以設法改善並擴建費城美術館，條件是要跟畢爾包一樣魅力四射，卻又必須遷就荷瑞斯·川鮑爾

回到家鄉，或說返鄉途中的芝加哥，畢爾包後的數年時間，也使法蘭克有機會讓普立茲克家族──

他自一九八九年榮獲普立茲克建築獎以來的好朋友——成為他的客戶，起碼就象徵性而言。普立茲克家族向來不與署上他們名字的獎項得主社交往來，法蘭克再次設法為自己開拓出特殊的類別。傑伊‧普立茲克和妻子辛蒂（Cindy）在聖地牙哥郊外的聖塔非牧場（Rancho Santa Fe）有一棟冬季別墅，一次非正式邀請法蘭克、菠塔和兩個兒子從洛杉磯驅車前來拜訪後，促使兩家建立起長久的友誼，並邀法蘭克加入普立茲克建築獎評審團，協助評選未來的得獎者。這份友誼的基礎遠遠超過對藝術和建築的共同熱愛。辛蒂與傑伊‧普立茲克有一種無拘無束的桀驁不遜，吸引著法蘭克和菠塔。他們不以分享自己的煩惱和焦慮為恥。就像法蘭克和菠塔，他們是久經世故的人，其抱負沒有掩藏謙遜、低調的舉止。特別是辛蒂，她像很多人一樣，發現法蘭克是隨和、可信賴的人。

一九九七年，芝加哥市長理查‧戴利（Richard M. Daley）提倡建立官方與民間合作關係的構想，在火車調車場上方興建一座新公園，位置緊鄰密西根大街上的芝加哥藝術學院，該市傑出慈善家暨企業領袖普立茲克夫婦幾乎必然會參與。傑伊‧普立茲克同年稍早得了腦中風，但辛蒂在這座新公園案的藝術理事會扮演積極的角色。這座公園預定於二〇〇〇年完工，命名為「千禧公園」（Millennium Park）。主要總體規劃由SOM建築設計事務所擔綱，基於尊重市長公開表示喜歡花圃綠叢，公園以傳統風格設計。辛蒂不以為然。對她來說，裝置煤氣燈和美飾鍛造鐵藝的公園不是紀念二十一世紀來臨的好選擇。

「我不能理解他們口中談的千禧年，」辛蒂說道：「我覺得糟透了。那不是我們應該建造的公園。」既然如此，理事會問她：她的家族是否願意支持並邀請蓋瑞加入？她對她的孩子們進行投票調查，每個人都抱持跟她一樣的渴望，願意承諾支持法蘭克在芝加哥的第一件建築作品。以普立茲克家族的見解，這樣的安排很有道

我說，假如你跟像法蘭克‧蓋瑞這樣的人一起興建，就不需要其他任何東西了。」[33]

理：芝加哥被公認為美國的建築第一大城；因為畢爾包，法蘭克已被視為美國卓越的建築師，而捐贈設立普立茲克建築獎的普立茲克家族，總是與支持重要、新穎的建築有著密切關聯。讓法蘭克為「千禧公園」設計一件作品，可將上述所有因素匯成圓滿。

一輩子與芝加哥政治圈往來，教會了辛蒂‧普立茲克知道何時該待在幕後。她認為，假如讓市長和其他規劃理事會向法蘭克提出邀請，此案比較有機會成功。辛蒂和孩子們會帶頭做出捐獻，可是她希望市政府投資這個案子。一個代表團從芝加哥來到洛杉磯，詢問法蘭克是否願意考慮設計一個戶外音樂臺，作為「千禧公園」的焦點。一開始法蘭克婉拒，告訴代表團他根本沒辦法在兩年內完成這樣的計畫案，如期迎接千禧年。「因此其中一人說：『那真是太可惜了，因為我們知道有個人會對你非常失望。』」普立茲克回憶道：「他問：『那是誰？』他們回答：『辛蒂。』他說：『我接了。』」[34]

法蘭克所設計的實際上變成一個戶外場館，和他早期執業時打造的好萊塢露天劇場或馬里威瑟戶外場館相比，是較新穎、精細得多的版本。這個命名自一九九九年逝世的傑伊‧普立茲克的音樂臺，最終的設計定案，有著法蘭克經典的不鏽鋼緞帶，生氣勃勃地飄揚在舞臺四周。拱形金屬格棚架空於座席區之上，有四千個固定座位，並有可容納另外七千人的草皮空間，具備的擴音器材使音樂場館的聲響效果比戶外音樂會場來得好，更像是一座室內演奏廳。

一如他所有委託案，法蘭克經過許多版本的設計，原本偏好一個比最終定案更簡單、更有分量，架構也更清楚可見的構想。「那是一個非常簡單的模式，我想他試著與芝加哥有所連結——看起來像個大肩膀，或許有點類似路易士‧沙利文或萊特，」辛蒂‧普立茲克回憶道：「他對我說：『妳知道嗎，這個非常芝加哥。』然後我說：『我知道，可是我想要它非常法蘭克。』」[35]

於是成果變得非常法蘭克。辛蒂對法蘭克了解得夠深，以至於明白無論他有多麼愛芝加哥，多麼興奮要為芝加哥的建築輝煌史再添一筆，要是他太過用力想把自己放進一個歷史建築傳統裡，他將永遠不會做出最棒的作品。辛蒂知道什麼時候法蘭克對設計自我意識過度，特別留意提醒法蘭克，他需要放輕鬆、做他自己。讓法蘭克設計這座戶外音樂館原本就是辛蒂的想法，她之所以這麼做，是因為認為芝加哥可以因擁有一件法蘭克·蓋瑞的作品而受益，不是覺得法蘭克可以從試圖「芝加哥化」他的建築得到好處。說服法蘭克把「芝加哥化」的想法放到一旁是辛蒂對這個建案的貢獻，就某些方面來說，此舉與任何其他貢獻一樣重要。

整個千禧公園規劃案，包括安尼施·卡普爾（Anish Kapoor）設計的紀念雕塑，以及西班牙藝術家霍姆·普倫薩（Jaume Plensa）創作的噴水池和電子雕塑，進度落後，一直到二○○四年才正式落成開幕。普立茲克家族在這座音樂場館啟用後，向法蘭克致敬了兩次。他們將二○○五年普立茲克建築獎的頒獎典禮，安排在「傑伊·普立茲克露天音樂廳」（Jay Pritzker Pavilion），這是法蘭克作品第二次作為普立茲克獎的會場，這項活動每年輪流在世界各地不同的重要建築地點舉辦。從父親手中接棒，成為家族企業領導者的湯姆·普立茲克（Tom Pritzker）邀請法蘭克和菠塔，與他和妻子瑪歌（Margot）、母親辛蒂到中國旅行，時間恰逢法蘭克七十五歲大壽。

普立茲克與蓋瑞兩家族日後還會多次到遙遠的國度旅行，包括印度，而隨著法蘭克多年來與普立茲克家日漸熟稔，他開始捉弄湯姆和他家人，詢問什麼時候他會再得到另一座普立茲克建築獎。「我們都說：『沒錯，你應該再拿一個，可惜沒辦法。』」辛蒂·普立茲克說道。[36] 不過，到中國旅行的時候，湯姆·普立茲克決定，該是時候對法蘭克開個無傷大雅的玩笑了。普立茲克一家人告訴法蘭克，希望他

陪同前往一座正在重建的佛教寺廟，那裡將有一場慶祝法蘭克生日的午宴。法蘭克坐在一位穿著袈裟、被介紹是住持的男士旁邊。他透過口譯員對法蘭克說：「我知道你的工作，而且我得知你得過一個很重要的獎，此後你又完成許多重要作品，你應該再得一次獎。」[37]

「有沒有聽到？」法蘭克對普立茲克家族說。辛蒂記得，接下來「湯姆起身演說。他說：『這位是我們普立茲克建築獎得主及獲得特別榮譽者，他的名字是法蘭克·蓋瑞。事實上，他為我們這個獎項做出許多貢獻，讓我們決定再頒發另一座獎給他。』」[38] 法蘭克被喚到廳堂前方，接下一個盒子，盒子裡是一座仿造的普立茲克建築獎盃。結果發現，原來那名佛教住持和寺廟工作人員，全都是普立茲克家族在上海的飯店職員，被分派角色演出一場精心策劃的詭計，假裝要頒予法蘭克第二座普立茲克建築獎。當法蘭克細看那座獎盃，發現上面刻的名字竟然不是法蘭克·蓋瑞，而是法蘭克·高柏格。

16 紐約：考驗與凱旋

自職涯初期為克莉絲多芙・德梅尼爾設計的連棟別墅慘遭棄案的痛心時刻以來，對法蘭克來說，紐約一直遙不可及，猶如一座他反覆嘗試攻頂的高山，不料老是發現自己滑落山腳。一九八七年，他的朋友柴爾茲、SOM建築設計事務所的知名設計合夥人，找他合作參加一場受邀的競圖，以三棟辦公大廈取代麥迪遜廣場花園，以及為下方的賓州火車站提出更新方案。那次合作沒有結果，除了他們萌生共識認為，儘管有著極端不同的觀感，兩人仍能相處融洽，有一天應該再嘗試合作看看。柴爾茲記得，法蘭克「非常熱切地想知道，辦公高樓大廈的每一面向是如何運作的，他就像一塊海綿。他對所有技術面的東西充滿好奇，不只是關於美學而已」。[1]一九九六年華納兄弟邀請法蘭克提案，重新設計「時報廣場一座」（One Times Square）的外觀，幾年後開發商舒拉格則請他設計阿斯特廣場（Astor Place）某塊建地的旅館。這兩件委託案同樣無疾而終。

後來法蘭克在紐約完成的第一件作品不是摩天大樓，而是摩天大樓裡的一套空間規劃：為康泰納仕（Condé Nast）設計的一間自助餐廳和幾間私人用餐包廂，這個雜誌出版公司旗下擁有《紐約客》、《VOGUE》、《浮華世界》。法蘭克與掌管康泰納仕的發行人山繆・紐豪斯（S. I. Newhouse），以及他的建築史家妻子維多利亞是多年好友。紐豪斯夫婦是著名的藝術收藏家、狂熱的建築愛好者，也是菲

力普・強生和惠特尼的密友，一九九〇年代初，在一場雙方共同的朋友、作家吉兒・絲波丁（Jill Spald-ing）於布蘭伍區主辦的晚宴上，法蘭克和菠塔被引介認識紐豪斯夫婦。這又是另一段法蘭克立即搭成的友誼橋梁⋯兩對夫妻不只閒談藝術與建築，也聊及彼此共同的嗜好，也就是音樂。不久，紐豪斯夫婦開始拜訪法蘭克的住家，以及他在洛杉磯的其他幾件作品。幾年後，法蘭克與紐豪斯夫婦同遊日本，再透過音樂而加深友誼，法蘭克邀請紐豪斯夫婦到林肯中心聽音樂會，介紹他們認識二十世紀匈牙利作曲家李格第（György Sándor Ligeti），法蘭克特別欣賞他的創作。紐豪斯夫婦日後會成為當代音樂的熱情樂迷，而法蘭克將給予維多利亞寫作方面的鼓勵；維多利亞寫了一本關於當代藝術館建築的著作，書中高度讚美畢爾包，法蘭克建議她以新的音樂廳和歌劇院作為下一個寫作主題。*

相識不久，法蘭克帶著紐豪斯夫婦參觀布蘭伍區的許納貝爾宅院時，紐豪斯夫婦就開始考慮成為法蘭克的客戶和朋友。一九九五年，他們邀請法蘭克在長島東邊貝爾波特（Bellport）一塊購入的臨海土地上打造週末別墅。法蘭克隨山繆・紐豪斯搭乘直升機，從曼哈頓前往該地點勘查，然後開始著手為這位出版人和他的妻子設計房子。他構思的計畫原本預定在一個庭院四周，安排數個盒狀和圓形的區塊，再以一個面海的大型雕塑形式覆蓋庭院。這棟週末別墅重複了一些許納貝爾宅和溫頓客居的特色，用類似風帽的形狀編織在一起，令人聯想到一些他當時正在進行的較公開的作品，例如柏林的「馬頭」型會議室。紐豪斯夫婦積極參與法蘭克的作業過程，與他感同身受，他們所期望的房子，正從三人之間持續進行的溝通當中一步步浮現。然而，當設計程序朝最後版本進展時，卻遭到外在情況因素的干擾。那塊風光明媚的面海建地，地點也靠近主街道，紐豪斯夫婦想得越深入，越不能安心地在永遠會聽到交通噪音的地方建造夢想的房子。當某位鄰居威脅抗議任何在該塊土地上的興建工程，紐豪斯夫婦決定全盤放棄

計畫案。

「那讓我們更想要跟法蘭克合作，」維多利亞說道。²在週末別墅的設計程序進展的同時，康泰納仕正在擬訂計畫，準備搬遷到時報廣場的新大廈，於是山繆詢問法蘭克是否有興趣設計辦公室。法蘭克一口拒絕。他清楚，不管客戶是誰，設計數百個一模一樣的編輯辦公隔間並不是適合他的工作，同時明白無論紐豪斯對尖端藝術和建築的讚賞多麼真切，也只是把美的追求當作個人愛好，不是商業活動，而且他擔心到頭來會發現，紐豪斯在辦公室一案上是比住宅案投入更少支持的客戶。當時康泰納仕編輯總監詹姆斯·楚曼（James Truman）提議，與其請法蘭克設計整個辦公空間，或許可以找到某個特殊空間，借助他的真正才華。楚曼建議：何不設計一個員工自助餐廳呢？這件委託案最後擴大至包含一系列私人的用餐包廂，面積上只占整個樓層的一半，法蘭克認為相較於原本設計辦公室的請求，這是更有趣的工作機會。「我們在一起動腦筋時是最棒的時光，」維多利亞說：「我們每個月會飛過去，跟法蘭克一起『玩』。」

雖然員工餐廳的委託案遠遠不及現在法蘭克負責的那種建案規模，他知道紐豪斯夫婦期望那個空間是獨特的，更何況為世界數一數二最具影響力的雜誌編輯部同仁設計聚會場所，將使這個餐廳比許多獨立大樓受到更多注目。重點是，這意味著，他終於要在紐約發表作品了。法蘭克的願望如期實現。部分因週末別墅案削減帶來的傷心所使然，紐豪斯夫婦給予法蘭克完全的自由發揮空間，他開始利用曲面玻

<hr>

* 維多利亞·紐豪斯的著作《影像與聲音》（Sight and Sound, New York: Monacelli Press, 2012）描述迪士尼音樂廳是「一座二十一世紀的地標」。

璃實驗隔間牆，嘗試改用玻璃複製他一直以來以金屬打造的那種弧形、旋飛的形式。員工餐廳造價一千兩百萬美元，內部設有七十多片巨大的玻璃，每一片在些微不同的位置曲扭、彎曲，設於鈦金屬天花板底下。整體上，主要是規劃出一系列弧形的座間，實際提供所有用餐者壁龕式的座位，頗像菲力普·強生在四季餐廳所做的設計，那裡是康泰納仕的編輯長年來一直經常偏愛光臨的地點。

但有異於每一種材料都彰顯豪華的四季餐廳，法蘭克希望以常見的材料琢磨出奇特的效果：婀娜曲線的玻璃隔板旁，每張桌面都鋪著豔黃的富美家板。富美家的平凡是刻意製造的，與曲面玻璃隔牆的鋪張形成對比，維多利亞記得法蘭克堅決針對混合材料進行微調，鍥而不捨，深深令她佩服。「在一次拜訪中，我們坐下來，看到他做的嘗試，他說：『噢，這真的很糟，看起來像夜店。』我們欣賞的是，他坦承自己也覺得不對這件事，而我們深信不疑，他會做到對。」[3]

二〇〇〇年，康泰納仕員工餐廳完成後不久，另一個讓法蘭克與柴爾茲合作聯手建造摩天大廈的機會出現了。這次的對象是一個不尋常的客戶——紐約時報公司，它與房地產開發商森林城瑞特納公司聯手，打算在第八大道興建新的總部大樓，地點離時報廣場歷史悠久的家不遠。雖然紐約時報公司在出版品上熱情地提倡建築的價值，長久以來卻在自己的內部設施方面，忽視旗下一群評論家的建議，大部分的辦公室，包括主要新聞編輯部，充其量只能稱得上普通，既沒有效率，也缺乏設計。一九九〇年代後期，年輕的發行人小亞瑟·舒茲伯格（Arthur Ochs Sulzberger Jr.）建言，當所有印刷都在別處進行時，報社實在沒理由留在圍繞著印刷廠需求而建造的大樓裡，他想像公司在數位時代能夠換上一幅更新鮮、更進步的面貌。舒茲伯格組織一個委員會，成員包括建築評論家穆象，指示委員們列出傑出建築師名

陳日榮（左）監督大衛・南（David Nam）和阿南德・德瓦拉賈（Anand Devarajan）完成紐約時報大廈提案模型

單。最後，紐約時報公司決定邀請一小組建築師為新大樓提出概念性的計畫方案。

法蘭克名列穆象的優先選擇之一並不教人意外。不過，其他委員一樣確信，法蘭克應該參加這場競圖。法蘭克察覺到，自己在摩天大樓方面經驗不足，可能被視為負累，因此再度邀柴爾茲合作，兩人開始著手策劃一個方案，與佛斯特、佩里、皮亞諾等人的提案共同競爭。設計一棟能以某種形式表達《紐約時報》的精神與力量的大廈，是令兩人興奮的願景，法蘭克和柴爾茲仔細研究報紙、與編輯和作者碰面，嘗試了解出版一份日報的流程。他們發想出的設計，試圖把法蘭克感興趣的波浪形、彎轉形式，與柴爾茲的SOM建築設計事務所擅長建造的玻璃大廈相結合；底層是由大片玻璃圍起的新聞編輯部，起伏的玻璃面板一路略微扭轉，隨高度攀升至空中的四十層樓，最後在頂端舒展

開來。樓頂設有巨型的《紐約時報》哥德體商標，烙印在法蘭克設計的曲面玻璃上，變成抽象版的標誌。有點出乎法蘭克意料的是，紐約時報公司的高層主管和森林城瑞特納公司都給予這份設計方案正面的回應，使他和柴爾茲相信兩人是處於有利的位置。

接下來，所有的事情卻開始四分五裂。柴爾茲開始疑惑，這件案子是否如他所設想的，屬於一場真正的協力合作；雖然他喜歡最後產出的設計，但確知在設計中，法蘭克占有的分量比SOM建築設計事務所更多，而他不能坦然接受被視為純粹是輔助的角色。他釋出一些暗示，表明自己可能寧願退到一旁；若真如此，會使法蘭克面對委託案執行的部分時特別艱難。然後，負責此案的森林城瑞特納公司和紐約時報公司的主管們告知建案一旦啟動，他們希望能在紐約舉行週會，所有重要關係人，包括法蘭克，都必須承諾出席。

法蘭克樂意經常造訪紐約，卻不能保證每個星期報到，這對他而言，感覺跟搬到紐約沒兩樣。從來沒有一位客戶曾用如此嚴密的行事排程限制他，他開始思索，紐約時報公司在所有美好的意圖底下，作風是否開始不像有理想的報社，不再試著成為好建築的資助者，反倒比較像任何其他大型企業或地產開發商。他致電柴爾茲，提議他們退出這場競圖。早已擔心被看成是扮演實用主義者，輔助法蘭克藝術創作的柴爾茲，沒有爭論。柴爾茲寫了一封簡單的退賽信函，他說服法蘭克那是為了兩人的利益而遞出的信函，捨用法蘭克草擬的版本，那是一份對建築願景的抒懷禮讚。他們寄出柴爾茲寫的信，退還支付給每位參加者準備設計的五萬美元費用。

法蘭克再次撒手，從一個可能是豎立職涯里程碑大好時機的局面脫身。雖然他和柴爾茲尚未被正式選出，但每個跡象都顯示他們將會勝出，報社和森林城瑞特納公司的瑞特納，都因為他們退出的決定而

目瞪口呆。業主絕沒有料想到的，就是在連聘書都還沒有發出之前，就被建築師給炒了。法蘭克漸漸喜歡上在《紐約時報》認識的大多數人，同時逐漸敏銳地察覺到舒茲伯格不是另一位紐豪斯，而且即便是紐約時報公司的董事長，也得周旋於董事會、股東，以及一大群經理人和編輯之間。誰才會是他真正的客戶，這個問題令他煩惱，麻省理工和華特迪士尼音樂廳多頭客戶所引發的種種痛苦記憶猶新。與一家大型公共企業體周旋的可能景象，帶回很久以前當他在巴黎放棄葛魯恩提出的機會時，那種相同的焦慮與不祥預感：若要他放棄掌控全局的感覺，那就不值得去做了。

二〇〇一年九月十一日，結婚二十六週年紀念日當天，法蘭克重返紐約，從事另一件不會開花結果的紐約委託案：林肯中心翻修案。馬歇爾・羅斯是法蘭克在麥迪遜廣場花園計畫案中結識的地產開發商，也是林肯中心董事會的活躍成員，妻子是女星甘蒂絲・柏根；他向董事會提議，法蘭克會是合適的建築師，可為穩重嚴肅的文化複合園區注入一劑強心針，該區主建築物的建齡都快達半個世紀了。在某個時間點，對要求法蘭克探究在林肯中心中央廣場之上放置玻璃穹頂的構想，他同意研究看看可行性。法蘭克來得及完成調查之前，這項戲劇性的計畫於二〇〇二年成了公開消息，但法蘭克甚至不確定自己是否能接受這個構想。林肯中心著名的廣場罩蓋著拱形玻璃屋頂的照片刊出後，引起大眾強烈的反對，逼得林肯中心董事會最後不只駁回這項計畫，還決定徹底停止與法蘭克的合作。在林肯中心，法蘭克的名字變成了與畢爾包相反的負面代表，與不得人心的設計關聯如此緊密，使他不再被視為此案可靠的建築師，縱使他能提出完全不同的方案也無轉圜餘地。

不過，法蘭克在林肯中心的突然失利，一直到隔年才會發生。二〇〇一年九月十一日早上，紐約看

來一切如常。儘管籌足建造的資金困難重重，市中心巨大、延展的新古根漢美術館目前仍貌似可能。法蘭克當時正準備出席一場簡報會議，預定與林肯中心的工程理事會見面，對方很期待聽聽他的想法。自羅德島設計學院畢業後就住在紐約的阿利卓，就快完成在曼哈頓下城為新的三宅一生精品店所繪製的壁畫，開幕定在那一週的後幾天。法蘭克為那間新店面做了室內設計，他同意接下那個小案子的理由，是為了與兒子合作。那天清早，菠塔抵達洛杉磯機場，預定搭機前往紐約，期待著結婚紀念日的慶祝和阿利卓壁畫揭幕。那一整個星期，原本會是在紐約的美好家庭時光。

恐怖分子攻擊撞毀世貿中心雙塔時，法蘭克還在東五十七街四季酒店的客房裡。他從電視上看到事件一上演，並從窗戶往外目睹碎裂的天際線。菠塔的航班當然從未起飛，三宅一生的新店舖也取消開幕慶祝活動。整座城市陷入停頓，可是法蘭克接到林肯中心通知會議照常舉行，大吃一驚。深受震撼的法蘭克，顯然不是處於最佳狀態，不過他依然撐過大部分的簡報，然後表示自己感到不適，道了聲抱歉離場，直接走回飯店。他找到阿利卓，還有聯絡上當時也住在紐約的萊思麗和布麗娜，然後他們全都前往法蘭克接下來幾天投宿的四季酒店，菠塔和山姆則待在洛杉磯。法蘭克大多透過電話聯繫上住在紐約的朋友，包括住在世貿中心幾條街外、太過震驚而留在公寓的穆象。法蘭克記得，同樣受到驚擾的三宅一生，也待在美世飯店（Mercer Hotel）的套房。法蘭克接到彼得‧路易斯的問候，後者待在上西城仍持有的複層公寓；代表某位客戶前來紐約的皮亞諾，跟法蘭克一樣受困在此，直到航空服務再次運轉。路易斯、皮亞諾和法蘭克的孩子們，恰好讓法蘭克在等待一切恢復正常，返回洛杉磯的菠塔身邊之前，分散一些注意力。

跟幾乎所有建築師一樣，法蘭克發現自己不可能不去思考世貿中心原址接下來應該怎麼處理。他強

烈認為一定要與建些什麼，覺得讓那塊地空著會是一種無回應的表現，而他想像「一個空間，壯麗得足以吸引全世界關注。它可以是一座室內公園，裡面有一片湖」[4]，他告訴為《紐約時報雜誌》採訪的黛博拉．所羅門（Deborah Solomon）。二○○二年春天，當他在耶魯大學教授兩年一次的專題研討課程時，指派給學生一項挑戰：在世貿中心原址設計「一棟帶有精神意義的建築物……一個開放和寬容的象徵」[5]而且他還利用班級的旅行預算，帶學生到伊斯坦堡參觀聖索菲亞大教堂（Hagia Sophia），希望這座教堂可以提供一些啟發。

然而幾個月後，為監督重建所設立的代理人「曼哈頓下城發展公司」（Lower Manhattan Development Corporation）安排了一場競圖，為九一一發生地打造總體規劃，法蘭克拒絕參加。他向《紐約時報》表示，該公司僅支付每位受邀參加的建築師四萬美元，那是「貶低」身分的做法[6]，金額只夠負擔用來準備設計提案所需的部分少許費用。「我可以了解為什麼那些孩子要參加，但我這個年紀的人為何要參加呢？」法蘭克說道：「當你只拿到四萬美元，好像別人當你是這個價值在對待你。」

那是法蘭克在公關方面罕見的一次失禮發言。他一輩子懷抱著對於尊敬和金錢的焦慮感，以及他把兩者同等看待的傾向，蒙蔽了他的眼睛，看不見事實上大多數同行建築師把參與重建世貿中心遺址當成一種愛國的責任表現，而非收入來源。所羅門採訪法蘭克的報導刊出後，艾森曼和格瓦斯梅皆在公眾論壇上攻擊他。法蘭克的發言，令他看來不像在捍衛建築師該有的專業地位，反倒像是在要求更多金錢，去做許多同業認為是公民義務的比賽。而且，雪上加霜的是，他的談話好像在責備同業建築師把自己給賤賣了。

自從幾年前畢爾包獲得鋪天蓋地的公眾好評，法蘭克與許多同儕的關係，尤其是其他多位加入菲力

普・強生「赤子」圈的建築師，一直被一股冷淡、窩火憋氣的緊繃氣氛籠罩。法蘭克是其中一分子，而他們欣賞他的作品。他的遐邇聞名卻不時提醒大家，他達到其他人未及的成就，其實私底下嫉妒暗潮洶湧。法蘭克沒有依靠迎合大眾口味或「降低」建築水準來獲得名聲，所以他的同儕無法因而憎恨他。他們虎視眈眈等著他走錯一步，他對「原爆點」（Ground Zero）建築的發言，給了那些人撲擊的理由。

儘管如此，曼哈頓下城發展公司似乎沒有任何懷恨。該公司選擇李伯斯金的總體規劃方案，預定興建幾棟辦公大樓、一座紀念館和兩棟文化大樓；他們繼而向法蘭克提出委託，設計其中一棟藝術大樓：一座表演藝術中心，內含以現代舞重鎮聞名的喬伊斯劇院（Joyce Theater）及非營利的外百老匯卓越劇團（Signature Theater Company）的新家。這件委託案也會演變成冗長的拉鋸戰，最後失望收場。法蘭克的設計是一連串梯田式排列的盒子，造價預估超過四億美元，曼哈頓下城發展公司的預算只有估價的四分之一，剩下的經費期望可以透過私資方式籌得。政治動盪、計畫的性質更改不休、籌款的各種風波，以及鄰近數個建物施工在工地引起的節外生枝等等，一再造成多次的工程延期，業主不停向法蘭克要求重新設計委託案，卻擺明沒有確切的開工日期。卓越劇團最後放棄，撤走至中城，有人提供機會讓它在西四十二街一棟新落成的大廈較低樓層的空間，客製化設計專用的新家。這段期間，卓越劇團的經營階層與法蘭克工作愉快，跟他一樣為市中心建案長時間的延期感到洩氣，於是他們邀請法蘭克到中城，替新的劇團設施進行設計。案子雖小，卻讓人愉快。卓越劇團所創造的最棒的室內設計之一，一組包含三個獨特劇場的組合，讓人回想起：只要有對的客戶，法蘭克就有能力在吃緊的預算下，設計出創新又適用的建物，比方說巴德學院的理查費雪表演藝術中心。

二〇一二年，新落成的「潘興廣場卓越劇場」（Pershing Square Signature Theater）開幕時，世貿中

心遺址上的表演藝術中心仍未動工，而且計畫案又修改成多科藝術中心，喬伊斯劇院經過十年耐心等待，到頭來只落得扮演小配角。在卓越複合劇場的開幕儀式上，彭博市長（Mayor Michael Bloomberg）向法蘭克致敬，表示紐約「需要更多法蘭克‧蓋瑞建築」，可是「原爆點」表演藝術中心新任主席瑪姬‧波普列（Maggie Boepple）已詔告天下，她不贊同市長和卓越劇場對法蘭克的信賴。自波普列於二〇一二年接下困頓的藝術中心管理職後，就鮮少與法蘭克溝通。到了二〇一四年夏末，大張旗鼓宣布法蘭克‧蓋瑞投入表演藝術中心設計案幾乎滿十年之際，官方代表反倒告訴《紐約時報》，他們決定跟一名新的建築師捲土重來。[7]法蘭克從來沒有接到通知，等到《紐約時報》一名記者打電話來，請他對這個消息做出回應時，他才明白自己被開除了。

然而，那時法蘭克身上的紐約咒語已經解除，至少某種程度而言如此：二〇〇七年，法蘭克完成在紐約的第一座獨立建築ＩＡＣ總部大樓，那棟大樓隸屬於迪勒領導的網路相關業務控股公司。迪勒是對新穎事物獨具強烈直覺的執行長，他希望把公司搬遷到切爾西區的河濱旁，於是購入西十八街上的一塊地皮，與「高線」（High Line）僅隔一個街區，「高線」利用原本高架的貨運火車專用鐵軌，正努力改造為全新的市民公園。迪勒希望打造一棟引人注目的建築物，當作他公司對外的公眾標記，一如西格拉姆大廈、利華大廈、威爾伍斯大樓（Woolworth Building）及紐約其他企業總部大樓構造物，在過去的世代所象徵的精神傳承。

迪勒詢問舊識馬歇爾‧羅斯關於尋找建築師的建議，在林肯中心慘遭滑鐵盧之後，仍積極想幫助法

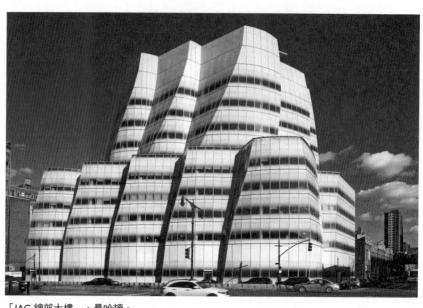

「IAC 總部大樓」，曼哈頓。

蘭克在紐約立下里程碑的羅斯，建議迪勒打電話給法蘭克。迪勒一開始並不贊同，他說蓋瑞固執己見，而且擔心收費昂貴又難以掌控。羅斯力勸迪勒與法蘭克見一面，告訴他說法蘭克一樣喜歡帆船，假如他們在建築上的意見不合，至少可以談談航海體驗。迪勒與法蘭克在洛杉磯共處了一天，交談好幾個小時。迪勒對於法蘭克低調的舉止相當激賞，也對他們參觀的華特迪士尼音樂廳感到欽佩。迪勒決定他可以跟法蘭克合作，在沒有面談另一位建築師的情況下，於二〇〇三年提出正式聘請。

羅斯的公司後來成為IAC商場上的夥伴，而法蘭克為IAC及羅斯的公司所設計的十層樓玻璃建築，就某方面來看，是法蘭克在康泰納仕員工餐廳探索的構想的延伸創作：以旋飛、曲面玻璃進行的嘗試，這回組構成一整棟獨立的建築。迪勒想要白色的總部大樓，法蘭克照辦了；兩人都喜歡這個構想當中，形式上與船帆在風中飄揚相似的模樣。玻璃建築一般給人易碎的感覺，這棟大樓卻呈現出

輕鬆的氛圍，彷彿玻璃像陶土般經過捏塑與定型。白色的玻璃和曲線的形狀，使這座建築看起來有點像一幅電腦渲染圖。

法蘭克為ＩＡＣ委託案進行設計的那一年，總共製作五十一組不同的模型，若迪勒對法蘭克是否能展現，還有美的元素與經濟的關聯。迪勒要求這棟總部大樓，大致上要能跟曼哈頓的其他高級辦公空間平起平坐，意思是雖然它造價不便宜，法蘭克仍必須緊守清楚的預算底線。這些限制非但沒有困擾他，反而刺激著他：假如ＩＡＣ委託案將會是他證明實力，能夠在紐約困難環境中與建些什麼的機會，他認為何不同時展現自己能用合理的造價完成呢。法蘭克下定決心，這些年來尾隨著他的控訴——他的建築總是揮霍無度又昂貴——他將會在紐約予以平息。假如全世界可以看到他的成就，既讓苛求的迪勒滿意，又在曼哈頓的中心位置呈現一座出眾、機能完善、經濟可行的建築，那麼捨棄掉類似畢爾包和華特迪士尼音樂廳般的高超理想，也是值得的。如此一來，也許人們不會再認為他是瘋狂的藝術家，誤解他對建築的實用面面向毫無興趣。

這件委託案過程艱辛，部分原因是迪勒後來變成真的想訂做一座建築的客戶。有一些較早的設計版本包含一片片平面玻璃，各以輕微斜角彼此銜接，法蘭克認為這種做法可以比較便宜地在遠距離外呈現出曲折表面的視覺效果。迪勒問他：為什麼蓋瑞建築事務所與歐洲帷幕牆公司「帕馬斯迪利沙」（Permasteelisa）合作，以迪勒和羅斯都願意接受的訂製成本，製造一千四百三十七片乳白色玻璃板，幾乎每一片都有些微不同的形狀。

迪勒激勵法蘭克找出讓外觀玻璃呈曲面的方法，最後蓋瑞建築事務所與歐洲帷幕牆公司出現細線穿過玻璃窗戶？迪勒激勵法

萊思麗・蓋瑞・布雷納

法蘭克頻繁造訪紐約的行程，給他許多次與紐約朋友圈共進晚餐的機會，對象如歐柏格、柯恩、佛里曼夫婦，以及他固定每週日早上通電話的穆象。他沒有與當時住在紐約的兩個女兒時常見面。萊思麗是藝術家暨珠寶設計師，曾在《家居與庭園》雜誌擔任文案編輯多年，住在法蘭克買給她的公寓，當時正嘗試進一步發展另一項事業，成為作家。法蘭克的老朋友卡瓦娜在萊思麗小時候就認識她，萊思麗為《家居與庭園》工作時重新聯絡上；康泰納仕辦公大樓正是發行《家居與庭園》的地方，卡瓦娜記得，有一回與萊思麗在員工餐廳享用午餐。她們的座位圍繞著法蘭克所設計的曲面玻璃隔牆、鈦板、黃色餐桌，萊思麗明確表示自己不想談論她的父親。寵愛萊思麗的卡瓦娜熱切想要重新開始她們的友誼，隻字不提法蘭克，兩人溫暖愉快地敘舊。但是她們周圍所呈現的反諷，沒有逃過卡瓦娜的眼睛。「我心想，哇，簡直是生命的拼貼啊，」卡瓦娜說道[8]，意識到她正在跟老朋友的女兒談話，而且就在老朋友設計的著名空間裡，當時在座的兩位女性對這一點心照不宣。「但我們度過了一段愉快的時光，」卡瓦娜回憶說。

布麗娜住在布魯克林，為《紐約書評》雜誌工作幾年後，轉職為瑜珈導師。法蘭克記得，在紐約與布麗娜難得的幾次晚餐中，一回經常見於《紐約書評》的美國知名女權作家瓊・蒂蒂安（Joan Didion）

和小說家約翰・鄧恩（John G. Dunne）恰巧在同一間餐廳用餐，兩位作家走近他們的桌子，對著布麗娜而不是法蘭克打招呼，這個舉動讓法蘭克意識到，那時他已經太習慣當個名人，以至於沒意料到兩位名作家會走過來向他的女兒而不是向他問好。法蘭克夠客觀，能把眼前發生的事當作好玩來看，這也是對他的提醒：名氣這話題及牽涉到的負荷，仍然是兩個女兒心中的痛。她們覺得在成長過程中，法蘭克從來沒有撥出足夠的時間陪伴，於是她們做出的反應，就像許多勢窮力竭的人，除了退縮沒有別的辦法堅持自己的權利；當他打電話通知他在紐約，想要見她們的時候，兩個女兒經常以忙碌為藉口推辭。

法蘭克與布麗娜的關係，沒有因為一九九〇年代中葉發生的某個事端而得到改善。當時布麗娜正在為法蘭克生平的第一本專刊。阿內爾告訴法蘭克，一次前往羅德島設計學院網羅人才的過程中碰到阿利卓，相當欣賞他身為藝術家暨平面設計師的才華。阿內爾問法蘭克：是否介意他聘用阿利卓？法蘭克立刻意識到，這對布麗娜可能會是個問題，他覺得布麗娜可能相當執著於在老朋友的辦公室所擁有的地位。他請阿內爾確認布麗娜對於同父異母的弟弟變成同事這件事是否自在。布麗娜對這個消息沒有覺得興奮，向來被寄予信賴、有能力解除家庭緊張的菠塔，這一次意外地情緒失控，讓情況不但不見好轉，還明白無誤地告訴布麗娜，她沒有權利生氣。最後，布麗娜和阿利卓還是為阿內爾工作，只是壓力沒有消失。

萊思麗和布麗娜都可說是非常敏感的人，兩姐妹之間關係的緊繃，嚴重得好比她們各自與法蘭克的關係。二〇〇八年，兩姐妹已經有很長一段時間不曾對彼此或對法蘭克說過話，當時她們的舅舅理查・史奈德（似乎是唯一能與每個人保持良好關係的家族成員，包括與他的前姐夫）打電話給法蘭克，轉達

萊思麗病了，要法蘭克務必聯絡她。那時，萊思麗變得有點像隱居者，極少踏出她的公寓外，她的舅舅是極少數可以難得談話的對象。

法蘭克打電話給萊思麗，但她敷衍任何關於她健康狀況的問題。[9]法蘭克打電話給萊思麗，但她敷衍任何關於她健康狀況的問題，他從講話的聲音當中察覺到背地裡有更嚴重的情況正在發生。萊思麗沒有告訴她的父親，自己已經接受過一次手術。

「我說：『萊思麗，現在起一切由我接管，我會找人來幫妳。』」法蘭克回憶道。[10]法蘭克打電話給朋友南茜・魏斯樂（Nancy Wexler），她是魏斯樂的女兒，負責經營她父親創立的預防治療亨丁頓舞蹈症及其他遺傳性疾病的基金會，與伴侶賀伯・帕迪斯（Herbert Pardes）住在紐約，帕迪斯醫師主持紐約長老教會醫院系統。南茜和帕迪斯安排萊思麗住院，到一六八街該系統旗下的醫院做探查術。手術結果顯示，萊思麗是子宮癌第三期，之前看診的醫師沒有發現，現在病情嚴重。

一旦法蘭克接手掌控整個狀況，萊思麗非但沒有拒絕父親的協助，看起來反而是欣然接受。「我做了一位父親該做的事，並且意識到，很久以前我早該這麼做了，」法蘭克說。[11]他領悟到，自己不過是把萊思麗的退縮當成藉口，好讓自己遠離他的女兒，沒有急迫地積極投注關心，他整個人被懊悔所淹沒。他打電話給布麗娜，對方告訴他，自己與姐姐相處得並不愉快，她不確定要不要見萊思麗。法蘭克聽到這樣的回覆不太開心，決定只有給布麗娜時間去消化她姐姐生病的消息才算公平，緊接著，他打了另一通更艱難的電話，是給安妮塔。他告訴她的前妻，他們的女兒得了癌症，情況相當嚴重。他告訴安妮塔儘快搭機到紐約，說自己可以替她支付機票錢。

接下來幾個月，法蘭克扮演新角色，成為他第一個核心家庭的大家長。布麗娜拋開自己種種拒絕的

理由，到醫院探訪萊思麗；她抵達時，法蘭克留兩姐妹在萊思麗的病房獨處。當他從外看望她們，看到兩姐妹互相擁抱，他感覺到自己已經開始踏出一小步，療癒他破碎家庭的傷口。法蘭克應盡的一些義務，牽涉到同時截至當時為止，他設法完全分離的兩個世界。安妮塔為了萊思麗的手術前往紐約時，第一次有機會與山姆和阿利卓見面；山姆記得當時他無法自在地與安妮塔同處，一起坐在萊思麗的病房打發時間，於是他和未婚妻喬依絲（Joyce）提議到市中心，幫忙萊思麗清理她的公寓，那是他們唯一能想到對萊思麗有幫助的事，也讓他們有理由暫時離開醫院。安妮塔、法蘭克和布麗娜待在醫院等候室時，曾發生不同的尷尬時刻。那時名導演麥可．尼可拉斯（Mike Nichols，《畢業生》導演）正在同一家醫院住院，病房跟萊思麗在同一層樓，前來探望的伊蓮．梅和名主播黛安．索耶（Diane Saw-yer）正好從等候室經過。兩人很興奮能碰到法蘭克，催促他到走廊另一頭探望尼可拉斯，幾乎沒注意到他的前妻和女兒。對布麗娜和安妮塔來說，她們過去的家庭歲月，似乎已經讓位給了法蘭克的公眾名人身分，兩人對此忿忿不平。

不過，萊思麗最固定的訪客仍是法蘭克，通常由菠塔陪同，還有些時候是阿利卓和山姆。阿利卓和山姆變得與兩位姐姐更親近，其間阿利卓與萊思麗還共度有史以來最快樂的時光，當時萊思麗問她弟弟是否要分享一些她的治療用大麻。「我們整個人飄飄欲仙，樂翻了天。」阿利卓回憶說。南茜和帕迪斯也是經常來探望的訪客，假如法蘭克不能到紐約陪萊思麗，他會一天打上幾通電話問候。他還安排快遞，讓他經常投宿的飯店、六十三街的羅維爾酒店（Lowell Hotel）送餐到病房，因為萊思麗不喜歡醫院的伙食。萊思麗感到心滿意足，不只是因為食物好吃，還因為這樣的舉動讓她明顯感受到——或許有生以來頭一遭——父親把她的健康擺在第一位。他們有過許多長時間的對話，當法蘭克坐在病床

邊時，也會一直握著萊思麗的手。多年來終於能夠與他的女兒變得更親，這件事令法蘭克感到喜悅。他們彼此坦白談心，兩人都明白，萊思麗不會康復了。萊思麗沒有繼承人，於是同意法蘭克的建議，將自己的財產遺贈給魏斯樂遺傳疾病基金會。＊

二〇〇八年十一月十六日，萊思麗確診後不到半年便離世，就在她五十四歲生日後的一個月。安妮塔在萊思麗過世前幾天重返紐約，萊思麗去世時，身邊還有菠塔及法蘭克的妹妹朵琳。其間，法蘭克曾短暫離開。隔天早上，他與其他家族成員在他的飯店房間聚會，這一回他與菠塔投宿在半島酒店，朵琳和布麗娜一同前往殯儀館，領回萊思麗的骨灰。法蘭克早就知道萊思麗會死去，但那瞬間來臨時仍深感震驚，震麻了他所有的感覺。他記得那時還跟克倫思談上一段話，後者因為阿布達比古根漢一案，有緊急事情打電話找他，而他同意談公事，因為他以為這樣可以暫時忘卻自己的悲痛。

萊思麗的骨灰被帶回加州，幾個星期後，家族所有成員再次為哀悼萊思麗齊聚一堂。法蘭克安排一艘帆船，載著一行人前往馬里布海岸附近的海域，將萊思麗的骨灰灑入大海。整段行程緩慢又悲傷，帆船駛出岸邊三英里遠，停在離岸最近的合法撒骨灰的位置，只有帆船的馬達聲劃破一片靜默。船長解釋，風向影響的關係，若單靠風帆的力量，會花上好幾個小時航行這段距離，因此馬達成了必需。馬達的吵雜聲使法蘭克特別煩躁，所幸回程可用船帆，安靜下來的馬達聲，舒緩了他的情緒。

在離岸三英里遠的海上，法蘭克與安妮塔站在一塊兒，將他們的女兒的骨灰撒入海裡。當時也在場的理查·史奈德，記得注意到菠塔站在甲板另一頭，隔著一段給予尊重的距離，她的兩旁有山姆和阿利卓陪伴著。以菠塔拿捏分寸的直覺，她明白這是唯一破例的時刻，容許法蘭克再次屬於安妮塔身邊的人。當帆船返回岸邊，法蘭克邀請大家前往「太平洋餐車」（Pacific Dining Car）用餐，那間老式牛排

館靠近他的聖塔莫尼卡住家，他在那裡為大夥兒預訂了包廂，出席者包括法蘭克多年未見的安妮塔的弟弟馬克，還有安妮塔現任丈夫喬治・布雷納。那是唯一一次史奈德與蓋瑞全部家族成員聚齊的場合。法蘭克坐在長桌盡頭，隨著回憶起那些年萊思麗逐漸長大的日子，心頭百感交集。他起身舉起酒杯，向前妻敬酒。他對安妮塔說：「我仍然愛妳。」[14]

瑞特納在紐約時報大廈一案的會面過程中，逐漸對法蘭克格外欣賞，當法蘭克和柴爾茲退出該案時格外重視，與法蘭克保持聯絡。瑞特納讓法蘭克知道他的森林城瑞特納公司有其他幾件正在執行的建案，包括在曼哈頓下城有一塊罕有的建地，位置就在布魯克林大橋南邊附近，他認為該處會是興建非常高層公寓大廈的理想地點。此外，瑞特納開始進行大西洋院，布魯克林占地二十二英畝的規劃案，高架於長島鐵路調車場之上，預定涵蓋八百萬平方英尺的住宅區、商店、辦公室，以及為瑞特納買下的紐澤西籃網隊提供一座新球場，該球隊預定在搬家後重新命名為「布魯克林籃網隊」。

上述兩件計畫案都不是預定在曼哈頓中城興建的高樓大廈，可是總的來說，兩者代表比紐約時報大廈多上好幾倍平方英尺的面積。瑞特納後來邀請法蘭克承接這兩件建案的所有設計：首先是構思大西洋院的總體規劃圖，以及在同一建址設計其他幾棟高樓，接著是籃網隊的球場，不久又負責設計曼哈頓的

* 萊思麗的財產主要是公寓的房地產。法蘭克自掏腰包，捐出同等金額，指示用於每年該基金會以萊思麗之名頒發的獎項。法蘭克在寄給許多好友的信中寫道，萊思麗・蓋瑞・布雷納科學革新獎（Leslie Gehry Brenner Award for Innovation in Science）「代表萊思麗的多項才華與天賦──原創力、創意、自發性、精準與嚴謹──全是一位科學家的關鍵特質」。

公寓大廈。紐約的案子將會成為蓋瑞建築事務所主要的業務支柱，在某個時間點，一度成長至兩百四十名員工。

事後證明，大西洋院是法蘭克職場生涯中最令人挫折的經驗之一。那是他接過最大的案子，雖然他歡迎這個可以投入大規模都市規劃的機會，情況卻未必迎合他的強項優勢。他設計的玻璃球場是案子的核心作品，壯觀富麗的姿態原本很可能是他最精緻的作品之一。他了解一座球場可能帶來的興奮感，以及在市容當中扮演的角色。但其他高樓大廈卻不是這麼回事。幾乎所有法蘭克執行過的建案，都是以獨一無二的設計存在於都市環境的背景下，才能產生最佳效果。如畢爾包和其他建案所呈現的，他能針對背景環境做出高度敏銳的回應，而他做的仍是前景的設計。大西洋院不同，他要設計的本身就必須成為那個背景環境，主要專注在裝飾豐美、六百二十英尺高的主大廈之下，他將其命名為「布魯克林小姐」（Miss Brooklyn）。但是，平實與華麗的並置，看起來比較像是一座以原價購入的蓋瑞建築，擺在其他低調手法處理，他嘗試把原本預定共計十六棟的一些大廈以折扣價購入的作品旁邊。

這件規劃案一開始就充滿爭議。人們紛紛抗議案子的規模、地點——將在格林堡（Fort Greene）與展望高地（Prospect Heights）兩街區間築起一道大廈建築群高牆——並且抗議部分資金所含的國家補貼。讓法蘭克最痛苦的是，業界的競爭對手暗指瑞特納之所以聘請他，理由不在於他的設計才能，而是抱著可笑的希望，期待他的名聲可以將大眾的注意力，從他們所擔心的各種議題中轉移。假如這是一項法蘭克‧蓋瑞操刀的計畫案，就不可能會被當作只是另一件開發商推波助瀾的龐大房地產建案而遭駁回，諸如此類。話雖如此，法蘭克的威望確實幫助規劃案克服一些政治障礙，不過代價是他自己的名

聲。跟許多布魯克林本地人一樣，小說家強納森‧列瑟（Jonathan Lethem）反對這件規劃案，在網路雜誌《石板》（Slate）上寫了一封致法蘭克的公開信：「我一直很難理解，像您這樣具備感受力的人，何以捲入如此不幸且極可能釀成慘重後果的勾結之中。」[15]

法蘭克沒有回應。而如果瑞特納真的以為法蘭克的名字，能當作這場論戰的保險單，那麼他可就大錯特錯。布魯克林的規劃案面臨各種訴訟，儘管森林城瑞特納公司獲得最後勝利，法律謀略和操作仍導致開發案拖延好幾年。起碼就名聲而言，法蘭克或許比森林城瑞特納公司付出更高的代價。不是只有列瑟質疑法蘭克是否做了不被接受的妥協，特別是在規劃案為了降低成本經過多次修正後，他的許多構想都遭到放棄的情形下，總是能用讚賞的筆報導法蘭克作品的很多評論家，也感覺到他犯了錯。接手穆索在《紐約時報》職務的尼可萊‧奧盧索夫（Nicolai Ouroussoff）寫道：「我們可以合理地詢問，蓋瑞先生和其他人華過人的建築師，是否跟魔鬼達成交易，以妥協他們的價值觀，換取獲利更大的委託案。」[16]

到了二〇〇八年底，沒有任何動工動作四年多後，瑞特納必須面對一個嚴重的問題。同年秋季的經濟危機，使公寓大廈建築群斷了資金，很明顯必須等待情勢好轉。然而，球場的興建卻等不得，允許新建球場享有免稅資格的法規將於二〇〇九年底到期，少了瑞特納所寄望的免稅優勢後，他可負擔不起建設一座新球場的費用。他不能反悔將專業籃球隊帶來布魯克林的承諾，或甚至延期。在瑞特納的要求下，起初法蘭克設計的，是一座與規劃案其餘部分緊密融合的球場，其連結設計是總規劃中最有看頭的重頭戲之一，現在少了公寓大廈建築群，球場必須快速重新設計，變成截然不同的獨立建築物，並能在隔年年底前動工。

「法蘭克根本不可能辦到，」瑞特納說：「我們得重零開始。」[17]他判斷要趕上截止日期最有效率

的辦法，就是找到符合大西洋院建址規格的既有球場，然後問問該球場的建築師是否能為布魯克林複製那些藍圖。如果說緊湊的計畫時間表造成法蘭克繼續當球場建築師這件事變得行不通，那麼瑞特納要找另一位建築師的作品取而代之的想法，則是異想天開。＊

失去大西洋院和球場委託案，發生在法蘭克最難熬的時期，時間就在萊思麗重病去世過後。他清楚知道，錯綜複雜的政治與經濟問題，代表大西洋院的那些公寓大廈得等上好幾年才能開始建設，而他不會因此怪罪瑞特納。揪心的是，他一直寄望可以完成新球場。那是這件案子中最令他興奮的部分，而且因為籃網隊等待移往布魯克林的消息受到萬眾矚目，那座球場一直是大西洋院其餘規劃所連帶的爭議中大致倖免的對象。球場建案轉交另一間公司重新設計的消息，令法蘭克深受打擊。

瑞特納千方百計向法蘭克保證，這個決定絕對不會危及另一件工程。曼哈頓公寓大廈對兩人來說，都是鼓足信心的一次飛躍。法蘭克在七十五歲後終於有打造摩天大樓的機會；而從瑞特納的立場來看，這是對他直覺信念的考驗，他相信無論布魯克林開發案的爭議性有多大，法蘭克的名字都會為曼哈頓的高級公寓大廈添加價值。當瑞特納第一次於二〇〇四年提議邀請法蘭克來設計這座大廈時，曾告訴主管們，他確信一座由法蘭克・蓋瑞設計的建築，將可以帶來更高的租金收入。他記得當時有些人滿心懷疑。「我說：『讓我們每個人輪流寫下預測租金會高出多少。』」瑞特納說：「有些人寫下〔每平方英尺〕四十美分、五十美分。有個人說會多出百分之十。因此我說：『別擔心。即使要花更多錢，你們也會得到更多租金。』」[18]

瑞特納跟迪勒一樣，非常在意成本，而法蘭克必須讓這座建築起碼在造價上大致可以媲美常規構造物。法蘭克再一次把這項要求當作是機會，用來證明假如他不是周遭收費最便宜的建築師，那麼他也不

會是打造出本質上不理性、難搞、昂貴建物的建築師。「我對這項挑戰充滿熱情，想要展現好的建築不會比劣質品更昂貴，」他說道。[19]

事後證明，這座華廈確實比「劣質品」更昂貴，但差距沒有大得足以讓瑞特納覺得不切實際，因為法蘭克願意接受大廈的室內環境——電梯、樓梯、公寓格局——可以按常規設計，以達到最佳化的效率。法蘭克再次把限制幾乎當成值得自豪的事，因為這給予他機會展現自己既能策劃原創性高、獨樹一幟的建築，又能讓開發商實際建造。不過，其中暗藏著矛盾：這棟摩天大樓必須與法蘭克的其他作品有夠多差異，才能夠經濟實惠；卻又得跟法蘭克其他作品有足夠的相似度，才能被識別為出自法蘭克‧蓋瑞之手。換句話說，整體感覺必須夠普遍又夠獨特。此外，它還要能多少證明奧盧索夫是錯的：他並沒有跟魔鬼達成交易。

法蘭克的第一步是說服森林城瑞特納公司，這棟遵照土地分區管制法令所產生的六十六層樓大廈會不夠出色，他認為太過矮胖、笨重。他爭取打造一棟更高、更細長的摩天大廈，雖然造價成本更高，卻有更多擁有壯觀美景的高價高層公寓。他實驗了許多種形狀：起伏迴旋的大廈，類似他曾設計的紐約時報大廈，只是較窄長的版本；扭轉的大廈、向內縮的曲線大廈；以及具有各個不同旋轉區塊，如積木般一個個疊起的大廈。一如他過去的許多建案，他利用眾多模型當作設計程序的核心環節，在兩年的設計

過程中，他的事務所會持續製作數十個模型，每個都與前一個版本有些不同。法蘭克會分別觀察一個又一個模型，彷彿那是一個個小雕塑品，然後再把這個建物模型放進更大的、呈現公寓所在街區曼哈頓下城的環境模型中，以進行更重要的測試：看看這棟大廈在城市天際線之中的樣子。

同一時期，造訪紐約的行程中，他也會看比較舊的大廈，嘗試比以往更仔細分析它們。曾經是世界第一高樓的威爾伍斯大樓，就立在公寓建址的附近，他看見凱斯·吉爾伯特（Cass Gilbert）設計的閃閃發光的陶土大廈，其纖細與精緻優雅。法蘭克觀察佩里近期的幾棟大廈，尤其欣賞佩里的高樓作品，他解釋，那是因為佩里「了解如何切入精髓，又不會過度，清晰明確」。[20]他注意到佩里的建築物總是看起來有明確的形狀，而且轉角處通常不會留給窗戶占用。「所以我決定把轉角處做成實心的，唯一可爭奇鬥豔的是凸窗，」法蘭克說道。他發現，如果立面能以戲劇性的方式內外折攏，基礎構造就不一定要是波浪形，而凸窗可以做到這一點。設置許多外伸的大型凸窗還能提供另一項優勢：既然內部空間是相當常見的形狀，任何設有凸窗的牆面就會添加一分浮華誇飾，使一般規格的空間，就一定程度來說，感覺更具「蓋瑞風格」。

法蘭克覺察到，一棟大廈的建築特徵若僅以凸窗構成，將會變得乏味：如果凸窗相疊，看起來會像長條狀，整體外觀或許會變得跟法蘭克不甚欣賞的通用汽車大廈（General Motors Building）類似，那棟大廈是長方形的混凝土構造，立面由交錯橫向的凸窗及白色大理石柱構成。他開始認真思考如何移動那些凸窗，以避開縱向堆疊，繼而轉換成更創新的排列方式。在那個時間點，他開始想像讓這些凸窗以一種雕塑形式呈現流動感，具有弧形立面。他回想起曾經與他的朋友、文藝復興藝術史家厄文·拉芬，談論貝尼尼與米開朗基羅的對話，他認為自己正在設計的公寓大廈，從某方面來看，會讓人聯想到米開朗

基羅雕塑作品中的流動形態，以金屬來呈現，披覆在混凝土結構較銳利的輪廓相抗衡。不過，感覺還是不太對味。在法蘭克眼中，它看起來還是過於圓滑，彷彿曲線與底下混凝土結構較銳利的輪廓相抗衡。「我醒過來，然後想到『貝尼尼』，」他回述道：「假如你觀察貝尼尼摺線的鮮明輪廓，會發現那比較像建築。」[21] 他接著畫下一張草圖，以更加利索的線條呈現大廈的樣子，法蘭克回到家，上床睡覺，再躺回去睡覺。隔天早上，他走進事務所，腳步停在蘇珊．班寧菲德（Susan Beningfield）的桌前，班寧菲德是被指派參與這件建案的年輕設計師。「妳知道米開朗基羅曲線與貝尼尼曲線有什麼不同嗎？」他問道。「知道，」班寧菲德回答。班寧菲德拿出這棟七十二層大廈最近期的設計圖，減少建築形式的流暢優美，讓整體更像高達幾百英尺的布料皺褶，旋轉皺褶頂端是凸窗。貝尼尼的皺褶最後將整個立面變成一個碩大的淺浮雕。從某些角度觀賞，這棟大廈看起來彷彿正有微風吹拂過表面。

所有法蘭克的作品都一樣，拿筆設計是一回事，實際打造又是另一回事。為了覆蓋表層，需要製造近一萬片鋼面板，而且幾乎每一片都不一樣，因為隨立面蜿蜒而下的凸窗有著不規則的式樣，好比貝尼尼刀下刻劃出的布料。曾為法蘭克打造另一棟高難度建築的義大利公司帕馬斯迪利沙，受邀檢視這個剛出爐的初步設計，估價遠遠高出瑞特納的預算範圍。而後又耗時兩年，才將這項設計細修完畢，用相同材質製造較簡單的面板以降低成本，又能避免法蘭克的核心理念大打折扣。

原設計中有一個重大改變：法蘭克原本計畫的凸窗玻璃要與立面飛揚的形式一致，但是曲面玻璃的價格不出所料過於昂貴，結果只能以平面玻璃代替，自伸出的皺褶往內縮。蓋瑞建築事務所的數位軟體

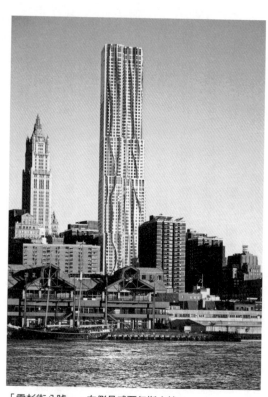

「雲杉街八號」，左側是威爾伍斯大樓。

的變化極細微。法蘭克決定將大廈南側的外觀，完全以平面呈現，理由不是要節省費用，選擇捨去波浪般的弧線，而是因為他喜歡那一面的大廈看起來與眾不同，彷彿整座建築被一切為二。他說，這令他想到晶洞（geode）〔譯注：一種在美國、巴西和墨西哥常見的地質構成，實質上是岩石內部的氣泡晶體構成，多樣的晶洞大小、形狀和顏色深淺使得每個晶洞都顯得獨特〕，而且認為如此一來，視覺感受會比四面都有裝飾的建築更加強烈。

對法蘭克而言，這棟公寓大廈與克萊斯勒大廈不同，並非整體完好的雕塑形狀，而是實用的混凝土結構，因懸在外部的裝飾面板而栩栩如生。把大廈一面設定為平整的，實際上是設計程序的最後步驟，

再次成為成功的關鍵，因為該軟體能夠精準計算出每一塊面板的確切形狀，以及鑲嵌在整體圖式中的準確位置，開始施工前，當特定元素尚未決定該如何正確結合以前，承包商不需要提高估價，以應付各個修改及無法預期的問題。一旦設計定案，六家分包商投標安裝不鏽鋼面板，所有投標價都低於預算。[22]

因為曲線落在立面上上下下不同的點上，以技術面來說，公寓大約有兩百種不同格局，儘管每一層樓之間

抽離法蘭克起初構想的雕飾樣式，將大廈定位成一棟更加普通的混凝土建物，差別只是掛上裝飾元素而已。科技對法蘭克來說不是將設計標準化的捷徑，而是讓人負擔得起打造獨特、華麗建築的方法。

瑞特納原本打算將大廈較高樓層的公寓，以分戶獨立產權方式出售，其他在較低樓層的單位則出租。二〇〇八年的經濟風暴改變他的想法，全部的公寓後來都改以出租單位的形式建構。當瑞特納提出更加徹底的改變時，法蘭克也跟著更加提心吊膽：大廈達至一半高度後停止施工，只完成較低樓層，以節省資金。瑞特納擔憂，要把有九百多個單位的大廈全部出租出去會很困難。法蘭克對於削減部分建築的提議，大為震驚。他認為，自己不是為了建設一棟「樹椿」才接下委託，他提出反駁，說明較矮的建築所呈現的怪異比例，將會把他所有付出的建築創意變得廉價。他表示，假如原定計畫是打造較小的建築物，那麼打從一開始就會有不同的設計。最後瑞特納轉而相信自己的直覺，認為市場會復甦，決定繼續前行。

曼哈頓的公寓華廈完成時，瑞特納依行銷策略，為它冠上「紐約蓋瑞大廈」的稱號，然而無論這個名字對法蘭克有多麼恭維，都像是在他建築師的身分上塗抹聖油，以前他對紐約有個人的意見，現在瑞特納把它公諸於世。不過，瑞特納最早的希望，到頭來還是成了鐵錚錚的事實：這棟大廈，以住址為別名的「雲杉街八號」，儘管單位眾多，卻迅速住滿。當時，一度幾乎導致瑞特納砍短原設計的不景氣也解凍了，經濟回升的狀況非常好，使「雲杉街八號」在曼哈頓下城所收到的租金比其他任何地點更高。

「雲杉街八號」無疑讓法蘭克終於在紐約揚眉吐氣，達成重要的美學成就，同時展現自己的才華並非僅限於創造壯觀的博物館和音樂廳，他也能讓開發商大賺一筆。二〇一一年，法蘭克在紐約起碼能感受到一些勝利的氣息，儘管敗仗比勝仗多。

17 八十歲的法蘭克

法蘭克想要證明好的建築，或者至少他的建築，成本未必是肆無忌憚的天價，這股決心並非只是試圖滿足像瑞特納和迪勒這樣的客戶而已。那是他深信不疑的價值觀。把他當成是作品華而不實、過度昂貴的建築師，繼而將他排除在外，極少有其他事比這個評論更令他困擾不已。畢爾包古根漢落成多年後，當它不容置疑地站上那個時代最重要的建築之一的地位，法蘭克依舊花心思去反駁外界將它歸類為昂貴品的說法。「沒有人了解的一件事是，我的建築物都是如期完工，而且不超出預算，」他在二〇一四年對《藝術報》（The Art Newspaper）記者裘莉・芬寇（Jori Finkel）說：「畢爾包的造價是每平方英尺三百美元，這就是預算。」[1]

事實上，不是所有作品都依期完工。一九九九年，法蘭克接下在拉丁美洲的第一件計畫案「Bio-museo」（生物多樣性博物館），這座自然環境中心暨博物館專門展示巴拿馬各種天然資源。該計畫的籌辦單位事前知曉菠塔的背景，因此正確猜中法蘭克不太可能拒絕她祖國的設計邀約，尤其是此案的預定地位於巴拿馬最顯要的地理位置之一：連接太平洋的巴拿馬運河船閘入口。法蘭克設計一個由貨倉構造集聚而成的活潑園地，屋頂呈現橘、紅、黃、藍、綠等鮮豔色彩，可說是他至今最多彩繽紛的作品。籌款及當地勞工素質的許多問題，導致計畫案拖延好幾年，一直到二〇一四年才施工完畢。

法蘭克堅持要讓外界把他看成不奢靡的建築師，本質上是調和他內在兩種極端個性的做法：一方面，他把自己視為一般民眾，即使超越父母生活的世界，也從來沒有選擇斷去家族的根；另一方面，他渴望名氣、地位，以及與知名人士的友誼。他想相信縱然擁有非凡成就，他的價值觀依然如昔。就很多方面來說，這一點確實沒有改變。他和菠塔繼續住在聖塔莫尼卡的房子裡，住宅很出名卻稱不上豪華；住宅本身雖然聲名狼藉，以洛杉磯的生活水準來看，對名人而言只不過是小康的房屋，空地和隱私都不多。一九九三年，蓋瑞一家稍微擴建了房子，好讓成長中的兩個兒子有更多空間可用＊；幾年後他們買下隔壁的一塊地，取得空間興建大一點的院子、一間車庫，以及一間個人工作室。不過，即使法蘭克的景觀建築師朋友羅瑞‧歐林（Laurie Olin）協助他們打造新的後花園，那個家園感覺仍相當擁擠封閉，與一般的房產大相逕庭。

一名建築師如何生活、住在哪裡，無可避免會有不成比例的含意，在法蘭克身上更是如此，他選擇住所的問題，直接牽動長久以來他對自我形象的焦慮。若太平凡，似乎顯得他在否認自己有權享受的名利；若太豪華，又顯得他在否認那些持續讓他引以自豪的出身背景和價值觀。聖塔莫尼卡威爾夏大道熱鬧商店街以北、兩條街外的住家，仍然感覺是恰到好處的搭配，夠與眾不同，也夠平凡。

儘管法蘭克經常提起搬家，但煩躁不安跟其他因素一樣，很難讓他有動力。二○○二年，他甚至在威尼斯區南邊買下哈丁大街（Harding Avenue）上的三塊鄰接地皮，地點靠近他停靠私有船隻的瑪麗安德爾灣，他利用取得的空間為自己和家人設計一個複合式院落。他很好奇，建造聖塔莫尼卡自宅二十五年後，假如他再次堅定信念接下挑戰，設計一棟給自己和菠塔的房子，那麼他可以創造出什麼呢。但他對那整個想法非常搖擺不定，因為聖塔莫尼卡自宅呈現的混合特質——激進的建築與有節制的周遭環

境——總是令他感覺自在舒服。他和菠塔兩人都對房子產生濃厚的感情，二〇一二年榮獲美國建築師協會頒發的「二十五週年建築作品獎」，更是讓他感受到某種擁護之情，該獎項每年固定頒給一件經得起歲月考驗的卓越建築作品。

話說回來，如果聖塔莫尼卡的住宅真的列入歷史建築候選名單，也許是法蘭克做點其他嘗試的時候了，套句詩人埃茲拉・龐德（Ezra Pound）的訓令：只要展現出繼續「推陳出新」（Make it New）對他的意義仍然有多重大。法蘭克接下來花了幾年時間為威尼斯區的住家發想藍圖，並將此發展成他的另一個設計實驗室，相較於路易斯宅，規模更小，而且是自掏腰包。不過，藍圖依然大得足以含納一間音樂室，他計畫提供給洛杉磯愛樂使用，當作客座表演者的練習及演奏空間，還有客房專區，以及他和菠塔年老時雇用的看護可使用的公寓。不過，法蘭克和菠塔從頭到尾不曾感覺他們全心全意投入這項計畫。

等待建照核准的漫長時間裡，鄰居開始在空地上倒垃圾，這件事令他們產生失落感；蓋瑞一家請來園丁，整理地皮景觀並維持外觀整齊，還是阻止不了垃圾流入，於是他們用牆圍圍起整塊地，加上上鎖的出入口。蓄意破壞者重複破壞鎖頭，這個問題讓波塔開始認真疑惑，自己是否真的想要住在那樣的街區。那段期間，周圍許多鄰居頗為友善，可是威尼斯區顯然不如聖塔莫尼卡安全，何況在洛杉磯那個區

＊這個擴建沒有大幅改變面街的住宅外觀，但室內某些空間確實改得更像一般常見的格局，法蘭克清楚，他只是刪減一點點激進的鋒芒而已。他對艾森伯格解釋，這項改變是「犧牲小我，完成大我」。菲力普・強生告訴導演波拉克，他認為法蘭克「破壞」那棟住宅，可是那是情有可原的，因為那是他為家人著想的決定。「他在世界上有更重要的事，拋開建築，他還有愛。我說，那沒關係，但你要再蓋一棟房子。」

域打造如此精心琢磨的住宅，真的符合經濟效益嗎？菠塔不確定自己是否想要照料那麼大的房子，她和法蘭克也不喜歡寄宿傭人這個想法，最後兩人決定聖塔莫尼卡還是比較適合居住的地方。二〇〇七年，他們購入威尼斯區地皮及法蘭克的設計程序進行五年後，他和菠塔決定放棄這項新家計畫。*

搬到威尼斯區最大的誘因是，可以讓法蘭克和菠塔距離他們的辦公室更近，二〇〇二年事務所遷到普萊亞維斯塔區比翠斯街（Beatrice Street, Playa Vista）一棟像倉庫的建築物，地點在威尼斯區南邊，離機場不遠的位置。以洛杉磯的標準來看，從聖塔莫尼卡的住家開車到比翠斯街幾乎稱不上是長途通勤，可是比起科洛弗大道的辦公舊址似乎顯得很遠，科洛弗大道離法蘭克家僅隔幾條街區，比一九八〇年代時法蘭克設於威尼斯區布魯克斯大街的工作室稍微遠一點。

菲爾德和法蘭克買下比翠斯街一二五四一號那棟白色的混凝土玻璃建築物，這個世紀中現代主義風格的盒子建築有著挑高兩層樓的開放室內空間，作為投資物業也是辦公地點，使法蘭克既是房東也是租客。他刻意用無比輕巧的手法翻新這棟建築物，外觀唯一看得出是他的傑作的跡象是一小塊從建物向外伸出直立吊掛的鋁製招牌，上面寫著：GEHRY PARTNERS。建築物一側租給TBWA的媒體藝術實驗室（Media Arts Lab），這家公司製作過蘋果電腦的廣告，為早期 Chiat/Day 廣告公司裡的一個單位，後者一度進駐威尼斯區主街法蘭克打造的「雙筒望遠鏡大樓」。蓋瑞建築事務所使用剩餘的硬體空間，兩家公司之間隔著一道開放式拱廊，擺滿法蘭克為海樂家具（Heller）設計的豔彩戶外家具。這些雕塑奇異的樹脂製家具是第一個提示，點明這裡並非一般人的辦公室，可是要一直等到走進室內，進入接待處，看到合板家具、白色牆壁、一幅阿諾蒂的畫作、一件克雷格・考夫曼（Craig Kaufman）的壓克力雕

塑品，以及一盞法蘭克的富美家魚燈（日後以一隻金屬熊代替），整個地方才開始看起來像是法蘭克．蓋瑞工作的場所。

穿過接待處，是一連串玻璃圍起的行政員工辦公室，包括菠塔的座位，環繞著擺滿許多建築模型的開放區排列。牆面看起來就像某種蓋瑞博物館，上面陳列的內容則超出蓋瑞建築的範疇：幾件國家冰球聯盟球員的簽名球衣，一些法蘭克作品的展覽海報，一些他與名人的合照，例如瑪莎．史都華（Martha Stewart），以及一張取自《辛普森家庭》法蘭克特集的照片，法蘭克還親自為他自己劇中的卡通人物配音。原本他將自己的辦公室擺在行政部門與天花板挑高、建築師工作的巨大設計室的中間。這是具有策略意圖的位置：幾乎每一個進出的人都會經過，還設有面朝三個不同方向的玻璃牆，法蘭克可以看到大部分事務所內正在發生的事；同樣重要地，每個人也能看到他。他不擔心隱私，比較在意的是，每個為他工作或來訪的人，都能夠看到他。

法蘭克的辦公室有一張長型的檯面式辦公桌，沿著一面牆的全長和另一面牆的部分設置，有兩張他設計的「實驗舒邊」厚紙板安樂椅†，以及一張合板桌面的會議桌，還有八張法蘭克為諾爾家具設計的

* 法蘭克和菠塔留下威尼斯區的地產，考慮在那裡興建住宅作為投資。最後他們將這塊地轉給兒子阿利卓和他妻子凱莉（Carrie），兩人於二○一五年著手進行興建房屋的計畫。房子的設計由法蘭克負責，但比原先他為自己和菠塔規劃的更簡單、更小規模。

† 「實驗舒邊」是一九七九年開始製造銷售了三年的商品線，復甦法蘭克瓦楞紙板家具的嘗試，比原先「舒邊」的製作設計風格更大膽、更不修邊幅。這次嘗試沒有以打開大眾市場為目標，該商品線的家具產品比「舒邊」的尺寸更大、更蓬鬆，大剌剌地以藝術品的形式呈現。

「曲棍球棍椅」。這裡甚至比外面的開放工作室更像蓋瑞博物館，牆面和書架擺滿紀念品：裱框相片分別是法蘭克與菲力普·強生、指揮家伯恩斯坦（Leonard Bernstein）、華特迪士尼音樂廳落成時與洛杉磯愛樂音樂總監沙隆年、柯林頓、阿諾史瓦辛格、裴瑞茲（Shimon Peres）的合照。還有一張是法蘭克的老朋友恰特的照片，另一張是菠塔小時候的相片，以及一張山姆和阿利卓的合照。在一張長型矮書櫃上的是，湯瑪斯·傑佛遜的小型半身雕像、一顆含有華特迪士尼音樂廳迷你模型的雪花玻璃球、一組法蘭克在達拉斯未建成的「特爾圖溪計畫案」模型*，以及SOM建築設計事務所設計的現代大廈芝加哥「內陸鋼鐵大廈」（Inland Steel Building）†的模型。此外，還有兩座小魚雕塑品、一個帆船模型、幾組可能是摩天樓設計的質量小模型，以及法蘭克和菠塔的聖塔莫尼卡自宅小模型。

書架上多是藝術書：四本分別討論貝尼尼、一本名為《西班牙中世紀城堡》（Medieval Castles of Spain）、一本關於義大利溼壁畫，以及關於秀拉（Georges Seurat）、巴尼特·紐曼（Barnett Newman）、露易絲·布爾喬亞（Louise

蓋瑞建築事務所，比翠斯街一二五四一號。

Bourgeois）、大衛・史密斯（David Smith）、阿諾蒂和理查・普林斯（Richard Prince）等人的多本書籍。辦公室少數建築書當中，有一本是孟德爾松的完整作品集，他設計了波茲坦的愛因斯坦天文臺，那是法蘭克最喜歡的建築之一。這本孟德爾松作品集就擺在書架上，與名為《世界最佳帆船》（The World's Best Sailboats）的大部頭書籍並列。這間私人辦公室的設計或許看來現代，可是一如法蘭克的作風，這裡與常人所想像的極簡主義截然不同。就像他的住家，這個空間是物品的一幅拼貼圖、一個匯集，乍看偏於雜亂，卻是精準計算排列的結果。沒有一樣東西的存在是意外的，每一件物品都對他意義深重。

事務所主要工作室有一種壯觀的雜亂，很像工廠的生產線區：挑高二十五英尺、長兩百七十五英尺的巨大空間，擺放大約給上百人用的合板辦公桌，以大型的群聚方式排列。因為合板辦公家具的關係，這樣的安排有一種暫時的氛圍，儘管各個工作站都是以固定行列就位。所有建築師，從韋伯到最資淺的實習生，都在同樣的開放工作檯作業。各式各樣的模型到處可見，有些小得足以用一張桌子陳列，有些大得

可以占用一個小房間。那些模型不是完美、精粹的展覽用模型，多半用厚紙板或木頭做成，有時同一件計畫案的幾組模型會放在一起，作為法蘭克思考進程的具象紀錄。

二〇一二年，法蘭克決定是時候移動了，指的不是整間事務所，而是他自己。他捨棄主樓層的私人辦公室，將它轉為會議室，原封不動留下全部的紀念物品，賦予某種介於辦公空間與聖地之間的性質。

然後，他增建一套三樓的辦公室來替代，給自己、辦公室主任梅根・洛伊德（Meaghan Lloyd），以及少數幾位助理使用。法蘭克給自己一套寬敞的辦公空間，比起沒有對外窗戶的舊辦公室，這裡設有一扇外窗和擺了更多他設計的海樂戶外家具的日光甲板；還有一間書齋，收藏完整的建築和藝術套書，其他是一間會議室、兩間廁所和一間小廚房。法蘭克自己的辦公室仍用玻璃隔間，裝上橫拉式玻璃門，他的助理們坐在一間可俯瞰主工作室的大樓廳裡。法蘭克仍然可以看到一樓正在進行的一舉一動，而且跟以前的舊辦公室一樣，每個人也能輕易看到他是否在辦公室。差別是，現在的新辦公室不容易讓人順道走訪：步上樓梯這件事，不知怎的，讓拜訪變得不如以往那麼隨性。法蘭克的私人辦公室，現在顯然是隱密的聖所，儘管依舊透明可見，卻隆重地高居其餘的事務所空間之上。這一次，他在個人辦公空間的正中央，擺設一張咖啡桌及四張柯比意的「豪華舒適」（Grand Comfort）棕褐皮革沙發椅，圍成圓圈；經典現代沙發的排列儘管不正式，卻讓人覺得是比樓下的舊辦公室更得體有禮的地方。樓上新的私人辦公室比原來的更舒適，但很難不讓人覺得部分是靜居處、部分是瞭望臺。

雖然法蘭克和菠塔的威尼斯區宅院從來沒有實現，花在那個計畫上的時間沒有白費。法蘭克藉機近距離觀察到，他指派負責該計畫案的建築師，名叫梅根・洛伊德的耶魯大學年輕畢業生，所具備的設計技能與管理能力。洛伊德第一次見到法蘭克是一九九九年，當時他在耶魯大學講課。她那時是建築研究

所二年級生，報名法蘭克每兩年授課一次的工作室課程。‡法蘭克指派給學生的問題作業，是在洛杉磯麥克阿瑟公園旁設計未來可興建的大教堂。就在洛伊德剛著手進行她的設計作業時，不幸碰到她父親過世，使她必須離開紐哈芬市，回到家鄉伊利諾州。她在學期末回到學校，進度嚴重落後，一度擔心自己可能永遠無法完成大教堂的設計方案。法蘭克的一位助教向她建議，放棄手上的作業項目退出課程，或許比較好。就在學生預定為完成的作業進行最後簡報的前一晚，法蘭克在設計繪圖室遇見她，那時她正在認真思考助教的建議。「我發現她一個人坐著，製作她的作業的模型、剪裁紙張。」他說：「讓人很揪心。她正陷入困境，」法蘭克說。[2]洛伊德記得法蘭克走近她，對她的作業隻字未提。「他說：『妳好嗎？孩子。妳媽媽可好？』我心想……哇，我不認識你，可是你是最酷的人了，」她說：「他很和藹，通情達理。我說我想要去為他工作。」[3]

法蘭克記得，洛伊德「最後一刻解決了所有問題，交了一份相當成功的作業報告」。[4]這一點令他刮目相看。當他在課後跟學生喝一杯時，幾個人問起他事務所工作的事。「他們問……『我們如何才能

＊見第十二章。

†透過友人柯恩安排的合夥，法蘭克擁有這棟大樓一小部分產權，並為大廳設計了一個新的警衛辦公桌。

‡一九八○年代佩里擔任耶魯大學校長時，法蘭克開始在該校兼職教學，後來覺得來回東西岸對他的行程負荷過重，於是停了課。一九九八年的春季，教授當上耶魯大學建築學院院長後，成功說服法蘭克返校授課，同意在課程安排中讓法蘭克在每兩年一次的每個星期一到紐哈芬報到。多年來，法蘭克將自己的教學報酬捐回給耶魯大學，作為紀念他的好友泰格曼和以瑟列的獎學金，這兩位都是耶魯大學建築學院畢業生。

變成跟你一樣？』我說：『這樣吧，你可以到我的事務所待一陣子，但我不能保證全職聘用。』我記得是給他們六個月的時間，」他說。洛伊德記得，他還警告學生，在事務所被知道是他以前的學生，可能是苦事一樁。「他說：『你們不會喜歡的，假如他們知道我認識你，就會開始討厭你，也不想跟你講話了。』」5這是法蘭克奇怪的坦白，他的事務所並非總是最溫暖的地方，公司文化偏向反映出他內在的野心動力，勝過他外在的隨性、悠閒的個性。

洛伊德無視法蘭克的警告，與班上另一名同學德瓦拉賈接受他的邀請，到法蘭克的模型製作組工作。6兩人很快晉升，德瓦拉賈後來成為設計夥伴，洛伊德的事業發展，則在為法蘭克執行威尼斯區住宅的前後，經歷幾個不尋常的變動。二○○○年她進入蓋瑞建築事務所不久，法蘭克有一次無意間聽到，她與辦公室其他年輕女同事談到在洛杉磯很難認識年輕男子的問題。「我說：『星期天過來，阿利卓和他的朋友都會在，我們要去航海。』」那天下午發生的結果，卻不是法蘭克所預想的：洛伊德的確遇見一位心儀的年輕男子——阿利卓・蓋瑞。兩個年輕人約會一陣子，一開始他們對兩人的交往關係保密。「然後梅根開始出現在家庭聚會上，」法蘭克說。洛伊德總是泰然自若，非常冰雪聰明又隨和，個性混合著強烈的抱負與中西部人的溫暖親切，菠塔變得特別喜歡她。梅根與阿利卓的愛情後來劃下句點，可是那時她已經受命負責威尼斯區蓋瑞住宅的專案，代表她可以繼續與法蘭克和菠塔相處。一如幾年前的蜜雪兒・考夫曼，洛伊德逐漸變成蓋瑞延伸家族裡的事務所員工。

大約在法蘭克和菠塔取消威尼斯區新家計畫的時期，邁向八十的法蘭克，依舊跟往常一樣活力充沛，接著開始思考他需要找一名年輕的同仁，跟隨他出差、處理後勤作業並兼任高階助理，擔當辦公室主任的角色。他想像，這可能會是由一群年輕建築師輪流擔綱的職位。菠塔雖然樂於跟法蘭克進行重要

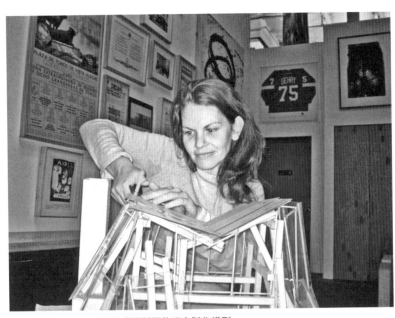

梅根・洛伊德為未建成的威尼斯區蓋瑞宅製作模型

的出差任務，卻沒興趣成為他的侍從副官，她提議洛伊德會是這個新職位的首要理想人選。自從親眼目睹洛伊德如何在她父親過世後，奮力從困境中站起來，法蘭克就很讚賞她的態度舉止，於是他聽從菠塔的建議，提供洛伊德這個新職位的機會。洛伊德欣然接受，認為這會是未來一、兩年很好的學習經驗。很快地，洛伊德就陪同法蘭克飛往世界各地，認識他所有客戶；加上他們一起出差的時間甚多，以及他對洛伊德判斷能力的看重，她逐漸變成法蘭克在發想和策略方面主要的意見徵詢對象。

比方說十二年前，當華特迪士尼音樂廳深陷黑暗期的那段日子，法蘭克在歐洲的首件工作出現，帶他離開洛杉磯，那個時期總有大量的工作。洛伊德接任辦公室主任的第一年，數次為古根漢博物館建案，隨著法蘭克前往阿布達比；也曾一同飛往香港，協助評估為香港太古集團打造的新公寓大廈集合住宅預建地；

其他出差行程跨及歐洲和美國境內。她估計，第一年他們花了百分之六十的時間出差旅行[7]，並隨著出差建立起成功的工作關係，以至於法蘭克打消原本的打算，把辦公室主任的職位當作每一、兩年輪派一名年輕建築師擔綱的責任，就像最高法院的書記職位。洛伊德的任期沒有限制，她後來在這個職位待上好幾年，責任越挑越重。不消多久，法蘭克的每個客戶就理解到，一聽到「法蘭克要來開會」這句話，幾乎總是代表「法蘭克要帶著梅根來開會」的意思。

在法蘭克和菠塔放棄威尼斯區的新家計畫後，菠塔開始籌劃法蘭克八十歲大壽的慶祝，部分原因可能是為了彌補新家計畫落空，並以正面方式來紀念歲月的流逝。法蘭克說過，他沒有特別想舉行生日派對，而且肯定不要盛大的慶祝，可是菠塔對他的了解勝過相信他說的話。菠塔和法蘭克的助理艾美・艾珂恩（Amy Achorn）開始查看他的聯絡人名單，考慮誰可能會是適合邀請的對象。

籌辦結果比菠塔起初的預想更盛大，部分原因是她和艾珂恩不斷想到許多對法蘭克的事業非常重要的人士，雖然那些人不是親近的朋友，只會偶爾碰面，菠塔認為假如這個生日派對真的是對法蘭克的一生及他生命中重要人物的回顧，那麼那些人就應該在場。接下來的問題是，這個派對比蓋瑞住家所能容納的還要大，到底可以在哪裡舉行。艾珂恩將洛杉磯的宴會會場巡看了一遍，包括彼德森汽車博物館（Peterson Automobile Museum），然後菠塔提議，可能值得找找跟法蘭克有更深關聯的地方。「當代藝術館TC怎麼樣？」她說，指的是後來更名「格芬當代館」（Geffen Contemporary）的當代藝術臨時展場。[8]館方樂意提供場地，那裡是除了華特迪士尼音樂廳之外，洛杉磯唯一足以容納這場派對的法蘭克作品，邀請名單後來增加至大約五百名親朋好友、客戶、藝術家、員工和建築師同行。菠塔和艾珂恩想

邀來每一位她們認為是對法蘭克別具意義的朋友，同時確定避免掉任何一位她們覺得會讓法蘭克不自在的人。菠塔省略一些她認為是對法蘭克不友善的人，包括她覺得對自己丈夫批評不公的幾位建築師。

菠塔說「那是幼稚園的玩意兒」[9]，指的是那些建築師針對法蘭克所寫的信，「而這是一場大人的派對。我有一張絕對『不邀』的名單。法蘭克很能諒解別人，但是我身上的西班牙血液可不讓我那麼做」。

生日派對在二〇〇九年二月二十七日星期五舉行，就在法蘭克實際生日的前一晚。格芬當代館延展的展覽室擠滿賓客，雖然菠塔請來經營華特迪士尼音樂廳餐廳的帕提納餐飲集團（Patina Group）負責外燴餐點，整個場面卻比較像是響亮音樂與開懷暢飲的夜晚，而非閒情享用晚餐的宴會。若有任何人不相信法蘭克現在並非只是享譽國際的建築師，那麼賓客名單可以輕易抹去這點懷疑，他是全方位的名人，現場人群裡好萊塢面孔多過知名建築師。布萊德・彼特也出席了，他是個建築迷，幾年前認識法蘭克，拜訪過事務所幾次，追尋他對設計的好奇，發現法蘭克是位積極的導師；還有比爾・馬赫（Bill Maher）、莫琳・道（Maureen Dowd），以及演員唐納・蘇德蘭（Donald Sutherland）、勞倫斯・費許朋（Laurence Fishburne）、凱文・麥卡西（Kevin McCarthy）。麥卡西是法蘭克最早認識的好萊塢友人之一，剛過九十五大壽，偕同妻子凱特・克蕾（Kate Crane）一道前來祝賀。不料麥卡西於隔年去世，這場生日派對變成兩位老友相見的最後一面。

帕提納複製的甜點版華特迪士尼音樂廳進場時，女星薩莉・凱勒曼（Sally Kellerman）在不鏽鋼形式的彎旋巨大蛋糕前，帶領眾人齊唱生日快樂歌。[10]市長安東尼奧・比利亞拉戈薩（Antonio Villaraigosa）向法蘭克敬酒，讚譽他是洛杉磯的傑出市民。克倫思代表藝術圈和建築界，以一個小故事舉杯致

敬，敘述法蘭克如何對畢爾包的設計永遠無法稱心，不停修補自己的設計圖；《赫芬頓郵報》創辦人阿麗安娜・赫芬頓（Arianna Huffington）告訴齊聚的貴賓：「我寫過一本關於畢卡索的書，可是認識法蘭克・蓋瑞之前，我不曾遇見為人和善的天才。法蘭克・蓋瑞是友善的天才。」跟克倫思參加同一個摩托車隊的費許朋，告訴大家某回他帶著法蘭克同騎的小故事。「你曉得，有時我會抽一點大麻，然後他會跟著我騎車出遊。我就想：『噢，天啊，我的摩托車正載著現今最厲害的建築師，我要是撞車了怎麼辦？』」

法蘭克穿著他一貫的黑色 T 恤搭配黑色西裝外套，跟幾乎在場的每個人說話；對他而言，這是世界上最大的雞尾酒派對，而在這無比寬敞的空間裡，一切發生的圓心，就處在他所站立的位置。他喝了許多伏特加，以至於他對當晚僅存模糊的記憶，但卻感到無比溫暖快樂。法蘭克那晚向大家說：「我說過到了八十歲，我會慢下來。嗯，我的確慢了下來，可是不多。我不覺得自己有八十歲。我猜你永遠不會感覺自己跟實際的年齡一樣。」

那一晚，法蘭克的許多藝術家朋友出席。缺席者包括塞拉，其生涯發展跟法蘭克有一些奇妙的平行。塞拉不僅和法蘭克一樣懷有動力十足的抱負及不眠不休投入工作的熱忱，兩人也因為畢爾包而緊密連結，那時克倫思要求法蘭克設計一間大型展覽室，以陳列塞拉名為《蛇》的龐然巨作。最重要的是，塞拉與法蘭克對於移動、旋曲、扭轉、彎折的樣式，同樣懷有濃厚的興趣。塞拉透過自己的雕塑創作，探索許多法蘭克在建築方面所試驗的類似形狀，曾經有很多年，兩人積極地彼此切磋學習。法蘭克彎旋的金屬曲面，勢必可歸功於塞拉的啟發。同樣地，法蘭克的創作也激發塞拉的好奇，驅使他經常拜訪事

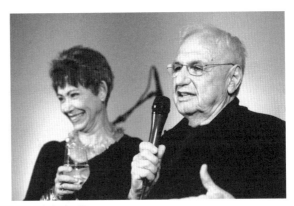

（上）法蘭克和菠塔一起歡迎法蘭克八十歲生日派對的貴賓

（左）法蘭克與布萊德‧彼特於法蘭克八十歲生日派對合影

（下）山姆和阿利卓與姑姑朵琳‧尼爾森，注視法蘭克八十歲生日派對上的舉杯祝頌

務所並看看最新的建案，即使法蘭克不在也無妨，塞拉會跟年輕建築師談話，提供意見。[11]

兩人都明白，純藝術與建築是完全不同的創作，雖然各自用自己的方式展現兩者的差異，卻從來沒有一方能完全肯定，另一人的創作不曾逼近至足以跨入他專屬領域的地步。塞拉在《扭曲的橢圓》系列（Torqued Ellipses）中，創造出美麗非凡、甚至奧妙的空間，幾乎像無頂小禮拜堂，步入其間有一種建築體驗的感受。而法蘭克的作品當然就是相反的那一面：雖然他從來不隱藏自己是在解決機能問題，而不是在創造純粹、抽象的形體，他的作品卻幾乎都設計給予觀者一些純藝術的體驗。法蘭克希望在落實建築機能要求的過程中，賦予一種藝術的美感體驗，這無疑是他一直以來所有動機的核心。

這樣是否使建築變成比藝術具備更崇高的天命呢？在塞拉看來，解決世俗問題的需要，使建築也變得世俗平凡，於是他日趨厭惡人們認為建築師可以是藝術家的觀點。畢爾包完成後，當法蘭克的建築獲得的關注，遠遠大過塞拉陳列於法蘭克設計的展示廳那件巨大的長久裝置藝術品時，塞拉對於頻頻稱讚法蘭克為卓越藝術家的評語變得不耐煩。查理‧羅斯在公共電視節目訪問塞拉時，塞拉直截了當地答覆說，他不喜歡聽見人們把法蘭克形容成藝術家，因為身為藝術家的他能畫得更好。而在後來，他告訴《紐約客》的托姆金斯：「我們現在看到有建築師到處說：『我是藝術家』，我真的聽不下去。我不認為法蘭克是藝術家。我不認為庫哈斯是藝術家。沒錯，雕塑與建築之間，繪畫與建築之間，有相通、重疊的語言。在所有各種人類活動之間，都存有重疊的部分。但好幾個世紀以來，也存在著各式各樣的差異。」[12]

兩人的事業曾經並行齊躍，依法蘭克的說法，兩人長年「在創作過程中彼此交換意見」[13]，也曾對藝術和空間創造有過同樣的激切熱忱，然而原本只是兩人之間良性的意見分歧，卻在畢爾包完成的多年

後，變成越演越烈的長期不合。塞拉不像法蘭克，積極渴望獲得眾人的喜愛，也缺乏法蘭克那種流動於堅定雄心之間、和藹可親的對比性情，他開始把法蘭克譬喻為一名帶著敵意的建築師，刻意侵略塞拉身為藝術家的領域。容易受傷的法蘭克選擇撤退，使兩個朋友之間的異議，凝結成疏離的冷漠。

另一位沒有出席法蘭克生日會的舊識是尼可拉斯，理由想必是他也在菠塔「不邀」的名單上，尼可拉斯是洛杉磯的律師，曾參與當代藝術館和華特迪士尼音樂廳的建築師評選過程。他與法蘭克的關係多年來幾番波折，法蘭克在前述兩大文化建案中經歷失望與拒絕；二○○七年，這段關係徹底破裂，當時尼可拉斯掌控的機構「Circa 出版企業有限責任公司」（Circa Publishing Enterprises LLC），以法蘭克為Tiffany & Co. 設計的珠寶產品線權利金分配不公為由控告法蘭克。

訴訟案的背景毫無爭議可言。二○○三年，法蘭克與 Circa 簽約，後者之前行銷過蓋瑞一些其他相關商品，法蘭克同意支付該公司珠寶設計的一半收入。二○○四年，尼可拉斯退還契約書，法蘭克解讀這是對方不再認為合約有效的舉動。不過，法蘭克日後直接與 Tiffany 簽訂個別合約，開始設計二○○六年上市的系列珠寶、花瓶、碗盤和杯子時，尼可拉斯堅持他有權享有一半法蘭克從 Tiffany 獲取的收入。法蘭克的律師派翠西亞·葛蕾瑟（Patricia Glaser）爭論道，尼可拉斯決定歸還早期的合約書後，法蘭克對他該盡的合約義務即失效。法蘭克八十大壽派對當天，訴訟案仍懸而未決，直到二○○九年稍晚才由洛杉磯高等法院法官珍妮·強森（Jane L. Johnson）進行初審。二○一○年一月，雙方律師排定提出結案陳詞之前，法官受理了葛蕾瑟的請求，駁回訴訟。強森法官說明，尼可拉斯無權拿取任何利益，因為他不能強制執行已經不存在的合約。這樁訴訟案感傷地結束一段長達四十年的關係，法蘭克對這段

關係一直覺得有點不自在。對法蘭克而言，尼可拉斯似乎總是假裝在幫助他，實際上只為自己謀利。

雖然訴訟案引起不自在，法蘭克進軍珠寶設計成就亮眼，起碼有一段時間如此。這件事無疑進一步確立他名人的地位，他似乎想把名氣延伸至新的領域，藉此繼續發光發熱；他真的很開心能與Tiffany的員工合作，後者的高標準令他佩服。Tiffany樂意全力為他行銷：他是四分之一世紀以來Tiffany委託打造原創作品的第一位新設計師，在第五大道旗艦店和比佛利山分店皆以多場聲勢頗為浩大的精緻派對，隆重推出法蘭克‧蓋瑞典藏系列。Tiffany的新聞稿內容極度讚揚：「深植於對材料和結構精湛的了解，此系列探索貴金屬、木頭和石材豐富的表現潛力。一如他的建築，蓋瑞先生的珠寶與居家系列散發出生命力，搭配Tiffany無懈可擊的精工，將這位建築師富創造力風格的寫意彎旋，呈獻您的眼前。」

儘管有大肆宣傳的氛圍，許多產品都十分優雅，法蘭克最喜愛的一些形狀相當完好地轉化成珠寶款式。這個系列分為六條「產品線」：魚（Fish）、蘭（Orchid）、摺（Fold）、馬（Equus）、軸（Axis）、扭（Torque），類別包括手鐲、垂飾、戒指、項鍊和袖扣。法蘭克稱為「魚」的首飾造型，比較像微小的淚珠型物品，不像他以前那些有魚鱗的魚燈，這些由純銀、黑檀木和其他木材做成的小小魚，經過串聯組成叮噹響的大手環後，效果顯得格外出色。產品線「扭」含有扭轉的樣式，包括一個四方的銀戒指，形狀會隨著轉動而扭曲彎折。

法蘭克與Tiffany聯手合作，樂觀的開場沒維持多久。新上市的興奮感，一開始帶動很高的銷售量，營業額卻沒有繼續保持。法蘭克覺得，儘管產品的推出吸引眾人注目，Tiffany卻判定他不會成為公司的下一位帕洛瑪‧畢卡索（Paloma Picasso），疏於給予蓋瑞系列足夠的廣告，以維持高度的銷售買氣。

接著，針對未來合作上應有的執行階段，法蘭克與Tiffany各持己見，三年內蓋瑞系列就宣告停止，合[14]

作關係結束，相關珠寶商品從此束之高閣，貶為在eBay上偶像崇拜的商品。

總的來說，法蘭克帶著滿腹熱忱，一腳踏進與Tiffany的合作關係，跳上該企業的宣傳花車，說來與他處理「舒邊」產品的方式完全相反；後者是他在一九七〇年代初創造的家具產品品牌，他選擇驟然離開所有跡象都指出會一舉成功的生意。他當時擔心他的貼上標籤，變成大眾眼中的家具設計師，而不是一名建築師；更何況，若要同時把建築當作他創意能量的主力，會變得太過困難。今日，三十多年後，他對自己的聲望有足夠的信心，得以比較輕鬆看待類似的跨界冒險，玩一玩其他東西，單純只因為他覺得那是有趣且有利可圖的。雖然他對許多事情總是舉棋不定，成名卻是當中的例外。

這一點肯定就是法蘭克為何會毫不遲疑答應出演電視卡通《辛普森家庭》的原因，那一集的內容以他本人和其工作為故事主軸。腳本簡單明瞭：春田市的居民得知華特迪士尼音樂廳的喝采後，相信他們的市鎮也需要具備更高的文化素質，因此在美枝（Marge Simpson）的鼓動下，居民們強烈要求法蘭克為自己的城市設計一座音樂廳。美枝寫了一封信給法蘭克，一開始他實在全無興趣，把信揉成一團丟在地上，那一瞬間他看著揉皺的紙團，突然有了靈感。音樂廳蓋成了，可是在一場災難似的開幕晚會後，事實顯示春田市的居民其實對古典音樂興趣缺缺，最後建築物淪為監獄使用。法蘭克同意在那一集親自為自己的角色配音，二〇〇五年四月三日播出。他滿喜歡劇中溫和的諷刺表現，可是不久，他就對這件冒險經歷後悔不已。從來沒有其他建築師被當作《辛普森家庭》劇情的主題，法蘭克開始感受到他的名氣有其代價。出發點固然友善，《辛普森家庭》的內容卻強化外界的誤解，認為法蘭克不是考慮周

「法蘭克·蓋瑞，你真是個天才！」他看著地上起皺的紙球，對自己驚呼道。

法蘭克在《辛普森家庭》中展示他的春田市音樂廳設計

詳的認真設計師，他的建築是瘋狂、不理智的創作，跟揉皺一張紙一樣草率。法蘭克告訴ＣＮＮ的法理德・札卡瑞亞（Fareed Zakaria）：「這件事讓我苦惱，看過那一集《辛普森家庭》的人都信了。」15

關於法蘭克比較正確、更不用說較具反思的詮釋，是一部完整的紀錄片，由法蘭克另一位好萊塢多年老友波拉克拍攝。這部紀錄片《速寫法蘭克・蓋瑞》於二〇〇六年五月由索尼影業發行，波拉克執導，製作人是備受推崇、曾製作數部藝術和建築相關影片的電影攝影師烏坦・蓋佛爾（Ulan Guilfoyle）。波拉克親自擔任影片旁白，賦予紀錄片些微天真的特質：他一開始就承認自己從來沒拍過紀錄片，而且對建築少了解，法蘭克激起他的興趣；跟波拉克一樣，法蘭克在創意工作上所面對的挑戰，是應付

比純藝術更嚴苛的現實約束。片中包含藝術家的訪談，有阿諾蒂、拉斯查、羅森伯格對法蘭克的讚美，還有其他持相同觀感的人出現在片中，如艾斯納、麥可・奧維茲（Michael Ovitz）、丹尼斯・霍伯和迪勒。不過最精采的部分，自然是那些波拉克與法蘭克輕鬆對談的片段，波拉克熟知無須過度直接試圖分析法蘭克，如此一來才能使紀錄片瀰漫著親切、隨和的基調，捕捉法蘭克吸引人的焦慮氣質。「我總是害怕自己會不知道該怎麼辦，」法蘭克在片頭說道。

唯一與紀錄片讚頌語氣不同的，是普林斯頓大學藝術史家賀爾・福斯特（Hal Foster）的訪談內容，他個人認為法蘭克過於用力侵略雕塑的領域，創造出的作品提供奇觀感受更甚於建築的嚴謹內涵。這不是新的爭論點，某方面來說，很像把《辛普森家庭》所演繹的法蘭克形象，用學術界的角度重新論述了一遍，不過紀錄片開演之際，學術圈已經難得再聽到這樣的反論。這部紀錄片也收錄法蘭克兩位最重要的導師的影像：魏斯樂和菲力普・強生。這可能是兩人在世時最後拍攝的訪談影像，強生於二〇〇五初以九十八歲高齡去世，魏斯樂同樣以九十八歲之齡於二〇〇七年三月逝世，兩人皆帶著驕傲和敬畏之情來描述法蘭克。截然不同的兩個人，以相似的溫暖語調侃侃而談，彷彿他們已經明瞭，那次將是他們最後一次有機會在鏡頭前面談論法蘭克。

法蘭克不出風頭的那一面，也是更像伍迪・艾倫而非萊特的那一面，儘管從未完整描繪出他的個性，「唉唷～真的沒什麼」的害羞卻總是真實地如影隨形。當波拉克的紀錄片在洛杉磯首映時，法蘭克內向的個性再度浮現。法蘭克緊張得無法待在戲院裡看觀眾的反應。「我們離開這裡吧，」他對波拉克說。[16] 同行的還有蜜雪兒・考夫曼，以及從事事務所陪他前來出席的陳日榮；四人走進西好萊塢區馬蒙特城堡飯店（Chateau Marmont）的酒吧，喝掉一瓶葡萄酒。一夥人在電影即將結束前才偷偷溜回戲院座位。而在家鄉多倫多的首映會上，法蘭克與《環球郵報》（Global and Mail）建築評論家麗莎・羅尚（Lisa Rochon）坐在一起，結果因為極度不安，他還伸手抓住鄰座的羅尚的手。[17]

儘管懷有想要脫穎而出的強烈企圖心和毅力，法蘭克並不喜歡把自己當成菁英建築師。他比較希望把自己看成為每個人設計建築物、被每個人欣賞的建築師。他認為，自己跟其他受歡迎的建築師的差別在於，他無須屈膝討好就能使大眾欣然滿意。他追求的是透過提升大眾的品味來贏得認可和人氣，而不是降低至大眾的喜好水準。那不是一種自負，而是他在畢爾包的作為及重現於華特迪士尼音樂廳的一番成就，他使一般對美術館、音樂廳毫無興趣的人群，走進嚴謹、創新的建築之中。在職涯的路上，他一再達到這個志向，創造獨特的場所，在建築高雅文化與一般民眾之間搭起橋梁。

然而，法蘭克也變得逐漸關心建築平民主義的另一面向，譬如打造人們生活、工作、學習、遊玩的日用建物。他想要展現，追尋特別的建築體驗，可以藉由打造更優良的商業建築來達成，就像打造類似畢爾包的奇穎建築一樣。歸根究底，如果法蘭克可以使平凡昇華，那麼他不會是為了名利出賣自己的建築師；套句評論家麥可・索金（Michael Sorkin）的話，他可以依舊是「軟心腸的加拿大可憐蟲」[1]，當個謙遜的建築師，就算他行走在富貴名氣世界中的機會越來越多，仍忠於他自己的民族背景、他自己與家人的政治信念。他會一一實現許多年前，那股驅動著他為勞斯公司費時賣力的滿腔抱負，即使幾十年前他已經與勞斯分道揚鑣，對方仍是客戶，代表著未完成的期望。聖塔莫尼卡廣場商城一案至今仍讓他

18
科技的傳承

耿耿於懷，當初他沒有能力滿足勞斯的要求，或者自己的設計標準，令他心裡一直過不去。那場失敗依然折磨著他。

況且，假如他可以不必妥協自己的美學理念來為開發商建造大樓，那麼他也證明自己沒有丟棄初衷，那個他所發想出來的以合板及圍籬鋼絲網架構的「小氣建築」。儘管他的建築已經超越早期作品粗糙的品質，他想要感覺得到其背後的理念一直留在他身邊，成為他DNA的一部分，而且他已經懂得訣竅，在現實世界設計大規模建築的挑戰之中，融合出同樣強勁的實用主義與詩意。他想展現出，實用性、崇高的美學野心、創意想像力可同時存在於一座摩天大廈之中，有如一棟洛杉磯小房屋所具備的。

若說法蘭克想證實自己有能力打造實用又可獲利的建築的渴望，至少可追溯到為勞斯工作時挫敗的企圖心，那麼在數位科技時代，他的渴望染上全新且更加急迫的色彩。他一心想證明，蓋瑞事務所努力發展的數位軟體，不只是用來使建造過程更有效率而已，也會讓建物更創新，使他所嚮往的那種奇特構造得以在越來越趨向標準化的世界實現。這就是法蘭克與其他許多建築師、工程師，在數位科技觀念方面關鍵的區別；後者主要將數位建築視為能更快速、便宜地設計和建造大樓的工具，將過去可能必須單獨設計的元素進行標準化作業。

對法蘭克而言恰好相反：數位建築是一種方法，使原本負擔不起、獨一無二的建築，變成可設計、可建造。能夠為完全平凡的計畫建案完成不平凡的設計，例如IAC總部大樓和瑞特納的公寓華廈，並展現出他的造價不會比千篇一律的建築高出太多，變成他越來越重視的一點。他比較不去在意，這些建築有些部分不如人們聽到法蘭克‧蓋瑞的大名所期待的那麼獨特，比較重要的是這些作品證實了：他原本就辦得到。無論類似畢爾包及華特迪士尼音樂廳的建築作品有多麼好、甚至超群卓越，他希望自己青

史留名的勝過這些。他認為，他的本性不是只為設計客製建築而生，儘管他可以做得跟其他人一樣好，或者更出色。

　　對於行政和生意經營，法蘭克往往看似隨性，甚至漠不關心，實則是一種虛飾。他經常考慮到金錢問題。雖然他早年對於金錢的焦慮從未消失，卻真的關心商業性質。縱使他不想花大部分時間，投入在與菲爾德聯手建構的一系列投資房產上，那不代表他把業務事情掩蓋起來，他樂於跟菲爾德討論那些經營細節。而且他也擔起責任，了解事務所與客戶商議、簽訂的每份合約上的細微條件，儘管他本人已經有幾十年不曾親自洽談。他喜歡從策略的角度來思考事務所的經營。他聘用傑佛森和格林夫，不只是為了讓他的事務所創造出畢爾包及華特迪士尼音樂廳，也期望能整頓業務執行面，繼而能承接大規模、複雜的委託案，協助事務所發展，成為足以與缺乏法蘭克的創意能力的大型建築企業，相互競爭的組織。法蘭克推想，高水準的技術專業能力，結合他富創造力的優點，他的事務所會有一種非比尋常的優勢。

　　很長一段時間，整體運作得非常良好。傑佛森掌管事務所大部分的行政作業，責任不僅包括一般的辦公室行政工作，還有為正在執行重大建築委託案及製作施工圖的小組管理工作內容。格林夫主控科技部門，也扮演管理職的角色。韋伯和陳日榮則是協同設計的組長，各自督導一組設計師，其成員又依次分成更小的組合，為特定的建案努力。單就設計對他和他的聲譽多麼至關緊要來看，法蘭克決定與傑佛森和格林夫共享公司所有權這件事，實在令人匪夷所思。他的理論是，無論韋伯和陳日榮多麼有才華，他仰賴傑佛森和格林夫去做的技術工作及管理。傑佛森對這一點認知得尤其清楚，以至於在事務所新名稱尚未定案前的某個時間他可以在緊要關頭接手完成他們的設計。但是他明白，自己沒有辦法執行那些他仰賴傑佛森和格林夫

點，向法蘭克提議，事務所取名為「蓋瑞、格林夫與傑佛森」會是比較好的名字。

法蘭克暫且同意。改名正式定案前，比較冷靜的格林夫大膽建言。法蘭克記得，「他說：『你瘋了嗎？』」蓋瑞是這個品牌的根基，這麼做只會毀了它。」[2]法蘭克最後判斷格林夫說得對，反轉局勢，「Gehry Partners」成了定案，並保留至今。自一九九二年傑佛森加入，到二〇〇四年離開職務的十二年間，這五個人協力經營這間事務所。「我們**就是**法蘭克．蓋瑞，」傑佛森說。

法蘭克專業生涯裡少有事物長久保持穩定，或者完全不受個人生活壓力的影響。五人經營團隊第一道裂痕的出現，不是導因於法蘭克的個人生活，而是來自傑佛森家受到可怕的雙重悲劇打擊。他十幾歲的兒子在一場摩托車事故中去世，接著不久，他的妻子也過世。曾有好幾個月，法蘭克試著給傑佛森哀悼的時間，極少對他提出要求。可是，情況因為傑佛森外遇的事實而變得複雜，他與事務所的一名女同事在他的妻子過世前就發生關係，最後兩人會結婚；一陣子過後，法蘭克開始懷疑，他給予傑佛森的尊重，是否並沒有幫助他療癒悲傷，反而讓一段尷尬的辦公室戀情有機可趁，干擾他進行任何有生產力的工作。

如同過去沃許的情況，法蘭克不喜歡正面衝突的結果，讓他很難直接開除傑佛森。當他最後判斷情形已經守不住時，請格林夫出面跟傑佛森談。法蘭克除了認為傑佛森的工作表現沒有盡力，也相信他和他未來的妻子，在行政部門工作的女同事，與長期擔任事務所財務總監的菠塔共事並不融洽。挑戰菠塔的權威，不是在蓋瑞建築事務所成功的捷徑，於是傑佛森的任職到了終點。傑佛森親眼見證法蘭克的事務所一路迎向畢爾包和華特迪士尼音樂廳的輝煌，並扮演關鍵角色，將它轉變成與法蘭克自行經營的全然不同的公司。總之，他的責任已了，現在由法蘭克加上格林夫的協助，繼續經營下去。

法蘭克鮮少在公開場合談論自己如何經營事務所，二〇〇二年受邀參加一場座談會，紀念彼得・路易斯為凱斯西儲大學魏德海管理學院捐建的建築啟用，他決定利用演講機會談論事務所的營運，進一步為自己有效率的做事能力辯護。「我想要談一談我如何經營我的世界，因為它是非常商業化的，你們聽了可能覺得震驚，」法蘭克說道：「大家認為我們是古怪的藝術家，沒有要顧慮的底線，可是我有一間獲利的事務所。」[4]

法蘭克格外引以自豪的事情是，不像許多建築同業，他在生活拮据的情況下開業，手上沒有任何繼承的財富，而他相信這一點給予他一定程度的紀律，同時讓他決定不去剝削任何為他工作的人。他拒絕聘用任何不支薪的實習生。「我也堅持為我工作的員工，都要得到耶誕紅利、年度生活費調漲、休假等等福利。那是從一開始就放進公司文化裡的，」他說道。[5] 令他尤其生氣的是，許多建築師經常利用學生當免費勞工，為建築競圖製作設計。他表示，「要招聘願意免費工作的孩子非常容易，我有許多朋友都這麼做。那就好像吸毒。一旦上癮，再也戒不掉。」

法蘭克的收費結構與其他大多數建築事務所不同，為蓋瑞建築事務所擬訂一般的收費，再為他個人參與的設計立定特別的「設計費」。這看起來似乎是在利用他身為設計師的名氣，而且毋庸置疑就是。「我將這個做法視為他自己與其他同仁在委託案中角色的區分，並且為不可知的未來鋪路，有一天不過，他將這個做法視為他自己與其他同仁在委託案中角色的區分，並且為不可知的未來鋪路，有一天蓋瑞建築事務所勢必會變成只有合夥人而沒有蓋瑞。

然而，那件事還很遙遠。法蘭克沒有打算退休，他表示自己認知到，「假如我離開了，事務所根本沒辦法做我做的事情。那是非常個人化的工作。」[6] 他強烈感覺到自己想要幫助年輕的才子發展，在既

有的時間內獨立，而他特別稱讚陳日榮，在演講當中形容陳日榮是他旗下所有設計師裡最有天賦也最高深莫測的人。「跟我工作的前五年，他坐在那裡，一個字也沒說，」法蘭克說：「然後我會問他：『你對我們正在做的東西有什麼看法？』他會看著我說：『我不知道，你覺得呢？』這樣的對話又繼續了五年。然後我發現到，他變成一個怪物。他開始到處搬動東西……我們那時正在做韓國的一個案子，最後沒有建成〔三星博物館〕，可是每次我出差一趟，回來就看到他搬動整間會議室。他無可挑剔。他的理由令人驚奇。他真的才華橫溢。他晚上不睡覺，隔天早上回來，又開始搬動會議室。」

在法蘭克看來，移動會議室是他喜歡稱之為「玩」的動作，大多是出自本能。「你可以想像，一位嚴肅的執行長，不會把創意精神當成玩。但它就是如此，」他說：「創意，我認為它的特色是，你在尋找某種東西。你有一個目標。你不確定會走向何處。所以當我跟我的同仁聚在一起，開始思考、製作模型等等，就像在玩。」[7] 他記得有一次，當事務所正在探索不同的方案來設計華特迪士尼音樂廳時，他竟然播放年代久遠的影集《曠野奇俠》（Rawhide）的主題曲，副歌唱著「走吧，走吧，走吧」，希望歌曲會刺激新的想法。不過，更常見的是，辦公室是安靜的，法蘭克會花很長時間凝視著各種模型，思索可能的選擇，然後提議做些小修改。

雖然法蘭克對陳日榮大為讚賞，也相信陳日榮已經發展出純熟技能預測他可能想要執行的方向，可是他尚未準備好要將事務所的執業交給陳日榮或其他人。對於沒有了法蘭克的蓋瑞建築事務所會如何營運，他的想法相當模糊且不停替換；他喜歡把不同的組織策略當作一種抽象練習來玩，就像他時時拿不同的設計方案組裝一樣，推遲一個決定就是一種手段，維持每個選擇都仍有可能的幻象。在建案方面，客戶終究會強迫他對某個或另一個規劃做出承諾，不過沒有任何力量催促他處理事務所的未來。他的健

康狀況良好，而他熟悉的生活方式，就是圍繞著工作、家庭，以及隨著名氣高漲，比以往更加滲入他專業生活的社交圈。

二〇〇二年，七十三歲的法蘭克決定將事務所數位軟體方面的專業技術轉為獨立的新公司，而不是思考如何讓自己逐步退場。事務所開始應用為航空科學研發的CATIA軟體，使建造法蘭克較為極端的設計變得可行，那時他沒有預想到這項科技在蓋瑞建築事務所之外，還會有任何適用價值。畢竟還有誰會打造跟他的設計類似的建築物，假如真的有人想要嘗試，那麼他又為什麼應該幫助那些人把事情變得簡單呢？然而，長久以來清楚可見的事實是，他的事務所跟擁有CATIA的法國達梭系統（Dassault）共同開發的組件中最重要的一項，就是有能力更細微地監控設計、工程、施工的進程，減少專案中眾多建築師、工程師、顧問、承包商之間的混亂和誤解。這些問題影響所有的結構施工專案，法蘭克領悟到藉由CATIA的應用，可為幾乎任何一種複雜的施工工程序提升效率及秩序。

他請格林夫探討創立一間科技公司的可能性，使蓋瑞建築事務所正在發展的數位科技，也能被其他建築公司所用。格林夫相信這項新事業極有潛力帶來高額的經濟利益，何況在蓋瑞建築事務所有了法蘭克以後，身為一家建築執業業者的未來會有多麼不確定，新的事業體可以為菠塔和他的孩子們提供一些長期的穩定經濟來源。縱使法蘭克可以跨越所有他內在的矛盾，建立起切實可行的繼任計畫，過世代相傳的建築事務所的紀錄卻令人不樂觀。極少數以單一創意設計師為營運軸心的建築事務所，可以在該名設計師的職涯結束後，成功地繼踵延續執業，而法蘭克早就明白，儘管他努力將蓋瑞建築事務所經營成一間務實的商業公司，而不是單純的創意工作坊，其名聲仍是源自他個人的創意構想。格林夫的論點是，一家科技公司至少會為他的家庭提供更加穩固的資產。

法蘭克不如格林夫那般確信，認為這類型的公司會是通往經濟穩定的道路。不過，對法蘭克而言，新事業體的構想具有更重要的吸引力，一個對他的公眾傑出貢獻更具意義的事情。這家公司能夠解決他認為是建築業中最令人頭痛的趨勢之一：施工程序逐漸變得複雜，造成建築師的權威穩定下降。在華特迪士尼音樂廳第一次的設計迭代過程中，他曾經歷過種種問題，當時他受阻無法親自檢視施工文件，問題或許看來很極端，卻不是例外的單一事件。此外，針對較常見的設計，建築師也失去執行的掌控權。建築師一度被視為是主營造者，有權力監控從設計到施工、建造過程每一個步驟的專業人士，如今逐漸被推到邊緣，任一個人們認為建築師無法理解的、過於複雜的過程，使他們成為受害者。法蘭克的想法是，授權自己事務所正在開發的數位科技，只會使建築師的地位更有力，並提升建築業者在數據思維的工程師、開發商、金融機構之中穩固自我立場的能力。以法蘭克的說法，這個作為可以「重新提高建築師的權力」。8

建築師丹尼斯·薛登（Dennis Shelden）與格林夫共同戮力創建蓋瑞科技（Gehry Technologies），他形容這個業界趨勢就像設計與執行面之間的切割，當中為了確保效率與經濟利益而邀來的施工主管、特別顧問和金融掌權者，握有越來越多權力。把建築師視為僅是形狀製造者，主要工作在設計方案經首肯後就結束，這樣的想法令法蘭克覺得是種冒犯。他日漸關注的，不只是自己的聲望，也有他從事的行業整體的地位，而他確信自己事務所發展的軟體可以帶來改變。

到了二〇〇二年，幾乎每一家建築事務所都以數位系統操作，可是幾乎沒有一個比得上蓋瑞建築事務所發展的CATIA軟體那麼精密。本身難得使用電腦的法蘭克——他認為電腦完全是其他人使用的工具，用來協助實現他在紙上和用模型所創造的設計——意外發現在科技方面，他的事務所竟然比規模

更大、更企業化的建築公司更先進，如ＳＯＭ建築設計事務所及ＫＰＦ建築事務所（Kohn Pedersen Fox）。「在技術上，我們遠遠超前他們；在組織上，我們遠遠超前他們，」他說：「我簡直不敢相信。

我總以為他們才是生意人。」[9]薛登表示，畢爾包「不只是歷史上一個建築里程碑，它也是科技和方法的里程碑。沒有很多人在這些三面向上精益求精」[10]，蓋瑞建築事務所是跑第一的。蓋瑞建築事務所之所以能超前，原因在於它發展的軟體幾乎徹底致力於協助建築師克服挑戰，創造出奇特的設計，從一開始巴塞隆納的魚雕塑，經歷過類似畢爾包的美術館及ＩＡＣ總部大樓的建築，意圖始終如一。法蘭克意識到，這正是為何一家獨立的科技公司可能是明智之舉。如此一來既可銷售軟體，還能培訓其他事務所應用ＣＡＴＩＡ。

與達梭合夥創立的新公司名為「蓋瑞科技」。法蘭克起初猶豫是否把自己的名字放上去，擔心其他建築師會不情願與公司合作，因為那是以一位在其他領域跟他們競爭的對手命名，可是格林夫按照之前的做法，用他的名字仍是最大賣點的理由說服他。畢竟若與法蘭克無關，新的公司只會被誤認為是另一家科技公司而已。

新事業體最後變成憂喜參半。「畢爾包和華特迪士尼音樂廳的成功，應當會為新公司帶來成功，結果卻不盡然，」格林夫說。[11]格林夫領悟到，部分原因是他自己的強項比較傾向開發科技，而不是創立公司。「我像一隻離開水中的魚，可是我同時是公司最大的資產，」他說。他感覺到新的事業體正在把他拉離原本在蓋瑞建築事務所的重要職責，並且感受到他與法蘭克的關係開始每況愈下。格林夫也在處理一些嚴重的私人問題。他的妻子被診斷出患有精神分裂症，法蘭克催促他去見魏斯樂，他與妻子一起接受治療。不過，這無法挽救他的妻子或他與法蘭克的關係，後者繼續惡化。經過兩年的不愉快，其間

格林夫可以感受到，他與法蘭克之間長年累月的熟稔逐漸褪去，最後他同意法蘭克的要求，離開蓋瑞建築事務所與蓋瑞科技。這一次的關係結束，比傑佛森的更為和睦，格林夫告訴法蘭克，他相信法蘭克會給予公平的對待，他不打算聘請律師來處理。法蘭克買下格林夫持有的所有股份，然後他像傑佛森·格林夫共有的帆船，買了一艘完全屬於他自己的新船：四十四英尺長，船身以玻璃纖維打造的「博納多鋒仕」離開了。法蘭克從此再也沒有將公司的股份提供給其他任何人。接著他賣掉自己與傑佛森、

（Beneteau First）帆船[12]，命名為「霧」（Foggy），源自他全名縮寫的戲稱，停泊在幾年前波拉克和電影製作人約翰·凱利（John Calley）提議他入會的瑪麗安德爾灣加州帆船俱樂部。那時，最常與他揚帆出海的建築師是葛瑞格·林恩（Greg Lynn），林恩熱愛航海，也是數位建築科技專家，法蘭克試圖招攬他加入蓋瑞科技。

蓋瑞科技繼續營運，薛登擔任科技總監，主要扮演經營公司的角色。事業體從二〇〇五年的二十五位員工，成長至二〇〇八年逾百名同仁，為許多知名建案提供數位模型服務，例如赫爾佐格與德梅隆（Herzog and de Meuron）為北京奧運設計的「鳥巢」，迪勒史柯菲迪歐＋倫佛（Diller, Scofidio + Renfro）進行的紐約林肯中心艾莉絲塔利廳（Alice Tully Hall）更新案──幾年前法蘭克失之交臂的委託案，以及展出億萬富翁卡洛斯·史林（Carlos Slim）藝術收藏品的墨西哥市博物館。法蘭克決定引進專業經理人。他聘來丹恩·麥亞斯（Dayne Myers），麥肯錫顧問公司前管理顧問，創立網路夢幻運動遊戲公司「想像運動」（Imagine Sports）。麥亞斯說服法蘭克，他的專才將會彌補建築或工程方面的經驗不足，接著於二〇〇九年加入蓋瑞科技。然而，法蘭克和麥亞斯從未完全確定他們想把蓋瑞科技的主力業務擺在哪裡，重心從開發新版本的軟體，轉到為建築公司建議不同的科技系統，服務營造業的需求。

二〇一一年秋天，法蘭克召集一個建築顧問委員會，希望協助為蓋瑞科技擬訂清楚的走向，法蘭克本身希望可以將公司定位成數位建築中最精銳的顧問公司。他聚集一組優秀的團隊，包括薩夫迪、柴爾茲、藍天組的普利克斯、UN工作室的班·范柏克（Ben van Berkel）、大衛·洛克威爾（David Rock-well）、沃爾曼和林恩。其中一些人跟林恩一樣，相對比法蘭克年輕，長年的職涯都走在數位科技的前鋒；其他人，例如薩夫迪和沃爾曼，則是法蘭克的老友和同世代的人，跟他一樣了解科技的重要，但建築的基礎紮根於前數位世界。一群人在紐約世貿中心七號大樓的會議廳聚會，眼前可眺望法蘭克仍期待可以完成的表演藝術中心。[13]

一整天的會談，最後演變成主要感嘆建造過程中建築師逐漸萎縮的職責。「為什麼人們要出席施工會議？他們想聽到值得信賴、可驗證的訊息，而他們認為建築師無法讓他們得到那些資料，」薩夫迪說。

「他們把我們看成只是裝潢師，」法蘭克說。

「那麼蓋瑞科技能夠提供什麼工具，讓我們重新建立資訊面的誠信，繼而取回掌控權？我們這一行可是有很多痴心妄想的，」薩夫迪問。

「很久以前，我們就放棄自己的專業了，」范柏克說。

法蘭克接著把對話轉向較實際的方向。他坦言，「很多問題源自保險」，接著論述保障建築師執業失當的保險公司，長久以來鼓勵他們減少擔當，而不是在營造建案中增加負責的程度。他進一步論證，蓋瑞科技有潛力逆轉這個程序。他認為，「假如保險公司了解，蓋瑞科技可以為建案執行的每一項細節

提供追蹤線索」，就算只因為它可以提供一個清楚的、無可質疑的紀錄，辨明在建案的設計與施工進展中，誰該為每個階段的每次修改負起責任，他們都會舉雙手歡迎的。

麥亞斯和法蘭克從來不是天生一對。法蘭克雇用麥亞斯，因為他說服自己，蓋瑞科技需要在科技領域有經驗的專業經理人，可是他從來不相信麥亞斯認同他的意圖，想要將公司的科技導向恢復建築師的力量和權威。麥亞斯只是管理職的槍手，不是建築師，或者對建築有特別程度熱愛的人。他似乎對營造業比較感興趣。當法蘭克對麥亞斯談起，他想讓公司專注在應用它的科技，解決他特別憂慮建築業正在面臨的挑戰時，麥亞斯的口氣讓他覺得一副高高在上的樣子。麥亞斯無視法蘭克的反對，自行接洽最大的建築軟體製造商歐特克（Autodesk），商談關於投資蓋瑞科技的提案。蓋瑞科技與開發CATIA軟體的法國公司達梭，擁有長期合夥關係，而達梭與歐特克是業界的死對頭。法蘭克認為，麥亞斯計謀讓兩家軟體公司相互爭鬥，極不可能有好結果，最後果然不出所料。蓋瑞科技與原本合作夥伴的關係陡然惡化。法蘭克覺得，麥亞斯的優先考量不是經營蓋瑞科技，反而是想把公司變成可見度極高的商品，有朝一日可能會直接轉賣給歐特克或達梭，或者其他大型高科技公司。14

更緊急的麻煩是，麥亞斯在快速燒錢，將蓋瑞科技擴張成超出法蘭克及公司小董事會容許的範圍，董事會成員包括法蘭克的友人菲爾德，繼而將公司的資金推向失控的狀況。法蘭克決定麥亞斯必須走人。可惜，麥亞斯不像格林夫，沒有心甘情願或優雅退下。他拒絕接受法蘭克提供的財務結算，威脅依照他的合約權利，將此事提交仲裁。法蘭克覺得這個麻煩令人心煩意亂，仲裁聽證會將使他無法站在他偏好的、避開正面衝突的位置上，而且他還必須聽麥亞斯的律師辯護，指控他虐待聘來的執行長。長達好幾個月，仲裁問題引發的這股焦慮，令他反常急躁又易怒。

起碼最後的結果使一些痛苦變得值得。法蘭克再次求助於他的朋友葛蕾瑟，當初尼可拉斯因Tiffany合作案控告法蘭克時，協助撤銷官司的訴訟律師。堅毅且對法蘭克極度忠誠的葛蕾瑟，再度代表法蘭克，打敗她的對手。仲裁人否決麥亞斯的各項控訴，說明法蘭克有合理的理由解雇他，而且行為公平。葛蕾瑟強而有力的辯護，令仲裁人判定麥亞斯沒有資格獲取任何財務結算，而且必須支付法蘭克六位數的律師費用。贏得官司的第一時間，法蘭克的反應就像他往常第一次看見自己完成的建築般，充滿了不可置信。他感到有罪惡感，一瞬之間，他還納悶自己是不是幸運逃過一劫。他問自己，他肩上蓋瑞科技股東們的信託責任，是否需要他堅持要求麥亞斯支付他的律師費用，如同仲裁人所指令的。但就像對於他建築作品正確性的初步懷疑，那自我懷疑的時刻很快流逝，他接受仲裁人的定奪，如釋重負。*

法蘭克決定換掉麥亞斯時，擔任科技總監的薛登，是蓋瑞科技經驗最豐富的員工。但無論薛登多麼有才華，法蘭克不認為他是能把公司從管理泥沼中拉出來的人選。他反而轉向另一個他逐漸依賴的人，可以解決問題、配合他的行動、了解他在思考及執行的每件事的人：梅根・洛伊德。無視於菲爾德的反對理由——菲爾德雖然喜歡洛伊德，但擔心她是否有能力經營公司——法蘭克任命洛伊德為蓋瑞科技的執行長。

這一回，法蘭克的直覺對了。一年之內，洛伊德穩定公司的運作，遏止虧損。但是，洛伊德沒有辦法領導蓋瑞科技，使它成為法蘭克所期待建立的大型獨立企業。讓蓋瑞科技孤軍奮鬥實在太困難。拋售給達梭或歐特克是可以想像的選擇，但是這麼一來，公司就會被吞噬。在期望至少保有蓋瑞科技某些獨

*麥亞斯宣稱自己沒有資金，然後提交第二次仲裁。二〇一五年三月，雙方同意調整後的金額。

立身分的情形下，洛伊德與天寶導航有限公司（Trimble Navigation Ltd.）洽談合併的協議，後者是全球定位系統製造商。天寶剛從 Google 手中購入一家名為「SketchUp」的公司，專製三維建築模型的軟體，正積極想要進一步踏入建築相關軟體市場。然而，與天寶的協議無論能給予法蘭克多少支持，繼續讓他以科技應用為手段，使建築師在營造過程握有更多責任，都意味著他夢想的結束，蓋瑞科技將會變成獨自持續下去的事業體。

在法蘭克授予對方更大的權力，掌管他部分事業，進而使雙方美好關係破滅的，傑佛森、格林夫及麥亞斯並不是例外的三人。與麥亞斯的合作關係觸礁前，他就開始失去對陳日榮深厚的慈愛。陳日榮是談吐溫和的儒雅建築師，出身香港富裕家庭，哈佛畢業後加入法蘭克的事務所幾可謂陰錯陽差。在建築學院求學時，他從未對法蘭克的作品特別感興趣，他的偶像是更理智型的艾森曼，法蘭克與藝術家來往密切的友誼激起他的好奇，而且覺得搬到洛杉磯是比選擇波士頓更好的主意，他認為後者讓人有「幽閉恐懼症」。於是他遞件求職，心想花兩年時間為蓋瑞工作沒有什麼壞處，一如許多年輕建築師的想法。「我從來沒想過我會待非常久，」陳日榮說。[15] 一九八五年陳日榮自哈佛畢業，當時法蘭克的老友柯伯正是建築學院院長，柯伯的話起了很大的作用，他告訴法蘭克說陳日榮是他教過最優秀的學生之一。陳日榮因此得到工作機會。

一開始，如法蘭克記得他在凱斯西儲大學演講中提及的，陳日榮是幾乎無形的存在。他安靜地做事，小心翼翼觀察，不只針對設計過程，對法蘭克本人也是如此。陳日榮記得，那段時期事務所才剛開始執行大型建案，贏得華特迪士尼音樂廳的競圖還有三年之遙，而且「事務所的建築發展正處於關鍵的

交叉口。我們在尋找某種新的、某種更富流動性的東西」。[16] 事務所設計了巴塞爾市外的威察設計博物館、巴黎美國文化中心，以及明尼亞波利斯的魏斯曼藝術博物館，這些案子不僅止是擴大了法蘭克作品的地理版圖。這些作品明顯指出，法蘭克正走在邁向畢爾包的前段路上。

當時法蘭克的創作方向令陳日榮感到興奮，他變得越來越投入。反之，一旦陳日榮開始在辦公室扮演起積極的角色，法蘭克也跟著與陳日榮有了更多互動，接著他變成法蘭克在創意發想上最喜歡徵詢意見的人之一。法蘭克不僅激賞陳日榮的設計直覺，也對他的舉止讚譽有加。他修養好又善於表達，是那種精練的副指揮官，讓法蘭克可以信賴並指定代為出席客戶會議的人。很快地，陳日榮就與法蘭克並肩工作進行美國文化中心案，接著是魏斯曼藝術博物館。當畢爾包建案啟動時，陳日榮似乎應該也是設計團隊的主成員才符合邏輯。法蘭克開始談論陳日榮的直觀與他自己的有多麼相像，以及彼此交換意見的過程讓他多麼愉快。陳日榮變成他最重要的設計助手之一，而法蘭克總是因為有「可以較勁的玩伴」而覺得精神抖擻[17]，他開始以留給最寵愛的門徒的讚美形容陳日榮，他說：「陳日榮就像家人一樣。」[18]

完成畢爾包後，陳日榮在另外兩件大規模創新委託案中擔綱更重要的角色：諾華製藥（Novartis）在巴塞爾園區的辦公研究大樓，以及位於巴黎布洛涅森林（Bois de Boulogne）的路易威登基金會美術館。實際上，這兩棟建築物有如市用規模的玻璃雕塑品，重新詮釋許多法蘭克曾經展現過的形式與創意，比方說類似畢爾包和華特迪士尼音樂廳中非透明的金屬結構，進而將這些元素轉換成透明玻璃。兩件作品皆代表科技上的另一個躍進，以及新形式的視覺戲劇效果。諾華案率先於二〇〇九年完成。一種碩大、可親的透明巨獸，為原本較嚴肅、建有安藤忠雄、大衛・齊普菲爾德（David Chipperfield）、SANAA建築事務所等野心之作的園區，帶來幾分抒情與動感。清楚可見的底層木構架，與婀娜的曲

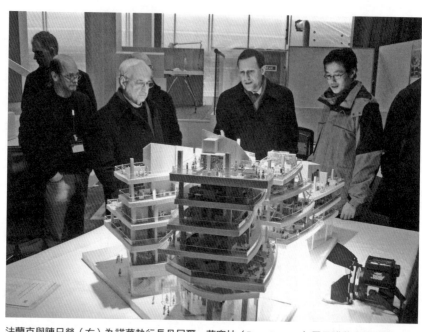

法蘭克與陳日榮（右）為諾華執行長丹尼爾·華塞拉（Daniel Vasella）展示諾華大樓模型

面玻璃形成對比，還有建築整體的輕盈感，使諾華大樓就某方面來說可謂法蘭克至今最先進的建築，同時意外地與他早期的作品產生關聯。路易威登基金會美術館於二〇一四年開幕，這件作品規模更大、鋪陳更精細、視覺更令人驚豔。

陳日榮在這兩棟建築物設計發展過程中的貢獻，僅次於法蘭克自己，以及日漸重要的數位軟體。但諾華正式落成，且早在路易威登基金會美術館竣工之前，陳日榮已經不再為法蘭克聘用。他原本打算在事務所待上幾年，卻延長為二十五個年頭，然後在二〇一〇年決定並表示是時候自立門戶了。[19]這個決定少不了法蘭克的助推，一如他與多位事務所高階員工的關係，他開始感覺到陳日榮消磨掉他的好感。陳日榮具備想像法蘭克思考邏輯的能力，起初被視為有利於設計程序的優點，如今卻開始讓法蘭克有一點不舒服。能夠攜手密切合作發展

設計方案是一回事，直接與客戶洽談又是另一回事；而陳日榮似乎經常這麼做，能夠有自信地代表法蘭克發言，與大多數世故的客戶輕鬆相處。有一位與擁有路易威登精品品牌的集團LVMH管理階層建立直接聯繫窗口的合夥人，就許多方面來說是資產，同時卻也是令人擔憂的事。很早以前就已經決定，門牌上只會掛一個名字。當陳日榮把法蘭克尚未簽署通過的一組中期設計的模型展示給LVMH高層看時，法蘭克把陳日榮的行為解讀成是在挑戰他的權威。

不過，最後結束陳日榮在蓋瑞建築事務所的前途的，是更加內部的事端。陳日榮是事務所兩大設計組的組長之一，另一組由韋伯帶領，陳日榮督導的小組聚集在巨大的開放工作室的西側，他開始立起小隔間，切分在他底下工作的建築師，以及事務所其他的人。這個舉動違反對事務所每一處設計而言極其關鍵的視覺開放性，包括法蘭克自己的私人工作角落。此外，事務所的業務經理向法蘭克指出，陳日榮帶領的設計組花費在設計程序上的時間，遠遠超出案子容許的預算範圍，如此一來蓋瑞建築事務所可能需要發帳單給LVMH，要求在協議的設計費用外，支付額外的高額費用，或者是放棄這項高知名度建案原本預期獲得的一些收益。上述兩項選擇都不討喜。更何況，那將變成與LVMH展開尷尬的協商，因為事務所別無選擇必須承認疏於完善監控自己的作業。

這個問題的責任不能單獨歸咎於陳日榮，另一位合夥人馬克‧薩萊特（Mark Salette）也該負責，他監督與LVMH關係上的契約履行細節，而且身為與建案管理層關係最密切的建築師，他應該防止這個弊端發生。薩萊特在問題浮上檯面後不久，離開蓋瑞建築事務所。然而，對陳日榮注入諸多信任的法蘭克，對陳日榮失望至極，在他眼中，陳日榮的行為是一種放肆的舉動。他決定，是時候讓他長年來的門徒邁向下一個人生階段。這一次法蘭克親自宣布這個消息，但是以溫和的方式表達。「我一直猶豫要不

要這麼做，我不知道應該怎麼說，」他告訴陳日榮：「可是你的父親已經不在了，如果我是他，我會說，你冒險的時候到了，快刀斬亂麻，去嘗試獲取你需要的經驗吧。」[20] 法蘭克心想，讓陳日榮自立門戶，會促使陳日榮去思考商業的現實層面，法蘭克相信那是他在自己的生命或蓋瑞建築事務所都沒有做到的部分。

陳日榮休了長假，好好思考這件事。宣布他離職休假的消息，對事務所其他同事來說是不小的震撼，畢竟大多數的人從來不知道沒有他的事務所是什麼樣子。一切的進展讓法蘭克頗為滿意，一年之後陳日榮重返事務所，協助在中國一項別具挑戰的建案，法蘭克參加北京中國美術館的競圖。不過，那只是一場配角的演出。陳日榮在威尼斯區設立自己的小事務所，開始自行接案執業。他明白，他的回歸不是永遠的駐足。

19 從艾森豪到 LV

華特迪士尼音樂廳以舉市歡呼之姿啟用後，法蘭克原本能站在高處，只挑選想接的工作，某種程度上，確實如此。可是，他說好和不好的機率往往一樣多，部分原因是擔心金錢和持續經營事務所的各種挑戰，部分因為他渴望繼續向世人展現他的建築不限於奇特、舉世無雙、「客製化」的產物；另一部分則是他發現，很難對自己喜歡的客戶說不，或者對方的問題激起他強烈的好奇心。比方說二〇〇四年，他為數件都市規劃案進行勘探工程，如波士頓的波伊斯頓街（Boylston Street）、紐約切爾西區、洛杉磯華特迪士尼音樂廳對面的格蘭大街，還有為哈佛大學橫跨查爾斯河、延展至奧爾斯頓區（Allston）的擴建製作總體規劃。此外，他在香港設計一座博物館，構想赫斯能源公司（Hess）天然瓦斯廠設計原型、迪爾菲爾德中學（Deerfield Academy）圖書館、紐奧良圓形露天劇場，以及為紐約薩克斯第五大道百貨公司重整立面。若當初紐約贏得二〇一二年夏季奧運主辦權，那麼法蘭克也會承接紐約另一件計畫案，一件魚型雕塑。

上述案子，有一些只進展到初步的手繪草圖，或甚至沒有任何草圖，就中途休止，不過全都被列入作品歷程目錄的檔案中，作為蓋瑞事務所的內部資料使用。隔年，法蘭克開始參與另一項計畫，接下「One and Only」連鎖奢華飯店在新加坡的大型度假村委託案，與好友林恩聯手操刀設計；還有設計伊

斯坦堡的一座文化中心、拉斯維加斯名為「公園中心」（Park Central）的都市更新案，以及完成巴塞隆納一大片三角建地重建計畫三個設計版本中的第二版。這些案子後來無一有進展。

儘管如此，二〇〇五年仍是非比尋常的一年，因為它為法蘭克這十年來負責的兩件較奇特的建案，劃下正式的啟程點：巴黎路易威登基金會美術館及拉斯維加斯專門的「克里夫蘭醫院盧洛夫腦科健康中心」（Cleveland Clinic Lou Ruvo Center for Brain Health），後者為專門研究和治療阿茲海默症的醫療中心。

這兩座建築是法蘭克分別為兩位最獨特、更不用說極為不同的客戶所做的設計：前者為法國精品集團LVMH董事長伯納德．阿諾特（Bernard Arnault），後者是拉斯維加斯的酒商賴瑞．洛夫（Larry Ruvo）。這兩位客戶的共通點是，他們讚賞法蘭克的作品，也有堅定決心要排除萬難完成計畫案。

法蘭克與阿諾特的結識始於二〇〇二年，當時有人告訴他，阿諾特剛造訪過畢爾包古根漢，想跟他見個面。法蘭克近期沒有需要前往巴黎的行程，阿諾特經常飛紐約，於是兩人安排大約一個月後在紐約進行午餐會面。阿諾特帶著他的文化顧問尚—保羅．克拉維瑞（Jean-Paul Claverie）赴約，後者是最早帶阿諾特參觀畢爾包的人。阿諾特告訴法蘭克，古根漢美術館令他驚訝，真的很不可思議竟然有人能想像出那樣的建築物，而他非常渴望能跟法蘭克合作。

法蘭克對這個誇獎深表感激，接著阿諾特談起在東京設立路易威登新店面，他有點驚愕。LVMH逐漸在領先設計方面立下里程碑，在世界級城市打造法蘭克．蓋瑞設計的精品店，完全符合該集團的策略概念。然而，這不是法蘭克夢想中的那種委託案，或者說是他逐漸認為自己的資格會承接的類型。直到展開後續的談話，阿諾特真正的意圖才變得明朗。他想建造一座大型博物館，容納他個人和公司的藝術收藏品，藉此強調LVMH身為文化贊助者的角色。他想將博物館蓋在巴黎，希望法蘭克擔任此案的

建築師。

法蘭克不稍多久就同意這項邀請，雖然他的承諾要等到建址場勘後才真正落定。他跟著阿諾特、阿諾特夫人海倫娜（Hélène）和克拉維瑞一同前往那不尋常的建地勘查，地點在布洛涅森林邊界稱為「馴化園」（Jardin d'Acclimatation）的區域，那裡的主要用途是兒童樂園。阿諾特的公司掌有該土地的租權，那裡曾經是擁有克里斯汀迪奧（Christian Dior）的控股公司布薩克（Boussac）所持有，後來因為收購迪奧而變成 LVMH 的資產。一棟歷史不詳、內部設有保齡球館的兩層樓建物占用部分的土地，這一點就是使博物館在寬廣公園內興建存有微乎其微可能的唯一理由，因為 LVMH 可以爭論自己這是用更美好新穎的建築，取代乏味老舊的建物，不會對蓊鬱的原始綠地造成衝擊。縱使如此，民眾對這個興建計畫的抗議聲浪仍相當猛烈，尤其是來自布洛涅森林外緣、靠近預定建址的居民；到最後，這個案子將花上十二年時間設計建築、取得必要的核准並完成施工。這件案子跨渡的時期是建造畢爾包古根漢的兩倍多，耗時幾乎跟華特迪士尼音樂廳一樣冗長。

沒有任何事能阻撓阿諾特。他長年的對手佛朗索瓦・皮諾（François Pinault）主掌開雲精品集團（Kering），經營的品牌是 LVMH 主要勁敵，皮諾剛放棄塞納河區瑟甘島（Île Seguin）私人博物館的興建計畫，主要原因是公眾反對，後來決定將收藏品移往威尼斯。對阿諾特而言，在他的對手敗退的巴黎贏得勝利，將會是特別重要的成就，而 LVMH 已經做好準備，更不用說是全力以赴，要以一億四千三百萬美元的造價完成自己的博物館。不過，即使 LVMH 的建案無須面對華特迪士尼音樂廳所經歷的資金困難，阿諾特撒錢建設的積極態度，在一個幾乎所有文化機構都由政府持有、管理、付費的國家，相對引來一連串新的反對聲浪。有些批評爭論道，建設博物館是市政的工作，不該屬於私人企業的

事。難道法蘭克只是讓自己被利用，成為富有企業提升形象的工具？還是受到歐洲財力雄厚的富豪懇請為他帶來的愉悅感，阻礙他敏銳的判斷能力，忘記把建築放在生意之上？

不過話說回來，阿諾特和克拉維瑞願意把建築放在高於經濟價值的位置。他們只要求法蘭克一點，務必提供充裕的常規展覽空間。換句話說，鼓勵法蘭克不設限地發揮想像力。他們表明立場，希望得到新穎超前的設計，建築物可以擁有法蘭克想要展現的任何外貌，只要內部有充裕的垂直白色牆面及長方形室廳就行了。此外，LVMH集團同意在開幕啟用五十五年後，將博物館建築割讓給巴黎市政府，這份聲明起碼可以消除一些反對私人企業為所欲為的抗議。終有一天，路易威登基金會美術館將會免費變成公家財產，就像大多數其他博物館一樣。

起先，在法蘭克眼中，布洛涅森林的自然環境看起來幾乎太像一塊空白石板。那裡沒有他喜歡拿來製造對比的都市元素，像在畢爾包一樣，斷然把一座表情極度豐富的建築放置在公園內只會增加風險，讓它被誤解成雕塑品。不過，法蘭克很快理解到，長久以來在十九世紀公園內設置玻璃建物的傳統，包括布洛涅森林，可以為他提供漸入佳境的切入點，然後他開始討論在構想當中，應該把建築當成二十一世紀版的香榭麗舍大道上的大皇宮（Grand Palais）。其次，打造宏偉的玻璃作品還有一項好處，就是與法蘭克在同時期創作的其他作品相互連結，例如巴塞爾諾華大樓和紐約IAC總部大樓，兩者都是實驗曲面玻璃的創作。

任何熟悉陳列畫作的人選擇背景時，曲面玻璃牆都是最後少數選項之一。這個衝突點催生設計的核心概念：把博物館實際蓋成兩座建築，一座容納數個展覽室的非透明構造物，覆以一萬九千片白色玻璃纖維強化混凝土面板，其盒狀形式不規則地一一堆疊，就像法蘭克在一些早期作品中做過的嘗試；然

後，包覆堆疊盒子的是另一個玻璃構造物，其形式為十二片巨大、漂浮狀的曲面玻璃帆，用來作為屋頂和牆，以及構成建築物的立面和頂部。玻璃帆的布局，賦予建築物特有的戲劇效果，而白色構造物為「冰山」。對法蘭克來說，這樣的切割手法是他對外界批評的回應，有人稱他的美術館過於稀奇古怪，以至於無法妥善展覽室的排列則可滿足展示藝術品的基本機能，法蘭克和同事後來稱這個白色構造物為「冰山」。對法蘭克來說，這樣的切割手法是他對外界批評的回應，有人稱他的美術館過於稀奇古怪，以至於無法妥善展覽藝術品，這些批評通常是誇大其詞，卻還是不斷四傳。他的結論是，利用這個設計，「我可以做我自己」，創造的建築具有驚奇的形狀當作公眾面貌，同時具備相當素淨的展覽空間。

負責代表LVMH監督這件計畫案的阿諾特和克拉維瑞，初期就接受整體的設計理念。克拉維瑞形容它是「一朵雲包覆的冰山」。[1]法蘭克一如往常，沒有百分之百滿意，想要繼續設計。他和陳日榮花了好幾個月，「把玩」玻璃帆不同的排列組合，儘管阿諾特堅持設計不得偏離原創太多。類似布洛德看待自己住宅的方式，阿諾特對法蘭克初步的草圖感到滿意，想要確定法蘭克會建造他第一次發想出來的那個建築物。他要的是細部琢磨，而不是全面改變。雖然如此，與布洛德不同的是，阿諾特已做好心理準備，挺過冗長又艱辛的過程，以決定如何執行結構工程，並面對耗時的政府檢驗過程；任何一項都可能威脅到設計的元素。

借助於蓋瑞科技的專業，經分析後的營造工程極端複雜，涉及搭建混凝土與鋼筋的上層結構，以巨大的鋼桁架、梁、柱支撐，還有鋼製和木製支承物以斜角方式立於地面，暱稱為「三腳架」。[2]法蘭克不愧是法蘭克，盒狀展覽室的區塊儘管十分符合常規，能為展示藝術品提供便利性和彈性，卻不是平淡的盒子，其彎折折的特色，多得足以讓一萬九千片混凝土面板中約百分之六十有獨一無二的形狀。透過焊接鋼造骨架，將這些面板一一接合在那個構造物上，以弧形、彎折的線條反映出法蘭克設計的牆面

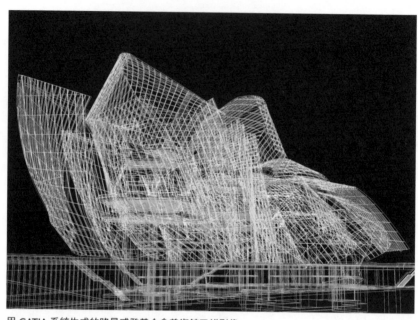

用 CATIA 系統生成的路易威登基金會美術館三維影像

形狀。

「三腳架」還接合著一個分離的鋼製和木製第二構造物，用以支撐十二片玻璃帆，那些帆以三千六百片玻璃面板組成，每一片都呈弧形，每一片都獨一無二。這些玻璃面板嵌在不鏽鋼製、接合於第二構造物的第三構造物上，第三構造物將每片玻璃固定，作用如同巨大窗戶上的豎框。

這是法蘭克最大膽的純構造物作品，他最直白壯麗的創作。在畢爾包古根漢和華特迪士尼音樂廳，底層構造物大部分隱藏起來，但路易威登基金會美術館幾乎所有底層構造物都清楚可見，巨大的木材和鋼桁架及橫梁，為建築物增添許多視覺上的戲劇效果。

一如結構工程困難得令人畏懼，政治難題似乎往往同樣艱巨。有些巴黎居民比較樂見的恰當結果就是什麼都不要興建，撇開這個不談，最大的絆腳石其實關係到建築物的高度，其至高點約達一百六十英尺。二〇〇七年巴黎市政府批准規

劃許可時，特別標明新的建築物必須跟被取代的舊建築一樣，僅能有兩層樓高度。因此，地面以上，只設有兩個樓層的展覽室。兩層樓高的建築只是技術性的說法，更不用說純屬參考意見，因為在盒狀展覽室的旁邊和上方皆設有戶外陽臺，而為此提供遮蔽的玻璃帆比受到保護的屋頂空間高出甚多。法蘭克「兩層樓高」的建築物，高度是被取代的舊建築的兩倍多。

某個致力於保護布洛涅森林的組織提出訴訟阻止這個興建案，二○一一年二月，成功使官方撤銷建照，導致工程中止。法蘭克非常氣憤，而根據聲援此案的建築師讓‧努維爾（Jean Nouvel）的描述，氣沖沖的確像是法蘭克會有的反應，不過遣詞用字卻有一點奇怪，特別是來自一個以身為個人主義者自豪的人，以及肯定早就習慣被稱為粗野的人。法蘭克反駁說，那些是努維爾所說的話，不是他說的。儘管他很感激努維爾的支持，卻聲明不曾表達過努維爾歸咎於他的另一句評語[4]：法蘭克因訴訟背後的「自私、缺乏市民尊嚴和無知而憤慨」。[5]

最後拯救這件興建案的不是公家聲明書，而是後臺的政治活動。巴黎市長因為行政法院否決他通過的規劃許可而忿忿不平，繼而提出上訴。國家參議院介入，到了工程整整停擺兩個月後的三月底，官方通過議案，免除具國家重要性的新設文化建築受限於特定的規劃建築法規，實質上是贏得原先的控訴官司。阿諾特的毅力，更不用提他和克拉維瑞的政治影響力，絕對有助於法蘭克獲益。

很難想像有客戶比洛夫與阿諾特的差異更大，前者致富的財源不是國際知名精品名牌，而是來自拉斯維加斯的酒品經銷。阿諾特在個性上多有保留，洛夫則情感橫溢；阿諾特工作時有鋼鐵般的專注力，洛夫則給人親切、漫不經心的印象。他們的共通點是對法蘭克的讚賞，以及相信他的建築可以幫助他們

達成個人夢想的信念，對阿諾特來說，那個夢想是確立他個人和他公司的定位，不只是財富與成功，也是世界上代表法國文化的象徵。洛夫的夢想則是紀念他的父親，後者一九九四年因阿茲海默症去世，他想藉由興建一間治療與研究中心現身說法，表明如何以更新、更文明的方式照護病人的需要。

阿諾特和克拉維瑞說明他們對路易威登基金會懷有的願景後，阿諾特不需要努力說服法蘭克接下委託。洛夫則完全是另一回事。自他父親過世一年後，他就開始為阿茲海默症研究籌募資金，一部分是透過舉辦一系列明星廚師上菜的慈善晚宴。接著在二〇〇五年，他聘雇一家拉斯維加斯的建築事務所來設計他心目中的醫療設施。他以為藍圖看起來相當不錯，嘗試為工程籌款時卻難以點燃在場人士的熱情。洛夫說他領悟到，「我必須包裝和行銷它，好讓全世界知道我們是認真的。我知道明星主廚能為一家餐廳發揮什麼效用」[6]，也許一位明星建築師可以為阿茲海默症醫療中心帶來類似的旋風。

為洛夫設計住家的加州建築師馬克．艾波頓（Mark Appleton）告訴他，他想要找的人就是法蘭克．蓋瑞。洛夫想方設法鑽入法蘭克的行事曆，當他抵達比翠斯街，接著被領進法蘭克的辦公室時，法蘭克的態度並不親切。他對於會晤一位酒品經銷商沒有多大興趣，不記得曾經同意見他，更何況他根本不想在拉斯維加斯工作。他拒絕過更大的委託案呢，這沒什麼。在法蘭克看來，洛夫懷著最壞的理由來到事務所：不只是因為他被法蘭克的作品迷倒，就像阿諾特在畢爾包所體驗的，還因為他想用一個高知名度的名字當作號角。

那天，法蘭克甚至沒有從座位起身跟洛夫握手。「聽著，我不打算在拉斯維加斯蓋任何建築物，」他說。洛夫臉色變得鐵青。「你讓我大老遠飛來這裡，告訴我說你不打算在拉斯維加斯蓋任何東西？[7]」洛夫說。「告訴我說你不打算在拉斯維加斯蓋任何東西？」

你肯定是最惡毒、最刻薄的人，」他說。接下來，洛夫開始拿出他拉斯維加斯最好的禮儀，用髒話問候

法蘭克的祖宗八代。

教人意外的是，這個開場搭起法蘭克晚年最要好的友情之一。在洛夫的激烈指責後，法蘭克說：

「坐下。」然後洛夫開始述說他父親的故事，一名拉斯維加斯的餐廳經營者，他的生病經過和逐漸惡化，以及洛夫無力為他在家鄉找到妥善的照護。聽完後，法蘭克的態度開始變得熱絡，告訴洛夫關於魏斯樂的事，還說明支持魏斯樂基金會所發起的亨丁頓舞蹈症研究對他來說多麼重要。兩人交談了逾三小時，會議結束時，法蘭克同意考慮這件委託案，前提是洛夫願意跟魏斯樂見面，並且擴大計畫納入亨丁頓舞蹈症的研究。三星期後，洛夫和妻子卡蜜兒（Camille）回到法蘭克的辦公室。法蘭克轉向卡蜜兒說：「我想要跟妳的丈夫一起玩泥土。我喜歡他。我答應蓋這間中心。」

一想到長期以來法蘭克對科學及醫療研究的關注，就不禁令人好奇，為何以前從來沒有人找他設計健康照護設施。他認定有機會為私人客戶而不是醫院或大學官僚體系設計這樣的建築，實在是好得不容婉拒。而且法蘭克真的被洛夫的個性吸引，最後還發現在天性上，洛夫比阿諾特與他更合拍——鬥志旺盛、熱心又積極學習。縱然如此，法蘭克還是必須接受任何滿懷抱負的建築師，試圖在拉斯維加斯賭場環境中設計一棟真正的建築物所要面對的問題，那就是如何不讓他做的事，看起來像在演奏蘇沙（John Philip Sousa）的銅管樂隊的環繞之下，企圖演奏莫札特弦樂四重奏。由於洛夫的四英畝建地位於拉斯維加斯市中心，不是在賭城大道上，稍微減輕問題的嚴重性，可是賭城大道的形象大過這座城市。鄰近環境是都市更新區域，屬於相當荒涼的地帶，甚至沒有賭城大道庸俗的活力。

不管洛夫原本的動力是什麼，他後來變成法蘭克最喜歡的那種客戶，積極談論他的期望，並徹底信任法蘭克賦予它具體形式。洛夫期望的中心稱為克里夫蘭醫院盧洛夫腦科健康中心，他讓這座健康中心

附屬於俄亥俄大醫院，並擴大醫療範圍，提供多發性硬化症和帕金森氏症患者照護。設計成果呈現出一種迷你園區，自洛杉磯市中心的羅耀拉法學院一案以來，法蘭克不曾再嘗試這種創作。在這裡，那座建築比羅耀拉法學院更富冒險精神，一個延伸的側廳不僅計畫作為該中心使用的大廳堂，也是可提供外部租借的大型活動會場，更是法蘭克至今的創作當中最撼動人心的空間之一。許多不鏽鋼曲面彼此傾靠，彷彿撞擊在一起；這個布局形成空間的牆和天花板，所有不鏽鋼區塊都以窗戶來強調特點。隔一段距離觀看，建築物的視覺效果，就像置立於一場爆炸之中。尋常的長方鑿窗，結合法蘭克不尋常的衝撞形塑，令人目不轉睛：彷彿常規已經開始瓦解。

在室內，不同的獨特要素底下安置單一、壯觀的空間，窗戶布滿所有牆壁和天花板的曲面，猶如一張大壁紙。一如所有法蘭克最精心組構的空間，衝撞的感覺消失了，使室內覺得特殊的部分，終究不會令人不舒服，並同時存在著莊嚴與圍封的空間感。這個複合空間的其餘部分由一整組醫療與研究側樓組成，白色盒狀堆疊的形式，每一層樓的位置稍微與上一層樓錯離，為動態強烈的雕塑區塊提供實用卻仍具吸睛魅力的背景。功能性的盒狀構造物與雕塑般的感官刺激並置，與法蘭克為路易威登基金會美術館所做的設計相似，只是規模更小，而且將雕塑形式放置在其他區塊前方，而不是環繞和放置於上方。洛夫獲得他想要的設施，法蘭克也無須太多妥協，就在拉斯維加斯成就一件真正的建築作品。

無論華特迪士尼音樂廳的成功帶來哪些影響，都沒有湧入一堆邀請法蘭克設計音樂廳的委託，就像掌聲不絕的畢爾包沒有急速引來一窩蜂的博物館委託人一樣。華特迪士尼的情況和條件，類似畢爾包，可能由於太過特殊，無法輕易在其他城市複製；另外也可能是其他交響樂團的管理階層，即使認同一般

人對華特迪士尼音樂廳的讚賞，仍害怕跟隨華特迪士尼音樂廳建築的類似走向，會是不堪負荷的挑戰。可想而知，絕對不會被法蘭克嚇倒的音樂總監之一是麥可·提爾森·湯瑪斯，他童年時期就認識法蘭克。華特迪士尼音樂廳一案啟動的前幾年，湯瑪斯曾擔任洛杉磯愛樂的助理指揮，從那時起，湯瑪斯就與法蘭克重新繫起彼此的友誼，保持聯絡；不只是兩人共同的音樂愛好，還有他們共同的朋友，法蘭克前小舅子理查·史奈德，也是維持友誼的助力。

湯瑪斯與洛夫之間的差異，就像洛夫與阿諾特一樣天差地遠。湯瑪斯是超群絕倫的指揮家，他的名氣不只來自他的音樂走向，也來自他對音樂教育的熱忱，後者是繼承自他的導師伯恩斯坦的志向。一九八七年，湯瑪斯創立新世界交響樂團，為美國唯一專門培訓音樂才子進入交響樂團職位的高等學院。最早的營運資金來自嘉年華郵輪公司（Carnival Cruise Lines）創辦人泰德·艾利森（Ted Arison），艾利森希望把新世界交響樂團設在家鄉的邁阿密海灘，因此接下來好幾年時間，新世界交響樂團借用林肯路上一個具備翻新的戲院充當教學場所。隨著組織的成長，新世界交響樂團需要更多的教學和練習空間，以及一家具備完善音響效果的正式音樂廳；湯瑪斯記得曾經向史奈德提起湊合著用的戲院的不足，後者對法蘭克轉述。

「然後法蘭克說：『噢，嗯，你想要一棟建築物？我可以幫你蓋一棟。』就這樣，」湯瑪斯說。[8] 這段對話發生於二〇〇二年的阿斯彭（Aspen），當時湯瑪斯在阿斯彭音樂祭授課，法蘭克答應出席彼得·路易斯委託製作的影片首映會，影片內容紀錄路易斯長年與法蘭克合作，為那棟永遠沒有建成的宅邸進行設計製作的過程。「那非常感人，他說：『你只是需要一個空間，讓你真正去實踐，我全都理解，我真的想要幫你蓋這棟建築物。』」湯瑪斯說：「那是莫大的光榮，一個像法蘭克這樣的人對你這

麼說。」湯瑪斯返回邁阿密後，跟幾位委員會成員提起法蘭克表達的意願，他說，他們的反應是「混雜著欣喜若狂的高興與恐懼」。新世界交響樂團甚至還沒正式決定要不要興建一棟新建築，世界上最知名的建築師之一就率先毛遂自薦接下這樁任務。湯瑪斯說，法蘭克的意願造成「兩極化的反應」。這個消息讓一些人興奮不已，認為一座蓋瑞建築能立刻帶著新世界交響樂衝進國際矚目的鎂光燈下；不過，這也嚇住其他人，那些人擔心法蘭克所設計的建築物，其設計、施工、費用所帶來的挑戰，不是邁阿密規模相對小的交響樂學院可以承擔的。委員會一些人或許曾留意一九九〇年代早期巴黎美國文化中心一案的經過，當時巴黎邀請法蘭克設計一座富雄心壯志的建築，最後變成無力承擔、自掘墳墓的慘痛經驗。

歷史沒有在邁阿密重演。樂意與新世界交響樂團協力的邁阿密市政府，在靠近市立會議中心的重劃開發區域，提供一塊面向一座新公園的空地，然後法蘭克就上工了。他與湯瑪斯多年的交情有一定作用，但願可以再次讓湯瑪斯安心，法蘭克有多麼認真看待音樂家的需求。儘管如此，湯瑪斯表示，他還是不禁對法蘭克的認真程度感到詫異，法蘭克想要仔細了解新世界交響樂團是怎麼運作的。「他說：『憑我們倆的關係，你告訴我越多你想要的、你喜歡的、你不喜歡的，你得到的建築物越會是更好的。你得跟我說實話。』」湯瑪斯說。[9] 當法蘭克要求湯瑪斯載著他，看看邁阿密海灘的建築特徵，以理清這座建築與城市其餘部分的關係時，湯瑪斯也很意外。然而，湯瑪斯有另一個請求，雖然跟邁阿密沒有多少關係，卻與法蘭克在建築方面的傾向有極大關聯。

「我說：『好，那麼它可以看起來像寇特・史維塔斯（Kurt Schwitter）的公寓嗎？』」他問法蘭克。[10] 這句話指的是達達藝術家史維塔斯一九三〇年代在故鄉漢堡創造出來的複雜難解雕塑環境，他把

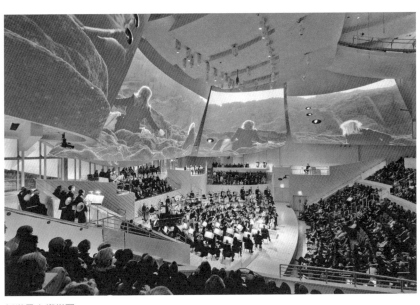

新世界交響樂團

所有房間轉換成一件巨大的現代主義拼貼。「然後他說：『沒問題，當然可以。』」

法蘭克為這個取名「新世界中心」（New World Center）的建案所構思的第一個方案，似乎不像史維塔斯的公寓，反而比較像他自己的其他作品，把不同的元素拆分成個別的建築物。他想像一組構造物，順著湯瑪斯所謂的「漫步曲徑」排列，包含一整排的練習室、教學空間、排演廳等等，規模依序漸大，最後領向曲徑盡頭的演奏廳。整體設計全會納入玻璃頂篷底下。這樣的工程過於浩大，或者至少對新世界交響樂團來說太昂貴，於是法蘭克建議，把所有機能全部放在一個單一的大型盒狀構造物裡。「我們會把精華放在裡面，」他說。[11]

樂團順從法蘭克的意見，套句湯瑪斯的話──聽天由命，大家都覺得那是令人傷心的折衷辦法。「然後，不知何故，執行過程中，它變得令人非常期待，一座內外翻轉的法蘭克建築，」湯瑪斯說。

竣工的構造物可沒缺少一貫的戲劇性。從遠處

看，建築看起來幾乎就像平凡無奇的玻璃金屬盒子；靠近之後，就能清楚感受到內在的飽滿蘊藏。面向公園的立面，縱切成兩半。左側是透明的，對外公開揭露內部的主要元素，包括一間排練室、中央前廳，以及華麗廳堂樓梯，全部富有法蘭克風格的雕塑樣式；另一側大部分的面積以巨大的電視牆面覆蓋，用來投射室內演奏會的實況轉播，讓室外的聽眾可以一邊在公園野餐，一邊出席虛擬的音樂會。這棟建築物具備效果極佳的穿透力：室內正在發生的事可以投射到室外，在室外的民眾則可以看到室內情景。音樂廳本身設置七百八十六個座位，約是華特迪士尼音樂廳的三分之一，與後者富有同樣交融著靜謐與能量的氛圍，但以比較簡單、平價的材料布置，類似幾年前巴德學院查費雪表演藝術中心的做法，法蘭克決心展現自己有能力為有預算限制的客戶，呈獻蓋瑞風格的建築作品。

在邁阿密，他發現以中等造價創造場面富麗的新方法。舞臺上方懸掛著幾片大型白色弧形面板，乍看狀似經濟版的蓋瑞式裝飾設計，事實上那是投影螢幕。這些螢幕可以放映影片或投影色彩，以伴襯某個特定的音樂節目，或者純粹作為應用科技的手段，持續重新定義那個空間的樣貌，並實際賦予這個音樂廳無限可能的新造型。新世界中心若稱不上是法蘭克最多采多姿的建築，那麼就是最神氣活現的作品了，而且也許是他採納科技最完整的一次創作，不只是把科技當成協助建造成品的工具，也是塑造人們所擁有的蓋瑞建築體驗的方法。

法蘭克曾與另一件音樂教學相關的建案擦肩而過，二○一四年的那場落空令他深受困擾。他的好友亞拉・古策里米安（Ara Guzelimian）是茱莉亞音樂學院院長暨教務長，那時正考慮在中國設立分校，請法蘭克著手發想。法蘭克為此自掏腰包前往中國兩次，自認為那是對茱莉亞音樂學院的貢獻，儘管他

手中沒有簽訂的合約，仍抱著已經獲得委託的解讀心態開始設計這個分校計畫。但茱莉亞音樂學院顯然抱持不同的想法：超過一年的作業，以及多次於紐約、洛杉磯、中國舉行的計畫會議後，學院主席約瑟夫·波利希（Joseph Polisi）通知法蘭克，校方打算尋找另一位建築師合作。校方沒有說明詳細的理由，法蘭克猜想也許是中國方面對他的報價提出反對，造成合作取消。如同事情不順利時，他向來會有的反應，他說：「我第一個想法是擔心自己哪裡做錯了——我是猶太人，自然會那樣想。」[12]回顧雙方往來的通訊，找不到任何跡象顯示，茱莉亞音樂學院有意讓法蘭克以外的建築師，來為中國的音樂分校準備設計提案。有時會因為合約細節過於嚴苛而受指責的法蘭克，這一次太過鬆懈，完全出於一片丹心，義務為茱莉亞音樂學院服務。二○一四年春天，茱莉亞音樂學院授予他榮譽學位——這會不會是個安慰獎？他猜想——他在頒獎現場向茱莉亞董事會主席布魯斯·柯夫納（Bruce Kovner）提起，覺得自己沒有得到公平的對待，柯夫納承諾細察整件事。然而，法蘭克再也沒有接到他的消息。

茱莉亞音樂學院帶來失望的前一年，在中國還有另一樁更大的落空。二○一二年，法蘭克與札哈·哈蒂、薩夫迪、努維爾一道受邀，為北京一件重大計畫案「中國美術館」準備提案。這個案子短暫將陳日榮帶回蓋瑞建築事務所，而法蘭克對發想出的方案無比自豪，該設計將他的創作向前推得更遠，甚至超越路易威登基金會美術館。法蘭克與大衛·南聯手，設計一個呈波浪起伏的立面，由他稱為「半透明石」的材料排列組成，那是他特地為這個案子研發的一種超級先進形式的玻璃磚。與他過去的所有作品不同，這棟建築物是一個巨大、對稱的盒子：波浪形立面，以及穿透玻璃後光的舞動，將會取代以往在其他作品中利用衝突元素所營造出來的外顯動態。這是法蘭克執業以來，第一件可以用類似「莊嚴」和「崇高」等詞彙來形容的設計，而且是距離打造也許大致稱得上古典的建築最貼近的一次嘗試。但最了

不起的是，這些特徵絲毫無損建築本身的蓋瑞風格。波動、厚重、半透明的玻璃磚，確實好像具有法蘭克大多數作品的認證特色，也就是活潑與動感，並且在此結合了較傳統的石造建築的威嚴和莊重。

法蘭克對這個提案太過滿意，以至於在任何情況下從競圖中敗退，他都會非常不高興。不過，令他敗退的，是不尋常且特別痛苦的理由。二〇一三年，三位建築師在北京向官方簡報各自的設計提案，接著是很長的一段無聲無息，沒有宣布贏家是誰。最後揭露該委託案由努維爾拔得頭籌，可是他的設計從原本黯沉、近乎黑色的版本，演變成貌似半透明的建物，第一眼看起來，與法蘭克的提案相似度可不小。法蘭克怒不可遏。縱使努維爾沒有逐一抄襲他的設計，對他而言，那棟建築物還是相似得令人難受；二〇一四年九月，努維爾的建築正式披露時，其差異與法蘭克的設計的相似度結果一樣多。他與努維爾一直以來都是競爭對手，可是法蘭克從努維爾的美術館提案設計的變遷中所感受到的，不是正常的較量，而是異樣的狀況，一種對他來說跨出一般比賽界線的某種東西。

在後華特迪士尼音樂廳時期，除了阿諾特、洛夫和湯瑪斯，法蘭克名流客戶名單還包含其他人。擁有環球電視臺（Univision）的億萬富翁傑瑞・帕倫奇奧（Jerry Perenchio），請法蘭克在比佛利山中心位置的地點，設計一棟小型辦公室建築，法蘭克欣然執行，依然積極想在自己的家鄉呈現更多作品。帕倫奇奧告訴法蘭克，他對設計很滿意，然後突然在工程啟動前，撤掉這個委託案。若是在另一個時期，這會是使法蘭克覺得痛苦得無力工作的那種挫折。現在他只顧向前，忙著為其他類似瑪雅・霍夫曼（Maja Hoffmann）的客戶服務，霍夫曼是藝術收藏家，羅氏大藥廠（Hoffmann-La Roche）女繼承人，也是波拉克紀錄片《速寫法蘭克・蓋瑞》共同製作人。*形容自己是藝術「推動者」的霍夫曼，委託法蘭克設計一個構造物，作為「工作室公園」（Parc des Ateliers）的核心設施，她的計畫是將南法的亞爾（Arles）

打造成當代藝術樞紐。《W》雜誌形容這件計畫案是「一種當代藝術的智庫暨實驗室，有一座完善的公共花園，並在翻新的老舊工廠建築中為藝術家提供展覽空間、作品儲存室和住宿」[13]，某些部分將由紐約建築師安娜貝爾・塞爾多夫（Annabelle Selldorf）負責。法蘭克原本的設計方案是在亞爾中心興建兩座高層建築，後經國家歷史遺址和紀念碑委員會（National Commission for Historic Sites and Monuments）提出異議，認為該設計會掩蓋歷史建築物的景觀，並威脅亞爾身為聯合國教科文組織世界遺產歷史場所的地位，於是進行相關修改。二○一四年，修改過的設計版本正式進入施工期，包括鋁塊構成的一棟單一、扭轉形式的高層建築，樓高十二層，從圓柱形玻璃底層向上攀升，覆以玻璃屋頂。這件案子預定於二○一八年完工。

霍夫曼熟悉藝術界，跟所有人一樣清楚法蘭克全面職涯。臉書創辦人馬克・祖克柏（Mark Zuckerberg）聘請法蘭克為他的公司設計全新的門洛帕克（Menlo Park）總部園區之前，卻幾乎根本不認識他。祖克柏未聲稱自己對建築有興趣。臉書曾與專門建造企業大樓的大型企業甘斯勒建築設計公司（Gensler）洽談，當時法蘭克的好友巴比・薛佛（Bobby Shriver）建議臉書營運長雪柔・桑德伯格（Sheryl Sandberg）應該轉跟法蘭克洽談，巴比的妹妹瑪麗亞・薛佛（Maria Shriver）是加州州長阿諾史瓦辛格的妻子。薛佛知道法蘭克積極想執行更多大型商業建案，而且樂意接受鄰近家鄉的工作機會。

一位邁入八十歲的建築師，似乎不像是臉書最順理成章的選擇，公司的創辦人甚至不到三十歲。而矽谷不是以熱愛建築揚名天下；許多公司對嚴謹的建築所抱持的心態，似乎跟他們的連帽運動衫所表現

＊見第十七章。

出的時髦趨勢一樣。當法蘭克和韋伯飛往門洛帕克，第一次與祖克柏見面時，法蘭克記得，祖克柏對他說的第一句話是：「『為什麼您這樣聲譽卓著的人想接這個案子呢？』我說：『你對我是什麼樣的人存有幻想。』接著我問祖克柏：『你的夢想是什麼？你想要什麼？』他說他的理想是擁有一間大辦公室。然後我給他看我辦公室的照片。」[14]

法蘭克認為，那個開場敲定了這項合作，儘管決定聘用蓋瑞建築事務所的決定，要等到法蘭克與祖克柏有機會花更多時間相處，才會成為定數。一個週六晚上，法蘭克和菠塔邀請祖克柏與妻子普莉希拉・陳（Priscilla Chan），到他的聖塔莫尼卡自宅共進晚餐。四人相處愉快，祖克柏還幫法蘭克註冊從來沒用過的臉書帳號。他不會變成臉書網站的定期訪客——他對社群媒體鮮有興趣——但是他成功拿下合約。

假如祖克柏花了一點時間才完全適應並與法蘭克自在相處，那麼法蘭克和韋伯也花了一些時間確定為臉書工作會讓他們感覺舒服。他們對矽谷了解甚少，可是他們很肯定的是，比臉書更早對建築表示濃厚興趣的蘋果電腦，不是他們想服務的客戶。蘋果電腦近來聘請佛斯特打造一個線條圓滑、極簡主義風格的總部，形式是巨大的玻璃甜甜圈，再也沒有比這樣的抽象幾何物體，更異於法蘭克能創造的任何作品。法蘭克的隨性，以及對不修邊幅的偏愛，原本就不會是賈伯斯匹配的合作人選。如果純粹和完美的幾何形狀是矽谷唯一想要的建築，那麼它需要到別的地方去找。然而，臉書不是蘋果。臉書裝修了現有自昇陽電腦（Sun Microsystems）手中接管的園區，風格帶一點酷和凌亂，比較接近法蘭克的作風，勝過吸引賈伯斯的赤裸極簡主義。老舊的辦公室裡，甚至有一些用合板釘成的隔間，看起來就像是試圖模仿法蘭克的年輕建築師所做的試作。

祖克柏與法蘭克及韋伯檢視臉書新總部園區的模型

臉書的地產團隊來到比翠斯街造訪法蘭克的辦公室時，確認想要擁有類似法蘭克的事務所那樣的空間，只是面積更大。後來發現，他們所謂的更大，是大出非常多。祖克柏渴望打造出可容納每一位員工的單一辦公空間，但公司方面堅守有限預算的底線——

臉書與蘋果的另一項差異——引起的可能風險是，最後這件計畫案會看起來像一間沃爾瑪的倉庫，被一片車海環繞。法蘭克決定，唯一能避免這個結果的做法是將停車場地下化，並把建築的整片屋頂變成一座景觀公園。他手中設計的，很可能是世界上最大的辦公間，占地十英畝的單一空間，足以容納逾一千六百名員工，而實際上，他們將會把自己的汽車停在辦公桌下面。天窗帶進自然光線，室內設有幾處花園，整片屋頂也綠化了。法蘭克竭盡心思，營造隨性、閒散、向世界敞開的氛圍。儘管如此，占地這麼龐大的規模難免有某些刻板的感覺，或者瀰漫著會議中心乏味的空曠感。不管外觀如何，這是一座巨大的郊區辦公複合建築，大部分員工開車通勤，再次強化矽谷郊區蔓

延的成長。

　　不過，臉書是開心的客戶：就在總部接近完工的二〇一五年初，臉書再次請法蘭克設計第二座規模一樣大的建築，並且針對住宅和其他建物進行一些前置勘測作業，讓臉書在門洛帕克有更大的存在感。到了四月，當第一位員工搬進新總部建築時，祖克柏在臉書上貼了一篇聲明，表示該建案「在預定日期前竣工，而且低於預算。這是我聽過唯一能做到這兩點的建案」。[15] 對法蘭克而言，他總是敏感面對外界指控他的建築太過昂貴，祖克柏的話成了愉快的平反。

　　法蘭克因路易威登基金會美術館、盧洛夫腦科學健康中心、新世界中心、臉書總部——更不用提華特迪士尼音樂廳後十年間的其他作品——所獲得的熱烈回響，使他面對二〇〇九年贏得艾森豪紀念堂設計委託案後華盛頓特區發生的事，措手不及。他從來不曾在首都建造過任何建築物，一九九八年為科科倫藝術館（Corcoran Gallery of Art）設計的擴建案，最後因館方困陷資金問題而放棄，一座由政府機構建造的紀念堂，不是他一般會尋求的那種建案。為聯邦政府工作從來不是易事，如此高規格的建案通常需要經過多層公共檢核程序，表示數個公家機構將有法定權力來檢驗他的設計。沒有人會成為法蘭克總是希望找到的那種受到啟迪、專注投入的客戶，一如他喜歡形容的，可以「一起玩」的客戶。（在科科倫藝術館一案中，他曾有館長大衛·雷維〔David Levy〕，若不是財源問題，雷維的熱忱令人想起克倫思。）取代玩耍的，將會是政府的官僚制度，以及對前總統的紀念堂抱有無數意見的民眾。不過，失去大型委託案大西洋院後那段時期，事務所需要業務，法蘭克清楚自己承擔不起隨心所欲東挑西揀的結果。一九九九年，美國國會授權官方組織「艾森豪總統紀念堂委員會」（Eisenhower Memorial Commis-

sion）為艾森豪設立紀念堂，委員會開始搜羅建築師的意願，為二次大戰將軍及美國第三十四屆總統設

計紀念堂，韋伯鼓勵法蘭克回應這件案子。他被列入初步四十四位建築師的候選名單，接著進入決選名

單，最後贏得委託案。

毫無意外地，他的設計跟華盛頓官方大多數華而不實的古典派建築，幾乎沒有交疊，點燃了一場美

學與政治的風暴。該委員會檢閱法蘭克的初步構想後，一致選擇他的設計，成員包括艾森豪的孫子、史

學家大衛·艾森豪（David Eisenhower）。大衛·艾森豪的兩位妹妹安妮（Anne）和蘇珊（Susan）表達

她們強烈反對法蘭克的構想，堅持法蘭克奇異的設計不符合她們祖父的品味時，大衛·艾森豪突然自委

員會辭退，從此背離他之前的支持立場。這時，艾森豪姐妹找到志同道合、傾向保守作風的私人團體

「國家公民藝術協會」（National Civic Art Society），該組織致力於阻止這件建案進行，理由是那不是

古典設計，深信古典主義才是唯一適合位處華盛頓的紀念堂的風格。

法蘭克深深敬仰艾森豪，從軍時曾被派遣到艾森豪一度指揮的步兵師，他以一貫的真摯與熱忱開始

著手設計。經韋伯的鼓勵，他閱讀艾森豪相關著作，又看了艾森豪的演講稿。有一場演講特別令他動

容，那是艾森豪於一九四五年歐戰勝利日過後不久，自歐洲返回家鄉堪薩斯州阿比林（Abilene）所進行

的演說，這位常勝盟軍最高司令官對自己的英勇戰績談論甚少，反而著重於回家及回憶童年的意義。法

蘭克感受到，想要將艾森豪的核心精神轉化成具體的實象是一項特別的挑戰，因為他不僅是繼格蘭特總

統（Ulysses S. Grant）之後第一位身為勝利將軍而深獲人民愛戴的總統，也與格蘭特不同，因為本身低

調的謙遜而廣為人知。如何展現二次大戰軍隊凱旋歸來的光耀，刻劃和平時代帶領國家啟動太空計畫、

州際高速公路系統、南方校園撤除隔離的領導能力，同時描繪謙遜？「我愛上了他。他的謙遜就是他高

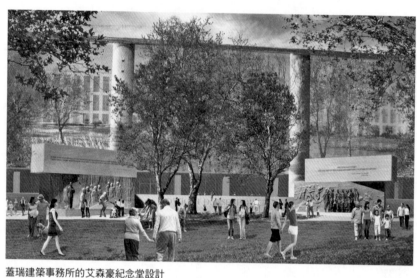

蓋瑞建築事務所的艾森豪紀念堂設計

人一等的力量。他清楚自己想要什麼，而且他堅韌不拔，」法蘭克說。[16]

這件委託案是一項雙重挑戰：用令人信服的方式呈現艾森豪，而且設計本身必須與特別困難的四英畝建地共存，地點靠近美國國會大廈，在以斜對角大道劃分為二的混凝土廣場「國家廣場」的南側。法蘭克決定，解決方案不是把這個紀念堂變成一座建築，而是一座可以美化該地點的公園；預定建地座落在教育部的正前方，那是誕生於華盛頓最灰暗建築時期的官僚現代盒子建築。他就教劇場導演羅伯・威爾森（Robert Wilson），後者力促他用艾森豪的美國中部童年夢想作為紀念堂的核心精神。法蘭克一邊推敲威爾森的提議，一邊思考自己可以如何定義這座紀念堂，同時模糊掉教育部難看的立面，又不至於阻擋教育部員工的視野及光線，他突然想通自己需要一種巨大又半透明的元素。不久前，他看到藝術家克洛斯創作的織錦畫，善用數位科技紡織布料以複製照片的圖像，他好奇是否可能在紡織金屬上達到類似的效果。他的第一個點子是，紡織和製作艾森豪生命中的幾幅情景，例如全民慶祝

歐戰勝利紀念日的景象。

可惜的是，儘管技術面面精巧十足，初期的樣版看起來像廣告板，頗不合意。到最後，織錦畫的構想進化成比較像背景，重現的鄉野風景讓人依稀聯想到艾森豪成長的農場，法蘭克希望藉此巧妙地與新公園內的真實樹木相抗衡。最重要的是，織錦畫會抑制教育部巨石般的混凝土結構過分覆沒整體設計，進而變成美感的定義元素。

蘇珊・艾森豪尤其不喜歡織錦畫的設想，或者說絕大部分的設計，整體的呈現將有八十英尺高、十英尺寬、石灰石覆面的混凝土圓柱，用以支撐所有的織錦畫，其前方則立有大塊石板，刻印著引自艾森豪演說的句子，還有象徵艾森豪總統和將軍身分的雕像。二〇一二年的國會附屬委員會聽證會上，蘇珊・艾森豪透過引證，拿法蘭克的設計與廣告板、導彈發射井、極權主義建築、納粹集中營圍牆、鐵幕，以及描繪胡志明、毛澤東、馬克思、列寧的織錦畫，一一比較。她將這些觀察歸因於其他人，可是那只是迂迴的手段，因為她肯定明白少數幾件能激怒法蘭克的事情當中，再也沒有比暗喻他設計的東西令人聯想到納粹集中營更嚴重了。

至於安妮・艾森豪，她認為那些織錦畫不易維護，很快就會變髒，布滿鳥糞。兩姐妹與法蘭克和梅根・洛伊德見面，與會者還有艾森豪紀念堂委員會執行長暨退休准將卡爾・瑞德爾（Carl W. Reddel），以及他的副手維多利亞・提格薇（Victoria Tigwell），一行人在法蘭克某次造訪紐約的行程中於半島酒店法蘭克的套房內會面。雙方對談誠懇友善，安妮・艾森豪說她發現法蘭克是「一個很棒的傾聽者」。法蘭克則重申自己總是能自在地面對設計修改，只要他覺得他的基礎概念獲得尊重與理解。他表示，他樂意做進一步的修正，只要他不需要放棄整體的設計理念。然而，那正是艾森豪姐妹希望他做的事，所

以會議的結果是不做任何改變。

除了艾森豪姐妹認為她們有權定奪艾森豪紀念堂的設計，更甚於艾森豪紀念堂委員會，法蘭克還必須應付下列情況：建築古典主義者的齊聲反對，他們認為法蘭克的設計令人反感；艾森豪紀念堂委員會最盡責的成員、夏威夷參議員丹尼爾·井上（Daniel Inouye）離去，井上於二〇一二年底過世；以及華盛頓複雜的計畫部門官僚體系，要求公共紀念建設的每一個設計階段皆須獲得國家首都規劃委員會（National Capital Planning Commission）與藝術委員會（Fine Arts Commission）批准。假使上述阻礙都可一一跨越，還需要通過國會這一關，它必須願意撥款執行紀念堂的施工，因為資金只提供至計畫為止。二〇一二年，國會刪除了紀念堂原本預算裡的工程資金，這大半是譁眾取寵的政治手段，向反對法蘭克的一方示意的動作，反正紀念堂未做好施工前的準備。設計的最終版本尚未定案，最後的批准也未入袋，還有施工圖有待製作。儘管如此，懸而未決的事態令人不愉快的程度，足以迫使內政部長肯·薩拉薩爾（Ken Salazar）介入調解，他終究無功而返。沒有人知道歐巴馬政府對這件設計案的支持程度如何，因為歐巴馬總統在艾森豪紀念堂委員會中，為直言無諱的對手布魯斯·柯爾（Bruce Cole）指定一席座位。到了二〇一四年春天，一個眾議院委員會採取進一步行動，呼籲另行舉辦設計競圖，這項行動若獲准執行，將實質開除法蘭克，使一切程序重新來過。不難想像為何《紐約客》前編輯、曾撰寫艾森豪自傳的傑佛瑞·法蘭克（Jeffrey Frank）會說這件設計「竟有辦法在華盛頓完成一樁罕事：兩黨立場完全一致，幾乎讓每個人都討厭它」。[17]

法蘭克考慮過辭退這件委託案，在幾個時間點幾乎就要脫口而出。他可以改變雕像的排列及樣式，替換艾森豪的名句，也許甚至減少織錦畫和圓柱的數量，他原本想以圓柱替代古典柱式。他覺得假如把

這些元素全部刪掉，那麼剩下的部分將不會是他原創的修改版，而是幾乎讓他的構想蕩然無存。

他也感覺到建築界似乎很少有人願意站出來力挺，是人們眼中的英雄，當他遭受打擊，之前慷慨給予讚美的評論家及同儕建築師，不知怎的大多顯得忙於其他事務。不過，從料想不到的角落傳來聲援，例如作家暨賓州大學建築系教授黎辛斯基（Witold Rybczyns-ki），身為藝術委員會委員，對傳統建築通常抱持贊同的態度。黎辛斯基在《紐約時報》中形容法蘭克的設計是「一座無頂的古典聖廟」[18]，並表示他毫不懷疑這項設計與華盛頓的合適度。他鼓吹對設計提出批判的人，讓法蘭克做他的工作，而不是把他當作雞裡挑骨頭的對象。「妥協與合意對制定法規非常重要，但它們是建設紀念堂的一個壞配方，」黎辛斯基寫道。

比以往更為自己的聲譽感到焦慮的法蘭克，無暇考量到另一個可能性：阻止許多同儕起身聲援的原因，單純是因為他們的建築判斷力，無法對這座紀念堂的設計著迷，而不是缺乏對法蘭克的忠誠。儘管法蘭克一輩子都擔心外界對他的觀感，他卻沒有想到，他所尊敬的建築師，以及他知道對方同樣尊敬他的人，可能只是把這次的創作視為揮棒落空，就像貝比·魯斯（Babe Ruth）某次遭到三振出局一樣。

雖然這項規劃明顯是自一九八一年林瓔（Maya Lin）設計的「越戰紀念碑」（Vietnam Veterans Memori-al）以來，試圖在華盛頓表達紀念性建築的新語言最真切且野心勃勃的嘗試，同時也是空前的建設形式。這個設計令人難以想像，少有能夠相比的對象。沒有人清楚，那些織錦畫以全尺寸呈現的效果會有多好，或者那些高達八層樓的圓柱體豎立在市街上看起來的樣子如何。這些設計元素會帶來高貴，還是壓迫感？

二〇一四年，當眾議院委員會公然抨擊這個計畫案，迫切要求撤銷，啟動一場新的設計競圖時，局

勢開始好轉。一些協助，可能出自不經意，從料想不到之處傳來：南加州的保守共和黨眾議員達雷爾·

伊薩（Darrell Issa）是眾議院監管與政府改革委員會（House Committee on Oversight and Government Re-

form）召集人，他的政治立場一般與法蘭克對立，卻駁回從頭做起的提議。伊薩與法蘭克見面，催促他

提交縮減版設計。伊薩請艾森豪紀念堂委員會提交兩個選擇方案給國家首都規劃委員會和藝術委員會，

其中一個選項會刪除法蘭克原設計中的織錦畫和圓柱。伊薩的打算大概是把決定的責任，往前推向下一

個官僚單位，讓國會、艾森豪委員會，以及法蘭克本人，從美學決定的責任頭箍中解放出來。

法蘭克很高興伊薩不是試圖直接扼殺這座紀念堂。不過，他不會接受二選一的解決辦法。他說，他

與其辭退，也不會提交精簡版設計。艾森豪紀念堂委員會變成雙頭馬車。不過，絕大多數委員支持法蘭

克，只往上提交一個版本，一個經法蘭克授權同意、進一步縮減及簡化的設計。法蘭克同意移除原本預

定在建地東西兩端裝設的織錦畫，並減少圓柱的數量。到了十月，藝術委員會通過這一版的設計，並於

二〇一五年六月投票通過最後批准。《紐約時報》一篇社論稱讚這個結果：「委員會堅持到底，蓋瑞先

生則選擇順應，以創造力修改了一些面向，但不曾從戰場上用藝術家的憤怒高視闊步進擊。」[19]

20 典藏與傳奇

藝術委員會的批准，不代表這場艾森豪紀念堂爭奪戰已經獲勝。對設計無情的批判持續上演，造成法蘭克精神上的耗損，尤其是在中國的兩件建案相繼落空之後：在中國美術館競圖中輸給了努維爾，以及與茱莉亞音樂學院在中國主辦的學校擦身而過，他幾乎百分之百有把握將獲得設計的機會。法蘭克把這兩個經驗，當作是一種背叛。他長年來與努維爾熟識，後者曾是巴黎路易威登基金會美術館設計案最熱心的擁護者之一；而他有許多好朋友在茱莉亞音樂學院，校方甚至在二○一四年頒予他榮譽學位。更何況，他逐漸認為，可以為音樂界設計場所的任何機會都是特殊的榮幸。

話雖如此，儘管他過去多年來失去過許多委託案，而且必定習慣有爭議繞著他的作品轉，卻很少有經驗聽到那種在艾森豪紀念堂的爭議中，瞄準他所發出的個人控訴。有時候他會裝作不在意，就像二○一五年初的某個早上，以色列前總統裴瑞茲到洛杉磯拜蓋瑞事務所時一樣。法蘭克親自為裴瑞茲導覽事務所，他習慣為身分顯赫的訪客提供這項服務，當裴瑞茲駐足欣賞艾森豪紀念堂的某個模型時，法蘭克哀怨地看著他的客人，解釋艾森豪姐妹沒有贊同這項設計。「我不知道這個案子未來會如何發展，我跟那家族的成員有一些問題，」他說。[1]

賈斯汀・舒鮑（Justin Shubow）是國家公民藝術協會背後的驅動力量，他竟然爭辯法蘭克的動力是

來自想要破壞的渴望，而不是支持艾森豪的功績。在一百五十三頁的冗長文章裡，針對法蘭克的人身攻擊與建築論述一樣多，舒鮑描述法蘭克說：「他過往前衛的作品，美化混沌、危險和混亂不堪，與艾森豪所象徵的一切正相反。」[2] 舒鮑接著形容法蘭克的價值觀「也與紀念碑核心區（Monumental Core）及國家首都井然有序、和諧的風格背道而馳，更別提美國政體的秩序和均衡」，另以普立茲克建築獎評審團對法蘭克的評語為證，使用類似「打破傳統」、「倏忽無常」等形容詞，並稱讚他具備才能創造建築以表達「當今社會與它模稜兩可的價值觀」；舒鮑總結道：「不消說，打破傳統、倏忽無常和模稜兩可，不是國家領袖紀念堂該有的品德。」他圖自己方便，徹底忽視一項事實：這些是二十三年前所寫下的評語，而且跟法蘭克對紀念堂的用意毫無關係。

人們不喜歡你的作品是一回事，被指控為反美者又是另一回事。事態嚴重到法蘭克得聘請在華府人脈廣的律師葛雷格里・克雷格（Gregory Craig），協助擬訂公關策略。一般來說，法蘭克的公眾形象是資產，在華盛頓卻幾乎變成負擔，他說的每一個字在這裡都被斷章取義，或者刻意曲解。在這個虛情假意至上的城市，法蘭克的真摯毫無武之地。最後，他屈服於避免衝突的直覺反應，這一直是他管理風格的一部分，但難得牽扯到他與客戶的應對進退，但這回他讓梅根・洛伊德和負責這座紀念堂的設計合夥人約翰・鮑爾斯（John Bowers），代表他出席所有的聽證會及華盛頓的會議。

法蘭克畢竟是邁入八旬的長者，他想讓自己最起碼能避免某種程度的壓力合乎常理。他夠幸運能保有健康，卻擔心他的精力、體重，並逐漸擔心起他的背部，最後一點似乎為他帶來越來越多問題。他患有脊椎狹窄症，脊椎的空間漸趨狹窄，繼而壓迫脊髓和神經，很可能造成劇烈的疼痛。他曾在洛杉磯接受手術，以獲得暫時的舒緩。二○一一年，南茜・魏斯樂和帕迪斯建議他接受紐約神經外科名醫羅伯

特‧史諾醫師（Dr. Robert Snow）的治療。二〇一一年夏天，在雲杉街八號公寓華廈頂樓慶祝八十二歲生日後幾個月，法蘭克返回紐約接受手術治療，地點就在三年前萊思麗去世的長老教會醫院。手術很痛苦，事後法蘭克在曼哈頓下城翠貝卡區（Tribeca）的格林威治飯店休養了幾天，直到有足夠的體力飛回洛杉磯的家。

他乘坐小型包租噴射機旅行。過去兩年來，他大多數的國內行程都搭乘私人飛機。他沒有飛機，也沒打算購買，可是他得到結論：假如他想在八十歲的年紀，繼續維持他經常到處飛的工作模式，那麼他必須為自己消除掉站在機場排隊安檢，以及擠進一般商業飛機所帶來的壓力。他與客戶簽訂的合約，允許他報銷相當於商業航空頭等艙的費用，他的辦公室計算出一年下來，那些機票補償與租用私人噴射機的費用大約相差二十萬美元，那是法蘭克決定他願意為確保享有私人飛機相對安靜的環境所付出的費用。他判斷若不這麼做，他不可能繼續依那步調行事。

到了二〇一一年九月初，他感覺已經恢復健康，足以回到事務所，重新開始他正常、混亂的生活。接踵而來的不只是路易威登基金會美術館、阿布達比古根漢美術館這類委託案，他近來完成一件別具意義的案子，擴建與翻新安大略美術館，地點就在靠近比華利街外祖父母老家的街口，那是他人生中參觀的第一個美術館。受邀擔任設計是意義重大的象徵，代表著超過半個世紀前遠離的家鄉給予的尊敬。此外，還有來自大衛‧馬維殊（David Mirvish）的委託，他是多倫多知名的劇場製作人暨地產開發商，請法蘭克設計複合式高層共管公寓，地點與安大略美術館僅隔幾條街，這棟大廈將會成為市內最高的建築物之一，同時提供法蘭克機會，延伸發展他在紐約雲杉街八號開始探究的創意。

法蘭克進行多倫多安大略美術館案時，重訪同一條街上的比華利街十五號外祖父母故居。

計畫案，規劃一部分「沃德村」（Ward Village），這是霍華休斯公司（Howard Hughes Corporation）在檀香山的高層建案，執行長大衛・溫瑞（David Weinreb）是歌手出身的成功投資家和地產開發商，後來變成法蘭克一長串特殊客戶名單中最新的名字，法蘭克與他的委託關係在合作後迅速蛻變成意想不到的友誼。

法蘭克將一些大型委託案的大量設計工作，交給值得信賴的設計師，包括韋伯、大衛・南和鮑爾斯，然後出於個人選擇，他花更多時間執行幾件較小的案子，他會答應參與純粹因為案子對他意義非凡，比方說為艾斯納的阿斯彭住宅設計小樓閣，以及在柏林為巴倫波因的西東合集管弦樂團（Western Divan Orchestra）設計橢圓形私人演奏廳。法蘭克未收取柏林案任何費用，認為這是送給巴倫波

更遠的地方也有許多委託案進行：澳洲一所商學院、香港的共管公寓大樓，以及倫敦圍繞巴特西發電廠開發的新街區一棟豪華共管公寓。二〇一五年初，他開始著手進行一件靠近家鄉的巨型混合用途開發案，地點在西好萊塢的日落大道，二點五英畝的建地將包括兩百戶公寓、商店街，以及一個大廣場，實際上就是一座都市村落。他也會接下夏威夷的第一件

因的個人小禮，表達對巴倫波因的欽佩，後者嘗試以音樂為中東的政治與文化鴻溝搭起橋梁。

此外，他積極投身另一件音樂相關計畫案，為委內瑞拉巴基西梅托（Barquisimeto）「國立音樂社會行動中心」（National Center for Social Action Through Music）規劃學校和表演用複合建築，古斯塔夫・杜達美（Gustavo Dudamel）於二〇一二年邀請他設計，這位年輕的委內瑞拉指揮家在二〇〇九年秋天接任沙隆年的洛杉磯愛樂職位。杜達美是委內瑞拉兒童古典音樂教育雄心計畫的成果，持續在祖國領導青年管弦樂團，他明瞭法蘭克關心藝術教育，安排機會讓法蘭克和黛博拉・博妲一同到委內瑞拉參訪培育計畫。「看到這些小孩子演奏古典音樂，簡直讓我們跌破眼鏡，」法蘭克說：「世界上沒有一個地方，有類似的藝術教育計畫存在。」[3]在杜達美的家鄉巴基西梅托為這個養成計畫設計新家，似乎含括法蘭克關注的所有議題，於是他爽快答應。

這件委託案會擱置好幾年，先因為委內瑞拉總統查維茲的病情而延緩，後來因為查維茲病逝後的不確定時期再次耽擱。在查維茲的繼任者馬杜洛（Nicolás Maduro）執政之下，委內瑞拉與美國的紛擾關係似乎只有更加惡化，其政府被普遍認為是反民主主義；到了二〇一四年底，法蘭克和杜達美受邀返回委內瑞拉與馬杜洛會面時，當地的政治局勢已陷入大動盪。身為委內瑞拉國民的杜達美，也許有與馬杜洛政府持續合作的意願，可是法蘭克願意把自己的專業服務，提供給常人視為反美主義、更不用說腐敗的政權的決定，似乎難以讓人理解。法蘭克用一個標準的異議為自己辯護。「我沒有參與政治，」他說：「我參與的是藝術教育。如果我做的任何事有助於他們的政治，我不會去做。」[4]他對委內瑞拉長年來發展的藝術教育計畫油然而生的欽佩肯定再真誠不過，同樣地，他主張教育計畫才是他關注的事務，當地政府的政治活動不是他的客戶，亦所言不假。然而，相較於當年在中東的古根漢一案，他為勞

工權利所抱持的強勢姿態，這一次的反辯似乎顯得薄弱。那時的法蘭克難以啟齒承認，繼續為委內瑞拉政府工作而又不會被當地政治染上污點，實在有困難。

至少在洛杉磯，法蘭克可以專注於真的與政治毫無關聯的委託案。他答應指導洛杉磯愛樂執行一系列由建築師規劃的莫札特歌劇製作，他自己著手規劃第一齣歌劇《唐·喬凡尼》，二〇一二年春天將在華特迪士尼音樂廳演出，杜達美指揮。《紐約時報》樂評人扎卡里·吳爾伏（Zachary Woolfe）評論該歌劇說，法蘭克「用皺褶的紙形成的巨大冰山布滿舞臺⋯⋯那是奇異又優雅的白色實驗，怪誕的氛圍將瀰漫『唐·喬凡尼』」。[5] 繼法蘭克的歌劇後，隔年是努維爾規劃的《費加洛婚禮》，然後是二〇一四年札哈·哈蒂的《女人皆如此》（Cosi Fan Tutte）。

法蘭克也接下洛杉磯郡立美術館兩項大展覽的展場布置設計。其一是亞歷山大·考爾德（Alexander Calder）的個展，二〇一二年底開幕，法蘭克設計一系列白色展臺和弧形背幕，用只能說活力充沛卻輕描淡寫的手法，回應考爾德雕塑的色彩與動態。在此之前，則是雕塑家暨陶藝家普萊斯的回顧展，他是法蘭克在一九六〇年代的洛杉磯藝術圈最珍惜的朋友之一，展出的開幕日預定在二〇一二年末。法蘭克和菠塔從早期開始就收藏普萊斯的作品，這一次回顧展也會陳列幾件他們的收藏品。

普萊斯自一九七一年起定居新墨西哥州，罹患癌症多年。沒有人清楚他是否能活著看到自己的回顧展，但法蘭克與普萊斯、還有美術館策展人史蒂芬妮·巴隆（Stephanie Barron）密切合作，了解普萊斯想要如何呈現自己的作品，實際上把普萊斯當作他的客戶對待。普萊斯在二月底去世，離九月的展覽開幕僅幾個月，就在法蘭克前往陶斯（Taos）拜訪並呈現最終版本的設計給他看後不久，法蘭克把這份設計當作是給好友的個人獻禮。

回顧展場地設在展覽廳的「瑞斯尼克館」（Resnick Pavilion），皮亞諾設計的寬敞、平淡盒狀空間，直接使用將會吞噬掉普萊斯的作品，他的多數作品為陶土茶杯般的小型創作。法蘭克的設計實際上是在展覽廳內設置一連串隔間，將空間比例縮小，遷就普萊斯的小型雕塑品，並規劃清楚的參觀隊伍動線。

布置之間仍展現出一些法蘭克的彎角特色，可是表現柔和，彷彿暗喻著法蘭克想要告知人們他在那裡，卻僅如低喃般輕微。整間布置完全漆上白色；這項設計的每個細節，都是為了讓普萊斯鮮豔多彩的作品躍上眼前成為焦點。普萊斯近晚年時創作了一些大型雕塑品，法蘭克把大多數作品放置在展覽廳盡頭，在整個空間唯一有窗戶和自然光線的地方。法蘭克主要把最後這個區塊用未定義的方式處理，彷彿他決定站到一旁，讓自然光線和開放空間，成為他對好友最後的問候。

不太喜歡寫東西的法蘭克，同意在美術館的展覽目錄上為普萊斯撰寫一篇短文。那是他最溫柔且最動人的文章之一。他在開頭寫道：「我個人對陶藝很著迷。唸建築之前，我學習的第一個藝術課程就是陶藝。我製作了一些滑稽荒唐的東西，所以我改當建築師。」[6] 他回憶從早期就收藏普萊斯的作品，包括一只用兩百美元買來的，由多隻蝸牛支撐的杯子。「從一開始，我就思考他的杯子和雕塑品的形式，」法蘭克繼續寫道：「它們就像建築。有一只杯子，頂端加了一個小巧、扭轉的部分。當我看著我在一九八〇年代初設計的加州航太博物館，一架飛機從建築物中飛出，再看看那只杯子，我覺得那形式的相似性完全是不自覺的。」在一段評論中，法蘭克以相同的篇幅，描述他希望參觀者如何去意會他的設計，以及如何理解普萊斯的創作，接著說明他多麼敬佩普萊斯，能夠在晚年繼續創作新類型的作品。「那也許並非全面成功，但他有勇氣去嘗試。那就是我喜愛他的原因，以及為何這些年來，我持續受到他的啟發……他的創作有一種清明感，以及一種不裝腔作勢的幽默感。它意味深長，它表達愉悅和愛，

而且無須故作姿態就傳達出美。」

類似失去普萊斯的悲傷，日後還會重複發生許多次，有時對法蘭克而言，彷彿所有與他熟稔的人正一個接一個消失無蹤。加薩拉在普萊斯去世前兩星期，因胰腺癌病逝於紐約，使二〇一二年的二月變成特別難熬的月分。二〇一三年初，作家暨建築評論家賀克斯苔博也因癌症去世，在她與法蘭克同期擔任普立茲克建築獎評審的那些年，她變成法蘭克的好友。法蘭克飛往紐約，在賀克斯苔博的追悼會上致詞，如同幾年前，他為與肺癌纏鬥多年、最後病故的穆象所做的，而法蘭克發現自己就站在皮亞諾設計的紐約時報大廈的會堂內，面對一群聽眾演說，腳下是他曾經幾乎有權設計的地方。近二〇一四年底時，他再次為了執行同樣的任務飛跨整片國土，這一次離開的是蜜德莉・佛里曼；這位策展人在一九八〇年代中葉為他的職涯帶來關鍵性影響，她在明尼亞波利斯的沃克藝術中心籌辦他生平的第一個大型回顧展，此後她和她的丈夫馬汀・佛里曼一直是他親近的好友。

最難受也無疑最突然的痛失，當屬彼得・路易斯，他在二〇一三年十一月二十三日因心臟病突發去世，享年八十歲。法蘭克飛往克里夫蘭參加路易斯的葬禮，地點在大學城（University Circle）莊嚴、金色拱頂的榮耀以色列猶太會堂（Temple Tifereth Israel），法蘭克受邀在那裡與美國公民自由聯盟（American Civil Liberties Union）主席安東尼・羅梅羅（Anthony Romero），以及剛卸下普林斯頓大學校長一職的雪莉・蒂爾曼（Shirley Tilghman）分別上臺致詞，普林斯頓大學是路易斯的母校，他把法蘭克設計的彼得路易斯科學圖書館捐贈給學校。即使在難得的時機，當法蘭克決定撰寫文章時，他可以寫出動人的字句，卻不喜歡事前準備好演說稿，偏好即席說話，仰賴他本身的溫暖胸懷、和藹可親，以及真誠，讓

自己順利做好。他看起來至誠無昧，清楚自己能夠傳遞誠懇之情，即使有一些猶豫和不連貫，在追悼會的場合通常已足夠。

路易斯的去世帶給法蘭克的震撼特別大，不管他對反猶太主義多麼敏感，他拐彎抹角提及自己猶太背景的次數多頻繁，那大多與焦慮和擔心有關，他從來不覺得走進猶太會堂是特別舒服的事，尤其是在講道壇前。他在讚詞的一開始說道，他總是預期路易斯會在他的葬禮上致詞，畢竟路易斯年輕好幾歲，而不是相反。「所以，我沒有做準備，」法蘭克說。他確定，若是路易斯，準會為他的追悼會備好致詞。他談及兩人經歷過的「不可思議的旅程」，在路易斯的關照下，設計他始終沒有成真的住宅，以及為凱斯西儲和普林斯頓大學設計的建築物，還有多次為古根漢不同的嘗試共同努力。「我愛這個人，所以現在我非常激動，」法蘭克說。然而，除了誇獎路易斯是絕對信任他的客戶，以及因此對建築的未來影響深遠之外，他終究無法說得更多。不像他為普萊斯所寫的頌詞，他在路易斯追悼會上發表的致詞，究竟沒有捕捉到路易斯那古怪、熱情、雄辯機智，以及堅毅個性的精髓。法蘭克與路易斯交情甚篤，混合著愛、敬畏、相似身世背景、熱切競爭心態等特殊因素，可是在送走路易斯的最後一程，法蘭克彷彿尚未來得及理清這一切。

法蘭克對失去朋友的傷心，從來不曾轉成絕望。如同以往，他的工作支撐他走下去，也繼續讓他感受到自己仍然擁有一大圈社交及專業人脈，假如死亡帶走一些成員，那麼似乎總會有新的人加進來。而在罕見的情況下，每當他需要從建築事務中抽離，也總會有幾樣事物可以讓他轉身投靠。他與菠塔開始定期出席洛杉磯愛樂的演奏會，善加利用他們與愛樂執行總監博妲及好朋友坐在一起的位置。建築本身

的成功，使法蘭克更容易把注意力放在音樂上，他不需要再擔心建築物有哪些問題，或者猜想別人會有什麼觀感。

他和菠塔經常在演奏會結束後隨著杜達美走進後臺探訪。鋼琴家艾曼紐·艾克斯（Emanuel Ax）這樣的朋友若來到洛杉磯與愛樂一起演出，法蘭克和菠塔會加入博姐和杜達美的行列，出席演奏會後在華特迪士尼音樂廳一樓帕提納餐廳舉行的晚宴。音樂家取代過去冰上曲棍球員在法蘭克生命中的位置，這些人盡是他所熱愛的、渴望與之連結的活動領域中的大師。他欽佩他的音樂家朋友，如同對曲棍球員朋友，不用比較輸贏。反之，音樂家朋友讚賞他是舉足輕重的建築師，而且他看不到一絲其他建築師偶爾投向他的羨慕。

二○一二年夏天，當法蘭克和菠塔同意為歐巴馬總統競選，在聖塔莫尼卡家中招待馬友友，主辦一場小型慈善音樂會時，音樂與建築以一種新形式融合。入場費的最低捐款額度是一萬美元。法蘭克對這個活動興奮不已，設法勸阻歐巴馬競選活動協調員打消原本在他家後院架設遮篷的主意。法蘭克希望在室內舉辦演奏會。法蘭克心裡躍躍欲試，想看看木條天花板的客廳聲響效果如何，以及移走大部分家具，換上摺疊椅後會是什麼模樣。二○一二年，他對歐巴馬特別熱衷，要等到一年後，當歐巴馬指派柯爾加入艾森豪紀念堂委員會，成為公開宣布反對他的設計的對手，他才會覺得失望，如果那談不上背叛的話。

在後院以雞尾酒歡迎貴賓後，七十位聽眾設法擠進客廳，大多數坐在略排列成半圓形的白色折疊椅上，背景是三座法蘭克的魚燈，還有拉斯查著名的好萊塢字樣絹印畫。現場沒有政治演說。法蘭克不想要有演說，況且裡面每個人都已經是歐巴馬的支持者。因此換成法蘭克起身告訴來賓：「我努力為大家

複製華特迪士尼音樂廳——所以，他來了。」然後邀請馬友友在半圓形的中央位置入座。馬友友跟法蘭克一樣，是專業領域中少數同時成為技藝精湛的音樂家和廣受歡迎名人的人，周圍環境似乎讓他看得出神。「所以這就是流動的建築？凍結的音樂？能夠來到府上真是無上榮幸。」他對法蘭克和菠塔說。

「我認為巴哈會是合適的曲目，」馬友友繼續說道：「他是音樂界最偉大的建築師之一。他寫了六首組曲，我想就演奏第三組曲，既然我們希望已經達成一半〔歐巴馬總統任期〕，所以我選了中間的號碼。」

他隨即演奏了巴哈組曲，聲響效果若沒有比法蘭克希望的更好，至少也一樣好。樂音清脆分明，卻帶有回響，法蘭克自從六十年前聽沃許彈奏他戲稱為「蓋瑞變奏曲」的曲目後就愛上巴哈，而音樂本身似乎重複了法蘭克在建築上的許多面向：複雜卻非不和諧，豐富的架構總是清楚可見，但總能提供舒適與美感享受。法蘭克為了艾森伯格的著作所進行的對話中，曾把大西洋院建案的設計過程跟巴哈相比：「我把它當作是在編寫《布蘭登堡協奏曲》，含有一個尾聲，但有漸層。隨著彈奏，音符不斷堆疊，然後轉入另一個八度。曲中加入不同的樂器，接著隨著樂章的呈現，樂性也跟著改變。」[8] 馬友友演奏的時候，法蘭克在第二排坐在博姐的旁邊，專注聆聽，臉上露出平靜的微笑。他在這棟房子住了長達三十四年，那一晚聽見馬友友的演奏，他以前所未有的方式體驗這個家。

法蘭克帶著支氣管感染的不適邁入二○一三年，迫使他取消歐洲和亞洲的行程。這場病使他受了驚嚇。八十三歲高齡，任何比輕微感冒嚴重的事情，都能將恐懼慢慢灌輸到他的身體，令他覺得這可能是永久衰亡的開端。結果不過是一場小病，到了一月底，他已經恢復強壯的體格，足以讓他有能力為菠塔規劃驚喜生日派對，她將在一月三十一日迎接七十歲。為了防範菠塔的懷疑，法蘭克在當天晚上排定一

場家庭聚餐，那是星期四，並且安排菠塔的妹妹從巴拿馬飛過來參加。過了兩晚，菠塔的生日結束後，菠塔答應兩個兒子的請求，隨同法蘭克到一家他們說在聖塔莫尼卡發現的新餐廳。當他們抵達餐廳時，菠塔最喜愛的一群人出來迎接和歡迎。她的家人、法蘭克的妹妹朵琳和前小舅子理查·史奈德，還有蓋瑞長年的支持者如卡瓦娜、作家約瑟夫·摩根斯坦（Joseph Morgenstern）、溫斯坦夫婦、巴比與瑪莉莎·薛佛（Malissa Shriver）。出席者還有雙子座平版印刷工作室負責人菲爾森和強尼·威爾（Joni Weyl），以及來自過去藝術團體的艾迪·摩斯、拉斯查和阿諾蒂。如同蓋瑞家族一般私人社交活動的情況，少有建築師同席，林恩夫婦、建築史家希薇亞·拉芬（Sylvia Lavin）、霍奇茲夫婦及他的合夥人Hsin-Ming Fung是少數幾位，還有一直是蓋瑞延伸家族一員的沃許。拉丁樂隊現場演奏爵士樂，山姆和阿利卓舉杯向他們的母親敬酒。「謝謝您生下了我們，」阿利卓說：「也謝謝您管好您的丈夫。」

這個派對跟菠塔為法蘭克安排的八十大壽一樣歡騰，只是整體上很不一樣。菠塔的派對氣氛活潑，小巧而私人，法蘭克的派對則是對他公眾形象的盛大慶祝。假如兩場生日會的差距，凸顯法蘭克與菠塔追求不同事物的程度，那麼這項差異甚至展現更多他們身為夫妻的長處。當個派對計畫者不亞於規劃其他事務，他們兩人熟知對方想要的是什麼，負責確實呈現那個想望，他們沒有興趣對兩人不同的渴望品頭論足。

至於法蘭克下一個重大生日，也就是八十五歲大壽，菠塔不需要插手規劃，慶祝活動預定於二〇一四年二月在畢爾包古根漢舉行。法蘭克認為安排家族旅遊，重返畢爾包古根漢美術館會是好主意，他在二〇一三年末告訴前畢爾包政府官員維塔德，他即將迎接八十五歲生日，他想在畢爾包跟家人一起慶祝下一個二月二十八日；維塔德在興建美術館過程中扮演關鍵性角色，自施工期起就為古根漢美術館服

務。*維塔德自願協助安排晚宴。「他說他不想要任何鋪張，」維塔德與畢爾包的同事都跟法蘭克想的不同。「每個人都說，如果他想在這裡辦，我們應該當作是對他的賀禮，並表達這座城市和巴斯克自治區對他的感激，」維塔德說。然後，新年前夕在家看電視的維塔德，看到巴倫波因指揮維也納愛樂，想起法蘭克多麼喜歡和欣賞巴倫波因，以及他所創立的西東合集管弦樂團，演奏者名單包含阿拉伯和以色列音樂家同臺演出。「我知道他們的交情，我想這會是給法蘭克的美好驚喜，」維塔德說。維塔德聯絡上巴倫波因，後者不能帶來他的樂團，不過表示他自己有空出席，還能演奏一曲向法蘭克表示敬意。巴倫波因在古根漢的禮堂，於四百名受邀嘉賓前演奏舒伯特的鋼琴奏鳴曲，接著在美術館圓形大廳內舉行晚宴。[10]「我知道法蘭克想要比較含蓄的方式，但對我們所有人來說，這是非常令人感動的，」維塔德說。法蘭克受寵若驚，激動情緒排山倒海。他從畢爾包發出的電子郵件寫道：「巴倫波因在美術館為我的生日演奏。我哭了。」慶祝八十五歲大壽，法蘭克享受了魚與熊掌兼得。他可以享受一份好心情，真心要求節制有度，然後可以享受熟知不能太認真聽信他節制要求的人，為他安排的精心慶祝活動。

維塔德與他的同仁在畢爾包安排的一個環節，是法蘭克的幾位專業同儕拍攝的一段祝賀影片，包括艾森曼、佛斯特、拉斐爾・莫內歐（Rafael Moneo）、雅克・赫爾佐格（Jacques Herzog）和阿爾瓦羅・西薩（Álvaro Siza），此外還有藝術家卡普爾、羅森奎斯特、歐登柏格（拿著一副雙筒望遠鏡拍攝，當作內幕笑話）、珍妮・霍爾澤（Jenny Holzer）和瑪莉娜・阿布拉莫維奇（Marina Abramović）等人。毫

*見第十四章。

法蘭克與巴倫波因交談（正前方，背對鏡頭），二〇一四年於畢爾包古根漢舉行的法蘭克八十五歲生日派對。右邊是維塔德。

不意外地，那些建築師態度恭敬，若硬要說是有一點提防。赫爾佐格用西班牙里斯卡酒莊（Marqués de Riscal）釀造的葡萄酒向法蘭克祝賀，法蘭克曾為該酒莊設計旅館。艾森曼說他喜歡把自己跟法蘭克想成兩輛賽車，「不管我的賽車跑得多快，前面總是有另一輛揚起塵埃，」他說道。藝術家朋友更加情感流露。「謝謝你讓美術館更新、更完善，提升成千上萬美術館訪客的體驗，」霍爾澤說。古根漢策展人卡門·吉曼妮茲（Carmen Jimenez）向法蘭克致敬，說他在畢爾包創造「世界史上一個里程碑」。卡普爾對法蘭克致詞說：「親愛的法蘭克，這些年我們看到你在玩，玩得無比認真，一直玩。八十五歲，還在玩。我說那真是精采人生的祕訣啊。」顯然古根漢開幕後的十七年來，光陰沒有淡化它對畢爾包及巴斯克自治區的價值，或者它身為建築作品的意義，巴斯克人對這座建築物的驕傲，跟一九九七年全世界帶著興奮心情轉向它時一樣沒變。法

蘭克的八十五歲大壽，從任何角度來看都像是凱旋的回歸，重返他人生最大成就的所在之一。他帶著喜

悅和飽足的活力返回洛杉磯。

縱然如此，日常生活仍帶來愉悅和挑戰。法蘭克和菠塔繼續住在聖塔莫尼卡的房子裡，雖然他們在

原本的車庫設置一小間套房，以備必要時提供給寄宿的幫手使用，目前為止他們尚未承認自己需要比兼

職清潔員和園丁更多的幫忙。他開著奧迪S6去工作，一輛具備機械增壓引擎的汽車，起初因一項鼓勵

著名風尚開創者和潮流創造者駕駛奧迪的計畫，而以借出方式取得，就他而言這項計畫顯然成功了，因

為在借出期限到期後，他對汽車的滿意度足以讓他向車廠買下。菠塔開著自己的ＢＭＷ上下班，就像大

多數洛杉磯的家庭一樣，他們無法想像足一人一車還要少的生活條件。

二〇一二年，法蘭克坦承自己晚上不再能夠舒適地在任何距離內開車，當他們需要出席晚宴或前往

市中心的華特迪士尼音樂廳時，就雇車和司機。大多數時候，他們會外出晚餐，通常是在附近布蘭伍區

豐盛的義大利餐廳「維森特」（Vicente's），或是住家附近聖塔莫尼卡的太平洋車，為萊思麗舉辦的

追思午餐會就在這家氣氛沉靜、木板裝潢的牛排館舉行。太平洋餐車跟任何洛杉磯的餐館一樣，與法蘭

克的設計感性大相逕庭，但這裡的優點是無比安靜、便利，而且端出的料理品質值得信賴。他們也在這

兩家餐廳做大多數招待活動。

要不然他們就在家享用外賣食物。二〇一四年夏天某一晚，法蘭克和菠塔在家裡招待一位朋友，桌

上擺的是他們最喜歡的一家威尼斯區餐廳的外賣壽司，晚餐進行到一半，房子裡的警鈴系統響起，起初

聲音斷斷續續，然後連續鳴叫，使對話變得困難。法蘭克打電話給保全公司，試圖解釋發生的問題，然

後等待了幾分鐘。那天是星期五晚上，家裡沒有助理、管家或祕書為他處理麻煩事。他等了又等，當操

作人員終於接通電話時，他懇求對方派一位維修人員過來。「我們只是一對老夫婦，獨自住在這裡，」他說：「你難道不能幫幫忙嗎？我們沒地方可去，也不可能這樣去睡覺。」[11]操作人員回答她會試試看，但不能保證。半小時後，法蘭克的嘗試顯然沒有成功說服保全公司，讓對方相信他和菠塔年事已高又沒幫手，警鈴問題釀成緊急事件。於是他繞過房子外圍，爬進上層建築底下的管線空間，找到警鈴電線，拆斷整個系統。他根本不如自己所形容的那般無助。

法蘭克和菠塔繼續開心地住在聖塔莫尼卡的家，可是他從未完全拋開為他們自己設計另一個新家的渴望，即使放棄威尼斯區計畫後依然如此。瑞特納在紐約雲杉街八號的華廈，為他安排了一套五十一樓的公寓，方便他造訪曼哈頓時使用，他和菠塔兩人享受住在那棟大廈裡的時光，向外眺望布魯克林大橋的景色。即使如此，仍不能滿足他想再次為自己設計一棟獨棟住宅的渴望，繼續與聖塔莫尼卡的房地產仲介找尋可能的建地。二〇一一年一月三十一日，他以七百三十萬美元買下阿德雷德道（Adelaide Drive）三一六號一棟粉紅色、西班牙殖民地樣式的老房子，俯瞰聖塔莫尼卡峽谷。[12]從他必須借錢在城市另一端購買二十二街的房子至今，他已經有了很大的進展。這棟房子透過一家叫做「阿德雷德地產」（Adelaide Properties LLC）的有限責任公司購得，地點在聖塔莫尼卡最佳街區最好的街上，靠近海邊卻相當安靜隱密。年度地稅帳單是六萬五千八百美元。

現有的老房子建於一九一九年，一九八〇年代經過大幅改建，拆除許多歷史元素。法蘭克沒興趣用既有的房子當作規劃的切入點，像他為之前的家做過的那樣，他把這個地方看成是拆舊建新的地，打算從剷平的建地開始做起，設計一棟全新的建築物。他認為拆毀老房子重新開始會相對簡單，在他看

來，沒有值得保留的部分。聖塔莫尼卡保護主義者的看法相反，而且還有一個簡短的推進計畫，想把房子北側相對未經修改的部分登記為一處歷史地標，如此不僅會規定法蘭克必須予以保留，也會給市政府地標保護委員會權利去審核法蘭克對其他地上物的設計。到了最後，無論是出於真的確信這個地標指定申請的理由過於薄弱，還是害怕面對審定法蘭克是否有能力創造與其餘的西班牙殖民地樣式房屋協調的新建築，出現尷尬的爭論，總之該委員會拒絕批地標指定。法蘭克可以隨心所欲發揮。

他和菠塔對於搬家仍有一點舉棋不定。畢竟，等新房子落成時他都快九十歲了，那個年紀的人若要搬家，都傾向搬到輔助照護機構，而不是特地設計的獨立客製化住宅。此外，搬離二十二街的家，也會把挑戰帶入現況當中，那就是思考這第一個家的未來應該怎麼辦。然而，他理解自己可損失的很少：不像威尼斯區哈丁大街的房地產，一棟法蘭克·蓋瑞宅邸座落在聖塔莫尼卡最搶手的街上，在任何情況下都會很值錢。他意識到，不像威尼斯區的情況，進行施工對他比較有利。他和菠塔如果決定不搬進新家，總是可以轉手賣出，或許還能獲得一些利潤。實在沒理由不做決定。

法蘭克將大部分分設計工作交給兒子山姆。這個計畫最吸引人的地方是，它將提供山姆掌控建案的重要經驗，讓菠塔實際成為兒子的客戶，整件事背後有法蘭克支持他的妻兒扮演好他們的角色。讓每個人開心的是，過程進展得非常順利。山姆有了擔任某種設計顧問角色的法蘭克，發想出蓋瑞式的計畫方案，以大型對角木板作為形成架構的基礎，令人隱約想起法蘭克早期作品和近期作品中的元素，例如路易威登基金會美術館的底層結構。房子的絕大部分由玻璃構成，少了巴黎路易威登基金會美術館的弧形「帆」或鋼桁架；這棟房子比較像大規模的山林小屋，鑲上木框的平板玻璃以不同角度設置，再排入更大的組合布局，當中各個玻璃板交疊，形成一大片玻璃牆。外觀明顯是一棟豪華別墅，雖然室內僅設計

幾間房間，另外還規劃訪客用的獨立區塊，假如法蘭克和菠塔需要，也有讓他們總是不想用的寄宿幫傭使用的住宿空間。山姆的一些設計細節，讓人想起二〇〇八年在倫敦海德公園搭建的臨時建築「蛇形藝廊」（Serpentine Pavilion）。*作為測試山姆能力的考驗，法蘭克幾乎把所有設計和監督這棟獨棟建築的責任交給他，而法蘭克對成果感到欣慰。法蘭克認為，山姆靠努力取得監督這棟宅邸建案的權利。到了二〇一四年底，施工順利進行，法蘭克特別滿意計畫的發展，至於轉賣新房子的念頭則暫擱一旁。

半世紀以來的執業，法蘭克幾乎沒有丟過任何東西，他囤積的存檔庫大到難以用數量龐大來形容。他事務所的紀錄資料裝滿幾百個箱子，裡面有舊的記事簿、邀請函、招標文件、日曆、信件、通話紀錄，以及凡走過他祕書辦公桌的每一張紙。有一些是誇獎，例如烏拉圭建築師拉斐爾・維諾利（Rafael Vinoly）手寫的短箋，寫於二〇〇〇年他第一次造訪畢爾包後，上面寫著：「我從來沒有看過任何事物如此強而有力，如此明智知性，如此包容萬千。你讓我的生命變得更美好。」其他有些文件不怎麼討人喜歡，他們震驚地說：「你所放棄的機會，原本可以創造一個享譽全球的品牌象徵……我們不相信一座在西班牙的建築，無論多麼出名，可以將你放在可能與亞曼尼或勞夫羅倫同等的地位。」存檔資料中也有亞瑟・理曼（Arthur Liman）寫於一九八七年的信件，他是「伊朗門事件」庭審的首席律師，加州國會議員梅爾・萊文（Mel Levine）感謝法蘭克寫信抗議奧利佛・諾斯（Oliver North）的證詞，諾斯正為販賣軍火給伊朗的非法計畫，以及利用所得支援尼加拉瓜叛軍辯護，由於巴拿馬是菠塔的祖國，法蘭克和菠塔認為這項政治議題

法蘭克回覆道：「從才華洋溢的同行口中聽到這樣的看法，真的很棒。」比方說 Fossil 手錶代理商的信函，他們對法蘭克構想手錶的初步草稿後改變主意決定中途放棄案子感到憤怒。

特別緊急。

與政治相反的存檔範疇的另一端，收藏著一系列難得的照片，那是法蘭克在一九七〇年代為洛杉磯的工業建物拍下的紀錄，當時他有點受到友人拉斯查的啟發；攝有油井架、工廠、伐木場和倉庫的照片集，是法蘭克紀錄影響他的事物的一些罕見例子，而不是直接吸收放入自己的建築中。法蘭克也保留了編輯葛雷登・卡特（Graydon Carter）的邀請函，邀他出席二〇〇五年《浮華世界》的奧斯卡派對；美國演員工會的來信通知他，在《辛普森家庭》中的「演出」，為他在二〇〇五年賺進一千八百二十五美元、二〇〇七年三十四點三二美元，並成為工會會員；還有一封他在二〇〇〇年寫給美國建築師協會的有禮信函，勸促協會頒發最高榮譽美國建築師協會金獎給葛瑞夫。（法蘭克於前一年的一九九九年獲獎。）雖然他一般來說會支持同儕，而且經常像老朋友菲力普・強生一樣採取行動，彷彿把自己視為某種教父，可是他的合議本能在一九八七年寫信給英國地產開發商彼得・帕倫博（Peter Palumbo）時遭滑鐵盧，他婉拒帕倫博的請求，後者請他寫信支持備受爭議的建案，在倫敦市中心興建史特靈設計的後現代主義風格辦公大樓「波特麗一號」（No.1 Poultry）。「我無法鼓起足夠的信念，來讓自己有說服力，」法蘭克向帕倫博坦承，將真誠放在忠誠之上。「我只是對現在必須回歸過去以因應未來的意含有疑問。這是非常個人的觀點，卻深植在我內心深處。」

*二〇〇〇年起，蛇形藝廊每年委託過去不曾在英國打造任何公共建築的知名建築師，設計一座臨時的夏季展館。其他設計過蛇形藝廊的建築師包括赫爾佐格與德梅隆、李伯斯金、庫哈斯、伊東豐雄、彼得・祖姆特（Peter Zumthor），以及西薩和愛德華多・索托・德・莫拉（Eduardo Souto de Moura）師徒組。

法蘭克也存了成百上千頁電話日誌，比方說二○○四年四月某個下午的紀錄上，寫著布洛德、布萊德・彼特、馬歇爾・羅斯和馬贊的來電，還有三名建築評論家、一位美術館館長、他的某位醫師，以及打電話來要錢的某人。有一封一九八四年七月二十一日法蘭克寫給老朋友沃爾曼的信，婉拒沃爾曼的請求，為即將舉行的導覽列一張法蘭克在洛杉磯最喜歡的事物清單。他的回覆全文寫著：「你也知道我整天都在工作。我來事務所工作，然後我回家陪我的家人。那就是我做的事，也是所有我喜歡做的事。我是一個停不下來的工作狂。我自我毀滅之前，幫幫忙吧。」

二○○○年，麻州劍橋家事法院法官貝莉・溫格・布爾絲汀（Beverly Weinger Boorstein）寫信給法蘭克，詢問是否能考慮成為該郡法院新大樓的建築師，因為「你似乎尚未建過『正義之殿』」，〔而且〕再也沒有比讓這個聯邦郡地率先引領全國重新思考美國法院設計更教人雀躍的事」。法蘭克回覆：「我真希望我母親還健在，讓我可以把妳的信寄給她看。她會為我感到驕傲的。無論如何，感謝妳的來信詢問。妳所言完全正確。我們還沒有建造過『正義之殿』，理由是運作這些事的官僚體系怕極了像我這樣的人。」

意義更加重大的是成千上萬與設計建案相關的繪圖、文件、模型，無論完工或未建的。許多建案各自發展幾十個大小和比例不同的模型，案子的總數共計數百件。儘管比較舊的繪圖和文件可以利用科技數位化，近期的建案則由數位形式開始創造，事務所的模型即使是透過數位系統三維列印科技製作，仍是會占用實際空間的具體物件。單是儲藏這些東西本身就是負擔。很久以前，存檔資料庫就已經超過事務所收納空間的負荷範圍。

到了二○一四年，法蘭克分別在三個不同的地點租用倉庫空間，一年花費近百萬美元。光是儲存這

些存檔內容，就占去事務所一般管理費用的很大部分。但這項花費的好處相當有限，因為存檔從來沒有完整編入目錄或排列。偶爾會有紀錄事務所發展的學者借用，例如回溯到一九八〇年代，蜜德莉·佛里曼早期在沃克藝術中心籌辦的回顧展，以及二〇〇一年一場更大型的展出，將法蘭克的作品填滿整個紐約古根漢美術館，由佛里曼以客席策展人的身分主導。*此外，二〇一四年，菲德列克·米蓋胡（Frédéric Migayrou）在巴黎龐畢度中心策劃的法蘭克建築生涯回顧展，與路易威登基金會美術館開幕剛好同一時間。這些策展人是多位研究者當中的幾位，他們全都在不同時期篩選過舊資料，過程中協助給予這些不停擴展的存檔素材某種程度的整齊樣貌。展覽及相關的目錄，更不用說其他利用這些存檔資料所撰寫的法蘭克作品相關書籍，都是充分的證據，證實法蘭克盡可能留下每一條痕跡的做法並不愚蠢。不過，他不確定這樣可以持續多久，特別是事務所極為活躍的業務，代表存檔資料的分量將會繼續擴張。每個月不是只有倉庫的租金要付清，也有更多東西要存放。

* 古根漢美術館的展覽跟沃克藝術中心的展出一樣，皆由法蘭克的事務所負責策劃，為蓋瑞建築事務所發展至該時期最正式且最完整的回顧，該項展覽也為美術館創下最多參觀人數的紀錄。吸引關注的不只是組織、陳列的模型和繪圖，還有場地布置的戲劇性效果。法蘭克自古根漢圓頂的天窗懸下多片鋁製細長網幔，讓人憶起他早期用過的圍籬鋼絲網，並將網幔繫在萊特的原形建築斜坡步道上。令人好奇的歷史小事件是，該次展覽的主要企業贊助商是安隆公司（Enron），展覽結束後幾個月，安隆因會計舞弊事件破產。在古根漢發布的新聞稿中，安隆執行長傑佛瑞·史基林（Jeff Skilling）讚美法蘭克投身於「創新成果」的精神，形容該特質為「安隆在審核傳統商業設想時，每天所追求的一種特質。我們很高興協助展出法蘭克·蓋瑞的天賦才能」。安隆宣稱受到法蘭克的創意的啟發，沒有為法蘭克帶來任何好處，因為該公司的「創新成果」最後被查明為會計欺詐，史基林被叛重罪遭送聯邦監獄。

法蘭克不時試著從龐大的資料儲存當中丟掉些東西，但有時候只是使問題更加複雜。有一次，確信阿布達比古根漢美術館不會有進展後，法蘭克下令把該設計巨大的室內模型丟掉，他覺得把儲藏空間用在一座不太可能興建的建築的特大號模型上沒有意義。模型處理掉不久，原本休眠中的興建案竟開始顯露復甦的跡象。假如古根漢一案真的會繼續，那麼事務所只能自行吸收時間和成本，製作另一組模型。

多年來，法蘭克一直找機會與策展人、美術館館長、大學、拍賣會，以及可能的顧客，談論關於存檔去向的每一種可能情況。光是存檔物件的分量，加上法蘭克不認為自己的立場適合提供一大筆捐助基金來支持維護，使大學對這個機會興趣缺缺，否則可能會欣然接管法蘭克所有物的寶庫。他考慮過一件一件拋售，可是這麼一來會淹沒市場，反而使物品的價值大幅削減。更何況，這不只是關於金錢價值的事。假如某建案呈現不同發展階段的各種模型，分別被幾位買家擁有，那麼存檔物件的學術研究價值也會削弱，使該建案的演進變得無從考查。許多簡單的厚紙板模型之所以有價值，主要原因是它們歸屬於一整套模型的一部分，呈現法蘭克的構想如何從一開始的概念，演變成最終的設計。然而，展現整個進展需要占用許多空間，這就是為什麼大部分博物館的法蘭克作品展，如二○○一年古根漢和二○一四年龐畢度中心的大型回顧展，都只為每一件建案陳列一組模型，而不是以一系列的模型一步步展示法蘭克的發想如何發展成真。二○一五年後半，於洛杉磯郡立美術館展出的重現版龐畢度中心回顧展，法蘭克說服館方提供更多空間，以容許展示某些建案的演變過程。不過，即使是那些模型，也不過只是大量歸檔素材的鱗毛一角。

就某方面來說，歸檔素材中最大的一件物品，就是唯一沒有被儲藏在倉庫裡的東西：二十二街一○○二號的聖塔莫尼卡原始住宅。不管法蘭克和菠塔最後會搬到阿德雷德道或待在二十二街，終究必須

處理這棟舊房子。在法蘭克看來，不太可能也不特別希望把房子賣給會住在那裡的買家，就算找得到那樣的買家。那棟房子就是法蘭克本人，從哪個角度看都是，很難想像其他任何人，甚至是欣賞這棟房子的人，實際住在裡面。他的兩個兒子對這棟房子有著濃厚的情感，可是誰也不想成為童年住家的管理人，他們都想住在屬於自己的房子裡。把二十二街一〇〇二號改裝成住宅美術館也需要花錢，另外還要諸多照料。一棟房子不像裝箱的繪圖和滿架子的模型，它需要持續維護，而這需要金錢和時間。

這些年來，法蘭克的友人嘗試為這個問題提出解決辦法。二〇〇八年，科夏列克勾勒出藍圖，想將所有存檔素材轉給博物館和研究中心，提議蓋蒂信託基金（Getty Trust）提供所需資金，買下法蘭克全部的模型。按照科夏列克的計畫，法蘭克會捐出他的繪稿，當代藝術館則提供格芬當代館，即二〇〇九年法蘭克舉辦八十歲生日派對的場地，作為永久的陳列地點。此外，這個方案包括將法蘭克在聖塔莫尼卡的住宅保留下來，開放民眾參觀。

之後，一九八五年曾聘請法蘭克設計波士頓大樓的地產開發商柯恩*想到辦法，在內陸鋼鐵大廈設置蓋瑞博物館，該建築物為芝加哥著名的摩天大廈，SOM建築設計事務所設計，一九五七年完工，業主是柯恩。法蘭克特別欣賞這座建築，二〇〇四年開始擁有一小部分權，那是他曾幫助一些芝加哥投資者所帶來的獲利，他一度希望那些人出資修復它。情況相反，那些投資者以一定的利潤把大廈轉賣給柯恩，後者樂於重新與法蘭克建立友誼，稍微提高法蘭克的股份，並提議原本大廈內的銀行大廳將會是設置蓋瑞博物館的好地點。到了最後，什麼也沒發生──也許這樣剛好，因為很難解釋為何在離洛杉磯

* 見第十二章。

遙遠的城市，一棟由其他建築師所設計的大廈，會是放置蓋瑞存檔資料的合理地點；不過，當柯恩決定翻新大廈時，法蘭克為大廳設計了一個全新的接待處玻璃櫃檯。繼續持有一小部分他認為是偉大的現代派地標之一的地產，令他自豪。

在芝加哥設置一小間博物館的構想被擺到一旁後，柯恩告訴法蘭克，他希望找出其他方法協助解決存檔素材的問題。他提議，他的公司買下一間洛杉磯的倉庫，比起法蘭克那時租來儲藏所有存檔材料的商業倉庫，那會是更加經濟實惠的收納空間。科夏列克那時剛離開最近期的工作、華盛頓特區赫胥宏美術館（Hirshhorn Museum）館長一職，法蘭克轉告柯恩並建議，既然科夏列克熟悉蓋瑞存檔資料庫的各種疑難雜症，也許值得聘請他策劃有效的計畫。法蘭克喜歡自己能夠當「撮合者」的這個想法，為兩個朋友安排他希望有所互益的關係。

結果不盡理想。科夏列克邀來蓋瑞的另一位老朋友溫斯坦，兩人構思出來的不是在柯恩預定購買的新倉庫空間內編製目錄和排列物品的簡單計畫，而是更加繁瑣的方案，打造全功能的法蘭克・蓋瑞博物館。那不符合柯恩心裡的打算。柯恩解雇科夏列克，將法蘭克置於兩位好友爭執之間的尷尬位置。這很像幾年前他陷入的情境，當時他把另一位擁有大量資源的朋友彼得・路易斯，與美術館館長克倫思拉攏在一起，希望路易斯會是克倫思所有需求的拯救者，最後卻造成兩人嚴重不和。*那時兩人的關係至少持續了幾年；柯恩與科夏列克熬不過幾個月就拆夥了。

法蘭克急切地不想因為這件事失去任何友誼，小心修補與科夏列克和溫斯坦的關係，再三確認一切只是他們與柯恩的商業爭議，不會影響他們與他的友情。反觀柯恩，如果說他有點反覆無常的話，倒是繼續成為法蘭克生命中忠誠的存在，比起客戶，更像是集贊助者、粉絲和朋友於一身。身為熱愛航海的

人，柯恩請法蘭克設計一艘客製化帆船，預定在緬因州的船廠鑄造。在某個時間點，柯恩告訴法蘭克說他計畫打造兩艘同款式的帆船，一艘供他在東岸行駛，另一艘讓法蘭克停泊在洛杉磯[13]；在另一個時間，他又說那艘船將會是舉世無雙的設計，他想要在東岸航海一陣子後，穿過巴拿馬運河航進洛杉磯。他想把船命名為「霧」，沿用法蘭克現有帆船的名字。這艘船預定於二○一五年完成，可是柯恩尚未想好長期保管計畫，儘管他告訴法蘭克，他打算把船停泊在瑪麗安德爾灣的加州帆船俱樂部，也就是法蘭克成為會員的地方，好讓法蘭克可以經常駕駛。

柯恩和法蘭克繼續為存檔問題想辦法，到了二○一四年底，法蘭克深入探討購買一間洛杉磯市中心的倉庫，當作儲藏設施使用的可能性，讓蓋瑞建築事務所免於持續支付租金的負擔。不過，仍然有幾家機構提出可能收購的興趣。蒙特婁加拿大建築中心（Canadian Centre for Architecture）創始人菲麗絲·蘭伯特（Phyllis Lambert）過去有收購多位建築師存檔素材的經驗，包括艾森曼的，她在二○一四年來拜訪法蘭克，提議他將部分存檔物品放到蒙特婁，以表示他對自己加拿大出身的重視。蓋蒂信託基金也提議收購一部分歸檔素材，就算不是完美的解決辦法，至少能提供協商的基礎，以及將部分歸檔物品移往布蘭伍區蓋蒂園區的可能性，其地理位置緊鄰聖塔莫尼卡。法蘭克繼續在支付儲藏空間的租金、缺乏簡單的解決方案，以及享受多位有意願者的窮追不捨，三者之間拉扯。

山姆肩上逐漸加重的責任，還有陳日榮的缺席，都讓法蘭克難以躲避事務所未來走向的問題。韋伯

* 見第十四章。

是唯一自事務所較早的發展階段留下來的資深設計合夥人，可是其他幾位年輕的建築師，包括大衛‧南、德瓦拉賈、鮑爾斯都逐漸擔起更多職責，布萊恩‧阿莫斯（Brian Aamoth）和賴瑞‧泰伊（Larry Tighe）也以日漸提升的自信管理建案。雖然法蘭克偶爾會叨唸他們每個人，但是他打從心底喜歡他們，也尊重他們的工作。他的抱怨雖然不好，但似乎比較像是一種隨著年紀增長，出現得更頻繁的性急和易怒。八十五歲的他比以往更加急躁，也更快感到疲憊。繼陳日榮之後，他也有一點警惕，不讓任何人看起來像最受寵的兒子。

儘管如此，事務所裡仍有兩位建築師，在他心中占有特別的地位。其一當然是他的親生兒子山姆，一開始法蘭克抱著懷疑看他成長，之後則懷著莫大喜悅看他茁壯。山姆的態度低調、輕鬆，小心自己的舉止不要像明顯的繼承人。他給人的印象總是繼承他父親溫暖的性情，但沒有太多像他父親那樣的焦慮。另一個人是梅根‧洛伊德，法蘭克相信她有能力運作任何事。身為耶魯大學畢業的建築師，她具備的設計技能因為擔任法蘭克的辦公室主任及蓋瑞科技的執行長而少有機會發揮，但她要是成為幾位經營合夥人之一，那些技能可是無價的。

法蘭克賦予事務所比較資深的建築師合夥人的地位，儘管當中沒有人擁有任何股權，如同過去格林夫和傑佛森所持有的。一旦菠塔如法蘭克所指定的繼承事務所的擁有權，山姆當然會有實質上的股權。法蘭克多次與合夥人開會討論事務所的未來，從未有決定性的結果。「我們唯一決定的就是，我們喜歡一起工作，」山姆說。[14]

事實的真相是，事務所的未來是法蘭克喜歡討論，但不喜歡決定的主題。就這個議題而言，任何一個決定不只會排除其他選擇，也會提醒法蘭克，在他仍然繼續全職行程、每天工作、到世界各地出差的

階段，一切要戛然終止。他的健康狀況多半良好，尤其是對一名八十五歲的男士來說，目前還不是時候改變現狀。

二〇一四年初，韋伯主動向法蘭克提出組織一群投資人，以三千萬美元收購蓋瑞建築事務所的想法。法蘭克兩度考慮把事務所賣給大型企業，最近一次的候選者是奧姆尼康集團（Omnicom），這家控股公司旗下有數家廣告和傳播公司，包括當時由法蘭克的朋友阿內爾經營的 Chiat/Day & Arnell 品牌顧問公司。三十年前，阿內爾經營的主要業務為製作建築書開始，他就陸續出現在法蘭克的生命中，還協助出版法蘭克的第一本專刊。阿內爾在邁入二十一世紀第一個十年的中期階段，曾給予法蘭克一些關於事務所管理議題的建議，對他來說，「法蘭克似乎像是品牌經營的王者」。[15] 阿內爾認為大型企業只會越來越有興趣將自己的形象，與建設世界中真實的地點連結，而沒有人比法蘭克更適合推進世界各地的事業。

「我認為這是水到渠成，」阿內爾說：「法蘭克做過家具、工業設計，而且本來可以推進世界各地的事業。」阿內爾確信，奧姆尼康會為法蘭克帶來穩定的企業客源，相對地也會把「我們這個時代最有創意的頭腦」加入奧姆尼康的組合中。

法蘭克認為，類似轉賣給奧姆尼康集團的交易，會是為家人累積大量現金又不需要放棄控制權的辦法。[16] 最後，雖然奧姆尼康集團執行長莊任（John Wren）與法蘭克見了面，兩人相見甚歡，奧姆尼康卻發現法蘭克的事務所與他們經營的業務有多麼不同，決定不繼續進行這項交易；能夠衡量建築產業的經濟參數過於不確定，建築業務的債務問題也令人擔憂。這樣的結果也是好事。蓋瑞建築事務所可能變成大型集團旗下的子公司，這樣的概念怎麼看都與法蘭克一直以來所期許的一切背道而馳。若沒有與阿內爾的友誼，也沒有他向來想跟朋友建立商業合夥關係的渴望，實在很難相信法蘭克會認真考慮這樣的選

項。如果奧姆尼康的交易圓滿達成，無論他的銀行裡會進帳多少，法蘭克都不太可能可以用過去的方式繼續管理他的事務所，或者他會欣然接受需要報備的董事會。何況奧姆尼康沒有紀錄可證實，它曾在廣告和傳播產業之外支持過任何創意工作者。＊建築不是一般的商業，蓋瑞建築事務所也不是一般的建築事務所。

韋伯的提案不同：這個計畫會把主導權放在下一世代的建築師手中，那個法蘭克一直在培養的世代。法蘭克婉拒。他表示，部分原因是因為他不需要那份收入[17]，而且他覺得估價太低，僅是他與奧姆尼康洽談的賣價的百分之二十。[18]不過，法蘭克也想到，對他而言最好的主意，或許不是做出任何決定。「我們一致同意，沒有法蘭克·蓋瑞，就沒有蓋瑞事務所，」大衛·南說道：「法蘭克就是事務所。」[19]代表沒有了法蘭克，事務所就不存在。這裡將會有一群才華洋溢的建築師一起工作，隨著時間過去，他們將無可避免開始創造不同的作品，也許會冠上不同的名字。

大衛·南想到的一個可能情況是遵行沙利南的腳步，沙利南是美國現代派建築師中少數跟法蘭克一樣，以評論家評為重要作品的建築獲致廣受歡迎成就的建築師。沙利南於一九六一年驟逝，他的事務所在其他合夥人的領導下繼續創作出優秀的作品，合夥人將事務所重新命名為ＫＲＪＤＡ（Kevin Roche, John Dinkeloo & Associates），因為沙利南曾表示不想要自己的名字與非他設計的建築有任何關聯。法蘭克尚未下定決心，是否要把自己的名字掛在繼續經營的事務所上，至少不是在現階段，繼承的問題仍感覺相當抽象。一如沙利南所體會過的，法蘭克強烈感受到，他的同仁應該要能夠待在一起，接手的新一代建築師都必須承擔起他們自己定義出來的角色。他覺得自己需要做的，是繼續增加他給予年經合夥人的責任分量，以執行新的工作。山姆主導蓋瑞建築事務所最新公益建案之一、瓦塔（Watts）的受虐兒

收容所的簡報，還有德瓦拉賈與日落大道混合用途興建案的客戶合作得有模有樣，皆令法蘭克驕傲。不過，法蘭克沒打算要去任何地方，所以他認為，選定任何一位年輕建築師作為領導人，或者事先制定走向未來的架構，都會是一大錯誤。他們全都是優秀人才，也非常忠誠地想留下來，法蘭克對這群人有信心，他們總會有辦法思索出未來的路。

──────────
＊事實上，奧姆尼康並非總是支持廣告界的創意工作者。二○一一年，奧姆尼康從阿內爾親手創立的公司開除了他，兩年後將阿內爾的公司整體關閉。

21 在巴黎回顧過去和展望未來

二〇一四年秋天，路易威登基金會美術館竣工，十月底，一場合乎法國重要文化機構高規格的盛會，以及吸睛的時裝發表會所帶來的耀眼風采，隆重為美術館慶祝落成揭幕。關於這座建築是否適合布洛涅森林的論戰，即使沒有完全被遺忘，也被忘了大半，儘管LVMH集團決意將碩大、閃亮版的著名LV花押字如巨大的珠寶別針般放在正門口的舉動，仍像清楚的提醒：無論這個興建案帶來多少文化福利，終究是商業大力贊助的計畫。法蘭克跟那些對花押字提出抱怨的評論家一樣，別無選擇。好消息是，這塊額外增加、金光閃閃的名牌，沒有影響他建築的力道。建築本身的營造，大多沒有妥協之處，除了有幾個奇怪的室內細節，主要出現在一些支承鋼桁架連結室內牆壁的地方。若要針對美術館做批評，那就是展覽廳周圍、環繞展覽廳的各個陽臺及屋頂露臺的動線，可能令人產生困惑。不過，這是一種良性的混淆，比較像是不確定哪一條最明確的路線，可通往下一個迷人的空間或眺望臺，而不是會令人焦慮、感覺在迷宮裡迷了路的那種混淆。樓梯、手扶梯和電梯總是在附近。

法蘭克在巴黎待了一星期，開幕當天，氣氛有點像國事訪問。他與菠塔，隨行的還有山姆和妻子喬依絲、阿利卓和妻子凱莉、法蘭克的妹妹朵琳，以及其他幾位蓋瑞事務所的跟班，包括梅根‧洛伊德、洛夫夫婦、菲爾德及他的同伴和女兒，一行人全部投宿喬治五世四季酒店；法蘭克在大廳「上朝」，通

常是跟記者見面，進行連續召開的訪問。他的巴黎之行，以一場記者會和美術館參觀作為開場，接著是幾場個人訪問，然後按時完成足以累倒年輕人的緊湊行程表。這一次他似乎比平常擁有更大的耐心，去年他展現出的瞬間暴躁行為已不復見。他比較像是幾年前的法蘭克，成功會見媒體，用他低調、羞怯的態度迷倒記者。他的精力太過旺盛，致使他在巴黎無法對任何人大聲嚷嚷，而且他肯定不能否認，他得到的讚譽正是他夢寐以求的。當他在酒店大廳看到音樂人菲董（Pharrell Williams）及隨行人員走過，打斷某一場訪問時，乍看之下，就好像另一個他被名人吸引的活生生例子，他這類行徑已經讓朋友們取笑了幾十年。「嗨，菲董，」法蘭克說道，跳起身問候對方。「法蘭克。」前一天已經接受私人導覽，參觀路易威登基金會美術館的菲董，反倒表現得像法蘭克才是最大牌的名人，而不是他。「你的建築物真了不起，」他告訴法蘭克：「走過它，感覺就好像穿過你的心。」

美術館正式的開幕典禮在星期一晚上舉行。不過，在此之前有幾項特別為法蘭克舉辦的活動。星期六上午，阿諾特邀請法蘭克帶他瀏覽剛在龐畢度中心開幕的蓋瑞生涯大型回顧展，展期特地安排與路易威登基金會美術館的落成同一時間。法蘭克覺得這是個難熬的體驗，不是因為阿諾特，而是在那個時刻，他最不想做的事情就是回首過去，尤其是看到那些因某種原因從未實現的案子。無論有多少根據證明，巴黎的成就仍然不夠強烈，不足以帶領他跨越回顧時湧現的不安全感。「看到我所有以前的東西，把我嚇壞了，」那些過去的舊傷口全歷歷在目，」法蘭克說道：「它激起很多情緒——為什麼我不這麼做，為什麼不那樣做。」[1] 他接著敘述一些早期的作品讓他回想起的微不足道的小事。

那天晚上，阿諾特和他的家人在路易威登基金會美術館的餐廳安排內部的私人晚餐，讓阿諾特一家有機會在正式開幕前試吃主廚的料理。法蘭克是主賓，他帶來幾位為了開幕慶祝而飛過來的朋友，包括

女星凱瑟琳・凱娜（Catherine Keener）及他的律師葛蕾瑟。在場共有十五人，晚餐前後，他們在空蕩蕩的美術館裡瀏覽、拍照，連阿諾特的舉止也跟遊客沒兩樣，用手機拍了一張建築物的照片，還叫他的兒子跟法蘭克站在建築物前合影。一行人參觀了美術館的紀念品店，細看法蘭克為路易威登設計的、價值三千七百七十五美元的皮包，外形宛如一個扭轉的立方體*，然後他們參觀陳列著美術館建築展覽的展廳，策展人米蓋胡將這個路易威登建築展與龐畢度展覽的數個模型，以呈現設計的演進過程，這是空間受到較多限制的龐畢度在陳列方面無法提供的奢侈。

隔天晚上，洛夫在香榭麗舍大道上的侯布雄法式餐廳（L'Atelier de Joël Robuchon）主辦了一場餐會，宴請法蘭克及他的家人，還有其他幾位貴賓，包括爵士鋼琴家賀比・漢考克（Herbie Hancock），豐盛的美味晚餐從八點半一直進行到午夜才結束。翌日，法蘭克和菠塔，以及同樣為開幕前來的紐豪斯夫婦，共享恬靜的午餐。正式的開幕活動從當天晚上七點開始，阿諾特、法蘭克和法國總統歐蘭德分別在典禮中致詞。

法蘭克幾乎從來沒穿過有領襯衫，更不用說繫領帶，當晚他破例穿上一套深色西裝，搭配白色襯衫

* 屬於紀念新美術館設立的一部分，商店窗戶也飾以法蘭克設計的金屬緞帶，該包款是LVMH集團委託設計的其中一款，鼓勵設計師利用知名的路易威登商標創作新商品。除了法蘭克之外，路易威登也曾邀卡爾・拉格斐（Karl Lagerfeld）、辛蒂・雪曼（Cindy Sherman）、克里斯提安・盧布登（Christian Louboutin）、川久保玲和馬克・紐森（Marc Newson）等人合作。

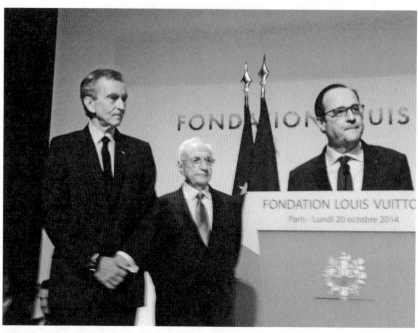

阿諾特、法蘭克和法國總統歐蘭德於路易威登基金會美術館揭幕儀式，二〇一四年十月二十日。

和淡藍色領帶。他站在講臺上，身旁是阿諾特和歐蘭德，「能夠受邀與阿諾特先生一起玩，實在是莫大的榮幸，」他說。法蘭克最愛的動詞所呈現的隨性，與那個場合的嚴肅形成對比，這就是眼前這位建築大師最令人鍾愛的模樣。「你們都知道阿諾特先生是個傑出的商人，可是能與他憑著直覺一起玩真的很棒，因為他也是個藝術家。謝謝，謝謝，謝謝。」歐蘭德問候法蘭克，他說：「法蘭克‧蓋瑞，您熱愛法國。」接著他形容這座建築為「一座為文化而建的水晶宮，獨一無二的建築，一項才智、創意、科技的奇蹟」。歐蘭德繼續演說，將這座美術館連結至巴黎的歷史，為它冠上與艾菲爾鐵塔同等的高位。

揭幕儀式後是為四百位嘉賓準備的饗宴，他們享用綴有白松露的栗子湯、小牛排，以及焦糖西洋梨，佐以白馬堡的二〇〇

五年小白馬（Le Petit Cheval）和二〇一一年伊更堡（Château d'Yquem）葡萄酒，兩家酒莊皆為阿諾特所持有。藝術界和時尚界的上流人士也前來共襄盛舉，包括《VOGUE》總編輯安娜·溫圖（Anna Wintour）、卡爾·拉格斐、傑夫·昆斯、高古軒、佩斯畫廊創辦人艾恩·葛林契（Arne Glimcher）、紐約現代藝術博物館前館長葛蘭·羅瑞（Glenn Lowry）和麥可·高文（Michael Govan）。法蘭克帶來事所大多數的合夥人，還有他的朋友與家人，因此他的親友團多達數十人。

他們一行人直到凌晨一點過後才返回喬治五世四季酒店，還在酒吧裡多待了兩個小時閒聊。法蘭克意識到，不管他的職涯會繼續往前延伸多遠，可能都不會再有像今晚這樣的盛會，而他顯然準備要好好享受當下。他真心感受到歡慶的喜悅，卻不禁懷疑自己的感覺，他傾向擔憂的個性根深蒂固，至少有一些在巴黎的時光擔心著自己為何無法更放鬆地享受。「我希望我可以像應該做的那樣享受它，」他說道：「我希望我可以變成那樣的人——至少一個小時。我希望我可以處在人們為我打造的地方。我想要受歡迎，但我無法相信這一切。」[2]

榮耀法蘭克的活動隔天仍繼續，法蘭克和他的家人受邀到愛麗舍宮午餐，歐蘭德總統在那裡頒贈勳章，宣布他現在起是榮譽軍團勳章指揮官（Commander of the Legion of Honor）。兩位男士用英文對談了兩個小時，歐蘭德總統深入了解他的背景，這點讓法蘭克相當佩服，對方甚至提及法蘭克童年有段時期住在小鎮蒂明斯。他們談論政治的熱忱不比建築來得少，聽到歐蘭德總統表示關心歐洲的反猶問題時，法蘭克尤其感到欣慰。法國總統也告訴法蘭克，他注意到希拉蕊·柯林頓近期出版的著作中，引用法蘭克的建築來比喻更加敏捷且富創意的外交政策。*法蘭克喜歡歐蘭德，說他發現歐蘭德「不那麼假惺惺——沒有胡說」。[3]除了家庭成員，法蘭克唯一邀請來與總統共進午餐的賓客是比亞斯，他認為比

亞斯對於接受愛麗舍宮的款待會特別驕傲。餐會結束後，法蘭克的座車緩緩駛出總統官邸的庭院，他看到比亞斯正漫步離開，形成穿著雨衣逐漸遠去的孤獨小身影。他請司機停車，接著跳出車外，跑過去擁抱比亞斯。

法蘭克不禁回想起他第一次到法國的旅行，安妮塔同行，他當時對巴黎所知甚少，對一般歐洲建築也相當陌生。他記得比亞斯在他抵達後，馬上帶他去參觀聖母院，那是他第一次走進哥德大教堂，聽到葛利果聖歌，也是第一次開始思考建築構造如何能夠既穩重又充滿戲劇性。他明白法國對自己多麼重要，因為這裡教他開始用徹底不同的歷史深度和廣度去看建築，這裡讓他不僅體驗了仿羅馬式和哥德式大教堂的力量，也感受到柯比意廊香教堂的詩意，後者至今仍感動著他。現在，他可以向法國答謝。他為這個國家設計了最重要的新建築，並接受總統頒予的榮耀。

他也受到評論家讚揚，或者說起碼大多數是如此。奇怪的是，幾位英國評論家似乎都不怎麼喜歡這座美術館：《觀察家報》的羅文・摩爾（Rowan Moore）評寫這座建築若刪掉玻璃帆會更出色；《衛報》的奧利佛・溫萊特（Oliver Wainwright）形容它是「過度工程化的瘋狂放縱」。[5]《建築評論》雜誌（Architectural Review）的艾里斯・伍德曼（Ellis Woodman）形容這棟建築物，「就我所知的範圍，在空間上和結構上都極其浪費」[6]，平面圖「分解過度，彷彿在挑戰種類的數量」，並且點出令人混亂的室內動線，無疑是這座建築最弱的面向。向來敏感的法蘭克，似乎把注意力放在更多負面評論上，勝過其他許多正面的看法，例如喬凡尼尼在《紐約時報》撰寫的文章中把該美術館描寫成「一艘立體主義的帆船」[7]，為法蘭克職涯「大成」，或是《洛杉磯時報》克里斯多福・霍桑（Christopher Hawthorne）的佳評，他說路易威登基金會美術館是「生涯晚期燦爛奪目的成就」[8]，儘管霍桑同時質疑該建築物是否可

以視為億萬富翁任性的舉動，渴望一座「新鍍金時代的私人博物館」。藝術史家厄文·拉芬對贊助與建築的關聯並不陌生，沒有被這座建築是由阿諾特特委託且出資的觀念所困擾，反而在縱情無度之中發現了愉悅。他在為美術館建築特展撰寫的展覽目錄中寫道：「蓋瑞畢生創作的兩大主題，魚和帆船，納於單一創造物之內——路易威登基金會美術館。兩者的融合是一個取代建築本身的神話般造物。訪客被帶往驚奇永無止境的狂喜國度，在那裡，每一步都是新穎、眩目的奇境。」[9]

評論家的意見似乎分成兩派，一派是像拉芬和喬凡尼尼，把這座建築視為法蘭克生涯的顛峰造極之作，另一派則認為這件作品簡言之就是用力過度，與法蘭克早期的作品比較評賞過後，似乎是增加誇大作風而非新鮮創意，有一點像晚年的畢卡索或萊特。馬汀·菲勒（Martin Filler）在《紐約書評》撰寫的文章中讚美法蘭克的影響力和高度媲美密斯·凡德羅，但發覺巴黎這座美術館「明顯缺乏靜謐從容」[10]，他尤其不欣賞外露式構造物，認為裸露的手法完全是個錯誤。

然而，把內部結構外顯的概念，可回溯到法蘭克最早期的作品，就許多方面來說，他貫徹如一。路易威登基金會美術館儘管視覺效果引人入勝，有些地方感覺像純粹、旖旎的物體，其他地方則像一件尚在建造中的作品；光滑表面與原始構造並置，讓人回憶起法蘭克最早期的住宅設計，以及他對「未完成

＊提及的內容載於希拉蕊·柯林頓回憶錄《抉擇》（Hard Choices）頁33，利用建築當作國際關係的比喻。她寫道：「我把老建築比作希臘帕德嫩神廟，線條乾淨，規矩明確。支撐它的棟梁——少數大型機構、聯盟和條約——格外堅固。現在，我們需要為新的世界創造一種新建築，比較像法蘭克·蓋瑞更甚於正統的希臘古典主義。」法蘭克高興得把一本希拉蕊的書放在私人辦公室的咖啡桌上，長達好幾個星期。歲月不饒人，即使最偉大的殿堂也無以遁逃，

狀態）的喜愛。「冰山」展示廳的部分，亦讓人回想起許多他較早的建案中堆疊不齊的盒狀空間布局。

若撇開碩大的規模、恣意張揚的形式和路易威登基金會的雄心壯志，形容法蘭克實際上透過設計，做到將早期、中期的蓋瑞融入在晚期的蓋瑞之內，藉此回顧職涯的過去、同時向未來推進，其實並不誇張。

米蓋胡策劃的在龐畢度中心的展出，不是二○一四年秋天他在巴黎唯一的回顧展，他自己也設計了另一個回顧展，其具體呈現正是路易威登基金會美術館。

法蘭克和家人繼續從巴黎前往西班牙，預定接受另一份殊榮：二○一四年阿斯圖里亞斯親王藝術獎（Prince of Asturias Award for the Arts），菲利普六世國王親自於奧維耶多（Oviedo）頒獎。蓋瑞一家人在頒獎典禮的前一天抵達時，法蘭克已經筋疲力盡，以為自己在第一個行程之前，有幾個小時可以小睡一會兒。他脫下外衣，躺下睡覺。二十分鐘後，他被一通電話吵醒，通知他有一場記者會等著他出席。

他別無選擇，只好起身更衣前往現場，有沒有小睡都一樣。

第一位記者提問：關於許多批判他的建築為光彩奪目的奇觀，勝過實用建築的說法，他作何感想。這一回，他疲累得顧不了禮節，他直接豎起中指。一陣尷尬的沉默，然後另一位記者問道，「象徵性」的建築物是否會繼續成為各大城市的特色。比起面對第一位提問者，法蘭克拿出多一點耐心回答問題。

「在我們生活的這個世界，今天所打造和建造的一切百分之九十八純粹只是垃圾，」他說：「沒有設計美感，對人文或其他任何事物沒有尊重。然而，偶爾有一群人做些特別的事。非常少見，可是老天爺，饒了我們吧。我們全心全意做我們的工作……我與尊重建築這項藝術的客戶工作。所以，請不要問類似那麼愚蠢的問題。」*

現場剛好有人捕捉到法蘭克豎起中指的畫面，很快地，照片傳遍整個網路，當然還有他的話。他事後為自己的無禮道歉，歸咎於疲勞所致，但認為沒有理由撤回他的意見。畢竟，他確信大多數建築物**是**很糟糕，而大多數人都不想承認周遭的平庸。「這就是為什麼我用了鋼絲網，」他說。

那是一次微不足道的事件，好笑多過不光彩，而且主要是一個提醒，顯示法蘭克的名氣已經達到顛峰，以至於他的一舉一動都會受到關注。人們在議論紛紛之中錯過的是，法蘭克在精疲力盡的情況下試圖傳達的問題：相對於實際的營造工作，建築被視為一種人性化的追求、一種藝術事業、一種文化活動的比重應該是多少？而即使當我們以崇高的目標從事建築時，它又該擁有多少影響力呢？[11]

那些是法蘭克所重視的議題。建築有責任為你擋風遮雨，可是法蘭克堅信，假如這就是建築的全部功能，那麼它的意義可說是微乎其微。若建築既可以為你擋風遮雨，又能激發你的情感，如此方有作為。他認為，如果更多人從這個角度去看建築物，那麼他們對周遭環境的容忍度就會減少，繼而有更高的意願去要求更優良的產物。法蘭克從來無法將他的建築，與人們對其所產生的情感反應做切割，而他對自己作品的情感連結，大多來自想要用作品去取悅別人的渴望。有時候，那似乎是對他而言最重要的事。菲力普·強生無疑觀察到這一點，當他對波拉克談論法蘭克時，他說：「事實上，你喜歡它和我喜

＊西班牙《世界報》（*El Mundo*）引用法蘭克說的話，寫道「今天所打造和設計的一切百分之九十八純粹只是垃圾」，他所使用的「設計」兩字，讓他的話聽起來像是試圖譴責他的建築師同行，而不是公開指責那些非建築師所忍受的劣質建設環境，事實上後者才是他原本想傳達的意見。他認為自己的話遭到刻意的錯誤引用。

歡它這件事，比他自己喜歡它，更能令他滿足。」[12]

　　法蘭克不是禁慾主義者，完全只為取悅他人而工作。雖然他想要對那抱持懷疑的父親證明自我價值的渴望一直緊緊跟隨著他走過人生，也在艾文過世多年後仍然激勵著他，他創意的抱負卻扎根於更深層的源頭，勝過證明自我的需要。不過，他依舊渴求外在的肯定。他不是霍華德．洛克；他熱切關心人們的想法，而且儘管一直以來被視為爭議性人物，他卻總是更加急切想要滿足他人，而非對別人大為憤慨。對法蘭克．蓋瑞來說，單就新穎所帶來的震撼，本身並不足夠。他總是想要那份驚喜，起碼達至某種程度，含有愉悅感和滿足感。

　　法蘭克視一部分的自己為類似搭築情感連結的傳道士。「我那時尋找著一種方式，在三維物體內表達情感，」[13] 他對波拉克提到畢爾包，不過他很可能指的是他所有的作品，從早期的住宅到中晚時期的音樂廳、博物館和公共建設，從 Tiffany 珠寶到家具椅子，還有他的教學，全都朝著同一目標努力：鼓勵人們透過建築和設計，獲得人們期待以藝術來達致的同一種情感牽繫。可是，這麼做不會使法蘭克．蓋瑞從建築師變成藝術家；同理而論，有能力在雕塑作品中創造別具意義空間感的塞拉，也不可能從藝術家變成建築師。蓋瑞的反駁「不，我是建築師」，一直以來都是標準答案。他挪用藝術的技巧，卻總是應用在建築的基礎問題，比方說，創造可為特定目的妥善運作的物體、營造工作完善、與周遭世界建立有意義的關係。一路走來，他的每一步都憑直覺引導更甚於數據資料，儘管數位軟體在他的工作中扮演關鍵角色，他的建築從來不是被科技所驅動。對他而言，科技一直都是工具而不是結果，一種從他腦子裡把創意取出來，落實到現有世界的方法。一切的起點總是在他的頭腦裡，存於想像當中，他總在找方法努力向前，找到新的方式製造空間，新的手法製造形色。

那個新方法一直是屬於他的獨創發明，從來沒有預想過會成為一個系統，或者是所有建築應該遵照的模型：他會是第一個同意，許多當代建築問題的解決辦法就是每個人都不要開始學他的設計。針對蓋瑞向來設計的奇特、舉世無雙的建築，一般最常聽到的批評是，它們很難變成典範，還有一座由蓋瑞式建築所打造的城市將一片混亂。事實的確如此，因為蓋瑞式設計從來不是預設為指導所有建築師應該如何執行的處方籤。蓋瑞的雕塑式建築之所以成功，至少就一定程度而言，取決於其他建築師沒有實踐同樣的事。他的建築物稱得上包羅萬象，但絕不是複製用的原型。蓋瑞建築全是為愉悅感、為思想，以及實用性質，而創造的建築作品。

法蘭克對創新的執念往往招來另一種誤解，就是誤以為他對歷史上的建築漠不關心、甚至懷有敵意。事實上，真相存在於相反的那一面：他的建築立足在對過去建築的通曉之上，更不用說喜愛了，他與歷史沒有斷離太多，因為他找到一種不同的新方式來表現與歷史的承接。史特拉汶斯基的著作《音樂詩學》（Poetics of Music）是法蘭克最喜歡的書之一其來有自，因為史特拉汶斯基清楚表示，他的創作大部分要歸功於過去，而且他不把自己的音樂看成是革命；《音樂詩學》以史特拉汶斯基在哈佛諾頓講座發表的內容為基礎，他的創作像蓋瑞一樣，往往被當作是鄙棄所有前人創作的代表。「我堅持，把我視為革命者是錯誤的，」史特拉汶斯基寫道：「論及革命就是談到暫時的混沌。可是，藝術與混沌是相反的事物……讓我們來釐清彼此：我是第一個察覺到，最精緻和最偉大的作為，背後的驅動力是大膽嘗試；故更加有理由不能未加思索，就將冒險之勇用來為混亂服務，並把想望奠基於不計代價製造轟動的欲望之上。我認同大膽精神；我對此毫無設限。但同樣地，隨心作為所策劃出來的危害也沒有極限。」[14]

史特拉汶斯基論述的是，偉大的藝術並非隨心所為，而是源自知識與紀律的顯像，運用創新、大膽

的手段，在現實約束的範圍內發揮作用和創造新類型的規矩。史特拉汶斯基的作品往往被誤解為吵鬧，貶抑為刺耳不和諧的樂音；法蘭克經常被誤解成創造變化無常的形式以煽動混亂的人，如同艾森豪紀念堂一案的反對者對他的指控*，而他對於產自個人突如其來念頭的建築，從來沒有多少耐性，值得他琢磨的，是能回應規劃與建址限制的創造物。他尋找的向來不是從限制中解放的自由，而是應對限制的新方法。以索金的文字來形容，他的作品並非找尋「一個替代的體系」15，而是「為舊形式注入新生命的氣息」，與史特拉汶斯基有同感──「發揚傳統，用以創造新物」。16

就像時裝設計師亞歷山大‧麥昆（Alexander McQueen）說過的，「你必須摸透規矩，才能打破規矩。這就是我存在的意義，毀掉規矩，但留住傳統」。17法蘭克‧蓋瑞希望他的作品能賦予傳統一些生氣，而不是使其消失殆盡。法蘭克總是認為，要成為新穎，不代表否認古老，正如要成為永恆，不代表否認新穎一樣。所有藝術的最高境界都是，既能定錨於藝術所屬的時代刻度，又能超越該時代刻度；如同馬克斯‧拉斐爾（Max Raphael）在關於史前石洞壁畫的文章中所描述的發現，「藝術創作最近乎完美的狀態，取決於藝術所屬的時空，同時超越該時空至最遠的距離，進入永恆。」18

史特拉汶斯基為蓋瑞的感性提供另一個洞見，他定義音樂「不過是連續的意欲衝動，朝一個靜止的定點聚集」19；同樣地，蓋瑞一直追求達到某種程度的堅定，即使並非總是簡單或表象的舒服，也不曾刻意追求、創造令人不安的作品。假如他作品的氛圍不屬於傳統形式的靜謐，也不會藉機引起人們的不安、無所適從或困惑。如同史特拉汶斯基，他尋求透過一條不同的途徑，達到傳統式的結果：以建築來說，這意味著呈現出視覺及感覺的正當性或自然，與令人不平靜完全相反。不可否認，蓋瑞建築稱不上一般所謂的寧靜，可是它們有辦法激起同樣的心曠神怡的感覺。

蓋瑞的作品從另一個角度來看也屬於傳統，他利用混凝土、具體形式來創造有意義的感官體驗，這種手法一度被視為創造任一建築體驗理所當然的唯一辦法，但在數位科技及虛擬空間的時代，早已被取代。在這種情況下，他仰賴雕琢真實具體的材料，來創造真實具體又獨一無二的空間，而不是使用數位科技來產生具體事物的影像、打造虛擬的空間，或者創造出一種可以被無限複製的外形，蓋瑞是老派的建築師，如同史特拉汶斯基是老派的作曲家，或羅森伯格是老派的藝術家一樣。他從未企圖利用科技來創造某種不存在於實體世界的實物的幻象。他創造的建築皆是真實的具象存在，並且應用古老的建築工具，如比例、光線、材料、尺度和空間，來創造感官體驗，且昇華至藝術的境界。

「創造的本領，從來不是自動降臨在我們身上。這項才能總是與觀察入微的天賦緊緊相扣，」史特拉汶斯基寫道[20]，再進一步連結他與法蘭克兩人的感性，「而真正的創造者，之所以獲得公認，是他總是有能力在身旁周遭、在最尋常卑微的事物之中，找到值得關注的要素。他無須關注美麗的風景，他無須被稀世珍寶所包圍。他不需要踏出尋找『發現』的旅程：新發現總是唾手可得。他唯一需要做的，就是環顧身旁四周。熟悉的事物，到處可見的事物，都能吸引他的目光。」

而環繞蓋瑞建築的周遭環境，雖然可能與他正在設計的不同，卻總是會影響他及他正在創造的物體：畢爾包的大橋和河川，曼哈頓下城雲杉街八號附近的威爾伍斯大樓，柏林的巴黎廣場。最重大的影響當然是洛杉磯本身，由便利產生的粗野地景，由汽車、倉庫、工廠、標誌及涼臺殖民地式建築構成的景象，在在吸引著法蘭克的注意，激發他去創造新的空間和新的形狀，設法了解洛杉磯看似混亂的新樣

* 見第十九、二十章。

式，以及蘊含其間確鑿不移的深厚力量。那些空間和形狀所代表的意義，不是他可以定義的。假如建築像音樂，可提供一些形式上的指示，比方說某種空間在本質上屬於喧譁和生氣勃勃，而其他的比較嚴肅和鬱悶，類似音樂裡的某種速度和音調，然而這些指示不能定義作品的意義，或者判定我們將會有何反應。如同偉大的音樂、文學或繪畫作品，蓋瑞的建築可以激發無數的聯想和感受，而建築本身最大的獻禮，不在於它誘發的具體細節，而是在於它如何影響我們的深度、穩實和微妙之處。事實上，儘管蓋瑞創造形式之力勢不可擋，他卻不強迫我們用他的眼光去看這個世界。他的建築物超越了他自己的故事，如同任何偉大的藝術家、作曲家、作家或影片製作人的作品，往往超越他本身的故事一般。所有藝術作品都誕生自創作者的生命，可是其中最傑出的作品擁有一種根本的力量，帶領我們轉向內在，繼而將這些作品所傳達的內容，內化成我們自己的體驗。蓋瑞的建築引發各種解讀，這些解讀對我們自身的生命和感受所帶來的啟示，就像對法蘭克‧蓋瑞的一樣深遠。

有一次，法蘭克的建築完成時，他受邀談論關於他的設計程序和創意發想的來源。他描述了許多趣聞，可是他表示，到最後一切都是取決於客戶、現實限制、他的知識與直覺如何交織在一起的結果。而這不是他可以預測得到的；他唯一知道的是，這不可能簡化成一套方程式，而他也從來不相信他的創作可以根據單一的精準理論來闡述。對法蘭克而言，選擇創作這條路，就等於接受你不知道那個過程會帶領你走到何方。法蘭克絲毫不受這樣的未知困擾，反而總是因此覺得無拘無束。

「打造一棟建築物，一開始，我不知道結果會如何。」他說：「如果我了然自己去向何方，我肯定就不會去做了。」[21]

誌謝

沒有一本書是一人獨力完成的成果，特別是這樣的一本書更是如此。我花了一輩子書寫關於建築的文章，報導某人的作品與描寫他的人生有天壤之別，而我自己跟著探查法蘭克‧蓋瑞相關資料的進展，也持續學習到書寫傳記的技巧。因此，在此對其他傳記作家表示謝意，感覺是天經地義的事。我從英國傳記作家西賽爾（Lord David Cecil）等過去的作家，以及我們這個時代的傳記作家學習，包括羅伯特‧卡洛（Robert Caro）、尚‧斯特勞斯（Jean Strouse）、理查‧艾爾曼（Richard Ellmann）、大衛‧麥卡勒（David McCullough）、梅納德‧所羅門（Maynard Solomon）、華特‧艾薩克森（Walter Isaacson）、亞當‧貝格利（Adam Begley）、羅恩‧徹諾（Ron Chernow）、史戴西‧席芙（Stacy Schiff），以及馬克‧史蒂文斯（Mark Stevens）和安娜琳‧史汪（Annalyn Swan）等人，受益匪淺。

當然，我最感謝的是本書的主角，以特別的慷慨與友善付出他的時間和精力，因為已有協議在先，他不能對書寫文字有任何編輯權力，使一切更值得注意。這本傳記經過他的「授權」的意思是，法蘭克‧蓋瑞在我的考證工作方面與我共同合作，但不是在經過他的許可或檢閱的情形下，書寫出來的內容。

如我在本書開頭所提的，法蘭克‧蓋瑞與我已經斷斷續續對談逾四十年，當我開始進行這項計畫時，試圖將我們的談話變得更有規律，從他的童年推至今日，進行人生大事件的回顧似乎很重要。有史

以來第一次，我錄下我們的對話。努力走過記憶的煙霧，並非當總是易事，尤其當那些回憶不都是快樂之事；而我對法蘭克‧蓋瑞的感激無以言喻，感激他願意走過這一段冗長的過程，還有每次我登門造訪他在洛杉磯的住家時，都會專程為我淨空一些他過擠的行程。這些年來，我們在他的辦公室、住家、餐廳，以及飛機上相處過無數個小時，有時候是跟他的家人及同事一起，但大多數時候往往只有我們兩人。有一回的對話在他的帆船「霧」號上進行，由建築師林恩掌舵，航程從瑪麗安德爾灣開往馬里布再折返。另一場則在巴黎的喬治五世四季酒店大廳進行。儘管我喜歡洛杉磯許多新潮餐廳的熱鬧哄哄，可是像蓋瑞一樣，我也漸漸欣賞和喜歡太平洋餐車，就算不是為了室內裝飾，也是喜歡環境的安逸與寧靜；在那個離他聖塔莫尼卡的家不遠的老式餐廳，我們曾一邊談話一邊享用連我自己也數不清楚有多少次的早餐、午餐和晚餐。蓋瑞的溫暖性格總是無所不在，機智亦然。可能是在太平洋餐車的某一次對話中，他告訴我說他替這本書想到一個完美的書名：「你應該叫它《高柏格談高柏格》（Goldberger on Goldberg）。」

我們的會話總是言之有物，雖然回顧所有的筆記本，我訝異自己成功照著原定計畫，以時序談論人生的方式來進行訪問的次數多麼稀少。而這是有理由的。一如許多順利持續在職場上活躍至晚年的人，法蘭克‧蓋瑞大致上可說是活在當下的人，最能夠自在地談論他正在做什麼事，或者說得更確切一些，他希望下星期、下個月、明年將會做什麼事情。回首過去不是他最喜歡做的事。因此，幾乎每一次我們見面，都會以一段關於他現在正在思考的事的討論作為開場，唯有當他完成所謂的「暖機」，才會開始投入他的記憶裡。我會提起這一點，完全是因為這個習慣透露出蓋瑞根本上的一個面向：儘管他對自己的人生和成就感到驕傲，他的驅動力卻是來自下一步，他不想活在過去。

與他最親近的人同樣大方分享他們的時間和想法。我對菠塔‧蓋瑞致上深深的謝意，她總是以眾所周知的瀟灑自若，回應我每一個請求。阿利卓和山姆‧蓋瑞，以及他們的妻子凱莉和喬依絲，也始終待人溫暖且不時給予幫助；此外，朵琳‧蓋瑞‧尼爾森為她的父母和外祖父母，提供大量的洞見與觀察，還有描繪出一家人生活在洛杉磯橫跨幾十年的重要回憶。這項寫書計畫剛開始的時候，朵琳招待我到她家，享用一頓美好的晚餐，我們在那裡仔細瀏覽了家庭相簿。當我們發現我們兩人都會前往巴黎，出席二○一四年路易威登基金會美術館揭幕儀式時，她帶著一個剛發現的寶貝飛越世界，只為了拿給我看她母親的古董盒型綴飾，裡面裝著幾張她與她哥哥小時候的照片。

法蘭克的前小舅子、昔日的律師及現在的好友理查‧史奈德，以及懷斯曼，特別大方爽快分享他們的透徹觀察，這件計畫案中最重要的喜悅就是我們逐漸加深的友誼。能夠認識他們兩人，是我的特殊榮幸。重要的是，蓋瑞希望我能與他的前妻、理查‧史奈德的姐姐談談，理由是「你不應該單方面從我這裡聽到故事的經緯」，而安妮塔‧布雷納回絕我的請求拒談關於她前夫的事，令我遺憾。感謝理查‧史奈德的幫忙，我相信書中關於他們婚姻的敘述相當公平。

法蘭克‧蓋瑞的事務所就如他的家人一樣鼎力相助。梅根‧洛伊德在這個計畫的歷程中，給予不計其數的協助，我深深感激她在各項安排上的幫助、她敏銳的見解，以及她親切的態度。法蘭克的助理們：史蒂芬妮‧琵茲歐妮（Stephanie Pizziorni）、珊曼莎‧梅席克（Samantha Messick）、黛安娜‧沃德（Diana Ward）和艾珂恩，都有禮且快速回覆我頻繁的請求，還有喬依絲‧辛（Joyce Shin）及吉兒‧奧芭赫（Jill Auerbach），協助在蓋瑞建築事務所無限擴展的存檔資料及照片檔案中導航。蓋瑞現在和過去的許多建築同仁，以其他方式提供協助，包括撥冗談論他們與蓋瑞的共事經驗：我由衷感謝韋伯、陳日

榮、蜜雪兒・考夫曼、大衛、南、魯博維奇、阿莫拉賈、德瓦拉賈、格林夫、傑佛森、克拉格特、鮑爾斯、泰伊、Tensho Takemori、薛登、珍妮佛・葉爾嫚（Jennifer Ehrman）、馬贊。沃許不只是前同事，過去六十多年來一直是法蘭克・蓋瑞生命的一部分，他也一樣慷慨分享過去寶貴的回憶。

法蘭克・蓋瑞的個人與職業生活之間的界線，有時會模糊至透明的程度，這種方式適合他。有一些最重要的訪談，來自於那些跟法蘭克在私人和專業兩方面皆有關聯的人，最顯著的就是與已故的彼得・路易斯的談話。二〇一二年，我曾在他紐約的公寓度過一個美好的下午，聽著他詳述沒有實現的住宅，以及其他蓋瑞委託案的故事。此外是克倫思，我曾在紐約及他位於威廉斯鎮的非凡宅邸中，談論他與蓋瑞如何齊力創造畢爾包古根漢美術館，故事精采程度足以結集成書。在任何情形下，一晚與博姐的談話都是一種愉悅的享受，而一邊享用美酒一邊談論法蘭克・蓋瑞，更是美妙至極的體驗。同樣地，在巴塞爾市外威察園區的一場午餐會令人愉快，費爾包和我在威察設計博物館及周遭的建築物中度過一個難忘的下午。辛蒂・普立茲克在芝加哥親切款待我，談論她最喜歡的主題之一——法蘭克・蓋瑞；麥可・提爾森・湯瑪斯親切歡迎我造訪他在邁阿密海灘由蓋瑞設計的新世界交響樂團中心的書齋，我們在那裡針對他的建築師暢談了好幾個小時。菲爾德、洛夫、科夏列克、溫斯坦、柯恩、沃爾曼、阿內爾、馬歇爾・羅斯、瑞特納、紐豪斯夫婦、伊莉絲和已故的格林斯坦、菲爾森、威爾、拉芬夫婦、維塔德、比亞斯、卡瓦娜、馬汀和已故的蜜德莉・佛里曼，都是蓋瑞的好友，其友誼始自專業合作，漸漸轉為溫暖的私人友好關係，每個人都部分享重要的記憶與觀察，還有林恩，既是蓋瑞的合夥人建築師，也是航海的同伴。我從與下列人士隨性的談話或正式訪問中受益良多：布洛德、諾曼・里爾（Norman Lear）、阿諾特、克拉維瑞、芭比絲・阿爾頓・湯普森、海恩斯、南茜・魏斯樂、吉妮・曼西尼（Ginny Mancini）、

高文、哈莉堤、佩雷茲、艾倫・海樂（Alan Heller）、弗拉托、溫瑞、尼克・凡德波姆（Nick Vanderboom）、約翰・伯漢（John Burnham）、保羅・艾倫・史蒂芬妮・巴隆、芭芭拉・古根漢（Barbara Guggenheim）、甘芭、哈特利・蓋洛德、蜜雪兒・德米莉（Michele de Milly）、菲麗帕・波絲金（Philippa Polskin）、馬修・泰特鮑（Matthew Teitelbaum）、洛斯卡佐、洛可・西西里安諾（Rocco Siciliano）、艾爾・崔維諾（Al Trevino）、布羅根、薩洛蒙、迪勒，以及卡蘿・柏奈特。無論目的是不是為本書進行正式訪問，跟多位建築師及其他撰寫法蘭克・蓋瑞的評論家談話，無不讓我受益良多。我誠心感激霍桑、已故的賀克斯苔博、索金、奧盧索夫、亞歷山大・加文（Alexander Garvin）、奧利維亞・波西耶（Olivier Boissière）、柴爾茲、艾瑞克・歐文・摩斯、薩夫迪、馬克・拉卡坦斯基（Mark Rakatansky）、泰格曼・瑪格麗特・麥卡利（Margaret McCurry）、賈桂琳・羅伯森（Jaquelin T. Robertson）、史特恩、湯馬斯・菲佛（Thomas Phifer）、保羅・馬西（Paul Masi）、史考利，以及已故的菲力普・強生。艾森伯格尤其最大方同意我引用她傑出著作《Frank Gehry談藝術設計×建築人生》（Conversations with Frank Gehry）的內容；而曾製作已故導演波拉克執導的紀錄片《速寫法蘭克・蓋瑞》的蓋佛爾，為本書提供影片剪輯用的訪問文字全紀錄，並分享了製作影片過程中的回憶，我為此無比感謝。

在法蘭克・蓋瑞的生命中占有重要一席之地的那些藝術家，也給予這個寫書計畫大力協助。我想特別感謝一九六〇年代洛杉磯藝術圈的幾位主要成員：艾迪・摩斯、彼得・亞歷山大、阿諾蒂、伯蘭特、迪爾、拉斯查、阿爾本斯頓。他們每一位都詳細跟我談論蓋瑞，另外還包括紐約藝術家羅森奎斯特。我對每一位藝術家心懷感激，同樣地，我也感謝《天堂的叛逆者》作者菲莉普，親切分享了她當年書寫法蘭克・蓋瑞的筆記。我一定要對南加大、哈佛大學、蓋蒂研究所（Getty Research Institute）的文管員和

圖書館員致謝，所有的人都為這項計畫提供前置作業上的主要協助。

身為住在紐約的作者，原本旅居洛杉磯幾個月，對我而言似乎是進行這項計畫合乎邏輯的事。

我選擇反向操作，來回奔波於兩座城市，不是因為我想利用本書的研究工作填滿美國航空公司的口袋，但是

儘管實質結果肯定如此，而是我想與法蘭克・蓋瑞進行的幾十次訪談需要分隔開來，為了他的行程，也

是為了讓他的頭腦保持清醒。我不希望任何一方對談話的對象產生厭倦感。在洛杉磯缺少一個屬於自己

的地方，使我有時候得投宿飯店，但通常是受惠於朋友的款待，我在此倍感榮幸地感謝他們：羅伯特・

布克曼（Robert Bookman）；托比亞斯・邁耶（Tobias Meyer）和馬克・佛萊徹（Mark Fletcher），他們

的作品「巴夫與漢斯曼宅」是思考洛杉磯建築的完美場所；瑪莎・德・勞倫蒂斯（Martha De Laurenti-

is）和蘭迪・薛曼（Randy Sherman）在班尼迪克峽谷（Benedict Canyon）的熱情款待，顯然沒有因為我

頻繁造訪而淡褪。對於他們的大力相挺，我有無限特別的感激。

回到東岸，我也要感謝一群好友，包括查理・凱瑟（Charles Kaiser）、史蒂芬・拉特納（Steven Rat-

tner）、克利佛・羅斯（Clifford Ross）、喬爾・佛萊希曼（Joel Fleishman）、丹恩・羅賓維茲（Dan

Rabinowitz）、佛拉爾帝夫婦（Pamela and Peter Flaherty），他們與法蘭克和我的研究都沒有直接關聯，

可是與他們難忘的對話，幫助我在籌備這本書的那些年，得以專注於自己的思考。

我極其幸運地在二〇一〇年遇見派屈克・科瑞根（Patrick Corrigan），他是我在帕森設計學院（Par-

sons The New School for Design）建築評論講座的學生。當科瑞根在二〇一一年取得建築碩士學位後，放

棄馬上展開自己的建築執業職涯，同意與我一起執行本書的研究工作。從二〇一一年後期至二〇一四年秋天，直到建築執業的呼喚強烈得無法抗拒，他一直是這項寫作計畫受歡迎的常客，他彙整資料、排列檔案、圖片查證，有時候甚至執行訪問作業，全部以最專業的態度完成。他的知識和判斷力一直是本書不可或缺的部分，這些能力讓他不只是一位研究者，也是精明的讀者及感知靈敏的評論家。他的貢獻是無價的。時至今日，科瑞根肯定跟我一樣對法蘭克‧蓋瑞了解透徹。我可以真心地說，就很多方面來說，這本書是我的，也是他的著作。

許多年前，撰寫另一本著作時，我很幸運有安‧克勞絲（Ann Close）擔任我的編輯，她那總是讓人覺得包容的溫柔智慧和聰穎眼光，對本書的完成更加重要。能夠再次與她攜手合作是一件愉快的事，同樣地，跟她能力無可比擬的助理安妮‧艾格絲（Annie Eggers）及艾力克斯‧托內堤（Alex Tonnetti）共事也很愉快，他們協助整理許多最後的細節。此外，特別榮幸借助彼得‧曼德森（Peter Mendelsund）的才華，擔任本書英文版的封面設計師，我長久以來一直很欣賞曼德森的創作。

我的經紀人亞曼達‧爾本（Amanda Urban），過去多年來協助我進行許多計畫案，沒有一回像這次一樣得付出這麼多，我對她無限感激，一如往常，感謝她積極和支持的投入。她鼓勵我接下這份計畫，而她對本書的熱忱在整個過程中不曾削減一分一毫。

我很幸運有著一個家庭，不僅用愛圍繞著我，也真心關心我做的工作，他們用自己的創意啟發我。我的兒子亞當‧赫希（Adam Hirsh）、他的妻子黛芬妮（Delphine）及我們的孫子女希伯杜克斯（Thibeaux）和約瑟芬（Josephine），都是洛杉磯的居民，與這項寫作計畫感覺特別親近，我在所有研究出差行程中，都會定期出現在他們家，他們還會追蹤進度、貼上標籤，使我在加州感受到更多歡迎。我兩個

身為記者的兒子班（Ben Goldberger）和艾力克斯（Alex Goldberger），以及我的媳婦梅麗莎‧羅斯伯格（Melissa Rothberg），都曾協助我在過程中專注和提煉一些想法，此外還有卡羅萊娜‧勞倫蒂斯（Carolyna De Laurentiis）。班和艾力克斯已經成人搬出家裡，沒有注意到我經常的缺席，我的太太蘇珊‧所羅門（Susan Solomon）清楚得很，她才是受到這項寫書計畫衝擊最大的人，犧牲了我們可能在一起的許多時間，好讓我可以多看一座蓋瑞建築，多跟一位蓋瑞的客戶談話，或者與本書的主角有更多談話機會。她沒有抱怨，反而閱讀書稿，給予關鍵性的建議，從頭到尾協助我組織本書。

以無比的喜悅和感激，我將本書獻給我的妻子。

精選參考書目

Arnell, Peter, and Ted Bickford, eds. *Frank Gehry: Buildings and Projects*. New York: Rizzoli, 1985.

Banham, Reyner. *Los Angeles: The Architecture of Four Ecologies*. Berkeley: University of California Press, 1971.

Barron, Stephanie, and Lauren Bergman. *Ken Price Sculpture: A Retrospective*. New York: Prestel USA, 2012.

Bechtler, Cristina, ed. *Frank O. Gehry/Kurt W. Forster: Art and Architecture in Discussion*. Ostfildern, Germany: Hatje Cantz Verlag, 1999.

Begiristain Mitxelena, Iñaki. *Building Time: The Relatus in Frank Gehry's Architecture*. Reno: University of Nevada Press, 2014.

Bletter, Rosemarie Haag. *The Architecture of Frank Gehry*. New York: Rizzoli, 1986.

Boissière, Olivier, and Martin Filler. *The Vitra Design Museum*. New York: Rizzoli, 1990.

Boland, Richard J., Jr., and Fred Collopy, eds. *Managing as Designing*. Stanford, CA: Stanford University Press, 2004.

Caughey, John, and LaRee Caughey. *Los Angeles: Biography of a City*. Berkeley: University of California Press, 1977.

Celant, Germano. *Frank O. Gehry Since 1997*. New York: Skira Rizzoli, 2010.

——, ed. *Il Corso del Coltello (The Course of the Knife)*. New York: Rizzoli, 1986.

Dal Co, Francesco, and Kurt W. Forster. *Frank O. Gehry: The Complete Works*. New York: Monacelli Press, 1998.

Davis, Mike. *City of Quartz*. London: Verso, 1990.

De Wit, Wim, and Christopher James Alexander, eds. *Overdrive: L.A. Constructs the Future, 1940–1990*. Los Angeles: Getty Research Institute, 2013.

Dollfus, Audouin. *The Great Refractor of Meudon Observatory*. New York: Springer, 2013.

Drohojowska-Philp, Hunter. *Rebels in Paradise: The Los Angeles Art Scene and the 1960s*. New York: Henry Holt, 2011.

Ferguson, Russell, ed. *At the End of the Century: One Hundred Years of Architecture*. Los Angeles and New York: Museum of Contemporary Art / Harry N. Abrams, 1998.

Filler, Martin. *Makers of Modern Architecture: From Frank Lloyd Wright to Frank Gehry.* New York: New York Review of Books, 2007.

FOG: Flowing in All Directions. Los Angeles: Circa Publishing / Museum of Contemporary Art, 2003.

Foster, Hal. *Design and Crime and Other Diatribes.* London: Verso, 2002.

Frank Gehry, 1987–2003. Madrid: El Croquis, 2006.

Frank Gehry, GA Document 130. Tokyo: ADA Edita, 2014.

Frank Gehry: New Bentwood Furniture Designs. Montreal: Montreal Museum of Decorative Arts, 1992.

Frank Gehry: Recent Projects. Tokyo: ADA Edita, 2011.

Frank Gehry: Toronto. Toronto: Art Gallery of Toronto, 2006.

Frank O. Gehry: Design and Architecture. Weil am Rhein, Germany: Vitra Design Museum, 1996.

Frank O. Gehry: European Projects. Berlin: Aedes Gallery, 1994.

Friedman, Mildred. *Frank Gehry: The Houses.* New York: Rizzoli, 2009.

———. *Gehry Talks: Architecture + Process.* New York: Rizzoli, 1999; rev. ed., New York: Universe, 2002.

Fulford, Robert. *Frank Gehry in Toronto: Transforming the Art Gallery of Ontario.* New York: Merrell, 2009.

Futagawa, Yukio. *GA Architect 10: Frank Gehry.* Tokyo: ADA Edita, 1993.

———. *GA Document: Frank O. Gehry 13 Projects After Bilbao.* Tokyo: ADA Edita, 2002.

Gannon, Todd, and Ewan Branda, eds. *A Confederacy of Heretics.* Los Angeles: J. Paul Getty Museum, 2013.

Garcetti, Gil. *Iron: Erecting the Walt Disney Concert Hall.* South Pasadena, CA: Balcony Press, 2002.

Gilbert-Rolfe, Jeremy. *Frank Gehry: The City and Music.* Amsterdam: G+B Arts International, 2001.

Goldberger, Paul. *Building Up and Tearing Down: Reflections on the Age of Architecture.* New York: Monacelli Press, 2009.

———. *Frank Gehry at Gemini.* Los Angeles: Gemini G.E.L., 2000.

———. *Frank Gehry Fish Lamps.* New York: Gagosian Gallery, 2014.

———. *Why Architecture Matters.* New Haven, CT: Yale University Press, 2009.

Goldberger, Paul, and Frank Gehry. *Frank Gehry IAC Building.* New York: Georgetown Company, 2009.

Hines, Thomas S. *Architecture of the Sun: Los Angeles Modernism, 1940–1970.* New York: Rizzoli, 2010.

Huxtable, Ada Louise. *On Architecture: Collected Reflections on a Century of Change.* New York: Walker & Co., 2008.

Isenberg, Barbara. *Conversations with Frank Gehry*. New York: Alfred A. Knopf, 2009.

Israel, Franklin D. *Franklin D. Israel: Buildings and Projects*. New York: Rizzoli, 1992.

Janmohamed, Hanif, and James Glymph. *Confluences: The Design and Realization of Frank Gehry's Walt Disney Concert Hall*. Los Angeles: Gehry Technologies, 2004.

Jencks, Charles. *The New Moderns*. New York: Rizzoli, 1990.

Joyce, Nancy E. *Building Stata: The Design and Construction of Frank O. Gehry's Stata Center at MIT*. Cambridge, MA: MIT Press, 2004.

Kamin, Blair. *Terror and Wonder: Architecture in a Tumultuous Age*. Chicago: University of Chicago Press, 2010.

Kaplan, Wendy, ed. *California Design: Living in a Modern Way*. Cambridge, MA: MIT Press, 2011.

Kornblau, Gary, ed. *Frank Gehry Designs the Lou Ruvo Brain Institute*. Las Vegas. Bright City Books, 2006.

Lavin, Sylvia, ed. *Everything Loose Will Land: 1970s Art and Architecture in Los Angeles*. Nuremberg: Moderne Kunst Nürnberg, 2014.

Lemon, James. *Toronto Since 1918: An Illustrated History*. Toronto: James Lorimer & Co., 1985.

Lindsey, Bruce. *Digital Gehry*. Boston: Birkhäuser, 2002.

Lubell, Sam, and Douglas Woods. *Julius Shulman Los Angeles*. New York: Rizzoli, 2011.

Lynn, Greg, ed. *Archaeology of the Digital*. Berlin: Canadian Centre for Architecture/Sternberg Press, 2013.

Meyer, Esther Da Costa. *Frank Gehry: On Line*. New Haven, CT: Yale University Press, 2008.

Migayrou, Frédéric. *Frank Gehry*. Paris: Centre Georges Pompidou, 2014.

Moore, Charles, with Peter Becker and Regula Campbell. *The City Observed: Los Angeles*. New York: Random House, 1984.

Morgan, Susan, ed. *Piecing Together Los Angeles: An Esther McCoy Reader*. Valencia, CA: East of Borneo Books, 2012.

Mount, Christopher, and Jeffrey Deitch. *A New Sculpturalism: Contemporary Architecture from Southern California*. New York: Skira Rizzoli, 2013.

Muschamp, Herbert. *Hearts of the City: The Selected Writings of Herbert Muschamp*. New York: Alfred A. Knopf, 2009.

Nero, Irene. *Transformations in Architecture: Frank Gehry's Techno-Morphism at the Guggenheim Bilbao*. Lambert Academic Publishing, 2009.

Newhouse, Victoria. *Site and Sound: The Architecture and Acoustics of New Opera Houses and Concert Halls*. New York: Monacelli Press, 2012.

———. *Towards a New Museum*. New York: Monacelli Press, 1998; expanded ed., 2006.

Novartis Campus—Fabrikstrasse 15, Frank O. Gehry. Basel: Christoph Merian Verlag, 2010.

Olsen, Joshua. *Better Places, Better Lives: A Biography of James Rouse.* Washington, DC: Urban Land Institute, 2004.

Peabody, Rebecca, and Andrew Perchuk, eds. *Pacific Standard Time: Los Angeles Art, 1945–80.* Los Angeles: Getty Research Institute, 2011.

Peter Eisenman and Frank Gehry. New York: Rizzoli, 1991.

Ragheb, J. Fiona, ed. *Frank Gehry, Architect.* New York: Guggenheim Museum Publications, 2001.

Rappolt, Mark, and Robert Violette, eds. *Gehry Draws.* Cambridge, MA: MIT Press, 2004.

Robertson, Colin M., ed. *Modernist Maverick: The Architecture of William L. Pereira.* Reno: Nevada Museum of Art, 2013.

Robertson, Jacquelin, intro. *The Charlottesville Tapes.* New York: Rizzoli, 1985.

Roccati, Anne-Line, ed. *The Fondation Louis Vuitton by Frank Gehry: A Building for the Twenty-First Century.* Paris: Flammarion, 2014.

Silber, John. *The Architecture of the Absurd: How "Genius" Disfigured a Practical Art.* New York: Quantuck Lane Press, 2007.

Sims, Peter. *Little Bets: How Breakthrough Ideas Emerge from Small Discoveries.* New York: Free Press, 2011.

Sorkin, Michael. *Some Assembly Required.* Minneapolis: University of Minnesota Press, 2001.

Steele, James. *California Aerospace Museum: Frank Gehry, Architecture in Detail.* London: Phaidon Press, 1992.

Stravinsky, Igor. *Poetics of Music in the Form of Six Lessons.* Cambridge, MA: Harvard University Press, 1942.

Street-Porter, Tim. *L.A. Modern.* New York: Rizzoli, 2008.

Symphony: Frank Gehry's Walt Disney Concert Hall. Los Angeles: Los Angeles Philharmonic / New York: Harry N. Abrams, 2003.

Tigerman, Stanley, intro. *The Chicago Tapes.* New York: Rizzoli, 1987.

Tulchinsky, Gerald. *Branching Out: The Transformation of the Canadian Jewish Community.* Toronto: Stoddart Publishing Co., 1998.

Van Bruggen, Coosje. *Frank O. Gehry: Guggenheim Museum Bilbao.* New York: Guggenheim Museum Publications, 1997.

Venturi, Robert. *Complexity and Contradiction in Architecture.* New York: Museum of Modern Art, 1966.

Weisman Art Museum: Frank Gehry Designs the Building. Minneapolis: University of Minnesota Press, 2004.

法蘭克・蓋瑞相關童書

Bodden, Valerie. *Xtraordinary Artists: Frank Gehry.* Mankato, MN: Creative Co., 2008.

Chollet, Laurence B. *The Essential Frank O. Gehry.* New York: Harry N. Abrams, 2001.

Greenberg, Jan, and Sandra Jordan. *Frank O. Gehry: Outside In.* London: Dorling Kindersley, 2000.

Johnson, Jinny, and Roland Lewis. *Frank Gehry in Pop-up.* San Diego: Thunder Bay Press, 2007.

Lazo, Caroline Evensen. *Frank Gehry.* Minneapolis: Twenty-First Century Books, 2005.

Miller, Jason. *Frank Gehry.* New York: MetroBooks, 2002.

Poulakidas, Georgene. *The Guggenheim Museum Bilbao: Transforming a City.* New York: Children's Press, 2004.

Stungo, Naomi, *Frank Gehry.* London: Carlton Books, 2000.

圖片出處

非常感謝下列人士和單位惠允翻印圖片：

內文圖片

Ave Pildas: 262

DBox/OTTO: 432

Facebook: 493

Forest City Ratner: 13, 28

Frank Gehry and Ed Moses: 226

Gehry Partners: 34, 35, 40, 49, 70, 98, 122, 133 (photograph by Greg Walsh), 150, 180, 195, 206, 242, 270 (photograph by Greg Walsh), 292, 300, 320, 333, 338, 340, 358, 359, 378, 383, 386, 392, 395, 399, 411, 420, 441, 445, 449, 472, 480, 496, 504, 514

The IAC Building: 418

Iwan Baan: 487

The Guggenheim: 362, 363, 514

Michael Moran/OTTO: 157

Olivier Boissiere: 177

Paul Goldberger: 534

The Simpsons® & © 2005 Twentieth Century Fox Film Corporation. All Rights Reserved: 454

Squire Haskins: 260

Thomas Mayer: 310

插頁圖片

Frank Gehry. Source: Gehry Partners

Fish lamp. Source: Fred Hoffman

Easy Edges. Source: © Bettina Mathiessen

Ron Davis house. Source: Gehry Partners

Loyola Law School campus. Source: Gehry Partners

Guggenheim Bilbao, rear façade. Source: Guggenheim

Guggenheim Bilbao, main façade. Source: Guggenheim

Museum of Biodiversity. Photographer: Fernando Alda. Source: Biomuseo de Panama

Walt Disney Concert Hall. Source: Gehry Partners

Walt Disney Concert Hall interior. Source: Gehry Partners

Fondation Louis Vuitton (all three photos). Source: Fondation Louis Vuitton

Exhibits at Los Angeles County Museum of Art. Source: Frederick Nilsen

Aboard *Foggy*. Source: Richard Snyder

Tim Street-Porter/OTTO: 243

Todd Eberle: 449

注釋

第1章

1　Matt Tyrnauer, "Architecture in the Age of Gehry", *Vanity Fair*, August 2010.

2　作者與芭比絲・湯普森的訪談，二〇一三年七月十日。

3　作者與彼得・亞歷山大的訪談，二〇一一年十二月十二日。

4　Barbara Isenberg, *Conversations with Frank Gehry* (New York: Alfred A. Knopf, 2009), 56.

5　作者與比利・阿爾本斯頓的訪談，二〇一三年六月十三日。

6　蓋瑞屢次順帶向作者提到這個意見，但在為本書進行的正式訪談中卻不曾提及。

7　Joshua Olsen, *Better Places, Better Lives: A Biography of James Rouse* (Washington, DC: Urban Land Institute, 2004), 266.

8　Paul Goldberger, "The House as Art", *New York Times Magazine*, March 12, 1995, 44.

9　作者與布魯斯・瑞特納的訪談，二〇一三年十一月二十六日。

10　作者對布魯斯・瑞特納的紀錄，二〇一一年三月十九日。

11　作者對法蘭克・蓋瑞的紀錄，二〇一一年三月十九日。

第2章

1　James Lemon, *Toronto Since 1918: An Illustrated History* (Toronto: James Lorimer & Co., 1985), 197.

2　Ernest Hemingway, *Selected Letters, 1917–1961*, ed. Carlos Baker (New York: Scribner, 1981), 84, 88, 95.

3　Lemon, *Toronto*, 53.

4　Gerald Tulchinsky, *Branching Out: The Transformation of the Canadian Jewish Community* (Toronto: Stoddart Publishing Co., 1998), 17.

5　Lemon, *Toronto*, 53.

6 Ibid., 51.

7 作者與法蘭克‧蓋瑞的訪談，二〇一一年七月十四日。

8 作者與朵琳‧尼爾森的訪談，二〇一二年一月十四日。

9 Barbara Isenberg, *Conversations with Frank Gehry* (New York: Alfred A. Knopf, 2009), 15.

10 作者與法蘭克‧蓋瑞的訪談，二〇一一年七月十四日。

11 作者與朵琳‧尼爾森的訪談，二〇一二年一月十四日。

12 Isenberg, *Conversations*, 17.

13 作者與法蘭克‧蓋瑞的訪談，二〇一四年十一月十八日。

14 Isenberg, *Conversations*, 16.

15 Ibid., 14

16 Ibid.

17 作者與法蘭克‧蓋瑞的訪談，二〇一一年七月十四日。

18 Isenberg, *Conversations*, 16.

19 作者與法蘭克‧蓋瑞的訪談，二〇一一年七月十四日。

20 作者與法蘭克‧蓋瑞的訪談，二〇一二年三月十二日。

21 Isenberg, *Conversations*, 14.

22 Ibid.

23 作者與法蘭克‧蓋瑞的訪談，二〇一一年七月十四日。

24 作者與法蘭克‧蓋瑞的訪談，二〇一二年一月二十九日。

25 作者與法蘭克‧蓋瑞的訪談，二〇一一年七月十四日。

26 作者與朵琳‧尼爾森的訪談，二〇一二年一月十四日。

27 作者與法蘭克‧蓋瑞的訪談，二〇一二年八月九日。

28 作者與朵琳‧尼爾森的訪談，二〇一二年一月十四日。

29 作者與法蘭克‧蓋瑞的訪談，二〇一二年三月十二日。

30 派屈克‧科瑞根（Patrick Corrigan）與安娜‧甘芭的訪談，二〇一二年十月十一日。

31　作者與法蘭克・蓋瑞的訪談，二〇一二年八月七日。

32　作者與法蘭克・蓋瑞的訪談，二〇一二年一月二十九日。

33　Ibid.

34　作者與法蘭克・蓋瑞的訪談，二〇一二年八月七日。

35　作者與法蘭克・蓋瑞的訪談，二〇一一年七月十四日。

36　Ibid.

37　Ibid.

38　作者與朵琳・尼爾森的訪談，二〇一二年一月二十八日。

39　作者與法蘭克・蓋瑞的訪談，二〇一一年六月二十日。

40　作者與法蘭克・蓋瑞的訪談，二〇一二年八月七日。

41　作者與法蘭克・蓋瑞的訪談，二〇一一年七月十四日。

42　作者與法蘭克・蓋瑞的訪談，二〇一一年六月二十日。

43　作者與法蘭克・蓋瑞的訪談，二〇一二年八月七日。

44　作者與法蘭克・蓋瑞的訪談，二〇一一年六月二十日。

45　作者與法蘭克・蓋瑞的訪談，二〇一一年七月十四日。

46　作者與法蘭克・蓋瑞的訪談，二〇一二年八月七日。

47　Ibid.

48　作者與法蘭克・蓋瑞的訪談，二〇一一年六月二十日。

49　作者與朵琳・尼爾森的訪談，二〇一二年一月十四日。

50　作者與法蘭克・蓋瑞的訪談，二〇一二年十一月十二日。

51　作者與法蘭克・蓋瑞的訪談，二〇一一年七月十四日。

52　作者與法蘭克・蓋瑞的訪談，二〇一一年六月二十日。

53　作者與法蘭克・蓋瑞的訪談，二〇一二年八月七日。

54　作者與法蘭克・蓋瑞的訪談，二〇一一年六月二十日。

55　作者與法蘭克・蓋瑞的訪談，二〇一一年七月十四日及二〇一一年六月二十日。

第3章

1　Barbara Isenberg, *Conversations with Frank Gehry* (New York: Alfred A. Knopf, 2009), 18.

2　Arthur C. Verge, "The Impact of the Second World War on Los Angeles", *Pacific Historical Review* 63, no. 30 (August 1994): 294.

3　Ibid., 293.

4　Ibid., 303-4.

5　Ibid., 292.

6　Ibid., 313.

7　作者與朵琳‧尼爾森的訪談，二〇一二年一月十四日。

8　Ibid.

9　作者與法蘭克‧蓋瑞的訪談，二〇一一年七月十四日。

10　作者與法蘭克‧蓋瑞的訪談，二〇一二年八月九日。

11　Ibid.

12　派屈克‧科瑞根（Patrick Corrigan）與哈特利‧蓋洛德的訪談，二〇一二年十一月十三日。

56　作者與法蘭克‧蓋瑞的訪談，二〇一二年八月八日。

57　作者與法蘭克‧蓋瑞的訪談，二〇一一年六月二十日。

58　作者與朵琳‧尼爾森的訪談，二〇一二年一月二十八日。

59　作者與朵琳‧尼爾森的訪談，二〇一二年一月十四日。

60　作者與朵琳‧尼爾森的訪談，二〇一二年一月二十八日。

61　作者與朵琳‧尼爾森的訪談，二〇一二年一月十四日。

62　作者與法蘭克‧蓋瑞的訪談，二〇一一年七月十四日。

63　作者與法蘭克‧蓋瑞的訪談，二〇一一年六月二十日。

64　作者與法蘭克‧蓋瑞的訪談，二〇一一年六月二十日。

65　Isenberg, *Conversations*, 18.

66　作者與法蘭克‧蓋瑞的訪談，二〇一二年八月八日。

13　Isenberg, *Conversations*, 18.

14　派屈克・科瑞根與哈特利・蓋洛德的訪談，二〇一二年十一月十三日。

15　作者與朵琳・尼爾森的訪談，二〇一二年一月二十八日；以及派屈克・科瑞根與哈特利・蓋洛德的訪談，二〇一二年十一月十三日。

16　Isenberg, *Conversations*, 19.

17　Ibid., 20.

18　作者與法蘭克・蓋瑞的訪談，二〇一一年七月十四日。

19　Isenberg, *Conversations*, 20.

20　作者與法蘭克・蓋瑞的訪談，二〇一一年七月十四日。

21　Isenberg, *Conversations*, 19.

22　作者與法蘭克・蓋瑞的訪談，二〇一二年八月九日。

23　Isenberg, *Conversations*, 19.

24　作者與法蘭克・蓋瑞的訪談，二〇一二年八月九日。

25　作者與法蘭克・蓋瑞的訪談，二〇一一年六月二十日。

26　作者與法蘭克・蓋瑞的訪談，二〇一二年八月九日。

27　Isenberg, *Conversations*, 20–21.

28　作者與法蘭克・蓋瑞的訪談，二〇一二年七月十四日。

29　作者與法蘭克・蓋瑞的訪談，二〇一二年一月二十九日。

30　作者與法蘭克・蓋瑞的訪談，二〇一一年七月十四日。

31　作者與法蘭克・蓋瑞的訪談，二〇一一年七月十四日。

32　作者與法蘭克・蓋瑞的訪談，二〇一二年一月二十九日。

33　作者與理查・史奈德的訪談，二〇一二年八月一日。

34　作者與法蘭克・蓋瑞的訪談，二〇一二年一月二十九日。

35　Ibid.

36　作者與麥可・提爾森・湯瑪斯的訪談，二〇一四年一月三十日。

37 作者與理查・史奈德的訪談，二〇一二年五月二十二日。

38 Isenberg, *Conversations*, 21.

39 Ibid., 22.

40 Isenberg, *Conversations*, 21.

41 Isenberg, *Conversations*, 22.

42 作者與法蘭克・蓋瑞的訪談，二〇一二年十一月十二日。

43 Isenberg, *Conversations*, 23.

44 作者與法蘭克・蓋瑞的訪談，二〇一二年七月十四日。

45 Isenberg, *Conversations*, 23.

46 作者與法蘭克・蓋瑞的訪談，二〇一二年七月十四日。

第4章

1 作者與法蘭克・蓋瑞的訪談，二〇一二年七月十四日。

2 作者與朵琳・尼爾森的訪談，二〇一二年一月二十八日。

3 作者與法蘭克・蓋瑞的訪談，二〇一二年一月二十九日。

4 作者與法蘭克・蓋瑞的訪談，二〇一二年七月十四日及二〇一二年一月二十九日。

5 派屈克・科瑞根與珊卓拉・蓋洛德（Sandra Gaylord）的訪談，二〇一二年十一月十三日。

6 作者與朵琳・尼爾森的訪談，二〇一二年一月二十八日。

7 作者與朵琳・尼爾森的訪談，二〇一二年一月二十八日。

8 派屈克・科瑞根與哈特利・蓋洛德的訪談，二〇一二年十一月十三日；以及作者與法蘭克・蓋瑞的訪談，二〇一一年七月十四日。

9 作者與朵琳・尼爾森的訪談，二〇一二年一月二十八日。

10 Ibid.

11 作者與法蘭克・尼爾森的訪談，二〇一四年八月十二日。

12 作者與朵琳・尼爾森的訪談，二〇一二年一月二十八日。

13　Barbara Isenberg, *Conversations with Frank Gehry* (New York: Alfred A. Knopf, 2009), 22.

14　作者與法蘭克・蓋瑞的訪談，二○一二年十一月十二日。

15　Ibid.

16　作者與法蘭克・蓋瑞的訪談，二○一二年三月十二日。

17　作者與法蘭克・蓋瑞的訪談，二○一二年八月九日。

18　Ibid.

19　作者與法蘭克・蓋瑞的訪談，二○一二年十一月十二日。

20　作者與葛雷格里・沃許的訪談，二○一二年一月二十八日。

21　Ibid.

22　作者與法蘭克・蓋瑞的訪談，二○一一年七月十四日。

23　作者與法蘭克・蓋瑞的訪談，二○一三年一月十日。

24　作者與法蘭克・蓋瑞的訪談，二○一三年一月四日。

25　作者與法蘭克・蓋瑞的訪談，二○一二年十一月十二日。

26　作者與朵琳・尼爾森的訪談，二○一二年一月十四日。

27　Greg Walsh, "Recollections of Frank Gehry"，未出版手稿，二○一二年。

28　Ibid.

29　作者與法蘭克・蓋瑞的訪談，二○一三年一月四日。

30　作者與葛雷格里・沃許的訪談，二○一二年一月二十八日。

31　作者與法蘭克・蓋瑞的訪談，二○一二年十一月十二日。

32　Greg Walsh, "Recollections of Frank Gehry".

33　Ibid.

34　Ibid.

35　作者與法蘭克・蓋瑞的訪談，二○一二年十一月十二日。

36　作者與法蘭克・蓋瑞的訪談，二○一二年七月十四日。

37　Ibid.

38　作者與法蘭克‧蓋瑞的訪談，二〇一二年十一月十二日。

39　作者與法蘭克‧蓋瑞的訪談，二〇一二年一月二十九日。

40　作者與法蘭克‧蓋瑞的訪談，二〇一二年十一月十二日。

41　作者與理查‧史奈德的訪談，二〇一二年八月一日。

42　Ibid.

43　作者與法蘭克‧蓋瑞的訪談，二〇一二年一月二十九日。

44　作者與葛雷格里‧沃許的訪談，二〇一二年一月二十八日。

45　作者與法蘭克‧蓋瑞的訪談，二〇一二年十一月十二日。

46　Greg Walsh, "Recollections of Frank Gehry".

47　派屈克‧科瑞根與法蘭克‧蓋瑞的訪談，二〇一二年九月二十八日。

48　Ibid.

49　作者與朵琳‧尼爾森的訪談，二〇一二年一月十四日。

50　作者與朵琳‧尼爾森的訪談，二〇一二年一月二十八日。

51　作者與法蘭克‧蓋瑞的訪談，二〇一二年一月二十九日。

52　Ibid.

53　作者與法蘭克‧蓋瑞的訪談，二〇一二年七月十四日。

54　作者與法蘭克‧蓋瑞的訪談，二〇一二年一月二十九日。

55　作者與法蘭克‧蓋瑞的訪談，二〇一一年七月十四日。

56　作者與法蘭克‧蓋瑞的訪談，二〇一二年一月二十九日。

57　作者與法蘭克‧蓋瑞的訪談，二〇一一年七月十四日。

58　作者與法蘭克‧蓋瑞的訪談，二〇一二年一月二十九日。

59　作者與法蘭克‧蓋瑞的訪談，二〇一二年十一月十二日。

60　作者與法蘭克‧蓋瑞的訪談，二〇一四年八月十二日。

61　Isenberg, Conversations, 29.

第 5 章

1　作者與法蘭克・蓋瑞的訪談，二○一二年十一月十二日。

2　作者與法蘭克・蓋瑞的訪談，二○一二年一月二十九日。

3　作者與理查・史奈德的訪談，二○一二年八月一日。

4　作者與法蘭克・蓋瑞的訪談，二○一二年一月二十九日。

5　Barbara Isenberg, *Conversations with Frank Gehry* (New York: Alfred A. Knopf, 2009), 30.

6　Ibid., 33.

7　作者與法蘭克・蓋瑞的訪談，二○一三年一月十一日。

8　Isenberg, *Conversations*, 33.

9　作者與法蘭克・蓋瑞的訪談，二○一二年十一月十二日。

10　Isenberg, *Conversations*, 34.

11　作者與法蘭克・蓋瑞的訪談，二○一三年一月十一日。

12　Isenberg, *Conversations*, 35.

13　作者與法蘭克・蓋瑞的訪談，二○一三年一月十一日。

14　作者與法蘭克・蓋瑞的訪談，二○一一年七月十四日。

15　作者與法蘭克・蓋瑞的訪談，二○一三年一月十一日。

16　作者與法蘭克・蓋瑞的訪談，二○一三年一月十一日。

17　Isenberg, *Conversations*, 37.

18　Ibid., 38.

19　作者與多明尼克・洛斯卡佐的訪談，二○一二年六月七日。

20　Ibid.

21　Isenberg, *Conversations*, 45.

22　作者與理查・史奈德的訪談，二○一二年八月二日。

23　Isenberg, *Conversations*, 40.

24　作者與法蘭克・蓋瑞的訪談，二○一二年十一月十二日。

25　作者與馬克・比亞斯的訪談，二〇一三年四月二十日。

26　Isenberg, *Conversations*, 41.

27　作者與法蘭克・蓋瑞的訪談，二〇一三年一月十一日。

28　作者與法蘭克・蓋瑞的訪談，二〇一二年一月二十九日。

29　Isenberg, *Conversations*, 42.

30　Ibid.

31　作者與法蘭克・蓋瑞的訪談，二〇一二年一月二十九日。

32　Isenberg, *Conversations*, 42.

33　Isenberg, *Conversations*, 43.

34　作者與法蘭克・蓋瑞的訪談，二〇一二年一月十一日。

35　作者與法蘭克・蓋瑞的訪談，二〇一二年一月二十九日。

36　作者與馬克・比亞斯的訪談，二〇一三年四月二十日。

37　作者與法蘭克・蓋瑞的訪談，二〇一三年一月十一日。

38　Isenberg, *Conversations*, 43.

39　Ibid., 43-44.

40　Ibid., 44-45.

41　作者與法蘭克・蓋瑞的訪談，二〇一三年一月十一日。

第 6 章

1　作者與法蘭克・蓋瑞的訪談，二〇一二年十一月十二日及二〇一二年一月二十九日。

2　作者與法蘭克・蓋瑞的訪談，二〇一一年七月十四日。

3　作者與法蘭克・蓋瑞的訪談，二〇一三年一月十一日。

4　Robert Campbell, "Charles River Park at 35," *Boston Globe*, May 26, 1995.

5　作者與法蘭克・蓋瑞的訪談，二〇一三年一月四日。

6　Barbara Isenberg, *Conversations with Frank Gehry* (New York: Alfred A. Knopf, 2009), 48.

7　作者與法蘭克‧蓋瑞的訪談，二〇一三年一月四日。

8　作者與法蘭克‧蓋瑞的訪談，二〇一二年十一月十一日。

9　Isenberg, *Conversations*, 47.

10　Ibid.

11　John Pastier, "Q&A: Gehry at 80," *Architect's Newspaper*, March 24, 2009.

12　Mildred Friedman, *Frank Gehry: The Houses* (New York: Rizzoli, 2009), 103.

13　作者與法蘭克‧蓋瑞的訪談，二〇一三年一月四日。

14　Ibid.

15　Ibid.

16　作者與法蘭克‧蓋瑞的訪談，二〇一五年三月十三日。

17　作者與法蘭克‧蓋瑞的訪談，二〇一三年一月四日。

18　作者與馬克‧比亞斯的訪談，二〇一三年四月二十日。

19　Isenberg, *Conversations*, 47.

20　作者與法蘭克‧蓋瑞的訪談，二〇一一年七月十四日。

21　作者與法蘭克‧蓋瑞的訪談，二〇一三年一月四日。

22　Ibid.

23　Ibid.

24　Ibid.

25　Ibid.

26　Audouin Dollfus, *The Great Refractor of Meudon Observatory* (New York: Springer, 2013).

27　作者與法蘭克‧蓋瑞的訪談，二〇一四年十月二十一日。

28　作者與馬克‧比亞斯的訪談，二〇一三年四月二十日。

29　作者與法蘭克‧蓋瑞的訪談，二〇一一年七月十四日。

30　Ibid.

31　Ibid.

第 7 章

1 Barbara Isenberg, *Conversations with Frank Gehry* (New York: Alfred A. Knopf, 2009), 49.

2 作者與朵琳・尼爾森的訪談，二○一二年一月二十八日。

3 作者與理查・史奈德的訪談，二○一二年八月一日。

4 作者與法蘭克・蓋瑞的訪談，二○一二年一月二十九日。

5 Isenberg, *Conversations*, 50.

6 Ibid., 49.

7 作者與法蘭克・蓋瑞的訪談，二○一三年五月十八日。

8 Ibid.

9 作者與朵琳・尼爾森的訪談，二○一二年一月二十八日。

10 Robert Venturi, *Complexity and Contradiction in Architecture* (New York: Museum of Modern Art, 1966), 16.

11 作者與法蘭克・蓋瑞的訪談，二○一三年五月十八日。

12 Ibid.

13 Ibid.

14 Reyner Banham, *Los Angeles: The Architecture of Four Ecologies* (Berkeley: University of California Press, 1971), 180.

15 作者與理查・史奈德的訪談，二○一二年八月一日。

16 Isenberg, *Conversations*, 56.

17 作者與艾迪・摩斯的訪談，二○一二年十二月十三日。

18 Hunter Drohojowska-Philp, *Rebels in Paradise: The Los Angeles Art Scene and the 1960s* (New York: Henry Holt, 2011), 30.

32 作者與馬克・比亞斯的訪談，二○一三年四月二十日。

33 作者與法蘭克・蓋瑞的訪談，二○一二年七月十四日。

34 作者與馬克・比亞斯的訪談，二○一三年四月二十日。

35 作者與法蘭克・蓋瑞的訪談，二○一二年七月十四日。

36 Ibid.

19 作者與查克・阿諾蒂的訪談，二○一二年十二月十三日。

20 作者與艾迪・摩斯的訪談，二○一二年十二月十三日。

21 作者與艾德・拉斯查的訪談，二○一二年十二月十三日。

22 "Frank Gehry and the Los Angeles Art Scene" 座談會，洛杉磯蓋蒂中心（Getty Center），二○一二年十二月十三日，與會者包括蓋瑞、彼得・亞歷山大、阿諾蒂、伯蘭特、阿爾本斯頓和艾迪・摩斯，作者出席。

23 Isenberg, Conversations, 57–58.

24 Ibid., 59.

25 Aram Moshayedi, "Decorative Arts: Billy Al Bengston and Frank Gehry Discuss Their Collaboration at LACMA", East of Borneo, February 4, 2014.

26 Ibid.

27 作者與艾迪・摩斯的訪談，二○一一年十二月十三日。

28 此段落所有引文出自 Marlo Thomas, The Right Words at the Right Time (New York: Atria Books, 2002), 109–11。

29 Ibid.

30 Milton Wexler, Sketches of Frank Gehry, directed by Sydney Pollack, Sony Pictures Classics, 2006.

31 作者與南・佩雷茲的訪談，二○一四年九月四日。

32 作者與法蘭克・蓋瑞的訪談，二○一三年一月十日。

33 作者與法蘭克・蓋瑞的訪談，二○一三年六月六日（二訪）。

34 作者與芭比絲・湯普森的訪談，二○一三年七月十日。

35 作者與法蘭克・蓋瑞的訪談，二○一三年五月十日。

36 作者與理查・史奈德的訪談，二○一二年五月二十二日。

37 作者與朵琳・尼爾森的訪談，二○一二年一月十四日。

第8章

1 作者與朵琳・尼爾森的訪談，二○一二年一月二十八日。

2 荷特・卓荷瓊絲卡—菲莉普與法蘭克・蓋瑞的訪談，二○○七年九月二十八日。

3　Ibid.

4　Ibid.

5　"Stars in Burro Race Highlight 'Day in the Country' Benefit," *Los Angeles Times*, November 7, 1973.

6　荷特‧卓荷瓊絲卡─菲莉普與法蘭克‧蓋瑞的訪談，二〇〇七年九月二十八日。

7　作者與比利‧阿爾本斯頓的訪談，二〇一三年六月十三日。

8　Barbara Isenberg, *Conversations with Frank Gehry* (New York: Alfred A. Knopf, 2009), 57.

9　荷特‧卓荷瓊絲卡─菲莉普與法蘭克‧蓋瑞的訪談，二〇〇七年九月二十八日。

10　作者與芭比絲‧湯普森的訪談，二〇一三年七月十日。

11　Ibid.

12　作者與法蘭克‧蓋瑞的訪談，二〇一三年五月十八日。

13　作者與芭比絲‧湯普森的訪談，二〇一三年七月十日。

14　作者與法蘭克‧蓋瑞的訪談，二〇一三年一月四日。

15　Joshua Olsen, *Better Places, Better Lives: A Biography of James Rouse* (Washington, DC: Urban Land Institute, 2004), 189.

16　作者與法蘭克‧蓋瑞的訪談，二〇一三年一月四日。

17　Ibid.

18　Harold Schonberg, "Hurling from Famine to Feast," *New York Times*, July 23, 1967.

19　Isenberg, *Conversations*, 53.

20　作者與法蘭克‧蓋瑞的訪談，二〇一三年一月四日。

21　"Things to Come"…Now," *Furnishings Daily*, July 2, 1968.

22　Stores: The Retail Management Magazine, December 1971, 5.

23　作者與法蘭克‧蓋瑞的訪談，二〇一四年八月十二日。

24　蓋瑞的話載於 Alex Browne, "Love for Sail," *New York Times*, April 16, 2009。

25　作者與法蘭克‧蓋瑞的訪談，二〇一三年五月十八日。

26　作者與比利‧阿爾本斯頓的訪談，二〇一三年六月十三日。

27　Esther McCoy, "Report from Malibu Hills," *Progressive Architecture*, December 1974, 40.

Marshall Berges, "Ron Davis: He Plays Tricks with Dimensions," *Los Angeles Times Home*, August 17, 1975.

第 9 章

1　Frank Gehry, *Designers West*, May 1969, 31.

2　Ibid.

3　Ibid.

4　Ibid.

5　Ibid.

6　Ibid.

7　Barbara Isenberg, *Conversations with Frank Gehry* (New York: Alfred A. Knopf, 2009), 6.

8　*Kid City*, directed by Jon Boorstin, produced by the University of Southern California. 1972.

9　作者與法蘭克・蓋瑞的訪談，二〇一四年一月十八日。

10　Isenberg, *Conversations*, 189–90.

11　作者與法蘭克・蓋瑞的訪談，二〇一四年一月十七日。

12　作者與傑克・布羅根的訪談，二〇一四年一月十六日。

13　*House & Garden*, August 1972, 34–35.

14　Dan MacMasters, "Easy Edges: Why Didn't Somebody Think of This Before?," *Los Angeles Time Home Magazine*, April 30, 1972, 13.

15　Norma Skurka, "Paper Furniture for Penny Pinchers," *New York Times Magazine*, April 9, 1972.

16　作者與法蘭克・蓋瑞的訪談，二〇一四年一月十七日。

17　Ibid.

18　作者與傑克・布羅根的訪談，二〇一四年一月十六日。

19　Peter Arnell and Ted Bickford, eds., *Frank Gehry: Buildings and Projects* (New York: Rizzoli, 1985), 84.

20　Ibid., 98.

28　Paul Goldberger, "Design Notebook: Inglorious Urban Entries," *New York Times*, March 24, 1977, C14.

29　Paul Goldberger, "Studied Slapdash," *New York Times Magazine*, January 18, 1976, 49.

30　Ibid., 50.

21 Ibid.

22 作者與法蘭克・蓋瑞的訪談，二〇一一年六月二十日。

23 作者與朵琳・尼爾森的訪談，二〇一二年一月二十八日。

24 作者與法蘭克・蓋瑞的訪談，二〇一四年一月十八日。

25 Ibid.

26 Ibid.

27 Arnell and Bickford, *Frank Gehry*, xiv.

28 作者與法蘭克・蓋瑞的訪談，二〇一四年一月十八日。

29 作者與艾迪・摩斯的訪談，二〇一二年十二月十三日。

30 作者與朵琳・尼爾森的訪談，二〇一二年一月二十八日。

第10章

1 Peter Arnell and Ted Bickford, eds., *Frank Gehry: Buildings and Projects* (New York: Rizzoli, 1985), 154.

2 作者與法蘭克・蓋瑞的訪談，二〇一三年一月四日。

3 Ibid.

4 Barbara Isenberg, *Conversations with Frank Gehry* (New York: Alfred A. Knopf, 2009), 61.

5 作者與法蘭克・蓋瑞的訪談，二〇一四年一月十八日。

6 Ibid.

7 Ibid.

8 作者與菠塔・蓋瑞的訪談，二〇一四年十二月二十八日。

9 作者與朵琳・尼爾森的訪談，二〇一二年一月十四日。

10 蜜德莉・佛里曼（Mildred Friedman）與菠塔・蓋瑞的訪談，收錄於 *Frank Gehry: The Houses* (New York: Rizzoli, 2009), 65。

11 Friedman, Frank Gehry: The Houses, 64.

12 Arnell and Bickford, *Frank Gehry*, 134.

13 蜜德莉・佛里曼與菠塔・蓋瑞的訪談，收錄於 *Frank Gehry: The Houses*, 65, 68。

14　Arnell and Bickford, *Frank Gehry*, 128.

15　蜜德莉‧佛里曼與保羅‧魯博維奇的訪談，收錄於 *Frank Gehry: The Houses*, 61。

16　Ibid., 61–62.

17　Herbert Muschamp, "A Masterpiece for Now", *New York Times Magazine*, September 7, 1997, 54.

18　*Frank O. Gehry/Kurt W. Forster: Art and Architecture in Discussion*, ed. Christina Bechtler (Ostfildern-Ruit: Canz Verlag, 1999), 20.

19　Charles Moore, *The City Observed: Los Angeles* (New York: Random House, 1984), 162.

20　Alex Hoyt, "AIA 25-Year Award," *Architect*, May 2012, 208.

21　John Dreyfuss, "Gehry's Artful House Offends, Baffles, Angers His Neighbors," *Los Angeles Times*, July 23, 1978.

22　蜜德莉‧佛里曼與法蘭克‧蓋瑞的訪談，收錄於 *Frank Gehry: The Houses*, 64–65。

23　Ibid., 65.

24　Joseph Morgenstern, *New York Times Magazine*, May 17, 1979, 48.

25　作者與阿利卓‧蓋瑞的訪談，二〇一四年六月二十三日。

26　作者與山姆‧蓋瑞的訪談，二〇一四年六月二十五日。

27　Isenberg, *Conversations*, 67.

28　作者與法蘭克‧蓋瑞的訪談，二〇一五年五月八日。

29　蜜德莉‧佛里曼與珍‧史匹勒的訪談，收錄於 *Frank Gehry: The Houses*, 159–60。

30　蜜德莉‧佛里曼與查克‧阿諾蒂的訪談，收錄於 *Frank Gehry: The Houses*, 167。

31　作者與法蘭克‧蓋瑞的訪談，二〇一五年三月十三日。蓋瑞以不收取建築師費用來換取房產投資的獲利分配，但就他記憶所及，那些房子最後都賠本售出。

32　Joshua Olsen, *Better Places, Better Lives: A Biography of James Rouse* (Washington, DC: Urban Land Institute, 2004), 266.

第II章

1　Thom Mayne, "Architecture 1979," *A Confederacy of Heretics*, ed. Todd Gannon and Ewan Branda (Los Angeles: J. Paul Getty Museum, 2013), 208.

2　Frank Gehry, Introduction to *Franklin D. Israel* (New York: Rizzoli, 1993), 10–11.

3　John Dreyfuss, *Los Angeles Times*, October 11, 1979, reprinted in A Confederacy of Heretics, 35.

4　Craig Hodgetts and Robert Mangurian, "Architect's Statement," *A Confederacy of Heretics*, 85.

5　Germano Celant, "Strada Novissima," *Artforum*, December 1980.

6　Barbara Isenberg, *Conversations with Frank Gehry* (New York: Alfred A. Knopf, 2009), 127.

7　作者與法蘭克・蓋瑞的訪談，二○一三年十月十九日。由於沒有文本紀錄，他憑記憶所及，描述在加州大學洛杉磯分校的演講。

8　Isenberg, *Conversations*, 129.

9　作者與法蘭克・蓋瑞的訪談，二○一三年十月十九日。

10　Ibid.

11　作者與法蘭克・蓋瑞的訪談，二○一四年四月二十三日。

12　Ibid.

13　Henry N. Cobb, foreword to *The Architecture of Frank Gehry* (Minneapolis: Walker Art Center / New York: Rizzoli, 1986).

14　作者與法蘭克・蓋瑞的訪談，二○一四年四月二十三日。

15　作者與法蘭克・蓋瑞的訪談，二○一四年十二月二十八日。

16　Mike Davis, *City of Quartz* (London: Verso, 1990), 239.

17　約翰・克拉格特寄給作者的筆記，二○一三年五月十四日。

18　作者與法蘭克・蓋瑞的訪談，二○一四年五月五日。

19　Leon Whiteson, "Frank Gehry's Buildings Invent Their Own Order," *Los Angeles Herald-Examiner*, July 29, 1984.

20　Isenberg, *Conversations*, 110.

21　Ibid.

第12章

1　Julie Lazar, "Interview: Frank Gehry," *Available Light*, Los Angeles Museum of Contemporary Art, 1983.

2　The Architecture of Frank Gehry, 103.

3　Mildred Friedman, "Fast Food," *The Architecture of Frank Gehry*, 108.

4 作者與理查‧柯恩的訪談，二〇一四年六月九日。

5 Janelle Zara, "All Grown Up, Frank Gehry's Morandi-Inspired Kiddie Playhouse Leaves Home for College," *Blouin Artinfo*, September 30, 2011, available at http://www.blouinartinfo.com/news/story/749201/all-grown-up-frank-gehrys-morandi-inspired-kiddie-playhouse.

6 The Architecture of Frank Gehry, 201.

7 Connie Bruck, "The Art of the Billionaire," *New Yorker*, December 6, 2010.

8 作者與蜜德莉‧佛里曼的訪談，二〇一二年六月十八日。

9 Thomas Hines, "Heavy Metal: The Education of F.O.G.," *The Architecture of Frank Gehry*, 11.

10 Coosje van Bruggen, "Leaps into the Unknown," *The Architecture of Frank Gehry*, 123.

11 Ibid.

12 Ibid.

13 作者與法蘭克‧蓋瑞的訪談，二〇一四年五月六日。

14 Ibid.

15 Ibid.

16 作者與羅夫‧費爾包的訪談，二〇一二年十月十九日。

17 Ibid.

18 與羅夫‧費爾包的訪談，"The Client as Curator," *The Vitra Campus*, Vitra Design Museum, 2014。

19 Mark Wigley, "Deconstructivist Architecture," *Deconstructivist Architecture* (New York: Museum of Modern Art, 1988).

20 作者與法蘭克‧蓋瑞的訪談，二〇一四年六月二十日。

21 Ibid.

22 Ibid.

23 法蘭克‧蓋瑞，普立茲克建築獎獲獎感言，一九八九年五月十八日。

第13章

1 莉蓮‧迪士尼的話載於 Ted Vollmer, "For Disney Concert Hall: Take the $50-Million Gift, County Advised," *Los Angeles Times*, June 12, 1987。

2　Richard Koshalek and Dana Hutt, "The Impossible Becomes Possible: The Making of Walt Disney Concert Hall", *Symphony: Frank Gehry's Walt Disney Concert Hall*, ed. Garrett White and Gloria Gerace (New York: Harry N. Abrams, 2003), 38.

3　Ibid., 40.

4　Ibid., 41.

5　作者與理查‧科夏列克的訪談，二○一四年六月二十三日。

6　作者與法蘭克‧蓋瑞的訪談，二○一四年六月二十二日。

7　理查‧溫斯坦的回憶，引用為 Koshalek and Hutt, "The Impossible Becomes Possible," 42 的參考來源。

8　作者與理查‧科夏列克的訪談，二○一四年六月二十三日。

9　作者與理查‧溫斯坦的訪談，二○一二年二月二日。

10　Ibid.

11　作者與法蘭克‧蓋瑞的訪談，二○一四年六月二十一日。

12　Koshalek and Hutt, "The Impossible Becomes Possible", 44.

13　作者與法蘭克‧蓋瑞的訪談，二○一四年六月二十二日。

14　Koshalek and Hutt, "The Impossible Becomes Possible", 48.

15　作者與理查‧科夏列克的訪談，二○一四年六月二十三日。

16　作者與法蘭克‧蓋瑞的訪談，二○一四年六月二十二日。

17　作者與吉姆‧格林夫的訪談，二○一四年六月二十日。

18　Ibid.

19　Ibid.

20　葛瑞格‧帕斯夸雷利與作者未紀錄的小組討論，美國建築師協會紐約分部，二○一四年五月十六日。

21　作者與吉姆‧格林夫的訪談，一九九八年。

22　Ibid.

23　作者與麥可‧馬贊的訪談，二○一四年六月二十五日。

24　Michael Webb, "A Barge with Billowing Sails," *Symphony*, 121–22.

25　作者與麥可‧馬贊的訪談，二○一四年六月二十五日。

26　Diane Haithman and Carla Rivera, "Disney Site in Danger of Lease Default, County Warns," *Los Angeles Times*, December 21, 1994.

27　Koshalek and Hutt, "The Impossible Becomes Possible", 50.

28　作者與麥可‧馬贊的訪談，二〇一四年六月二十五日。

29　作者與理查‧索爾‧沃爾曼的訪談，二〇一四年九月二十二日。

30　Larry Gordon, "Gehry Tries to Rebuild Image After Disney Hall," *Los Angeles Times*, May 30, 1996.

31　作者與厄文及瑪瑞琳‧拉芬的訪談，二〇一四年十月二十一日。

32　Philip Johnson, "Introduction," *Peter Eisenman and Frank Gehry* (New York: Rizzoli, 1991).

33　作者與法蘭克‧蓋瑞的訪談，二〇一四年八月十二日。

34　作者與法蘭克‧蓋瑞的訪談，二〇一一年七月十四日。

35　作者與法蘭克‧蓋瑞的訪談，二〇一四年四月二十三日。

36　Ibid.

37　Ibid.

38　作者與山姆‧蓋瑞的訪談，二〇一四年六月二十五日。

39　作者與阿利卓‧蓋瑞的訪談，二〇一四年六月二十四日。

40　作者與阿利卓‧蓋瑞的訪談，二〇一四年十月十九日。

41　作者與阿利卓‧蓋瑞的訪談，二〇一四年六月二十三日。

42　作者與山姆‧蓋瑞的訪談，二〇一四年六月二十五日。

43　作者與菠塔‧蓋瑞的訪談，二〇一四年十二月二十八日。

44　作者與法蘭克‧蓋瑞的訪談，二〇一四年八月十二日。

45　蓋瑞家族資料，承朵琳‧尼爾森協助。

46　作者與阿利卓‧蓋瑞的訪談，二〇一四年六月二十三日。

47　彼得‧路易斯未出版的回憶錄，第二十五章，"Adventures with Frank Gehry, 1984–2010"。

48　Ibid.

49　Ibid.

50　作者與彼得‧路易斯的訪談，二〇一二年四月二十五日。

51　這是蓋瑞記憶中與路易斯的對話，路易斯過世後，蓋瑞在二〇一五年三月十三日與作者的訪談中提及。路易斯在與作者的訪談中不曾提出同樣的說法，蓋瑞的說辭與路易斯表明的立場有矛盾，路易斯預期的可接受最高造價是四千萬美元。

52　蓋瑞的話載於 Paul Goldberger, "The House as Art," *New York Times Magazine*, March 12, 1995。

53　作者與彼得‧路易斯的訪談，二〇一二年四月二十五日。

54　Lewis, "Adventures with Frank Gehry".

55　作者與法蘭克‧蓋瑞的訪談，二〇一五年三月十三日。

56　Lewis, "Adventures with Frank Gehry".

第14章

1　Mildred Friedman, ed., *Gehry Talks: Architecture and Process* (New York: Rizzoli, 1999), 140.

2　作者與蜜雪兒‧考夫曼的訪談，二〇一四年三月二十日。

3　作者與胡安‧伊納希歐‧維塔德的訪談，二〇一四年五月十六日。

4　克倫思的話載於 Coosje van Bruggen, *Frank O. Gehry: Guggenheim Museum Bilbao* (New York: Guggenheim / Harry N. Abrams, 1997), 96。

5　作者與湯瑪斯‧克倫思的訪談，二〇一四年五月十五日。

6　Ibid.

7　作者與法蘭克‧蓋瑞的訪談，二〇一四年八月十二日。

8　作者與湯瑪斯‧克倫思的訪談，二〇一四年五月十五日。

9　Victoria Newhouse, *Towards a New Museum* (New York: Monacelli Press, 2006), 254-56.

10　作者與胡安‧伊納希歐‧維塔德的訪談，二〇一四年五月十六日。

11　作者與蘭迪‧傑佛森的訪談，二〇一四年六月二十五日。

12　作者與胡安‧伊納希歐‧維塔德的訪談，二〇一四年五月十六日。

13　Meaghan Lloyd, letter to the editor, *Providence Journal*, September 18, 2012.

14　斯維爾‧費恩，普立茲克建築獎獲獎感言，一九九七年五月三十一日；文本紀錄可見於 http://www.pritzkerprize.com/1997/ceremony。

15　Matt Tyrnauer, "Architecture in the Age of Gehry," *Vanity Fair*, August 2010.

16　Herbert Muschamp, "A Masterpiece for Now," *New York Times Magazine*, September 7, 1997, 54.

17　Ibid., 82.

18　作者與阿利卓‧蓋瑞的訪談，二〇一四年六月二十四日。

19　Leslie Crawford, "Guggenheim, Bilbao and the 'Hot Banana'," *Financial Times*, September 4, 2001.

20　Martin Bailey, "The Bilbao Effect," *Forbes*, February 2, 2002.

21　Crawford, "Guggenheim, Bilbao and the 'Hot Banana'."

22　"The Bilbao Effect," *Economist*, December 21, 2013.

23　Barbara Isenberg, "Frank Gehry Weighs in on Guggenheim Bilbao Nod," *Huffington Post*, July 3, 2010.

24　作者與蜜雪兒‧考夫曼的訪談，二〇一四年三月二十日。

25　Ibid.

26　作者與法蘭克‧蓋瑞的訪談，二〇一四年五月十八日。

27　作者與法蘭克‧蓋瑞的訪談，二〇一四年五月六日。

28　David Dunlap, "Guggenheim Drops Plan for East River Museum," *New York Times*, December 31, 2002.

29　Vicky Ward, "A House Divided," *Vanity Fair*, August 2005.

第15章

1　作者與艾利‧布洛德的訪談，二〇一三年四月十八日。

2　Richard J. Riordan, *The Mayor* (Franklin, TN: Post Hill Press, 2014), 171.

3　廣告，*Los Angeles Times*, March 4, 1997。

4　Calvin Tomkins, "The Maverick" (profile of Frank Gehry), *New Yorker*, July 7, 1997.

5　Connie Bruck, "The Art of the Billionaire," (profile of Eli Broad), *New Yorker*, December 6, 2010.

6　Tomkins, "The Maverick."

7　法蘭克‧蓋瑞寫給艾利‧布洛德的信，刊於 *Los Angeles Times*, May 30, 1997。

8　Joseph Giovannini, "Disney Hall and Gehry in Deal," *New York Times*, August 7, 1997.

9 作者與法蘭克・蓋瑞的訪談，二〇一三年一月十一日。

10 Ibid.

11 Giovannini, "Disney Hall and Gehry in Deal".

12 Michael Webb, "A Barge with Billowing Sails," *Symphony: Frank Gehry's Walt Disney Concert Hall*, ed. Garrett White and Gloria Gerace (New York: Harry N. Abrams, 2003), 117.

13 作者與黛博拉・博姐的訪談，二〇一四年六月二十二日。

14 Ibid.

15 Ibid.

16 Bob Colacello, "Eli Broad's Big Picture," *Vanity Fair*, December 2006.

17 Herbert Muschamp, "A Moon Place for the Hollywood Dream," *New York Times*, October 23, 2003.

18 Alex Ross, "Kingdom Come," *New Yorker*, November 17, 2003.

19 作者與保羅・艾倫的訪談，二〇一四年九月五日。

20 Paul Goldberger, "Architect of Dreams," *Vanity Fair*, June 2000.

21 作者與保羅・艾倫的訪談，二〇一四年九月五日。

22 Goldberger, "Architect of Dreams".

23 Ibid.

24 作者與吉姆・格林夫的訪談，二〇一四年六月二十日。

25 Herbert Muschamp, "The Library That Puts on Fishnets and Hits the Disco," *New York Times*, May 16, 2004.

26 作者與保羅・艾倫的訪談，二〇一四年九月五日。

27 法蘭克・蓋瑞演講內容的編輯文本，「設計與建築執業之省思」（Reflections on Designing and Architectural Practice），二〇〇二年在克里夫蘭舉行的研討會上發表，慶祝凱斯西儲大學「彼得路易斯大樓」啟用。研討會紀錄出版為 *Managing as Designing*, ed. Richard J. Boland Jr. and Fred Collopy (Stanford, CA: Stanford University Press, 2004)。

28 Ibid.

29 Robert Campbell, "Dizzying Heights," *Boston Globe*, April 25, 2004.

30 作者與厄文及瑪瑞琳・拉芬的訪談，二〇一二年六月十九日。

31 John Silber, Architecture of the Absurd: How "Genius" Disfigured a Practical Art (New York: Quantuck Lane Press, 2007), 75.

32 蓋瑞在一段為二〇一四年個人設計展所準備的訪談影片中，談到他對費城美術館的構思，可見於該美術館網站：http://www.philamuseum.org/exhibitions/2014/809.html。二〇一五年三月十九日，蓋瑞在一封寄給作者的電子郵件中證實，他認為費城美術館是畢爾包的補角。

33 作者與辛蒂‧普立茲克的訪談，二〇一二年五月十日。

34 Ibid.

35 Ibid.

36 Ibid.

37 作者與法蘭克‧蓋瑞的訪談，二〇一五年三月十三日。

38 作者與辛蒂‧普立茲克的訪談，二〇一二年五月十日。

第16章

1 作者與大衛‧柴爾茲的訪談，二〇一三年二月十二日。

2 作者與維多利亞‧紐豪斯及山繆‧紐豪斯的訪談，二〇一四年七月一日。

3 Ibid.

4 Deborah Solomon, "Questions for Frank Gehry," *New York Times Magazine*, January 5, 2003.

5 Ibid.

6 Ibid.

7 Robin Pogrebin, "Arts Center at Ground Zero Shelves Gehry Design," *New York Times*, September 3, 2014.

8 作者與吉兒‧卡瓦娜的訪談，二〇一三年二月三日。

9 作者與法蘭克‧蓋瑞的訪談，二〇一四年八月十三日。

10 Ibid.

11 Ibid.

12 作者與山姆‧蓋瑞的訪談，二〇一四年六月二十五日。

13 作者與阿利卓‧蓋瑞的訪談，二〇一四年六月二十四日。

14　作者與法蘭克‧蓋瑞的訪談，二○一四年十二月二十七日。

15　Jonathan Lethem, "Brooklyn's Trojan Horse," Slate, June 19, 2006.

16　Nicolai Ouroussoff, "Skyline for Sale," New York Times, June 4, 2006.

17　作者與布魯斯‧瑞特納的訪談，二○一三年十一月二十六日。

18　Ibid.

19　作者與法蘭克‧蓋瑞的訪談，二○一一年三月二十日。

20　Ibid.

21　Ibid.

22　Ibid.

第17章

1　Jori Finkel, "Museum Directors Hated Bilbao: Interview with Frank Gehry," Art Newspaper, October 2014.

2　作者與法蘭克‧蓋瑞的訪談，二○一四年八月十四日。

3　作者與梅根‧洛伊德的訪談，二○一四年八月十三日。

4　作者與法蘭克‧蓋瑞的訪談，二○一四年八月十四日。

5　作者與梅根‧洛伊德的訪談，二○一四年八月十三日。

6　作者與法蘭克‧蓋瑞的訪談，二○一四年八月十四日。

7　作者與梅根‧洛伊德的訪談，二○一四年八月十三日。

8　作者與菠塔‧蓋瑞的訪談，二○一二年九月十九日。

9　Ibid.

10　所有引文出自Paul Goldberger, "Old and New: Gehry at Eighty," in "Talk of the Town," New Yorker, March 16, 2009。

11　作者與蜜雪兒‧考夫曼的訪談，二○一四年三月二十日。

12　Calvin Tomkins, "Man of Steel," New Yorker, August 5, 2002.

13　Ibid.

14　作者與法蘭克‧蓋瑞的訪談，二○一五年三月十三日。

第18章

1　Michael Sorkin, “Animating Space,” *Some Assembly Required* (Minneapolis: University of Minnesota Press, 2001), 98.

2　作者與法蘭克・蓋瑞的訪談，二〇一四年十月十九日。

3　作者與蘭迪・傑佛森的訪談，二〇一四年五月五日。

4　法蘭克・蓋瑞二〇〇二年的演講：“Reflections on Designing and Architectural Practice,” 出版於 *Managing as Designing*, ed. Richard J. Boland Jr. and Fred Collopy (Stanford, CA: Stanford University Press, 2004)。

5　Ibid.

6　Ibid.

7　Ibid.

8　作者與法蘭克・蓋瑞的訪談，二〇一五年三月十三日。

9　Ibid.

10　作者與丹尼斯・薛登的訪談，二〇一五年三月十八日。

11　作者與吉姆・格林夫的訪談，二〇一四年六月二十日。

12　作者與法蘭克・蓋瑞的訪談，二〇一四年八月十二日。

13　所有引文出自蓋瑞科技建築顧問委員會一場未紀錄的會議，地點在紐約世貿中心七號大樓，二〇一一年十月十七日，作者出席。

14　作者與法蘭克・蓋瑞的訪談，二〇一五年三月十三日。

15　作者與陳日榮的訪談，二〇一四年四月二十五日。

16　Ibid.

17　作者與法蘭克・蓋瑞的訪談，二〇一四年四月二十五日。

18　作者與法蘭克・蓋瑞的訪談，二〇一四年六月二十日。

15　法理德・札卡瑞亞與法蘭克・蓋瑞的訪談，*GPS*，CNN，二〇一一年九月四日。

16　作者與蜜雪兒・考夫曼的訪談，二〇一四年三月二十日。

17　作者與麗莎・羅尚的訪談，二〇一二年八月一日。

第19章

1　作者與尚-保羅‧克拉維瑞的訪談，二○一四年四月二十五日。

2　圖形和側欄文字見於 Cathleen McGuigan, "Sacré Bleu! Fondation Louis Vuitton Paris," *Architectural Record*, October 2014。

3　Henri Samuel, "World's Top Architect Frank Gehry Brands Paris Residents 'Philistines' After Planning Permission Revoked," *Telegraph*, February 6, 2011。

4　作者與法蘭克‧蓋瑞的訪談，二○一五年三月十三日。

5　John Lichfield, "Parisian Residents Halt Gehry Building," *Independent*, February 7, 2011。

6　洛夫的話載於 Matt Jacobs, "The Rise of the Ruvo," *Vegas Seven*, April 24–30, 2014。

7　引文和軼事出自 Jacobs, "The Rise of the Ruvo"；以及作者與法蘭克‧蓋瑞的訪談，二○一四年八月十四日。

8　作者與麥可‧提爾森‧湯瑪斯的訪談，二○一四年一月三十日。

9　Ibid.

10　Ibid.

11　Ibid.

12　作者與法蘭克‧蓋瑞的訪談，二○一四年八月十三日。

13　Diane Solway, "The Insider," W, September 2012.

14　作者與法蘭克‧蓋瑞的訪談，二○一三年一月四日。

15　馬克‧祖克柏‧臉書貼文，二○一五年四月六日下午五點零七分。

16　蓋瑞的話載於 Paul Goldberger, "A Monumental Conflict," *Vanity Fair*, August 2012。

17　Jeffrey Frank, "Rescuing the Eisenhower Memorial," *New Yorker*, March 25, 2013.

18　Witold Rybczynski, "I Like Ike (and His Memorial)," *New York Times*, March 22, 2012.

19　"Another Battle for Eisenhower," editorial, *New York Times*, November 3, 2014.

19　作者與陳日榮的訪談，二○一四年四月二十五日。

20　作者與法蘭克‧蓋瑞的訪談，二○一四年六月二十日。

第20章

1　作者的紀錄，二〇一五年二月十二日。

2　National Civic Art Society, *Report on Frank Gehry's Eisenhower Memorial*, February 2012.

3　作者與法蘭克·蓋瑞的訪談，二〇一五年一月十九日。

4　Ibid.

5　Zachary Woolfe, "Mozart's 'Don', in a Lunar Landscape, Haunts Gehry's Hall in Los Angeles," *New York Times*, May 27, 2012.

6　Frank Gehry, "I Can't Imagine Living in a Place Without a Ken Price," *Ken Price* (Los Angeles: Los Angeles County Museum of Art, 2012).

7　作者的紀錄，二〇一二年八月六日。

8　Barbara Isenberg, *Conversations with Frank Gehry* (New York: Alfred A. Knopf, 2009), 208.

9　所有引文出自作者與胡安·伊納希歐·維塔德的訪談，二〇一四年五月十六日。

10　法蘭克·蓋瑞寄給作者的電子郵件，二〇一四年三月一日。

11　法蘭克·蓋瑞，作者的紀錄，二〇一四年六月二十日。

12　Report on 316 Adelaide Drive，出自 propertyshark.com。

13　作者與法蘭克·蓋瑞的訪談，二〇一四年十一月十七日。

14　作者與山姆·蓋瑞的訪談，二〇一四年八月十四日。

15　作者與彼得·阿內爾的訪談，二〇一四年十二月十八日。

16　作者與法蘭克·蓋瑞的訪談，二〇一四年六月二十四日。

17　作者與法蘭克·蓋瑞的訪談，二〇一四年八月十四日。

18　作者與法蘭克·蓋瑞的訪談，二〇一四年六月二十四日。

19　作者與大衛·南的訪談，二〇一四年八月十四日。

第21章

1　作者與法蘭克·蓋瑞的訪談，二〇一四年十月十八日。

2　Ibid.

3　作者與法蘭克·蓋瑞的訪談，二〇一四年十月二十一日。

4　Rowan Moore, "Everything and the Bling from Frank Gehry," *Observer*, October 19, 2014.

5　Oliver Wainwright, "Frank Gehry's Fondation Louis Vuitton Shows He Doesn't Know Where to Stop," *Guardian*, October 21, 2014.

6　Ellis Woodman, "Carte Blanche: Fondation Louis Vuitton, Paris, France, by Gehry Partners," *Architectural Review*, October 27, 2014.

7　Joseph Giovannini, "An Architect's Big Parisian Moment," *New York Times*, October 20, 2014.

8　Christopher Hawthorne, "Gehry's Louis Vuitton Museum Is a Triumph, but to What End?," *Los Angeles Times*, October 17, 2014.

9　Irving Lavin, "La Magie de FOG: Le Bâtiment le Plus Complexe Jamais Construit",載於目錄 *Frank Gehry: La Fondation Louis Vuitton* (2014)。

10　Martin Filler, "Frank Gehry in Paris," *New York Review of Books*, January 8, 2015.

11　作者與法蘭克‧蓋瑞的訪談,二〇一四年十一月十七日。

12　Philip Johnson, *Sketches of Frank Gehry*, directed by Sydney Pollack, Sony Pictures Classics, 2006.

13　法蘭克‧蓋瑞,*Sketches of Frank Gehry*。

14　Igor Stravinsky, *Poetics of Music in the Form of Six Lessons* (Cambridge, MA: Harvard University Press, 1942), 9–11.

15　Michael Sorkin, *Some Assembly Required* (Minneapolis: University of Minnesota Press, 2001), 100.

16　Stravinsky, *Poetics of Music*, 57.

17　亞歷山大‧麥昆,倫敦維多利亞與艾伯特博物館（Victoria and Albert Museum）〔Alexander McQueen: Savage Beauty〕展覽牆面標籤文字,二〇一五年。

18　Max Raphael, *Prehistoric Cave Paintings* (New York: Pantheon, 1945), 17.

19　Stravinsky, *Poetics of Music*, 35.

20　Ibid., 54.

21　多年來,蓋瑞以不同的敘述方式多次表達這個想法。最清楚的一次闡述,當屬二〇〇二年的演講:"Reflections on Designing and Architectural Practice",出版於 *Managing as Designing*, ed. Richard J. Boland Jr. and Fred Collopy (Stanford, CA: Stanford University Press, 2004)。

Building Art: The Life and Work of Frank Gehry by Paul Goldberger
Copyright © 2015 by Paul Goldberger

This translation published by arrangement with Alfred A. Knopf,
an imprint of The Knopf Doubleday Group, a division of Penguin Random House, LLC
through Bardon-Chinese Media Agency.
Complex Chinese translation copyright © 2016 by Faces Publications, a division of Cité Publishing Ltd.
All Rights Reserved.

藝術叢書 FI2019

我是建築師，那又如何？

建築大師法蘭克・蓋瑞的藝術革命與波瀾人生

作　　　者	保羅・高柏格（Paul Goldberger）
譯　　　者	蘇楓雅
審　訂　者	徐明松
副 總 編 輯	劉麗真
主　　　編	陳逸瑛、顧立平
封 面 設 計	廖韡

發　行　人　涂玉雲
出　　　版　臉譜出版
　　　　　　城邦文化事業股份有限公司
　　　　　　台北市中山區民生東路二段141號5樓
　　　　　　電話：886-2-25007696　傳真：886-2-25001952
發　　　行　英屬蓋曼群島商家庭傳媒股份有限公司城邦分公司
　　　　　　台北市中山區民生東路二段141號11樓
　　　　　　客服服務專線：886-2-25007718；25007719
　　　　　　24小時傳真專線：886-2-25001990；25001991
　　　　　　服務時間：週一至週五上午09:30-12:00；下午13:30-17:00
　　　　　　劃撥帳號：19863813　戶名：書虫股份有限公司
　　　　　　讀者服務信箱：service@readingclub.com.tw
香港發行所　城邦（香港）出版集團有限公司
　　　　　　香港灣仔駱克道193號東超商業中心1樓
　　　　　　電話：852-25086231　傳真：852-25789337
　　　　　　E-mail：hkcite@biznetvigator.com
馬新發行所　城邦（馬新）出版集團 Cité (M) Sdn Bhd
　　　　　　41, Jalan Radin Anum, Bandar Baru Sri Petaling, 57000 Kuala Lumpur, Malaysia
　　　　　　電話：603-90578822　傳真：603-90576622
　　　　　　E-mail：cite@cite.com.my

初 版 一 刷　2016 年 9 月 1 日

城邦讀書花園
www.cite.com.tw

版權所有・翻印必究（Printed in Taiwan）
ISBN 978-986-235-531-2

定價：680元

（本書如有缺頁、破損、倒裝，請寄回更換）

國家圖書館出版品預行編目資料

我是建築師，那又如何？：建築大師法蘭克‧蓋瑞的藝術革命
與波瀾人生／保羅‧高柏格（Paul Goldberger）著；蘇楓雅譯.--
初版.--臺北市：臉譜, 城邦文化出版：家庭傳媒城邦分公司發行,
2016.09
　　面；　公分. --（藝術叢書；FI2019）
譯自：Building Art: The Life and Work of Frank Gehry

ISBN 978-986-235-531-2（平裝）

1. 蓋瑞(Gehry, Frank O., 1929-)　2.傳記　3.建築師　4.美國

920.9952　　　　　　　　　　　　　　　　　105013146